二十世紀百大西洋經典歌曲

▶ 查爾斯 著

Greatest Songs
Of The 20th Century

樹欲靜而風不止

獻給 重症母親 詹蘇春櫻

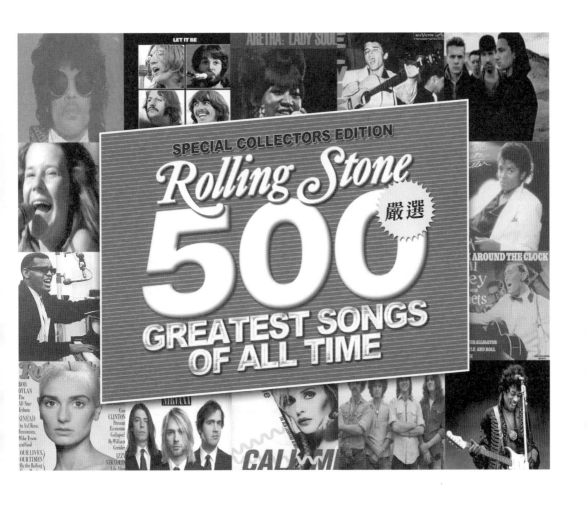

滾石雜誌嚴選

500首

史上最經典的歌曲

本書有超過三百首五百大經典歌曲

一百三十曲、百位藝人團體詳盡介紹

近百首中英文歌詞；搭配吉他和弦譜

西洋歌曲達人查爾斯耗時五年之作

序 曲

2004年在規劃編寫首本音樂著作（*70年代西洋流行音樂史記—排行金曲拾遺；麥書國際文化2008年*）時，知名音樂雜誌*Rolling Stone*前後出版兩期專刊，列出The 500 Greatest Albums Of All Time（2003年十一月）和The 500 Greatest Songs Of All Time（2004年十二月）「有史以來五百大專輯和歌曲」，給我許多啟示和參考，心想，有機會應該要好好來介紹這些不朽歌曲及其創作和演唱者。

1950年代以來，英美流行音樂在近代文明史上擁有舉足輕重的地位，深深地影響了人類的生活。雖然不同文化背景的人持續創作出各有千秋且具特色的音樂，但市場上（流傳廣度）則以所謂的「搖滾樂」為主流（才有rock era「搖滾紀元」之稱）。二十世紀結束前，音樂型式的表現手法或許已不再rock'n roll，我認為追求狂放自我、不受世俗羈絆的「搖滾精神」早已植於人心。

滾石雜誌是由Jann Wenner和樂評Ralph J. Gleason於1967年在美國舊金山創設，是一份開明、沒有預設立場（政治）的音樂、流行文化雙週刊。2003年，編輯部先篩定40年代末期以後上千張專輯，交由二百七十三位專業樂評、音樂家（歌手藝人迴避）、記者和唱片圈工作者（並未開放民眾投票或邀約歌迷代表），複數票選心目中最重要、具時代或曲風領域代表性的唱片，當然，商業成就印象和個人喜好無法完全排除。結果公諸於世，預料中，「姑意、嫂意」無法同時撫順，較「懂」流行音樂的專家認為錯失不少「非主流」好專輯，而一般人則認為太曲高和寡，許多有名、好「聽」的唱片名落孫山。隔年，如法泡製再列出五百大歌曲排名，活動過程（參與投票者縮減了一百人）類似，美中不足之處是「五百大專輯」的既定框臼左右了名單和排名，畢竟，評選整體專輯和獨立「看待」單一歌曲是不盡相同的。

美英籍藝人團體幾乎（九成四）包辦了這五百首歌，分別是352和117曲，接下來是愛爾蘭10曲（U2樂團就佔了六首）；加拿大10曲；牙買加的「雷鬼樂」之父Bob Marley、Jimmy Cliff共7曲；澳洲3曲（重搖滾樂團AC/DC兩首）；唯一代表歐陸入選是瑞典國寶ABBA樂團。至於全曲以非英語（英文詞）演唱只有一首——Ritchie Valens的**La Bamba**。在年代分佈方面，40年代末期2曲（0.4%），50年代72曲（14.4%），60年代204曲（40.8%），70年代141曲（28.2%），80年代57曲（11.4%），90年代22曲（4.4%），二十一世紀前三年3曲（0.6%）。

五百名曲中有三首入榜兩次（翻唱或改唱），分別是**Mr. Tambourine Man**（The Byrds樂團 #79高於Bob Dylan原寫唱 #106並獲得*告示牌*熱門榜冠軍）、**Blue Suede Shoes**（原創原唱Carl Perkins #95，大家較熟的貓王版 #423）、Aerosmith史密斯飛船**Walk This Way** #336（86年嘻哈團體Run-D.M.C.與之合作的版本 #287）。最短歌曲是Eddie Cochran的 #73 **Summertime Blues**，1分45秒，而最長為美國南方搖滾指標樂團The Allman Brothers Band現場版**Whipping Post**（#383，22分56秒）。

　　音樂欣賞是主觀的！

　　不用我說，您也能想像半個世紀以來英美兩國正式發行的流行歌曲有如天上繁星，滾石雜誌想登「摘星樓」，只選五百首的困難和窘境，能體會，我比他們還多上介紹歌曲、藝人的寫作及出版考量。橫越五十年經典之作不可能全然被各世代的西方人所認同，有時評價甚至南轅北轍，何況對於還存在有文化藩籬的東方歌迷或一般讀者。所以，還是得回歸「流行」本質（在藝人團體正文介紹的首頁表格特別附上歌曲之商業成就及歌迷觀點親和指數。表格中「排行榜成就」欄打x表示沒發行單曲，標 － 表示未打進英美排行榜百名內）。東挑西選、左撿右捨下，搖滾紀元前和二十一世紀後共10曲先排除（2010年滾石雜誌update過此清單，大多為2000年之後的歌曲新入選）， 以「編年史」概念及藝人團體之分寫了約三百首歌，黑人搖滾吉他聖手Jimi Hendrix、鋼琴搖滾之父Little Richard是我痛苦的「遺珠之憾」。

　　寫作之際，家母因腦溢血癱瘓在床，感慨世事無常，人生終究短暫。即將屆臨「知天命」年歲的我，盡心盡力把對音樂的興趣和狂熱轉成台灣文化出版界滄海一粟的痕跡，這是自己能作主留下來的東西。

　　感謝麥書文化一直支持我與他共同追逐夢想，將脫去「語文隔閡」外衣的西洋流行音樂資訊拓展於華人世界。而潘尚文老師依他的吉他專業和明智思維，在原本精心策劃的中英文歌詞裡加上吉他和弦譜，讓本書增色許多，整體活絡起來！

<div align="right">

查 爾 斯

2014甲午戰爭兩甲子紀念

</div>

60 年代

80
年代

SPECIAL COLLECTORS EDITION

Rolling Stone

嚴選

500

GREATEST SONGS OF ALL TIME

滾石嚴選

史上五百大經典歌曲

2004年排名表

排名	年份	曲　　　名	演　唱　者	備註
1	1965	Like a Rolling Stone	Bob Dylan	
2	1965	(I Can't Get No) Satisfaction	The Rolling Stones	
3	1971	Imagine	John Lennon	
4	1971	What's Going On	Marvin Gaye	
5	1967	Respect	Aretha Franklin	
6	1966	Good Vibrations	Beach Boys	
7	1958	Johnny B. Goode	Chuck Berry	
8	1968	Hey Jude	The Beatles	
9	1991	Smells Like Teen Spirit	Nirvana	
10	1959	What'd I Say	Ray Charles	
11	1965	My Generation	The Who	
12	1964	A Change Is Gonna Come	Sam Cooke	
13	1965	Yesterday	The Beatles	
14	1963	Blowin' in the Wind	Bob Dylan	
15	1980	London Calling	The Clash	
16	1963	I Want to Hold Your Hand	The Beatles	
17	1967	Purple Haze	Jimi Hendrix	
18	1955	Maybellene	Chuck Berry	
19	1956	Hound Dog	Elvis Presley	
20	1970	Let It Be	The Beatles	
21	1975	Born to Run	Bruce Springsteen	
22	1963	Be My Baby	The Ronettes	
23	1965	In My Life	The Beatles	
24	1965	People Get Ready	The Impressions	
25	1966	God Only Knows	Beach Boys	
26	1967	A Day in the Life	The Beatles	2010#28
27	1970	Layla	Derek and the Dominos	
28	1968	(Sittin' On) The Dock of the Bay	Otis Redding	2010#26
29	1965	Help!	The Beatles	
30	1956	I Walk the Line	Johnny Cash	
31	1971	Stairway to Heaven	Led Zeppelin	
32	1968	Sympathy for the Devil	The Rolling Stones	
33	1966	River Deep, Mountain High	Ike and Tina Turner	
34	1964	You've Lost That Lovin' Feelin'	The Righteous Brothers	
35	1967	Light My Fire	The Doors	
36	1991	One	U2	
37	1975	No Woman, No Cry	Bob Marley and the Wailers	
38	1969	Gimme Shelter	The Rolling Stones	
39	1957	That'll Be the Day	The Crickets, Buddy Holly	
40	1964	Dancing in the Street	Martha and the Vandellas	
41	1968	The Weight	The Band	
42	1968	Waterloo Sunset	The Kinks	
43	1956	Tutti	Frutti	
44	1960	Georgia on My Mind	Ray Charles	
45	1956	Heartbreak Hotel	Elvis Presley	

排 名	年 份	曲　　　　　名	演　唱　者	備 註
46	1977	Heroes	David Bowie	
47	1970	Bridge Over Troubled Water	Simon and Garfunkel	2010#48
48	1968	All Along the Watchtower	Jimi Hendrix	2010#47
49	1976	Hotel California	Eagles	
50	1965	The Tracks of My Tears	Smokey Robinson and the Miracles	
51	1982	The Message	Grandmaster Flash and the Furious Five	
52	1984	When Doves Cry	Prince	
53	1977	Anarchy in the U.K.	The Sex Pistols	2010#56
54	1966	When a Man Loves a Woman	Percy Sledge	2010#53
55	1963	Louie Louie	The Kingsmen	2010#54
56	1956	Long Tall Sally	Little Richard	2010#55
57	1967	Whiter Shade of Pale	Procol Harum	
58	1983	Billie Jean	Michael Jackson	
59	1964	The Times They Are a-Changin'	Bob Dylan	
60	1971	Let's Stay Together	Al Green	
61	1957	Whole Lotta Shakin' Goin' On	Jerry Lee Lewis	
62	1955	Bo Diddley	Bo Diddley	
63	1967	For What It's Worth	Buffalo Springfield	
64	1963	She Loves You	The Beatles	
65	1968	Sunshine of Your Love	Cream	
66	1980	Redemption Song	Bob Marley and the Wailers	
67	1957	Jailhouse Rock	Elvis Presley	
68	1975	Tangled Up in Blue	Bob Dylan	
69	1961	Crying	Roy Orbison	
70	1964	Walk On By	Dionne Warwick	
71	1965	California Girls	Beach Boys	2010#72
72	1966	Papa's Got a Brand New Bag	James Brown	2010#71
73	1958	Summertime Blues	Eddie Cochran	2010#74
74	1972	Superstition	Stevie Wonder	2010#73
75	1969	Whole Lotta Love	Led Zeppelin	
76	1967	Strawberry Fields Forever	The Beatles	
77	1955	Mystery Train	Elvis Presley	
78	1965	I Got You (I Feel Good)	James Brown	
79	1965	Mr. Tambourine Man	The Byrds	
80	1968	I Heard It Through the Grapevine	Marvin Gaye	2010#81
81	1956	Blueberry Hill	Fats Domino	2010#82
82	1964	You Really Got Me	The Kinks	2010#80
83	1965	Norwegian Wood (This Bird Has Flown)	The Beatles	
84	1983	Every Breath You Take	The Police	
85	1961	Crazy	Patsy Cline	
86	1975	Thunder Road	Bruce Springsteen	
87	1963	Ring of Fire	Johnny Cash	
88	1965	My Girl	The Temptations	
89	1965	California Dreamin'	The Mamas and The Papas	

排名	年份	曲　名	演　唱　者	備註
90	1956	In the Still of the Nite	The Five Satins	
91	1969	Suspicious Minds	Elvis Presley	
92	1976	Blitzkrieg Bop	The Ramones	
93	1987	I Still Haven't Found What I'm Looking For	U2	
94	1958	Good Golly	Miss Molly	
95	1956	Blue Suede Shoes	Carl Perkins	
96	1957	Great Balls of Fire	Jerry Lee Lewis	
97	1956	Roll Over Beethoven	Chuck Berry	
98	1972	Love and Happiness	Al Green	
99	1969	Fortunate Son	Creedence Clearwater Revival	
100	1969	You Can't Always Get What You Want	The Rolling Stones	2010#101
101	1968	Voodoo Child (Slight Return)	Jimi Hendrix	2010#102
102	1956	Be-Bop-A-Lula	Gene Vincent	2010#103
103	1979	Hot Stuff	Donna Summer	2010#104
104	1973	Living for the City	Stevie Wonder	2010#105
105	1969	The Boxer	Simon and Garfunkel	2010#106
106	1965	Mr. Tambourine Man	Bob Dylan	2010#107
107	1957	Not Fade Away	The Crickets, Buddy Holly	2010#108
108	1983	Little Red Corvette	Prince	2010#109
109	1967	Brown Eyed Girl	Van Morrison	2010#110
110	1965	I've Been Loving You Too Long (To Stop Now)	Otls Redding	2010#111
111	1949	I'm So Lonesome I Could Cry	Hank Williams	2010#112
112	1954	That's All Right (Mama)	Elvis Presley	2010#113
113	1962	Up on the Roof	The Drifters	2010#114
114	1963	Da Doo Ron Ron (When He Walked Me Home)	The Crystals	2010 沒有
115	1957	You Send Me	Sam Cooke	
116	1969	Honky Tonk Women	The Rolling Stones	
117	1974	Take Me to the River	Al Green	
118	1959	Shout (Parts 1 and 2)	The Isley Brothers	2010#119
119	1977	Go Your Own Way	Fleetwood Mac	2010#120
120	1969	I Want You Back	The Jackson Five	2010#121
121	1961	Stand by Me	Ben E. King	2010#122
122	1964	House of the Rising Sun	The Animals	2010#123
123	1966	It's a Man's, Man's, Man's World	James Brown	2010#124
124	1968	Jumpin' Jack Flash	The Rolling Stones	2010#125
125	1960	Will You Love Me Tomorrow	The Shirelles	2010#126
126	1954	Shake, Rattle & Roll	Big Joe Turner	2010#127
127	1971	Changes	David Bowie	2010#128
128	1957	Rock and Roll Music	Chuck Berry	2010#129
129	1968	Born to Be Wild	Steppenwolf	2010#130
130	1971	Maggie May	Rod Stewart	2010#131
131	1987	With or Without You	U2	2010#132

排 名	年 份	曲　　　名	演　唱　者	備 註
132	1957	Who Do You Love	Bo Diddley	2010#133
133	1971	Won't Get Fooled Again	The Who	2010#134
134	1965	In the Midnight Hour	Wilson Pickett	2010#135
135	1968	While My Guitar Gently Weeps	The Beatles	2010#136
136	1970	Your Song	Elton John	2010#137
137	1966	Eleanor Rigby	The Beatles	2010#138
138	1971	Family Affair	Sly and the Family Stone	2010#139
139	1964	I Saw Her Standing There	The Beatles	2010#140
140	1975	Kashmir	Led Zeppelin	2010#141
141	1958	All I Have to Do Is Dream	The Everly Brothers	2010#142
142	1956	Please, Please, Please	James Brown	2010#143
143	1984	Purple Rain	Prince	2010#144
144	1978	I Wanna Be Sedated	The Ramones	2010#145
145	1968	Everyday People	Sly and the Family Stone	2010#146
146	1979	Rock Lobster	The B-52's	2010#147
147	1977	Lust for Life	Iggy Pop	2010#149
148	1971	Me and Bobby McGee	Janis Joplin	
149	1960	Cathy's Clown	The Everly Brothers	2010#150
150	1966	Eight Miles High	The Byrds	2010#151
151	1954	Earth Angel	The Penguins	2010#152
152	1965	Foxey Lady	Jimi Hendrix	2010#153
153	1964	A Hard Day's Night	The Beatles	2010#154
154	1958	Rave On	Buddy Holly	2010#155
155	1969	Proud Mary	Creedence Clearwater Revival	2010#156
156	1965	The Sound of Silence	Simon and Garfunkel	2010#157
157	1959	I Only Have Eyes for You	The Flamingos	2010#158
158	1954	(We're Gonna) Rock Around the Clock	Bill Haley and His Comets	2010#159
159	1967	I'm Waiting for the Man	The Velvet Underground	2010#161
160	1988	Bring the Noise	Public Enemy	2010#162
161	1962	I Can't Stop Loving You	Ray Charles	2010#164
162	1990	Nothing Compares 2 U	Sinéad O'Connor	2010#165
163	1975	Bohemian Rhapsody	Queen	2010#166
164	1956	Folsom Prison Blues	Johnny Cash	2010#163
165	1988	Fast Car	Tracy Chapman	2010#167
166	2002	Lose Yourself	Eminem	2010 沒有
167	1973	Let's Get It On	Marvin Gaye	2010#168
168	1972	Papa Was a Rolling Stone	The Temptations	2010#169
169	1991	Losing My Religion	R.E.M.	2010#170
170	1969	Both Sides, Now	Joni Mitchell	2010#171
171	1976	Dancing Queen	ABBA	2010#174
172	1973	Dream On	Aerosmith	2010#173
173	1977	God Save the Queen	The Sex Pistols	2010#175
174	1966	Paint It Black	The Rolling Stones	2010#176
175	1966	I Fought The Law	The Bobby Fuller Four	2010#177
176	1964	Don't Worry Baby	Beach Boys	2010#178

排名	年份	曲　　　名	演　唱　者	備註
177	1989	Free Fallin'	Tom Petty	2010#179
178	1974	September Gurls	Big Star	2010#180
179	1980	Love Will Tear Us Apart	Joy Division	2010#181
180	2003	Hey Ya!	Outkast	2010#182
181	1962	Green Onions	Booker T. and the MG's	2010#183
182	1959	Save the Last Dance for Me	The Drifters	2010#184
183	1969	The Thrill Is Gone	B.B. King	2010#185
184	1963	Please Please Me	The Beatles	2010#186
185	1965	Desolation Row	Bob Dylan	2010#187
186	1967	I Never Loved a Man (The Way I Love You)	Aretha Franklin	2010#189
187	1980	Back in Black	AC/DC	2010#190
188	1970	Who'll Stop the Rain	Creedence Clearwater Revival	
189	1977	Stayin' Alive	Bee Gees	2010#191
190	1973	Knocking on Heaven's Door	Bob Dylan	2010#192
191	1973	Free Bird	Lynyrd Skynyrd	2010#193
192	1968	Wichita Lineman	Glen Campbell	2010#195
193	1959	There Goes My Baby	The Drifters	2010#196
194	1957	Peggy Sue	Buddy Holly	2010#197
195	1957	Maybe	The Chantels	2010#199
196	1987	Sweet Child o'Mine	Guns N' Roses	2010#198
197	1956	Don't Be Cruel	Elvis Presley	2010#200
198	1966	Hey Joe	Jimi Hendrix	2010#201
199	1977	Flash Light	Parliament	2010#202
200	1993	Loser	Beck	2010#203
201	1986	Bizarre Love Triangle	New Order	2010#204
202	1969	Come Together	The Beatles	2010#205
203	1965	Positively 4th Street	Bob Dylan	2010#206
204	1966	Try a Little Tenderness	Otis Redding	2010#207
205	1972	Lean on Me	Bill Withers	2010#208
206	1966	Reach Out, I'll Be There	The Four Tops	2010#209
207	1957	Bye Bye Love	The Everly Brothers	2010#210
208	1965	Gloria	Them	2010#211
209	1963	In My Room	Beach Boys	2010#212
210	1966	96 Tears	? and the Mysterians	2010#213
211	1966	Caroline, No	Beach Boys	2010#214
212	1982	1999	Prince	2010#215
213	1953	Your Cheatin' Heart	Hank Williams	2010#217
214	1989	Rockin' in the Free World	Neil Young	2010#216
215	1954	Sh-Boom	The Chords	2010 沒有
216	1965	Do You Believe in Magic	The Lovin' Spoonful	2010#218
217	1974	Jolene	Dolly Parton	2010#219
218	1962	Boom Boom	John Lee Hooker	2010#220
219	1960	Spoonful	Howlin' Wolf	2010#221
220	1966	Walk Away Renee	The Left Banke	2010#222

排名	年份	曲　　　　名	演　唱　者	備註
221	1972	Walk on the Wild Side	Lou Reed	2010#223
222	1964	Oh, Pretty Woman	Roy Orbison	2010#224
223	1968	Dance to the Music	Sly and the Family Stone	2010#225
224	1979	Good Times	Chic	2010#229
225	1954	Respect	Muddy Waters	2010#226
226	1970	Moondance	Van Morrison	2010#231
227	1970	Fire and Rain	James Taylor	
228	1982	Should I Stay or Should I Go	The Clash	
229	1955	Mannish Boy	Muddy Waters	2010#230
230	1966	Just Like a Woman	Bob Dylan	2010#232
231	1982	Sexual Healing	Marvin Gaye	2010#233
232	1960	Only the Lonely	Roy Orbison	2010#234
233	1965	We Gotta Get out of This Place	The Animals	2010#235
234	1965	I'll Feel a Whole Lot Better	The Byrds	2010#237
235	1954	I Got a Woman	Ray Charles	2010#239
236	1958	Everyday	Buddy Holly	2010#238
237	1982	Planet Rock	Afrika Bambaataa and the Soul Sonic Force	2010#240
238	1961	I Fall to Pieces	Patsy Cline	2010#241
239	1961	The Wanderer	Dion	2010#243
240	1968	Son of a Preacher Man	Dusty Springfield	2010#242
241	1969	Stand!	Sly and the Family Stone	2010#244
242	1972	Rocket Man	Elton John	2010#245
243	1989	Love Shack	The B-52's	2010#246
244	1966	Gimme Some Lovin'	The Spencer Davis Group	2010#247
245	1969	The Night They Drove Old Dixie Down	The Band	2010#249
246	1967	(Your Love Keeps Lifting Me) Higher and Higher	Jackie Wilson	2010#248
247	1969	Hot Fun in the Summertime	Sly and the Family Stone	2010#250
248	1979	Rapper's Delight	The Sugarhill Gang	2010#251
249	1967	Chain of Fools	Aretha Franklin	2010#252
250	1970	Paranoid	Black Sabbath	2010#253
251	1959	Mack the Knife	Bobby Darin	2010#255
252	1953	Money Honey	The Drifters	2010#254
253	1972	All the Young Dudes	Mott the Hoople	2010#256
254	1979	Highway to Hell	AC/DC	2010#258
255	1978	Heart of Glass	Blondie	2010#259
256	1997	Paranoid Android	Radiohead	2010#257
257	1966	Wild Thing	The Troggs	2010#261
258	1967	I Can See for Miles	The Who	2010#262
259	1994	Hallelujah	Jeff Buckley	2010#264
260	1969	Oh, What a Night	The Dells	2010#263
261	1973	Higher Ground	Stevie Wonder	2010#265
262	1965	Ooo Baby Baby	Smokey Robinson	2010#266
263	1962	He's a Rebel	The Crystals	2010#267
264	1972	Sail Away	Randy Newman	2010#268

排名	年份	曲　　名	演　唱　者	備註
265	1968	Tighten Up	Archie Bell and the Drells	2010#270
266	1964	Walking in the Rain	The Ronettes	2010#269
267	1973	Personality Crisis	New York Dolls	2010#271
268	1983	Sunday Bloody Sunday	U2	2010#272
269	1976	Roadrunner	The Modern Lovers	2010#274
270	1980	He Stopped Loving Her Today	George Jones	2010#275
271	1966	Sloop John B	Beach Boys	2010#276
272	1958	Sweet Little Sixteen	Chuck Berry	2010#277
273	1969	Something	The Beatles	2010#278
274	1967	Somebody to Love	Jefferson Airplane	2010#279
275	1984	Born in the U.S.A.	Bruce Springsteen	2010#280
276	1972	I'll Take You There	The Staple Singers	2010#281
277	1972	Ziggy Stardust	David Bowie	2010#282
278	1989	Pictures of You	The Cure	2010#283
279	1964	Chapel of Love	The Dixie Cups	2010#284
280	1971	Ain't No Sunshine	Bill Withers	2010#285
281	1972	You Are the Sunshine of My Life	Stevie Wonder	2010#287
282	1974	Help Me	Joni Mitchell	2010#288
283	1980	Call Me	Blondie	2010#289
284	1979	(What's So Funny 'Bout) Peace, Love and Understanding?	Elvis Costello and the Attractions	2010#290
285	1956	Smoke Stack Lightning	Howlin' Wolf	2010#291
286	1992	Summer Babe	Pavement	2010#292
287	1986	Walk This Way	Run-D.M.C.	2010#293
288	1960	Money (That's What I Want)	Barrett Strong	2010#294
289	1964	Can't Buy Me Love	The Beatles	2010#295
290	2000	Stan	Eminem featuring Dido	2010#296
291	1964	She's Not There	The Zombies	2010#297
292	1979	Train in Vain	The Clash	2010#298
293	1971	Tired of Being Alone	Al Green	2010#299
294	1971	Black Dog	Led Zeppelin	2010#300
295	1968	Street Fighting Man	The Rolling Stones	2010#301
296	1975	Get Up, Stand Up	Bob Marley and the Wailers	2010#302
297	1972	Heart of Gold	Neil Young	2010#303
298	1978	One Way or Another	Blondie	2010#304
299	1987	Sign o' the Times	Prince	2010#305
300	1989	Like a Prayer	Madonna	2010#306
301	1978	Da Ya Think I'm Sexy?	Rod Stewart	2010#308
302	1975	Blue Eyes Crying in the Rain	Willie Nelson	2010#309
303	1967	Ruby Tuesday	The Rolling Stones	2010#310
304	1967	With a Little Help from My Friends	The Beatles	2010#311
305	1968	Say It Loud, I'm Black and I'm Proud	James Brown	2010#312
306	1980	That's Entertainment	The Jam	2010#313
307	1956	Why Do Fools Fall in Love	Frankie Lymon and the Teenagers	2010#314

排名	年份	曲　　　名	演　唱　者	備註
308	1958	Lonely Teardrops	Jackie Wilson	2010#315
309	1984	What's Love Got to Do With It	Tina Turner	2010#316
310	1971	Iron Man	Black Sabbath	2010#317
311	1957	Wake Up Little Susie	The Everly Brothers	2010#318
312	1963	In Dreams	Roy Orbison	2010#319
313	1956	I Put a Spell on You	Screamin' Jay Hawkins	2010#320
314	1979	Comfortably Numb	Pink Floyd	2010#321
315	1965	Don't Let Me Be Misunderstood	The Animals	2010#322
316	1975	Wish You Were Here	Pink Floyd	2010#324
317	1969	Many Rivers to Cross	Jimmy Cliff	2010#325
318	1977	Alison	Elvis Costello	2010#323
319	1972	School's Out	Alice Cooper	2010#326
320	1969	Heartbreaker	Led Zeppelin	2010#328
321	1975	Cortez the Killer	Neil Young	2010#329
322	1989	Fight the Power	Public Enemy	2010#330
323	1979	Dancing Barefoot	Patti Smith Group	2010#331
324	1964	Baby Love	Diana Ross	2010#332
325	1966	Good Lovin'	The Young Rascals	2010#333
326	1970	Get Up (I Feel Like Being a) Sex Machine	James Brown	2010#334
327	1958	For Your Precious Love	Jerry Butler and the Impressions	2010#335
328	1967	The End	The Doors	2010#336
329	1975	That's the Way of the World	Earth, Wind & Fire	2010#337
330	1977	We Will Rock You	Queen	2010#338
331	1991	I Can't Make You Love Me	Bonnie Raitt	2010#339
332	1965	Subterranean Homesick Blues	Bob Dylan	2010#340
333	1970	Spirit in the Sky	Norman Greenbaum	2010#341
334	1971	Wild Horses	The Rolling Stones	2010#343
335	1970	Sweet Jane	The Velvet Underground	2010#342
336	1976	Walk This Way	Aerosmith	2010#346
337	1982	Beat It	Michael Jackson	2010#344
338	1970	Maybe I'm Amazed	Paul McCartney	2010#347
339	1966	You Keep Me Hangin' On	Diana Ross	2010#348
340	1971	Baba O'Riley	The Who	2010#349
341	1975	The Harder They Come	Jimmy Cliff	2010#350
342	1961	Runaround Sue	Dion	2010#351
343	1956	Jim Dandy	Lavern Baker	2010#352
344	1968	Piece of My Heart	Janis Joplin/Big Brother and the Holding Company	2010#353
345	1958	La Bamba	Ritchie Valens	2010#354
346	1996	California Love	Tupac Shakur	2010#355
347	1973	Candle in the Wind	Elton John	2010#356
348	1973	That Lady (Parts 1 and 2)	The Isley Brothers	2010#357
349	1960	Spanish Harlem	Ben E. King	2010#358
350	1962	The Loco-Motion	Little Eva	2010#359

排名	年份	曲　　名	演　唱　者	備註
351	1955	The Great Pretender	The Platters	2010#360
352	1957	All Shook Up	Elvis Presley	2010#361
353	1992	Tears in Heaven	Eric Clapton	2010#362
354	1977	Watching the Detectives	Elvis Costello	2010#363
355	1969	Bad Moon Rising	Creedence Clearwater Revival	2010#364
356	1983	Sweet Dreams (Are Made of This)	Eurythmics	2010#365
357	1968	Little Wing	Jimi Hendrix	2010#366
358	1965	Nowhere to Run	Martha and the Vandellas	2010#367
359	1957	Got My Mojo Working	Muddy Waters	2010#368
360	1973	Killing Me Softly with His Song	Roberta Flack	2010#369
361	1979	Complete Control	The Clash	2010#371
362	1967	All You Need Is Love	The Beatles	2010#370
363	1967	The Letter	The Box Tops	2010#372
364	1965	Highway 61 Revisited	Bob Dylan	2010#373
365	1965	Unchained Melody	The Righteous Brothers	2010#374
366	1977	How Deep Is Your Love	Bee Gees	2010#375
367	1968	White Room	Cream	2010#376
368	1989	Personal Jesus	Depeche Mode	2010#377
369	1955	I'm a Man	Bo Diddley	2010#378
370	1967	The Wind Cries Mary	Jimi Hendrix	2010#379
371	1965	I Can't Explain	The Who	2010#380
372	1977	Marquee Moon	Television	2010#381
373	1960	Wonderful World	Sam Cooke	2010#382
374	1956	Brown Eyed Handsome Man	Chuck Berry	2010#383
375	1979	Another Brick in the Wall (Pt. 2)	Pink Floyd	2010#384
376	1995	Fake Plastic Trees	Radiohead	2010#385
377	1961	Hit the Road Jack	Ray Charles	2010#387
378	1984	Pride (In the Name of Love)	U2	2010#388
379	1983	Radio Free Europe	R.E.M.	2010#389
380	1973	Goodbye Yellow Brick Road	Elton John	2010#390
381	1966	Tell It Like It Is	Aaron Neville	2010#391
382	1997	Bitter Sweet Symphony	The Verve	2010#392
383	1969	Whipping Post	The Allman Brothers Band	2010#393
384	1965	Ticket to Ride	The Beatles	2010#394
385	1970	Ohio	Crosby, Stills, Nash and Young	2010#395
386	1987	I Know You Got Soul	Eric B and Rakim	2010#396
387	1971	Tiny Dancer	Elton John	2010#397
388	1979	Roxanne	The Police	2010#398
389	1971	Just My Imagination	The Temptations	2010#399
390	1964	Baby I Need Your Loving	The Four Tops	2010#400
391	1979	Band of Gold	Freda Payne	2010 沒有
392	1970	O-o-h Child	The Five Stairsteps	2010#402
393	1966	Summer in the City	The Lovin' Spoonful	2010#401
394	1961	Can't Help Falling in Love	Elvis Presley	2010#403
395	1964	Remember (Walkin' in the Sand)	The Shangri-Las	2010#404

排名	年份	曲　　名	演　唱　者	備註
396	1972	Thirteen	Big Star	2010#406
397	1976	(Don't Fear) the Reaper	Blue Öyster Cult	2010#405
398	1974	Sweet Home Alabama	Lynyrd Skynyrd	2010#407
399	1991	Enter Sandman	Metallica	2010#408
400	1966	Kicks	Paul Revere and the Raiders	2010 沒有
401	1960	Tonight's the Night	The Shirelles	2010#409
402	1970	Thank You (Falettin Me Be Mice Elf Agin)	Sly and the Family Stone	2010#410
403	1958	C'mon Everybody	Eddie Cochran	2010#411
404	1966	Visions of Johanna	Bob Dylan	2010#413
405	1970	We've Only Just Begun	The Carpenters	2010#414
406	1996	I Believe I Can Fly	R. Kelly	2010 沒有
407	1991	In Bloom	Nirvana	2010#415
408	1975	Sweet Emotion	Aerosmith	2010#416
409	1968	Crossroads	Cream	2010 沒有
410	1989	Monkey Gone to Heaven	Pixies	2010#417
411	1977	I Feel Love	Donna Summer	2010#418
412	1967	Ode to Billie Joe	Bobbie Gentry	2010#419
413	1957	The Girl Can't Help It	Little Richard	2010#420
414	1957	Young Blood	The Coasters	2010#421
415	1965	I Can't Help Myself	The Four Tops	2010#422
416	1984	The Boys of Summer	Don Henley	2010#423
417	1989	Fuck tha Police	N.W.A.	2010#425
418	1969	Suite: Judy Blue Eyes	Crosby, Stills and Nash	2010#426
419	1993	Nuthin' But a 'G' Thang	Dr. Dre	2010#427
420	1969	It's Your Thing	The Isley Brothers	2010#428
421	1973	Piano Man	Billy Joel	2010#429
422	1970	Lola	The Kinks	2010 沒有
423	1956	Blue Suede Shoes	Elvis Presley	2010#430
424	1972	Tumbling Dice	The Rolling Stones	2010#433
425	1984	William, It Was Really Nothing	The Smiths	2010#431
426	1973	Smoke on the Water	Deep Purple	2010#434
427	1983	New Year's Day	U2	2010#435
428	1966	Devil With a Blue Dress On/ Good Golly Miss Molly	Mitch Ryder and the Detroit Wheels	2010 沒有
429	1964	Everybody Needs Somebody to Love	Solomon Burke	2010#436
430	1979	White Man in Hammersmith Palais	The Clash	2010#437
431	1955	Ain't It a Shame	Fats Domino	2010#438
432	1973	Midnight Train to Georgia	Gladys Knight	2010#439
433	1969	Ramble On	Led Zeppelin	2010#440
434	1966	Mustang Sally	Wilson Pickett	2010#441
435	1978	Beast of Burden	The Rolling Stones	2010#443
436	1968	Alone Again Or	Love	2010#442
437	1956	Love Me Tender	Elvis Presley	2010#444
438	1969	I Wanna Be Your Dog	The Stooges	2010#445
439	1983	Pink Houses	John Cougar Mellencamp	2010#447
440	1987	Push It	Salt-n-Pepa	2010#446

排名	年份	曲　　名	演　唱　者	備註
441	1957	Come Go With Me	The Del-Vikings	2010#449
442	1957	Keep a Knockin'	Little Richard	2010 沒有
443	1973	I Shot the Sheriff	Bob Marley	2010#450
444	1965	I Got You Babe	Sonny and Cher	2010#451
445	1991	Come As You Are	Nirvana	2010#452
446	1973	Pressure Drop	Toots and the Maytals	2010#453
447	1964	Leader of the Pack	The Shangri-Las	2010#454
448	1967	Heroin	The Velvet Underground	2010#455
449	1967	Penny Lane	The Beatles	2010#456
450	1967	By the Time I Get to Phoenix	Glen Campbell	2010 沒有
451	1960	The Twist	Chubby Checker	2010#457
452	1961	Cupid	Sam Cooke	2010#458
453	1987	Paradise City	Guns N' Roses	2010#459
454	1970	My Sweet Lord	George Harrison	2010#460
455	1993	All Apologies	Nirvana	2010#462
456	1958	Stagger Lee	Lloyd Price	2010 沒有
457	1977	Sheena Is a Punk Rocker	The Ramones	2010#461
458	1967	Soul Man	Sam and Dave	2010#463
459	1948	Rollin' Stone	Muddy Waters	2010#465
460	1963	One Fine Day	The Chiffons	2010 沒有
461	1986	Kiss	Prince	2010#464
462	1971	Respect Yourself	The Staple Singers	2010#468
463	1966	Rain	The Beatles	2010#469
464	1966	Standing in the Shadows of Love	The Four Tops	2010#470
465	1978	Surrender	Cheap Trick	2010#471
466	1961	Runaway	Del Shannon	2010#472
467	1987	Welcome to the Jungle	Guns N' Roses	2010#473
468	1973	Search and Destroy	The Stooges	2010 沒有
469	1970	It's Too Late	Carole King	2010 沒有
470	1974	Free Man in Paris	Joni Mitchell	2010 沒有
471	1980	On the Road Again	Willie Nelson	2010 沒有
472	1964	Where Did Our Love Go	Diana Ross	2010#475
473	1967	Do Right Woman–Do Right Man	Aretha Franklin	2010#476
474	1978	One Nation Under a Groove – Part 1	Funkadelic	2010 沒有
475	1994	Sabotage	Beastie Boys	2010#480
476	1984	I Want to Know What Love Is	Foreigner	2010#479
477	1981	Super Freak	Rick James	2010#481
478	1967	White Rabbit	Jefferson Airplane	2010#483
479	1975	Lady Marmalade	Labelle	2010#485
480	1970	Into the Mystic	Van Morrison	2010#474
481	1975	Young Americans	David Bowie	2010#486
482	1971	I'm Eighteen	Alice Cooper	2010#487
483	1987	Just Like Heaven	The Cure	2010#488
484	1982	I Love Rock 'n Roll	Joan Jett	2010#491
485	1986	Graceland	Paul Simon	2010 沒有

排 名	年 份	曲　　　名	演　唱　者	備 註
486	1985	How Soon Is Now?	The Smiths	2010#477
487	1964	Under the Boardwalk	The Drifters	2010#489
488	1975	Rhiannon (Will You Ever Win)	Fleetwood Mac	2010 沒有
489	1978	I Will Survive	Gloria Gaynor	2010#492
490	1971	Brown Sugar	The Rolling Stones	2010#495
491	1966	You Don't Have to Say You Love Me	Dusty Springfield	2010 沒有
492	1977	Running on Empty	Jackson Browne	2010#496
493	1963	Then He Kissed Me	The Crystals	2010 沒有
494	1973	Desperado	Eagles	2010 沒有
495	1960	Shop Around	Smokey Robinson	2010#500
496	1978	Miss You	The Rolling Stones	2010#498
497	1994	Buddy Holly	Weezer	2010#499
498	1970	Rainy Night in Georgia	Brook Benton	2010 沒有
499	1976	The Boys are Back in Town	Thin Lizzy	2010 沒有
500	1976	More Than a Feeling	Boston	2010 沒有

註：2010年四月滾石雜誌公佈新的500 Greatest Songs of All Time，2004年版有二十六首（大多是後段班）沒再入選，被下表所列2000年後歌曲取代。

新排名	年 份	曲　　　名	演　唱　者	備 註
100	2006	Crazy	Gnarls Barkley	
118	2003	Crazy in Love	Beyonce feat. Jay-Z	
160	2009	Moment of Surrender	U2	再有曲目入選
172	2004	99 Problems	Jay-Z	
194	2006	Rehab	Amy Winehouse	
236	2008	Paper Planes	M.I.A.	
260	2001	Mississippi	Bob Dylan	60年代老歌手
273	2004	Jesus Walks	Kanye West	
286	2003	Seven Nation Army	The White Stripes	
307	2000	One More Time	Daft Punk	
327	2004	Take Me Out	Franz Ferdinand	
345	2000	Beautiful Day	U2	再有曲目入選
386	2004	Maps	Yeah Yeah Yeahs	
412	2007	Umbrella	Rihanna feat. Jay-Z	
424	1994	Juicy	The Notorious B.I.G.	唯一2000年前
432	2004	American Idiot	Green Day	
448	2003	In Da Club	50 Cent	
466	2001	Get Ur Freak On	Missy Elliott	
467	2000	Big Pimpin'	Jay-Z feat. UGK	
478	2001	Last Nite	The Strokes	
482	2004	Since U Been Gone	Kelly Clarkson	
484	2002	Cry Me a River	Justin Timberlake	
490	2002	Clocks	Coldplay	
493	2008	Time to Pretend	MGMT	
494	2002	Ignition (remix)	R. Kelly	
497	2002	The Rising	Bruce Springsteen	70年代老歌手

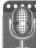

158 (We're Gonna) Rock Around the Clock
Bill Haley and His Comets

名次	年份	歌　　　　名	美國排行榜成就	親和指數
158	1954	(We're Gonna) Rock Around the Clock	1(8),550709	★★★★

當 *Billboard* 雜誌以自己的統計表結合全美〝Best Sellers in Stores〞chart 於 1955 年 7 月 9 日首次公佈所謂的告示牌排行榜，那週的熱門冠軍單曲為 **(We're Gonna) Rock Around the Clock**。音樂史學家大多認為這並非第一首「搖滾」歌曲（51 年 Bill Haley 翻唱的 **Rocket 88** 已具備後世認知所有搖滾樂條件和元素），且早於 47 年 美國 DJ Alan Freed 因一首 R&B 歌曲 **We're Gonna Rock, We're Gonna Roll** 在 廣播節目中提出 rock and roll 這個用詞，當時 Haley 哪會知道這一天、這首銷售超過 百萬張的「流行」歌曲開啟了 rock era「搖滾紀元」。雖然 Haley 不像貓王那麼有名、 唱片賣得那麼多，但仍被尊稱為「搖滾樂之父」。

浪人搖滾先驅

Bill Haley 本名 William John Clifton Haley, Jr.（b. 1925 年 7 月 6 日，密西根州；d. 1981 年 2 月 9 日），父親為業餘班卓琴好手，母親則是鋼琴老師，七歲起開始玩自 製的木吉他。根據 *Billboard* 的報導，Haley 在未成名前是「流浪」歌手，也當過電 台 DJ。

1949 年，Haley 自組 Saddlemen 樂團，隔年與 Holiday 唱片公司簽約。52 年， 灌錄一首結合西部鄉村音樂和節奏藍調的歌曲 **Rock This Joint**，53 年樂團更名 為 The Comets 並發表一首已有搖滾「樣子」的「入榜」Top 20 單曲 **Crazy Man, Crazy**。同年，Max Freedman 和 Jimmy DeKnight 依據 Haley 的想法譜出 **<Rock Around>**，但由於唱片公司老闆不喜歡 DeKnight 而未讓 Haley 錄製該曲。54 年離 開 Holiday 唱片，DeKnight 為 Haley 和他的慧星樂團爭取到 Decca 公司合約，立即 於 4 月 12 日灌錄歌曲。**<Rock Around>** 初發表時並未引起熱烈迴響，反而是下一 首翻唱單曲 **Shake, Rattle and Roll** 打進 Top 10 以及接連兩首 Top 20 單曲，才讓 Haley 成為全美知名的白人搖滾巨星，當時他已年近三十。雖然他們維持西裝畢挺 之傳統來唱歌，但團員那結合黑人藍調節奏、活潑又新奇的演奏和舞台動作，讓各 年齡層樂迷都為這種輕快歌曲著魔。

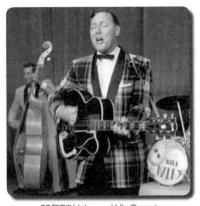

55年Bill Haley and His Comet

單曲唱片

整天搖滾一搖五十年

　　DeKnight對**<Rock Around>**並未放棄，用盡一切努力來推銷。皇天不負苦心人，好萊塢看上這首歌，被MGM公司55年四月發行的電影*The Blackboard Jungle*引用為片頭曲，引起廣大騷動。唱片公司順勢重新推出單曲，驚人的銷售數字讓後來的音樂史學家將之視為「搖滾紀元」第一首暢銷流行歌曲。次年，電影製作人簽下Haley和團員，推出一部由他們主演的同名歌舞片*Rock Around the Clock*，這也是搖滾樂與大螢幕的初次融合。

　　往後十幾年，Bill Haley and His Comets持續活躍於歌壇，唱片市場雖不敵貓王和後起之秀披頭四，但現場演唱依然賣座，特別是在歐洲地區。

　　時光來到70年代，Haley飽受酗酒之苦，演出和錄音作品的質與量都出了問題，81年初，一代搖滾先賢因心臟病突發而殞落。

　　在當時青少年的眼中，Bill Haley溫文儒雅的歌唱形象完全不具備像貓王那種叛逆精神和魅力，但我們永遠不容忽視Bill Haley和**(We're Gonna) Rock Around the Clock**在搖滾史上的重要地位。

45　Heartbreak Hotel

Elvis Presley

名次	年份	歌　　　　　名	美國排行榜成就	親和指數
45	1956	**Heartbreak Hotel**	1(8),560421	★★★★
197	1956	**Don't Be Cruel**	1(11),560818	★★★★★
67	1957	**Jailhouse Rock**	1(7),571021	★★★★★
91	1969	**Suspicious Minds**	1,691101	★★★★★
112	1954	That's All Right (Mama)	X	★★★★
77	1955	Mystery Train	—	★★★
19	1956	Hound Dog	1(11),560818	★★★★
423	1956	Blue Suede Shoes	—	★★★★
437	1956	Love Me Tender	1(5),561103	★★★★
352	1957	All Shook Up	1(8),570413	★★★
394	1961	Can't Help Falling in Love	#2,6202	★★★★

應該沒有人會質疑「貓王」Elvis Presley在近代音樂史上的地位，他的音樂天賦、表演魅力和傳奇一生至今仍令人懷念不已。**Heartbreak Hotel** 是Elvis為RCA Victor唱片公司所灌錄的第一首歌，也是個人首支冠軍單曲，這讓Elvis從地方（美國南方）的轟動人物轉變成全美知名偶像。銜接**(We're Gonna) Rock Around the Clock**（見32頁），替影響深遠的人類文化力量、至今不「死」的搖滾樂奠定基礎，也為自己戴上「搖滾之王」皇冠，統領音樂世界。

陽光白人青春偶像

Elvis Aaron Presley，1935年1月8日生於密西西比州Tupelo一個貧窮白人家庭，雖然生活艱困但全家仍不失對宗教的信仰與熱忱，作禮拜、唱歌讚美主。Elvis在學校經常唱歌，大家都很愛聽，小五時師長為他報名州際才藝競賽，獲得亞軍，四個月後收到一把吉他，這個生日禮物花了父母近十三美元。不知何原因（可能是為了生計），全家突然於48年遷到田納西州Memphis，Elvis中學畢業後做過工人、卡車司機。53年夏末的某個週六中午，Elvis跑去錄了兩首歌準備獻給母親，Sun唱片公司老闆Sam Phillips正在物色一位會唱黑人音樂的白人青年，於是歡喜簽下Elvis Presley。Memphis這些南方地區的黑人藍調、爵士、唱詩及鄉村音樂對Elvis影響很大，雖沒受過正統音樂訓練，但與生俱來的深沉圓融歌喉及明星魅力，成就

貓王出生故居

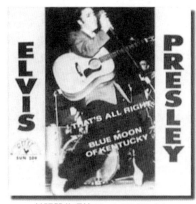

首張單曲唱片**That All Right**

美國唱片史上最著名的「伯樂千里馬」佳話。

華人世界尊稱「貓王」

　　在Sun唱片公司兩年共推出十六首單曲（含重覆發行），其中最具代表性也受歡迎的有**That's All Right (Mama)**、**Good Rocking Tonight**、**Mystery Train**等。1955年11月22日RCA以近乎天價四萬美元（五千元是給Elvis個人的獎勵金）挖角成功，在財力雄厚的大公司旗下，有作曲家、製作人、唱片宣傳協助，Elvis參與創作的空間更多，歌唱技巧也有進步。當時南方歌迷暱稱他The Hillbilly Cat，走紅後人們尊為King of Rock 'n Roll，Cat加King則成「貓王」。不過，貓王是華人地區（特別是台灣）才常聽到對Elvis簡單又有敬意之稱呼。

　　1956年1月11、12日這兩天，在製作人Steve Sholes打理下，貓王與新舊樂師、合音所組成的團隊錄製了五首歌，其中包括**<Heartbreak>**和後來發行時作為背面單曲的**I Was the One**。早在一、兩個月前，**<Heartbreak>**的作者Mae Boren Axton女士即告知貓王有首歌要給他唱，而由她與貓王的經紀人負責打歌事宜，Axton告訴貓王：「現在的你只欠缺一首百萬暢銷曲！」隔沒多久，Tommy Durden拿一則報紙頭條給Axton看，裡面提到一位自殺者留下一句遺言〝I walk a lonely street〞，半小時內兩人重新修改歌詞（寂寞街尾的傷心旅店，見下頁），通知貓王到錄音室相見，貓王反覆聽了十次demo，參與意見後錄好歌曲。一月底單曲發行，貓王首次上CBS電視音樂節目當特別來賓打歌，四月初則上NBC全國聯播網，當晚預估全美國有四分之一的觀眾收看該節目。4月21日，**<Heartbreak>**拿下熱門榜八週冠軍（搖滾紀元第十首冠軍曲），並因銷售超過兩百萬張而成為56年年終單曲總排行第一名。

首張同名專輯唱片「Elvis Presley」

單曲唱片

Heartbreak Hotel

詞曲：Mae Boren Axton、Tommy Durden、Elvis Presley

>>>直接下歌　全曲伴奏簡單近乎清唱

A-1 段	Well, since my baby left me I found a new place to dwell It's down at the end of lonely street at Heartbreak Hotel You make me so lonely baby I get so lonely, I get so lonely I could die	自從愛人離開我 找到新居處 在寂寞街道尾端的傷心旅店 妳讓我好孤寂 寂寞到想死
A-2 段	And although it's always crowded You still can find some room Where broken hearted lovers do cry away their gloom You make me so lonely baby I get so lonely, I get so lonely I could die	雖一直很擁擠 仍可找到空間 傷心之人沮喪哭著 妳讓我好孤寂 寂寞到想死
A-3 段	Hey now, the bellhop's tears keep flowin', and the desk clerk's dressed in black Well, they've been so long on lonely street They ain't ever gonna look back You make me so lonely baby I get so lonely, I get so lonely I could die	旅店侍者眼珠淚水滾動 接待人員身著黑衣 他們在寂寞之街已久 他們從未回顧 妳讓我好孤寂 寂寞到想死
A-4 段	Well, if your baby leaves you, and you got a tale to tell Just take a walk down lonely street to Heartbreak Hotel You make me so lonely baby, n' make me so lonely I get so lonely, I get so lonely I could die	如果愛人離開你 你應有故事要說 只要來到寂寞街傷心旅店 妳讓我好孤寂 寂寞到想死

Chords above lyrics:
- A-1: E ... E / E / A / A B7 E
- A-2: E ... E / E / A / A B7 E
- A-3: E / E / E / A / A / A B7 E
- A-4: E ... E / E / A A / A B7 E

>>間奏　A-2段重複一次

197 Don't Be Cruel

Elvis Presley

貓王靠著大唱片公司RCA的資源及暢銷單曲**Heartbreak Hotel**（見34頁，英國榜亞軍）而紅遍大西洋兩岸，但真正享譽全球、成為超級巨星則是因**Don't Be Cruel**和**Hound Dog**這兩首歌所展現的搖滾曲風和舞台表演魅力。

貓王搖滾

貓王生前及死後發行的各式唱片（獨立單曲、EP；錄音室專輯、收錄歌曲、EP；電影原聲帶、收錄單曲；現場演唱專輯；精選輯；紀念套集；聖誕、福音專輯…等。筆者按：下文所提及貓王之唱片以專輯和單曲為主）不計其數，被挖到RCA至當兵前兩年半灌錄的唱片數量頗多也具代表性，因為這時期（56至58年）貓王已擁有自己獨特的歌唱風格，其表演既剛毅也溫和——搖滾時近似瘋狂粗野；唱情歌時又帶著靦腆和性感。大膽突破傳統的舞台表演動作與毫無忌憚之歌詞，使「貓王搖滾」充滿性煽動及反叛的搖滾本質，吸引了成千上萬青少年樂迷，但也遭受衛道輿論嚴厲抨擊。從現今的觀點來看，貓王音樂替當時的青少年在社會允許之範圍內發洩他們被壓抑的情緒和侵犯性，光是這點就足以讓貓王在歷史上佔有一席之地。整個56年，RCA推出貓王二十七首歌曲和兩張專輯，除了**<Heartbreak>**和雙單曲**Don't Be Cruel/Hound Dog**拿下熱門榜榜首外，抒情名曲**I Want You, I Need You, I Love You**、**Love Me Tender**也獲得冠軍，而收錄於同名處女專輯「Elvis Presley」（*滾石有史以來五百大專輯#55*）的**Blue Suede Shoes**則是另一首典型的貓王搖滾。

電動馬達搖滾臀

<Don't Be>是由來自紐約布魯克林的寫歌名家Otis Blackwell專為貓王所製作，後來**Return to Sender**、**One Broken Heart for Sale**、**(Such an) Easy Question**和八週冠軍曲**All Shock Up**（57年四月）都是Blackwell的作品。經紀人Colonel Tom Parker為了提升貓王的形象，與RCA唱片公司協議好，貓王的暢銷單曲（無論參與程度如何）大多一併掛名詞曲作者。

兩位東岸詞曲作家Jerry Leiber、Mike Stoller在洛杉磯相識，自50年夏天起為不少藝人團體如The Drifters（參見69頁）寫歌，剛開始以R&B歌曲為主。兩年之後，他們看完委託團體Little Esther and Big Mama Thornton的表演後，回家譜出

單曲唱片

單曲唱片 **Love Me Tender**

具有鄉村藍調風味的 **Hound Dog**，此曲後來獲得R&B榜冠軍。

1956年4月23日，貓王賭城Las Vegas處女秀於Frontier 大飯店登場，原本為期兩週的演出因許多不識抬舉之中年觀眾「沉默的表示」而被迫提前一週下檔。意外得到「休息」的貓王閒閒沒事，在飯店酒吧聽到「B咖」團體以搞笑方式唱 **<Hound>** 並添加歌詞 "You ain't never caught a rabbit, and you ain't no friend of mine"，貓王相當喜歡，往後的演出有機會都要排上此曲。6月5日，貓王第二次上NBC電視音樂節目*Milton Berle's TV Show*時向全美觀眾正式介紹 **<Hound>**，他那扭擺腿臀、性感撩人之貓王搖滾演出，引起廣大的騷動及媒體嚴厲的譴責，大牌節目主持人 Ed Sullivan 立刻公開宣告，絕對不會讓貓王上他的週六夜節目唱歌。但其他電視人如Steve Allen 則不這麼想，廣邀貓王上NBC各式節目。不過，貓王於7月1日在*Allen's Show*，就這麼一次，貓王穿著燕尾服和藍色麂絨皮鞋（blue suede shoes）、帶著像長耳短腿獵犬（basset hound）般憂鬱的眼神，正經八百唱著 **<Hound>**。節目播出後受到熱烈迴響，Sullivan 也不得不臣服，後來開價五萬美元邀請貓王上他的節目唱歌三次。

以獵犬為名的搖滾經典

隔天7月2日，貓王在RCA紐約錄音室（僅此一次）錄製 **<Don't Be>**，很奇怪？貓王個人喜歡 **<Hound>**，舞台上的演唱也很成功，但卻不情願灌唱片，在製作人Steve Sholes 堅持下，最後還是以雙單曲型式一起發行。**<Don't Be / Hound>** 於8月18日登上熱門榜寶座，蟬聯十一週冠軍的紀錄維持二十六年，直到92年底才被Boyz II Men 的十三週冠軍曲 **End of the Road** 所破。

1956年七月，Mike Stoller夫婦自歐洲渡假返美，遇上飛機空難，心急如焚的 Leiber在碼頭等待搜救結果，當他見到Stoller夫婦生還，第一句話是興奮地告訴 Mike說：「Elvis Presley錄了我們的 **Hound Dog**！」

Don't Be Cruel

詞曲：Otis Blackwell、Elvis Presley

>>>小段 前奏

主 A-1 段	C C You know I can be found Sitting home all alone F C If you can't come around At least please telephone Dm7 G C Don't be cruel To a heart that's true	你知道可找到我 在家枯坐 如果妳不能來 起碼打通電話 別殘酷無情 對待一顆真誠的心
主 A-2 段	C C Baby, if I made you mad For something I might have said F C Please let's forget the past The future looks bright ahead	如果我胡亂說過什麼 惹妳生氣 讓我們忘掉過去 美好未來在眼前
副歌	Dm7 G C Don't be cruel To a heart that's true F G7 I don't want no other love F G7 C Baby, it's just you I'm thinking of…mmm…	別殘酷無情 對待一顆真誠的心 我不要別人的愛 寶貝我所想的只有你
主 A-3 段	C C Don't stop thinking of me Don't make me feel this way F Come on over here and love me C You know what I want you to stay	不要不想我 別讓我有如此感覺 來此愛我吧 妳知道我希望妳說什麼
副歌	Dm7 G C Don't be cruel To a heart that's true F G7 Why should we be apart F G7 C I really love you baby, cross my heart	別殘酷無情 對待一顆真誠的心 為何我倆要分開 我是真心愛著你
主 A-4 段	C C Let's walk up to the preacher And let us say "I do" F C Then you'll know you'll have me And I'll know that I'll have you	讓我們來到牧師面前說"我願意" 妳知道妳擁有我 我知道我擁有妳
副歌尾段	Dm7 G C Don't be cruel To a heart that's true F G7 I don't want no other love F G7 C Baby, it's just you I'm thinking of Dm7 C Don't be cruel To a heart that's true Dm7 C Don't be cruel To a heart that's true F G7 I don't want no other love F G7 C Baby, it's just you I'm thinking of	別殘酷無情 對待一顆真誠的心 我不會愛別人 我想的只是妳 別殘酷無情 對待一顆真誠的心 別殘酷無情 對待一顆真誠的心 我不要別人的愛 寶貝我所想的只有你

 67 Jailhouse Rock

Elvis Presley

世界各國娛樂圈普遍存在的現象,青春偶像歌手紅了之後,大多會跨足影視圈。貓王也不例外,自56年底起被好萊塢所拉攏,到58年初先演了四部電影,貓王在57年的唱片不少與載歌載舞的電影音樂(發行了兩張電影原聲帶)有關,如57年熱門榜第四首冠軍曲 **Jailhouse Rock/Treat Me Nice**(筆者按:前三首分別是 **Too Much**、**All Shock Up**、**(Let Me Be Your) Teddy Bear**)。

貓王叱吒歌壇不到二十年,共有十七首冠軍單曲,僅屈居 The Beatles 二十首之後,但冠軍總週數七十九無人能及,留給後進藝人團體來破紀錄。**Jailhouse Rock** 是貓王第一首英國榜冠軍單曲,貓王一生共有六十五首單曲獲得大不列顛國協(如愛爾蘭、加拿大、澳洲等國)的排行榜冠軍,夠驚人吧!

大螢幕貓王

<Jailhouse>、**<Treat>** 均由 Jerry Leiber 與 Mike Stoller(見37頁)一起合寫,他們當時負責貓王第二部電影 *Loving You* 的音樂。Leiber 接受訪談曾說:「我們收到的劇本上面有標示哪一段場景貓王要唱些慢情歌,這是個大問題,我們從未寫過抒情曲。」另外:「我們也沒嘗試像 **<Jailhouse>** 這樣的歌。」

儘管貓王唱紅 Leiber 和 Stoller 所寫的 **Hound Dog** 及 *Loving You* 的電影歌曲,他們三人卻素未謀面,直到57年5月2日於加州錄製 **<Jailhouse>** 時。Stoller 在貓王的第三部電影 *Jailhouse Rock* 裡客串一個角色,擔任貓王「牢房搖滾」樂團的鋼琴手,Stoller 對貓王拍片及錄音時所展現要求完美、不辭辛勞的敬業態度留下深刻印象。

雙單曲背面 **<Treat>** 與 **<Jailhouse>** 同時候錄製,此版本並未被採用。9月5日貓王灌錄個人首張聖誕專輯「Elvis' Christmas Album」時重唱 **<Treat>**,這才與 **<Jailhouse>** 一併發行單曲唱片。於10月21日,*Jailhouse Rock* 在全美國戲院上映,當天 **<Jailhouse/Treat>** 攻上熱門榜寶座(第八首冠軍曲)。貓王在片中飾演被判刑的囚犯 Vince Everett,在監獄舉辦的才藝競賽中,組團大唱搖滾樂 **<Jailhouse>**,牢友鼓勵他別放棄歌星夢,經過一番波折,最後終成美好結局。

同名標題曲 **<Jailhouse>** 蟬聯六週榜首,12月16日回鍋一週冠軍後漸漸退離排行榜前茅。58年初貓王奉召服役,美國沒有像台灣有「國光藝術工作大隊」,被

| 電影宣傳海報 | 單曲唱片 | 單曲唱片 **Can't Help Falling in Love** |

派到美軍駐北約基地當個小兵,不過,還是有機會唱歌,在歐洲也引起軒然大波。當兵期間認識一位十四歲少女 Friscilla Ann Wagner,後來嫁給了貓王。

好萊塢迷航記

退伍後,60年代,貓王持續他的歌影星路,拍了許多老少咸宜的音樂歌舞片(自56年 *Love Me Tender* 起到72年 *Elvis On Tour* 共三十三部)。演技不怎麼樣,但他在片中的健美舞步及明星風采倒是令人印象深刻。

在貓王全盛時期,除了搖滾外也有許多結合西部鄉村的民謠情歌如 **Love Me Tender**、**It's Now or Never**(60年五週冠軍,貓王銷售量最大的單曲唱片)、**Are You Lonesome Tonight**(60年六週冠軍)、**Wooden Heart**(當兵期間發行於德國,後收於 *G. I. Blues* 電影原聲帶)、**Can't Help Falling in Love**(62年亞軍)、**Crying in the Chapel**(65年季軍)等。61年「藍色夏威夷」*Blue Hawaii* 是貓王最膾炙人口的電影,配合劇情深情款款唱著 **<Can't Help>**,令人心醉。電影原聲帶大賣三百萬張,拿下專輯榜冠軍。

貓王或許是迷失於好萊塢和染上巨星的一些「惡習」,加上音樂潮流轉變及新搖滾勢力披頭旋風興起,63年後貓王的歌無論質與量都漸漸下滑,在唱片市場上不如以往那樣呼風喚雨。經過一番沉澱,貓王於68-73年重返歌壇,不過,來到70年代,長期演出及不穩定的作息,改變了他的身材、健康、脾氣和婚姻生活。74年因冷落愛妻而離婚,他的身心變得更加孤獨與放縱,常靠藥物和酒精麻痺自己。77年8月16日,一代傳奇人物因服藥過量猝死,留給世人無限懷念。

Jailhouse Rock

詞曲：Jerry Leiber、Mike Stoller

＞＞＞小段 前奏

主歌 A-1 段

	B　　　C
	The warden threw a party in the county jail

郡立監獄典獄長開了個派對

B　C
The prison band was there and they began to wail

牢囚樂團開始吶喊

B　C
The band was jumpin' and the joint began to swing

團員跳躍而電線接頭開始搖擺

B　C
You should've heard those knocked out jailbirds sing

你應該聽見那些囚犯們唱歌

副歌

　　F　　　　　　C
Let's rock, everybody, let's rock

來吧,搖滾 大家來搖滾吧

　G　　　　　　　F
Everybody in the whole cell block

囚房裡的每個人

　　　　　C
was dancin' to the jailhouse rock

隨著牢房搖滾跳起舞來

主歌 A-2 段

B　C
Spider Murphy played the tenor saxophone

蜘蛛墨菲吹著次中音薩克斯風

B　C
Little Joe was blowin' on the slide trombone

小裘吹奏伸縮號

B　C
The drummer boy from Illinois went crash, boom, bang,

來自伊利諾的鼓手敲著轟蹦的聲音

B　C
The whole rhythm section was the Purple Gang

整個節奏都是"紫色幫派"

副 歌 重 覆 一 次

主歌 A-3 段

B　C
Number forty-seven said to number three

47號對3號說

B　C
"You're the cutest jailbird I ever did see

你是我見過最可愛的囚犯

B　C
I sure would be delighted with your company,

我確定這會讓你的同伴開心

B　C
come on and do the jailhouse rock with me"

來與我一同牢房搖滾吧

副 歌 重 覆 一 次…run, run, run

＞＞小段 間奏

主歌 A-4 段

B　C
The sad Sack was a sittin' on a block of stone

悲傷的沙克坐在石墩上頭

B　C
way over in the corner weepin' all alone

在遠端角落裡獨自擦拭眼淚

B　C
The warden said, "Hey, buddy, don't you be no square

典獄長說:老弟,不要那麼偷偷摸摸

B　C
If you can't find a partner use a wooden chair"

如果找不到伴,就用那張木椅

副 歌 重 覆 一 次

主歌 A-5 段

B　C
Shifty Henry said to Bugs, "For Heaven's sake,

狡猾亨利跟小蟲說:"像天堂一樣"

B　C
no one's lookin', now's our chance to make a break"

沒人在看,現在是好機會造成混亂

B　C
Bugs turned to Shifty and he said, "Nix nix,

小蟲轉向狡猾亨利說:"不行,不行"

B　C
I wanna stick around a while and get my kicks"

我要到處晃一下然後跳個舞

副 歌 重 覆 一 次

Dancin' to the jailhouse rock ✕ 4…fading

隨著牢房搖滾起舞吧

91 Suspicious Minds

Elvis Presley

前 文提過，以貓王之名出版過的唱片多到難以精確統計，LP、EP拉拉雜雜重覆收錄，不分類超過百種以上，銷售超過百萬張的單曲唱片共有四十五張之多。貓王的傳奇地位顯然有一部份是由他驚人的唱片產量和銷售佳績堆砌而成，但他不是那種只叫座不叫好的偶像歌手。

　　貓王當兵兩年，雖然暫時中斷了演藝生命，但出道五年所打下的基礎讓他在退伍後的60年代前期還保有旺盛的商業魅力。有樂評曾說，貓王演過二十多部無聊的電影，發行了一些良莠不齊的原聲帶唱片，沉迷於賺錢相當容易的好萊塢圈子裡，不論當時出版的歌曲品質如何，反正頂著貓王的影歌紅星招牌就可輕鬆賣錢。

　　其實貓王早期有許多很好的單曲，但都散落在各式電影、電視或現場演唱錄音裡，76年（貓王快隕歿前），RCA公司將一些貓王早期（大部份是當年買下貓王在Sun唱片公司的作品）的歌集結成精選輯「The Sun Sessions」發行。時空環境的改變，商業市場上並未興起波瀾，但此唱片卻是具有搖滾樂最原始的風貌和精神，是研究搖滾樂史一部重要的「有聲文獻」，入選*滾石五百大專輯*第十一名。

引頸期盼東山再起

　　1968年，三十四歲的貓王似乎也警覺到他已有些「不合時宜」。在一連串賣命的電視演出（NBC特別節目系列）後，69年初，返回他的「發源地」Memphis，認真錄製自61年以來第一張「非電影原聲帶」專輯唱片，為搖滾之王的復出而努力。從55年七月還在Sun唱片公司以後，貓王就不曾（57年二月冠軍曲**Too Much**除外）回到Memphis錄製唱片，這次選擇American Recording Studio。ARS是曼菲斯首屈一指的錄音室，不少知名鄉村藝人、搖滾樂團甚至英國女紅歌星Dusty Springfield都曾在此錄下美好的音樂。

　　馬不停蹄十多天，貓王錄下**In the Ghetto**、**Suspicious Minds**、**Don't Cry Daddy**等近二十首歌。挑選十六曲集結成專輯「From Elvis In Memphis」發行，從專輯名稱和歌曲內容不難看出貓王重返榮耀的企圖與誠意，獲得搖滾樂評一致認可，被視為貓王60年代唯一且最成熟的代表作（*告示牌*專輯榜冠軍、*滾石五百大專輯*#190）。單曲 <In the> 在五月打進熱門榜，這是繼 **Crying in the Chapel** 之後三年來才又有 Top 10 曲。

單曲唱片

專輯「From Elvis In Memphis」

由 Mark James 所寫的 **<Suspicious>** 錄音版本有白人鄉村盲歌手 Ronnie Milsap 和 Jeannie Greene 幫忙唱和聲，於九月發行單曲。7月26日，睽違八年的賭城大型演唱會在希爾頓大飯店舉行，貓王首次公開演唱比較符合成人口味的 **<Suspicious>**，讓人重溫他黃金時代的歌唱魅力。有傳記作家也買票入場，後來描述當晚觀眾種種尖叫、如癡如醉、激動不已的情境。隨著 "come back" 電視節目及演唱會的成功，**<Suspicious>** 於11月1日攻上熱門榜頂端，這是貓王在美國的第十七也是最後一首冠軍單曲。接下來推出 **<Don't Cry>** 和二月再次於 Memphis 錄製的 **Kentucky Rain** 則分別獲得第六及十六名。69年一、二月在 Memphis 以及八月於 Las Vegas 的歌曲另集結一套雙 LP 專輯「From Memphis To Vegas/From Vegas To Memphis(Back In Memphis)」出版，貓王「復出」首波令人懷念的歌曲均收錄其中。在72年三月底，在 Nashville 錄製的 **Burning Love** 於十月底獲得亞軍，此為貓王最後一首美國排行榜暢銷曲。

艾維斯普萊斯列榮耀大道

電視特別節目、賭城演唱會和唱片市場的成功凱旋，讓貓王積極重出江湖，但以密集的北美洲巡迴演唱為主直到75年，而國際間的傳播則是透過衛星及電視節目帶。77年8月16日，貓王被發現昏迷於家中浴室，送醫急救無效，下午三點半宣告死亡，隔天，曼菲斯的報紙寫道 "A Lonely Life Ends on Elvis Presley Boulevard"。貓王在三十六歲（71年）時榮獲葛萊美終生成就獎，死後引荐進入四個音樂「名人堂」，當然包括最具殊榮的搖滾名人堂。

68年貓王復出演唱經典照片

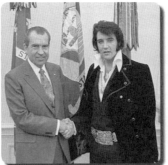
70年底與尼克森總統會面

73年貓王秀場演唱照片

Suspicious Minds
詞曲：Mark James

＞＞＞小段 前奏

副歌	
C C We're caught in a trap I can't walk out	我們陷入麻煩 我走不出來
G F C Because I love you too much, baby	因為我愛妳太深
C F Why can't you see, what you're doing to me	為何妳看不出,妳是怎麼對我
G F G F Em G7 When you don't believe a word I say	當妳不相信我所說的話時

A段	
F C Em F G We can't go on together with suspicious minds (suspicious minds)	有疑心時我們無法一同走下去
Am Em F G7 And we can't build our dreams, on suspicious minds	而且在疑心下我們不能創造夢想

B段	
C F So, if an old friend I know, drops by to say hello	因此,若一位老友只是來打聲招呼
G F C Would I still see suspicion in your eyes	我仍會從妳眼中看出疑心嗎
C F Here we go again, asking where I've been	我們再次來此,我在那裡
G F G F Em G7 You can see these tears are real I'm crying (yes I'm crying)	妳可看到我所流下真誠的眼淚

A 段 重 覆 一 次

C段	
Am Em F Oh, let our love survive	喔,讓我們的愛繼續存活
G Or dry the tears from your eyes	或拭乾妳的眼淚
Am Em F Let's don't let a good thing die when honey,	不要讓好事逝去
G C F C G7 you know I've never lied to you, mmm… yeah, yeah	當妳明白我從不對妳撒謊,嗯…

副 歌 重 覆 一 次

副 歌 前 兩 句 × 6…fading

45

30 I Walk the Line

Johnny Cash

名次	年份	歌　　　名	美國排行榜成就	親和指數
30	1956	**I Walk the Line**	#17,5603	★★★
164	1956	Folsom Prison Blues	X	★★
87	1963	Ring of Fire	#17,6304	★★

據 資料所載，強尼凱許Johnny Cash（本名J.R. Cash；b. 1932年2月26日，阿肯色州；d. 2003年9月12日）是美國受人敬重的創作歌手、演員、作家。雖然早期涉獵的音樂領域很廣，從土搖滾（rockabilly）、藍調、民謠、福音到鄉村，被譽為二十世紀最有影響力的音樂人之一，但大致上還是因為他最擅長的鄉村歌曲創作。Cash早年桀驁不馴的outlaw形象雖有爭議，但他獨特、磁性的男中低音歌嗓及質量兼具的創作仍受到許多樂評和歌迷的喜愛，在世時即被引荐進入鄉村（1980年）及搖滾（1992年）名人堂。

棉花田鄉村福音

　　J.R. Cash出生及成長於阿肯色州的貧困農村家庭，七個小孩中排行老四，么弟Tommy後來也成為鄉村歌手。John（當兵時，名字無法全用字母J.R.，因此以John R.為合法名字）五歲起在棉花田裡幫忙工作時跟著家人一起學唱福音和藍調歌曲，展現出對美國南方音樂的興趣及天賦。每天聽著收音機，在母親、鄰家友人的教導下，除了唱歌也自修彈吉他並練習創作，中學時在地方廣播電台唱福音歌曲，也灌錄發行一些傳統福音唱片。51年夏天，John入伍在德州San Antonio空軍基地受訓，擁有第一把吉他、認識一位十七歲少女Vivian Liberto。後來John被派駐到西德Landsberg，在那兒當兵也有機會唱歌，組了生平第一個樂團The Landsberg Barbarians。54年中，自德國退役回到San Antonio與Vivian結婚，但John後來踏入歌壇前期，因與鄉村女歌手June Carter的戀情，加上酗酒、吸毒及常年在外演唱，66年與元配離婚。

為妳鍾情

　　1954年底，Cash來到田納西州Memphis，白天在廣播電台學習，晚上則與當地的吉他手一起表演。過了一陣子，終於鼓起勇氣到Sun Records錄音室求見發掘貓王的老闆Sam Philips，Philips給Cash機會，但起先的幾首福音卻不令人滿

專輯「Johnny Cash With His Hot And Blue Guitar」

兩人在50年代合出過唱片

意，Philips 希望他能寫一些添加流行味（鄉村或搖滾）的歌曲。55年，首支單曲 **Cry!Cry!Cry!** 打進鄉村榜 Top 20，第二首 **So Doggone Lonesome** 成績更好，獲得鄉村榜殿軍，作為背面的單曲 **Folsom Prison Blues** 則受到搖滾樂評的青睞。往後二十年，演唱會開場白已成慣例說：「Hello! I'm Johnny Cash.」然後招牌歌 **<Folsom>** 登場。

　　同一年，Cash 在鄉村樂界的「聖殿堂」Grand Ole Opry 後台遇見心儀已久、大他三歲的成名鄉村女歌手 June Carter，展開熱烈追求，但由於兩人都有家室，June 只能接受做個好朋友。Cash 的癡情、苦戀讓他染上毒癮及酗酒，在 Cash 跟隨 Carter 家族巡迴表演和其他時間，Carter 盡可能陪伴他，鼓勵他戒毒並重新振作起來。有一次，Cash 酗酒連路都走不直，June 說：「You can't even walk the line.」Cash 酒醒後有感而發寫下鄉村情歌 **I Walk the Line** 表達對 June 的愛意與感激。**<Cry!>**、**<Folsom>**、**<I Walk>** 等歌曲後來收錄於57年發行的首張錄音室專輯「Johnny Cash With His Hot And Blue Guitar」裡。

　　相知相惜十三年，終於在各自的婚姻獲得解決後於68年結成連理。97年，Cash 被診斷出一種罕見的神經退化性疾病，但是沒想到 June 於2003年五月先走一步，臨終前，還勉勵 Cash 要努力活下去，繼續唱歌。六月初，Cash 最後一次公開露面演唱他在60年代的經典名曲 **Ring of Fire** 後，也於九月撒手人寰。

　　2006年，好萊塢拍了一部由華昆菲尼克斯飾演 Johnny Cash 的傳記電影「為妳鍾情」*Walk The Line*，其中描述夫妻倆鶼鰈情深的劇情相當感人，飾演 June 的瑞絲薇斯朋因而勇奪奧斯卡最佳女主角大獎。

81 Blueberry Hill

Fats Domino

81	1956	**Blueberry Hill**	#2,5611	★★★★
431	1955	Ain't It a Shame	#10,5511	★★★

藍莓山丘 **Blueberry Hill** 是 1940 年的「老歌」，50、60 年代翻唱者眾多，抒情、大樂隊、爵士等都有，鋼琴創作歌手 Fats Domino 所唱的被視為最早之搖滾版，代表入選滾石有史以來最佳經典歌曲前一百名。嚴格說來，原曲創作年代的美國主流音樂是藍調、爵士，Domino 的版本也沒那麼「搖滾」，反正搖滾源自藍調，在搖滾紀元（rock era）開啟時歌手所唱的藍調短曲也都帶些「搖滾味」。

名曲大家唱

<Blueberry> 是由 Vincent Rose 譜曲、John L. Rooney 填詞，光是 40 年一年就被灌錄過六次，有些有出版唱片（但不以該曲為主），一般認為真正的「原唱」是 Gene Autry，出現在 41 年 *The Singing Hill* 電影唱片中。40、50 年代較著名的翻唱者有爵士大師 Louis Armstrong、貓王（見 34 頁）、Little Richard、Ricky Nelson、Andy Williams、Bill Haley and His Comets（見 32 頁），除了 Armstrong 的版本打進告示牌 Top 40 外，真正把 <Blueberry> 唱成為全美暢銷曲的是 Fats Domino，56 年 R&B 榜十一週冠軍、熱門榜三週亞軍。

早期藍調搖滾鋼琴歌手

Fats 是外號，本名 Antoine Dominique Domino（b. 1928 年 2 月 26 日），出生及成長於路易斯安那州 New Orleans，幼時學會的母語是法國後裔克里奧爾語（Creole）。Domino 自修練就一手好鋼琴，出道不算早，1949 年，在 Imperial Records 旗下發行的首支單曲 **Detroit City Blues** 普普通通，但背面 **The Fat Man** 則因唱出 "wah-wah" 詞句伴以較重的鋼琴節奏而大受歡迎，唱片賣出數百萬張，該曲被認為是最早的「搖滾」唱片，Domino 也成為全美知名的黑色搖滾歌手。經過數年與當時傑出的藍調樂師一起奮鬥，Domino 於 55 年以 Top 10 曲 **Ain't It a Shame**（白人抒情天王 Pat Boone 同年的中慢板翻唱則獲得冠軍）登上主流藝人行列，56 年首張錄音室專輯重新發行，名為「Rock And Rollin' With Fats Domino」

單曲唱片

60年代Fats Domino上電視節目演唱

收錄他50年代初期多首藍調搖滾歌曲，打進流行專輯榜Top 20。50、60年代，美國歌壇也仍有「種族歧視」現象，Domino共有三十七首熱門榜Top 40單曲（黑人R&B榜的成績更優異），難能可貴！

Blueberry Hill

詞曲：Vincent Rose、John L. Rooney

> > > 小段 前奏

A段	I found my thrill on Blueberry Hill (A ... E) On Blueberry Hill when I found you (B7 ... E A) The moon stood still on Blueberry Hill (E ... A) And lingered until my dreams came true (B7 ... E)	我在藍莓山丘找到我的激情 在藍莓山丘我尋到妳 月亮仍高掛於藍莓山丘 徘徊於此直到我的夢想實現
B段	Though wind in the willow played (A ... E) love's sweet melody (A ... E E7) But all of those vows you made (E♭7 ... A♭m E♭7 A♭m) were never (only) to be (E♭7 ... A♭m B7) Though we're apart, you're part of me still (A ... E) For you were my thrill on Blueberry Hill (B7 ... E A E)	僅管風吹柳擺 奏著愛的旋律 但那些妳許下的所有諾言 從未實現 雖然我們分離，妳仍在我心中 因為妳是我在藍莓山丘的激情
	B 段 重 覆 一 次 ……Were only to be……	只留空想

49

39 That'll Be the Day

The Crickets, Buddy Holly

名次	年份	歌　　　　名		美國排行榜成就	親和指數
39	1957	**That'll Be the Day**	The Crickets	#1,570923	★★★★★
194	1957	Peggy Sue	Buddy Holly	#3,5711	★★★★
107	1957	Not Fade Away	The Crickets	X	★★★
236	1958	Everyday	Buddy Holly	X	★★★
154	1958	Rave On	Buddy Holly	#37,5806	★★★

美 國創作歌手、搖滾樂界先鋒Buddy Holly在不到三年的歌唱生涯中，以數種名義及幕後樂團（團員也不盡相同）發行唱片，如The Crickets、Buddy Holly個人、Buddy Holly and The Crickets、Buddy Holly and The Three Tunes，因此上表列出五首入選滾石五百大歌曲的發表者，好讓細心的讀者不致混淆。57、58年，Holly絕大部份的歌曲都是由The Crickets「蟋蟀」樂團所伴奏、和聲。

那將是個大日子

　　Buddy Holly（本名Charles Hardin Holley；b. 1936年9月7日，德克薩斯州Lubbock；d. 1959年2月3日）在很短的歌唱生命中，表現出對搖滾樂超越時空的身體力行價值，影響後世各年代主要的藝人團體如披頭四、滾石樂團、Bobby Vee、Bob Dylan、Elton John、Don McLean、Linda Ronstadt、John Denver…等多到無法盡列，沒有人知道如果他能多活幾年，還會對樂壇產生什麼貢獻？

　　Holly生於音樂家庭，母親常叫他的小名Buddy，十一歲時讓他去學鋼琴，但一年後卻對吉他、班卓、曼陀鈴等弦樂器著迷，專注勤練。Holly中學時與Bob Montgomery組成二重唱，Lubbock當地DJ當他們的經紀人，且多找一位貝士手，三人團開始做半職業演出。Nashville一家經紀公司有位老兄，聽過他們支援Bill Haley（見32頁）的表演後，積極為之爭取Decca唱片公司的合約。

　　老牌影星約翰韋恩曾經在電影 *The Searchers* 講過一句對白 "That'll be the day"，56年七月，Holly受到啟發，與Jerry Allison（後來The Crickets團員）合寫並錄了 **That'll Be the Day**，但Decca公司的執行長並沒有興趣發行。隔年一月，Holly的合約到期，Norman Petty重新為他們製作 **<That'll>**（Petty因而也掛名詞曲作者）並錄成demo待價而沽，Coral/Brunswick（Decca公司副牌，十分諷刺）

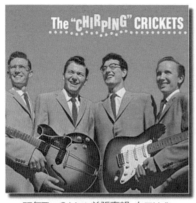

57年The Crickets首張專輯 右二Holly

58年同名專輯 Holly沒戴眼鏡

在眾多大唱片公司中脫穎而出。由於Decca還擁有 **<That'll>** 的版權，只好以「蟋蟀」樂團之名義發表。往後一、兩年，Coral出版Holly的唱片，而「蟋蟀」樂團的歌曲則由Brunswick發行，這些都只是「人為」的區分，所有歌曲都由他們四人所唱、奏、作（大部份）、錄。57年，**<That'll>** 在美英兩地的排行榜都掄元，隔年英國有個skiffle曲風樂團The Quarrymen灌錄過該曲做為demo，此樂團就是由John Lennon所領導的披頭四前身。流行鄉村女歌手Linda Ronstadt靠翻唱出名，把 **<That'll>** 和 **It's So Easy** 唱成家喻戶曉。

搖滾樂悲慘的一天

Buddy Holly與搖滾紀元早期的創作歌手差不多，西裝畢挺地將源自藍調、鄉村的音樂予以「搖滾」化，但他們最大的「貢獻」是將搖滾樂團基本配器（主奏吉他、節奏吉他、電貝士和套鼓，披頭四不也是如此）「標準」化。58年十月，他們結束全美巡迴演唱後，Holly與Petty分道揚鑣，Allison等三位「蟋蟀」們選擇留在Petty身邊，Holly只好另外招募了兩位新團員Waylon Jennings和Tommy Allsup。Holly與新婚妻搬去紐約，在冬季巡演前於格林威治村錄下 **It Doesn't Matter Anymore**，這是他死後第一首暢銷曲。

59年2月2日，在愛荷華州Clear Lake一場名為Winter Dance Party的演唱會節目單上Buddy Holly and The Crickets名列首席，其他還有Big Bopper（J.P. Richardson）、Ritchie Valens（入行一年，名曲 **La Bamba**）和Dion and The Belmonts。表演結束後，一行人要趕赴北達科他州Fargo，由於所搭乘的破巴士沒有暖氣了，Holly等人打算租用小飛機以便早到早休息，Valens和Richardson與Allsup、Jennings情商換搭飛機。結果，「美國派」號於風雪交加的3日凌晨一點勉

強起飛，沒幾分鐘就發生空難，機上三人（也就是 Don McLean 在 **American Pie** 歌曲裡所講的三位他最崇拜的人及音樂「死掉」的那一天）和年輕駕駛員無一倖免。

直到 Holly 死後多年，歌曲如 **<That'll>**、**Peggy Sue**、**Not Fade Away**、**Everyday**、**Oh Boy** 等被多人傳唱且視為經典搖滾後，他的傳奇地位始得建立。78 年，好萊塢拍過他的傳記電影；披頭四 Paul McCartney 買下他所有歌曲版權，在英國設立 Buddy Holly Week，年年在九月紀念他的冥誕。

That'll Be the Day
詞曲：Buddy Holly、Jerry Allison

> > > 小段 前奏

副歌	A Well, that'll be the day, when you say goodbye	當妳說再見時,將是那一天
	E Ye…s, that'll be the day, when you make me cry	妳讓我哭泣時,將是那一天
	You say you're gonna leave, you know it's a lie	妳說妳將要走,妳明知那是謊言
	E　　　　　B7　　E 'Cause that'll be the day when I die	因為將是那一天,當我死去時

主歌 A-1 段	A　　　　　　　　　　　　E Well, you give me all your loving and your turtle dovin'	妳給我所有的愛和親密接觸
	A　　　　　　　　　　　E All your hugs and kisses and your money too, wel-hella	及妳的擁抱,親吻和妳的錢財
	A　　　　　　　　　　E You know you love me baby, until you tell me, maybe	妳知道妳愛我,卻仍然告訴我或許
	F#m　　　　　B7 That some day, well, I'll be through	那麼如此,有天總會結束

副 歌 重 覆 一 次

> > 間奏 吉他

副 歌 重 覆 一 次

主歌 A-2 段	A　　　　　　　　　　　　　E Well, when Cupid shot his dart he shot it at your heart	當邱比特的愛神之箭射中妳心時
	A　　　　　　　E So if we ever part, and I leave you	所以若我們分開,是我離妳而去
	A　　　　　　　　E You sit and hold me and you tell me boldly	妳坐著,抱著我然後毫不掩飾地告訴我
	Fm#　　　　　B7 That some day, well, I'll be blue	有那麼一天,我會憂鬱

副 歌 重 覆 一 次

尾段	Well, that'll be the day, woo-hoo	將會有那一天
	That'll be the day, woo-hoo	將是那一天
	That'll be the day, woo-hoo	將是那一天
	That'll be the day	將是那一天

 7 Johnny B. Goode

Chuck Berry

名次	年份	歌　　　名	美國排行榜成就	親和指數
7	1958	**Johnny B. Goode**	#8,5806	★★★★
18	1955	Maybellene	#5,5509	★★★
97	1956	Roll Over Beethoven	#29,5607	★★★★
374	1956	Brown Eyed Handsome Man	X	★★
128	1957	Rock and Roll Music	#8,5711	★★★
272	1958	Sweet Little Sixteen	#2,5803	★★★

您知道人類利用什麼聲音轉換成科技訊號試圖尋找有回應的外星生物嗎？美國政府曾透過太空船「航海者一號」將數種地球語言和音符送入銀河系與「外星人」溝通，而音樂旋律則用巴哈的協奏曲及搖滾樂 **Johnny B. Goode** 作代表。

近代西洋樂史上早期最具影響力的黑人搖滾吉他表徵人物、創作歌手 Chuck Berry，本名 Charles Edward Anderson Berry（b. 1926 年 10 月 18 日），生於加州 San Jose，在密蘇里州 St. Louis 長大。早年生活相當精彩，青少年時因闖空門被送入感化院學校，畢業後當過汽車工人也去學美髮，但對吉他的喜愛不曾停止，後來與友人組成業餘（正職是美容師）三重唱，在 St. Louis 小有名氣。

「鴨步」強尼

重大改變發生在 55 年，Berry 到芝加哥去聽藍調前輩 Muddy Waters 的演唱，獨具慧眼的 Waters 幫他安排一場試演會。Berry 唱了 **Wee Wee Hours**、**Ida Red** 兩首歌給 Chess 唱片公司的老闆 Leonard Chess 聽，Chess 對奇異、融合鄉村和 R&B 的改編曲 **Ida Red** 喜愛甚於 Berry 自創的藍調味 **<Wee>**，希望 Berry 能修改一點歌詞，並建議以兒童故事的母牛 Maybellene 為歌名。Chess 不以 Berry 的首支單曲打進 R&B 榜為滿足，於是請託名 DJ Alan Freed 在電台強力播放（Freed 因而分享詞曲創作 credit），果然，**Maybellene**（B 面單曲 **<Wee>**）獲得 R&B 冠軍及熱門榜第五名。往後三年，Berry 以多首具有「產值」性的「搖滾」歌曲，開啟他的傳奇人生。

Berry 以非凡的音樂天賦和吉他技藝為搖滾樂奠定基礎，他所創造的十二小節電吉他獨奏樂曲模式，輕巧緩急之音色力度配合鋼琴宣洩出百樣情感，將搖滾樂推

| 50年代Chuck Berry | 70年代Chuck Berry | 精選專輯「The Great Twenty-Eight」 |

向一個新境界。在當時，Berry之作品除了有樂理的開創性外，也寫出條理清晰、意味雋永的歌詞。更重要是他用滑稽但輕鬆熱情的搖擺舞步——吉他間奏時單腳蹲跳和著名的duck walk「鴨步」，引領新的舞台搖滾表演方式，受到黑白樂迷喜愛。

　　Berry在紐約布魯克林派拉蒙劇院Alan Freed Show首次表演「鴨步」，後來於St. Louis擁有自己的秀場也跨足大螢幕，主演了四部與搖滾樂有關的電影如59年 *Go Johnny Go* 和 *Rock Rock Rock*。

　　Berry在55年就已經寫了 **Johnny B. Goode**，直到58年初才灌錄，三月底發行，獲得R&B榜亞軍及熱門榜Top 10。歌曲描述一個名叫Johnny B. Goode的鄉下男孩，利用諧音Johnny be good說他彈得一手好吉他，將來必會大放異采，有人認為是Berry的自我影射。既然堪稱是早期經典搖滾曲，翻唱過的藝人團體不勝枚舉，橫越四個年代及各種音樂領域。85年，電影 *Back To The Future* 「回到未來」引用 **<Johnny>**，相當切題、有趣。

英美三大天團改編翻唱

　　1959年，Berry帶一位十四歲德州少女到他的俱樂部工作，後來被解僱，該女子因此控告Berry騷擾。官司纏訟三年，Berry被以誘拐強制罪定讞而入監服刑兩年。64年「畢業」，Berry的婚姻和歌唱事業似乎玩完了，但Beach Boys模擬引用他的 **Sweet Little Sixteen** 成 **Surfin' U.S.A.**，而「英倫入侵」部隊也經常把Berry的作品列為演唱曲目，如披頭四唱過 **Roll Over Beethoven**、**Rock and Roll Music**，滾石樂團唱過 **Come On** 等，足以證明Berry在搖滾樂壇仍具魅力。72年，玩笑之作 **My Ding-a-Ling** 拿下不曾得過的熱門榜冠軍，為歌唱生涯劃下完美句點。55-65年上述這些膾炙人口的歌曲和 **Back in the U.S.A.**、**Brown Eyed Handsome Man** 均有收錄在82年發行、被選為 *滾石五百大專輯* 第二十一名「The

Great Twenty-Eight」裡，是張值得收藏的精選唱片。86年美國「搖滾名人堂」成立，Chuck Berry 當然是首批入選的搖滾巨星。

Johnny B. Goode
詞曲：Chuck Berry

> > > 小段 前奏

主歌 A-1 段	**A** Deep down in Louisiana close to New Orleans	在路易斯安納靠近紐奧爾良的深處
	A Way back up in the woods among the evergreens	種滿常青(聖誕)樹的森林後面
	D There stood a log cabin made of earth and wood	有間用土和木頭蓋成的小木屋
	Where lived a country boy name of Johnny B. Goode	那裡有位名叫強尼畢古德的男孩
	E Who never ever learned to read or write so well	他未曾好好學習過讀書寫字
	A But he could play the guitar like ringin' a bell	但他彈得一手好吉他

副歌	**A** **A** Go, go, go Johnny go, go	加油,強尼,加油
	D **A** Go Johnny go go, go Johnny go go	加油,強尼,加油
	E **A** Go Johnny go go Johnny be good	強尼好棒

主歌 A-2 段	**A** He used to carry his guitar in a gunny sack	他經常用麻布袋裝著吉他
	A Or sit beneath the trees by the railroad track	和坐在鐵路旁的樹下
	D Oh, an engineer used to see him sitting in the shade	一位工程師經常看到他坐在樹蔭下
	A Strumming with the rhythm that the drivers made	跟著機器的聲響節奏隨意撥彈
	E People passing by they'd stop and say	路過的人們停下來並且說
	A Oh my, but that little country boy can play	哇靠,那鄉下小子多麼會彈

副 歌 重 覆 一 次

> > 間奏

主歌 A-3 段	**A** His mother told him someday you will be a man	母親告訴他將來一定會成為很行的人
	A And you will be the leader of a big old band	而且領導一個很棒的老樂團
	D Many people coming from miles around	方圓數哩的人都遠到而來
	A To hear you play your music 'till the sun go down	聽著你彈奏的音樂直到黃昏
	E Maybe someday your name would be in light	也許將來你會變得很有名
	D **A** **E** Saying Johnny be good tonight	在今晚說著強尼好棒

副 歌 重 覆 一 次

115 You Send Me

Sam Cooke

名次	年份	歌　　　　名	美國排行榜成就	親和指數
115	1957	**You Send Me**	1(2),571202	★★★★
373	1960	**Wonderful World**	#12,6006	★★★★★
452	1961	Cupid	#17,6107	★★★★
12	1964	A Change Is Gonna Come	#37,6402	★★★

與 前文提到的 Buddy Holly 一樣，R&B、靈魂樂先驅 Sam Cooke 不長的歌唱創作生涯，卻啟發眾多後繼者發揚美國流行音樂達數十年。這些各式領域「A咖」藝人，黑白男女都有，如 Otis Redding、Marvin Gaye、「靈魂皇后」Aretha Franklin、Al Green、Curtis Mayfield、Stevie Wonder、James Brown、Rod Stewart、Bobby Womack、滾石樂團主唱 Mick Jagger…等。

順利跨行

　　Samuel Cook（b. 1931年1月22日，密西西比州；d. 1964年12月11日）的父親是牧師，33年全家遷居芝加哥，九歲時與兩位姊姊和哥哥在教堂組了個兒童福音合唱團而遠近馳名。就讀 Wendell Phillips Academy 中學（同校學長有黑人影歌明星 Nat "King" Cole），與兄長一起在名為 The Highway Q.C.'s 合唱團唱歌，但 Samuel 真正於福音歌壇享有名氣是取代知名團體 The Soul Stirrers 的主唱位子後。自 1950 年起，Sam Cooke（藝名姓氏字尾加 e 的原因眾說紛紜）領導合唱團在 Specialty Records 旗下發行不少福音歌曲。

　　1956年，唱片公司有位主管 Richard "Bumps" Blackwell 慫恿 Cooke 灌錄一般的「流行」歌曲，Cooke 本人也有興趣，但當時福音歌手跨行「世俗」唱片市場鮮有成功的案例，只好用假名 Dale Cook 發行單曲 **Lovable**。Cooke 那清澈、滑順、柔美的靈魂音嗓與以 Soul Stirrers 之名出版的歌曲幾乎無法區隔，於是合唱團辭退了他，唱片公司老闆也拒絕再發行任何 Cooke 的歌曲。Blackwell 別具慧眼，買下 Cooke 的合約，轉投 Keen Records。57年中，Cooke 開始上 ABC 電視台音樂節目打歌，第三首單曲（首支排行榜暢銷曲）、自創情歌 **You Send Me** 於年底勇奪 R&B 榜（六週）和熱門榜（兩週）雙料冠軍。單曲B面是改編自古典爵士作曲家蓋希文名劇「乞丐與蕩婦」的靈魂版 **Summertime**（原本打算做為A面主打曲），別

單曲唱片

60年代初Sam Cooke

具特色。Cooke 早在 55 年底就以吉他伴奏寫好 **You Send Me**，旋律優美，歌詞平易近人，重點只有「達伶，妳迫使我，真的！⋯起初我以為只是迷戀⋯後來我才知道我要娶妳⋯妳迫使我愛妳，無法離開妳！」。

成功的黑色唱片人

往後三年，Cooke 密集發行多首單曲，雖然熱門榜的名次高低互見，但在 R&B 榜大致都是暢銷曲。當時的唱片公司並不注重為發片歌手（特別是黑人）籌備錄音室專輯，多為集結出名單曲成類似 greatest hits 的專輯出版，如 57 年「Sam Cooke」、58 年「Encore」、59 年「Hit Kit」等。60 年底，RCA Records 以十萬美金挖角 Cooke，他的創作歌曲更加叫好又叫座，61 年後陸續成立自己的唱片公司 SAR 及樂曲出版社，徹底成為早期唱片圈黑色藝人的標竿。

Sam Cooke 自 57 年轉入流行樂界到 64 年底意外身亡，共有二十九首 Top 40 熱門單曲，經過數個年代英美主流藝人團體之翻唱而成為「庫克經典」。部份列舉如下：**You Send Me**（The Drifters、The Everly Brothers、Steve Miller Band、Van Morrison、Sam and Dave 等）、**Cupid**（Johnny Rivers、The Spinners、Johnny Nash）、**Only Sixteen**（Dr. Hook 樂團）、**Little Red Rooster**（滾石樂團）、**Bring It on Home to Me**（The Animals、Eddie Floyd）、**Twistin' the Night Away**（Rod Stewart）、**Shake**（Otis Redding）、**Wonderful World** 以及有些令人意外名列*滾石五百大名曲*十二名的 **A Change Is Gonna Come** 等。

373 Wonderful World

Sam Cooke

從 **Wonderful World** 描述青少年求學時的小情小愛（筆者按：我雖然這麼說，但是歌詞意境卻相當真摯、簡單有趣）來看，有人認為是 Cooke 為他的高中女友所寫，事實如何？已不可考。

<Wonderful> 另外兩位共同作者是知名唱片人、小號手 Herb Alpert 和 Lou Adler，59年三月錄好，隔了一年多才發行單曲，後來收在「The Wonderful World Of Sam Cooke」專輯。此曲在60、70年代被視為青少年間相當重要的流行情歌文化，眾多翻唱版本如 The Supremes 合唱團（見183頁）、Herman's Hermits 樂團、Bryan Ferry、Richard Marx 等，其中以77年（筆者國三時）Art Garfunkel 邀約昔日二重唱夥伴 Paul Simon（見169頁）、James Taylor（見244頁）添加一段歌詞的二部和聲版本 **(What a)Wonderful World** 最佳。

悲劇一生莫名其妙

1958年10月10日，Cooke 發生車禍（同行的黑人歌手 Lou Rawls 較嚴重）；一年後，Cooke 的結髮妻於加州車禍重傷不治；63年，幼子在自家院子游泳池溺斃，Cooke 的悲慘惡運尚未結束。64年12月10日晚上，Cooke 在好萊塢一家餐廳邂逅一位小姐，酒醉後半強迫帶小姐去 motel，該女子趁 Cooke 不注意搶了他的衣褲逃離房間。Cooke 猜想她可能會躲在管理室，氣沖沖跑去敲門找人，經理 Franklin 女士與 Cooke 一陣扭打後朝他近距離開了三槍，又補上一棍 Cooke 才不支倒地。檢警調查、法院審理及陪審團一致認為這是「正當防衛」，Cooke 就這樣莫名其妙（許

單曲唱片

單曲唱片 **A Change Is Gonna Come**

多歌迷不相如此死因和判決）離開人世，紀念喪禮分別在洛杉磯和芝加哥舉行，預估超過二十萬人前去致哀。86年，Sam Cooke被推荐進入搖滾名人堂。

Wonderful World

詞曲：Sam Cooke、Herb Alpert、Lou Adler

>>>小段 前奏

A-1 段

G Em
Don't know much about history 對歷史所知不多
C D
Don't know much biology 也不太了解生物學
G Em
Don't know much about a science book 看不太懂科學書本
C D
Don't know much about the French I took 也不太清楚所修的法文
G C
But I do know that I love you 但我很明白我愛妳
G C
And I know that if you love me too 以及了解如果妳也愛我
 D G
What a wonderful world this would be 那將是個多美好的世界

A-2 段

G Em
Don't know much about geography 我對地理所知不多
C D
Don't know much trigonometry 也不太了解三角數學
G Em
Don't know much about algebra 更不清楚代數
C D
Don't know what a slide rule is for 也不曉得計算尺是幹嘛用的
G C
But I do know that one and one is two 我只知道一加一等於二
G C
And if this one could be with you 以及如果能與妳在一起的是我
 D G
What a wonderful world this would be 那將是個多美好的世界

B 段

 D G
Now I don't claim to be an "A" student 我不敢說我是A級生
D G
But I'm trying to be 但我努力以赴
 A7 G
For maybe by being an "A" student baby 因為或許A級生, 寶貝
A7 D7 G
I can win your love for me 才能贏得妳的愛

A-1 段 重 覆 一 次

尾段

G Em C D
Latachachachachuwaah (history) Mmnm… (biology)
G Em
Well, latachachachachuwaah (science book)
C D
Mmnm… (French I took), Yah
G C
But I do know that I love you 但我很明白我愛妳
G C
And I know that if you love me too 以及如果妳也愛我
 D G C G
What a wonderful world this would be 那將是個多美好的世界

141 All I Have to Do Is Dream

The Everly Brothers

名次	年份	歌　　名	美國排行榜成就	親和指數
141	1958	**All I Have to Do Is Dream**	1(4),0512	★★★★
207	1957	Bye Bye Love	#2,0708	★★★★
311	1957	Wake Up Little Susie	#1,1014	★★★
149	1960	Cathy's Clown	1(5),0523	★★★★

追溯Simon and Garfunkel二重唱、Beach Boys、The Mamas and the Papas合唱團甚至披頭四完美和聲的「源頭」，是來自肯塔基州Brownie兩位Everly brothers Don（Isaac Donald；b.1937年2月1日，）和Phil（Phillip；b.1939年1月19日）。兄弟倆的鋼弦吉他彈奏和close harmony「相近音階和聲」，被60年代以後鄉村、搖滾樂界的藝人團體奉為圭臬。

歌唱神童遇貴人

　　Don和Phil的老爸IKa Everly自煤礦工退休來到芝加哥，與他的兩位兄弟組了個合唱團，後來在愛荷華州Shenandoah廣播電台早上六點有個半小時的歌唱節目。當Don和Phil九、七歲時，母親要他們在上學前與父叔一起唱歌，之後小朋友擁有自己獨立的十五分鐘單元。六年後，有人買了一首Don所寫的歌，這給了他們莫大的「膽識」來到鄉村音樂重鎮Nashville兜售其他歌曲，並灌錄試唱帶向名製作人Archie Bleyer毛遂自薦。但Bleyer和其他唱片公司並無興趣，只有Columbia Records願意冒個風險讓他們錄了四首歌，其中包括55年底首支出版單曲**The Sun Keeps Shining**。此時，老爸Ika託友人把兄弟倆引荐給音樂出版商Wesley Rose，Columbia (CBS)放棄後由Rose接手。

　　Rose說服Bleyer再聽一下歌唱帶，這次Bleyer則推薦他們與紐約一家正在物色鄉村藝人的小公司Cadence簽約，而自己親任製作人。Bleyer手邊正有一首由Boudleaux和Felice Bryant夫婦所寫的**Bye Bye Love**，已被三十位藝人所拒絕灌唱，兩兄弟絲毫不介意，因為錄一首歌他們可以各得六十四美元。57年夏天，當兩人結束密西西比、阿拉巴馬和佛羅里達等州的歌唱才藝巡演回家時，**<Bye>**成為全美知名單曲，獲得熱門榜亞軍。往後幾年，The Everly Brothers二重唱的演藝事業完全由Rose（經紀）和Bleyer（找歌及製作）這兩位貴人負責打理。

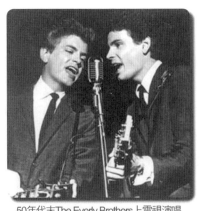

50年代末The Everly Brothers上電視演唱

59年發行的精選專輯

接下來錄製的**Wake Up Little Susie**同樣由Bryant夫婦所作，Bleyer不喜歡這首歌是因為歌詞影射少女蘇西與男朋友「車震」，唱片公司沒管那麼多，照樣發行單曲。果然，不少電台因歌詞會引發不當聯想，影響青少年而不予播放，愈禁愈發是千古不變定律，十月中勇奪生平首支熱門榜冠軍，唱片銷售超過百萬張。

我只能尋夢愛妳

Boudleaux和Felice Bryant未相識、結婚前都對音樂有興趣，Boudleaux是樂師，當他隨爵士樂隊到密爾瓦基表演時與Felice一見鍾情。1945年九月結婚後，夫妻倆開始聯手寫歌，主要譜曲工作由Boudleaux負責。50年，他們搬到Nashville後，Everly兄弟早期不少佳作是由他們提供。**All I Have to Do Is Dream**只花十五分鐘就寫好，但Phil聽過demo後認為此曲對兄弟倆相當重要，因此花了不少時間認真錄音。<All I>於58年5月12日攻克熱門榜榜首，蟬聯四週，這是Everly兄弟生平最叫好又叫座的冠軍經典。往後三個年代都有翻唱版本（有些改編成男女對唱）打進熱門榜，如63年Richard Chamberlain、70年Glen Campbell和Bobbie Gentry、81年Andy Gibb和Victoria Principal等。

附帶一提，在<All I>奪冠的同時，音樂及唱片產業發生了兩件大事。RCA公司研發上市首張55轉立體聲（stereo）黑膠唱片和唱機，其他傳統唱片公司並不看好，但事實證明單聲道（mono）唱片很快就被淘汰。美國「錄音藝術和科技全國協會」（NARAS）開會決定，他們將要訂定各項錄音唱片業年度榮耀給「表現」最佳的人，這就是後來的葛萊美獎（Grammy Award）。

接在<All I>之後，Everly兄弟還有五首Top 10單曲（包括同為Bryant夫婦所寫的**Devoted to You**），但此刻Bleyer與他們（版權費用忠誠度）及Rose（意

見相左）的關係逐漸生變。60年初正式與Bleyer及Cadence公司結束合作關係，新成立的華納兄弟唱片公司以十年一百萬美金簽下他們，雖然沒人知道當時流行的搖滾樂會延續多久，但至少十年內他們不必擔心曲風問題，要鄉村、搖滾、民歌均可。不過，他們還是很著急，希望早點給新東家「大禮」，在龐大壓力下他們自創 **Cathy's Clown**，由Rose製作，於五月底奪冠。60年代，Everly兄弟不如以往那麼受歡迎。73年，在一場演唱會中，Phil突然抓狂，把吉他扔到台下，打傷群眾，Don立刻宣佈Everly兄弟正式結束。兩人十年間沒有往來，83年舉辦「復出」演唱會，優美嗓音、精湛又默契十足的和聲依如往昔。

All I Have to Do Is Dream

詞曲：Felice Bryant、Boudleaux Bryant

＞＞＞吉他一刷 直接下歌 Drea-ea-ea-ea-eam, dream, dream, dream

A-1段
```
C              Am   F         G
Drea-ea-ea-ea-eam, dream, dream, dream
   C        Am   F      G
When I want you in my arms
   C         Am   F         G              C          Am
When I want you and all your charms Whenever I want you
F      G    C              Am       F              G
All I have to do is drea-ea-ea-ea-eam,dream, dream, dream
```
夢啊,作夢
當我想擁妳在懷裡
當我需要妳和你的嫵媚,而我想要妳時
我所能做的只有作夢

A-2段
```
   C        Am   F
When I feel blue in the night
   C         Am   F
And I need you to hold me tight
        C         Am
Whenever I want you
F        G    C         F      C  C7
All I have to do is drea-ea-ea-ea-eam
```
在夜晚我感到憂鬱
而我需要妳抱緊我
當我需要你的任何時候
我只能作夢去

B段
```
F
I can make you mine
Em         Dm              C  C7
Taste your lips of wine anytime, night or day
F            Em          D7           G
Only trouble is, gee whiz, I'm dreaming my life away
```
我能擁有妳
日夜隨時吻妳那令人沉醉的雙唇
但事實上我只在夢想,虛度生命

A-3段
```
   C     Am  F          G
I need you so that I could die
   C      Am  F         G
I love you so and that is why
        C         Am
Whenever I want you
F      G    C              Am     F           G
All I have to do is drea-ea-ea-ea-eam, dream, dream, dream
```
我如此需要妳,快活不下去了
只因我是如此愛你
當我需要你的任何時候
我所能做的只有作夢

B段 及 A-3段 重 覆 一 次

Drea-ea-ea-ea-eam, dream, dream, dream × 2 …fading

157 I Only Have Eyes for You

The Flamingos

名次	年份	歌　　名	美國排行榜成就	親和指數
157	1959	**I Only Have Eyes for You**	#11,59	★★★

在50年代後期R&B排行榜已享有聲譽的The Flamingos「紅鶴」或「佛朗明哥」可說是搖滾紀元首批最成功的黑人Doo-wop合唱團，自1952年成軍到現今超過半個世紀還在唱歌，只不過第一代五、六名團員早已作古。

　　男低音Jake Carey、第二男高音Zeke Carey（兩人沒有血緣但上代有領養關係）在芝加哥成立個小團體，後來男中音Paul Wilson、第一男高音Johnny Carter和Earl Lewis加入成為五人團。經過三次易名最後定為The Flamingos，此時Sollie McElroy取代主唱Lewis。首支單曲成績尚可，但第二首由Carter所作的**That's My Desire**則讓他們在美國中東部成名。經過幾年的團員來去（大多維持五人），遊走於各大小唱片公司，滑順的主音及優美柔和的三部和聲使他們在俱樂部演唱會或單曲唱片市場都漸漸享有全國性知名度。

　　1958年加盟紐約市End Records，此時的團員為Jake、Zeke、Wilson、Nate Nelson、Terry Johnson，往後三年是他們最輝煌的時期（2001年進入搖滾名人堂即是這群以Johnson為首的班底，雖大多已不在人世），擁有許多首全美知名的熱門單曲（有些是自創）。59年集結成首張專輯「Flamingo Serenade」，其中翻唱的

I Only Have Eyes for You叫好又叫座，樂評視為最佳Doo-wop R&B版，他們因而跨足大螢幕，參與Alan Freed的電影*Go Johnny Go*演出（見32頁）。**<I Only>**是由Harry Warren譜曲、Al Dubin所填詞，原唱為34年Dick Powell，後來眾多翻唱者大都是依據當時的爵士味，如Louis Armstrong（筆者最喜歡的版本），只有The Flamingos合唱團（Nelson主音）的**<I Only>**算是標新立異。

單曲唱片

63

 118 Shout (Parts 1 and 2)

The Isley Brothers

名次	年份	歌　　　　名	美國排行榜成就	親和指數
118	1959	**Shout (Parts 1 and 2)**	#47,5911	★★★
420	1969	It's Your Thing	#2,6905	★★★★
348	1973	That Lady (Parts 1 and 2)	#6,7310	★★★★

演唱「吾愛吾師」主題曲 **To Sir With Love** 的蘇格蘭女歌手Lulu未成名前是一個小樂團的主唱,當時翻唱一首59年「搖滾名人堂級」美國黑人家族團體The Isley Brothers的名曲 **Shout**,打進英國榜 Top 10而受到矚目,讓相當喜歡這張唱片以及也唱過 **Shout** 的披頭四一度誤會Lulu是哪位美國黑人女歌手?

吶喊又搖擺

　　俄亥俄州Cincinnati有位黑人O'Kelly Isley,生了一票男孩,個個擁有不凡的音樂和歌唱天賦。大哥O'Kelly, Jr.(b. 1937年12月5日;d. 1986年3月31日)帶領兩個弟弟Rudolph(b. 1939年4月1日)、Ronald(b. 1941年5月21日)從小在教堂唱福音,另一位小弟Vernon於54年加入他們,The Isley Brothers正式成軍。剛開始以唱福音歌曲為主,57年正要朝職業歌壇叩關時,Vernon死於一場車禍,兄弟們難過不已。隨著年齡增長,三人的創作和樂器彈奏技巧日趨成熟,以靈魂搖滾樂團的態勢到紐約尋求發展。

　　從50年代末期起,他們把教會牧師跟台下信眾那種福音對話模式(call-and-response)引用到歌唱中。受到Jackie Wilson的歌曲 **Lonely Teardrops** 啟發,59年兄弟們寫唱出 **Shout**,這是他們在RCA Victor旗下所發行的首支單曲,A、B面分別是Part 1和Part 2。或許是當時45轉黑膠單曲唱片市場的限制,聽起來才過癮的完整全曲被分成兩部份,而電台DJ大概懶得翻面連續播放,結果並未打進熱門榜 Top 40,不過,唱片銷售量倒是頗為亮眼,超過百萬張。

　　O'Kelly和Rudolph粗獷豪爽的搖滾唱腔搭配Ronald憾動人心的靈魂高音,在60年代前後幾年曾震撼英美歌壇,被樂評視為早期放克搖滾的代表團體。例如62年翻唱的 **Twist and Shout**(首支熱門榜 Top 20單曲)與自創 **Shout** 類似,披頭四曾模擬他們的唱法由John Lennon主音再唱過一次,收錄在63年首張專輯「Please Please Me」裡。

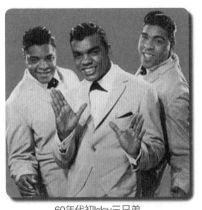

60年代初Isley三兄弟

精選輯CD唱片以80年代團員照為封面

靈魂放克第一團

　　1964年自創T-Neck唱片公司，與許多團體合作，致力於推廣黑人音樂。69年 **It's Your Thing**（三兄弟自創）、70年 **Love the One You're With**、**Pop That Thang**（三兄弟合寫）、72年放克搖滾版 **Summer Breeze**（大家可能比較熟悉的是Seals and Crofts原曲原唱抒情民謠）等，不僅商業藝術兩成功，還成為靈魂搖滾、藍調放克音樂的指標。另外一位相當知名的黑人放克樂創作歌手Sly Stone（見216頁）深受他們影響，連不少歌名也和他們一樣喜愛分成Part 1和Part 2。

　　1973年，兩位弟弟Ernie（b. 1952年3月7日）、Marvin（b. 1953年8月18日；d. 2010年6月6日）和一位表弟Chris Jasper加入成為六人組，持續走紅於樂壇，這時的曲風多些R&B與靈魂抒情。生力軍的首張專輯「3＋3」開啟新的里程碑，75年「The Heat Is On」專輯則拿下排行榜冠軍。70年代前期較著名的歌曲有 **That Lady(Part 1)**（三位大哥自創）、**Fight the Power (Part 1)**（六位團員共創）、**For the Love of You**（Rudolph、Jasper合寫）。

　　隨著音樂潮流改變，90年代後老而彌堅的Ronald帶領三代團員推出了不少新作，甚至「嘻哈」了起來直到二十一世紀。

251 Mack the Knife

Bobby Darin

名次	年份	歌　　　名	美國排行榜成就	親和指數
251	1959	**Mack the Knife**	1(9),591005	★★★★★

沒想到一齣德國音樂劇之主題曲 **Das Moritat von Mackie Messer** 譯為英文、添加新詞後的 **Mack the Knife** 或 **The Ballad (Murder) of Mack the Knife** 會成為爵士樂經典，全球不知有多少藝人團體演唱（奏）過，流傳至今。

爵士經典忘詞版本

英國的劇作家 John Gay 於 1728 年發表了一齣名劇 *The Beggar's Opera*「乞丐歌劇」，裡面有個角色是無惡不作的大壞蛋 Macheath（可能改編自真實案例）。兩百年後，德國人 Kurt Weill（曲）和 Bertolt Brecht（詞）以 Macheath（Mack）為主角創作了一部音樂劇 *Die Dreigroschenoper*（英譯 *The Threepenny Opera*「三便士歌劇」），內容描述 Mack 各種殺人、強暴、縱火等罪行的故事。Weill 的老婆是歌劇女伶 Lotte Lenya，1928 年首演時她曾唱過該主題曲，劇中德文歌詞只有四句，確切英譯如下：Oh, the shark has pretty teeth, dear. And he shows them pearly white. Just a jackknife has Macheath, dear. And he keep it out of sight.。

1933 年，美國有人引進「三便士歌劇」譯成英語在百老匯上演，但當時劇中的歌曲部份並未完全英文化。54 年時，Marc Blitzstein 的英譯歌劇被公認為是最佳版本，不僅如此，他還將主題曲添加數段歌詞成為三分多鐘的「流行」歌曲

50年代末Bobby Darin

單曲唱片

型式 **Mack the Knife**。爵士大師、小號手 Louis Armstrong 於55年九月底灌錄
<Mack>（首支流行歌曲版，56年發行單曲打進熱門榜 Top 20）時，Lenya 女士人
也在洛杉磯的錄音室，Armstrong 當場加入 Lotte Lenya 到歌詞受害者名單裡（表達
敬意？）。60年，爵士天后 Ella Fitzgerald 在西德柏林演唱 **<Mack>**，不知是刻意
還是一時忘詞，她把原本一些人名改成「Bobby Darin 和 Louis Armstrong 錄過這首
歌」、其他歌詞隨意發揮和即興模擬 Armstrong 的低音沙啞哼唱及小喇叭聲，反而換
來滿堂采，現場收音專輯「Ella In Berlin: Mack The Knife」還讓她拿到了葛萊美大
獎，後來 Ella 其他錄音或現場版也如此唱，變成招牌歌。

二十五歲時大紅大紫

　　Bobby Darin（本名 Walden Robert Cassotto；b. 1936年5月14日，紐約市；
d. 1973年12月20日）在60年接受 *Life* 雜誌訪問時說：「我想在二十五時成為歌壇
的傳奇人物！」這雖然是他的自負與自滿，但很少人相信他真的在二十五歲前就成
功，而他自己也沒想到能活超過三十歲（小時候罹患風濕熱心臟病）。

　　Bobby 的母親十七歲未婚生下他，以「姊姊」身份和阿嬤共同撫養他，直到68
年才公佈真正關係。Bobby 自大專輟學後與同是 Bronx 的大學生一起寫歌，名音樂
出版商 Don Kirshner 買了一首他們的曲子給紅歌星 Connie Francis（後來 Bobby 和
Connie 還發生過一段戀情）唱，Francis 的經紀人引荐 Darin 與大公司 Decca 簽約。
連續四首單曲失敗後遭 Decca 解約，Kirshner 把 Darin 介紹給 Atlantic 公司的友人，
最後由副牌 Atco 唱片接手。同樣的，Darin 在 Atco 的前三首單曲也打不進排行榜，
第四首 **Splish Splash** 原本自己都不看好（Darin 私下另謀出路），但卻在58年中
獲得熱門榜季軍。後來 Darin 接受採訪時表示：「我並不想成為流行（搖滾）歌手，
我在俱樂部大多唱爵士樂，也學會了 **<Mack>**。」

　　受到 Armstrong 的啟發，58年中在錄製專輯「That's All」時向製作人要求灌
唱 **<Mack>**，Darin 自己是沒想要發行單曲，但 Atco 覺得他唱得很好，單曲照發
不誤。結果 **<Mack>** 於59年10月5日登上熱門榜冠軍，蟬聯九週（中間被 The
Fleetwoods 合唱團的 **Mr. Blue** 截斷一週），也為他拿下最佳新人及最佳男演唱人兩
項葛萊美獎。73年12月10日 Darin 因心臟不適住院，十天後病亡。

Mack the Knife

詞曲：Kurt Weill、Bertolt Brecht　　英文詞：Marc Blitzstein

> > > 小段 前奏　　　　　　　　　　　　　　　　　　　　　版本眾多,Darin版歌詞些許差異

A-1段

| C Dm |
Oh, the shark, babe, has such teeth, dear　　喔,鯊魚有利牙
| G7 C |
And he shows them pearly white　　鯊魚(殺手)展現珍珠白牙
| Am Dm |
Just a jackknife has old Macheath, babe　　老麥克赫希有大型摺合式小刀
| G7 C |
And he keeps it … ah … out of sight　　他藏起來讓你看不到

A-2段

| C Dm |
You know when that shark bites, with his teeth, babe　　你知道鯊魚用牙齒咬人
| G7 C |
Scarlet billows start to spread　　罪孽血腥波濤開始散佈
| Am Dm |
Fancy gloves, though, wears old Macheath, dear　　僅管老麥克赫希戴著精緻手套
| G7 C |
So there's never, never a trace of red　　那兒從未見到紅色(血)遺跡

A-3段

| C Dm |
Now on the sidewalk…uuh, huh … whoo … sunny morning…uuh, huh　　大白天在人行道上
| G7 C |
Lies a body just oozin' life … eeek　　有個人躺著 奄奄一息
| Am Dm |
And someone's sneakin' 'round the corner　　有人在角落鬼鬼祟祟
| G7 C |
Could that someone be Mack the Knife　　那會是殺手麥克嗎

A-4段

| C Dm |
A-there's a tugboat huh, huh, huh down by the river don't you know　　你知道有艘拖船順流而下
| G7 C |
Where the cement bag just a'droopin' on down　　一包水泥袋被丟棄
| Am Dm |
Oh, that cement is just, it's there for the weight, dear　　似乎有些沉重
| G7 C |
Five'll get ya ten old Macky's back in town　　老麥克回來了

A-5段

| C Dm G7 |
Now, did you hear 'bout Louie Miller He disappeared, babe　　你有聽聞路易米勒不見了嗎
| C |
After drawin' out all his hard-earned cash　　在他領出所有辛苦錢後
| Am Dm |
And now Macheath spends just like a sailor　　而麥克赫希像水手般花光錢
| G7 C |
Could it be our boy's done something rash　　是我們的孩子草率魯莽行事

A-6段

| C Dm G7 |
Now … Jenny Diver … ho, ho … yeah … Sukey Tawdry　　嘿,Diver…Tawdry(一些受害者假名)
| G7 C |
Ooh … Miss Lotte Lenya[1] and old Lucy Brown　　噢,Lenya小姐,老Brown
| Am Dm |
Oh, the line forms on the right, babe　　大家小心排排站
| G7 C |
Now that Macky's back in town　　現今老麥克回來了

尾段

| C Dm |
Aah … I said Jenny Diver … whoa … Sukey Tawdry　　我說 大家小心啊
| G7 C |
Look out to Miss Lotte Lenya and old Lucy Brown
| Am Dm |
Yes, that line forms on the right, babe
| G7 C |
Now that Macky's back in town …　　老麥克回到鎮上了

Look out … old Macky is back　　注意,老麥克回來了

註1：1928年首演由女伶Lotte Lenya（譜曲者Weill的老婆）主演（唱）。

 182 Save the Last Dance for Me

The Drifters

名次	年份	歌　　　　名	美國排行榜成就	親和指數
182	1959	**Save the Last Dance for Me**	1(3),601017	★★★★
487	1964	**Under the Boardwalk**	#4,640822	★★★★
252	1953	Money Honey	一,R&B#1	★★★
193	1959	There Goes My Baby	#2,5908	★★★
113	1962	Up on the Roof	#5,6210	★★★★

漂泊者合唱團 The Drifters 自1953年成立至今還在表演，50、60年代是最具黑人靈魂搖滾代表性的風光歲月。不過，當時其團員的變動也相當劇烈，各有不同主唱，如 Clyde McPhatter（b. 1932年11月15日，北卡羅萊納州；d. 1972年6月13日）、Ben E. King（詳見82頁）、Rudy Lewis、Johnny Moore（b. 1934年12月14日，阿拉巴馬州；d. 1998年12月30日）領軍唱出一首首好歌。

漂來流去

總共三十位歌手前前後後加入所謂的 The Drifters，而有兩個完全不同的組合，一是53年成軍時 "original"；另一則是59年以後的 "new" group。男高音 McPhatter 原是紐約一個 Doo-wop 合唱團 Billy Ward and His Dominoes 的主唱，53年離開（由 Jackie Wilson 取代），與 Atlantic 公司簽約，招募幾位新團員另組 The Civitones，想唱一些福音歌曲。由於之前大家遊走於各個團體，因此他們自稱是「漂泊者、流浪者」。53年，一曲具有「土搖滾」味道的 **Money Honey**（Jesse Stone 所作）和 **Honey Love** 在 R&B 榜大放異彩，但就在此時 McPhatter 收到「兵單」，不過，他還是可以利用休假時間與團員一起錄歌。56年 McPhatter 退伍後決定要單飛，兩年內，The Drifters 換了六名主唱。

1958年，團員們與經紀人 George Treadwell 意見不合，他把所有人都「炒魷魚」。此時 Treadwell 面臨一個問題，54年他與紐約哈林區的 Apollo Theater 簽下乙紙十年合約，內容是 The Drifters 每年要在劇院表演兩個檔期。如今他空有 The Drifters 之「名」，卻沒有任何團員。某夜，Treadwell 到阿波羅劇院聽歌，對排在節目單後段（小牌）、由 Benjamin Nelson 領導的合唱團 The Five Crowns 很感興趣。透過 Atlantic 公司 Jerry Wexler 協助，勸（用大公司合約交換）他們改名為「全新」

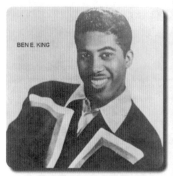

60年Ben E. King

詞曲作者Doc Pomus

61年The Drifters

的 The Drifters，而 Nelson 也從此以 Ben E. King 為藝名。

無法跳舞有感而發

唱片公司請曾寫歌給舊 Drifters 和貓王等人唱的搭擋 Jerry Leiber、Mike Stoller（見37頁）擔任製作人，首支單曲 **There Goes My Baby**（Treadwell、King 等三人合寫）商業藝術兩成功，是第一首全由管弦樂伴奏的搖滾歌曲。Leiber 和 Stoller 再為他們寫製幾首歌後由另一「老」創作搭擋（曾為 The Five Crowns 寫歌）Doc Pomus 和 Mort Shuman 接手，以 Ben E. King 為主音所唱的 **This Magic Moment** 獲得不錯成績，緊接著推出 **Save the Last Dance for Me**，於60年十月中拿下熱門榜三週冠軍（英國亞軍）。Phil Spector 當時在 Atlantic 唱片公司見習，有 Spector 的粉絲認為 **<Save the>** 在製作上 Spector 貢獻良多，因為該曲聽起來與他之後賴以成名的製歌風格相似。Spector 與 King 走得很近，當後來 King 離團，Spector 和 Leiber 為 King 寫製了名曲 **Spanish Harlem**。

<Save the> 的詞曲作者之一 Doc Pomus 是藍調歌手，因患有小兒痲痺症，出入需要拐杖或輪椅（見上中圖）。有次參加派對，看到老婆與別的賓客共舞，心有感觸寫下「留最後一支舞給我」。

歌手 Rudy Lewis 取代 King 成為主唱，到64年因受致命的突發心臟病所苦之前，Lewis 率領 The Drifters 唱了 **Some Kind of Wonderful**、**Up on the Roof**（Goffin-King 夫妻檔所寫，見248頁）、**On Broadway** 等。

Save the Last Dance for Me

詞曲：Doc Pomus、Mort Shuman

>>>小段 前奏

A-1
段

 A
You can dance every dance with the guy　　　妳可以跟每位"蒼蠅"傢伙跳舞

 E
who gives you the eye, let him hold you tight　　讓他緊緊擁抱妳

 A
You can smile every smile for the man　　　妳可以對每位在月光下

 E
who held your hand 'neath the pale moonlight　　牽你手的"蒼蠅"微笑

E D
But don't forget who's taking you home　　　但別忘了是誰該帶妳回家

 A E
and in whose arms you're gonna be　　　妳想依靠在哪個愛妳的人懷裡

E A
So darling, save the last dance for me, mmm…　所以達伶,請留最後一支舞給我

A-2
段

 A
Oh, I know that the music's fine　　　喔,我知道音樂很棒

 E
like sparkling wine go and have your fun　　像醉人的美酒 盡興的玩吧

E
Laugh and sing but while we're apart　　　盡情歡笑歌唱 但當我們分開時

 A
don't give your heart to anyone　　　不要把心給任何人

E D
But don't forget who's taking you home　　別忘了是誰該帶妳回家

 A E
and in whose arms you're gonna be　　　妳想依靠在哪個愛妳的人懷裡

E A
So darling, save the last dance for me, mmm…　所以達伶,請留最後一支舞給我

B
段

A E
Baby don't you know I love you so　　　寶貝,妳不知道我深愛妳嗎

E A
Can't you feel it when we touch　　　當我們接觸時妳沒感覺到嗎

A E E A
I will never, never let you go I love you, oh, so much　我如此愛妳 永遠不會讓妳走

A-3
段

 A A
You can dance go and carry on　　　妳可以盡情跳舞到天明

 A
'till the night is gone and it's time to go　　直到回家的時候

 E E
If he asks if you're all alone　　　假如他問妳是否寂寞沒人陪伴

 E A
can he take you home you must tell him no　　要帶妳回家 妳一定要拒絕

A7 D
'Cause don't forget who's taking you home　　因為別忘了是誰該帶妳回家

 D A
and in whose arms you're gonna be　　　妳想依靠在哪個愛妳的人懷裡

 E E A
So darling, save the last dance for me, mmm…　所以達伶,請留最後一支舞給我

>>間奏

尾
段

A7 D
'Cause don't forget who's taking you home　　因為別忘了是誰該帶妳回家

 D A
and in whose arms you're gonna be　　　妳想依靠在哪個愛妳的人懷裡

 E E A
So darling, save the last dance for me, mmm…　所以達伶,請留最後一支舞給我

 E E A
So darling, save the last dance for me, mmm…save the last dance for me 留最後一支舞給我

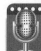

487 Under the Boardwalk

The Drifters

前文提到Rudy Lewis受突發心臟病所苦其實是指在64年5月21日他們預計要錄 **Under the Boardwalk** 的前一晚，Lewis注射過多海洛因而心臟衰竭死亡。主唱突然「掛」掉該怎麼辦呢？緊急調來55-57年曾是The Drifters具有象徵性化身的團員Johnny Moore（見69頁）唱主音，臨時披掛上陣，結果不差！

在海濱木板道下談戀愛

美國東北海岸（如紐約及紐澤西）的海濱路旁（下面過去是沙岸），通常見有鋪設木板步道（boardwalk），方便路人行走或駐足欣賞風景。**<Under the>** 歌詞即是描述一個男孩計劃「人約黃昏時」，與女友在海濱木板道下沙灘坐著，一邊看夕陽、談情說愛。**<Under the>** 是由Kenny Young和Arthur Resnick所寫，伴奏上以中南美洲的打擊樂器güiro「刮葫」、響板、三角鐵、拉丁吉他和小提琴為主，相當具有熱帶異國情調。**<Under the>** 有單音和立體聲兩種版本，少見的是歌詞有些許差異，例如是單音版這句 "Under the boardwalk, we'll be falling in love" 較含蓄，立體聲版則改成 "…we'll be making love"。為何會如此安排，不得而知，所以有人認為立體聲（兩種版本我們現在都能聽到）是錄好單音後「加工後製」而成，但事實是他們同時錄製兩種不同唱片。另外，部份歌詞與之前的名曲 **Up on the Roof** 有些關聯（填詞者參考）。**<Under the>** 還有一處也很特殊，副歌的key從major「大調」轉minor「小調」，在當時並不尋常。

夕陽西下

經紀人Treadwell卒於65年，由遺孀Faye經理他們的歌唱事業，音樂潮流急遽變化讓The Drifters漸漸淡出唱片市場。Faye於72年帶他們到英國發展，與Bell公司簽約，還出現幾首英國榜暢銷曲，後來在英美兩地淪為秀場或特殊晚會的走唱團體。The Drifters沒有錄製什麼好專輯，只能從復刻早期精選輯CD唱片去找他們的名曲。

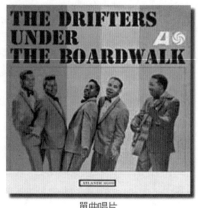

單曲唱片

 44 Georgia on My Mind

Ray Charles

名次	年份	歌　　　名	美國排行榜成就	親和指數
44	1960	**Georgia on My Mind**	#1,601114	★★★★
161	1962	**I Can't Stop Loving You**	1(5),620602	★★★
235	1954	I Got a Woman	―,R&B#1	★★★
10	1959	What'd I Say	#6,59	★★★★
377	1961	Hit the Road Jack	1(2),611009	★★★★★

若您詢問以音樂為職業的人，誰對他們的影響和啟發最大？大部份歌手的答案以 Ray Charles 最多，關於這點，*Time* 雜誌也指出：「現代的藝人多多少少從他身上學到些什麼。」Ray 的音樂和歌唱風格融合了爵士、藍調、靈魂、福音、鄉村和流行（搖滾），這些後來才刻意區分的音樂領域對他來說一點意義也沒有，知名音樂人 Quincy Jones 曾說：「Ray 從不追隨他人的腳步，他是創新者！」

眼盲心不瞎

　　Ray Charles Robinson（b. 1930 年 9 月 23 日；d. 2004 年 6 月 10 日）出生於喬治亞州 Albany，在佛州 Greenville 長大，父母都是做雜工，家境並不好。Ray 從小就受「悲劇」困擾，四歲時眼見弟弟溺水而來不及呼喚大人搶救。五歲起發覺視力愈來愈差，父母沒有錢送他去給眼科醫生看，七歲時已完全看不見，一年後醫師診斷可能是青光眼。Ray 回憶母親曾以一句令人十分感動的話安慰他：「你只是瞎但不笨，你失去的是視力而非心志。」

　　1940 年父親過世，Ray 被送到 Orlando 的聾盲學校，老師們便發現他非常有天賦，教授彈奏古典鋼琴，但 Ray 卻愛彈 boogie woogie，就像他記憶中小時候鄰居叔叔在陽台上那具破爛鋼琴所彈出的旋律和節奏。十五歲，母親也走了，沒多久孤兒 Ray 離開學校來到 Jacksonville，加入一個鄉村樂團 The Honeydippers。三年之後，不知何故？ Ray 請朋友幫忙攤開美國地圖，用尺量幾個地點，打算到離佛州愈遠愈好的地方發展。東北方「五吋」距離的紐約、西方七吋的洛杉磯，城市太大不敢去也不想去，最後決定到西北方的西雅圖，身上帶著全部財產六百美元。

走出自己的風格

　　1948 年，Ray 受雇於一家音樂俱樂部 Rockin' Chair，人客對他的歌聲都稱讚

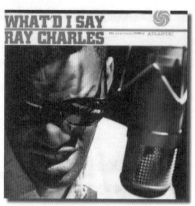

單曲唱片**What'd I Say**

單曲唱片B面重新發行**What'd I Say**

不已，說太像 Nat〝King〞Cole 及 Charles Brown。久了之後，對他而言這些已不是「恭維」，想用「自己的」聲音唱歌，Ray 與他的樂隊 The McSon Trio 錄了幾首地方單曲，後來轉到洛杉磯 Swingtime 唱片公司。

　　1950 年代 R&B 音樂的龍頭、紐約 Atlantic Records，於 53 年底買下 Ray 的合約，一年內所出版（在 Swingtime 時所錄）的 **Mess Around** 等三首單曲都打進 R&B 榜 Top 10。54 年底，執行長 Jerry Wexler 告知 Ray 時候到了，令人好奇，他們選擇到亞特蘭大一家廣播電台（非專業錄音室）錄製 **I Got a Woman**（Ray 與樂團員 Renald Richard 合寫）。**<I Got>** 拿下 R&B 冠軍卻沒進入熱門榜，不過，樂評認為該曲讓白人聽眾開始喜歡上 Ray 的「天才」，也成為全國性知名藝人。但真正奠定 Ray 在歌壇的崇高地位是首支熱門榜 Top 10 單曲、59 年發行的 **What'd I Say** 和同歌名專輯。在某次晚會表演結束時，觀眾意猶未盡要求「安可」，但是準備的曲目都已唱完，Ray 告訴樂隊和四位合音天使說：「你們配合我即興彈的 Key 伴奏，我唱一句妳們就跟著唱一句。」就這樣，隔天把昨夜臨時唱的旋律和歌詞記下來，後來灌錄成 **<What'd>**。這是種類似 call-and-response「對答」的歌曲（唱）模式，但真正集大成的經典是 Ray 第二首熱門榜冠軍、61 年 **Hit the Road Jack**，由 Percy Mayfield 所作，主動帶給 Ray 錄製。

　　接著 Ray 於 59 年 6 月 26 日錄製一首鄉村歌曲 **I'm Movin' On**，從歌名來看，「事後諸葛亮」預言他將離開 Atlantic。此時，ABC-Paramount 提供乙紙大合約，優渥到 Ray 簡直無法拒絕。他陷入兩難，請教 Atlantic 高層能否給予相同的條件，Atlantic 無法（不願？）做到，獻上深深的祝福。傷感但厚道（彼此並未撕破臉）離開老東家，後來，Ray 的錄音工作還經常尋求 Atlantic 協助。

喬治亞常在我心

新東家指派 Sid Feller 擔任製作人，首次合作在 59 年底，ABC-Paramount 對 Ray Charles 的信心於 60 年首支冠軍曲 **Georgia on My Mind** 獲得了回報，而 Ray 為 ABC 子公司 Impulse 所錄的爵士唱片也賣得不錯，演奏曲 **One Mint Julep** 打進熱門榜 Top 10。62 年 Top 10 曲 **Unchain My Heart** 值得推薦。

<Georgia> 是由 Moagy Carmichael、Stewart Gorrell 所合寫的 1930 年鄉村名曲，Ray 的司機常常聽到他在哼唱，於是建議他灌錄此曲。Ray 自己也覺得這是個好主意，商請名鋼琴手 Ralph Burns 幫他改編成靈魂抒情版。大概是 Ray 本身也很喜歡 **<Georgia>**（筆者按：有人認為喬治亞是 Ray 的故鄉，所以唱起來特別有味道，是否如此不得而知？但我個人認為純屬巧合或填詞者立場，Ray 生於喬治亞但並未常住過），只錄了四遍 Feller 就說 OK，不像他以往平均要 take 十回左右。
<Georgia> 收錄在 60 年發行的首張專輯「The Genius Hits The Road」。

Georgia on My Mind

詞曲：Hoagy Carmichael、Stewart Gorrell

>>>小段 前奏

A-1 段	G　　B7　　Em　Em/D　　　C7　　C#dim Georgia, Georgia, the whole day through 　　G　　　　　　E7　A7　　　D7　　　　　　　B7　E7 A7 D7 Just an old sweet song Keeps Georgia on my mind	喬治亞,不知過了多久 只要聽到那首老歌 忘不了喬治亞
A-2 段	G　　B7　　　Em　　Em/D　　　　　C7　　C#dim I said a Georgia, oh···Georgia, a song of you 　　G　　　　　　E7　A7　　　D7　　　　　G7　C7 G7 B7 Em Comes as sweet and clear As moonlight through the pines	我述說喬治亞時,一首關於你的歌 表達那如詩如畫的甜蜜和清晰
B 段	Em+5　Em6　Em+5　　　Em　Em+5　　Em7　　　　　　A7 Other arms reach out to me Other eyes smile tenderly Em　Em+5　　　　C#dim　　　　　　　Bm7　　　　C#dim　　A7 D7 Still in the peaceful dreams I see, the road leads back to you	其他地方歡迎我 眼神溫柔 總在安祥的夢裡我明白,有路領我回來
A-3 段	G　　B7　　Em　Em/D　　　　　　C7　G#dim I said Georgia, oh..Georgia, no peace I'd find 　　G　　　　E7　　A7　　　D7　　　　　G7　C7 G7 B7 Just and old sweet song Keeps Georgia on my mind	我說喬治亞啊,從沒有如此平和之處 只要聽到那首老歌 喬治亞常在我心
	B 段重覆一次	
尾 段	G　　B7　　Em　　Em/D　　　　C7　　C#dim Oh···Georgia, Oh···Georgia, no peace, no peace I'd find 　　G　　　　　　　E7 A7　　　D7　　　　Fdim E7 Just this old sweet song Keeps Georgia on my mind 　　　　A7　　　　　　　D7　　　　　　　G7 C7 G7 D7 G I said just and old sweet song Keeps Georgia on my mind	喬治亞啊,從沒有如此安祥之處 只有這首老歌 讓喬治亞常在我心 就像首甜蜜老歌 喬治亞常在我心

161 I Can't Stop Loving You

Ray Charles

真正讓ABC-Paramount唱片公司覺得花大錢投資Ray Charles有所回收，是62年6月2日五週冠軍曲**I Can't Stop Loving You**。老牌紅歌星「瘦皮猴」Frank Sinatra曾說Ray是「我們這行唯一的天才」，Ray謙遜地回應：「天才一字太沉重，我不是！」

一聽相中

製作人Sid Feller找了近二十年來最好的鄉村歌曲給Ray聽，但不確定Ray是否喜歡？於是縮小範圍也還有一百五十條。其中有首是58年由Don Gibson所作，他是在沒有空調、錄音設備不全的拖車屋裡先完成**Oh Lonesome Me**，才寫出另一首未命名的歌謠（因首句歌詞I ca't stop loving you而後來才名為**<I Can't>**）。本來Gibson是想把**<Oh Lonesome>**給歌手George Jones唱，自己留下**<I Can't>**，但Gibson的出版商建議他兩首歌都自己錄，結果，**<Oh Lonesome>**打進熱門榜Top 10，而**<I Can't>**卻失敗。四年後，Ray一聽到頭兩句（見附頁中英歌詞），後面就不聽了，因為他認為這首歌好到非錄不可，並要收到他的新專輯「Modern Sounds In Country And Western Music」裡。

黑人唱西方鄉村歌曲

1973年Ray接受*Rolling Stone*雜誌訪問時說：「…在ABC公司的時候，我經常聽到人說：『哇靠！雷大哥，你擁有各種歌迷，你總不能不搞些country-western音樂吧，沒有這些歌迷，你將失去所有粉絲！』我說：『…好吧，無論如何我會做…但我不想成為另一個Charlie Pride…雖然那樣也沒什麼不好，我只能說那不是我的意圖，我不想成為一位西方鄉村歌手。』我是想做鄉村音樂，當我在唱**<I Can't>**的時候，我不是唱"country-western"而是在唱"me"。」

ABC-Paramount公司執行長也引證過類似的訪談：「當得知Ray想錄製西方鄉村專輯時，我們告訴他：『拜託，別鬧了！』當經銷商拿到唱片時都說：『這是什麼啊！愚人節嗎？』」經銷商們或許認為這是個「大玩笑」，不過唱片卻賣出超過百萬張，Ray生前唯一一張排行榜冠軍專輯，ABC-Paramount公司也從未發行過雙金唱片專輯。由於黑人盲歌星唱鄉村歌曲實在太有賣點，他們又出版了「Modern Sounds In Country And Western Music, Vol. 2」。

60年代Ray Charles在錄音室

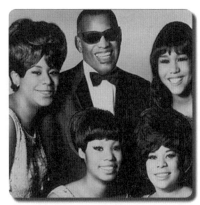
50、60年代Ray Charles專屬的合音天使團

1983年，Ray與Nashville的CBS公司簽約，立刻錄製一張鄉村專輯「Wish You Were Here Tonight」。Ray告訴*Billboard*雜誌的記者：「這張LP包括了一些傳統鄉村音樂，這是我以前從未嘗試過的。60年代時我做過不少鄉村音樂，但始終為讓它們聽起來有現代感，我加進許多弦樂，感覺比較有流行味。因此，我帶來不少首次進入鄉村音樂世界的歌迷。」

西洋歌壇大哥大

2004年，好萊塢一部由傑米福克斯所主演的*Ray*「雷之心靈傳奇」，即是描述Ray Charles前半生的傳記電影。由於還未「蓋棺論定」，Ray本人當然大力協助電影拍攝，除了一些必要的戲劇渲染外，其他劇本考證應該相當接近「事實」，如Ray曾吸毒被捕、合音天使團與他之間的曖昧關係、戒毒復出…等。可惜在電影拍攝完畢進行後製時，Ray於2004年6月10日去世，對本文以外與音樂無關之Ray的生平事蹟，「雷迷」們可去租DVD來看，HBO偶而會播。扮演Ray的福克斯，演技精湛，憑著他維妙維肖的表演和深刻的內心戲，勇奪2005年奧斯卡最佳男主角。

Ray Charles過世前不久發行的專輯「Genius Loves Company」，在2005年二月頒發的葛萊美獎當中，紀念性囊括了八個獎項。1986被引荐搖滾名人堂，87年榮獲頒葛萊美終身成就獎。由以下白人鋼琴搖滾創作歌手Billy Joel的一段話，可看出Ray Charles在當代藝人團體心目中是何種傳奇地位。Joel表示：「我這麼說有些褻瀆，我覺得早期Ray在近代音樂史上比貓王還重要，雖然他並非與搖滾樂的創造或發展有極大關聯性，但他將爵士、藍調、靈魂、鄉村等不同音樂（筆者按：這些不就是所謂的搖滾樂之根源）融合在一起，又表現得那麼好。」

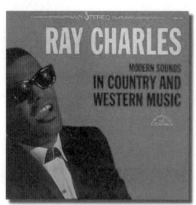

收錄<I Can't>的專輯唱片

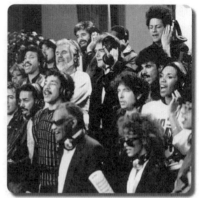

85年**We Are the World** 大哥大Ray主唱後段數句

I Can't Stop Loving You

詞曲：Don Gibson

＞＞＞直接下歌（和聲）

A-1 段	G G7 C Am Am7/G G Am7 G (I can't stop loving you) I've made up my mind Cdim D D7 Am D7 G To live in memory of the lonesome times	(我無法不愛你)我已下定決心 活在寂寞時光的回憶裡
A-2 段	G C Am Am7/G G Am7 G (I can't stop wanting you) It's useless to say D D7 Cdim D7 G So I'll just live my life in dreams of yesterday	(我無法不愛你)多說無益 我將永遠只活在往日的夢中
B 段	D D7 G G7 C Am7 Those happy hours that we once knew Gdim G Am G D D7 Though long ago, it's still make me blue D D7 G Am G G7 C Am7 They say that time heals a broken heart Am7/G G D D7 G But time has stood still since we've been apart	過去我們共享的幸福時光 雖然隔了很久，依然令我憂愁 人們說時間可以療癒心碎 自從我們分手後痛苦的時光依舊

A-1 A-2 段 重 覆 一 次

B 段 重 覆 一 次 (和聲主音各半句輪唱)

A-1 A-2 段 重 覆 一 次

125 Will You Love Me Tomorrow

The Shirelles

名次	年份	歌　　　名	美國排行榜成就	親和指數
125	1960	**Will You Love Me Tomorrow**	1(2),610130	★★★★★
401	1960	Tonight's the Night	#39,6011	★★

當其他「純」女子合唱團如The Chantels、The Chordettes的單曲還只在美國熱門榜Top 30徘徊時，西洋流行樂壇早期具有代表性的黑人女子合唱團The Shirelles，終於以創作搭擋Goffin-King夫妻（參見248頁）所寫的**Will You Love Me Tomorrow**創了紀錄，帶領The Marvelettes「小驚奇」（61年**Please Mr. Postman**，隸屬Motown Sound「摩城之音」）、The Crystals「克莉絲多」（62年**He's a Rebel**，非Motown團體）、The Angels「天使」（63年**My Boyfriend's Back**，白人女子第一團）等繼續在排行榜頂端揚眉吐氣。

黑人女子合唱團跑龍套

　　Shirley Owens（b. 1941年6月10日，北卡羅萊納州）和Addie 〝Mickie〞Harris在紐澤西上同一所文法學校，Shirley當臨時保母時認識Beverly Lee，三人決定組團唱歌。後來，她們聽到與Lee唸同所初中的Doris Kenner（b. 1941年8月2日，北卡羅萊納州）之歌聲後，邀請Doris加入成為四人團。

　　以一曲自創的**I Met Him on a Sunday**獲得學校才藝競賽首獎時，同學的母親Florence Greenberg創設之Tiara公司已盼望她們簽約兩年了。老闆娘打算將原本的團名The Poquellos（西班牙文小鳥之意）改成The Honeytones，但她們覺得聽起來太庸俗平凡而拒絕。後來，離唱片就要發行前的某個晚上，大家一起腦力激盪，從直接取材自她們的偶像團體The Chantels的The Chanels到各式各樣的怪名字都有，最後大家無異議通過The Shirelles「小雪萊」。是誰先提出這個名字，連Shirley本人都不記得，也沒人願意承認與Shirley有關（早期的一號主唱是Doris）。在仍有種族及性別歧視的時代，黑人女子合唱團的成員都很年輕且大多數只是扮演幫襯男子團體的角色（暖場或合音天使），從她們最後所決定的團名字尾加上tte、lle（有小的意思），可見還是沒脫離有些自我貶低的傳統框臼。

　　由於Florence女士自認無能力推銷新人「小雪萊」，頭幾支單曲是「租」給英商大唱片公司Decca發行，但結果也不好。後來，Tiara公司有了金援，易名為

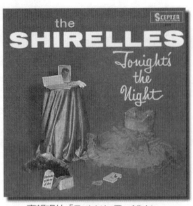
專輯唱片「Tonight's The Night」

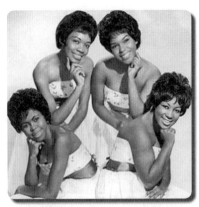
61年 左起Owens、Harris、Lee、Kenner

Scepter，並請剛簽約的歌手Luther Dixon（The Four Buddies的前團員）為她們寫歌、製作唱片。60年初，由Shirley與Luther合寫、有Doo-wop味道的**Tonight's the Night**正與The Chiffons的翻唱版同台較勁，最後原唱版略勝一籌，獲得美國熱門榜Top 40。此時，Dixon把主唱撤換成Shirley。

經典名曲改唱翻唱何其多

之前Dixon欠Goffin-King夫婦一個人情，答應要由「小雪萊」灌錄夫妻倆的新作。Shirley聽過King所唱的**<Will You>**demo帶後並不喜歡，認為鄉村味道太濃厚，不像「東岸」的歌。但等到真正要錄音時一切改觀，Dixon把它改得輕快些，用管弦配樂使之較有流行味，而King因不喜歡鼓手的表現親自下海play小定音鼓。由Shirley唱主音的**<Will You>**單曲在60年底上市，61年初攻上排行榜頂端，成為第一個拿下熱門榜冠軍的女子合唱團，也紅遍了大西洋兩岸。披頭四曾翻唱她們61年的Top 10曲**Baby It's You**。

<Will You>是一首穿越時空的經典之作，四十年來略為改詞（有些歌名加**Still**）、改編、原曲翻唱不計其數，中板、慢板，古今中外，黑白男女藝人團體各有擅長。例如同公司的黑人女歌手Dionne Warwick（見126頁）（最近期改唱，「小雪萊」幫忙和聲，慢板爵士）、The Four Seasons樂團、Woodstock女民歌手Melanie、80年代Laura Branigan、台灣的童安格，連Carole King自己也唱過（收錄在71年超級專輯「Tapestry」）。

三年內五首Top 10（另一冠軍為Dixon與老闆娘Florence所合寫的**Soldier Boy**）讓新公司Scepter大展鴻圖，Dixon反而跳槽到真正的大公司Capitol，更換製作人後她們只再出現一首Top 10曲。62年後，女孩們陸續成年（滿二十一歲），當

發現公司為她們信託的基金有問題時,採取法律行動。訴訟期間（67年結束）沒什麼機會錄好歌,加上64年起披頭四領軍肆虐美國排行榜,本土藝人團體不論黑白,應聲倒地。68年Doris離團,三人轉到Bell和RCA公司也沒特殊表現,75年Shirley單飛,Doris回鍋,又為了Shirelles的名字使用權鬧上法院,還是三人的團體只能往夜總會發展。1982年Mickie、2000年Doris因病過世,一代黑人女子合唱團傳奇也隨之結束。

Will You Love Me Tomorrow

詞曲：Gerry Goffin、Carole King

>>>小段 前奏

A-1段

```
        C                 F  F/G
Tonight you're mine completely              今夜你完全屬於我
  C                      F/G G
You give your love so sweetly               你給的愛如此甜蜜
  E      E7      Am
Tonight the light of love is in your eyes   今晚你的眼中閃爍愛的光芒
  F      G         F    C
But will you love me tomorrow               但明天你還愛我嗎
```

A-2段

```
  C               F   F/G
Is this a lasting treasure                  這是永恆的寶藏嗎
  C                    F/G G
Or just a moment's pleasure                 還是短暫的情愛
  E      E7      Am              G
Can I believe the magic of your sighs       我能相信你嘆息聲的魔力
  Will you still love me tomorrow           明天你依然愛我嗎
```

B段

```
  F           Em
Tonight with words unspoken                 今夜未明說的話語中
  F        F/G      C
You say that I'm the only one               你說我是你的唯一
  F            Em
But will my heart be broken                 但我是否會心碎
      Am        D7         Dm7  G7
When the night meets the morning sun        當黎明到來時
```

A-3段

```
  C                    F/G G
I'd like to know that your love             我想知道你的愛
  C                 F/G G
Is love I can be sure of                    這是我能相信的愛嗎
  E      E7      Am            Am G
So tell me know, and I won't ask again      現在告訴我 以後我不會再問
  F    G        F    C
Will you still love me tomorrow             明天你依然愛我嗎
```

>>間奏

尾段

```
So tell me now, and I won't ask again       現在告訴我 以後我不會再問

Will you still love me tomorrow × 3         明天你依然愛我嗎
```

121 Stand by Me

Ben E. King

名次	年份	歌　　　　名	美國排行榜成就	親和指數
121	1961	**Stand by Me**	#4,610619	★★★★
349	1960	Spanish Harlem	#10,61	★★★

長壽靈魂R&B創作歌手Ben E. King自1958年一個表演型小合唱團開始,在歌壇活躍超過半世紀,一生共發行了近三十張專輯(含精選、合作專輯)、六十九首單曲(含兩首重新發行),但美國熱門榜Top 20曲只有六首。最風光的時間以及擁有叫好又叫座之名曲,大多集中在59-62年擔任The Drifters(見70頁)主唱和剛離團單飛時那幾年。

本名Benjamin Earl Nelson(b. 1938年9月28日,北卡羅萊納州),九歲時遷居紐約市,58年,加入一個Doo-wop合唱團The Five Crowns,在哈林區的Apollo劇院表演。當時,The Drifters「漂泊者」合唱團的經紀人George Treadwell把所有團員都「炒魷魚」,Treadwell對The Five Crowns很感興趣,透過Atlantic公司協助,改名(用大公司合約交換?)為「全新」的The Drifters,而Nelson也從此以Ben E. King為藝名。

站在我這邊相互支持

以King為主唱之新班底,在59、60兩年的代表作是**There Goes My Baby**(Treadwell、King等三人合寫)和**Save the Last Dance for Me**(60年熱門榜三週冠軍,英國亞軍)。King與當時的製作人Jerry Leiber、Mike Stoller(見37頁)及後來相當有名的音樂人Phil Spector走得很近,King離開「漂泊者」轉到Atlantic子公司Acto旗下為獨立歌手。

單飛的前四首單曲並不成功,60年十二月,Spector和Leiber為King寫製了**Spanish Harlem**(十年之後「靈魂皇后」Aretha Franklin又把它唱成熱門榜亞軍)才算打響個人名號。接著,由King自己譜寫製作(Leiber和Stoller掛名)、帶些拉丁情調的**Stand by Me**獲得R&B冠軍、熱門榜第四名,流傳全球五十年。翻唱的錄音版本(不包括表演演唱)將近四百種,最有名的如John Lennon、Otis Redding、Jimi Hendrix等,各有千秋,但沒人敢說唱的比King好。

61年專輯「Spanish Harlem」

單曲唱片

90年代Ben E. King

Stand by Me

詞曲：Ben E. King、Jerry Leiber、Mike Stoller

>＞＞前奏

主歌 A-1 段	G　　　　Em When the night has come and the land is dark C　　　　D　　G And the moon is the only light we'll see G　　　　　Em No I won't be afraid, oh… I won't be afraid C　　　D　　　G Just as long as you stand, stand by me	當夜晚來到,大地漆黑 我們所見只有月光 不,我不怕,我不會害怕 只要你在我身邊,支持我
副歌	D7　　　　G So (And) darling, darling, stand by me Em Oh…stand by me C　　　D　　　G Oh, stand (now), stand by me, stand by me	達伶,在我身邊支持我 支持我 在我身邊支持我
主歌 A-2 段	G　　　　　Em If the sky that we look upon should tumble and fall C　　　　D　　G Or the mountains should crumble to the sea G　　　　　Em I won't cry, I won't cry, no I won't shed a tear C　　　D　　　G Just as long as you stand, stand by me	假如天將塌下來 或山將崩落入海 我不會哭,一滴淚都不流 只要你在我身邊,支持我

副 歌 重 覆 一 次

＞＞間奏

副 歌 重 覆 一 次

尾段	D7　　　　　　　G Whenever you're in trouble won't you stand by me Em Oh, stand by me C　　　D　　　G Oh stand now, stand by me, stand by me…fading	每當你有麻煩何不也站在我這邊 支持我 互相支持

83

69 Crying

Roy Orbison

名次	年份	歌　　　名	美國排行榜成就	親和指數
69	1961	**Crying**	#2,611009	★★★★
222	1964	**Oh, Pretty Woman**	1(3),640926	★★★★
232	1960	Only the Lonely	#2,6008	★★★
312	1963	In Dreams	#7,6304	★★★

在曼菲斯Sun Records旗下，Roy Orbison與同公司的貓王、Carl Perkins、Jerry Lee Lewis一樣是搖滾紀元早期重要的表徵人物之一，Orbison音樂的愛好者有披頭四、Bob Dylan、Bruce Springsteen等。

Orbison自認個性內向，與創作搭檔Joe Melson所寫的歌大多是個人生活經驗或體認，像首支熱門榜冠軍曲61年中**Running Scared**只花五分鐘寫好，錄製時間也不長，十月亞軍曲**Crying**的情形也類似。不過，我們常說「台上三分鐘，台下十年功」，Orbison出道、兩人合作寫歌也有一段時間了。

德州佬巨星

Roy Kelton Orbison（b. 1936年4月23日，德州；d. 1988年12月6日）成長於Wink小鎮，六歲時父親送他一把吉他，八歲在當地電台週日早晨鄉村音樂節目唱歌，十三歲與同學合組The Wink Westerners，玩了兩年樂團Roy才了解他喜歡唱歌、寫歌甚於當吉他手。就讀北德州大學時受到同學Pat Boone「白潘」成功的刺激，Roy想提早進入職業歌壇。兩位「兄弟會」同學寫了一首歌**Ooby Dooby**，Roy覺得挺不錯的，因而帶著新樂團The Teen Kings到新墨西哥州Clovis的錄音室錄歌，Norman Petty的Je-Well唱片公司為他們出版單曲，可惜並未成名。當時，Roy在德州電視台的綜藝節目有固定表演，因而認識了Johnny Cash（見46頁），Cash建議他與Sun Records的老闆Sam Phillips接洽。

56年中，唱片公司與Roy Orbison簽約，重新發行節奏較重的**<Ooby>**打進熱門榜。Phillips希望Roy像公司其他藝人團體一樣唱搖滾，可是他卻想唱抒情歌謠。透過The Everly Brothers（見60頁）之關係，Wesley Rose成為經紀人，並幫他弄到RCA的合約，58年底又轉到MGM集團Monument唱片。這兩年Roy並非沒有灌錄單曲唱片，成績都不好或許和短期內連換三家唱片公司有關。

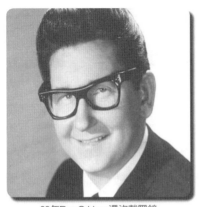

60年Roy Orbison還沒戴墨鏡　　　　　　　　單曲唱片

冠軍叩關欠臨門一腳

在 Monument 前兩首單曲失敗後，59年底，Orbison 和 Melson 寫了 **Only the Lonely**，兩人帶著 demo 從德州趕到 Memphis，到達時是早上六點，大家都還在睡覺，貓王與他們約晚上在 Nashville 碰面。這段空檔時間他們去找 Phil Everly，The Everly Brothers 以前錄唱過 Orbison 的 **Claudette**（筆者按：Claudette 是以老婆之名所寫的情歌），Orbison 耐心等待 Phil 聽完 demo 後的意見，但對希望他們兄弟能把它唱紅之事欲言又止，就在此刻，Orbison 突然下定決心自己灌錄。樂評們認為 <Only> 若給當紅的貓王或 The Everly Brothers 唱，早就是冠軍曲了，不過，Orbison 自唱也不賴，美國亞軍、英國冠軍。

61年夏天，兩人又合寫一首具有當年「歐比森」代表性的動人「失戀」歌謠 **Crying**，同樣離熱門榜頂端只差一步，但在「錢櫃」雜誌排行榜則掄元。66年，Jay and The Americans 翻唱也是亞軍；70年 Don McLean 的版本較接近原唱，獲得第五名。87年，Orbison 與加拿大女歌手 K.D. Lang（Lang 個人的演唱會經常唱 **Crying**）錄過男女對唱版，做為 *Hiding Out* 電影原聲帶一曲，並獲得葛萊美「最佳鄉村合唱曲」獎。只要是好聽的歌，大家翻唱起來各有千秋、難分軒輊，除非參雜時空因素、有特別之處或極大商業成就，一般樂評還是會以創作者的演唱版為佳，筆者個人也認為 Orbison 的 **Crying** 最傳神，好像是自我的心情寫照。

到60年中期，在 Monument 公司一帆風順，Orbison 也成為最受大西洋兩岸歡迎的德州佬創作歌手。可是，一連串家庭悲劇讓他漸漸陷入痛苦的深淵。

 222 Oh, Pretty Woman

Roy Orbison

英國有本流行音樂紀錄書籍提到——自63年8月8日以後的六十八週只有一位美國藝人團體的歌獲得英國榜冠軍，先是64年6月25日的 **It's Over**，再來為10月8日的 **Oh, Pretty Woman**，演唱者都是 Roy Orbison。由於 <Oh, Pretty> 先在9月26日拿下熱門榜首三週，64年秋，英美的排行榜除了披頭四外似乎沒人憾動得了 Orbison。

墨鏡歌手紅遍英美

1963年，Orbison 到英國展開一系列巡迴演唱，剛開始披頭四幫他暖過場，後來披頭四的某些演唱會則由 Orbison 唱開場，相互拉抬聲勢。許多人覺得很疑惑，無論白天或晚上、演唱或公開亮相，Orbison 總是戴著墨鏡。其實並非一直如此，看他63年以前的照片則經常戴普通眼鏡或沒戴（見下頁左圖），這個「註冊商標」造型打扮起源於意外。有一次他先到阿拉巴馬州作秀，在飛機上他戴著墨鏡（染色、有度數），下機時卻把透明眼鏡留在機上。夜晚馬上就要開唱，他只有選擇不戴眼鏡而看不清楚或戴墨鏡上場，更糟的是演唱會結束後（來不及配新的）立即要飛往英國與披頭四一起巡演。Orbison 被逼著繼續戴墨鏡上陣，沒想到隨著披頭四演唱會的照片散佈全球的主要報紙上而聞名，雖然他並沒有一定要以新造型（戴墨鏡）跟歌迷及媒體見面，但後來覺得這樣也滿酷、滿好的。

漂亮女人出門不需帶錢？

某天下午，Orbison 與新的詞曲寫作搭檔 Bill Dees 在家正要工作，Orbison 的老婆 Claudette 想上街購物，當要出門時 Orbison 問她需不需要錢？這時 Dees 插了一句嘴〝A pretty woman never needs any money〞。這句話聽起來很有趣（筆者按：漂亮的女人是「賺錢」容易手頭寬裕，還是出門時有男人會搶著付賬？），但 Orbison 卻認為 pretty woman 是句好歌名，沒多久，老婆返家時，他們已經寫好 <Oh, Pretty>。

讀者如果有看過90年 *Pretty Woman*「麻雀變鳳凰」，就可明白這已經不是我們平常所說電影引用歌曲的好例子，該片劇本等於是受經典老歌啟發而生。當飾演阻街女郎的茱莉亞羅勃茲前一天到好萊塢名店街買衣服受到歧視後，第二天男主角李察基爾帶她去「無限刷卡」購物時，「主題曲」<Oh, Pretty> 響起——美麗的女

64年Roy Orbison　　　　單曲唱片　　　　漂亮女人茱莉亞蘿勃茲走在大街上

人走在大街上，受到大家的注目。

飽受意外悲劇折磨

　　七、八年來，Orbison共有八首熱門榜Top 10單曲，而他也只被認為是優秀的歌謠德州佬。但最後（第九首）、也是最大支的暢銷曲 **<Oh, Pretty>** 誕生時，他的「層次」提升不少，成為西洋音樂史上頗具代表性的搖滾創作歌手，後來他的悲慘遭遇或許也得到不少「同情票」。65年，Monument的母公司MGM給予Orbison更大的合約，除了繼續灌唱片外也包括大螢幕的工作。但此後，Orbison的歌都進不了Top 20，也只參與一部電影 *The Greatest Guitar Alive* 演出。

　　事業衰退和一連串家人的意外悲劇讓Orbison飽受折磨。66年6月7日，親眼目睹老婆死於機車車禍，幾年後，位於田納西的住宅起火，兩個兒子喪生火窟。失去至愛家人的Orbison身心交瘁，利用馬不停蹄的巡迴演唱來療傷止痛。雖然Orbison於69年再婚，與新妻、火災倖存的兒子Wesley共組家庭，到77年為止，Orbison已很少公開露面，錄音作品量不多，成績也一定不好。

　　1979年，Asylum公司為Orbison出版最新的專輯。80年，與Emmylou Harris男女對唱 **That Lovin' You Feelin' Again**，這讓他獲得生平第一座葛萊美獎。88年，受邀加入幾位大牌George Harrison（見241頁）、Tom Petty（見385頁）、Bob Dylan、Jeff Lynne所組的「玩票」樂團The Traveling Willburys。88年12月6日因突發性心臟病，送醫途中不治，一代美國德州傳奇歌手就此結束一生。

Oh, Pretty Woman

詞曲：Roy Orbison、Bill Dees

>>>前奏

A-1 段	Pretty woman, walking down the stree (G / Em)	漂亮女人,走在大街上
	Pretty woman, the kind I like to meet, pretty woman (G / Em / C)	妳正是我夢寐以求的那一型女人
	I don't believe you, you're not the true (D)	我不相信妳,這不是真實的
	No one could look as good as you	沒人像妳長得這麼好看

>>小段間奏 Mercy…

A-2 段	Pretty woman, won't you pardon me (G / Em)	漂亮女人,請原諒我
	Pretty woman, I couldn't help but see, pretty woman (G / Em / C)	我情不自禁的想看你
	That you look lovely as can be (D)	妳真是可愛極了
	Are you lonely just like me	妳有像我那麼寂寞嗎

>>小段間奏 Wow…

B-1 段	Pretty woman, stop a while (Cm7 / F7)	美麗女人,稍停一下
	Pretty woman, talk a while (B♭ / Gm7)	聊一下天吧
	Pretty woman, give your smile to me (Cm7 / F7 / B♭ Gm7)	給我一個微笑

B-2 段	Pretty woman, yeah yeah yeah (Cm7 / F7)	美麗女人
	Pretty woman, look my way (B♭ / Gm7)	看看我
	Pretty woman, say you'll stay with me (Cm7 / F7 / B♭ G)	說妳也想留下來陪我

C 段	'Cause I need you, I'll treat you right (Em C D)	因為我需要妳,我會對妳很好
	Come with me baby, be mine tonight… (G / Em C / D)	跟我走吧,歡樂今宵

A-3 段	Pretty woman, don't walk on by (G / Em)	漂亮女人,別一直走啊
	Pretty woman, don't make me cry, pretty woman (G / Em / C)	別讓我哭泣
	Don't walk away, yeah…ok (D)	別走開,好嗎
	If that's the way it must be…ok	如果結果真的是這樣,那好吧

D 段	I guess I'll go home It's late (D)	天色已晚,我想我會回家
	Maybe tomorrow night, but wait, what do I see (D)	或許明晚,但等等,我看到了什麼

>>小段間奏 Wow…

尾 段	If she's walking back to me (D)	好像她朝我走回來
	Yeah, she's walking back to me (D)	耶,她向我走過來了
	Oh, oh, pretty woman (D / G)	噢,漂亮女人

350　The Loco-Motion

Little Eva

名次	年份	歌　　　　名	美國排行榜成就	親和指數
350	1962	**The Loco-Motion**	#1,620825	★★★★

音樂出版公司幕後小歌手兼保母Little Eva意外唱紅老闆娘Carole King所作的新奇舞曲,於1962年八月美國熱門排行榜奪冠前,世上沒人知道loco-motion「火車頭運轉舞」該怎麼跳?

　　Little Eva的本名Eva Narcissus Boyd(b. 1945年6月29日;d. 2003年4月10日),北卡羅萊納州人。十五歲來到紐約布魯克林,透過才剛認識的一個女孩子之介紹,一起在Aldon Music公司的夫妻擋詞曲作家Goffin-King(60年代在紐約音樂出版圈「The Brill Building Sound」享有盛名,166頁)手下當幕後歌手。60年Carole King的女兒出生,雖然有時帶小嬰兒到錄音室,但還是得要僱用保母在家照顧。因此有傳說──某夜Goffin夫婦回家時,看到Eva拿著長刷在廚房一邊刷地一邊哼唱他們剛完成的新作**The Loco-Motion**片段旋律,因此才有這首冠軍曲的發生及舞步流行。事實上Goffin夫婦的確有讓Eva試唱,但屬意由女歌手Dee Dee Sharp灌錄,沒想到被她的製作人所婉拒。有「金耳朵」雅號的大老闆Don Kirshner非常喜歡Eva的版本(King不僅親自配和聲,還要付Eva保母費週薪35美元),在他新設立的Dimension唱片旗下,以藝名Little Eva發行該公司首支單曲。後人研究認為,**The Loco-Motion**未成名前,當時的美國年輕男女沒人在跳這種舞。為了配合打歌,King還發動公司所有男女合音天使及舞群,上電視大跳像蒸氣火車頭車輪般擺動肢體的舞步。

　　Little Eva走紅的時間很短,接下來兩年類似模式的舞曲並不暢銷,值得一提是排行榜Top 20的**Let's Turkey Trot**似乎與60年代中期流行的A-go-go雞舞有關。Goffin夫婦倒是因為這首歌留下一段佳話──74年搖滾樂團Grand Funk翻唱拿冠軍,跨越三個年代到88年,年輕白人女歌手Kylie Minogue的電音版也有季軍佳績。

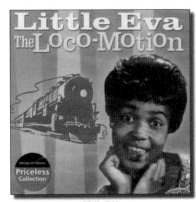

單曲唱片

263 He's a Rebel

The Crystals

名次	年份	歌　　　　　名	美國排行榜成就	親和指數
263	1962	**He's a Rebel**	1(2),621103	★★★
114	1963	Da Doo Ron Ron (When He Walked Me Home)	#3,630622	★★★★
493	1963	Then He Kissed Me	#6,6311	★★★

製作人 Phil Spector 因一個女子合唱團有了暢銷曲後，於61年開始籌設自己的唱片公司 Philles。旗下首團 The Crystals 因有六首熱門榜 Top 20 單曲而聞名，但有趣的是，她們最「大支」冠軍曲 **He's a Rebel** 卻非 The Crystals 之聲，這是西洋流行歌壇幾個著名的「諷刺」之一。

五名黑人女孩

Spector 在紐約一家音樂出版公司遇見五位黑人女中學生 Barbara Alston、Dee Dee Kennibrew、Patricia Wright、La La Brooks 和 Mary Thomas，她們曾「業餘性」唱過詞曲作者 Leroy Bates 的歌，並以 Bates 的女兒 Crystal 為團名。女孩們正式灌錄 Bates 的 **There's No Other (Like My Baby)**，Spector 把它放在 Philles 公司首支單曲 **Oh Yeah Maybe Baby** 的 B 面，A 面不受歡迎，反而是 **<There's No>** 打進熱門榜 Top 20。接下來，在 Spector 的主導下 The Crystals 錄了 **Uptown** 和 **He Hit Me (And It Felt Like a Kiss)**，前者獲得熱門榜十三名沒問題；後者由 Goffin-King 夫婦所作，但因歌詞疑有 " He hit me, and I like it." 的意思，當然注定要失敗。Spector 叫 The Crystals 錄 **<He Hit>** 是有目的的，涉及唱片公司、同業間利益糾葛及看出 Spector 後來的行事風格。

搶先錄製

Spector 到 Liberty 公司聽到一首由老朋友 Gene Pitney 所寫的 **<He's a>**，Liberty 高層想叫具有墨西哥血統的女歌手 Vikki Carr 錄製，Spector 魯莽地帶著 demo 飛到西岸 Gold Star 錄音室，集合編曲家、錄音師和一群傑出的樂師（即是後來相當知名的 Spector 製作錄音班底 Wall of Sound）搶先錄製。由於女孩們不在身邊，加上 Spector 聽聞 Carr 的版本已準備上市，趕緊找來了在「合音天使」圈很有名氣的 The Blossoms（女中音主唱 Darlene Love、Fanita James、Gracia Nitzsche）錄製 **<He's a>** 的唱聲。

Phil Spector和**He's a Rebel**主音Darlene Love

63年真正的The Crystals

　　「假」The Crystals的**<He's a>**（單曲唱片封面用一位像叛逆者的男人騎重型機車）因Darlene Love獨特之中性嗓音和搖滾編曲，於62年十一月獲得熱門榜冠軍，媒體評論這是Spector為女子團體所製作最具代表性的終極版。相較之下，Carr的**<He's a>**則被比了下去，含Liberty唱片公司重複發行直到67年一直都無法在排行榜出頭。Spector再為The Blossoms製作一首十一名單曲**He's Sure the Boy I Love**後，又回頭去找The Crystals。

真真假假反反覆覆

　　1963年，「真」的The Crystals因Mary Thomas離團而只剩下四人，主唱也由原本的Barbara Alston換成La La Brooks，Spector接連為她們寫製兩首成功的暢銷曲**Da Doo Ron Ron (When He Walked Me Home)**和**Then He Kissed Me**。Spector早期所找或寫製的歌曲大多鎖定流行市場，以**Da Doo Ron Ron**來說，歌名毫無意義，可解釋成讚嘆語或心跳聲，是早期青少年情歌的代表作。70年代中，以ABC電視台情境喜劇*The Partridge Family*「歡樂滿人間」而走紅的「泡泡糖音樂」偶像、小帥哥Shaun Cassidy，曾翻唱**Da Doo Ron Ron**成77年熱門榜冠軍。

　　1963年夏天，Spector扶持另一女子團體The Ronettes，並與主唱Veronica Bennett談戀愛、結婚，大家都認為Spector已對The Crystals漸漸失去了興趣，果然，讓她們自生自滅！

🎤 14　Blowin' in the Wind

Bob Dylan

名次	年份	歌　　　　名	美國排行榜成就	親和指數
14	1963	**Blowin' in the Wind**	—	★★★★
1	1965	**Like a Rolling Stone**	#2,650904	★★★★
190	1973	**Knocking on Heaven's Door**	#12,7309	★★★★
59	1964	The Times They Are a-Changin'	英國#9,65	★★★
106	1965	Mr. Tambourine Man	—	★★★★
185	1965	Desolation Row	—	★★
203	1965	Positively 4th Street	#7,65	★★★
332	1965	Subterranean Homesick Blues	#39,65	★★
364	1965	Highway 61 Revisited	—	★★★
230	1966	Just Like a Woman	#33,66	★★★
404	1966	Visions of Johanna	—	★★
68	1975	Tangled Up in Blue	#31,7503	★★

民謠詩人 Bob Dylan 這個名字在搖滾樂歷史上所代表的意義是無可取代，五十年音樂生涯的輝煌成就令常人難以望其項背。國際知名音樂雜誌滾石選出有史以來五百首最重要的英文歌曲，Bob Dylan 的作品十二曲入榜，其中 **Like a Rolling Stone** 榮登狀元，滾石雜誌以 *Rolling Stone* 為名不知是否有加分作用？

　　Dylan 會玩多種樂器，美國民謠最重要的吉他、口琴當然是最專精。音樂創作上，以詩一般的文字將人生百態投射在簡單歌曲中，從升斗小民生活的喜怒哀樂到社會或政治議題（反戰、黑人民權），在他筆下都蘊藏著值得深思之哲理且具有獨到的音樂感染魅力，這點絕對無庸置疑其大師地位。但 Dylan 那類似罹患「過敏性鼻炎」的破鑼嗓音、半吟半唱咬字模糊，算不上好歌手。加上賴以成名的民謠搖滾有一定的時空文化藩籬，以及著重整體專輯創作不屑商業排行榜單曲，阻礙了部份搖滾樂的流行。筆者為東方西洋歌迷，實在不願附庸風雅、人云亦云，我真的不具欣賞 Bob Dylan 歌曲的「慧根」。

民謠皇帝誕生

　　擁有許多筆名、藝名，Bob（一個通俗親切的美式名字）Dylan 是他大學時在 Minneapolis 民歌圈所用的藝名，延用至今家喻戶曉，以 Dylan 為姓是受到詩人

專輯唱片「The Freewheelin' Bob Dylan」

單曲唱片

Dylan Thomas影響。他在自傳裡提到:「我們無法選擇父母和姓名,但當我有機會替自己取任何名字時,才是真正自由的時刻。」本名Robert Allen Zimmerman(b. 1941年5月24日),出生於明尼蘇達州一個老礦村,父系是二十世紀初來自烏克蘭的移民。Zimmerman從小就有過人的音樂天賦,彈得一手好吉他,十八歲就讀明尼蘇達大學,晚上在咖啡廳、小酒吧唱歌。當時所謂的「土搖滾」剛興起,但這種音樂型式無法滿足Dylan內心澎湃且有深度的創作動力,於是61年輟學來到紐約附近的格林威治村(美國民歌發祥地),受益於前輩Woody Guthrie。

在民歌俱樂部賣唱和協助民歌手錄製專輯期間,逐漸受到紐約媒體及唱片圈的注意,製作人John Hammond為這位極具才華的創作新秀爭取到Columbia公司的合約。62年三月發行首張同名專輯「Bob Dylan」,雖然只有兩首自創曲,但整張專輯以自己最熟悉的民謠風融合藍調和福音素材,令人耳目一新。不過,唱片一年的銷售量只約五千張,勉強打平,差一點被Columbia解約,全賴Hammond極力維護與保證。後來用各式各樣不同的藝名發表過一些作品,都不是很成功。

1962年八月,放棄原姓名正式改名為Bob Dylan和Albert Grossman擔任新經紀人(整個60年代黃金時期)這兩件事對Dylan有重大影響。處事積極強悍的Grossman與Hammond不合,Hammond一氣之下找來具有爵士樂背景的黑人音樂家Tom Wilson頂替自己。「塞翁失馬焉知非福」,接受Grossman的建議於62年底到英國巡演,加上63年五月由Wilson製作的專輯「The Freewheelin' Bob Dylan」上市,終於打響Dylan在大西洋兩岸民歌界的聲望。

專輯九成曲目由Dylan獨自創作,受Guthrie和Pete Seeger影響、充滿文學氣息的「抗議」歌曲雅俗共賞,打進專輯榜Top 30(英國64年冠軍)。詞曲優美的

Blowin' in the Wind 雖沒在單曲唱片市場造成轟動，但隨後 Grossman 拿去給民謠三重唱 Peter, Paul and Mary 所唱的版本則獲得熱門榜亞軍，日後，此曲被奉為美國民歌圭臬，唱過的大牌藝人不計其數。

Blowin' in the Wind

詞曲：Bob Dylan

>>>小段前奏 木吉他

A-1 段

```
G          C        G      Em
How many roads must a man walk down           一個人要走過多少路
G          C        D
Before he call him a man                      在他被稱作男子漢前
G          C        G         Em
How many seas must a white dove sail          白鴿得翱翔多少海洋
G          C        D
Before she sleeps in the sand                 在牠安睡於沙灘上前
G          C              G      Em
How many times must the cannonballs fly       砲彈還得發射多少次
G          C        D
Before they're forever banned                 在它永遠被禁止之前
      C       D      Bm         Em
The answer, my friend, is blowing in the wind  我的朋友,答案飄在風裡
      C       D        G
The answer is blowing in the wind             答案飄在茫茫的風中
```

A-2 段

```
G          C        G         Em
How many years can a mountain exist           一座高山能存在多久
G          C           D
Before it's washed to the sea                 直到它被沖刷入海洋
G          C        G          Em
How many years can some people exist          人類究竟還要多少年
G          C        D
Before they're allowed to be free             才被允許有真正的自由
G          C         G        Em
How many times can a man turn his head        一個人能掉頭幾次
      G          C          D
And pretend that he just doesn't see          假裝他視而不見
      C       D      Bm         Em
The answer, my friend, is blowing in the wind  我的朋友,答案飄在風裡
      C       D        G
The answer is blowing in the wind             答案飄在茫茫的風中
```

A-3 段

```
G          C        G      Em
How many times must a man look up             人們得仰望多少次
G          C        D
Before he really see the sky                  才能真正看見藍天
G          C        G       Em
How many ears must one man have               人們要具有幾付耳朵
G          C        D
Before he can hear people cry                 在聽到他人哭泣前
G          C              G        Em
How many deaths will it take 'till he knows   究竟還要多少人死亡
      G          C          D
that too many people have died                大家才明白已死了這麼多人
      C       D      Bm         Em
The answer, my friend, is blowing in the wind  最後兩句重覆一次
      C       D        G
The answer is blowing in the wind
```

1 Like a Rolling Stone

Bob Dylan

四十年多來，Bob Dylan 的音樂成就不在於有多少排行榜流行單曲，而是以創作性專輯（多張白金冠軍專輯唱片）受到樂評及歌迷的一致讚賞。更因為他在新音樂表現手法上的勇於探索以及身為藝人需有社會責任之自覺，才是 Dylan 受人尊敬的地方。65 年，在專輯和演唱會中率先以電吉他取代木吉他，用搖滾節奏演唱民謠。從此，民歌開始搖滾，樹立了搖滾樂的新里程碑，影響深遠。

暫別歌壇之前滾石不生苔

在 Don McLean 那首引經據典唱述搖滾樂歷史與死亡的長篇大作 **American Pie** 裡有幾處提到或影射 Dylan。例如 jester「弄臣」為 King 和 Queen 唱歌暗喻 64 年取代貓王延續搖滾精神，而 Dylan 在 65 年名曲 **Mr. Tambourine Man** 自喻為衣衫襤褸的小丑、70 年專輯「Self Portrait」封面也扮成小丑。66 年，Dylan 因車禍受傷，隱居療養，很少公開唱歌錄音作品也少，專心創作持續闡揚搖滾理念，但被 McLean 視為「滾石」不動了（很明顯是因經典名曲 **Like a Rolling Stone**）而讓披頭四、滾石樂團等英式搖滾入侵美國。

「暫別」歌壇前兩年幾張重要的專輯和歌曲奠定了 Dylan「民謠皇帝」的稱號。1964 年專輯「The Time They Are A-Changing」標題曲，打進英國榜 Top 10。65 年「Bring It All Back Home」出現首支 Top 40 曲 **Subterranean Homesick Blues**，而 <Mr. Tambourine> 雖未發行單曲，但被 The Byrds 樂團（見 158 頁）於六月底唱成冠軍。年中發行的專輯「Highway 61 Revisited」應該是最叫好又叫

專輯唱片「Highway 61 Revisited」

單曲唱片

95

座，單曲 **<Like a>** 於九月初獲得亞軍，這是 Dylan 生平唯一首商業暢銷曲，而專輯標題曲、B 面最後一首十一分半的 **Desolation Row** 則受到樂評青睞。除了剛出道時，Dylan 偶而也有只錄單曲的情形，65 年底發行的 **Positively 4th Street** 打入熱門榜 Top 10，入選*滾石五百大名曲* #203。

　　Dylan 把像詩一般的歌詞，工整對仗隱喻於四段簡單的相同曲構理，配合民謠（口琴、吉他）節奏，以獨特腔嗓吟唱出 **<Like a>** 勉勵的詞意：在風光時要記起萬一落魄可能面臨的窘境，免得到頭來像滾石一般無所依歸。對全世界的歌迷來說，**<Like a>** 被視為搖滾紀元最重要的經典之作，實至名歸，毫不意外。

Like a Rolling Stone
詞曲：Bob Dylan

> > > 前奏

	C **Dm** Once upon a time you dressed so fine	很久以前你衣著光鮮
	Dm **F** **G** You threw the bums a dime in your prime,…didn't you	在你得意時會丟給流浪漢一毛錢,不是嗎
主歌 A 段	**C** **Dm** **Em** People'd call, say, "Beware, doll, you're bound to fall" **F** **G** You thought they were all…kidding you **F** **G** **F** **G** You used to laugh about Everybody that was hanging out **F** **Em Dm** **F** **Em Dm** Now you don't talk so loud Now you don't seem so proud **F** **G** About having to be scrounging…for your next meal	人們呼叫著你說"小心!你正在墮落" 你總認為他們都在開你玩笑 你過去嘲笑那些流連在外的人 如今你講話不大聲 看起來不驕傲 幾乎得為下一餐到處乞討
副歌 A 段	**C F G** **C F G** How does it feel How does it feel **C F G** **C F G** To be without a home Like a complete unknown **C F G** Like a rolling stone > > 小段 間奏	感覺如何,那是什麼樣的感受 無家可歸 沒人理你 像一個滾石
主歌 B 段	**C** **Dm** **Em** Oah, you've gone to the finest school all right **F** **G** Ms. Lonely, but you know you only used to get…juiced in it **C** **Dm** **Em** And nobody has ever taught you how to live on the street **F** **G** And now you're gonna have to get…used to it **F** **G** You said you'd never compromise **F** **G** with the mystery tramp, but now you realize **F** **Em** **Dm** **F** He's not selling any alibis **F** **Em** **Dm** **C** As you stare into the vacuum of his eyes **F** **G** And say "Do you want to make a deal"	你讀最好的學校,沒錯,寂寞小姐 但你只是慣於享用那裡的一切 沒人教過你如何在街上討生活 現在你必須習慣這種生活 你說你永不與神秘流浪者妥協 但你現在明瞭了吧 他不販賣任何藉口 當你凝視他那空洞的眼眸 他說要不要來筆交易

副歌 B段

 C F G C F G
How does it feel How does it feel 感覺如何,那是什麼樣的感受
 C F G C F G
To be on your own With no direction home 凡事靠自己 沒有回家之路
 C F G C F G
A complete unknown Like a rolling stone 沒人認識你 像一個滾石

>>小段 間奏

主歌 C段

 C Dm Em
Oah, you never turned around to see the frowns 你從未轉過身來看看那些皺著眉
 F G
on the jugglers and the clowns When they all did…tricks for you 為你在變戲法和耍寶的人
 C Dm
You never understood that it ain't no good 你從不明白那樣子是不好的
 Em F G
You shouldn't let other people get your kicks for you 你不應該讓他人為得到妳的拒絕而為
You used to ride on the chrome horse with your diplomat 你總是騎著那匹金黃色的駿馬
F G
Who carried on his shoulder a Siamese cat 帶著肩上有隻暹邏貓且具手腕的人
F Em Dm C
Ain't it hard when you discover that 當你發現他不在他該在之處
F Em Dm C
he really wasn't where it's at 取走你身邊他能偷的一切東西
F G
After he took from you everything he could steal 肯定不好受吧

副歌 B段

 C F G C F G
How does it feel How does it feel 感覺如何,那是什麼樣的感受
 C F G C F G
To have on your own No direction home 凡事靠自己 沒有回家之路
 C F G C F G
Like a complete unknown Like a rolling stone 沒人認識你 像一個滾石

>>小段 間奏

主歌 D段

 C Dm Em
Oah, princess on the steeple and all the pretty people 塔頂上的公主和所有漂亮的人們
 F G
They're drinking, thinking that they…got it made 他們暢飲,想像著他們已經成功
C Dm
Exchanging all precious gifts 他們交換各種珍貴的禮物
Em G
But you'd better take your diamond ring, you'd better pawn it, babe 而你最好當掉你的鑽石戒指
F G
You used to be so amused 你以前不是常逗弄那個破衣怪腔的
F G
At Napoleon in rags and the language that he used 拿破崙為樂嗎
F Em Dm C
Go to him now, he calls you, you can't refuse 如今去他那兒,他在召喚你,無法拒絕
F Em G
When you got nothing, you got nothing to lose 當你一無所有,已破釜沈舟
F G
You're invisible now, you got no secrets to conceal 如今你好像隱形人,沒啥秘密好隱藏

副歌 B段

 C F G C F G
How does it feel How does it feel 感覺如何啊
 C F G C F G
To be on your own With no direction home 凡事靠自己 沒有回家之路
 C F G C F G
Like a complete unknown Like a rolling stone 沒人鳥你,像個滾石繼續滾吧

>>>小段 尾奏

190 Knocking on Heaven's Door

Bob Dylan

前文提到63到75年是Bob Dylan音樂創作的全盛時期，不少經典傑作為人稱頌，像是66年兩張一套專輯「Blonde On Blonde」的 **Just Like a Woman**、**Visions of Johanna**（未發行單曲），不過，這都屬於藝術評價高於商業的作品。

敲擊天堂之門

時光來到70年代，Dylan養傷「復出」後持續發表作品，但不如60年代那麼具有「時代」意義。73年，負責一部西部片 *Pat Garrett & Billy The Kid* 電影音樂（自己也軋上一小角色），出自原聲帶有首 **Knocking on Heaven's Door** 與 **Blowin' in the Wind** 一樣好聽、雅俗共賞，大家都愛唱。<Knocking>歌詞描述片中一位臨死副警長的心境和感受，佐以簡單的G大調吉他和弦（G、D、Am7、C），是首簡單但深邃感人的經典小品。眾星翻唱如 Eric Clapton、The Grateful Dead、Guns N' Roses（見390頁）等，有些修改部份歌詞（副歌不變），Dylan不以為意，自己重唱時也唱過他人的版本。

民謠式微

整個大環境（如美國自越戰撤軍）及音樂潮流改變的結果，使民謠搖滾有時不我予之感。進入70年代，Dylan連續幾場演唱會和唱片不怎麼賣座，且又謠傳他的婚姻狀況出了問題，對逐漸顯得徬徨和失去活力的Dylan來說反而不是壞事，藉由一致公認70年代最佳代表作、「有史以來最重要五百大專輯」第十六名「Blood On The Tracks」（筆者按：除了五百大歌曲外，滾石雜誌亦評選出五百大專輯，Dylan

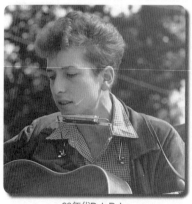
60年代Bob Dylan

專輯唱片「Blood On The Tracks」

生涯三十一張專輯共有十張入選，其中「Highway 61 Revisited」第四、「Blonde On Blonde」第九）重新審視自己在搖滾樂的定位，作出那曾經使他不朽的風格「回歸」。亦即過去那些創作所展示的簡單有力、彌久不衰的詩歌力量，像是**Tangled Up in Blue**這種隨興、充滿熱情又引人入勝的「迪倫式」歌曲。

2011年四月，本書完稿之際，Bob Dylan首次登上寶島演唱。據報載，台灣歌壇一些重量級人物如李宗盛、伍佰等都感動與會，但票房不佳，一般觀眾稀稀落落。此證明了筆者前文所言，這位首批進入美國「搖滾名人堂」（88年）、獲得葛萊美終生成就獎（94年）的傳奇人物，其在搖滾樂史上所具有的崇高地位與國際級流行歌手是劃不上等號！

Knocking on Heaven's Door
詞曲：Bob Dylan

>>>小段 前奏 ＋ 吟唱 Woh-wu, woh-wu……

主歌
A-1
段

```
   G              D              Am7
   Mama, take this badge off of me              老媽,幫我拿掉佩章
   G              D         C
   I can't use it anymore                       從此不能再用了
   G              D              Am7
   It's getting dark too dark to see            愈來愈暗 暗到我看不見
   G                    D                C
   I feel like I'm knocking on heaven's door    感覺好像在敲擊天堂之門
```

副歌

```
   G              D                   Am7
   Knock, knock, knocking on heaven's door      敲,敲,敲打天國之門
   G              D                   C
   Knock, knock, knocking on heaven's door
   G              D                   Am7
   Knock, knock, knocking on heaven's door
   G              D                   C
   Knock, knock, knocking on heaven's door
```

主歌
A-2
段

```
   G              D              Am7
   Mama, put my guns to the ground              老媽,把我的槍放在地上
   G              D         C
   I can't shoot them anymore                   以後我再也無法對他們開槍
   G                   D              Am7
   That long black cloud is coming down         一大片烏雲愈來愈低
   G                    D                C
   I feel like I'm knocking on heaven's door    感覺好像在敲擊天堂之門
```

副歌 重覆一次 ＋ Woh-wu, woh-wu……fading

16 I Want to Hold Your Hand

The Beatles

名次	年份	歌　　　名	美國排行榜成就	親和指數
16	1963	**I Want to Hold Your Hand**	1(7),640201	★★★★★
64	1963	**She Loves You**	1(2),640321	★★★★★
153	1964	**A Hard Day's Night**	1(2),640801	★★★★
384	1965	**Ticket to Ride**	#1,650522	★★★★★
13	1965	**Yesterday**	1(4),651009	★★★★
8	1968	**Hey Jude**	1(9),680928	★★★★
202	1969	**Come Together** / A面Something	#1,691129	★★★★
20	1970	**Let It Be**	1(2),700411	★★★★★
184	1963	Please Please Me	—	★★
139	1964	I Saw Her Standing There	#14,6404	★★★★
289	1964	Can't Buy Me Love	1(5),640404	★★★★
29	1965	Help!	1(3),650904	★★★★
83	1965	Norwegian Wood (This Bird Has Flown)	X	★★★
23	1965	In My Life	X	★★★
463	1966	Rain*	B面#23	★★
137	1966	Eleanor Rigby*	B面#11	★★★★
449	1967	Penny Lane	#1,670318	★★★★
76	1967	Strawberry Fields Forever/A面Penny Lane	B面#8	★★
304	1967	With a Little Help from My Friends	X	★★
26	1967	A Day in the Life	X	★★★
362	1967	All You Need Is Love	#1,670819	★★★
135	1968	While My Guitar Gently Weeps	X	★★★★
273	1969	Something / B面Come Together	#3,691129	★★★★

* A面單曲 Paperback Writer 6 月 25 日雙週冠軍；A面單曲 Yellow Submarine 9 月 17 日雙週冠軍。

大約在八、九年前，筆者構思寫第一本音樂拙作 *70 年代西洋流行音樂史記─排行金曲拾遺*，剛好滾石雜誌前後公佈「有史以來五百大歌曲和專輯」。當時我就在想以披頭四在搖滾樂史上及專業記者、樂評眼中的偉大地位，到底會有多少歌曲和專輯入選，名次如何？本書起筆後才好好算一算，共有二十三首歌和十張專輯。

57年Quarrymen在街上演唱 樓梯正中Lennon　　　　年輕時（64年）的McCartney和Harrison

五百首名曲中，擁有十首以上（參見前後文）的只有四組人馬，分別是披頭四、滾石樂團、「民謠皇帝」Bob Dylan和貓王，兩個英國樂團贏過兩位美國歌手。

我們不知道要用什麼話語來形容西洋流行音樂史上最夯的搖滾樂團披頭四 The Beatles？ John Lennon曾於66年開玩笑說過：「我們現在比耶穌還有名！」兩位成員 Paul McCartney、Ringo Starr仍在世，無法「蓋棺論定」，但有關他們四人的資料、傳記、「歌功頌德」文章還真是汗牛充棟。不到十年光陰，您知道披頭四出版過多少叫好又叫座的專輯和歌曲嗎？二十首美國熱門榜冠軍曲留給後人破紀錄，讀者大人能否體會我下筆的痛苦與掙扎？

利物浦史基福

一脈相傳，James Paul McCartney保羅麥卡尼（b. 1942年6月18日，英格蘭 Liverpool）的老爸和阿公年輕時都是業餘音樂玩家，擅長銅管樂器，父親還專精鋼琴。除了正常課業外，長輩們經常鼓勵保羅和弟弟從事音樂相關活動，可能是與生俱來的天賦，任何樂器到保羅手上都顯得特別容易吹彈。十幾歲後迷上吉他，由於他是左撇子，樂器取得及練習不易，不過，終究克服了許多困難。父親打算送他去學專業的音樂課程，但保羅沒興趣，因為他認為音樂對他來說用「聽」的就夠了，極佳的音感和文學素質（書讀得不錯）讓他很快就學會作曲填詞。

John Winston Lennon約翰藍儂（b. 1940年10月9日；d. 1980年12月8日）生於英國港市利物浦一個貧困家庭，自幼父母感情不睦、母親羅曼史複雜、被阿姨收為義子等破碎家庭童年經歷，造成日後悲觀、欠缺安全感的人格。57年組了一個 skiffle樂團名為The Quarrymen（筆者按：skiffle是指20年代美國一種結合爵士、藍調、鄉村的樂風，50年代再度流行於英國，這就是披頭四的歌為何常有口琴伴奏之故），7月6日，麥卡尼去聽藍儂的表演而與之相識。

George Harrison喬治哈里森（見241頁）和麥卡尼是利物浦專校的學生，兩人雖然不熟，但麥卡尼耳聞哈里森的吉他彈得很棒。當藍儂邀請麥卡尼加入樂團之後，58年初，麥卡尼說服藍儂讓哈里森也進來，哈里森以琴藝令眾人折服而成為最年輕的主奏吉他手，此時，反而麥卡尼在樂團的角色變得尷尬。貝士手是藍儂在藝術學校的同學，鼓手也有人，鍵盤藍儂自己來，因此，他只好先當個會作曲、唱歌的第五「工具人」（什麼都可以但不固定）。不過，麥卡尼後來還是靠實力取得他最擅長的貝士位置（筆者按：從麥卡尼單飛後之作品常有精彩的貝士節奏可知）。

節拍甲蟲

1958至62年，其實披頭四「前身」為五人團，團名和成員更動了好幾次。60年，藍儂為樂團換了個名字The Beatals（有節拍的意思），後來改成The Beetles「甲蟲」，與美國Buddy Holly（見50頁）的Crickets「蟋蟀」樂團相呼應。60年七月，乾脆「節拍」加「甲蟲」，正式定名The Beatles。

Richard H. P. Starkey（b. 1940年7月7日，利物浦）的父母在他三歲時就離異，繼父待他不薄，對於他喜歡音樂之事多有鼓勵。但從小體弱多病，進醫院的日子比待在學校多，無論在課業、興趣和人際關係上都比一般小朋友落後。所幸隨著年紀增長，Starkey也趕上50年代末期利物浦興起的skiffle熱，組過樂團或加入別人的樂隊。他很喜歡戴好幾個奇形怪狀的戒指在手上，因此樂友們叫他Ringo，後來便用Ringo Starr當作藝名。60年，史達與他所屬的樂團到德國表演，在漢堡市認識了披頭等人。62年八月，只剩四人的樂團原鼓手Pete Best離團，史達正式受邀加入披頭四。大家經過一陣子磨合，經紀人Brian Epstein為他們謀得EMI公司副牌Parlophone的合約，與製作人George Martin組成「六人團隊」，自此，我們所熟知的披頭四一步一步開創了搖滾樂風起雲湧的年代。

大不列顛披頭狂熱要靠經紀人

根據資料記載，「披頭四」於61年即與歌手聯名以Tony Sheridan and The Beat Brothers發行過首支單曲**My Bonnie**，打進英國榜Top 50（美國熱門榜成績好一點第二十六名）。62年，史達剛加入「真正」的披頭四時他們也有推出單曲，但還在前文所提的「磨合期」，因此，A、B面單曲**Love Me Do**、**P.S. I Love You**是由別的樂師打鼓，他在旁邊敲鈴鼓或搖響葫蘆。史達雖年紀虛長，但在三位天才面前他像個後進「細漢」，因此您可見到披頭四早期的歌並不強調節奏鼓。為了證明自己的存在價值，苦練與創新「左撇子」鼓技，最終得到大家肯定。

64年分割照 左上Lennon右下Starr

62年英國單曲唱片**Love Me Do**

　　看來似乎若沒經紀人Epstein的存在，披頭四無法成功征服美國進而寫下流行音樂史。一年多來，在他的掌控下，Beatlemania「披頭狂熱」於英歐已經逐漸形成，為Parlophone label賣出幾百萬張披頭四的唱片。不過，始終沒有引起EMI美國公司Capitol Records的興趣，公司執行長告訴Epstein說：「我們不認為披頭四在美國唱片市場會有什麼搞頭！」婉拒發行披頭四的四首單曲。

數百年後的古典音樂

　　I Want to Hold Your Hand 是由藍儂與麥卡尼合寫，在麥卡尼當時的演員女朋友家裡地下室完成，帶些許美國福音味道，因此Epstein認為該曲終將打開美國大門。63年10月19日錄製好歌曲，大英帝國地區預計在11月29日上市。

　　在披頭四參與英國「皇太后年度獻唱表演」的次日，11月5號，Epstein帶著錄音copy飛到紐約，去曼哈頓見Capitol公司美東營運主管Brown Meggs。Meggs聽出 **<I Want>** 裡有一些「東西」是Capitol之前不想在美國發行 **Love Me Do**、**Please Please Me**、**From Me to You**、**She Loves You** 等四首歌所沒有的，敲定美國上市時間為64年1月13日。Epstein接著與一位以前認識的人見面，該名紳士曾擠在倫敦機場歡迎披頭四自北歐巡演歸國的歌迷群中，體驗過什麼叫做「披頭狂熱」，當Epstein搭機返回英國時，這位仁兄與名主持人Ed Sullivan喬好讓披頭四在2月9、16日兩週的現場直播電視節目上唱歌。

　　<I Want> 出版前，在英國就有九十四萬張預購量，63年12月5日入榜，隔週立即登上單曲榜冠軍，蟬聯五週。美國首府華盛頓地區廣播電台有位DJ沒等Capitol公司發行單曲（1月13日），透過管道搶先取得45轉唱片播放，此為美國民

眾首次經由收音機聽到 **<I Want>**。反應熱烈，形成一股不可收拾的燎原之勢，從美東到芝加哥、聖路易市的電台都私錄歌曲帶播放。Capitol只好提前於63年12月6日發行，唱片製量從原本的二十萬提高到一百萬張。八天後，一家電視台節目製作剪輯披頭四的演唱片段影片在週五夜節目播出（這是美國觀眾第一次看到四位利物浦青年唱歌的模樣），各式媒體記者如 *Life*、*The New York Times*、CBS電視及其相關的 *Washington Post* 等，爭相發稿報導披頭四的新聞。

那時，Epstein正為披頭四安排到巴黎Olympia Theatre演唱，西歐地區似乎只有法國人較不買帳，當一行人到達巴黎下榻飯店時Epstein才接到 **<I Want>** 獲得熱門榜冠軍的消息。自61年美國黑人歌手Bobby Lewis的 **Tossin' and Turnin'** 後，熱門榜已將近三年沒再出現藝人團體締造蟬聯七週的冠軍曲。單曲唱片全球總銷售量超過一千五百萬張，**<I Want>** 在英國是有史以來賣得最多的單曲，直到97年Elton John（見234頁）的 **Candle in the Wind 1997**。

美國有樂評指出，相較於搖滾紀元意義最深遠的歌 **(We're Gonna) Rock Around the Clock**（見32頁）所創造永恆改變二十世紀後半音樂史之事蹟，**<I Want>** 的重要性或許不需被高估，但從後來有太多的藝人團體自我感覺受到披頭四之影響（無論歌唱、創作或表演風格），不難預知數百年後我們的子孫一定會把「披頭歌」列為現代所謂的「古典音樂」。

1964年1月20日，披頭四發行的第五張錄音室專輯「Meet The Beatles!」（首次獲得美國專輯榜冠軍、五白金唱片），收錄 **<I Want>** 和英國B面曲 **This Boy**、美版B面 **I Saw Her Standing There**。另外還有哈里森創作的 **Don't Bother Me** 和靈魂皇后Aretha Franklin同名不同曲的 **It Won't Be Long**。

筆者按：民國82年10月16日我在台北圓山飯店的婚禮「配樂」，特別選用 **I Want to Hold Your Hand** 和老鷹樂團（見297頁）**Best of My Love** 獻給我的「牽手」，現場氣氛不錯。

經常可在低音踏鼓面上見到的樂團logo

單曲唱片

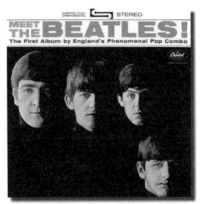

專輯唱片「Meet The Beatles!」

I Want to Hold Your Hand

詞曲：John Lennon、Paul McCartney

>>>小段 前奏

A-1 段	G D Oh yeah, I tell you something Em Bm I think you'll understand G D When I say that something Em Bm C D G Em C D G I wanna hold your hand × 3	喔耶,我告訴妳一些事 我想妳會懂 當我說出那些話時 我想握妳的手

A-2 段	G D Oh please, say to me Em Bm You'll let me be your man G D And please, say to me Em Bm D G Em You'll let me hold your hand Now let me hold your hand C D G I wanna hold your hand	喔求求妳,告訴我 妳將讓我成為妳的男友 求求妳,告訴我 妳會讓我握妳的手 我想握妳的手

B 段	Dm7 G C Am And when I touch you I feel happy, inside Dm7 C C D It's such a feeling that my love, I can't hide × 3	當我與妳相觸,內心快樂無比 我的愛是種無法掩飾的感覺

A-3 段	G D Yeah, you've got that something Em Bm I think you'll understand G D When I say that something Em Bm C D G Em C D G I wanna hold your hand × 3	你已聽到我說的話 我想妳會懂 當我說出那些話時 我想握妳的手

B 段 重 覆 一 次

A-3 段 重 覆 一 次 ＋ I wanna hold your haaaaaand…

105

64 She Loves You

The Beatles

多數的藝人團體在未成名前都有翻唱名曲或向樂曲出版商買歌來唱的情形,連披頭四也不例外,如搖滾版 **Please Mr. Postman**、Chuck Berry 的 **Roll Over Beethoven** 或 64 年二月發行的亞軍專輯「Twist And Shout」同名標題曲。

　　She Loves You 接在 **I Want to Hold Your Hand** 後於 64 年 3 月 21 日登上熱門榜王座,前十年告示牌排行榜史只有貓王有過 back-to-back 兩首冠軍曲的紀錄。老美陷入披頭全面「侵襲」又無力回天的痛苦掙扎(見下文),而故鄉英國則提前一年面臨自家子弟所創造的驚人現象。第三次全英巡迴表演是與美國歌手 Roy Orbison(見 84 頁)聯合舉行,各地演唱會盛況空前,充斥尖叫聲和暴動,加上 63 年 10 月 13 日上全英最受歡迎的週六夜節目兩天後,**<She Loves>** 榮獲金唱片。從此,披頭在英國所到之處的表演會場、錄音室附近(Abbey Rd.)、街上、劇院門前到處是盲從的歌迷,嚴重時引發的群眾暴動還要靠警方鎮壓驅離,英國媒體開始用 Beatle+mania 這種自創字眼來報導「披頭熱」。

只記得耶耶耶

　　1963 對美國市場而言還不算是「披頭年」,雖然九月底的 Billboard 雜誌已有專文報導一件「怪事」——全美地區經銷商一直在探聽披頭四唱片的進貨管道,當得知九月底 Swan Records 有新唱片要發時,瘋狂訂購,而披頭四在美國各地電台聽眾點播率及票選名次也逐漸升高。前文提到 EMI 公司美國副牌 Capitol 不想發行四首披頭四的單曲,經紀人 Brian Epstein 找上芝加哥 Vee Jay 唱片。該公司頗為看重 **Please Please Me**,但發唱片時的封面印刷竟不可思議出現錯拼成 The Beattles

60 年代經紀人 Epstein 和製作人 Martin

披頭四主要錄音處倫敦 Abbey Road studios

之烏龍事，**From Me to You**的播放率比**<Please>**好一點，熱門榜一百一十六名聊勝「榜上無名」。連續兩首失敗，Epstein帶著**She Loves You**去找發跡於費城但比Vee Jay還小的Swan Records。64年1月3號，拜一位電視製作拍下他們唱**<She Loves>**影片在他的節目播出之賜，美國終於有好幾百萬人「看到」披頭四唱歌。隔天睡醒，大部份的人想不起歌名或樂團名，只記得歌曲裡有yeah, yeah, yeah…。

　　見到Capitol發行的**<I Want>**愈來愈旺，Swan公司開始積極「運作」**<She Loves>**，1月25日第一週入榜六十九名，於**<I Want>**蟬聯七週冠軍後也成功掄元。在一次於英格蘭Yorkshire巡演的巴士上，藍儂和麥卡尼聯手寫出**<She Loves>**，63年7月1日於Abbey Road studios錄音，藍儂和麥卡尼以木吉他伴奏彈唱給製作人聽，George Martin建議把"She loves you, yeah yeah yeah"拿到最前面唱三次取代前奏（原始版本如何？已不可考）。**<She Loves>**由藍儂（節奏吉他）和麥卡尼（貝士）輪唱主音，哈里森（主奏吉他）雖只參與和聲，但基本的吉他和弦設計則是他的idea。當他們錄完後，麥卡尼和Martin都開玩笑認為哈里森「新」版的吉他和弦架構老舊又過時，但非常棒！

創紀錄經典名曲

　　64年4月4日**Can't Buy Me Love**又在**<She Loves>**之後拿下五週冠軍，因而創下美國告示牌熱門榜多項紀錄，其中只有最大「昇幅奪冠」（#27 to #1）到2002年才被**A Moment Like This**（#52 to #1）打破，而其他紀錄，一般認為已是「前無古人後無來者」。自**<I Want>**和**<She Loves>**突然一炮而紅後，Capitol不會再放掉任何「金礦」。3月28日，披頭四共有十首歌在百名內（打破貓

單曲唱片**Can't Buy Me Love**

收錄**She Loves You**的「Twist And Shout」

王56年底九首紀錄）；4月4日 **<Can't Buy>** 奪魁那天十二首，蟬聯第二週時十四首，最低名次81的 **Love Me Do** 剛入榜，5月30日也奪冠；4月4日Top 5全被披頭佔領；單一藝人團體最多「連莊」三支冠軍曲和週數十四。**<Can't Buy>** 未上市預定量全球超過兩千一百萬張，因收錄的專輯「A Hard Day's Night」還沒推出。您若問歌迷有那些歌可以代表披頭四，大多數的答案是 **Let It Be**、**Hey Jude**、**Yesterday**、**<I Want>** 等，很少人知道 **Can't Buy He Love** 對披頭四的重要性，一首易被遺忘但又替樂團留名青史的經典。

She Loves You

詞曲：John Lennon、Paul McCartney

　　　　　　　　　　　　　　　　　　　　　　　　Em　　　　　A C G
＞＞＞一小節鼓擊 直接下歌 She loves you, yeah yeah yeah × 3

A-1 段	G　　　　　Em　　　　Bm　　　D You think you've lost your love When I saw her yesterday G　　　　Em　　Bm　　　　D It`s you she's thinking of, and she told me what to say G She says she loves you, and you know that can't be bad Cm　　　　　　　　　　D Yes, she loves you And you know you should be glad	你以為失去愛情,當我昨天見到她 她思念的只是你,告訴我她想說的話 她說她愛你,你知道情況頂多如此 是的,她愛你 你很清楚你該慶幸
A-2 段	G　　　　　Em　　　　Bm　　　D She said you hurt her so She almost lost her mind G　　　　Em　　　　Bm　　　　D And now she says she knows, you've not the hurting kind G She says she loves you and you know that can't be bad Cm　　　　　　　　　　D Yes, she loves you And you know you should be glad, woo	她說你傷她很深 幾乎令她瘋狂 現今她說她明白你不是那種無情之人 她說她愛你,你知道情況頂多如此 是的,她愛你 你很清楚你該慶幸
B 段	Em　　　　　　　　　　　　A She loves you, yeah yeah yeah × 2 Cm　　　　　D　　　　　　G And with a love like that you know you should be glad	她愛你,耶耶耶 她愛你,耶耶耶 有此愛你很清楚你該慶幸
A-3 段	G　　　　Em　Bm　　　D You know it's up to you I think it's only fair G　　　Em　　Bm　　D Pride can hurt you, too Apologize to her G　　　　　　　　　　　　Em Because she loves you And you know that can't be bad Cm　　　　　　　　　　D Yes, she loves you And you know you should be glad, woo	一切看你決定 我認為這很公平 要面子也會傷害妳 向她道歉 因為她愛你 你很清楚你該慶幸
	B 段 重 覆 一 次	
尾 段	Cm　　　　　D　　　　　　G And with a love like that you know you should be glad Cm　　　　　D　　　　　G With a love like that you know you should be glad… Em　　　　D　　　　G Yeah yeah yeah, yeah yeah yeah yeah…	擁有此愛,你知道你該慶幸



153 A Hard Day's Night

The Beatles

歌而優則演，古今中外娛樂圈皆然！自64年初披頭四紅遍大西洋兩岸到解散之前，參與演出（程度不一）的電影共有五部。根據二十年後麥卡尼接受訪談（回憶起來）都認為他們的處女影片 *A Hard Day's Night* 有些過時、好笑，但是娛樂性十足，他們相當以該片為榮。一部虛構的故事描述搖滾樂團兩天的生活和演唱，連自己都覺得可笑，更何況是影評人的評價？放輕鬆一點嘛！非演員的玩票而已。不過，這種源自美國、以歌曲或藝人經歷、半自傳為主軸的電影卻形成一股特殊舞台音樂劇的風潮，名為 jukebox「點唱機」musicals，近代（99年）最有名的例子為 *Mamma Mia!*（劇中大多是 ABBA 樂團的歌）。

搭披頭熱順風車

擺明「推銷」披頭四的低成本電影原規劃用 *Beatlemania*，被他們拒絕，麥卡尼建議 *What Little Old Man?*，但製作人想要一個獨特的片名，因此暫且擱下。電影於64年3月2日在火車站月台（劇本即是設定一個樂團大清早自利物浦搭火車起兩天內發生的事）開拍，首日哈里森遇見「花瓶」角色女模 Patti Boyd，很快地兩人墜入情網，後來於66年一月結婚，史上第一「八卦」情歌 **Layla**（230頁）也因而誕生。披頭們仍以既定的樂團工作（巡演、宣傳、上電視和錄音）為主，只能利用額外或該休息的時間拍片及負責電影音樂創作（有必要時劇組會跟隨直接拍攝新曲演唱畫面作為部份電影內容），從來沒拍過電影，幾十天下來費勁又折磨人的事把他們搞累得跟狗一樣。史達經常把手靠在帆布導演椅上休息，一天晚上忍不住大聲說出：「It's been a hard day's night, that was!」這句話啟發了電影名和標題歌。

披頭四首部電影首映地點和看板廣告

導演接受媒體訪問時表示，想製拍此片是他覺得披頭成名後的生活像被「擠」進一個小箱子裡，功成名就的「囚徒」。因為樂團自瑞典巡演結束歸國時他曾問過藍儂有關心得，藍儂回答：「喔！那是一個旅館房間、一部車子，又一部車、不同的房間，再一部車又一間房…」，這就是電影的基本「訊號」。

7月6號，超過萬人擠爆London Pavilion附近的交叉路廣場想一睹披頭風采，因為這裡的劇院將舉行全球首映會。部份皇室成員、政商名流雲集，電影結束後還有一個慶功派對，持續到凌晨，「順便」當作史達7月7日二十四歲生日宴會。

早上，儘管親或疏披頭的倫敦各報紙都用斗大標題如「厚臉皮、不敬、可笑的、令人無法抗拒」…等來形容這部電影，但7月10日，將近有二十萬故鄉歌迷排在利物浦機場到市中心十英哩的路旁列隊歡迎，晚上七點電影開演。

電影原聲帶專輯

兩天後，7月10號英美兩地同時發行（B面歌曲不一樣）的單曲唱片 **A Hard Day's Night** 打進美國榜二十一名，不到二十天衝到首位，蟬聯兩週冠軍。64年初，於巴黎那次唯一不很熱絡的演唱會（見104頁）期間，利用他們帶來放在大飯店房間內的鋼琴，藍儂和麥卡尼著手譜寫一些新歌用在電影上。4月16日，藍儂以主音雙音軌配上麥卡尼的和聲及其他段主音錄製 **<A Hard>**，唱出：「這是艱苦日子之夜，我像狗一樣勤奮工作，這是艱苦日子之夜，像記錄日誌般睡覺。但當我回家見到妳，我發現妳所做的一些事令我感到高興……」同名錄音室專輯因新舊曲目（如配合電影的 **Can't Buy Me Love**）較完整且有「遺珠」的麥卡尼抒情經典 **And I Love Her**，當然比原聲帶賣得好（美國五白金）又入選滾石五百大專輯。

專輯唱片「A Hard Day's Night」

美國版單曲唱片

384 Ticket to Ride

The Beatles

卡本特兄妹樂團 The Carpenters 69 年首張專輯中有曲 **Ticket to Ride**，雖商業成績平凡，但打開了知名度。依哥哥 Richard 此時的編曲功力，不是只有借披頭四名號唱唱口水歌而已。巴洛克式鋼琴前奏、小提琴和低音大喇叭穿插、優美的男和聲，讓中板搖滾變成「速配」哀憐歌詞的抒情曲，著實令披頭四迷驚訝。

　　<Ticket> 由藍儂自寫自唱（麥卡尼、哈里森和聲），65 年的二月，在開始拍製他們第二部電影 *Help!* 前完成錄音。披頭四絕大部份歌曲的主奏吉他由哈里森擔任，但這是首支麥卡尼負責吉他彈奏的歌，差不多同時錄製也收在電影原聲帶專輯「Help!」的 **Another Girl** 亦由麥卡尼彈吉他。單曲 **<Ticket>** 發行於 65 年的四月下旬，一個月後掄元，此為披頭四第八首美國榜冠軍曲。「眼尖」的歌迷購買 **<Ticket>** 單曲，可從唱片印刷品中隱約察覺藍儂和麥卡尼可能會寫一首電影主題曲，後來真的作了同名曲 **Help!**。一樣是電影普普通通，專輯和主題曲卻叫好（均入選滾石五百大經典）又叫座（**Help!** 美國熱門榜冠軍）。

　　<Ticket> 奪冠後三個禮拜，英女皇伊麗莎白二世慶生並公佈年度大英帝國勳章（Order of the British Empire；OBE）新成員名單，6 月 12 日四名披頭被授予最低等級 MBE「員佐勳章」，搶盡了所有光彩和版面。相對於保守派擁勳者持續對白金漢宮的抵制抗議和退回勳章（不願與太多的平民或社會賢達共享榮耀），披頭四對整個授勳典禮及事件還覺得十分 funny。「無聊」的事情忙完後，披頭們照計劃展開二度全美巡演。雖然時間比上次短，只有十七天，高潮出現於 8 月 23 號在紐約市立多功能運動場 Shea Stadium，五萬五千名觀眾、票房收入超過了三十萬四千美金，創下當時單一演唱會的紀錄。

　　1965 年 12 月 3 日出版的錄音室專輯「Rubber Soul」也是一張披頭四相當重要的唱片，沒有發行單曲（商業加持）但雋永、清新帶有民謠風的 **Norwegian Wood (This Bird Has Flown)**（藍儂主音）、**In My Life**（藍儂與麥卡尼合唱）讓整張專輯呈現出完全不同以往的味道，高居滾石五百大專輯第五名。沒想到「洋基仔」還滿識貨，美國一地即賣出超過六百萬張。專輯還有兩首由麥卡尼主唱之披頭名曲 **You Won't See Me**（經典「嗚啦啦」和聲）、**Michelle**（其中參雜幾句法語），應可算是本文的「遺珠之憾」。

單曲唱片

美國榜六白金專輯「Rubber Soul」

Ticket to Ride

詞曲：John Lennon、Paul McCartney

>>>小段 前奏

A-1段

 A Asus4 A Asus4 A
I think I'm gonna be sad, I think it's today, yeah 我認為我會哀傷,應該是今天
 Asus4 A Asus4 Bm E
The girl that's driving me mad Is going away 這位女孩把我逼瘋,她要走了
F#m
She's got a ticket to ride She's got a ticket to ride-i-i 她買了乘車票,她有一張遠行車票
F#m E A
She's got a ticket to ride, but she don't care 她根本不在乎,她要搭車走了

A-2段

 A Asus4 A Asus4 A
She said that living with me, was bringing her down, yeah 她說跟我生活在一起讓她消沉
 Asus4 A Asus4 E
But she would never be free when I was around 當我在她身邊,她從未感到自由自在
F#m D F#m
She's got a ticket to ride She's got a ticket to ride-i-i 她買了乘車票,她已有搭車票
F#m E A
She's got a ticket to ride, but she don't care 她根本不在乎,她要搭車走了

B段

D7
I don't know why she riding so high 我不明白她為何那麼高興要離開
 E
She ought to think twice, she ought to do right by me 她應再想想,她在我身邊應該愉快
D7
Before she gets to saying goodbye 在她想說再見前
 E
She ought to think twice, she ought to do right by me 她應再想想,她在我身邊應該愉快

>>小段 間奏

A-1 段 重 覆 一 次

B 段 重 覆 一 次

>>小段 間奏

A-2 段 重 覆 一 次

My baby don't care × 5…fading 我的寶貝毫不在意

當年所謂的西洋歌曲想要流傳更遠（佔盡文化與商業優勢），必須平易近人、隨之朗朗上口，披頭四的歌大多如此才會家喻戶曉，其中又以**Yesterday**的曲律、架構、伴奏和歌詞最單純，相當符合「簡單即是美」！

披頭個人單曲

　　Yesterday實際上可算是披頭四的首支「個人單曲」，65年六月中在由EMI公司前身Gramophone創設、位於倫敦艾比路3號的錄音室時，只有麥卡尼自彈（木吉他）自唱，背景為弦樂四重奏。根據媒體引述麥卡尼的訪談：「我腦海裡浮現出一段旋律，起身下床，在床邊的鋼琴上彈出幾個和弦。花了三週時間向樂友請益，這首歌如何？令人無法置信我竟然完成了！」九年後（1974）麥卡尼講到歌曲的誕生：「先有曲我才填上詞，長久以來我叫它 "Scrambled Egg"『大雜燴』，而此曲也啟發了電影*Help!*的概念。」

　　當麥卡尼向大家介紹**Yesterday**時，史達試著加入鼓點，藍儂後來也彈些風琴，經過多次排練，總覺得不理想。製作人Martin建議用簡單的弦樂伴奏，麥卡尼一聽立刻反應：「別鬧了！我們是搖滾樂團，這個點子不好。」Martin說：「我們試試，如果真的不行，洗掉它，只留你的吉他主聲再研究看看。」於是兩人先用鋼琴編曲，最後結果即為現今皆大歡喜的版本。根據金氏世界紀錄指出，**Yesterday**是首支翻唱超過二千五百次的歌曲，包括貓王、Ray Charles、Frank Sinatra、近年如Boyz II Men等，若將改編成演奏曲的版本計算在內，數量更為驚人。2000年，滾石雜誌和MTV音樂台合作選出Pop 100「百大流行單曲」，結果**Yesterday**高居榜首，雖沒有搖滾歌曲中傳統的電吉他、貝斯和鼓，卻被眾樂評視為搖滾史上最棒的指標性歌曲。111頁提到，65前半年他們的錄音作品部份收於電影原聲帶專輯「Help!」，包括**Yesterday**。不過，美國版專輯「Help!」卻沒有，改以單曲發行，10月9日獲得熱門榜四週冠軍，B面則是難得由史達主音、翻唱Buck Owens的**Act Naturally**，「Help!」專輯在美國大賣六白金。

專輯左輪手槍

　　66年夏秋，兩首B面單曲**Rain**、**Eleanor Rigby**的熱門榜商業成績並未如A面主打歌**Paperback Writer**、**Yellow Submarine**獲得冠軍那麼風光（參見100

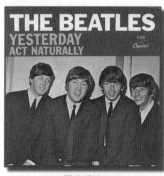
單曲唱片

66年麥卡尼彈吉他照片

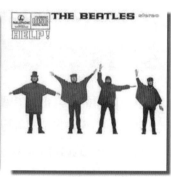
原聲帶專輯「Help!」

頁附表），但卻雙雙入選*滾石五百大*，**<Eleanor>** 和 **<Yellow>** 均收錄在*滾石五百大*第三名專輯「Revoler」中。

依據麥卡尼的創作習慣，他大多是先用鋼琴彈出基本和弦，之後再衍生出完整旋律，最後才填詞，因此常有初步想到的歌詞到錄音時已被改得不可考。另外的特色是喜愛用人名當標題，例如披頭四解散後，麥卡尼71年美國冠軍曲 **Uncle Albert**，記者曾問他艾伯叔叔是否如他之前所寫唱的 **Michelle**、**<Eleanor>** 一樣真有其人？ **Eleanor**（借電影 Help! 裡一位女演員之名字）**Rigby**（商店名）原本歌名是「寂寞人」**Miss Daisy Hawkins**，而歌詞裡提到的 Father McKenzie 則是真有這位神父。至於 **<Yellow>** 經常被引用為適合小朋友聽的「童謠」，筆者多年前曾聽過一張兒童演唱披頭四名曲的專輯，主打歌就是有趣的 **<Yellow>**。

派卜軍曹的寂寞心俱樂部樂團

無論電影原聲帶或錄音室專輯，披頭的英美版唱片如「Help!」、「Rubber Soul」、「Revolver」、「The Beatles」等均同時兼具商業成就，在兩地及多國排行榜也都是冠軍或名列前茅。被譽為有史以來最重要的概念專輯「Sgt. Pepper's Lonely Hearts Club Band」叫好（*滾石五百大專輯第一名*）又叫座（多國冠軍、銷售三千兩百萬張），既然為強調整體 concept 的唱片，曲目大多是新作，並無收錄或針對商業市場發行的單曲，如佳作 **A Days in the Life**、**With a Little Help from My Friends**、**Lucy in the Sky with Diamonds**（鋼琴怪傑 Elton John 翻唱，75年初拿到熱門榜冠軍）。

專輯唱片「Revoler」

專輯「Sgt. Pepper's Lonely Hearts Club Band」

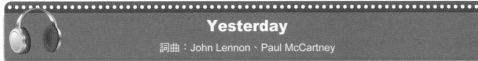

Yesterday

詞曲：John Lennon、Paul McCartney

> > >小段前奏 吉他

A-1段	C　　　Bm7　　E7　　　　　　Am Yesterday, all my troubles seemed so far away F　　　G　　　　　　　C Now it looks as though they're here to stay 　　Am　D7　　　F　　　C Oh, I believe in yesterday	昨天,所有煩惱彷彿遠離 現今它似乎仍在此停留 喔,我相信昨日
A-2段	C　　　Bm7　　E7　　　　　　Am Suddenly, I'm not half the man I used to be F　　　G　　　　　C There's a shadow hanging over me 　　Am　　　D7　　F　　　C Oh, yesterday came suddenly	突然間,我已不是從前的我 那有一片陰影懸於我心 喔,昨日突然降臨
副歌	Bm7　E7　Am　Em7　F　　　Dm　　　G7　　　C Why she had to go , I don't know she wouldn't say Bm7　E7　Am　　Em7　F　　　Dm　　　G7　　　C I said something wrong, now I long for yesterday	我不知道她為何要走又不肯說 我說錯了些什麼,此刻我多嚮往昨日
A-3段	C　　　Bm7　　E7　　　　Am Yesterday, love was such an easy game to play F　　　G　　　　　C Now I need a place to hide away 　　Am　　D7　　F　　　C Oh, I believe in yesterday	昨天,愛情對我而言是如此容易 現今,我需要個地方躲起來 喔,我相信昨日

副 歌 重 覆 一 次

A-3 段 重 覆 一 次 Mmmm......

8 **Hey Jude**

The Beatles

披頭四於1968年自設 Apple 唱片公司，發行之首張作品即是最成功的單曲 **Hey Jude**。在美國熱門榜拿下九星期榜首是披頭四所有冠軍曲中蟬聯週數最久之外，當時還創下兩項排行榜紀錄——七分十秒是獲得冠軍的最長（完整）單曲；一進榜第十名、兩個禮拜後攻上王座。當12月21日 **Hey Jude** 從第六跌到十一名那天，Wilson Pickett的靈魂翻唱版打進熱門榜第九十名，最高名次只到二十三。

有人說自67、68年開始，披頭熱已從美國排行榜退燒，單就「帳面」上來看的確如此。67年兩曲銷售中上的冠軍 **Penny Lane**、**All You Need Is Love** 和跨年三週榜首 **Hello Goodbye**，再來就只有 **Hey Jude**，<Penny>單曲B面 **Strawberry Field Forever**，跟著打進熱門榜 Top 10。<Penny>、<All You>、<Strawberry>均收錄在專輯「Magic Mystery Tour」，其中有六曲亦用於同名電影 *Magic Mystery Tour* 裡。

各自解讀

關於 Jude 是否真的指藍儂之子 Julian、寫歌者麥卡尼自己認為的 anybody「代名詞」或猶太人（觸動德國和以色列人的敏感政治神經）？以及歌詞想要表達的意涵，往往陷入「說者無心聽者有意」的迷思，樂迷們大致明瞭創作背景即可，實無必要追根究底、鑽牛角尖。根據73年麥卡尼接受訪問回憶說：「那時藍儂與妻子 Cynthia 離婚，我想去探視她，順便關心一下跟我不錯的好孩子 Julian。在車上我模糊聽到一首歌好像是〝Hey Jules〞？，字句〝don't make it bad, take a sad song〞浮現腦海，一點美國西部鄉村味道的歌因而逐漸成型。Jude 當然比 Jules 或其他名字好，況且是我正要去看 Julian 時帶來的靈感。」

藍儂則有不同的理解。68年九月，記者曾問藍儂 Apple 公司有何新作品時，藍儂說：「麥卡尼首度彈唱 **Hey Jude** 給我聽，我把它用一般錄音帶錄下來，小心珍藏，我以為他是為我而寫，但麥卡尼說是寫給他自己。」此刻，藍儂與小野洋子 Ono Yoko（見254頁）交往中，而麥卡尼和女演員 Jane Asher 分手，熱戀或失戀者對 Jude 這個「代名詞」及歌詞都有潛意識往自己頭上套。藍儂在1980年接受 Playboy 雜誌專訪時也提到：「**Hey Jude** 確實是麥卡尼〝叔叔〞去探視她們母子倆時所寫，因為他知道我將離 Julian 而去。」

70年發行的精選輯以「Hey Jude」為名

專輯唱片「The Beatles」

　　1968年7月26日，藍儂在麥卡尼家幫他完成歌詞和全曲，幾天後與哈里森、史達排練並錄音，但不知為何次日又到另一家 Trident Studios 錄下第二版本。原本麥卡尼希望有百人編制的管弦配樂，但因時間倉促，製作人 Martin 只找來四十名樂師。兩組聲音軌結合後，加上麥卡尼主音和其他三人和聲，8月2日最後再混上尾段近四分鐘的 "Na na na na na na na, na na na na, hey Jude" 拍手大和聲。印發黑膠唱片前，大家討論過尾段的長度問題，一致決定全部保留，因為他們認為這是披頭成軍以來最複雜又難能可貴的「大合唱」，不知該如何刪減？

　　榮登多國排行榜冠軍、美國銷售四白金的 **Hey Jude** 單曲B面是第四次錄音版 **Revolution**，此曲為藍儂所作，描述68年夏天歐洲及北美的學生暴動，獲得熱門榜第十二名。中慢板之 **Revolution** 收錄於專輯「The Beatles」（*滾石五百大專輯第十名*），即大家較熟知的 The White Album。此專輯還有首輕快的披頭名曲 **Ob-La-Di, Ob-La-Da**，往後不少創作者也學著採用這類無特殊意義之發音字眼為歌名。

　　除了較具參考指標的「有史以來五百大經典歌曲」外，滾石雜誌亦評選出「百大吉他歌曲」和「披頭四百大名曲」，收錄在「The Beatles」、未發行單曲、由哈里森寫唱、帶些迷幻味道的 **While My Guitar Gently Weeps** 分別名列第七和第十。

Hey Jude

詞曲：John Lennon、Paul McCartney

＞＞＞直接下歌

A-1段

C G
Hey Jude, don't make it bad　　　　　　嘿,朱德,別搞砸了

　　F　　　　　　　　　C
Take a sad song and make it better　　　選首悲傷的歌,把它唱好一點

　F
Remember, to let her into your heart　　請記住,讓她(它)進入你心房

　　　　　　　G7
Then you can start to make it better　　你可以好好唱這首歌

A-2段

　　C G
Hey Jude, don't be afraid　　　　　　嘿 朱德,別害怕

　　F　　　　　　　　　C
You were made to go out and get her　　你生來就是要得到她

　　F
The minute, you let her under your skin　　此刻,讓她(它)進入你體內

　　G7　　　　　C
Then you begin to make it better　　　然後你要開始好好唱這首歌

B-1段

C7　　　　　　　　　　F　　　Am7　　　Dm
And anytime you feel the pain Hey Jude, refrain　　任何時候你感到痛苦 嘿,朱德,忍住

　　　C　　　G
Don't carry the world upon your shoulders　　別把世界攬在肩上

B-2段

C7　　　　　　　　　　　　F　　　Am7　　　Dm
For well you know that it's a fool who plays it cool　　你應該很清楚誰耍酷誰就是傻瓜

　　　C　　　G　　　C
By making his world a little colder　　這只會使他的世界寒冷些

　　　　　　C7　　　G　　　　G7
Nah nah nah nah nah nah nah nah nah……

A-3段

　　C G
Hey Jude, don't let me down　　　　　嘿,朱德,別讓我失望

　　F　　　　　　　　　C
You have found her, now go and get her　　你已找到她,現在去贏取她的芳心

　F
Remember, to let her into your heart　　請記住,讓她(它)進入你心房

　　　　　　　G7
Then you can start to make it better　　然後你可以開始做得更好

B-3段

C7　　　　　　　　F　　Am7　　　Dm
So let it out and let it in Hey Jude, begin　　煩惱去了又來 嘿,朱德,出發吧

　　C　　　　G　　　　C
You're waiting for someone to perform with　　你在等待有人和你一起表演

B-4段

　　　　　　　　　　　F　　　Am7　　　Dm
And don't you know that it's just you Hey Jude, you'll do　　難道你還不知道那就只有你嗎

　　　C　　　G　　　　C
The movement you need is on your shoulder　　嘿,朱德,你辦得到 你要的樂章在肩上

　　　　　　C7　　　G　　　　G7
Nah nah nah nah nah nah nah nah nah……yeah

A-4段

　　C G
Hey Jude, don't make it bad　　　　　嘿,朱德,別搞砸了

　　F　　　　　　　　　C
Take a sad song and make it better　　選首悲傷的歌,把它唱好一點

　F
Remember, to let her under your skin　　請記住,讓她(它)進入你的身體

　　　　　　G7　　　　　C
Then you begin to make it better　　　然後你可以開始做得更好

Better, better, better, better, better, oh…

和聲尾段

C　　　B♭　　　　F　　　　　C
Na na na na na na na, na na na na, Hey Jude (yeah…) × 4

　　　　　　　C　　　B♭　　　F　　　C
(Jude…) Na na na na na na na, na na na na, Hey Jude × 3 + 吟唱

C　　　B♭　　　F　　　C
Na na na na na na na, na na na na, Hey Jude + 吟唱吼唱 × 6…fading

118

202 Come Together

過去的黑膠（乙烯基 vinyl）唱片雙面均能刻印聲音軌，45 轉單曲唱片只有較短的一首歌（不像 EP 或專輯 LP），故常有「附贈」背面歌曲。50 年代中後期告示牌雜誌開始穩定建立其統計資料時，即把 B 面單曲的播放率與 A 面主打歌分開計算熱門榜成績，唱片公司和藝人團體也偶而會發行所謂的「雙面主打單曲」（不同印刷之相同唱片）。69 年 11 月 29 日，告示牌雜誌改變政策，對於「雙面主打單曲」合併計算其成績，第一個受惠者為披頭四的 **Come Together / Something**。那天，**Something** 已顯疲態下跌，**Come Together** 則從第三名晉升榜首，連帶讓 **Something** 也算是披頭四的冠軍曲之一。這是自 58 年二月貓王 **Don't Be Crurl / I Beg of You** 之後再次出現的 double-sided No. 1 single。

　　<Come> 和 **Something** 收在披頭四最後一張（解散前發行的「Let It Be」較先完成）錄音專輯「Abbey Road」，**<Come>** 由藍儂主音，70 年 Ike and Tina Turner（見 365 頁）及 78 年 Aerosmith 樂團的翻唱版均打進熱門榜中前段班。

　　哈里森在錄製「The Beatles」空檔期間譜寫出 **Something**，由於該專輯所有曲目已錄好，因此交給英國歌手 Joe Cocker 錄製。一年後「沉默的披頭」哈里森重唱，這是他在披頭四中唯一 A 面主打冠軍單曲。翻唱過 **Something** 的英美黑白藝人團體也不少，三次都打進熱門榜的紀錄是所有披頭翻唱曲之最。

　　在英國，**<Come>** 和 **Something** 只拿到單曲榜殿軍，這是自 63 年 **Love Me Do** 十七名以來，披頭全盛時期所有英國新單曲名次最低的，這是否可以印證他們因女人介入樂團運作、藍儂和麥卡尼各自偷跑錄製個人作品而已經「貌合神離」？披頭四第十八首美國熱門榜冠軍 **Something** 的產生是個重要的里程碑，超越貓王十七首（最後一曲為同年 11 月 1 日的 **Suspicious Minds**，見 43 頁）。不過，此紀錄硬要挑毛病只在於貓王是歌手，而披頭四為創作樂團。

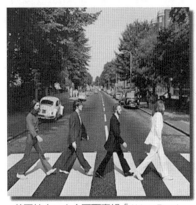

美國榜十二白金冠軍專輯「Abbey Road」

20 Let It Be

The Beatles

詭 譎氣氛下，十三個月前早已錄好的麥卡尼版單曲 **Let It Be** 於70年3月6日上市（預購量超過四百萬張），十五天後突進熱門榜第六名，又創下了入榜最高名次紀錄。要不是美國最偉大的二重唱Simon and Garfunkel（見168頁）以六週冠軍曲 **Bridge Over Troubled Water** 阻擋了一下，不知幾天內就會奪魁？

智慧之語

<Let It> 同樣由老搭檔George Martin製作，灌錄於專輯「Abbey Road」（見上頁）所有曲目之前。根據2001年麥卡尼接受媒體訪問時表示，他小時候數學不好，每次碰到令人頭痛的題目，母親（Mary Patricia，麥卡尼十五歲時因乳癌過逝）總是會安慰他別太在意，順其自然就好。至於歌詞裡的mother Mary若解釋為Virgin Mary「聖母瑪利亞」，則是有著宗教意涵的一語雙關。由於麥卡尼自彈（鋼琴）自唱 <Let It>，貝士只好交給哈里森，主奏吉他則由藍儂擔綱，小老弟、美國黑人天才鍵盤手 Billy Preston（b. 1946年）客串管風琴。

1962年Preston參與Little Richard在歐洲的巡迴演唱，到英國時認識披頭四，因相互欣賞而交上了朋友。由於69年時披頭們已有嫌隙，錄音工作並不順利，某天哈里森甚至拂袖而去。結果哈里森跑去看Ray Charles的演唱會，發現老友Preston在台上，事後邀他到錄音室協助錄製專輯「Get Back」。在「外人」面前總不好意思再吵架，兩週後「Get Back」終於完工，其中有好幾首歌如 **Get Back**、**Don't Let Me Down** 等，Preston負責演奏電子琴（Get Back之solo間奏即是麥卡尼為讓他展現琴藝而修改加入的）。因感念Preston的襄助，推出 **Get Back**（69年夏英美兩地冠軍曲）時特別冠上他的名字以共同名義發表，這是空前絕後的創舉，因此人稱Preston為「第五位」披頭。披頭四亦邀請Preston加入Apple唱片公司，發行了三張評價不錯的個人專輯。

回來？還是讓它去吧？

專輯之所以名為 "Get Back" 是藍儂想「回歸」披頭出道時四人編制的「單純」搖滾樂，連封面的idea也由藍儂主導——四人回到英國首張專輯「Please Please Me」封面照片拍攝處重拍一次（見下頁左圖）。錄好的母帶被丟在一旁沒人管，因內部問題，遲遲「只聞樓梯響，不見人下來」。原本預定69年十二月上市的一個月

原本計劃發行的專輯「Get Back」唱片封面

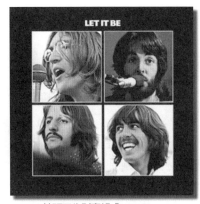
披頭四告別專輯「Let It Be」

後，小道消息靈通的英國音樂平面媒體即報導，「遲到」近一年的某專輯可能會易名為「Let It Be」，隨單曲 **<Let It>** 推出後才會發行。專輯收錄的 **<Let It>** 是先前藍儂看情勢混亂，把重新改過吉他編曲的母帶私下交給美國知名製作人 Phil Spector（見90頁）混以銅管樂及大和聲的華麗版本。

披頭四宣告解散後，出自「Let It Be」專輯的兩首歌以雙單曲 **The Long and Winding Road / For You Blue** 於6月13日封王，累計共有二十首美國熱門榜冠軍曲（四十二張多金唱片單曲）、十五張冠軍專輯，此紀錄至今無人能及。單曲冠軍總週數五十九週，排名第三（團體第一），此「障礙」等待後進超越。

把責任推給女人

後來這一、兩年披頭們到底發生了什麼事？導致70年初解散的前因後果為何？坊間書籍或網路文章之相關記載汗牛充棟，歸類起來大致如下：經紀人 Brain Epstein 暴斃、藍儂和麥卡尼在音樂理念上漸漸不合是遠因；成名後藥物濫用、婚姻及女人介入、Apple 公司財務疑雲等，則是不得不分手、各自發展的導火線。但我現在想談的是——古今中外有不少女性在關鍵時刻對男人、國家民族甚至歷史造成重大影響，如海倫對特洛伊戰爭；西施之於吳越春秋；Linda Louise Eastman、小野洋子與麥卡尼、藍儂。

四人中，麥卡尼最晚結婚，與 Jane Asher 交往五年甚至訂婚的戀情於68年告吹，認識來自紐約的雜誌攝影師 Linda，一時天雷勾動地火，69年三月，不計前嫌迎娶帶著「拖油瓶」的新娘回家。69年底，當大家無心作為披頭人時，藍儂「為」洋子組了 Plastic Ono Band（見255頁），以 John Ono Lennon 名義搶先於70年二月底推出單曲 **Instant Karma**，與 **<Let It>** 同時在熱門榜上競爭之結果（4月11

69年Billy Preston在錄音室協助披頭四

J0hn Lennon和Ono Yoko

Linda L. Eastman

日 <Let It> 奪冠那天 <Instant> 季軍）顯然比不上樂迷「感覺」披頭即將拆夥來得重要。同時，麥卡尼也正在錄製個人的首張專輯「McCartney」。有人怪他選在樂團最後一張專輯可能上市的時間同時推出唱片是「二居心」，他沒說什麼，反正爭吵和「上法院」已經多到不差這一條。

三位天才如何共事？

1970年4月10號，只有麥卡尼獨自一人向大眾宣告披頭四正式解散，隔天，<Let It> 掄元。四週後，已經搖搖欲墜的 Apple 公司終於發行新專輯，改成與 <Let It> 同名，是「刻意」或「巧合」已沒必要探討。筆者年輕時與那位粉絲殺手 Mark Chapman（見256頁）有類似的不滿，披頭四不能好聚好散，藍儂和後妻小野洋子要負一半責任。老了以後，體會人生之事分分合合，也沒有什麼！

回首看看披頭四的星路歷程，從二十歲上下在利物浦小俱樂部 Cavern Club 唱歌之日子到登上世界舞台的頂峰，當他們成為西方文明史上最重要又受歡迎的樂團時，我們不難明瞭披頭四最後會拆夥有何稀奇之處。四位青年四個體且逐漸養成獨立人格，各有各的音樂專長（筆者按：史達常被稱為夾在三位天才中的凡人），1970年時候到了，各自追尋自我實現或不同的娛樂事業理念。揮揮手祝你幸福，一切傳奇就「讓它去吧」！

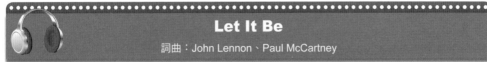

Let It Be

詞曲：John Lennon、Paul McCartney

＞＞＞前奏 鋼琴

A-1 段

C　　　　　　　　G When I find myself in time of trouble	當我發現自己有了麻煩時
Am　　　　　F Mother Mary comes to me	母親瑪莉來到我面前
C　　　　　　G　　　　　F C Speaking words of wisdom "Let it be"	訴說智慧之語"Let it be"
C　　　　　　　　G And in my hour of darkness	在我失意的時刻
Am　　　　　　　F She is standing right in front of me	她就站在我面前
C　　　　　　G　　　　　G C Speaking words of wisdom "Let it be"	說著智慧之語"隨它去吧"

副 A

Am　　G　　F C Let it be × 4	讓它去吧,讓它走吧
C　　　　　　　　G　　　　　F C Whisper words of wisdom "Let it be"	輕聲說著智慧之語

A-2 段

C　　　　　　　　G And when the broken hearted people	當世上所有心碎的人們
Am　　　　　F Living in the world agree	都同意
C　　　　　　G　　　　　F C There will be an answer "Let it be"	總會有個解答"讓它去吧"
C　　　　　　　G For though they may be parted	雖然他們可能沒在一起
Am　　　　　　　F There is still a chance that they will see	但他們仍有機會明白
C　　　　　G　　　　F C There will be an answer "Let it be"	總會有個解答"讓它去吧"

副 B

Am　　G　　F C Let it be × 4	
C　　　　　　G　　　　　F C Yeah, there will be an answer "Let it be"	總會有個解答"讓它去吧"

副 歌 A 段 重 覆 一 次

＞＞間奏

副 歌 A 段 重 覆 一 次

A-3 段

C　　　　　　G And when the night is cloudy	當夜晚烏雲密佈
Am There is still a light that shines on me	仍有一道光芒照著我
C　　　　　G　　　　　F C Shine until tomorrow, let it be	直到隔日天明"讓它去吧"
C　　　　　　　G I wake up to the sound of music	我在音樂聲中醒來
Am　　　　　F Mother Mary comes to me	母親瑪莉來到我面前
C　　　　　G　　　　　F C Speaking words of wisdom "Let it be"	說著智慧之語"讓它去吧"

副 歌 B 段 重 覆 一 次

副 歌 A 段 重 覆 一 次

＞＞＞小段 尾奏

40 Dancing in the Street
Martha and The Vandellas

名次	年份	歌　　　名	美國排行榜成就	親和指數
40	1964	**Dancing in the Street**	#2,641017	★★★★
358	1965	Nowhere to Run	#8,6504	★★★

黑 人流行音樂大本營Motown的女子團體中，相較於The Supremes「至尊」（見183頁）、The Marvelettes「小驚奇」，Martha and The Vandellas以較「硬」的靈魂搖滾曲風在63至67年留下數首名曲如 **Dancing in the Street**、**Nowhere to Run**、**(Love Is Like a)Heat Wave**、**Jimmy Mack**等。

團名人員異動

　　早年的黑人女子合唱團大多扮演「跑龍套」或合音天使的角色，團名改來改去、成員異動頻頻，有必要先做些釐清。底特律青少女 Rosalind Ashford（b. 1943年9月2日）與同年紀的Annette Beard因為參加一個小合唱團The Del-Phis而認識，57至60年大多在晚會表演，主唱是Gloria Williams，團員維持四至六人。60年，當第四名女孩離團後，經紀人從競爭對手那裡挖來Martha Reeves（b. 1941年7月18日，阿拉巴馬州）來分擔Gloria的主唱工作。60年底，與某家小唱片公司簽約，61年發行首支單曲不成功，之後轉到Chess唱片子公司，再出版一支單曲又失敗。因此，The Del-Phis暫時解散，Martha以Martha LaVaille之名想當獨立歌手並希望能成為Motown「大傘」下的藝人。

　　但陰錯陽差，Martha被Motown一名主管聘為秘書，負責招募新人的試唱會。後來，Martha把Rosalind等三人叫回來成立The Vels，專作Motown成名藝人團體如The Elgins、Marvin Gaye（見250頁）的合音天使。由於女歌手Mary Wells因病無法按照預定計劃錄音，公司把 **I'll Have to Let Him Go** 交給她們試錄，大老闆Berry Gordy, Jr. 相當驚喜，與她們正式簽約，以Martha and The Vandellas（此時Gloria另謀出路）之名發行首張單曲唱片。Vandellas一字是由Van＋della混合而成，因為Martha住在底特律Van Dyke街，而她崇拜女歌手Della Reese。

　　63年底，Annette因結婚離團，由前The Velvelettes團員Betty Kelly（b. 1944年9月16日，阿拉巴馬州）取代，仍保持三人編制。自67年起Betty離團，Martha帶進十九歲小妹Lois Reeves，團名改為Martha Reeves and The Vandellas，69

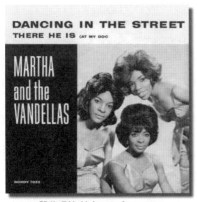

單曲唱片 前中Betty右Martha

單曲唱片 左Rosalind

年最後一次的人事異動是Sandra Tilley取代元老Rosalind。

留芳經典組合

自63年正式發片到72年，共有二十六首單曲入榜，十首R&B榜 Top 10（含兩首冠軍）、六支熱門榜 Top 10曲，風格涵蓋 Doo-wop、Soul、Pop、R&B、Rock、Blues。另外也出版了十張專輯，這對早期黑人女子合唱團（何況她們還是Motown的「二軍」）來說是相當難得，雖然專輯銷售成績普遍不佳。十年歌唱生涯以64-66那幾年最風光，Motown團隊為她們寫製出不少黑人女性搖滾代表作。

那位發掘Martha的主管William Stevenson，有次在底特律街上看到路邊消防栓壞掉，噴出大量的水柱，當時適逢大熱天，不論男女老少盡情在水中跳起舞來。Stevenson想像這種情景在世界各地的都市都有可能發生，觸發他的靈感寫下一些人們在街上狂舞之歌詞。來到公司後與Marvin Gaye討論，由Gaye譜曲，兩人合力寫出並非舞曲的中板歌謠。本來打算給歌手Kim Weston錄，但Kim沒興趣，剛巧Martha來到錄音室聽到demo，她說：「如果我能唱出歌曲的意境，給我們錄如何？」由Stevenson製作、Gaye（親自打鼓）與樂師改編加重節奏與速度，熱鬧的 **<Dancing>** 於64年底大放異彩。由於 **<Dancing>** 在英美兩地大獲成功，加上這是以流行音樂為主之Motown最具有搖滾藝術成就的歌曲，媒體紛紛付予許多「意義」及討論。英美不少大牌男性搖滾歌手在80年代如David Bowie與Mick Jagger合唱過，Van Halen樂團也翻唱，可見 **<Dancing>** 的重要性。

70 Walk On By

Dionne Warwick

名次	年份	歌　　　　名	美國排行榜成就	親和指數
70	1964	**Walk On By**	#6,6406	★★★★

很少人留意第一位同時拿下葛萊美最佳R&B歌手和流行女歌手大獎的Dionne Warwick，原因是長久以來被認為其貌不揚且沒有頂級靈魂藍調唱功。不過，她樸實且富人性的歌聲和不吝提攜後進（如B.J. Thomas、小表妹Whitney Houston）之「傻大姐」性格，受到大家愛戴與敬重，至今依然活躍於歌壇。

　　Marie Dionne Warrick生於1940年12月12日，紐澤西人。因家庭淵源從小在教堂唱聖歌，也替母親所經理的福音班伴奏鋼琴及合音。離開故鄉去接受正統音樂訓練的時候，與姊姊、小姨媽Cissy Houston（Whitney Houston的母親）共組The Gospelaires三重唱，除了唱福音歌曲外，也先後擔任黑人流行歌手和團體如The Drifters（見69頁）的合音天使。61年大學畢業，隻身到紐約打天下，名作曲家Burt Bacharach發掘了Dionne，先安排替The Shirelles（見79頁）唱和聲，繼而為她爭取到Scepter唱片公司的合約。

　　62年起以姓氏重拼為Warwick之藝名發行唱片，Bacharach和填詞搭擋Hal David與她共組堅強的「暢銷曲製造三人組」，九年內共有二十三首熱門榜Top 40單曲，並多次獲得葛萊美獎肯定，為她開創了音樂生涯第一個高峰。這些流行曲均為優美的女性抒情靈魂佳作，其中台灣歌迷較熟悉的有**Walk On By**、**I Say a Little Prayer**、**I'll Never Fall in Love Again**等。**<I Say>**和**<Walk>**可算是她早期的代表作，許多黑白女男歌手都喜愛翻唱，如Aretha Franklin、「怪廚師

單曲唱片

85年團體照 後左三Burt Bacharach

老爹」Isaac Hayes，80、90年代亦有Cyndi Lauper、Seal。97年由茱莉亞羅勃茲主演的*My Best Friend's Wedding*「新娘不是我」，經典引用 **<I Say>**，為電影加分不少。1985年Bacharach夫妻打算把82年舊作 **That's What Friends Are For**（原唱Rod Stewart沒推出單曲）交給她唱，在好友伊麗莎白泰勒的奔走下，與Gladys Knight、Stevie Wonder、Elton John（見282頁、267頁、234頁）聯手為美國愛滋病防治基金會AmFar義唱，而這首闡揚友情真意之流行佳作，是Dionne Warwick最受歡迎的冠軍曲。

Walk On By

詞曲：Burt Bacharach、Hal David

＞＞＞小段 前奏

A段

Am
If you see me walking down the street若你見到我走在街上
D　　　Am　D　　　　Am
And I start to cry each time we meet每次我們遇到我開始哭
D　Gm　Am　Gm
Walk on by, walk on by黯然行走,走著走著
Am　　　　　Dm　　　　　　　　　Am
Make-believe, that you don't see the tears Just let me grieve假裝你見不到我哭 更令人悲傷
B♭　　　　　　　　　　　　　　　　F B♭
In private 'cause each time I see you I break down and cry其實因每回見到你 我崩潰哭了
　　F　　　B♭　　　　　　F　　　B♭　　　　　F
And walk on by (don't stop) And walk on by (don't stop) And walk on by黯然行走,不要停

B段

Am
I just can't get over losing you我就是不能接受失去你
D　　　Am　D　　　　Am
And so if I seem broken and blue而如果我似乎傷心又憂鬱
D　　Gm　Am　　Gm
Walk on by, walk on by黯然行走,走著走著
Am　　　　　Dm　　　　　　　　　Am
Foolish pride Is all that I have left, so let me hide愚蠢的自傲是我所留下的,
讓我藏起來吧
B♭　　　　　　　　　　　C　　　　　　　　　　F B♭
The tears and the sadness you gave me When you said goodbye分手後你給我哀傷和眼淚
　　　　F　　　B♭　　　　　F　　　B♭
And walk on by (don't stop), and walk on by (don't stop)黯然行走,不要停
　　　　F　　　B♭
And walk on by (don't stop), and walk on… (Am與D互換)走啊走啊,不要停

＞＞小段 間奏 ＋ 和聲

尾段

Am　　　Gm　Am　　Gm　Am
Walk on by, walk on by Foolish pride黯然行走,走著 愚蠢的自傲
Dm　　　　　　　　Am
Is all that I have left, so let me hide是我所留下的,讓我藏起來吧
　　　　　　　　　　　　　　　　　　　　　　　　F B♭
The tears and the sadness you gave me When you said goodbye分手後你給我哀傷和眼淚
F　　　B♭　　　　　F　　　B♭
Walk on by (don't stop) and walk on by (don't stop) N'-you-really-got-go-so walk on by (don't stop)
　　　　　　　　　　　F　　　B♭　　　　　　　　　　　　　　　　F　　　B♭
N'-you-really-see-that-tears cried (don't stop) N'-you-really-got-go-so walk on by (don't stop)
N'-you-really-see-that-tears cried (don't stop)

122 House of the Rising Sun

The Animals

名次	年份	歌　　　名	美國排行榜成就	親和指數
122	1964	**(The) House of the Rising Sun**	1(3),640905	★★★★
315	1965	Don't Let Me Be Misunderstood	#15,6503	★★★★
233	1965	We Gotta Get out of This Place	#13,6511	★★★

動物樂團的主唱Eric Burdon十歲時就聽過Josh White所唱的美國南方老民謠 **House of the Rising Sun**，雖然不太懂歌詞卻對旋律深深著迷，銘記在心。

英國小子愛聽美國黑人音樂

Eric Victor Burdon（b. 1941年5月11日）生於英格蘭東北方的小工業城市 Newcastle-Upon-Tyne，小學的時候就對美國黑人音樂很感興趣。一位商船員住在他們家樓下，偶而會從美國帶些Perry Como和Frank Sinatra的唱片給他聽，但青少年Burdon還是比較喜歡R&B如Wynonie Harris的歌，拜託鄰居大哥幫他帶 Chuck Berry、Bo Diddley和Wilbert Harrison的唱片。Burdon大專唸的是布景和平面藝術設計，並沒想過要在音樂上討飯吃，但在影視圈幕後工作謀職接連受挫，最後下決心朝職業歌壇試試看。同樣在Newcastle長大的Alan Price（b. 1942年4月19日）十一歲時因病休學一年，在家閒閒沒事，自修玩起祖母留下的鋼琴，從爵士樂開始到skiffle，最後依然還是搖滾樂。1960年，Price（電子鍵盤）與吉他手 Hilton Valentine、貝士手Bryan Chandler、鼓手John Steel組成Alan Price Combo 樂團，在當地的俱樂部、酒吧頗受歡迎。

叛逆野獸還是溫馴小動物

1962年，擁有堅毅搖滾歌嗓的Burdon加入Alan Price Combo成為主唱，這時他們改團名為The Pagans，Burdon在茲念茲就是想找機會錄 **<House>**。至於後來為何會以The Animals為名依然是個迷，在俱樂部表演時曾有觀眾稱他們是 animals；另一說是Burdon和Steel與當地名為Animal Hog的小幫派有所往來，且當時唱搖滾樂的人常被青少年視為像野獸般叛逆之表徵。不過，看他們成名後的穿著造型與演唱（唱片封面、電視及演唱會）卻斯文地像一群溫馴動物。

於Newcastle著名的俱樂部駐唱期間，自費錄了一片四軌EP，五百張一下就賣完，引起名製作人Mickie Most的注意。Most力勸他們到倫敦發展，並替樂團促

64年團員照 左一Burden左二Price右二Valentine

單曲唱片

成 Chuck Berry 在英國巡演時的暖場工作，有次還與 Berry 對位演奏、唱慢板藍調 **<House>**。64 年，Most 也為 The Animals 弄到 EMI Columbia 合約。

聲色場所日昇之屋

簽約後要發唱片，第一件事就想灌錄 **<House>**。美國「民謠皇帝」Bob Dylan（見92頁）曾將粗俗的歌詞修飾過重唱，他們略為改詞然後由 Price 重新編曲（加上許多經典的土搖滾鍵盤和電吉他伴奏），Burdon 以熟練、樸實的搖滾唱腔，take 兩回就錄好了。但唱片公司覺得曲長逾四分半鐘（太多小段間奏），違背電台播歌的習慣而不願發行，只好再翻唱一首 62 年 Dylan 在同名專輯裡、一樣改編自傳統黑人藍調民歌的 **Baby, Let Me Take You Home** 作為處女單曲。**<Baby,>** 獲得英國榜二十一名後，Most 說服唱片公司發行 **<House>**，64 年秋，在英美兩地拿下他們生涯唯一冠軍，Burdon 終於完成他從小到大的心願。

<House> 內容描述貧困的黑人為了討生活經常誤入歧途，而以過來人身份勸下一代向善。有人考據，「日昇之屋」真有其所，位在紐奧爾良市西北方風化區 Storyville 裡一家如西部片見到類似酒吧、賭場、妓院的綜合聲色場所。

接下來兩年，總共出版了五張專輯、八首美國熱門榜前段班單曲（英國榜成績更佳，都在 Top 10 左右），值得一書的是，後文將提到的詞曲搭檔 Barry and Cynthia Mann 夫婦竟然會創作出受到樂評喜愛的搖滾曲 **We Gotta Get out of This Place**。另外，翻唱 1964 年美國黑人鋼琴女歌手 Nina Simone 慢板藍調曲 **Don't Let Me Be Misunderstood**（Bennie Benjamin 等三人合寫），也獲得不錯的商業及藝術成就。77 年，拉丁迪斯可雜牌軍樂團 Santa Esmeralda 連續發行兩張專輯，同標題名主打歌是搖滾舞曲 **<Don't Let>** 和 **<House>**，專輯版兩曲後面皆

有長達十分鐘以上的拉丁suite，精彩絕倫，與The Animals的「簡單即美」相比，是另一種型式的「碩大也美」。

　　在首次的美國巡演後，Alan Price竟然因為怕坐飛機而不想幹了，接著Steel和Chandler相繼離團，The Animals可算是解散。66年中，Burdon重組樂團名為Eric Burdon and The Animals，繼續唱歌、發片，成就不如以往。五位原「動物」們於68年、76年、83年各重聚一次，除了表演外也再灌錄共三張專輯。

House of the Rising Sun

詞曲：美國南方老民謠　編曲：Alan Price

> > >前奏 電吉他 Am,C,D,F,Am,E,Am,E

A-1段
```
        Am      C       D       F     Am      C       E
There is a house in New Orleans, they call the Rising Sun          紐奧良有間房子人稱日昇之屋
        Am         F       D         F
And it's been the ruin of many a poor boy                          許多窮人孩子都在此毀掉一生
        Am      E      Am
And God I know I'm one                                             老天,我也是其中之一
```

> >間奏(同前奏)

B-1段
```
        Am      C     D   F  Am        C          E
My mother was a tailor, sewed my new blue jeans                    我的母親是裁縫,縫製新牛仔褲給我
        Am    C     D         F      Am    E       Am
My father was a gambling man, down in New Orleans                  我的老爸是賭徒,在紐奧良南方
```

> >間奏(同前奏)

B-2段
```
        Am        C       D         F      Am        C  E
Now the only thing a gambler needs is a suitcase and trunk        賭鬼唯一需要的是大行李皮箱
        Am   C     D       F       Am       E       Am
And the only time he's satisfied is when he's on drunk            他唯一的滿足是當他喝醉時
```

> >間奏 電吉他 + 鍵盤(同前奏)

A-2段
```
        Am      C       D    F     Am       C        E
Oh mother, tell your children, not to do what I have done         噢,孩子的媽,告訴他們別步我後塵
Am      C       D       F
Spend your lives in sin and misery                                在罪惡和悲慘中虛度生命
        Am      E      Am
In the house of the Rising Sun                                    在一間名叫"日昇"的屋子裡
```

> >間奏

A-3段
```
        Am      C       D    F    Am         C          E
Well, I got one foot on the platform, the other foot on the train  我一腳踏上火車一腳留在月台
        Am   C     D       F
I'm going back to New Orleans                                      我正要回去紐奧良
        Am      E      Am
To wear that ball and chain                                        戴上腳銬和鎖鏈(意表受刑)
```

A-1 段 重 覆 一 次

> > >尾奏

 34 You've Lost That Lovin' Feelin'
The Righteous Brothers

名次	年份	歌　　　　名	美國排行榜成就	親和指數
34	1964	**You've Lost That Lovin' Feelin'**	1(2),650206	★★★★
365	1965	Unchained Melody	#4,650904	★★★

兩部好萊塢賣座商業片86年 *Top Gun*「捍衛戰士」、90年 *Ghost*「第六感生死戀」的推波助瀾,讓我們重溫「藍眼靈魂樂」迷人的氣息。60年代中期紅極一時的「正義兄弟」,Bill Medley的中低音渾厚又有磁性,而Bobby Hatfield則以昂亮細膩之高音見長。兩人完美的唱腔結合後詮釋靈魂抒情歌曲不亞於黑人歌手或團體,是英美兩地白人 "blue-eyed soul" 早期代表性人物。

黑人陸戰隊員命名

　　William Thomas Medley(b. 1940年9月19日)土生土長於洛杉磯,唸州立大學長堤分校時加入Paramours樂團,Robert Lee Hatfield(b. 1940年8月10日,威斯康辛州;d. 2003年11月5日)則是Anaheim另一個樂團The Variations成員。他們有位共同的朋友在Las Vegas從事表演工作,為了想留在加州,找Hatfield、樂團鼓手、Medley和Paramours吉他手共五人組成新的The Paramours。某次在Santa Ana的俱樂部演唱時,有位忘情的黑人大兵叫出:"That's righteous brothers",後來兩人離團組二重唱時便以The Righteous Brothers為名。由於Medley也會寫歌,1963年,初期在南加州各地表演時常唱Medley的自創曲 **Little Latin Lupe Lu**,受到大家的喜愛。地方唱片公司請他們灌錄該單曲,只固定在某家唱片行販賣,每週約有一、兩千張的銷售數字被回報給KRLA廣播電台,電台將之當作新聞事件報導並引用為廣告背景音樂。

專門創造名歌星

　　小公司Moonglow給他們正式的發片合約,錄製兩首單曲 **Koko Joe**(由歌影紅星Cher第一任丈夫Sonny Bono所作)和 **My Babe**,成績並不突出。1964年,他們參與十組藝人團體在舊金山的聯合公演,其中女子團體The Ronettes的領隊是素有「歌星創造機」稱號之製作人Phil Spector(見90頁),負責主導整個演唱會,Spector非常賞識他們,買下「正義兄弟」在Moonglow剩下兩年半的合約。Spector立刻請知名詞曲搭檔Barry and Cynthia Mann夫婦飛來洛杉磯,在旅館內

單曲唱片 左Bill Medley

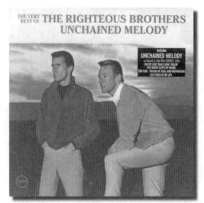

以**Unchained Melody**為標題的精選CD

利用租來的鋼琴為他們量身打造新歌。當夫妻倆聽過**<Little>**、**My Babe**以及受到當時The Four Tops名曲**I Need Your Loving**（見178頁）的啟發，決定為他們寫一首男孩情歌。**You've Lost That Lovin' Feelin'**原本的歌詞並不完整，但Spector卻很喜歡大致的詞意，於是在Spector家中，三人合力完成。唱片錄好後，Spector透過電話把帶子播給Barry Mann聽，Medley慢板渾厚低音的直接下歌讓Barry笑著說：「Phil你是不是把轉速弄錯了（太慢）？」

無約無束的旋律

　　<You've Lost>於65年春登上美英兩地排行榜榜首，這是少數在不同年份被翻唱，都打進熱門榜Top 20的冠軍曲──69年Dionne Warwick（126頁）版十六名；blue-eyed soul後繼者Daryl Hall and John Oates二重唱則在80年唱成十二名。根據統計，**<You've Lost>**不僅是播放超過八百萬次的名曲，也為日後Spector製作此類靈魂抒情歌樹立典範。

　　整個65年，「正義兄弟」連續推出好幾首單曲，風格不盡相同，成績有好有壞，其中由Goffin-King夫妻所寫的**Hung on You**背面單曲、具有50年代（55年Alex North與Hy Zaret合寫）復古味道情歌**Unchained Melody**（Hatfield主音）受到許多電台DJ青睞，拿下熱門榜殿軍。**<Unchained>**因「第六感生死戀」而搞到家喻戶曉、老少咸宜，有人統計此曲的版本超過五百種，庸俗化到令人覺得失去它的藝術價值。此曲還有個特色，一般中外流行歌曲歌名大多取自歌詞的某一些字句，少數如**<Unchained>**歌詞中並未出現unchained melody等字眼。

　　66年，MGM以一百萬美元買下他們，可能因為受歡迎程度每況愈下，68年解散。「兄弟倆」各自單飛唱歌，Hatfield與另一位歌手重組「正義兄弟」，高低音

交錯之靈魂曲風已不復見。74年兩人重出歌壇，60年代之「正義組合」持續唱到
2003年，Hatfield去世以及被引荐進入搖滾名人堂。

You've Lost That Lovin' Feelin'

詞曲：Phil Spector、Barry Mann、Cynthia Weil

>>>直接下歌 (原Key:D♭改D調)

主歌 A-1 段

 C D
You never close your eyes anymore when I kiss your lips　　當我親吻妳,妳不再閉上雙眼
 C D
And there's no tenderness like before in your fingertips　　妳不像以往透露出溫柔指觸
 Em F#m
You're trying hard not to show it (baby)　　妳努力試圖掩飾
 G A
But baby, baby I know it　　但,寶貝,我很清楚

副歌

D Em A D
You've lost that lovin' feeling Whoa, that lovin' feeling　　妳已失去那份愛戀的感覺
D Em C
You've lost that lovin' feeling Now it's gone, gone, gone,　　那愛戀的感覺已逝
 D
whoooooh

主歌 A-2 段

 C D
Now there's no welcome look in your eyes when I reach for you　　當我迎向妳時已無歡迎的眼光
 C D
And now you're starting to criticize little things I do　　現在妳開始批評一些小事情
 Em F#m
It makes me just feel like crying (baby)　　那只會讓我好想哭
 G A
'Cause baby, something in you is dying　　因為寶貝,妳有些東西已死去

副 歌 重 覆 一 次

>>小段 間奏 D G A G

主歌 B 段

D G A G D G A G
Baby, baby, I get down on my knees for you　　寶貝,我為妳下跪
 D G A G E G A G
If you would only love me like you used to do, yeah　　如果妳能像過去一樣愛我
 D G A G E D G A G
We had a love, a love, a love you don't find everyday　　我倆曾擁有一個每天都不同的愛
 D G A D G A G
So don't, don't, don't, don't let it slip away　　所以不要,不要讓它溜走

主歌 C 段

D G A D D G A G D
Baby (baby), baby (baby) I beg of you please...please　　寶貝,寶貝 我求你,求你
I need your love (I need your love) × 2　　我需要妳的愛
So bring it on back (So bring it on back) × 2　　把愛帶回來吧

尾副歌

D E A D
Bring back that lovin' feeling Whoa, that loving feeling　　把那種愛的感覺帶回來吧
D E C
Bring back that loving feeling, 'cause it's gone, gone, gone　　因為那種愛的感覺已消失
 D
And I can't go on, noooooo···fading　　我已活不下去,不不···

133

 2 (I Can't Get No)Satisfaction

The Rolling Stones

名次	年份	歌　　　　名	美國排行榜成就	親和指數
2	1965	**(I Can't Get No)Satisfaction**	1(4),650710	★★★★★
116	1969	**Honky Tonk Women**	1(4),690823	★★★
424	1972	**Tumbling Dice**	#7,7206	★★★★
496	1978	**Miss You**	#1,780815	★★★★★
174	1966	Paint It Black	1(2),660611	★★★
303	1967	Ruby Tuesday	#1,670304	★★★★
124	1968	Jumpin' Jack Flash	#3,680720	★★★
295	1968	Street Fighting Man	#48,6810	★★
32	1968	Sympathy for the Devil	一,69	★★★
38	1969	Gimme Shelter	X	★★
100	1969	You Can't Always Get What You Want	一	★★★
490	1971	Brown Sugar	1(2),710529	★★★
334	1971	Wild Horses	#28,7108	★★★
435	1978	Beast of Burden	#8,78	★★★★

六十年代初期，除披頭四率領英國「艦隊」橫渡大西洋並引領「利物浦旋風」席捲全球外，倫敦也掀起一股藍調搖滾風，跟在後面「偷偷」入侵美國。The Rolling Stones曾在60年代末期自稱是全世界最偉大的搖滾樂團，當披頭四解散，他們持續以暢銷作品和場場爆滿的演唱會來證明其「大言」並無「不慚」。

　　有十一張專輯被滾石雜誌評為滿分五顆星，專輯全球銷售量累計突破兩億張。89、94、97年各有一次世界巡迴演唱會票房總收入雄據音樂史上前三名。*滾石五百大經典名曲*，他們共有十四首上榜，僅次於披頭四的二十三首。

我無法不得到滿足

　　65年春，某個夜晚，在美國佛州Clearwater一個旅館房間內，滾石樂團的主奏吉他手Keith Richard（本名Keith Richards；1943年12月18日，英格蘭Kent。下頁圖正前者），翻來覆去睡不著，一段旋律縈繞在他腦海。隔天，他把錄在卡帶裡的吉他riff給大家聽，Mick Jagger（本名Michael Phillip Jagger。1943年7月26日，英格蘭Kent）隨口說出："I can't get no satisfaction"。

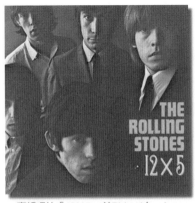
專輯唱片「12 X 5」前Richard右一Jones

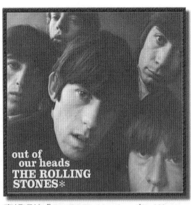
專輯唱片「Out Of Our Heads」左一Wyman

根據滾石樂團自傳*Symphony For The Devil*「魔鬼交響曲」所載，Richard指出：「"I can't get no satisfaction"只是一個可能的標題，雖然最後我和Mick完成了曲詞，我從未想過它足以在單曲商業市場上成功。」幸運的是！沒有一個人同意他的看法，5月10號，他們到芝加哥Chess錄音室錄下第一回**(I Can't Get No) Satisfaction**，之前他們曾在此灌錄專輯「Out Of Our Heads」裡四首歌。隔天，全員飛到洛杉磯好萊塢RCA studios，花了十八個鐘頭錄好全曲。經理兼當時的製作人回憶說：「有知名錄音工程師在場，我們錄得愉快又順利，雖然該曲已有不錯的架構，但他們很清楚那裡該補強使之更完美。大家都很棒，我從不懷疑這點。」不過，Richard提出一項質疑──由於吉他riff有些單調（但有添加管樂輔助）且是受Martha and The Vandellas名曲**Dancing in the Street**（見124頁）啟發，不太適合放在A面當主打。他的多慮因**Satisfaction**登上熱門榜冠軍（美國首支，英國第四曲）而一掃而光。Richard長期睡眠不良的問題再透過他的指尖，給所有滾石團員莫大的進步和好處。「Out Of Our Heads」同時首度獲得美國專輯榜冠軍，開啟了在大西洋兩岸「滾來滾去」的黃金歲月。

白人小孩玩藍調搖滾

Richard和Jagger（上右圖最後者）都是英格蘭肯特郡Dartford人，就讀同一所小學，但不是很熟，後來兩人都到倫敦唸書，Jagger讀經濟。60年某天，Richard搭火車前往藝術學院上課途中巧遇Jagger，看到他手上拿著幾張美國藍調大師Muddy Waters和黑人搖滾老將Chuck Berry的唱片，兩人聊起往事和對音樂的喜好。當時Jagger在藍調/傳統爵士圈活動，找Richard加入他所屬的Little Boy Blue and The Blue Boys樂團，同團還有貝士手Dick Taylor。

　　Brian Jones（下左圖右一者）會玩多種管弦樂器，他在Alexis Korner的布魯士樂團唱歌，但Jones與鼓手Charlie Watts、鋼琴手Ian Stewart想另組新團，經Jones和Stewart之引荐，Jagger、Richard也加入了Korner的樂隊。

　　62年春，BBC廣播電台有個*Jazz Club*邀請他們唱歌，由於預算有限加上他們人滿為患，只負責唱藍調歌曲的Jagger被排除在外。六月，不知Jagger是否因為不爽而打算另外成立藍調搖滾樂團。7月12日，以Muddy Waters一首50年藍調歌曲 **Rolling Stones** 為名之樂團，正式在倫敦市區著名的Marquee Club當中駐唱。六人團成員是Jagger、Richard、Jones、Taylor、Stewart以及鼓手Mick Avory，Avory和Taylor沒多久相繼離開，由Tony Chapman、Bill Wyman頂替。63年一月，Stewart和Chapman另有發展，只補了鼓手Charlie Watts。在俱樂部表演時，吉他之神Eric Clapton、Jimmy Page（見209頁）、The Who樂團Pete Townshend（見146頁）都是在台下「見習」的觀眾，逐漸打響名號。剛錯失披頭四的Decca公司，在樂團人事尚未完全底定前就急忙簽下他們。

　　由於他們都是來自中產階級家庭，受過一定程度的教育，有理想要打破白人不玩粗俗藍調音樂之刻板印象，並對外宣稱自己是除了藍調搖滾外什麼都不幹的普通孩子。在63年頭兩張以翻唱藍調歌曲為主的專輯，以及跟著來歐洲打天下的美國藝人如Tina Turner（見365頁）、Bo Diddley、Little Richard等巡迴演唱後，被定位成藍調靈魂樂團，這也造成Jagger、Richard兩人與Jones有理念不合的問題。Jagger和Richard想從美式blues中跳脫出來，增加一些叛逆、自由的搖滾氣息。因此，雖然64年他們的歌在美國還賣得不錯，但巡迴演唱會卻不成功。美國報章媒體稱他們是「滿嘴粗話的醜陋青年」，演唱一些沒人要聽的「搖滾垃圾」，與清爽整潔的披頭流行搖滾比起來簡直是天壤之別。從後來披頭四接受英女王授勳MBE時，

單曲唱片 後左Jagger後中Watts

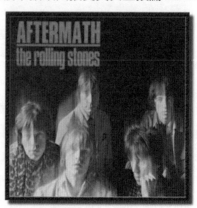

美國版專輯唱片「Aftermath」

他們卻因公然隨地小便而被逮捕，可得到應證。

塑造「壞胚子」的反叛形象做為噱頭可以，但也要真正創作一些具有搖滾精神的音樂。從64年開始到70、80年代，Jagger（填詞為主）和Richard聯手包辦樂團九成以上歌曲的創作，成績有目共睹，儼如另一對藍儂和麥卡尼。像本文的 **Satisfaction**，表面上是對女人或性、愛情（無法不獲得）的滿足，但這「滿足感」也可以擴大解釋為對搖滾樂的鍾情，Jagger心裡是怎麼想呢？

(I Can't Get No) Satisfaction

詞曲：Mick Jagger、Keith Richard

> > > 前奏 E/A/D　D/A/E

副歌
```
E              A7          E              A7
I can't get no satisfaction  I can't get no satisfaction
E        E         A            A
'Cause I try and I try and I try and I try
     E/A/D         E/A/D
I can't get no  I can't get no
```
我不能沒有滿足
因為我嘗試,不停努力去試
我不能沒有

主歌 A-1 段
```
        E     A  D      A  E        A  D
When I'm driving in my car, and that man comes on the radio
A    E         A        E      A        A
He's telling me more and more, about some useless information
A        E       A     D
Supposed to fire my imagination
   A E/A/D         E/A/D            E/A/D
I can't get no, oh no no no, hey hey hey, that's what I say
```
當我開車聽著收音機裡有人說
一直說些無用的訊息
打算點燃起我的想像
我不能沒有,嘿,我就是這麼說

副歌 重覆 一次

主歌 A-2 段
```
        E     A  D      A  E        A  D   A
When I'm watching my TV, and that man comes on to tell me
       E        A       D  E
How white my shirts can be  But he can't be a man
A    D          A   E         A      D
'Cause he doesn't smoke the same cigarettes as me
   A E/A/D         E/A/D            E/A/D
I can't get no, oh no no no, hey hey hey, that's what I say
```
當我看電視時有人說
我的襯衫多麼白 但他不像個男人
因為他不像我抽一樣的煙
我不能沒有,嘿,我就是這麼說

```
                              E              A7
副歌 重覆 一次 第二句改 I can't get no girl reaction
```
我不能沒有女孩對我的反應

主歌 A-3 段
```
        E        A        D
When I'm riding round the world
     A  E      A      D
And I'm doing this and I'm signing that
     A  E          A     D
And I'm trying to make some girl
          A   E              A        D
Who tells me baby better come back later next week
   A            E/A/D
'Cause you see I'm on losing streak
   A  E/A/D    E  A      E/A/D         A  E/A/D
I can't get no, oh no no no, hey hey hey, that's what I say
```
當我環遊世界時
我會做這些事,為那些嘆息
我會試著去認識一些女孩
她告訴我你最好下週再來吧
因為你可看出我正在連敗中
我不能沒有,嘿,我就是這麼說

尾段
```
   A  E/A/D     A  E/A/D A   E/A/D A  E        A  D
I can't get no, I can't get no  I can't get no satisfaction
       A  E/A/D       A    E         D
No satisfaction  ×3 … I can't get no…fading
```
我不能沒有
我無法沒有滿足感(追女孩子)

 116 Honky Tonk Women

The Rolling Stones

滾石樂團的唱片自64年起開始分英美兩國不同版本,專輯收錄曲目不盡相同,單曲發行也考慮兩地的市場接受度,有時同一首歌在英美排行榜的成績卻有天壤之別,但此與藝術性無關。64年六月出版的專輯「12×5」有了第一支英國冠軍 **It's All Over Now**,而 **Time Is on My Side** 則首度打進熱門榜第六名。

繼65年九月上市的 **Get Off of My Cloud** 同時獲得英美榜首後,出自美國專輯榜亞軍「Aftermath」(*滾石五百大專輯#108*)的 **Paint It Black** 也是英美雙冠。至於67年初專輯「Between The Buttons」的 **Ruby Tuesday** 則是第四支熱門榜冠軍,但在英國卻入不了榜。

布萊恩瓊斯之死

自替青少年喊出「我對現狀不滿意」後,Jagger逐漸取得樂團主導地位,建立起強烈的個人風格。從他的招牌大嘴、舞台上的放蕩活力及粗糙但不失細膩之硬朗創作,將原本帶有歌舞昇平味道的搖擺舞動節奏、以藍調為基礎的rockabilly「土搖滾」轉變成鼓動挑戰權威、徹底反叛的音樂形式。歌詞內容宣揚性愛、毒品、反政府、抗爭衝突;團員染上毒癮疑雲;失控的演唱會造成流血暴動等負面形象,的確對社會造成不良影響,但他們終究是60、70年代所有搖滾樂團或歌迷心目中的symbol「表徵」。69年,在一次美國的巡迴演唱會開場時,經理人突發奇想,向群眾介紹「全世界最偉大的搖滾樂團」,結果歡聲雷動,久久無法開唱!

67至69年,樂團以巡迴演唱為主,沒什麼特別的錄音作品,主因是Jones的毒癮愈來愈嚴重,影響樂團正常運作。話雖如此,「Let It Bleed」、「Beggars Banquet」(美國五白金)、一張英國版精選專輯「Though The Past, Darkly (Big Hits Vol. 2)」還是叫好又叫座,Jones在美國榜季軍、雙白金「Let It Bleed」和歌曲 **Sympathy for the Devil** 有重要貢獻。專輯「Let It Bleed」另有一首沒發行單曲但被樂評欣賞的歌 **Gimme Shelter**,而「Beggars Banquet」除了收錄 **<Sympathy>**(沒發行單曲,90年代Guns N' Roses翻唱並被好萊塢兩大帥哥布萊德彼特和湯姆克魯茲所主演的94年電影*Interview With The Vampire*「夜訪吸血鬼」引用為主題曲)外,還有反動叛逆的 **Street Fighting Man**。

60年代結束前後,樂壇吹起一股解散風(「Let It Bleed」有諷刺披頭四最後

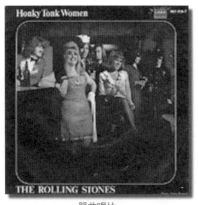
單曲唱片

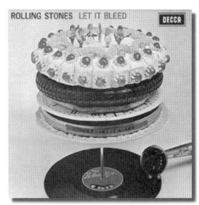
專輯唱片「Let It Bleed」

一張專輯「Let It Be」的味道),而他們也面臨轉換新東家EMI、London及人事異動危機。69年中,創團元老Jones因毒癮無法控制而遭開除(隔沒多久因吸毒夜泳溺斃),他的位置由Mick Taylor接替。上述精選專輯中,出現英國冠軍曲**Jumpin' Jack Flash**(68年美國榜季軍,80年代靈魂皇后Aretha Franklin翻唱)和熱門榜冠軍**Honky Tonk Women**。

低級酒吧音樂

常在音樂資料裡看到honky tonk這個名詞,表面字義是指美國南方鄉下的簡陋小酒吧或低級夜總會(有流鶯穿梭其中拉客),相對的就是高檔club。「古早」時代經營者也會雇用歌手或樂團唱歌給酒客聽。不少史上知名老藝人團體出道前曾在此賣唱,而他們呈現的音樂風格大多是當地人愛聽、結合鄉村或藍調(視地區而定)的流行土搖滾樂,這類歌曲或音樂可統稱為〝Honky Tonk〞。

Jones出殯的次日,樂團在美國發行**Honky Tonk Women**單曲,7月19日入榜,三十五天後榮登熱門榜寶座,蟬聯四週冠軍。這也是一首標準的Richard譜曲、Jagger填詞,簡單又意有所指的經典歌曲。透過Jagger獨特嗓音與團員和聲唱出一位心情鬱卒的離婚男士流連於低級酒吧,流鶯來搭訕但他想要的不是性,而是給我、給我honky tonk blues音樂。此曲可算是「典型」粗俗的Honky Tonk,反而透過英國樂團予以流行化、檯面化,Mick Jagger功不可沒。單曲B面則是出自「Let It Bleed」的**You Can't Always Get What You Want**,沒有跟著A面**<Honky>**一起轟動,於73年另外重新發行單曲時也才只獲得四十二名。

單曲唱片 **Jumpin' Jack Flash**

精選專輯「Through The Past, Darkly」

Honky Tonk Women

詞曲：Mick Jagger、Keith Richard

>>>前奏

主歌 A-1 段	G I met a gin soaked, bar-room queen in Memphis C	我在曼菲斯遇見一位被琴酒灌醉的酒吧女郎
	G A D She tried to take me upstairs for a ride	她想帶我上樓"飆一下"
	G C She had to heave me right across her shoulder	她要舉起我橫跨她的肩膀
	G D G 'Cos I just can't seem to drink you off my mind	因為我的意識似乎無法將妳"喝光"

副歌	G D It's the honky tonk women	那是低級小酒吧女郎
	G G Gimme gimme gimme ,the honky tonk blues	給我,給我,給我小酒吧布魯士

主歌 A-2 段	G C I laid a divorcee in New York City	我在紐約市離婚了
	G A D I had to put up some kind of a fight	我必須武裝起來還有些事要辦
	G C The lady then she covered me with roses	這位小姐用玫瑰覆蓋了我
	G D G She blew my nose and then she blew my mind	她吹了一下我的鼻子,我很驚奇

副歌 重 覆 一 次 (Yeah, alright)

>>間奏

和聲副歌	G D Yes, It's the honky tonk women	好耶,那是低級小酒吧女郎
	G D G Gimme gimme gimme, the honky tonk blues	給我,給我,給我低俗基層藍調樂
	G D Yes, It's the honky tonk women	低級小酒吧女郎
	G D G Gimme gimme gimme, the honky tonk blues	給我小酒吧藍調樂

424 Tumbling Dice
The Rolling Stones

驚濤駭浪中潛隱一年，以專輯「Sticky Fingers」重新出擊。像滾石這麼「長壽」的樂團，其作品總有些時間性差異，大體說來，整個70年代可算是他們的「第三階段」。其間，好唱片也不少，像是71年「Sticky Fingers」、72年「Exile On Main St.」、76年「Black And Blue」和78年「Some Girls」等。更難能可貴的是其商業成就也相當巨大，從「Sticky Fingers」開始，連續八張專輯獲得美國榜冠軍、每張都賣出超過百萬片，這在排行榜史上也是罕見的紀錄。

經過多年偏向硬搖滾的曲風後，在「Sticky Fingers」專輯有「拉回」之現象。Jagger以懶散隨性的唱法，藉由描述愛上「黑美人」之冠軍曲 **Brown Sugar** 和加重靈魂味的 **Wild Horses**，將樂團自60年代中期的「壞孩子」形象，隨著年齡增長調整為略帶頹廢搖滾特質的「成人」，反而更受市場主流青睞。這種有點回歸藍調本質的意圖，在下一張同為*滾石百大專輯*（名列第七）「Exile On Main St.」更是明顯。擁有令人羨慕的商業成就後，他們也想走回藝術、個性化之創作，特別是一種粗糙、不需修飾、具臨場情緒宣洩的音樂風格。「Exile On Main St.」裡所有歌曲的主軸和編曲並不複雜，只是Richard、Mick Taylor兩把吉他不時穿梭在節奏組重音和大量藍調管樂間，讓Jagger的唱聲和口琴更加活力充沛，這些將原始藍調搖滾化之作法更受到美國樂評在情感上的支持。兩張一套LP也能賣出百萬張，蟬聯專輯榜四週冠軍，但只有一首Top 10代表單曲 **Tumbling Dice**。藉由歌曲把自己比喻成情場上的輸家，像是個讓女賭客隨意擲出的滾動骰子。

單曲唱片**Brown Sugar**

滾石五百大專輯#63「Sticky Fingers」

141

單曲唱片**Tumbling Dice**

專輯唱片「Exile On Main St.」

Tumbling Dice

詞曲：Mick Jagger、Keith Richard

＞＞＞小段前奏 ＋ 吟唱

A 段
C
Women think I'm tasty, but they're always tryin' to waste me　女人認為我有吸引力但總想消費我
C
And make me burn the candle right down　並讓我像蠟燭徹底燃燒
G　C　G　C　F　　　　　　G
But baby, baby, I don't need no jewels in my crown　但寶貝我不需要錦上添花

B 段
C
'Cause all you women is low-down gamblers　因為妳們女人是低等賭徒
C
Cheatin' like I don't know how　作一些以為我不懂的弊
G　　　G　C　F　　　　　G
But baby (I know), baby, there's fever in the funk house now　但寶貝,現在有濃煙臭的房子正火熱

C 段
C
This low down bitchin' got my poor feet a itchin'　這些低劣的牢騷讓我的貧足癢起來
C
You know, you know the duece is still wild　妳知道兩個一點仍然令人瘋狂渴望
G　C　G　　　F　　　　C
Baby, I can't stay, you got to roll me, and call me the tumblin' dice 寶貝我不能停,妳要搖我,像滾骰子

D 段
C
Always in a hurry, I never stop to worry　永遠匆忙,我從未停止擔憂
C
Don't you see the time flashin' by　妳不明白時間稍縱即逝嗎
G　C　　　G　C　　F　　　　　G
Honey, got no money, I'm all sixes and sevens and nines　甜心,沒有錢,我都擲六,七,九點

E 段
C
Say now, baby, I'm the rank outsider　寶貝,說出來吧,我的地位不夠
C
You can be my partner in crime　妳可以和我一起犯罪
G　C　　　G　C　　　　F
Baby, I can't stay, you got to roll me and call me the tumblin' dice 妳必須搖我,像個滾動骰子
F　　　　　　C
Roll me and call me the tumblin' dice　搖搖我,叫我滾動的骰子

＞＞間奏

和尾段
C　　　　　　　　　　　C
Oh, my my my, I'm the lone crap shooter Playin' the field every night 我是個每晚在場子擲出爛點數的輸家
G　C　　　G　C　　　F　　　　　　F
Baby, can't stay, you got to roll me and call me the tumblin' dice (Call me the tumblin')
F　　　　C　　　C
(Got to roll me) × 3, Oh yeah (Got to roll me) Keep on rolling　× 4···fading

496 Miss You

The Rolling Stones

最後利用一點篇幅來介紹四週美國榜榜首、73年專輯「Goats Head Soup」裡的冠軍單曲 **Angie**，精彩木吉他加慵懶藍調唱腔，讓這首歌成為滾石樂團唯一不朽的抒情搖滾經典。不過，Jagger 詠嘆的對象 Angie 是誰？引起不少爭議。有人說是他的前女友 Marianne Faithful（曾唱過65年名曲 **As Tears Go By**），後來證實是指好友 David Bowie（見287頁）的前妻 Angie Barnett。從有靈感寫歌、完成到發行的時間有點差距，是否涉及三角戀情或緋聞，留給八卦雜誌去報導。

迷幻靈魂和迪斯可

1976年專輯「Black And Blue」是否表白向美國的黑人音樂更加靠攏？慢板 **Fool to Cry** 前半段有爵士R&B的味道，後來轉成迷幻靈魂，是一首相當值得推薦的acid jazz傑作（筆者按：和 **Angie** 一樣與本書無關，但忍不住要提）。

早期搖滾反叛形象被更勁爆的龐克熱潮所掩蓋，此後更難與年輕樂團競爭，暫時向市場主流低頭。「變節」後唱起流行舞曲的「滾石」雖被罵得臭頭，但還是很受老美歡迎，專輯「Some Girls」熱賣六白金，有迪斯可味道的 **Miss You** 則拿下最後一個冠軍，沒有那麼「過分」的 **Beast of Burden** 值得推薦。

70年代結束前最後一張冠軍專輯的同名歌 **Emotional Rescue**，您可以說它更「離譜」或者創新，Jagger 竟然模擬黑人用假聲唱起放克歌曲。好在，81年 **Start Me Up**（98年微軟公司選用作為 Window 98 產品發表主題曲）有點「改邪歸正」，讓老樂迷驚嘆：「石頭又滾回來了！」80、90年代仍有不錯的作品，證明他

專輯唱片「Goats Head Soup」

專輯唱片「Some Girls」

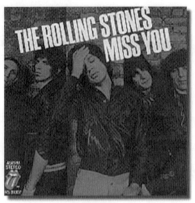

單曲唱片

單曲唱片**Beast of Burden**

們寶刀未老。Jagger不再年輕,但演唱時依然充滿自信和活力,永遠保持搖滾樂堅持不服輸的精神,令人欽佩!

滾石傳奇

　　最後來一段有關The Rolling Stones的傳奇事蹟和美國排行榜紀錄寫影。英國媒體形容他們是搖滾樂界的「壞男孩」,*紐約時報*則稱呼樂團靈魂人物、主唱Mick Jagger為樂壇的「希特勒」。成軍四十幾年來,共發行各式唱片超過六十張。依告示牌雜誌統計累積締造八首熱門榜冠軍、兩首亞軍、十三首 Top 10、十八首 Top 40 單曲(*告示牌*單曲排行榜史上十大藝人團體第七名);累積締造九張全美排行榜冠軍、五張亞軍、二十張 Top 10 專輯(*告示牌*排行榜史上十大藝人團體第六名)。86 年,榮獲葛萊美終身成就獎;89 年,入主搖滾名人堂;2004 年,滾石雜誌評選「史上百大藝人團體」第四名。

Miss You

詞曲:Mick Jagger、Keith Richard

> > > 前奏

	Am	
A-1 段	I've been holding out so long	我已經ㄍㄧㄣ很久
	Am　　　　　　　　　　Dm	
	I've been sleeping all alone Lord, I miss you	我一直獨自睡覺 天啊,我想妳
	Am	
	I've been hanging on the phone	我一直被電話所牽絆
	Am　　　　　　　Dm	
	I've been sleeping all alone I wanna kiss you, sometime	我一直獨自睡覺 有時我想親妳

Am　　　　　　　Am　　　　Am
A-1 段 旋 律 吟 唱 Oooh oooh oooh , Ahhh, oooh oooh oooh…

A-2 段	**Am** Well, I've been haunted in my sleep	唉,我始終被睡眠所困擾
	Am **Dm** You've been starring in my dreams Lord, I miss you, child	妳出現在我夢裡,我想妳,女孩
	Am I've been waiting in the hall	我在大廳等很久
	Am **Dm** Been waiting on your call When the phone rings	等妳的電話 當有鈴聲響起

B 段	It's just some friends of mine that say:	我的一些朋友說:
	Am "Hey, what's the matter man	嘿,你在幹麼,兄弟
	Am We're gonna come around at twelve with some	十二點我們會和一些
	Dm Puerto Rican girls that are just dyin' to meet you	渴望見你的波多黎各女孩去找你
	Am We're gonna bring a case of wine	我們會帶一箱酒
	Am **Dm** Hey, let's go mess and fool around You know, like we used to"	讓我們像以往般胡搞瞎搞一番
	＞＞小段 間奏 ＋ 吟唱	

C 段	**F** **Em** **D** **F** **Em** **D** Oh… everybody waits so long Oh… baby why you wait so long	喔 大家都等很久 寶貝妳為何
	E **Em** **Am Dm** Won't you come on, come on	讓我等很久 妳何不來吧,來吧
	＞＞小段 間奏 ＋ 吟唱	

D 段	**Am** **Am** I've been walking in Central Park, singing after dark	我走在中央公園,天黑後唱著歌
	Dm People think I'm crazy	旁人認為我瘋了
	Am **Am** I've been stumbling on my feet, shuffling through the street	我蹣跚而行曳步在街上
	Dm Asking people, chk chk chk "What's the matter with you boy"	人們到處問"你怎麼了"
	Am **Dm** Sometimes I wanna say, to myself, sometimes I say	有時我想對自己說,有時我說
	A-1 段 旋 律 吟 唱 Oooh oooh oooh , Ahhh, oooh oooh oooh	
	＞＞間奏 薩克斯風solo	

和 聲 尾 段	**Am** **Am** I guess I'm lying to myself It's just you or no one else	我猜我自欺 只有妳沒有別人
	Dm Lord, I won't miss you, child	天啊,我不再想妳,女孩
	Am You've been blotting out my mind Fooling on my time	妳讓我搞胡塗 浪費我的時間
	Dm No, I won't miss you, baby, yeah…	是的,我不會再想妳了,寶貝
	Am **Dm** Lord, I miss you, child Woh… Aaah aaah aaah aaah aaah aaah × 3	天啊,我好想妳,女孩

＞＞＞尾奏

11　My Generation

The Who

名次	年份	歌　名	美國排行榜成就	親和指數
11	1965	**My Generation**	#74,65	★★★
371	1965	I Can't Explain	#93,65	★★★
258	1967	I Can See for Miles	#9,67	★★
133	1971	Won't Get Fooled Again	#15,7109	★★★★
340	1971	Baba O'Riley	—	★★★

相較於披頭四好青年、滾石壞男孩，The Who簡直就是過動兒，影響後世重金屬和龐克搖滾之無政府、反秩序概念，樂評眼中被美國所忽略的搖滾名人堂級樂團。

改變搖滾史的五十大重要時刻

樂團成軍的由來要從一件街頭巧遇說起。1962年，John Entwistle（b. 1944，倫敦；d. 2002。貝士、管樂）走在街上，所背的貝士吉他不小心碰到Roger Daltrey（b. 1944，倫敦。歌手、吉他），兩人聊了起來，Daltrey詢問Entwistle有沒有興趣加入他的樂團。那時Entwistle和Pete Townshend（b. 1945，倫敦。吉他、第二主唱）待在一個沒有前途的爵士小樂隊，於是兩人共同加入Daltrey的樂團Detours。經過一番人員異動和調整，Daltrey讓出主奏吉他給Townshend，專心唱歌（兼協奏吉他），樂團正式改名為The Who「何許人」。

當時一般的英國樂團普遍受到美國藍調和鄉村音樂之影響，所以他們也算是「出身」節奏藍調搖滾。64年中，在某家大酒店表演時，有個未滿十八歲的倫敦青年突然跑上台前，宣稱他的鼓技比較好。他們也很大方讓他露一手，隨後敲破兩張鼓皮、踩壞踏板，優異的表現深獲大家（除了原鼓手）肯定，受邀入團取代Doug Sandom，而這小子就是Keith Moon（b. 1946，倫敦；d. 1978）。同年九月，在另外一個表演場合（Railway Tavern），當Townshend獨奏到最高潮時，意外用吉他捅到了天花板，然後把吉他摔破。當時台下觀眾有點受到驚嚇，但隔天卻吸引爆滿的人想看Townshend摔吉他。從此，他們的演唱會就經常以摔吉他、踢翻鼓作為號召與噱頭，曲風也更加激烈、吵鬧和前衛，有人說，The Who可能是史上影響力最深的現場演唱樂團（live band）。多年後，滾石雜誌曾專文介紹「改變搖滾史的五十大重要時刻」，Townshend摔吉他意外事件名列其中。

72年演唱會 Townshend準備摔吉他

首張專輯「My Generation」美國版左起Entwistle、Daltrey、Townshend和Moon

驚豔處女秀

至於在錄音室作品方面，65年初與Decca公司簽約，一月即發表首支受The Kinks樂團影響的單曲**I Can't Explain**，獲得英國榜Top 10。隨後錄第二支單曲**Anyway, Anyhow, Anywhere**時發生一件趣聞——Townshend首次嘗試所謂的feed back迴音效果和用左手滑奏吉他頸部製造出尖銳音調與凌厲粗糙的聲響（現今這種電吉他彈奏技法已相當普遍），當公司聽到demo還以為錄音出了問題而使吉他的聲音失真，將帶子「發回更審」。事實證明，這樣的創新受到肯定，除同樣打進英國榜Top 10外，也被英國電視節目選為主題曲。

接著，首張專輯「My Generation」上市，同名主打歌**My Generation**聲勢更是驚人，奪下英國榜亞軍。由於歌曲充滿搖滾青年憤怒的激烈情緒，一句歌詞Hope I die before I get old「在我變老之前希望能璀璨死去」，更是引起共鳴，因此成為當代年輕人必聽的一首歌。在創作方面，Townshend愈來愈駕輕就熟，取得主導地位。往後十幾年，大部分的詞曲譜寫由他負責，Entwistle次之，Moon及Daltrey偶有貢獻。

無論在錄音室或現場演唱，Moon都習慣使用很大一組鼓群，因此產生一種前所未有的複雜節奏和切分重音。而Entwistle的貝士即興演奏能力也很強，加上Townshend無與倫比的吉他技法和Daltrey粗獷但不失細緻的獨特唱腔，四根柱子撐起他們在「搖滾江湖」闖蕩的本錢。

替英國摩登族發聲

從65至69年，The Who發行三張專輯，雖然讓人熱血沸騰的巡迴演唱早已

專輯唱片「Who's Next」

專輯唱片「Who Are You」

使他們成為國際級超級樂團，但專輯的商業成就都不大，特別是美國市場，偶而靠零星發行的個別單曲唱片吸引特定族群。例如這段時期共十五首單曲，只有 **I Can See for Miles** 一首打入美國熱門榜 Top 10。真正讓 The Who 名利雙收、奠定不朽地位的是三張專輯「Tommy」（雙 LP，69 年美國 Top 5，四金唱片）、「Who's Next」（71 年美國 Top 5，六金唱片）、「Quadrophenia」（雙 LP，73 年美國亞軍，雙金唱片）。將 60 年代英國流行的青年次文化〝Mod〞發揮到淋漓盡致。

　　69 年，具有實驗精神的 Townshend 突發奇想，以古典歌劇模式（有序曲、詠嘆調、間奏曲、敘事歌、結尾曲）來呈現他所寫的一系列歌曲。雖然「Tommy」不是史上第一張將搖滾樂嚴肅化、藝術化、精緻化的前衛專輯，但它強烈的故事概念風格卻是影響最為深遠。一個經歷凶殺慘劇的少年 Tommy 因而盲、聾、啞，但後來神奇的境遇讓他成為打彈珠檯（pinball）高手，被一群同好奉為「神明」來追隨（影射宗教），當某天他的「神力」消失時，一切土崩瓦解。透過簡單、虛構的故事內容和精采歌曲如 **I'm free**、**Pinball Wizard**，充分表達他們對人生、政治、社會及宗教的看法，比起早期以 mods「摩登族」自居之憤世激情的作品更具洞察力與深省體會。據聞，Townshend 本來是想拍成電視劇，但保守的英國電視台沒人敢承接這個怪異的劇作，只好去除影像單以聲音（唱片）來講故事。六年後，好萊塢改拍成電影，團員們及 Elton John、Eric Clapton、Tina Turner 都參與演出、獻唱。真正讓他們一圓夢想是 92 年搬上歌舞台，由 Daltrey 親自飾演 Tommy 的音樂劇在歐美各地上演，場場爆滿、佳評如潮，並獲得多項東尼獎。

　　至於改變世人對他們只會砸樂器的毛躁小子形象則是滾石五百大經典專輯「Who's Next」，首度使用大量電子合成樂器和 Townshend 持續的實驗精神，在 A

面第一首**Baba O'Riley**及B面最後一首長達八分半的大作**Won't Get Fooled Again**（「CSI犯罪現場：邁阿密」開場歌）中表現無遺。而旋律性極強的**Behind Blue Eyes**（2003年Limp Bizkit翻唱）也是Townshend帶領團員所做的各種突破之一，難得的抒情搖滾佳作。

鼓手的椅子不准拿走

78年八月中，推出第九張專輯「Who Are You」，一改前幾張搖滾歌劇的風格，傾向電台喜歡播放的曲風。9月7日，在保羅麥卡尼所舉辦的「轟趴」上，Moon因飲酒過量（有一說是吸毒）而死於昏睡中。兩個穿鑿附會的巧合之說諷刺了專輯和這件意外──專輯有首歌**Music Must Change**剛好完全沒有鼓奏，是否說明鼓手不見了？曲風要改了？另外，唱片封面上Moon所坐的椅子背面（上頁右圖）碰巧有行字〝not to be taken away〞「不准拿走」，結果坐椅子的人真的走了，後來由前The Faces的Kenny Jones頂替。Moon死亡之消息模糊了新專輯的焦點，他們當然不會藉機消費和炒作老夥伴，靜靜的，只有專輯同名曲**Who Are You**（「CSI犯罪現場」片頭勁歌）打進美國熱門榜Top 20。

意興闌珊下沉寂了好幾年，走出傷痛後於81、82年各發表一張新作，但他們的聲望早已不可同日而語。83年樂團解散，這段偉大組合的歷史傳奇，暫時畫下休止符。英倫超級搖滾「鐵三角」只剩下The Rolling Stones在獨木撐大局。

50 The Tracks of My Tears

Smokey Robinson

名次	年份	歌 名	美國排行榜成就	親和指數
50	1965	**The Tracks of My Tears**	#16,6508	★★★★
495	1960	Shop Around	#2,6102	★★★★
262	1965	Ooo Baby Baby	#16,6504	★★★★

雖然Smokey Robinson是The Miracles的主唱、永遠的支柱，滾石雜誌所選的三首歌曲都是早期以合唱團之名發表，但為何會列在個人名下（72年後單飛）呢？大概是基於創作才華以及敬重他在Motown及黑人音樂的領袖地位。

Robinson深情動人的歌曲，不僅以無懈可擊之柔美高音來呈現，擅於發掘生活細節，融入清新優雅的筆調中才是主因。Bob Dylan敬稱他為「美國當代最偉大的詩人」一點也不為過，這也說明了歷年來為何有許多藝人團體從披頭四、Linda Ronstadt到Paul Young等都喜歡翻唱Smokey Robinson的作品。

嗆煙喬史摩基組團

「搖滾名人堂」成員之一的William Robinson, Jr.（b. 1940年2月19日，底特律市）的叔叔很喜歡西部牛仔電影，還把其中一個角色Smokey Joe當作William的外號，後來大家習慣叫他Smokey。小學五年級時，與好友Ronald White（b. 1939年；d. 1995年）經常在一起唱歌，約定將來要組團。或許是因「轉大人」沒成功，柔和高音及假聲技巧一直是Smokey Robinson歌唱的註冊商標。55年Smokey和

單曲唱片 左上60年加入的吉他手Tarplin左下Rogers右上White正中、右下Smokey以及Claudette兩夫婦，元老團員Moore（右圖左二）因服役一年而沒有出現在此唱片封面上。

White 召集了三位高中同窗共組 The Five Chimes，半年後，兩位團員被他的表兄弟 Emerson 和 Bobby Rogers 取代。56 年，Emerson 離團，由妹妹 Claudette（59 年嫁給 Robinson）頂替，而團名也改成 The Matadors。自此，他們開始在底特律地區作「半職業」演出。

1958 年，他們請靈魂歌王 Jackie Wilson（*滾石五百大經典名曲#308* **Lonely Teardrops**、#246 67 年 **Higher and Higher**）的經紀人協助出唱片，卻遭到婉拒，理由是四男一女的組合與 The Platters（名曲有五百大 55 年 #351 **The Great Pretender**、**Only You**、**Smoke Get in Your Eyes**）相同。塞翁失馬，焉知非福，Wilson 的主要歌曲作者 Berry Gordy, Jr. 看上他們，主動要求擔任經理人並經常與 Smokey 一起寫歌、研究黑人流行音樂。他們的首支單曲 **Got a Job**（Gordy 之作品）以 The Miracles「奇蹟」合唱團之名發行，獲得不錯迴響，但接下來三首歌因為沒有固定的唱片公司合約而顯得力不從心。

摩城霸業

Gordy 一直為他的偉大心願奔波，1959 年，終於創設了 Tamla 唱片（後來為 Motown 子公司），而「奇蹟」理所當然是新公司旗下的第一團。既然是首席台柱，當然要戮力表現，從 59 到 66 年，總共發行十張專輯和數十首單曲，雖然排行榜的名次高低互見，基本上還算是「搖錢樹」，為摩城霸業提供不少銀彈奧援。例如 60 年的雙單曲 **Shop Around / Who's Lovin' You** 不僅是 Motown 第一首 R&B 冠軍（熱門榜亞軍）、百萬張金唱片，更被後來數十年的 R&B 或搖滾藝人奉為圭臬。76 年 The Captain and Tennille「船長夫婦二重唱」的翻唱，不僅成績突出（美國熱門榜 Top 5），也是公認的最佳版本。

1965 年發行的「Going To A Go-Go」入選*滾石五百大專輯*，其中由 Smokey 與 Warren Moore、Marvin Tarplin 合寫的 **The Tracks of My Tears** 可算是黑人靈魂抒情經典代表作，透過淺顯的歌詞替一位與鍾愛女友分手後強顏歡笑的少年唱出心聲，十分傳神。另外，出自同張專輯的 **Ooo Baby Baby**（Pete Moore、Smokey 合寫）也是一首動聽情歌，受到不少藝人的喜愛，79 年流行鄉村天后 Linda Ronstadt 熱門榜 Top 10 的 **Ooh Baby Baby** 即是不錯的原曲翻唱。

副總裁好忙

Motown 集團有了好的開始，Gordy 當然不忘加重 Robinson 的責任，61 年，任命他為副總裁。因此，Robinson 不但繼續率團唱歌，也要為公司藝人寫歌及製作唱片，最知名有 Mary Wells 的 **My Guy**（電影 *Sister Act*「修女也瘋狂」經典引用）、

專輯唱片「Going To A Go-Go」

單曲唱片Ooo Baby Baby

The Temptations（見154頁）的**The Way You Do the Things You Do**、**My Girl**及**Get Ready**等。這段期間，團員有些許更動，主要是Claudette於64年離團，專心當個家庭主婦。

　　長期的「蠟燭兩頭燒」，讓Robinson感到疲憊，導致合唱團的聲勢在後來有點下滑。Robinson想離團，留在底特律專注於副總裁之工作以及多陪家人，若有機會錄製個人唱片也不錯。Gordy誤解他的「情緒」是來自對Diana Ross及The Supremes「吃味」，因此，依照慣例突顯主唱地位，自67年後改以Smokey Robinson and The Miracles名義發行唱片。倦勤之結果使得唱片的質與量都出現問題，但諷刺的是，70年中重新推出67年專輯「Make It Happen」裡的舊作**The Tears of a Clown**竟然獲得熱門榜冠軍（Robinson在「奇蹟」唯一首），這也讓White等人有了說服他多留幾年的理由。1970年，ABC終於為他們開闢電視節目「The Smokey Robinson Show」，替Motown打歌的意味濃厚。

　　時光來到72年，Robinson自樂團「退休」的計畫沒有改變。年中，長達六個月的告別巡迴演唱會結束前夕，正式宣佈由年輕的Billy Griffin取代他的主唱位子。由於Robinson的歌聲和創作才是「奇蹟」之招牌，加上音樂潮流急速演進，第三代樂團只有一窩蜂跟著唱的迪斯可歌曲**Love Machine (Pt. 1)**拿下冠軍。

　　Robinson終於單飛的歌唱成就也如預期般平凡，畢竟唱片事業才是他後期的工作重心。70年代結束前後，兩首佳作**Cruisin'**、**Being with You**讓樂迷重溫一代靈魂大師的浪漫情懷。

The Tracks of My Tears

詞曲：Smokey Robinson、W. Moore、M. Tarplin

>>>小段前奏 ＋ 和聲 G C C D G C C G

主歌 A-1 段

```
   G       C         Am        D
People say I'm the life of the party        人們說我是派對的主角
   G            C        C G
Because I tell a joke or two                因為會一點搞笑
   G          C       Am          D
Although I might be laughing loud and hearty 雖然我笑得開懷,痛快
   G    C       C G
Deep inside I'm blue                        但內心是憂鬱的
```

副歌

```
   G             C        Am   D
So take a good look at my face              好好看看我的臉
   D      G       C         Am   D
You'll see my smile looks out of place      妳會看出笑容怪怪不相稱
              G            C     Am
If you look closer, it's easy to trace       若妳近一點看,很容易查探
   D          G C  G  G
The tracks of my tears···oh oh oh (baby···) 我的淚痕 嗚···寶貝
   G   C        G          G
I need you (need you), need you (need you)   我需要妳
```

主歌 A-2 段

```
   G      CA            mD
Since you left me if you see me with another girl  自妳離開後,假如妳有見到我和
   G           CC        G
Seeming like I'm having fun                 其他女孩一起 我似乎很開心
   G             C        Am      D
Although she may be cute  She's just a substitute  或許她很可愛 但她只是替代品
            G
Because you're the permanent one···          因為妳才是永恆唯一對象
```

副歌 重覆 一 次

主歌 B 段

```
 C G      C G    CC G              G
Hey ah-ay-ay-, (Outside) I'm masquerading    (表面)我著戴假面具
  C G         C  G    C  G
(Inside) My hope is fading                  (其實)我的希望漸失
     C  G                   C      G
(Just a clown) Woh yeah, since you put me down (像個小丑)喔耶,自妳丟下我
      Em                                    D
My smile is my make up  I wear since my break up with you···  自從與妳分手後 面露
```

副歌 重覆 第 二 次 硬撐的假笑容

副歌 重覆 第 三 次 (和聲唱歌詞 主音吟唱)···fading

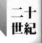 **88 My Girl**

The Temptations

名次	年份	歌　　　名	美國排行榜成就	親和指數
88	1965	**My Girl**	#1,650306	★★★★
389	1971	Just My Imagination (Running Away with Me)	1(2),710403	★★★
168	1972	Papa Was a Rolling Stone	#1,721202	★★★

除 了Smokey Robinson（見150頁）和其領導的The Miracles「奇蹟」合唱團外，The Temptations「誘惑」亦為摩城Motown集團最資深且受到樂評最多肯定的團體，也替Motown賺進大把鈔票，而他們的成功與詞曲作者、製作人Robinson和Norman Whitfield有關。四十多年來，不管團員如何變動，固定維持五名高、中、低音男性黑人歌手之編制。曲風從早期的Doo-wop、靈魂、迷幻放克、R&B到流行抒情都有，最受人喜愛的則是抒情靈魂歌曲。而1964-71年是他們最成功的時期，獨特的和聲、編舞和服裝造型，影響當時及後世的靈魂合唱團甚巨，猶如披頭四在搖滾樂團的歷史地位一樣。

合併來合併去

　　1955年，Eddie Kendricks（b. 1939年；d. 1992年）和幼年玩伴Paul Williams（b. 1939年；d. 1973年。非白人作詞家，見246頁）等三人於故鄉阿拉巴馬州伯明罕成立The Cavaliers「騎士」四重唱。兩年後，有人離去，留下的團員則前往克里夫蘭打天下。經紀人Melton Jenkins改造他們成為不光只會唱Doo-wop的The Primes「顛峰」三重唱（183頁），Eddie的假音和Paul的男中音在當地頗受歡迎。同時，底特律有位德州佬Otis Williams（b. 1941年）組了個五人團，經過人員異動和多次更名（59年團名The Elegants），最後叫做The Distants「長途」，而他們也是由Jenkins負責打理歌唱事業。60年，由於幾首單曲都不成功導致兩名團員求去，Jenkins不願見到投資的心血付諸流水，詢問Eddie和Paul是否要來底特律打拼。Jenkins沒有食言，替合併改組後名為The Elgins「大理石」的合唱團爭取到Miracles公司（Motown副牌）合約。

　　在61年八月推出首支單曲之前，由Otis Williams和公司一名員工共同想了個更好的團名The Temptations，頭兩支單曲雖然失敗，但大老闆Berry Gordy, Jr.對他們還是很有信心，並將合唱團轉移到新設立的子公司Gordy來發片，請公司元老

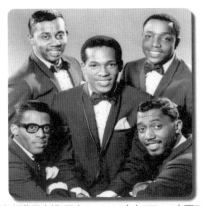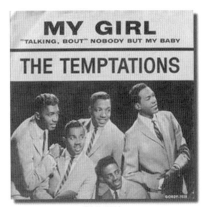

65年經典五人組 正中Kendricks右上Williams左下Ruffin　　　　單曲唱片

Robinson為他們寫歌及製作唱片。當他們掙扎灌錄Robinson所寫製的首支歌曲時又鬧內鬨，一名高音主唱Elbridge Bryant求去，Gordy緊急調來已與公司簽約的歌手David Ruffin（b. 1941年，密西西比州；d. 1991年）入團。

抒情靈魂經典五人組

新組合於1964年發行處女專輯「Meet The Temptations」，其中**The Way You Do the Things You Do**（後來又收錄在第二張專輯「The Temptations Sing Smokey」）是由Kendricks唱主音，首次打進熱門榜Top 20。而Kendricks又負責唱了兩首名次不高（Top 40）的單曲後，高音主唱位子被Robinson撤換成Ruffin。Ruffin所唱的代表作即是**My Girl**，收錄在上述第二張專輯裡。

64年五月，Robinson的一首**My Guy**被女歌手Mary Wells唱成冠軍，他突發奇想另外作了「相呼應」的**My Girl**（The Miracles團員Ronald White參與合寫）。當「奇蹟」與「誘惑」兩大合唱團到紐約市哈林區知名的Apollo Theater聯合公演時，他們聽到已錄好的**My Girl**節奏音軌，懇求Robinson讓賢（原本Robinson打算由自己的「奇蹟」來唱），他們在劇院頂樓的試衣間排演幾次後，Robinson決定在十二月公演結束回到底特律交給他們灌錄。結果單曲**My Girl**於65年三月初獲得熱門榜冠軍，「誘惑」合唱團終於嚐到走紅的滋味。91年，**My Girl**被電影*My Girl*「小鬼初戀」引用為片名和主題曲而又再度享譽國際。

66年，Robinson把具有深厚情感的「棒子」交給Norman Whitfield之前，還為他們寫製另外四首排行榜暢銷曲。Whitfield接手後與詞曲創作搭檔Barrett Strong共同為「誘惑」譜寫和製作大部份的歌，連續五首Top 10及總共八首Top 30單曲，開創The Temptations第一個巔峰。

155

曲風因製作人喜好而改變

　　60年代末，Whitfield受到Sly Stone（見216頁）的影響愛上了迷幻放克，因此以他們為「實驗品」開闢另外一種歌路。適逢Ruffin因毒癮而遭革職，68年夏天替換的Dennis Edwards（b. 1943年，阿拉巴馬州）其較為粗獷之唱腔正適合唱這類歌曲，69年第二首熱門榜冠軍**I Can't Get Next to You**和70年兩首Top 10曲**Psychedelic Shack**、**Ball of Confusion**為代表作。

　　沒多久，迷幻放克式微，Whitfield團隊為他們思考下一步該如何走？寫好近兩年的**Just My Imagination**（**Running Away with Me**）拿出來灌錄發行（收錄於專輯「Sky's The Limit」），於71年四月拿下熱門榜冠軍，Kendricks單飛前所貢獻的臨別冠軍佳作，這顯示他們似乎又走回以Kendricks柔美高音（唱出：我是多麼幸運的傢伙能擁有像妳那麼好的女孩，跟我私奔，那只是我的妄想）為主的抒情靈魂曲風。

　　Whitfield製作唱片有個習慣，當曲詞完成後先由樂師錄伴奏音軌，再找各組Motown旗下藝人團體補上唱聲（並修改部份歌詞），選擇他所滿意或達到預期的結果來發片，最著名的例子是**I Heard It Through the Grapevine**（見251頁）。**Papa Was a Rollin' Stone**也是一樣，Undisputed Truth樂團的版本還在熱門榜後段班奮戰時的四個月後，「誘惑」的「二軍」版**<Papa>**反而於72年十二月捷足先登上冠軍寶座。**<Papa>**收錄在「誘惑」72年發行的「All Directions」專輯中，曲長11'45"，既使B面的單曲版也將近七分鐘，一半還是樂器演奏。由此帶有迷幻靈魂味道的「歌」獲得葛萊美最佳R&B演奏曲獎，即可想見它入選滾石五百大的主因在於Whitfield具有代表性和創意的曲而非詞。由於歌詞提到「滾石爸爸」死於

專輯唱片「Sky's The Limit」

單曲唱片**Papa Was a Rolling Stone**

9月3日，似乎有拿主唱Edward父親死期作文章之嫌，令Edward相當不悅，引起過一些小騷動。

接下來，當Paul Williams因為酗酒、婚姻、財務出狀況而自殺，團員不停的更換，音樂潮流改變，曾叱吒歌壇十年的合唱團也逐漸被主流市場淘汰。90年代以後「復出」發行新作，但滄海桑田、人事已非，89年入選「搖滾名人堂」的經典五人組中只見Otis Williams。

My Girl

詞曲：Smokey Robinson、Ronald White

>＞＞小段前奏

主A
```
      C    F         C  F
I've got sunshine on a cloudy day
           C        F                    C
When it's cold outside, I've got the month of May
```
在陰暗天裡我有了陽光
當外頭冷颼颼我卻像處在五月天

副歌
```
C  Dm   F    G    C        Dm      F        G
I guess you'd said "What can make me feel this way"
C              Dm        F  G7
My girl (my girl, my girl), talking 'bout my girl (my girl)
```
我想你會說"什麼使我有這種感覺"
我的女孩(女友),談論的是我的女友

主B
```
         C    F        C           F
I've got so much honey the bees envy me
       C               Dm              C  F
I've got a sweeter song than the birds in the trees
```
我擁有這麼多的蜜糖讓蜜蜂羨慕
我比樹上的鳥兒擁有更多的甜蜜歌曲

副歌
```
     C  Dm   F    G    C        Dm      F        G
Well, I guess you'd said "What can make me feel this way"
C                        Dm          F  G7
My girl (my girl, my girl), talking 'bout my girl (my girl)

Woh-woh-woo-oo
```
我想你會問"為何我有這種感覺"
我的女孩(女友),談論的是我的女友

>＞小段間奏 ＋ 和聲 (Hey, hey, hey…Woh-woh-yeah)

主C
```
            C        F       C     F
I don't need no money, fortune or fame
        C          F            C        F
I've got all the riches baby one man can claim
```
我不需要名利和前途
我已擁有一個男人所具備的財富

```
     C  Dm   F    G    C        Dm      F        G
Well, I guess you'd said "What can make me feel this way"
C                        Dm              G7
My girl (my girl, my girl), talking 'bout my girl (my girl)
                     C
Talking 'bout my girl
```
我想你會問"為何我有這種感覺"

談論著的是我的女孩

尾段
```
F                            C   F  Dm
I've got sunshine on a cloudy day, my girl
  G7                              C   G  C G
I've even got the month of May (talking 'bout my girl)
      Dm                         G
Talking 'bout, talking 'bout, talking 'bout my girl ……fading
```
在陰暗天裡我有了陽光
我像處在溫暖五月天

79　Mr. Tambourine Man

The Byrds

名次	年份	歌　　　　名	美國排行榜成就	親和指數
79	1965	**Mr. Tambourine Man**	#1,650626	★★★★
234	1965	I'll Feel a Whole Lot Better	#40,6507	★★
150	1966	Eight Miles High	#14,6605	★★★

飛鳥樂團The Byrds組成前的主要團員熟悉不盡相同之音樂領域,有鄉村、民歌或搖滾。在主唱吉他手Jim McGuinn以Rickenbacker 360/12型十二弦電吉他重新錄唱Bob Dylan(見95頁)的**Mr. Tambourine Man**(筆者按:The Byrds翻唱版與Dylan原創唱曲同時入選滾石五百大世紀經典是相當少見,名次還比較高,可見其代表意義)後,加上源自加州Beach Boys(見171頁)「衝浪音樂」的和聲,讓東岸民歌開始搖滾化,影響後來幾個非常重要的民謠搖滾和鄉村搖滾藝人團體,如James Taylor、Jackson Browne、Crosby, Stills and Nash、The Flying Burrito Brothers、Poco和超級樂團Eagles。

師法披頭四

　　Jim(Roger)McGuinn(b. 1942年7月13日,芝加哥。很喜歡戴小長方形墨鏡)第一次看到披頭四George Harrison彈十二弦電吉他,他也很有興趣學,這是64年夏天在洛杉磯遇見另一位吉他手Gene Clark的事。McGuinn加入一個三人樂團,在L.A.、Vegas開始用十二弦電吉他替Bobby Darin、Judy Collins等民歌手伴奏,但他意識到終究要像披頭四一樣組個搖滾樂團。

　　Clark也有類似的想法,在家鄉堪薩斯市他是業餘樂團成員,對民歌、鄉村音樂有點膩了,這個時代披頭搖滾才是「王道」。兩人與歌手、民謠四人團主唱David Crosby(b. 1941年8月14日,洛杉磯)組團,Crosby介紹Columbia公司A&R部門主管Jim Dickson給大家認識,Dickson推薦一位貝士手Chris Hillman(也專精bluegrass曼陀鈴),而Crosby則找來鼓手Mike Clarke。

鈴鼓人原來是唱片公司部門主管

　　Dickson為五人團(名為The Jet Set)製作了一些歌曲demo,並集結成EP專輯「Preflyte」。Dickson找Elektra Records為他們發行首支單曲**Please Let Me Love You**,唱片公司幫他們取名The Beefeaters,他們不想用,想出版首張

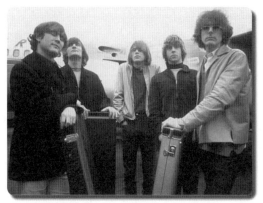

65年團員照 左一Crosby左二Clark右一McGuinn

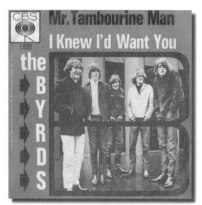

單曲唱片

專輯，Elektra不肯。於是Dickson又出面，說服尚未追隨披頭熱潮投資搖滾樂團的Columbia與他們簽約。公司指派年輕的Terry Melcher（名歌星Doris Day之公子）為The Byrds製作首張專輯「Mr. Tambourine Man」，裡面除了選用幾首民歌前輩Dylan、Pete Seeger的作品外，其他大部份是他們之前自創的demo曲，如由Clark所寫的**I'll Feel a Whole Lot Better**即被視為早期民歌結合搖滾代表作。同公司的Dylan 62年首張專輯中**<Mr. Tambourine>**並未發行單曲，而Dylan經常開玩笑叫Dickson為tambourine man，Dickson催促The Byrds要以他們自己的風格錄唱，並做為專輯名及主打歌。大概是時間緊迫，加上設備新穎的錄音室又沒有太多的空檔期讓整個新樂團慢慢錄歌，整張專輯的音軌只有McGuinn（十二弦電吉他）與專業樂師Glen Campbell、Leon Russell等人錄製，McGuinn（主唱）、Crosby、Clark再補上唱聲。

後續發展

　　<Mr. Tambourine>叫好又叫座後，65年底接著推出專輯「Turn! Turn! Turn!」，同名主打單曲於65年十二月獲得熱門榜三週冠軍。一年兩首冠軍曲的唱片銷售成績讓CBS很滿意，放任他們去做一些搖滾樂的「實驗」。兩年內不斷在歌曲裡添加時尚元素、追求變化，像帶點迷幻搖滾味道的**Eight Miles High**被後來的rocker認為是「太空搖滾」之領頭歌曲，不過，實驗性的搖滾樂唱片當然賣不好。1968年，樂團來個大換血，只有McGuinn留下來與四位新人合作，曲風向鄉村搖滾靠攏。73年吉他手Clarence White車禍死亡，The Byrds也因而解散。

89 California Dreamin'
The Mamas and The Papas

名次	年份	歌　　　名	美國排行榜成就	親和指數
89	1965	**California Dreamin'**	#4,6602	★★★★★

兩男兩女組合（一對是夫妻）有個「媽媽爸爸」的怪團名還不是 The Mamas and The Papas 合唱團唯一獨到之處，粗魯隨性之衣著裝扮與優美精湛的加州搖滾和聲才是吸引媒體注目及電台點播的主因，這可從他們的處女專輯和轟動一時的歌曲 **California Dreamin'** 看出來。

奇特又短命的團體

有人說他們是東岸民謠搖滾的代表（由於後兩張專輯的歌曲大多描述美東大西洋海岸明媚風光和悠閒生活），有人說他們起源於紐約（只是所屬唱片公司的座落地）。複雜的成軍過程，最後定局之四名團員來自美國大江南北甚至加拿大，決定組團時的地點在加州，最後還到加勒比海的美屬維京群島。另外一說他們的曲風是帶有加州嬉痞的迷幻搖滾（只因為兩首與他們有關之名曲 **San Francisco(Be Should to Wear Flowers in Your Hair)** 和 **California Dreamin'**），有人還認為他們是以兩男兩女組合有個「媽媽爸爸」的怪團名闖蕩歌壇而走紅（他們錄完首張專輯和要發行單曲時還不知道團名為何），事情真是如此嗎？

成軍過程曲曲折折

John (Edmund Andrew) Phillips（b. 1935 年 8 月 30 日，南卡羅萊納州；d. 2001 年 3 月 18 日）在 50、60 年代嘗試過幾種不同的音樂風格，也陸續加入幾支樂團，可惜都沒有成功。後來在一個名為 The Journeymen 的民歌三重唱團，成員還有一位在 67 年唱紅 **<San Francisco>**（Phillips 所作）的歌手 Scott McKenzie。

加拿大人 Denny (Gerrard Stephen) Doherty（b. 1941 年 11 月 29 日，新科夏省 Halifax；d. 2007 年 1 月 19 日）則是另一個民歌三重唱 Halifax Three 的成員，該團曾參與美國 ABC 電視網音樂節目的巡迴演出，擔任 The Journeymen 樂團的暖場，Phillips 和 Doherty 因而結識。

Ellen Naomi Cohen（b. 1941 年 9 月 19 日，馬里蘭州巴爾的摩；d. 1974 年 7 月 29 日），因父親給她個小名 Cassandra，出道時藝名為 Cass Elliot，又因體型

66年團員照 左起Denny、Michelle、Cass和John

福態而有Mama Cass之外號（筆者按：常令人誤以為「媽媽爸爸」團名由來與她的外號有關）。曾與又一個三重唱團The Big Three和首任丈夫灌錄過一些錄音作品，當The Big Three、The Halifax Three分別解散，Elliot、Doherty和一位吉他手Zal Vanovsky共組新團體，後來紐約創作歌手John Sebastian也加入，才名為The Mugwumps（筆者按：後來Vanovsky和Sebastian另共組知名的民謠樂團The Lovin' Spoonful「滿匙愛」，見190頁）。

Holly Michelle Gilliam（b. 1945年6月4日，加州長提）於1961年與John Phillips在舊金山知名夜店相識時她想當職業模特兒。64年，The Journeymen、The Mugwumps又分別解散時Michelle與John Phillips結婚，兩人和Doherty另組The New Journeymen，沒多久Mama Cass加入，在加州地區演唱。

前往東岸灌錄唱片

1965年底，他們前往Virgin Islands投靠Cass Elliot的好友Barry McGuire。McGuire當時剛與新成立的唱片公司Dunhill簽約，並以一首美國熱門榜冠軍曲**Eve of Destruction**聞名，McGuire為他們引薦給他的製作人Lou Adler（公司創辦人之一），經過試唱一些將來發行處女專輯「If You Can Believe Your Eyes And Ears」的作品之後，取得Dunhill的合約。

由於試唱時Adler對他們擅長又默契十足的男女四部合聲留下美好印象，先請他們在McGuire灌錄新專輯歌曲時擔任幕後「合音天使」，而其中多首曲目是選用他們（以John Phillips為主）的創作，包括**California Dreamin'**。

跨刀任務結束後，該自己發片了，這時總需要一個團名。原本預定要用Magic Circle，但某天John在看電視上播映一部30年代有關一次大戰老電影*Hell's Angels*

之拍攝記錄片時，聽到受訪者的一句話：「有人認為我們的女人低賤，我們則稱她們為 mamas。」給他啟示取名 Mamas 加對應的 Papas。

在寒冷異鄉做著溫暖加州夢

唱片公司原本要用專輯裡 **Go Where You Wanna Go** 作為首支主打單曲，但製作人 Adler 不知夢到什麼，臨時撤換成 **<California>**，初登板專輯「If You Can Believe Your Eyes And Ears」同時上市。據聞，**<California>** 先是選在洛杉磯發表，但當地的反應不很熱絡，於是 Michelle 親自出馬，把唱片拿到波士頓一家跟她私交不錯的廣播電台。可是電台 DJ 在介紹他們的新專輯時卻經常播放 **Monday, Monday**，Dunhill 公司緊急推出單曲唱片，連同 **<California>**（B 面第一首）激起全國性的迴響，**<California>** 先於 66 年初獲得熱門榜第四名，**<Monday,>** 則在五月登上榜首，生涯首支也是唯一排行榜冠軍曲。

某天夜裡，John 在半夢半醒間突然有了一首歌曲的架構靈感──描述住在寒冷異鄉的人，盼望著重新擁抱加州的溫暖。於是他把 Michelle 叫起來，兩人一起合寫出 **<California>**。根據資料指出，在他們灌錄自己的 **<California>** 時，公司為了節省成本，直接沿用 Barry McGuire 的伴奏及和聲音軌，只是在主音演唱部分改成 John Phillips 的歌聲，另外加上爵士名家 Bud Shank 的長笛間奏。

短短三年解散

至 68 年解散前，共發行四張專輯，另有四首熱門榜 Top 5 單曲 **I Saw Her Again**、**Words of Love**、**Dedicated to the One I Love**、**Creeque Alley**。最後者也是一首具有代表性的名曲，簡略交待他們的組團經過，不過，依上文所述那麼複雜的成軍過程，還是得查閱相關傳記資料才能釐清出一點輪廓。

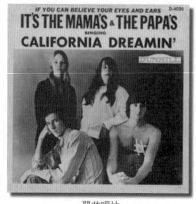

單曲唱片

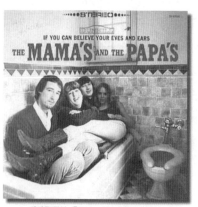

專輯唱片「If You Can Believe…」

　　68年合唱團解散，71年短暫復合發行過一張專輯。各自單飛以Mama Cass在英國的表現尚可，74年死於心臟病。兩位Papas也不長壽，Doherty和Phillips分別於2001、2007年因病去逝。

California Dreamin'

詞曲：John Phillips、Michelle Phillips　主音：John Phillips

＞＞＞小段前奏

副歌

	Am　　G　F	
	All the leaves are brown (All…brown)*	樹葉枯黃
	G　　E	
	And the sky is gray (And…gray)	天空陰沉
	F　　　　C　E　Am　　　　　F　　E	
	I've been for a walk (I've…walk) on a winter's day (on…day)	在冬日裡我散步著
	Am　　G　　F　　　G　E	
	I'd be safe and warm (I'd…warm), if I was in L.A. (if…L.A.)	若人在洛杉磯，我會感到舒適溫暖
	Am　　G　F　　　　G　　　　　E	
	California dreamin'(California dreamin') (on such a winter's day)	加州之夢

主歌

Am　GF　　　G　　　E	
Stopped into a church, I passed along the way	我順著小路向前行，在教堂停下
F　　　　C　E　Am	
Well, I got down on my knees (got…knees)	啊，我跪下來
F　　　E	
And I pretend to pray (I…pray)	假裝祈禱
E　　　　　　Am　　G　　　F	
You know the preacher likes the cold** (preacher…cold)	你知道牧師喜愛寒冷？
G　　E	
He knows I'm gonna stay (I'm…stay)	他知道我將會留下
Am　　G　　F　　　G　　　　E	
California dreamin'(California dreamin') (on such a winter's day)	加州之夢(在如此寒冬)

＞＞間奏

副歌

Am　　G　　F	
All the leaves are brown (All…brown)	樹葉枯黃
G　　E	
And the sky is gray (And…gray)	天空陰沉
F　　　　C　E　Am　　　　F　　E	
I've been for a walk (I've…walk) on a winter's day (on…day)	在冬日裡我散步著
Am　　G　F	
If I didn't tell her (If…her) I could leave today (I could leave today)	如果我不曾告訴她
Am　　G　　F　　　　G　　　　Am	
California dreamin' (California dreamin') (on such a winter's day)	今天我會離開

尾段

Am　　G　　F　　　　G　　　Am	
(California dreamin', on such a winter's day)	
Am　　G　　F　　　G　　　Am	
(California dreamin', on such a winter's day……)	加州之夢(在如此寒冬)

註：＊以和聲見長的團體，（　）內和聲歌詞常與主音相同，比重也不輕。

　　＊＊由於翻唱版本眾多，有些網路所載歌詞不知為何是light the coal燃煤取暖，似乎也還符合詞意？

156 The Sound of Silence

Simon and Garfunkel

名次	年份	歌　　　　名	美國排行榜成就	親和指數
156	1965	**The Sound of Silence**	－	★★★★★
47	1970	**Bridge Over Troubled Water**	1(6),700228	★★★
105	1969	The Boxer	#7,69	★★★

不曉得有沒有細心又眼尖的歌迷跟筆者一樣，查覺到被譽為西洋流行音樂史上最偉大民謠二重唱Simon and Garfunkel所寫唱的經典民歌「沉默之聲」，其歌名中的Sound到底要不要加複數s？仔細詳閱相關中英文資料書籍（網路文章比較不用負責任）和比對所有復刻CD唱片曲目及印刷歌名，發現沒人認為加不加s有那麼重要（毫無章法，但也有正確的），反正是同一首歌或就是那首歌，其實不然，失之毫釐差之千里。筆者是學醫學出身，有實事求是的科學精神（也可以說鑽牛角尖吧），為大家說明這個小s的問題是我自認介紹本首歌最大的收穫。另外，**The Sound**(s) **of Silence**不是在1966年1月1日獲得美國熱門單曲榜冠軍，為何在上表中我會用沒發行單曲的符號（－）來標示呢？難道是我錯了嗎？

原音版和搖滾配樂版

Paul Simon早在1963年還沒成為發片二重唱時就已寫好**The Sound of Silence**，1965年，Columbia唱片公司為Simon and Garfunkel發行首張專輯「Wednesday Morning, 3 a.m.」，當時近乎清唱（只有一把木吉他先指彈再刷和弦的伴奏）之錄音室版**<The Sound>**收錄於其中。由於專輯沒受到太多矚目，Art Garfunkel再到紐約哥倫比亞大學數學研究所進修，而Simon則去英國，回到64年他曾待過的地方。當時，波士頓有家電台DJ以播放**<The Sound>**來介紹該專輯，聽眾反應相當熱烈，Columbia也覺得若將原曲的伴奏音樂予以電子化（電吉他）、搖滾化（加入電貝士、套鼓）來發行單曲唱片，應該會暢銷。

1965年6月15日（筆者按：某本原文告示牌排行榜專書誤植1966年），**<The Sound>**原曲的製作人Tom Wilson與Bob Dylan錄製**Like a Rolling Stone**（*滾石五百大名曲第一名，參見95頁*），完工後，Wilson要求樂師們再錄一首伴奏音軌。後來，Wilson將之與**<The Sound>**原曲的唱聲軌混合成搖滾民歌版**<The Sounds>**單曲上市，受到極大的迴響。

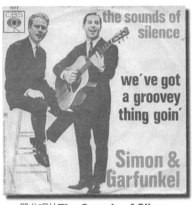

單曲唱片**The Sounds of Silence**

專輯唱片「Wednesday Morning, 3 a.m.」

1965年底，Simon在倫敦籌備個人專輯「The Paul Simon Songbook」，其中有幾首歌如**I Am a Rock**後來則由二重唱灌錄，收錄於66年發行的新專輯。由於冠軍混音版**<The Sounds>**也在其中，該專輯因而名為「Sounds Of Silence」。1966年1月1日，Simon接到從紐約打來的恭賀電話，沒人比他更驚訝於**<The Sounds>**會攻上熱門榜頂端。

簡單即是美版本雀屏中選

如果滾石雜誌所公佈的*The 500 Greatest Songs Of All Time*官方資料沒有錯誤的話，表示他們選擇**<The Sound>**做為搖滾紀元最經典（名次不低）的二重唱代表作。筆者認為，著眼點在兩人以清新民歌唱腔加上完美無暇和聲駕馭流暢動聽的旋律，至於由Simon填寫的文謅謅詞意（任憑聽者各自解讀賦予意義）應不是重點，否則選歌詞、唱聲完全一樣又有商業成就的**<The Sounds>**不更好，這與下文要介紹之**Bridge Over Troubled Water**有很大的不同。**<Bridge>**沒有民歌仰賴的吉他伴奏精神（改用鋼琴和華麗的管弦樂、鼓聲）、只有後段副歌的二重唱優美和聲（Garfunkel的主音歌聲當然無從挑剔），大概只能評為一首也還不錯聽的流行歌曲，但為何**<Bridge>**的名次（#47）會高於**<The Sound>**（#156）甚多？贏就贏在**<Bridge>**有特殊時空背景的反戰、關懷詞意。

偉大民謠二重唱

Paul Frederic Simon（b. 1941年10月13日，紐澤西州）幼年時因父母工作的關係，全家遷居到紐約市皇后區。小六時與同樣住在Forest Hill中學附近的鄰家男孩Arthur Ira Garfunkel（b. 1941年11月5日，紐約市皇后區）交好，上同一所高中，一起演話劇、寫曲、在舞會上唱歌。這段高中時期的創作和歌唱並不成熟，

也尚未受到民歌之薰陶,明顯模擬The Everly Brothers的風格。

　　Simon就讀鄰近的皇后學院,主修英國文學,Garfunkel則到哥倫比亞大學去唸藝術史。身處於民謠發祥地紐約格林威治村,不免受到影響,大學期間兩人各自以匿名寫了不少民歌,Simon和同窗好友Carole King(見248頁)還成為歌曲出版搖籃「布爾大樓」的詞曲創作新秀。大學畢業後,兩人同時又進修(Simon讀法學院;Garfunkel修數學碩士),這時他們開始以Simon and Garfunkel之名演唱一些自創民謠小品。64年初,Simon跑去英國摸索民謠創作,不到半年回國,兩人再度重聚,與Columbia公司簽約發行唱片,開啟了民謠二重唱的星路。

　　在上述首張專輯之後,他們於1966年又推出專輯「Sound Of Silence」、「Parsley, Sage, Rosemary And Thyme」「香菜、鼠尾草、迷迭香和百里香」(專輯榜第四名)以及兩首排行榜Top 5民謠佳作 **I Am a Rock**、**Homeward Bound**,持續為他們創造不少人氣。

　　67年,為由達斯汀霍夫曼所主演的電影 *The Graduate* 「畢業生」創作配樂,68年初發行的電影原聲帶和專輯「Bookends」雙雙問鼎王座。配合劇情而寫、輕鬆詼諧但帶有爭議詞意的歌曲 **Mrs. Robinson**(單曲和「Bookends」專輯版才是完整,原聲帶收錄兩種版本雖不同但均為電影配樂用片段)獲得熱門榜三週冠軍,更為他們勇奪該年度最佳唱片和最佳重唱團體兩項葛萊美獎。

專輯唱片「Sounds Of Silence」

「畢業生」電影原聲帶

The Sounds of Silence

詞曲：Paul Simon

>>>小段前奏 吉他指彈

A段

Em D
Hello, darkness my old friend
 Em
I've come to talk with you again
 C G
Because a vision softly creeping
 Em C G
Left its seeds while I was sleeping
 C G
And the vision that was planted in my brain
 Em D Em
Still remains within the sound of silence

哈囉,我的老友灰暗

我又要與你對談

因為幻象又在輕輕爬行

在我睡覺時埋下種籽

而那景象植入我的腦海

沉默之聲依然留存

B-1段

Em D
In restless dream, I walked alone
 Em
Narrow street of cobblestone
Em C G
Neath the halo of a street lamp
 Em C G
I turned my collar to the cold and damp
 C G
When my eyes were stabbed by the flash of a neon light
 Em D Em
That split the night, and touched the sound of silence

在無盡的夢境中我獨自行走

圓石鋪成的狹窄街道

街燈光暈下

我豎起衣領以禦濕冷

當我的眼睛被霓虹燈光所刺痛

光芒劃破夜空時觸到沉默之聲

B-2段

Em D
And in the naked light I saw
 Em
Ten thousand people maybe more
Em C G
People talking without speaking
Em C G
People hearing without listening
 C G
People writing songs that voices never share
 Em D Em
No one dared, disturbed the sound of silence

我見到赤裸之光

成千上萬的人們

凡人閒談言之無物

有耳朵卻沒用心傾聽

寫歌卻沒有意涵

有誰敢 驚擾沉默之聲

B-3段

Em D
"Fools" said I "you do not know"
 Em
"Silence like a cancer grows"
Em C G
Hear my words that I might teach you
Em C G
Take my arms that I might reach you"
 C
But my words like silent raindrops fell
 Em D Em
n'echoed in the wells of silence

"傻瓜們"我說"你們不明白"

沉默像腫瘤會蔓延

聽聽我能教你的話語

握住我能向你伸出的手

但我這些話像無聲的雨落下

在沉默的井裡發出回聲

B-4段

Em D
And the people bowed and prayed
 Em
To the neon God they made
Em C G
And the sign flashed out it's warning
Em C G Em
In the words that it was forming, and the signs said
 C G
The words of the prophets are written on the subway walls
 Em D Em
And tenement halls And whispered in the sound of silence

人們膜拜禱告

對自己創造出來的霓虹神像

告示上閃爍著警語

在逐漸形成顯現的字句中

先知的箴言寫在地下鐵牆上和

廉價公寓的長廊 沉默聲低迴不已

167

 47 Bridge Over Troubled Water

Simon and Garfunkel

Garfunkel 細膩完美的高音配上 Simon 所譜之優美旋律及兩人感性的重唱和聲，是樂迷愛死他們的主因（商業成就）；Simon 寫的歌詞除了富含文學詩意外，同時又挑釁地討論現代人寂寞的心靈，以隱喻反諷之方式提出自我反省，充分展現敏銳觀察力及對大眾的關心，樂評喜歡他們（藝術成就）。

勉強完成經典專輯

可是，這種看似完美的合作卻在五年後出現裂縫，Garfunkel 對 Simon 一手掌控歌曲的創作、編排以及與新製作人 Roy Halee 的不良關係，產生「既生瑜何生亮」之感慨。就在充滿嫌隙、詭譎氣氛下，勉強完成了五百大經典「Bridge Over Troubled Water」。此專輯蟬聯英美兩地冠軍數週（美國十週），全球銷售超過一千三百萬張，70 年葛萊美年度最佳專輯。

1970 年，專輯與同名歌 **<Bridge>** 上市時適逢美國自越戰撤軍，眾人受傷之心靈急需撫慰，表面上強調做為朋友支柱渡過惡水上大橋的簡單詞意，振奮了美國人心。熱門榜六週榜首、70 年熱門年終單曲第一名，囊括年度唱片、年度歌曲、最佳流行歌曲、最佳重唱歌曲編曲、最佳錄音等五項葛萊美獎只是錦上添花而已。

事後我們反過來看，筆者認為如果不是兩人若即若離，那麼這首實際影射他們脆弱關係的歌會不會透過 Garfunkel 哀傷的高音傳唱出來，可能還有問題！

Simon 說 **<Bridge>** 是針對 Garfunkel 的聲音特質所寫，而 Garfunkel 則問：「你也有不錯的假音，為何不自己唱？」Simon 說：「不，我是為你而寫的。」Garfunkel 說：「好！那我就照譜唱，但請你以後不必特別為我寫歌。」從這段對話可以預見兩人即將分道揚鑣。

愛唱這首經典名曲的藝人也是一卡車，舉兩個極端的例子，「靈魂皇后」Aretha Franklin 在隔年之翻唱版獲得熱門榜 Top 10；台灣小天后蔡依林也曾唱過。

專輯裡還有三首歌也是榜上有名，**El Condor Pasa (If I Could)** （#18）、**Cecilia**（#4）和 **The Boxer**（將 69 年 #7 單曲收錄進來）。**El Condor Pasa**（源自南美民謠）即是台灣翻成「老鷹之歌」的名曲，排笛和拉丁吉他伴奏貫穿全曲，與節奏感十足的 **Cecilia** 一樣屬於帶有福音味之民族風格歌曲。Simon 日後在 80、90 年代會朝向世界性民族音樂發展，可算是其來有自。**The Boxer**（五百大名曲

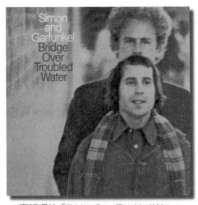

專輯唱片「Bridge Over Troubled Water」

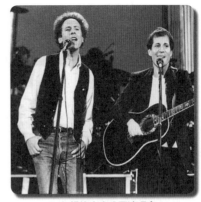

81年紐約中央公園演唱會

#105）描述貧民區的孩子隻身到紐約像拳擊手一樣不屈不撓奮鬥，在特殊管樂及低音tuba高張力之襯托下，為這張專輯和二重唱的合作關係畫下句點。

君子絕交不口出惡言

Simon and Garfunkel「非正式」解散後，Simon致力於自我音樂理念的實驗與實現，Garfunkel則把演藝重心放在大螢幕上，因此他們分手並未撕破臉，兩人仍維持一定的友誼。整個70年代，他們有合唱過一些錄音作品如**My Little Town**、重唱Sam Cooke的名曲**Wonderful World**（加上James Taylor，見244頁），這是大家公認最佳的翻唱版本。

1981年9月19日，兩人於紐約舉辦免費演唱會報答歌迷長期對他們的愛戴，將近有五十萬人擠爆中央公園。90年，二重唱被引荐進入搖滾名人堂；2001年，Paul Simon也以個人名義入選。2003年，Simon and Garfunkel二重唱獲得葛萊美終生成就獎，在頒獎典禮上觀眾又再度欣賞到他們美妙的歌聲。

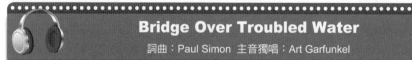

Bridge Over Troubled Water

詞曲：Paul Simon 主音獨唱：Art Garfunkel

＞＞＞前奏 鋼琴

主歌 A-1 段

```
        C  F     C      F
When you're weary, feeling small          當你疲憊,感覺卑微
F       A#    F  C      F
When tears are in your eyes               當你眼中有淚
       C     F C F
I will dry them all                       我會擦乾它
C   G/B Am   G                    C
I'm on your side, Oh when times get rough 當艱困時,我在你這邊
C7           F    D   G
And friends just can't be found           而好朋友難尋
```

副歌

```
C7      F          C    A7  F
Like a bridge over troubled water         像惡水上的橋
     E7      Am
I will lay me down                        我將趴下
     C9      F       C    Am  F
Like a bridge over troubled water         像橫跨惡水的橋
     G7      C
I will lay me down                        我將趴下(幫你渡過)
```

＞＞間奏 鋼琴

主歌 A-2 段

```
             C         F            C    F
When you're down and out, when you're on the street  我當你心情低落 不被接納
F       A# F    C       F
When evening falls so hard                 夜幕深深低垂
         C   F C F
I will comfort you                         我會撫慰你
C   G/B Am    G                   C
I'll take your part, Oh when darkness comes  我為你分擔解憂,當黑暗降臨
C7           F    D   G
And pain is all around                     和苦惱圍繞時
```

副歌 重覆一次

＞＞間奏 鋼琴 (以下主歌A-3段 管弦樂加入 漸強)

主歌 A-3 段

```
           C       F    C   F
Sail on silver girl, sail on by            好女孩起航吧,向前走
F        A#   F   C    F
Your time has come to shine                妳即將大放光芒的時候到來
            C                F   C F
All your dreams are on their way           所有夢想正在路上
C   G/B Am   G                 C
See how they shine, Oh if you need a friend  如果妳需要好友,會見到夢想發光
C7           F   D   G
I'm sailing right behind                   我會伴妳同航
```

副歌 重覆 第二次

(I will lay me down改成I will ease your mind) 撫慰你的心靈

6 Good Vibrations

Beach Boys

名次	年份	歌名	美國排行榜成就	親和指數
6	1966	**Good Vibrations**	#1,661210	★★★★★
209	1963	In My Room	B面#23,64	★★
176	1964	Don't Worry Baby/A面I Get Around #1	B面#24,0704	★★★★
71	1965	California Girls	#3,650904	★★★★
211	1966	Caroline, No	#32,6604	★★★
271	1966	Sloop John B	#3,660507	★★★
25	1966	God Only Knows	B面#39,6609	★★★

依據Beach Boys的「老大」Brian Wilson 76年接受滾石雜誌採訪所說：「小時候媽媽經常跟我提到"vibrations"這個字，當時我因為還小，對這種看不見的『感覺』、感受不到的『心靈共鳴』有些害怕。但我媽用狗為何會對某些陌生人吠，而對另一些人就不會叫？人與人之間相處有時也如此，這就是所謂無法解釋的『感覺』。我好像聽懂了！」

鍍金七吋圓膠片

在Beach Boys最紅的60年代前中期，**Good Vibrations**是他們最後一首熱門榜暢銷冠軍曲（英國榜兩首冠軍的第一曲），樂評視為「流行交響曲」，高居滾石五百大歌曲第六名。此曲還有個特色是用龐大的金錢（包括工時）所堆積而成。

單曲唱片 **<Good>** 製作耗時半年（發行於66年十月），動用到四間知名的錄音室，據Brian估計大概用掉一萬六千美元，而收錄的專輯「Smiley Smile」則共花費六萬元。在當時從未有人花如此巨款來錄一首歌曲，小小一張七吋圓膠片，雖然昂貴，但也是極為傑出的作品（masterpiece）。受到音樂人 Phil Spector（見90頁）啟發，Brian製作唱片的功力也有「大躍進」，從65年夏斷斷續續、精心籌錄到66年四月完成的「Pet Sound」就可看得出來。這張專輯不僅名列滾石五百大經典唱片第二，也收錄多首代表他們加州「衝浪搖滾」的名曲如 **Wouldn't It Be Nice**（Brian和Love寫唱）、**Sloop John B**（Brain改編自老民謠；Brian和Mile Love主音）、**God Only Knows**（Carl Wilson主音）、**Caroline, No**（Brian主音）…等。其中 **<Wouldn't>** 和 **<God>** 分別以A、B面單曲發行，A面 **<Wouldn't>** 打進熱門榜Top

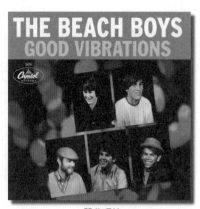

單曲唱片

滾石五百大專輯唱片「Pet Sound」

10，而單曲 **<Sloop>** 則拿下季軍好成績。

「Pet Sound」完成後，Brian開始著手寫製 **<Good>**。六個月內，不盡相同的音軌加唱聲共約十七次，剛開始在 Western Studios 錄製，這是他們所習慣的地方（早期許多暢銷曲誕生於此）。工程師說，第一次大家現場錄製的結果與最後搞來搞去的版本差不多。Carl（主音）接受訪談時說明 **<Good>** 的「進化」過程：我首次聽到 **<Good>** 時覺得略為粗糙但有很強的衝擊感，Brain的想法是把它弄成比 Spector（若由他來製作）更複雜、膨大甚至刺耳（氣勢磅礴）。兩、三次甚至四次的重覆混音後製（overdubs），是為了營造如排山倒海般、像二十個人在唱、密不透風的和聲音牆。因此，不僅是 **<Good>**，Beach Boys 的歌聽起來大部份輕快流暢，但時而此起彼落如海浪消長的輪番和聲之編排（演唱默契）與錄音工程卻很艱難，對後世的搖滾或流行音樂產生重大影響。Carl還提及，Mike Love 依據 Brian 所說的 "I'm picking up good vibrations" 來負責填詞但都寫不出來，直到最後一刻。另外，Brian 則提到：我拿各種母帶到 RCA、Gold Star 及 Columbia 的錄音室，每個地方都有不同的特色（器材或樂師）。我們還加上原始的「特雷門」電子合成器及大提琴伴奏（有些復古味），最後從四種版本中挑了一個，準備讓唱片公司發行前臨時又再來次「混合」。

南加州少年

40年代初，一位詞曲作者 Murry Wilson 在洛杉磯結婚生子，老大 Brian（b. 1942 年 6 月 20 日）牙牙學語時就會跟著哼唱老爸的歌曲，三歲即有音準。後來兩弟弟 Dennis（b. 1944 年 12 月 4 日）、Carl（b. 1946 年 12 月 21 日）陸續出生。他們住在加州 Hawthorne，姑姑嫁給 Love 先生，在附近二十分鐘車程之處，表哥

64年上電視表演 左起Al、Carl、Brain、Dennis、Mike　　單曲唱片**Don't Worry Baby**

Mike Love（b. 1941年3月15日）從小與 Wilson 兄弟交好。

　　Brian 的高中美式足球隊友 Al Jardine（b. 1942年9月3日，俄亥俄州）也很愛玩音樂，Brian 經常邀約他到家裡與兄弟們一起練唱。61年暑假，Wilson 夫婦要去渡長假，除了把冰箱塞滿食物外還給兄弟們一大筆「伙食費」。他們把錢拿去租樂器（直立低音大提琴、套鼓）和音響設備，趁大人不在家，去找老爸的樂曲出版商想錄製歌曲。Morgan 夫婦只對原創曲有興趣，由於 Dennis 很會衝浪，建議說不如我們來寫一些與海灘、衝浪有關的歌。於是在 Morgan 的辦公室當場創作，回家演練修飾一番，兩天後他們五人準備好要錄 **Surfin'**。

陽光沙灘衝浪女孩雙門轎跑車

　　除 **Surfin'** 外，他們還錄了由 Brian 和 Mike 所寫的 **Surfin' Safari**，出版商拿著母帶去找 Candix 公司，老闆立刻同意發行。樂團需要個名字，過去在學校他們自稱 Carl and The Passions，要發唱片了，想改成以南加州特有、流行之「彭德爾頓」襯衫為名的 The Pendletones，唱片公司宣傳 Regan 先生則建議他們用 Beach Boys「海灘男孩」、「沙灘少年」。**Surfin'** 在當地造成轟動，Candix 老闆不管其他衝浪系列的歌如 **Surfin' Safari**、**Surfer Girl**，執意只在全美推銷 **Surfin'**，最後獲得熱門榜七十五名。

　　62年春天，老爹 Murry 帶著他們的新歌去找大公司 Capitol，老闆 Gilmore 馬上與 Beach Boys 簽約。62年中起兩年內，他們總共發行六張專輯及多首暢銷單曲，重新發行的 **Surfin' Safari**、**Surfer Girl** 打進 Top 20，新作 **Surfin' U.S.A.** 榮獲季軍，而好友 Jan and Dean 則把 Brian 寫的 **Surf City** 唱成冠軍。出自「Surfer Girl」的 **In My Room** 和64年七月初首支冠軍曲 **I Get Around** 的B面 **Don't Worry**

Baby，雖在 Top 20 以外，卻是樂評叫好之作。**<Don't>** 較有名的翻唱是 70 年代 B.J. Thomas。

抵擋英倫入侵

　　70 年代中期，英國披頭四、滾石樂團相繼「肆虐」美國排行榜，Beach Boys 的出現喚起老美一絲希望，終於有個「像樣」的男子搖滾團體可以與之相抗衡。或許大家只知道 Brian 是創作、編曲、製作之靈魂人物，而樂團也以唱歌、和聲見長，其實 Beach Boys 前後共有七人加入，每位也都善於彈奏樂器，這可從巡迴演唱會票房不錯略知一二（並非全然「錄音室」樂團）。參考上頁左圖介紹如下：Al Jardine（吉他、貝士、鋼琴）、Carl（吉他、鍵盤、貝士）、Brain（貝士、鋼琴）、Dennis（鼓手）、Mike Love（電子合成器、管樂）。Al 算是「特許」的團員，為了完成牙醫學業，61 年錄完 **Surfin'** 後便離團回大學唸書，利用空閒或寒暑假才回來幫忙錄音（無法參與巡演）。不少人（巡演樂師）臨時加入過他們，早期如流行鄉村吉他手 Glen Campbell（見 203 頁）、後來有「船長夫婦」二重唱的 Captain Daryl Dragon。65 年初，Brian 因工作壓力太大而身體不佳、心理崩潰，退出巡演、暫居幕後。65 年五月底第二支冠軍曲 **Help Me Rhonda** 奪魁前一個月，「第六位」海灘少年 Bruce Johnston 正式加入，馬上獲得「地下」團長 Brian 的賞識，把他所寫的名曲 **California Girls** 交給 Bruce 唱。69 年中，或許是換到小東家，加上一成不變圍繞在沙灘、女孩、汽車打轉的音樂已不符合潮流等因素，Beach Boys 逐漸走下坡。70 年代只有一首 **Rock and Roll Music** 打進 Top 5，88 年電影「雞尾酒」插曲 **Kokomo** 倒是闊別二十四年多再度拿下冠軍。

專輯唱片「Surfer Girl」

單曲唱片 **California Girls**

Good Vibrations

詞曲：Brian Wilson、Mike Love　主音：Carl Wilson

＞＞＞直接下歌

主歌 A-1 段	**Dm**　　　　　　**Am** I⋯I love the colorful clothes she wears	我愛她穿的鮮艷衣裳
	B♭　　　　**C**　　　　　**A** And the way the sunlight plays upon her hair	以及陽光照在她頭髮上的樣子
	Dm　　　　　　**Am** I⋯ hear the sound of a gentle word	我聽見一個柔和語詞的聲音
	C　　　　　　　　　　**A** On the wind that lifts her perfume through the air	風中飄來她散發的香水味

副歌	**F** I'm pickin' up good vibrations She's giving me excitations	我得到好的感覺 她讓我好興奮
	F I'm pickin' up good vibrations (Oom bop bop good vibrations)	我有種好棒的感覺
	F She's giving me excitations (Oom bop bop excitations)	她讓我好興奮
	G Good good good good vibrations (Oom bop bop)	好的感覺
	G (She's giving me excitations) (Oom bop bop excitations)	
	A Good good good good vibrations (Oom bop bop)	好的共鳴互動
	A (She's giving me excitations) (Oom bop bop excitations)	

主歌 A-2 段	**Dm**　　　　　　　　**Am** Close my eyes, she's somehow closer now	我閉上眼睛,不知怎麼她好像近些
	B♭　　　　**C**　　　　　**A** Softly smile, I know she must be kind	溫柔笑容,我知道她一定很和善
	Dm　　　　　**Am** When⋯ I look in her eyes	當我看著她的雙眼
	B♭　　　　　　　　　**A** She goes with me to a blossom world	她會跟我一起走向美好的世界

副歌重覆一次

＞＞小段 間奏

主 B	**A** (Ahhhhhhh) (Ah my my what elation)	我那麼興高采烈
	D TI don't know where but she sends me there (Ah my my what a sensation)	我不知道但她會送我到何處
	A　　　　　　　　　　　**E F♯m B** (Ah my my what elations) (Ah my my what)	(感覺不錯)

＞＞小段 間奏

主 C	**E**　　　　　　　　　　**F♯m**　　　　**B** Gotta keep those lovin' good vibrations a happenin' with her ✕ 2	保持與她那種好的互動
	E　　　　　**F♯m**　　　**B**　　　**E F♯m B** Gotta keep those lovin' good vibrations a happenin'⋯	

＞＞小段 間奏

和聲尾段	**E**　　　　**A** Ahhhhhhhh Good good good good vibrations	好的感覺
	(Oom bop bop) (I'm pickin' up good vibrations)	我得到好的感覺
	G Ahhhhhhhh Good good good good vibrations	好的共鳴互動
	(Oom bop bop) (I'm pickin' up good vibrations)	
	F　　　　　　　　　　　　　　　　　　　　　　　**A**　　　　　**G** She na na⋯,Na na na, na na na na, na na na na Na na na, Do do do do, do do do do do do do do do	

註：Beach Boys以繁複的和聲見長，括號內的詞曲有時穿插在主音中有時在主音後。

175

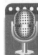

54　When a Man Loves a Woman

Percy Sledge

名次	年份	歌　　　　　名	美國排行榜成就	親和指數
54	1966	**When a Man Loves a Woman**	1(2),0528	★★

同時在商業和藝術上獲得絕佳成就的「憂傷」歌曲 **When a Man Loves a Woman**，對 R&B、靈魂一曲歌手 Percy Sledge（b. 1941 年 11 月 25 日，阿拉巴馬州）來說，是「愉快」的意外、是即興治療憂鬱的良藥。因為 Sledge 曾對一本記錄靈魂樂故事之文學傳記 *Nowhere to Run* 的作者表明，他最厭惡「悲傷」。

　　Sledge 還沒到故鄉 Leighton 附近某家醫院擔任護理勤務之前，做過許多「苦力」，也在浸信會教堂唱歌。除了白天醫院的工作外，晚上加入 Esquires Combo 樂團在地方俱樂部表演。某夜，Sledge 因戀情破碎而情緒不佳，連平時慣唱之 Smokey Robinson 和披頭四的歌曲都唱不好。他請貝士手 Cameron Lewis、管風琴手 Arthur Wright 隨便來段音樂，任何 Key 都行。就這樣，傾吐「當一個男人愛上一位女人後什麼都可以不要」心聲的即興創作 **<When>** 誕生。

　　後來，Sledge 帶著經過潤飾的 **<When>** 求見阿拉巴馬州音樂圈的鼓動促進者 Quin Ivy，Ivy 是位電台名 DJ，也擁有一家唱片行和錄音室。當 Sledge 試唱後，「哀愁」之情觸動人心，Ivy 說：「我不僅要你灌錄它，我也要它。」於是 Ivy 找名家 Rick Hall 合作，由 Hall 的錄音室樂師伴奏、錄音工程師 Marlin Greene 共同擔任製作人。歌曲錄好後，Hall 將母帶交由大公司 Atlantic 發行，而 Sledge 也很大方把詞曲創作的 credit 全給了 Cameron Lewis 和 Arthur Wright。

單曲唱片

精選輯CD唱片

66年初，單曲 **<When>** 透過 Atlantic 的發行與促銷，於五月底登上美國熱門榜王座，Atlantic 公司創設以來第三首冠軍單曲「撿」到手。Percy Sledge 唱紅 **<When>** 後才正式成為 Atlantic 旗下歌手，到73年為止，所發行的專輯和單曲銷售成績並不突出。這可能與他一直沒走出阿拉巴馬（戀故鄉、以故鄉為榮情結作祟）有關，後來雖有短暫到費城及喬治亞州見見世面，但為時已晚。87年曾重新發行 **<When>**，經典靈魂情歌不敵歲月的摧殘。不過，喜愛演唱及翻唱 **<When>** 的黑白藝人倒是不少，近代較為人熟悉卻是不怎麼樣的 Michael Bolton 版。

When a Man Loves a Woman

詞曲：Cameron Lewis、Arthur Wright

＞＞＞前奏 C G/B Am C/G F G C G

	歌詞	中譯
主歌A段	C　　　　　G/B When a man loves a woman Am　　　　　C/G Can't keep his mind on nothing else F　　　　　G　　　　　　　　　　G He'll trade the world, for the good thing he's found C　　　　G/B　　Am　　　　　　C/G If she's bad he can't see it She can do no wrong F　　　　　G　　　　　　　　　　　G Turn his back on his best friend If he put her down	當一個男人愛上一個女人 不能假裝若無其事 他會拿全世界來交換他找到之寶物 若她差勁,視而不見 她不會有錯 見色忘友 如果他已愛上她
副歌	C　　　　　　G/B　　Am　　　　C/G When a man loves a woman Spend his very last dime F　　　　　G　　　　　C　　　　　G　　　　　G/B Trying to hold on to what he needs He'd give up all his comfort Am　　　　　C/G　F　　　　　　G　　　　　　　C　G Sleep out in the rain If she said that's the way it ought to be	當男人愛上女人 花光最後一毛錢 試著維持他所要 放棄一切享樂 睡在雨中 如果她說那是必須的
主歌B段	F Well, this man loves a woman F　　　　　　　　　　C I gave you everything I had F　　　　　　　　　C　　　Am Trying to hold on to the precious love D7　　　　　　　　　　G Baby, please don't treat me bad	哇,這個男人愛上一個女人 我給妳我所有的一切 努力維繫珍貴的愛 寶貝,請別虐待我
副歌	C　　　　　G/B　　Am　　　　C/G When a man loves a woman Down deep in his soul F　　　　　G　　　　　C　　　　　　　G/B She can bring him such misery If she plays him for a fool Am　　　　C/G　F　　　　　G　　　　　　C G He's the last one to know Loving eyes can't ever see	當男人愛上女人 在他靈魂深處 若她愚弄他 會帶給他淒慘 他是最後一個知道愛是盲目的人
副歌尾段	C　　　　　G/B　　Am　　　　　C/G When a man loves a woman He can do no wrong F　　　　　　　　　　C　　　　　　G　　　　　G/B He can never own some other girl Yes, when a man loves a woman Am　　　　　C/G　F　　　　　G　　　　　C　　　G I know exactly how he feels Baby, baby, baby, you're my world C　　　　　G/B　　Am　　　　C/G When a man loves a woman He can do no wrong…fading	當男人愛上女人 自認不會做錯事 他不會有別的女人 我很明確了解他的感受 寶貝 妳是我的世界 他不會做錯

206　Reach Out, I'll Be There

The Four Tops

名次	年份	歌　　　　名	美國排行榜成就	親和指數
206	1966	**Reach Out, I'll Be There**	1(2),661015	★★★
390	1964	Baby I Need Your Loving	#11,6412	★★★
415	1965	I Can't Help Myself (Sugar Pie, Honey Bunch)	1(2),650619	★★★★
464	1966	Standing in the Shadows of Love	#6,6612	★★★

雖然The Four Tops「頂尖四人組」也被歸類成一般Doo-wop或靈魂合唱團，但以男中音Levi Stubbs為首的搖滾唱法，受到白人樂評青睞，四首60年代經典名作入選滾石五百大歌曲，傲視所有黑人團體。

終極目標指向頂尖

四名熱愛歌唱的黑人青年Levi Stubbs（b. 1936年6月6日，d. 2008年10月17日）、Abdul "Duke" Fakir（b. 1934年12月26日）、Lawrence Payton（b. 1938年3月2日；d. 1997年6月20日）、Renaldo "Obie" Benson（b. 1936年6月14日；d. 2005年7月1日），就讀於底特律一所中學，雖然他們常一起打球，但唱歌時卻分屬不同樂團。54年某夜，共同認識的一位女同學請求他們在朋友的生日舞會上唱歌（Stubbs主音，其他三人和聲），初次合作感覺不錯，隔日相約在Fakir家練唱，並決定正式組成四人團。

先是用Four Aims這個名字在地方俱樂部表演，直到56年Chess唱片將之網羅。公司音樂總監覺得他們的團名與The Ames Brothers太相似，於是建議將Aims改成Tops，終極目標（aiming）依然指向頂尖（top）。The Four Tops在60年以前遊走於各唱片公司，一直都沒有好機會，就算到了大公司Columbia，所發行之單曲成績也不理想（筆者按：Aretha Franklin當時也加入Columbia，到The Four Tops離開，大家都還沒紅呢）。60年前後，Berry Gordy, Jr.正籌設Motown唱片，對他們很感興趣，但人親（宣揚黑人流行音樂）土也親（公司設立於故鄉底特律）的觀念並未發揮作用，依舊嚮往與白人大唱片公司合作。在來自紐約的CBS麾下又混了兩年，還是紅不起來。眼看同梯的黑色藝人如The Miracles、Marvin Gaye、Mary Wells等與Motown一起成長，令人羨慕，要求重返懷抱。Gordy展現氣度，支付他們要求的四百美元簽約金，但待在子公司Workshop年餘，只發行過一張爵士專輯

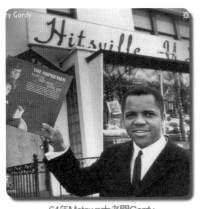

64年Motown大老闆Gordy

65年H-D-H 後左、前右二Eddie & Brian前左一Dozier

「Breaking Through」，大部份的時間是替其他藝人團體如 The Supremes（見184頁）唱和聲。64 年夏天某夜，他們在底特律的俱樂部 The 20 Grand 演唱，製作人 Brain Holland 緊急通知他們工作結束後到錄音室集合。凌晨兩點，聽完 Brain 唱過一遍後開錄，兩天後發行單曲，這就是「頂尖四人組」首支熱門榜暢銷曲 **Baby I Need Your Loving**。

接下來，在類似的情境又錄了兩首歌，雖然成績沒有 **<Baby I>** 出色，卻因合作愉快而獲得製作人的信賴。因此，隔年，為 The Supremes 創造史無前例排行榜熱潮、Motown 當紅的寫歌製作三人組 H-D-H（Eddie 和 Brian Holland 兩兄弟、Lamont Dozier）才會把 **I Can't Help Myself (Sugar Pie, Honey Bunch)** 交給他們演唱。**<I Can't>** 接在 The Supremes 第五首冠軍曲 **Back in My Arms Again** 後於 65 年 6 月 19 日奪魁，不僅被樂評視為「定義」Motown Sound 的佳作之一，也開啟了 The Four Tops 在「摩城」時代輝煌的一頁。

合唱團的主音 Levi Stubbs 錄唱 **<I Can't>** 兩回，覺得不太滿意，但 Brian Holland 認為這樣已經很完美了，雙方有所爭執。Stubbs 被說服明日再來一次，但隔天來到錄音帶室時發現空無一人。所以，我們現在聽到的 **<I Can't>** 大概就是當時 Brain 堅持如此發行的錄音版本。Stubbs 精彩的中音搖滾唱腔搭配完美的和聲，唱出早期結合 Doo-wop 的黑人輕快流行搖滾代表作。

大老闆神準預言冠軍曲

就在 **<I Can't>** 登上熱門榜王座後，The Four Tops 急需一鼓作氣再來幾首暢銷曲。因為過去的老東家 Columbia 見到他們成功，感嘆錯失「金雞母」，重新推出舊作 **Ain't That Love**，而 Motown 聽到消息，認為此舉會攪亂一池春水。

65年團員照 左起Fakir、Benson、Stubbs、Payton

古董級黑膠單曲唱片I Can't Help Myself

　　H-D-H立即為他們寫 **It's the Same Old Song**，週四「趕鴨子上架」錄音，禮拜一發行單曲，十週後於65年九月初以第五名作收。雖然，**<It's the>**完成了任務，徹底擊敗Columbia發行的**<Ain't That>**（筆者按：該曲只打進熱門榜一週第93名），但歌詞毫無意義的輕快流行小調被批評與**<I Can't>**相似，了無新意，歌名譏諷Columbia重新推出老歌的「司馬昭之心」倒是引發一些小話題。或許就因複製**<I Can't>**的「事實」，才能延續氣勢，**<It's the>**成為他們最重要的「即食」暢銷曲之一。65年十一月在Motown的第二張專輯「Four Top's Second Album」上市，**<I Can't>**和**<It's the>**同時收錄於其中。

　　時至65年，H-D-H三人組已同時為The Supremes和The Four Tops寫製不少Top 10暢銷曲，但在**<It's the>**後他們只出現兩首Top 20和一首 Top 50曲，因此需要注入新能量。H-D-H為他們寫了一首新歌 **Reach Out, I'll Be There**，錄音時加入一些女和聲，使之聽起來較熱鬧、搖滾，Stubbs的主音部份則與錄**<I Can't>**時的情況相似，唱了兩、三回製作人Brain就說OK了！事後，他們沒把這首歌特別放在心上，以為只是下張專輯裡的某一條曲目而已。沒多久，大老闆Gordy告訴他們準備迎接超級冠軍曲時，團員Fakir還在想老闆講的是哪首歌？Gordy見到大家一臉狐疑，說：「Reach out啊！」Fakir又繼續回想，最近錄過的歌裡面哪一首歌名有Reach out？他們以為這只是老闆的一席鼓勵性談話，聽聽就算了。兩週後當全美大部份電台都競相播放**<Reach>**時，他們才明白老闆真是「英明」（筆者按：依照Gordy炒作單曲的慣用技倆，可能暗中使力）。**<Reach>**也成為他們第一首國際級暢銷曲，以前即使像**<I Can't>**那樣叫好又叫座的歌在英國都打不進Top 20，如今，**<Reach>**莫名其妙登上英國榜頂端。

專輯唱片「Reach Out」

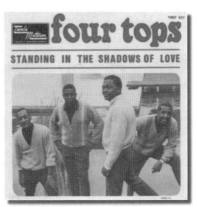
單曲唱片Standing in the Shadows of Love

春蠶到死絲方盡

接著，與 **<Reach>** 風格大致相近的 **Standing in the Shadows of Love**、**Bernadette** 順利打進 Top 10，部份樂評認為這些都是結合 Doo-wop 與老式黑人搖滾的「假搖滾」流行歌曲，不過 **<Reach>** 和 **<Standing>** 在詞意上有所「進步」。在 The Four Tops 開始撿別人的歌如 **Walk Away Renée**、**I'm a Believer** 來唱前，H-D-H 再為他們寫製兩首單曲 **7 Rooms of Gloom**、**You Keep Running Away**，這些歌以及 **<Reach>**、**<Standing>** 都收錄在他們最重要也最暢銷、67年七月發行的專輯「Reach Out」裡。

再一首單曲後，H-D-H 三人組因忠誠問題（私下籌組公司）而離開 Motown，其他寫歌製作團隊試圖接手，但都失敗。72年，Gordy 為了擴大事業版圖而將公司遷到好萊塢，他們作出痛苦決定留在故鄉底特律，與具有地緣關係的 Dunhill 唱片公司簽約，以兩首 Top 10 單曲做為成功復出的前哨。但不幸的，Dunhill 被母公司 ABC 收回，或許影響他們的「東山再起」，80年，轉投寶麗金集團旗下專出迪斯可唱片的 Casablanca 公司，淪落到也跟著唱起流行舞曲。

四位好友自54年組團超過四十年之「原封不動」狀態，因第二男高音 Payton 在97年死於肝癌而打破，他們一致決定沒必要、也無人能取代老友的位子，縮簡團名為 The Tops，繼續唱歌至人生終點站。比起歌唱事業上的成就，這更彌足珍貴，西洋音樂史上沒有一個冠軍級合唱團可與 The Four Tops 相較「友情」。

Reach Out, I'll Be There

詞曲：Lamont Dozier、Eddie & Brain Holland

> > > 前奏 Dm A Dm A (F Key)

主歌 A-1 段

 Gm C
Now if you feel that you can't go on (Can't go on) 如果妳覺得過不下去
 Gm C
Because all of your hope is gone ('Cause all of your hope is gone) 因為妳的所有希望都消失
 Gm C
And your life is filled with much confusion (Much confusion) 妳的人生充滿許多迷惑
 Gm C
Until happiness is just an illusion (Happiness is just an illusion) 直到幸福只是個假象
 Gm C
And your world around is crumblin' down 而且妳的世界正面臨破碎
 F
Darling,(reach out) come on baby 達伶,(伸出雙手) 來吧寶貝
 A A/B♭
Reach out for me(Reach out) Reach out for me > > 小段間奏 Ha 向我伸出雙手

副歌

A D Dm A
I'll be there with a love that will shelter you 我會帶著愛前來 那會庇護妳
A D Dm A A
I'll be there with a love that will see you through 我會帶著愛前來 那讓妳渡過難關

主歌 A-2 段

 Gm C
When you feel lost and about to give up (About to give up) 當妳感覺失意而且想放棄
 Gm C
'Cause your best just ain't good enough (Ain't good enough) 因為妳的最好還未達完美
 Gm C
And you feel the world has grown cold (The world has grown cold) 而妳感覺世界愈來愈冷
 Gm C
And you're driftin' out all on your own (Driftin' out all on your own) 且正在孤獨漂移
 Gm C
And you need a hand to hold 妳需要可握之手
 F
Darling,(reach out) come on baby 達伶,(伸出雙手) 來吧寶貝
 A A/B♭
Reach out for me(Reach out) Reach out for me > > 小段間奏 Ha 向我伸出雙手

副歌和聲

A D Dm A
I'll be there to love and comfort you 我會在那裡撫慰妳
A D Dm A
And I'll be there, to cherish and care for you 我會在那兒珍惜妳關心妳
A D Dm A
(I'll be there to always see you through) 我會在妳左右幫妳渡過難關
A D Dm A
(I'll be there to to love and comfort you) 我會在妳左右撫慰妳

主歌 A-3 段

 Gm C
I can tell the way ya hang your head (Hang your head) 我會展現懸念妳之道
 Gm C
You're not in love now, now you're afraid (You're afraid) 現在妳沒有戀愛,妳害怕
 Gm C
And through your tears you look around (Look around) 透過妳的眼淚 看看四周
 Gm C
But there's no peace of mind to be found (No peace of mind to be found) 找不到平靜的心靈空間
 Gm C
I know what you're thinking, you're alone now, no love of your own 我知道妳認為妳孤單,沒有愛
 F F A/B♭
Darling,(reach out) Come on baby, reach out for me(Reach out), Reach out 達伶,(伸出雙手) 來吧寶貝

尾段

Just look over your shoulder 仔細檢視妳的肩上
A D Dm A
(I'll be there to give you all the love you need) 我會在那裡給妳所有妳要的愛
 A D Dm A
(And I'll be there you can always depend on me) I'll be there…fading 依賴我

339 You Keep Me Hangin' On

Diana Ross

名次	年份	歌　　　　　名	美國排行榜成就	親和指數
339	1966	**You Keep Me Hangin' On**	1(2),661119	★★★★
472	1964	Where Did Our Love Go	1(2),640822	★★★★
324	1964	Baby Love	1(4),641031	★★★★

 城之音Motown Sound最紅的女子團體The Supremes在60年代中後期有十二首冠軍名曲，雖然都由Diana Ross擔任主音，但當時的樂評普遍認為三位女孩中以Ross的歌藝最差（Florence Ballard最具有黑人女性獨特唱腔），只因她那略嫌中氣不足的輕聲吟唱及善於作秀，比較符合Motown的流行音樂品味。滾石雜誌單以Ross具名選出The Supremes三首代表作，是否受到她後來一直在美國娛樂圈享有被炒作出來的盛名有關，筆者不知道？我只曉得其他團員也有貢獻，歌曲寫製團隊H-D-H三人組（見179頁）的量身打造才是「惠她良多」！

至尊寶先賠後殺

　　1958年，某經紀人想捧紅手邊的黑人男子三重唱The Primes，於是找來三位黑人女孩Florence Ballard、Mary Wilson、Betty McGlown組團，名為The Primettes「小巔峰」。在仍有種族及性別歧視的時代，黑人女子團體大多四人一組，暖場、跑龍套或合音，且團名字尾常加上tte、lle（有小的意思）如The Marvelettes「小驚奇」、The Shirelles「小雪萊」。因此，Ballard邀請住在同社區、同年紀且對歌唱有興趣的Diana Ross（本名Diane Ernestine Earle Ross，b. 1944年3月26日）加入。Ross很珍惜這個意外機會，汲汲營營，一步一腳印想在娛樂圈成名。剛開始，Motown大老闆Berry Gordy, Jr.對這些未成年少女沒什麼興趣，大多安排當合音天使，拍拍手伴伴舞，試錄了三首歌也沒發行。60年秋，Gordy勉強同意用子公司Tamla名義為她們出版首支單曲**Tears of Sorrow**（Ross主唱）/B面**Pretty Baby**（Wilson主音），沒能打進任何排行榜，頂替McGlown的Barbara Martin覺得前途暗淡，毅然離團。60年底，錄好**I Want a Guy**準備上市前，Gordy決定要她們換掉The Primettes這個爛名字（既然已非四人團）。Ballard從名單中挑選了唯一字尾沒有tte、lle且相當有豪氣的The Supremes「至尊」作為團名，大家嚇了一跳，Ross和Wilson為此還與Ballard有所爭執，認為我們新人不該如此「臭屁」，

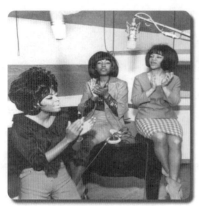
64年The Supremes 右一Ballard

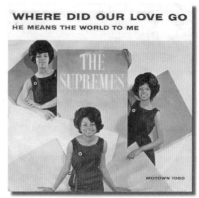
單曲唱片 右一Wilson

不過，Gordy倒是沒反對。

　　雖然到63年底，才陸續有歌曲擠入熱門榜，最高名次已突破Top 30。這段期間，Motown大家族其他成名藝人團體認定她們紅不起來，在背後譏笑她們是No-hits Supremes，至尊還會「通賠」（沒有任何暢銷曲）？

大牌眼中的垃圾

　　1964年初，救星出現了！Motown特約的知名寫歌、製作三人組Holland-Dozier-Holland（姓氏連起來簡稱H-D-H）寫了 **Where Did Our Love Go**，伴奏音軌錄製完成，本來預定要交給The Marvelettes來唱。根據Dozier表示：「主唱Gladys Horton聽音軌時沒特別反應，但我為她彈唱第一段歌詞時，她立刻打斷我並說：『我們沒辦法唱baby, baby, baby……yearning, burning, yearning……如此幼稚的歌』。」於是Dozier給「至尊」機會，沒想到 **<Where>** 獲得熱門榜兩週冠軍。Horton不曉得會不會扼腕？她認為的「垃圾」歌，在樂評眼中卻是二十世紀五百大經典名曲。開始有冠軍暢銷曲及巡演票房亮眼，這預告了在未來五年半內The Supremes將成為Motown的「A士」。

合作無間製造暢銷曲

　　Motown接著安排她們到英國作巡迴表演，十一月，H-D-H為她們量身打造的 **Baby Love** 在美英兩地同時奪得冠軍，英國排行榜后座首度被黑人女子團體所征服。隨後，同樣是H-D-H的作品 **Come See About Me** 也在年底拿下冠軍，成為有史以來第一個同張專輯「Where Did Our Love Go」（排行榜亞軍）擁有連續三首冠軍的美國合唱團。「至尊」爆紅後，完全信賴H-D-H，成為製造流行暢銷曲的黃金拍檔。歌壇之成功加上音樂獎項入圍，連帶拓展了電視和秀場的演藝空間，而媒

The Supremes and H-D-H 後排右一、二Holland兄弟　　　　單曲唱片 右一Diana Ross

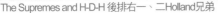

體關注之焦點逐漸放在妖嬌豔麗且嗲聲細語的 Diana Ross 身上。

雖然自65年十一月 **I Hear a Symphony** 榮登王座（第六首）後，已連續四首單曲未能奪冠，但 **You Can't Hurry Love** 在66年8月13日進入熱門榜第六十六名，卻以最大幅度的「躍進」在五週內攻上榜首。但這個合唱團自己的紀錄，很快就被6月30日錄好、10月29日發行入榜第六十八名的 **You Keep Me Hangin' On** 打破，四個禮拜（68-27-7-1）即攻上頂端。在 **<You Keep>** 獲得第一週冠軍的那個星期六（11月19日），*告示牌* Hot 100 熱門榜出現唯一一次罕見的現象——前五名的歌先後都拿下冠軍，叫做 "The Number One Top Five"。

黃金拍擋合作久了，也是要變出新把戲，H-D-H三人組刻意把擅長的R&B與當下流行的搖滾融合在一起，展現新的風貌，寫製作出這首充滿搖滾活力與早期女性自覺（特別是由黑人女子所唱，見附頁歌詞）經典 **<You Keep>**。至於會延後發行主要是大老闆想太多，擔心 Ross 的唱腔不夠「硬」，不會有好成績。

新摩城之音

60年代中後期，H-D-H三人組開始以這種新的R&B搖滾風格為他們手上的藝人團體寫製歌曲，除 **<You Keep>** 外，還有如 The Four Tops 的 **Reach Out, I'll Be There**（見178頁）。他們找到新方向而主宰這段時間的 Motown Sound 還有一個很重要的原因——此時，Motown 錄音室樂師是由一群好手組成的固定班底，他們稱自己為 The Funk Brothers，就連 Stevie Wonder、Marvin Gaye 等大牌的唱片也多有受益。雖然處於鎂光燈照不到的地方，但內行的歌迷認識他們，底特律專業的音樂雜誌報導過他們。

在英國排行榜，第七首美國冠軍 **<You Can't>** 可算是除了英國冠軍 **Baby**

首支個人冠軍單曲唱片封面很有「藝術」氣息

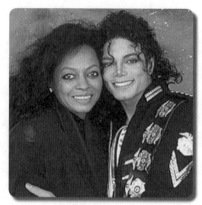

2002年Diana and Michael

Love外第二受歡迎的歌，加上**<You Keep>**，日後的英籍紅歌手特別愛翻唱這些歌。例如83年初Phil Collins（原Genesis樂團鼓手、主唱）把**<You Can't>**唱成英國冠軍；87年Kim Wilde「小野貓」也把**<You Keep>**唱成熱門榜冠軍（英國亞軍）；「搖滾公雞」Rod Stewart（見264頁）收錄在77年「Foot Loose And Fancy Free」專輯裡的**<You Keep>**也是一絕。70年代英國相當重要的前衛藝術搖滾代表樂團Genesis「創世紀」，經過多次人員變動，第四代領導Phil Collins也於80年代單飛。我們可以體會他急於想成名而「降格」搖滾流行化，但竟然選擇美國摩城之音黑人女子合唱團的歌來翻唱倒是讓筆者頗感意外。

花蝴蝶單飛

　　成年後Ross與Gordy之「關係」愈來愈匪淺（根據八卦消息，Ross第一個未婚生女的父親可能是Gordy），引起其他女團員吃味，埋下內訌的種子。65年起，在Gordy的掌控下，所有歌曲都由Ross主唱，其他兩人淪為和聲。在**<You Keep>**獲得冠軍後，媒體訪問Wilson時她說：「我與Ballard不是Ross的合音天使，我是超級女子合唱團的幕後star！」到67年中Ballard被開除及Gordy將團名改為Diana Ross and The Supremes後，H-D-H的光環也逐漸退色，此時，Gordy對Ross言聽計從，「指示交辦」讓合唱團自生自滅。1970年，Ross正式脫離The Supremes，對她來說那是另一個故事的開始。

　　如今年近七十，風華老去，無論您對她的觀感如何？畢竟她從一個努力奮鬥、汲汲營營的黑人女孩到曾叱吒多年的風雲人物，也獲得許多「客套性」獎項肯定，我們不得不佩服Diana Ross的確是長袖善舞的「花蝴蝶」。

You Keep Me Hangin' On

詞曲：H-D-H三人組

> > > 前奏

副歌 A 段

　　A　　　　　　　　G
Set me free, why don't cha babe　　　　　為何不放我自由

　　D　　　　　　　　F
Get out my life, why don't cha babe　　　為何不滾出我的生活

　　A　　　　　　　　G　　　　　D　　　　　　F
'Cause you don't really love me, you just keep me hangin' on　　你又不是真愛我,只是纏我不放

　　A　　　　　　　G　　　　D　　　　　　F
You don't really need me, but you keep me hangin' on　　你又不是真需要我,只是纏我不放

主歌 A-1

　　C7
Why do you keep a coming around　Playing with my heart　　為何你一直過來玩弄我
　　　　　　　　　　　　　　　F　　　　　　　C
　　C7　　　　　　　　　　　　F　　　　　C　　　Bm
Why don't you get out of my life and let me make a new start　　為何不滾,我要重新過生活

　　G　　　　　　　　　E
Let me get over you　The way you've gotten over me　　讓我克服你 就像你早已克服我

副歌 B 段

　　A
Set me free, why don't cha babe　　　　　為何不放放開我

　　D　　　　　　F
Let me be, why don't cha babe　　　　　　為何不讓我做我自己

　　A　　　　　　　　G　　　　　D　　　　　　F
'Cause you don't really love me, you just keep me hangin' on　　你又不是真愛我,只是纏我不放

　　A　　　　　　　G　　　　D　　　　　　F
Now you don't really want me, you keep me hangin' on　　你又不是真需要我,只是纏我不放

主歌 A-2

　　C7　　　　　　　　　　　　　　F　　　　　　C
You say although we broke up　You still wanna be just friends　　你說雖然分手仍可作朋友

　　C7　　　　　　　　　　　　　　F
But how can we still be friends　When seeing you only breaks　　但作朋友,你只會再傷我

　　　　　　　A
my heart again

And there ain't nothing I can do about it　　所以我只好如此做

副 C

　　A　　　　　　　　　　　　　　G
Woo… (set me free, why don't cha babe),　　放我自由,滾出我的生活

　　　　D　　　　　　　F
woo…(get out my life), why don't cha babe

　　A　　　　　　　　G
Set me free, why don't cha babe　　　　放我自由,滾出我的生活

　　D　　　　　　F
Get out my life, why don't cha babe

　　A　　　　　　G　　　　D　　　　　F
You don't really love me, you just keep me hangin' on　　你又不是真愛我,只是纏我不放

　　A　　　　　　　G　　　　D　　　　　　F
You don't really need me, but you keep me hangin' on　　你又不是真需要我,只是纏我不放

主歌 A-3

　　C7　　　　　　　　　　　　　F
You claim you still care for me　But your heart and soul　　你說仍關心我,但你身心都要自由

　　　　　　　C
needs to be free

　　C7　　　　　　　　　　　　F　　　　　C　Bm
Now that you've got your freedom, you wanna still hold on to me　　你有了自由仍想纏我

　　G　　　　　　　　　　　E
Don't want me for yourself　So let me find somebody else hey…　　不要自私纏我,讓我也找別人

副歌 尾段

　　A　　　　　　G　　　　D　　　　F
Why don't you be a man about it　And set me free　　你何不有種面對,也讓我自由

　　A　　　　　　　　　G　　　　　　　F
Now you don't care a thing about me　You're just using me　　現在你根本不鳥我,只是利用我

　　A　　　　　　G　　　　D　　　　　F
Go on, get out, get out of my life　And let me sleep at night.　　走吧,滾出去,讓我晚上好好睡覺

　　A　　　　　　　G　　　　D　　　　　F
'Cause you don't really love me　You just keep me hangin' on…fading

187

257 Wild Thing

The Troggs

名次	年份	歌　　　　名	美國排行榜成就	親和指數
257	1966	**Wild Thing**	1(2),660730	★★★★

英國樂團The Troggs以翻唱的 **Wild Thing** 提早預示未來五到十年搖滾樂之潮流。樂團正要發片時，除了 **<Wild>** 之外還有美國創作歌手John Sebastian（見190頁）的作品可以選，製作人Larry Page幫他們挑了 **<Wild>**，主唱Reg Presley看過簡單又陳腐的歌詞後說：「Oh God, what are they doing to us?」

一曲樂團意外爆紅

　　1965年，四名英格蘭Hampshire青年組了The Troglodytes「野蠻穴居人」樂團，成員是貝士手Reg Ball（本名Reginald Maurice Ball，b. 1941年6月12日）、鼓手Ronnie Bond、吉他主唱Tony Mansfield、吉他手Dave Wright。沒多久，後兩者離團，由Chris Britton和Pete Staples取代，Reg不是很情願的被拱為主唱。隨後，他們被Larry Page發掘，CBS為樂團發行由Reg創作的處女單曲 **Lost Girl** 失敗。Reg借用貓王的姓氏Presley為藝名，團名也縮簡成Troggs，Page則為之爭取到英國大公司Fontana的合約。上英國綜藝節目唱歌提升不少知名度，翻唱65年The Wild Ones的 **<Wild>** （詞曲作者為生於紐約市的Chip Taylor）因有情色聯想（shake it是在做什麼？ wild thing除了指人還能代表何物？）及間奏時Reg吹奏獨特的小陶笛而大受歡迎，奪下英國榜亞軍，一夕爆紅。66年中，在美國上市時出現

CD版單曲唱片 左—Reg Presley

大聯盟 II 原聲帶收錄X樂團的**Wild Thing**

一個很不尋常的情形——Fontana和Acto兩家唱片公司同時宣稱他們擁有發行權，來不及法院相見前，美國民眾可在各地買到兩種單曲唱片。排行榜史上，**<Wild>** 是由兩家不同公司出版的唯一首冠軍曲。

　　如此新聞事件並沒有讓The Troggs在美國持續走紅，到68年只有**Love Is All Around**打進Top 10，這首優美歌謠與低俗的**<Wild>**相差十萬八千里。他們在英國則因「歌詞」阻礙了發展，例如一曲**I Can't Control Myself**裡提到現今見怪不怪的「股溝妹」而沒有電台要播放。後來再翻唱**<Wild>**的人也是多如牛毛，從Jimi Hendrix（非錄音作品，現場演唱的吉他彈奏堪稱一絕）、70年代Fancy樂團到80年代洛杉磯龐克樂團X都有。無論誰的版本經常被電影、電視甚至運動所引用，89、94年電影「大聯盟」、「大聯盟II」裡由查理辛飾演外號「狂小子」的投手最後上場救援，全場球迷起立高唱**<Wild>**是最經典的歌曲結合電影情節。

Wild Thing

詞曲：Chip Taylor

>>間奏 A D A E

副歌	A　　 D　DED　　　　A　　　DE Wild thing...you make my heart sing D　　　A　DEDA　　DE You make everything groovy, wild thing	狂小子,你讓我心曠神怡 你讓所有事變得絕妙,狂小子
A-1 口白	GAGA Wild thing, I think I love you 　　　　　　GAGA But I wanna know for sure 　　　　GAGA Come on, hold me tight, I love you	狂小子,我想我愛你 但我還要確認 來吧,抱緊我,我愛你

　　>>間奏 (A D E D) × 2

　　副 歌 重 覆 一 次

　　>>間奏 笛子

A-2 口白	GAGA Wild thing, I think you move me 　　　　　　GAGA But I wanna know for sure 　　　　GAGA Come on, hold me tight, you move me	狂小子,我想你打動我了 但我還要確認 來吧,抱緊我,打動我

　　>>間奏 (A D E D) × 2

副歌尾段	A　　 DED　　　　A DE Wild thing...you make my heart sing D　　　A　DEDA　　DE You make everything groovy, wild thing D　　　　　　A　　DE Come on, come on, wild thing D　　　　　　A　　　D E D...fade out Shake it, shake it, wild thing	狂小子,你讓我心曠神怡 你讓所有事變得絕妙,狂小子 來吧,來吧,狂小子 搖吧,搖吧,狂小子

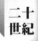

393 Summer in the City

The Lovin' Spoonful

名次	年份	歌　　　名	美國排行榜成就	親和指數
393	1966	**Summer in the City**	1(2),660813	★★★
216	1965	Do You Believe in Magic	#9,6510	★★★★

紐約兩位音樂奇才仿效披頭四組了個四人團，他們的根源是bluegrass民歌和藍調，融合搖滾並實驗性添加一些日常生活中聽得見或可發出規律節奏之器具所製造出的音效感，後來又多了些迷幻味，為美東民謠搖滾呈現不一樣的面貌。短短兩三年所創造的奇蹟，即使像流星般迅速畫過天際，但仍在搖滾名人堂留名。

布魯士咖啡愛滿匙

　　John Benson Sebastian, Jr.（b. 1944年3月17日，紐約市格林威治村）的父親是位知名古典口琴演奏家，母親為廣播電台編寫劇作，而鄰居和父母往來的朋友大多是音樂圈的人。從小耳濡目染下，John醉心於口琴、autoharp「和弦齊特琴」和民謠吉他，並成為具有書卷和人文氣息的創作歌手。

　　64年某夜，John Sebastian在Cass Elliot（後來The Mamas and The Papas合唱團成員，見160頁）家中與吉他手Zal Vanovsky一起觀賞披頭四演唱的電視節目，後來他們自己彈唱了兩個多小時。Cass是很熱心的「中人」朋友，分別告訴John和Zal說他們相互欣賞對方，為兩人初見面搭起友善的橋樑。當時，Cass、Denny Doherty、Zal共組新團體The Mugwumps，後來John也加入。或許是新人之故，樂團經紀人尚未發現John的音樂天賦前，嫌他只會在一旁彈奏與樂團風格不合的草根藍調並影響主奏吉他手Zal，沒多久John被開除。

　　John沒事在紐約南部閒逛，順便向一些老民歌前輩請益，當他聽到年過七旬的Mississippi John Hurt所唱的**Coffee Blues**裡一句歌詞"I love my baby by lovin' spoonful"而獲得靈感。回到格林威治村，聽說The Mugwumps沒半年就解散了，聯絡上Zal並認識貝士手Steve Boone和會玩多種弦樂的鼓手Joe Butler兩位rocker，四人共組The Lovin' Spoonful「滿匙愛」樂團。

夏日大塞車

　　他們錄製John的自創曲**Do You Believe in Magic** demo帶給紐約各唱片公司及音樂出版社，沒人有興趣。John解釋道，或許我們沒有透過這條歌展現我們該

單曲唱片**<Do You>** 前左一Zal前右一John

單曲唱片

有的實力及「利物浦」（披頭四）特色。某天他們出現在紐約市「布爾大樓」，因為名製作人Phil Spector已幫樂團弄到一家小唱片公司Kama Sutra的合約。從65年十月首支單曲**<Do You>**獲得熱門榜第九名起到66年結束，連續七首單曲打進Top 10。其中**<Do You>**、**Daydream**、**Summer in the City**、**Rain on the Roof**可說是「滿匙愛」和Sebastian的代表作。**<Do You>**歌詞裡的magic指的是搖滾樂，常被後來的創作歌手如Don McLean引用。

<Summer>原是弟弟Mark所寫的詩詞，他拿給老哥看，John很喜歡部份詞句可做為副歌。之前，Steve有用鋼琴彈的片段旋律都不適合其他歌，但卻被John用在這首描述城市塞車、具有緊迫和張力的唯一冠軍曲裡，John還想辦法弄了一些老汽車喇叭、塞車和其他聲效，他說聽起來活像蓋希文的「美國人在巴黎」。

流星消失來不及許願

1967年，Steve和Zal因藥物濫用問題（差點被警方以攜帶毒品罪嫌逮捕）產生內部摩擦，Zal先離團，由Jerry Yester替補。一年後，John也萌生退意去發展個人歌唱事業。由Joe領軍（主唱）的新「滿匙愛」則因兩位創團靈魂人物之出走，失去前幾年那種「初生之犢不畏虎」的蓬勃創作力，很快也就土崩瓦解。

John Sebastian單飛的十年間作品不多，排行榜成績也不突出。直到75年ABC電視網一齣文藝喜劇，想用類似60年代「滿匙愛」的那種歌當作主題曲，於是找他出馬，依劇情寫唱了一首有流行鄉村風味的冠軍曲**Welcome Back**。

5 Respect

Aretha Franklin

名次	年份	歌 名	美國排行榜成就	親和指數
5	1967	**Respect**	1(2),670603	★★★★★
186	1967	I Never Loved a Man(The Way I Love You)	#9,6702	★★★
473	1967	Do Right Woman-Do Right Man	單曲B面	★★
249	1967	Chain of Fools	#2,680120	★★★★

靈魂皇后Aretha Franklin縱橫歌壇三十幾年，發行了近六十張唱片（專輯、精選輯、特輯）、超過一百七十首Pop和R&B單曲，共獲得十五座葛萊美獎（有人說最佳R&B演唱獎等於是為她而設）及終生成就獎。1987年，她是第一位獲選進入Rock and Roll Hall of Fame「搖滾名人堂」的女歌手。這些非凡成就，尊稱她是Queen of Soul或Lady Soul，一點都不超過。

暴殄天物浪費光陰

Aretha Louise Franklin（b. 1942年3月25日，田納西州曼斐斯）兩歲時全家搬到底特律，父親是位福音歌手、牧師，主持一個頗具規模的浸信會教堂。母親在她六歲時離家去追求個人演唱事業，留下五名子女。教堂唱詩班一起唱歌的阿姨就成為她們亦師亦友的「代理母親」，其中以Mahalia Jackson（極負盛名的福音女歌手）、Clara Ward及家裡常客Sam Cooke對Aretha的關愛和影響最大。十二歲起就和兩位姊姊在教堂彈奏鋼琴並擔任主唱，十四歲隨父親的福音合唱團在北美各地表演，Chess唱片公司為Franklin家族發行過一些福音專輯。

1960年，Columbia A&R資深唱片人John Hammond長久以來為公司引進多樣化的藝人從Billie Holiday、Bob Dylan到Bruce Springsteen，當聽到Aretha那嘹亮又渾厚的歌聲時，驚為天人，馬上簽約網羅。但不知是否別有隱情（如公司的市場策略），總之Hammond和製作人Mitch Miller並沒有扮演好伯樂的角色，錯誤將她定位成爵士、夜總會、甚至甜美流行樂的歌手，六年間推出十二張風格不一又沒特色的專輯。樂評一致認為，過度商業包裝嚴重損害Aretha的歌唱天賦，白白浪費六年，Atlantic唱片公司的製作人Jerry Wexler也持相同看法。於是聯合公司的錄音工程師Tom Dowd等人，說服老闆投資新型四軌錄音設備及授權讓他進行挖角，在盛情感召下，Aretha於66年底跳槽到Atlantic。Wexler有計劃地打造（找人寫歌、

單曲唱片

滾石五百大經典專輯「Lady Soul」

選好歌翻唱），用簡單的靈魂鋼琴佐以節奏藍調編曲，突顯 Aretha 音域寬廣、中氣十足的金嗓，使她像自牢籠解放之雲雀一般爆發炙熱的歌唱激情，開啟了燦爛的演藝事業。

靈魂夫人誕生

67年初，在新團隊、新設備下錄製的首支單曲 **I Never Loved a Man(The Way I Love You)**（詞曲作者 Ronny Shannon）立即打進熱門榜 Top 10，而單曲唱片 B 面、由 Dan Penn 與 Chips Moman 合寫的 **Do Right Woman-Do Right Man** 也受到樂評喜愛。相較於之前在 Columbia 六年只有八首歌進入排行榜前五十名的成績要好太多，也證明 Wexler 型塑歌手的策略相當正確。

接著，Wexler 認為要趕緊發行專輯才能延續氣勢，在姊姊 Carolyn 的鋼琴伴奏協助下，Aretha 輕鬆於一週內錄好「I Never Loved A Man The Way I Love You」所有曲目。專輯另一首主打歌 **Respect**（60、70年代生涯首支熱門榜冠軍曲）是由 Tow Dowd 所選、黑人靈魂男歌手 Otis Redding（見206頁）自寫自唱、出自68年 Dowd 曾參與錄音工作的專輯「Otis Blue」，讓 Aretha 聲名大噪。歌詞表面是奉勸大男人們要多給女性一些尊重，但在種族問題白熱化的60年代，**Respect** 已被視為黑人民權及女權運動的代言曲、靈魂樂經典極品。

1967-73年是 Aretha Franklin 歌唱的巔峰期，連續推出近二十首暢銷曲，在 R&B 及靈魂榜上幾乎是支支冠軍。也唱過一些闡述女性自覺的歌，如 Goffin- King 夫婦所作的 **A Nature Woman** 以及 **Chain of Fools**（出自1968年專輯經典「Lady Soul」）、**Think** 等，受到廣大黑白歌迷的喜愛，靈魂皇后之名不脛而走。

Respect

詞曲：Otis Redding

>>>前奏 C F C F

A段

G F
(Ooo) What you want (Ooo) Baby, I got　　　　　　　　　　你想要什麼 嗚,寶貝,我有

G F G
(Ooo) What you need (Ooo) Do you know I got it (Ooo) All I'm askin'　　你知道我有?我在問你

F C
(Ooo) Is for a little respect when you come home (just a little bit)　　你回家時給點尊重

F
Hey baby (just a little bit) when you get home　　　C　　　　嘿 寶貝,當你到家時

F
(just a little bit) mister (just a little bit)　　　　只有一些許 先生

B段

G F
I ain't gonna do you wrong while you're gone　　　　當你離開我不會做對你不好的事

G F G F
Ain't gonna do you wrong (Ooo) 'cause I don't wanna (Ooo) All I'm askin' (Ooo)　不會也不想

C
Is for a little respect when you come home (just a little bit)　　你回來時給一點尊重

F C F
Baby (just a little bit) when you get home (just a little bit) Yeah (just a little bit)　寶貝,一點點尊重

C段

G F
I'm about to give you all of my mine　　　　　　　我將給你我的所有包括全部的錢

G F
And all I'm askin' in return, honey　　　　　　　蜜糖,我想要求的回報 是給我的財產

G F C
Is to give me my propers When you get home (just a, just a, just a, just a)　當你回家

F
Yeah baby (just a, just a, just a, just a)　　　　(只是一些) (只是一些)

C F
When you get home (just a little bit) Yeah (just a little bit)

>> 間奏 F# B F# G

D段

G F G
Ooo, your kisses (Ooo) Sweeter than honey (Ooo)　　嗚,你的親吻 比蜂蜜還甜

F G
And guess what (Ooo) So is my money (Ooo)　　　猜猜看 是我的錢

F
All I want you to do (Ooo) for me　　　　　　　是我要你為我做的

F C
Is give it to me when you get home (re, re, re ,re)　　當你回家時給我的

F C
Yeah baby (re, re, re ,re) Whip it to me (respect, just a little bit)　　耶 寶貝,徹底擊潰我

When you get home, now (just a little bit)

E段

C F
R-E-S-P-E-C-T Find out what it means to me　　尊-重 找尋它對我的意義

C F
R-E-S-P-E-C-T Take care, TCB　　　　　　　尊-重 TCB注意了

F段

C
Ooh (sock it to me, sock it to me, sock it to me, sock it to me)　　(給我毆打它)

F
A little respect (sock it to me, sock it to me, sock it to me, sock it to me)　一點點尊重

C F
Whoa, babe (just a little bit) A little respect (just a little bit)

C F
I get tired (just a little bit) Keep on tryin' (just a little bit)　　我累了 再試試吧

C F
You're runnin' out of foolin' (just a little bit) And I ain't lyin' (just a little bit)　你老在外頭鬼混

C F
(re, re, re, re) 'spect When you come home (re, re, re ,re)　　我不想再試了

Or you might walk in (respect, just a little bit)　　或許你進來時

F
And find out I'm gone (just a little bit)　　　　發現我已走了

C F
I got to have (just a little bit) A little respect (just a little bit)…fading　我必須要有一些尊重

35　Light My Fire

名次	年份	歌　　　名	美國排行榜成就	親和指數
35	1967	**Light My Fire**	1(3),670729	★★★★★
328	1967	The End	－	★★

有 人說:「搖滾是一種生活態度。」60年代末期南加州迷幻搖滾代表樂團The Doors的主唱Jim Morrison,卻以不懂節制之藥物濫用和放蕩不羈又煽動的演藝行為給予這種「生活態度」最壞的示範,讓衛道人士多了一個打擊搖滾樂的藉口。不過,就事論事,他們如慶典儀式般的創作、演唱以及名曲 **Light My Fire** 確實點燃搖滾歌迷心中的熱情,曾為上千萬年輕人打開「感受之門」。

藝術精神詩人級樂團

自加州大學洛杉磯分校(UCLA)電影學院畢業後的兩個月,James Douglas "Jim" Morrison(b. 1943年12月8日,佛羅里達州;d. 1971年7月3日,巴黎)與舊識Raymond Daniel "Ray" Manzarek, Jr.(b. 1939年2月12日,芝加哥)相遇於加州Venice海灘,Ray問Jim最近都在幹麻? Jim把手上一首名為 **Moonlight Drive** 的歌詞給Ray看。根據訪談資料,Ray指出:「我從未見過搖滾歌曲有那樣優美的詞意,我們聊了一會兒決定組團,賺取人生的第一個百萬。」

之前,Jim是透過共同友人認識學長Ray、一個有見地又勇氣十足的嬉痞族。Ray為了彈奏藍調和繼續進修,放棄卓越的古典音樂學習及成為歌手的機會。而Jim一直希望有機會可以用音樂展現他的詩作,這下終於找到合適的夥伴。

Jim Morrison的父親是海軍職業軍官,從小隨老爸的部隊移防而經常搬家,高中是在維吉尼亞州完成,後來回到出生地就讀佛州州立大學,唸了一年(1964)後轉學至UCLA。然而Jim對電影方面的課業不是很用心,崇拜小說家J. Kerouac和J. Nietzsche,醉心於詩詞創作。受到美國作家Aldous Huxley的著書 *The Doors of Perception* 「感覺之門」以及英國畫家詩人William Blake的一段文章 "…The are things that are known and things that are unknown, in between the doors…" 之啟發,還沒組團,Jim早把團名The Doors想好了。

與Ray一起上「印度教精神冥想」學習課程的John Densmore和Robbie Krieger得知他們要組團,二話不說就答應。Densmore(b. 1945年12月1日,洛

左起Morrison、Krieger、Manzarek、Densmore

專輯唱片「The Doors」

杉磯）高中時即是爵士樂隊的鼓手，後來唸過五所大學，主修文學以及人類學，一直都有在業餘音樂圈活動。Krieger（b. 1946年1月8日，洛杉磯）的學經歷也差不多，從小彈得一手好吉他，就讀UCSB、UCLA期間主修物理和心理學，加入過幾個民謠藍調樂團。

經典專輯令人無法漠視

The Doors 先是在洛城知名的酒吧 Whisky-a-Go-Go 駐唱，67年初，被Elektra唱片公司創設者之一Jac Holzman及製作人Paul Rothchild所發掘，立刻想為樂團出版一張用「聽覺」來「紀錄」演唱實況的唱片。出自處女同名專輯「The Doors」的首支單曲 **Break on Through** 失敗，但第二首 **Light My Fire** 就不容小覷，同時在商業和藝術上獲得極大成就。只花六、七天完成的「The Doors」（*滾石五百大經典唱片*）是在錄音室內以現場收音方式錄製，每首歌曲（包括樂器伴奏、主音、和聲）大約只take兩、三遍，擇一收選，沒有多餘的音軌重疊和人為修飾。而且錄音時熄燈改點蠟燭，借助「外力」（大麻或藥物LSD）來提升氣氛和情緒，成就將近七分鐘、A面第六首 **<Light>** 和 11'40"、B面最後一首 **The End**，如祭典般鋪陳之結構和長篇即興演奏是為迷幻搖滾的特色。

唱片公司認為專輯版 **<Light>** 過長，不適合當作單曲發行，根據訪談資料，Densmore指出：「我們從未想過要搞單曲，我們是為專輯而做唱片。不過，基於商業考量，給AM電台播放以打開知名度，那就做吧！」他們心不甘情不願再錄了一次（筆者按：4'50″ 版本以radio version之名來區別，可能只有少量copies分送給廣播電台）。可是，「感覺」走了再也找不回，他們對「新」曲很不滿意，又只好屈就於Rothchild完全刪掉四分多鐘鍵盤和電吉他間奏的「單曲」版。諷刺的是，當

68年專輯唱片「Waiting For The Sun」

馬龍白藍度版「現代啟示錄」電影海報

<Light>打進熱門榜且受到注意時，幾乎全美各大小電台都播放專輯完整版（至今依然如此），令人覺得這一切的「作為」全是畫蛇添足。

　　<Light>的一炮而紅，同時為樂團及擁有迷人歌唱魅力的主唱Jim Morrison建立聲譽，即使這首名曲的誕生，Jim的貢獻度最少。依據吉他手Krieger所述：「前頭是Ray的idea，一段容易引人哼唱的重覆疊句，Jim幫我完成部份歌詞，至於整首曲子之節奏則是Densmore的創意。」

　　The Doors之所以能在搖滾樂史上佔有一席不朽地位，與這張精彩、充滿創意的同名專輯（美國榜亞軍）有絕對關係。除了<Light>和The End屬於長篇迷幻傑作外，其他九首則為一般搖滾短曲，包含用大膽的演繹方式來詮釋他人的作品，Ray和Jim試圖帶領樂團從藍調土壤中長出未知的迷幻花朵。The End表面上是講述他們在Pub駐唱期間Jim與女友分手的故事，但有樂評指出實際是以Oedipal「奧伊底帕」，希臘神話中因戀母情結而弒父的故事為主題。這首實驗性藍調迷幻融合的成品拓展了搖滾樂另一種視野，Jim兼具詩人氣質（創作）和狂人性格（演唱）深深影響許多後進藝人團體如Iggy Pop、Patti Smith、Billy Idol、The Cult等，繼續在這個搖滾領域內探索。

　　自Jim Morrison死後，他的詩集被發行、79年由Francis Ford Coppola執導的名片Apocalypse Now「現代啟示錄」把The End拿來當作片尾曲，更證明了一則劃時代、具爭議卻又迷人的搖滾「神話」並未隨之結束。

性格深處有自我毀滅傾向

　　緊接著，第二張專輯「Strange Days」同樣大受歡迎，但或許是忙於既定的巡迴演唱，當68年初他們回到錄音室時也面臨「菜鳥撞牆期」，Krieger說：「一般創

197

作樂團在出道時，手邊大概有足以應付頭一、兩張專輯的歌曲數量。」成名的壓力以及密集的演唱會行程，讓第三張專輯進行非常不順，在錄音室也因需要重覆排練而焦躁不安，經常發生口角。大家對 Jim 開始毫無克制的嗑藥、酗酒、自我毀滅傾向性格和對音樂創作感到無聊（轉回原本的興趣寫詩及電影），頗有微詞。

　　之後幾年，錄音室專輯的發行張數也不少，但都不如性感又詭異主唱所掀起的演唱會熱潮（據聞 Jim 曾當場發送安非他命給台下歌迷來共 high 一下）。Jim 數次煽動演唱會樂迷成為暴民以及在邁阿密的酗酒、持有毒品被捕等負面新聞，讓樂團的未來蒙上陰影。1971 年 7 月 3 日，Jim 在法國巴黎身亡，團員們從未見過屍體（告別式時封棺），死因成謎。心臟病引發呼吸衰竭的官方說法不可信，普遍認為是服毒過量或遭謀殺滅屍，不然寧可相信 Jim 是「外星怪咖」（他的音樂非當時地球人所有），回老家去也。The Doors 的傳記寫道，Jim 早年曾說：「我覺得自己是巨大又火熱的彗星、流星，從未有人看清楚卻又永遠忘不了！」

　　如果你曾是年少輕狂的搖滾樂迷，你忘得掉 Jim Morrison 嗎？

The Doors 小型現場演唱會

Light My Fire

詞曲：Robbie Krieger、Ray Manzarek、John Densmore、Jim Morrison

＞＞＞小段前奏

主歌 A-1 段	Am F#m You know that it would be untrue Am F#m You know that I would be a liar Am F#m If I was to say to you Am F#m Girl, we couldn't get much higher	你知道那可能不是真的 你知道我說謊 如果我這麼告訴妳 女孩,我們無法達到更高潮
副歌	G A D G A D Come on baby, light my fire Come on baby, light my fire G D E E7 Try to set the night on fire	來吧寶貝,點燃我的熱情 讓夜晚燃燒起來
主歌 A-2 段	Am F#m The time to hesitate is through Am F#m No time to wallow in the mire Am F#m Try now we can only lose Am F#m And our love become a funeral pyre	遲疑的時間已過 沒時間在泥沼中打滾 不試試,我們只有失敗 我們的愛也將成為火葬的柴堆
副歌	G A D G A D Come on baby, light my fire Come on baby, light my fire G D E Try to set the night on fire, Yahh…	來吧寶貝,點燃我的熱情 讓夜晚燃燒起來

＞＞間奏 4'40″　鍵盤solo → 鍵盤 ＋ 電吉他solo

主 歌 A-2 段 ＋ 副 歌 重 覆 一 次

主 歌 A-1 段 重 覆 一 次

副尾	G A D Come on baby, light my fire × 2 F C D Try to set the night on fire × 4	來吧寶貝,點燃我的熱情 讓夜晚燃燒起來

＞＞＞小段尾奏

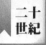

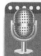

274 Somebody to Love

Jefferson Airplane

名次	年份	歌　　名	美國排行榜成就	親和指數
274	1967	**Somebody to Love**	#5,6706	★★★★
478	1967	White Rabbit	#8,6709	★★★

某些搖滾歌手或樂手認為他們的音樂元素除了結合藍調靈魂及民謠或鄉村外，更需要一種靈性和情感，而這種靈動能量往往在訴諸迷幻藥物、烈酒甚至性愛高潮產生亢奮後才能發揮得淋漓盡致。這就是搖滾樂在60年代中後期所形成相當重要的分支——psychedelic or acid rock「迷幻搖滾」樂派。

舊金山迷幻搖滾

他們在音樂中極力渲染如夢似幻的感覺，以非常規之方式造就一些具有奇異美感的搖滾樂。至於歌詞創作方面則受到嬉痞文化影響，大多強調或影射挑戰威權、無政府、對現實不滿的絕望；愛與和平及性愛自由解放。迷幻搖滾的聲勢隨著嬉痞運動在60年代末期達到鼎盛，英美兩地分別湧現大批各具特色的迷幻搖滾樂團和歌手（筆者按：許多在本書都有介紹，請自行查照）如Jefferson Airplane、The Grateful Dead、The Doors及其主唱Jim Morrison、The Byrds、Janis Joplin、The Yardbirds（英）、Traffic（英）等。迷幻搖滾對當時及後來的搖滾樂產生深遠影響，而且其特色在不同地域及樂團身上出現不盡相似的體現。因嬉痞文化地緣關係，來自舊金山，早期的「傑佛森飛機」被視為指標樂團。

大麻煙硬紙片

60年代初期，歌手Marty Balin（本名Martyn Jerel Buchwald；b. 1942年1月30日，辛辛那提）來到舊金山唱民歌。65年在酒吧結識一位吉他手Paul Lorin Kantner（b. 1941年3月17日，舊金山），兩人因音樂理念相同而一見如故，招兵買馬，創立Jefferson Airplane。

至於這個奇特團名的由來，眾說紛紜，主要是沒人出面說明。只有第一代團員Jorma Kaukonen在2007年接受媒體訪問時大致提到：以前他們藍調吉他圈的朋友經常嘲諷一位德州老布魯士吉他手"Blind" Lemon Jefferson，而當初取名與此有關。另外一說：Jefferson airplane是當地俚語、圈內行話，指一種就地取才、類似雪茄夾的硬紙片，用在抽大麻煙時捏住紙捲尾端以免燙到手指或嘴唇。

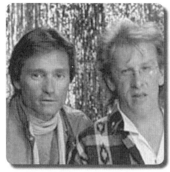
Marty Barlin and Paul Kantner

Grace Slick

專輯唱片「Surrealistic Pillow」

天蠍女人性魅力

　　樂團雖成立於舊金山，只有Kantner是當地人，他們也一直留在奧克蘭灣區尋求機會。65年底以首張專輯「Jefferson Airplane Takes Off」起飛，並未引起多大的注意，但卻吸引鋼琴女歌手Grace Slick（本名Grace Barnett Wing；b. 1939年10月30日，伊利諾州）的目光。隔年，Slick加入他們，讓樂團風格和命運起了重大變化。由於Slick、Kantner、Balin等人即興演奏、演唱能力都很強，而迷幻搖滾樂團的特色之一是需以精湛且持久的現場表演見長，經過多次大型演唱會和搖滾音樂季的精彩表現以及唱片（錄音室）市場的成功，讓他們成為60年代末期舊金山迷幻搖滾樂派的宗師。受到如此肯定，主要歸功於Slick。她除了包辦樂團大部份的創作外，熾熱又性感的搖滾唱腔、美豔外貌和開放個性，讓許多男人迷戀她，視她為搖滾樂性幻想對象，增加了不少「票房」。從67至69年，連續推出五張商業排行榜Top 20傑出專輯。其中，Slick加入、於66年底即錄好的「Surrealistic Pillow」一舉成名，獲得五星評價，入選滾石五百大專輯，所收錄的**Somebody to Love**、**White Rabbit**被評為迷幻搖滾經典之作。

　　依據西洋流行音樂前輩吳正忠大哥在他的著作「搖滾經典百選」所載：「1960年代末期，我們找不到任何一張專輯，能夠像這張Surrealistic Pillow般的總合了那麼多舊金山派的搖滾美學。」專輯有一半是錄音室作品，一半是現場實況剪輯，對Jefferson Airplane及其他迷幻派團體來說，他們非常重視現場做音樂的感覺，那是一種完全不同、沒有經過修飾的寶貴經驗，這種慶典式、即興式表演絕對有其無法抹煞的價值。根據Kantner的說法，他們只花了兩週時間以錄音室現場演出的方式完成大多數歌曲的節奏部份，並未充分演練。

　　「Surrealistic Pillow」專輯也非常藝術地結合了詩人民謠式吟唱以作為嬉

痙運動的一環節,透過唱片歌曲或表演,積極傳達「愛與和平」的訊息。而當
Slick像神話中的女海妖(Siren)般悲鳴唱著 **<Somebody>** 的副歌 "Don't you
want somebody to love, Don't you need somebody to love, Wouldn't you love
somebody to love, You'd better find somebody to love." 時,您會聽到一些來自烏
托邦、高聳入雲的聲音,反覆呼喚我們要不斷地尋求答案和真理。

民眾票選最不想再看到的藝人

　　Balin因三角戀情(Balin與Kantner同時愛慕Slick)離開樂團,70年推出精選
專輯「Worst Of Jefferson Airplane」意味著樂團即將四分五裂。時光來到了70年
代,不知因「鬥敗的山羊」離團所致,還是迷幻搖滾漸漸式微,總之樂團的狀況愈
來愈糟。74年Kantner決定變法圖強,更換部份團員,並符合潮流把團名從飛機「提
升」為太空船Jefferson Starship,懇求Balin回團,但Balin只同意在幕後幫忙(寫
歌、伴奏和製作)。這幾年,樂團早已迷失方向,Balin再度求去,這次跟他走的還
有Slick和鼓手John Barbata。兩年不到,Slick回團協助Kantner出版兩張專輯之
後又鬧翻了。這次換成Kantner落單,回頭找Balin、老貝士手Jack Casady合組一
個聲勢驚人的新樂團KBC,但表現卻令人失望。反而年近半百的Slick率領Starship
(因註冊法問題不得使用Jefferson Starship作為團名)徹底流行化,於85至87年
因三首熱門榜冠軍曲而又風光一陣。

　　1989年,Slick背離Starship(原團員繼續以Starship之名闖盪江湖),與前夫
Kantner、Balin、Casady等人修好,計畫重建Jefferson Airplane的聲望。經過這
麼多年複雜的分合與恩怨情仇,樂迷早已看得眼花撩亂,令人作嘔!持續搞這種飛
機怎麼還會有市場呢?不過,為了敬重他們在迷幻搖滾樂派的領導地位,1996年搖
滾名人堂還是請「飛機」降落,老團員進來喝杯「迷幻」咖啡吧!

 450　By the Time I Get to Phoenix

Glen Campbell

名次	年份	歌　　　名	美國排行榜成就	親和指數
450	1967	**By the Time I Get to Phoenix**	#26,6801	★★★★
192	1968	Wichita Lineman	#7,6901	★★★★

美國鄉村音樂有其獨特的封閉性，若沒有像 Glen Campbell 這類將流行旋律灌入西部鄉村音樂的選唱高手，很難得到其他國家歌迷的喜愛和認同。搖滾樂評向來對自有市場、自成一體的鄉村音樂不予置評，更遑論帶有流行味的鄉村歌曲。**By the Time I Get to Phoenix** 和 **Wichita Lineman** 都是年輕的詞曲作家 Jimmy Webb 所寫，優美動聽的旋律配合著簡單卻呈現出帶有情景意境的世故歌詞，就像「赤兔馬」，唯有「關老爺」才能駕馭的如此深觸感人。一曲一唱之完美搭配，入選滾石五百大名曲毫不僥倖，為流行鄉村在西洋樂史上記下兩筆經典。

艱苦奮鬥從樂師開始

Glen Travis Campbell（1936年4月22日，阿肯色州）從小愛玩吉他，加上學生時代參加樂團而有穩健的台風和表演經驗，高中畢業兩年後，懷著夢想前往洛杉磯發展。十年間，Campbell 憑藉爐火純青的吉他技巧和中肯的鄉村唱腔，成為當時西岸錄音室最忙碌的樂師。不少大牌藝人團體指定要他跨刀錄製唱片，也曾參與 Beach Boys 的巡迴演唱。三首冠軍 **Tequila**（58年 The Champs）、**I Get Around**（64年 Beach Boys）、**Strangers in the Night**（66年「瘦皮猴」Frank Sinatra，彈吉他）與 Campbell 有關。這些豐富經歷，讓他獲得 Capitol 公司合約以及發行個人歌唱作品的機會。

藝界人生浮浮沉沉

1961-65年，發行過四張專輯和十幾首單曲，沒有受到太多的矚目。67年，更換新的製作人 Al DeLory 以及遇見了年僅二十一歲的創作新秀 Jimmy Webb，讓 Campbell 的歌唱事業有了突破性發展。

鄉村榜冠軍專輯「By The Time I Get To Phoenix」的同名曲 **<By the>**（原唱 Johnny Rivers），據聞是 Webb 依據真實故事而寫，Webb 土生土長於洛城，寫這首歌時人在奧克拉荷馬州。歌詞敘述一名男子不告而別的情景，一則平凡無奇的離別故事，Webb 利用地點的轉換（應是自西岸向東行第一站亞利桑納州 Phoenix，

專輯唱片「By The Time I Get To Phoenix」

專輯唱片「Wichita Lineman」

再到新墨西哥州Albuquerque最後是奧克拉荷馬州Oklahoma City。筆者按：有吹毛求疵的歌迷曾指出若是開車東行，歌詞講述的時間與地理位置不可能相符，參見附表歌詞），表達男子依依不捨的落沒心境和想像力，讓聆聽者好似在欣賞一部電影。雖然 **\<By the\>** 只打進熱門榜 Top 30，但 Campbell 因傑出的演唱而勇奪最佳流行男歌手葛萊美獎。

　　68 年起，與 Webb 正式開始合作，加上 Al DeLory，成為最具有號召力的「金三角」，不少暢銷曲陸續出爐。如第一首鄉村榜冠軍 **I Wanna Live** 及熱門榜 Top 10 的 **Wichita Lineman**、**Galveston**、**Honey Come Back** 等。**\<Wichita\>** 出自同名專輯，與 **\<By the\>** 一樣有點陳腔濫調，但簡單平凡中不落俗套。透過歌曲裡堪薩斯州威奇塔電話架線員表達人們對感情的需求〝…I hear you singin' in the wire, I can hear you through the whine. And the Wichita lineman is still on the line…〞。

　　歌唱界的風光，招來影視圈邀約，Campbell 跨足主持綜藝節目也拍過幾部西部片。或許是蠟燭兩頭燒，電影不賣座、節目停播，導致「本業」也受到衝擊，酗酒、毒癮纏身，人生面臨重大低潮。

鄉村音樂流行國際化的推手

　　1975 年熱門榜、鄉村榜、成人抒情榜三冠王 **Rhinestone Cowboy**「假鑽牛仔」，為 Campbell 開創了歌唱事業第二春，而 77 年熱門和鄉村雙料冠軍 **Southern Nights** 讓這股氣勢達到巔峰，成為真正享譽國際的流行鄉村巨星，再度證明 Campbell 是選歌、翻唱的高手。**\<Southern\>** 原是美國南方藍調爵士大師 Allen Toussaint 的作品，輕鬆的藍調節奏搭配班卓琴及女和聲之 Campbell 版，是最沒鄉

村味的鄉村歌曲。

80 年代之後，音樂大環境的改變讓老藝人紛紛退燒，轉往純鄉村音樂和幕後發展，雖然沒有三度發光，但也是令後輩敬重的鄉村、福音歌手。2005 年，年屆七十，終生成就獎無數，光榮進入鄉村音樂名人堂。

By the Time I Get to Phoenix
詞曲：Jimmy Webb

> > > 前奏 Fmaj7/C－Gm7－Fmaj7－B♭maj7

A-1 段

Gm7　　　　Gm7　　　　　　Fmaj7/C
By the time I get to Phoenix, she'll be rising　　在我到達鳳凰城時她已起床

Gm7　　　　　　　　　　　Fmaj7/C
She'll find the note I left hanging on her door　　她會發現我留在門後的字條

B♭maj7　　　　　　C9　　　　　　Am7　　Dm
She'll laugh when she reads the part that says I'm leaving　　讀到字條我已走的隻字片語時她會笑

Gm7　　　　　　　　　　E♭　C7
Cause I've left that girl so many times before　　因為我以前曾離開好幾次

A-2 段

Gm7　　　　　　　Gm7　　　　　Fmaj7/C
By the time I make Albuquerque she'll be working　　來到新墨西哥州Albuquerque時她已上班

Gm7　　　　Gm7　　　Fmaj7/C　　　Fmaj7/C
She'll prob'ly stop at lunch and give me a call　　可能會在中午用餐時間打電話

B♭maj7　　　　　　　C9　　　　　　Am7　　　Dm
But she'll just hear that phone keep on ringing　　只會聽到掛在牆上的電話持續鈴響

Gm7　　E♭　C7
off the wall, that's all　　就這樣

A-3 段

Gm7　　　　　　　Fmaj7/C
By the time I make Oklahoma she'll be sleeping　　到達奧克拉荷馬市時她已睡覺

Gm7　　　　Gm7　　　　Fmaj7/C
She'll turn softly call my name out low　　她會翻身輕呼我的名字

B♭maj7　　　　　C9　　　Am7　　　Dm
And she'll cry just to think I'd really leave her　　而想起我真的離開，她會哭

Gm7　　　　　　C7　　　　Fmaj7/C　B♭maj7
But time and time I've tried to tell her so　　長久以來我曾如此告訴她

Gm7　A7　　　　　D　　D6-D
She just didn't know I would really go　　她只是不明白我真的走了

> > > 小段尾奏

205

28 (Sittin' On) The Dock of the Bay
Otis Redding

名次	年份	歌　　　　名	美國排行榜成就	親和指數
28	1968	**(Sittin' On) The Dock of the Bay**	1(4),680316	★★★★
110	1965	I've Been Loving You Too Long (To Stop Now)	#21,6506	★★
204	1966	Try a Little Tenderness	#25,6701	★★★★

看 起來1967年似乎可以稱作是「瑞汀年」，Otis Redding門徒Arthur Conley的歌（兩人合寫）獲得熱門榜亞軍；「靈魂皇后」Aretha Franklin（見193頁）翻唱 **Respect** 則成為經典冠軍；在舊金山的Monterey Pop Festival，數千名觀眾衝向舞台前，聆聽Redding的靈魂歌聲渾然起舞，首次向這麼多「白色」粉絲展現他的歌唱天賦；英國流行音樂週刊*Melody Maker*於9月23日公佈一項民眾票選，Redding從蟬聯八年的貓王手上拿下「世界最佳男歌手」頭銜。

又見藝人死於空難

　　1967年12月7日，Redding到Memphis Stax / Volt公司的錄音室錄製專輯「The Dock Of The Bay」。三天後，他的私人雙引擎Beechcraft飛機墜落於威斯康辛州Madison附近濃霧結冰的湖上，全體七人包括駕駛、助理、四名幕後樂隊The Barkeys團員無一倖免。三個月後，「遺腹」專輯和 **(Sittin' On) The Dock of the Bay** 出版，單曲於68年3月16日勢如破竹拿下四週熱門榜冠軍，並勇奪該年「最佳R&B歌曲」和「最佳R&B男演唱人」兩項葛萊美大獎，這是Redding生前從未體驗過的榮耀。

　　本名Otis Ray Redding, Jr.（b. 1941年9月9日，喬治亞州Dawson），父親是浸信會牧師，Otis小時候全家搬到Macon，在那兒他參加教堂的唱詩班。長大後，歌唱與創作風格受到偶像Little Richard和Sam Cooke（見56頁）影響很大。Otis在當地一個小樂團擔任隨從偶而兼差唱唱歌，該團曾以他為主音灌錄過兩首地方單曲。62年，他拉著（拜託）樂團成員到Memphis Stax唱片公司參加一場試演會，奇怪的是，他竟然沒上台表演。老闆Jim Stewart看錄音室還有空檔時間，竟叫Otis直接錄唱兩首單曲，第一首他唱得很像同樣來自Macon的Little Richard，Stewart留下深刻印象，但Stewart對第二首 **These Arms of Mine** 不是很喜歡，不過還是決定發行，這成為Otis個人首支入榜單曲。

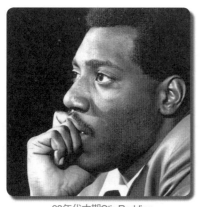
60年代中期Otis Redding

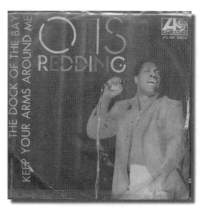
死後發行的單曲唱片

流浪者之歌無奈又哀傷

接著，Redding發行不少熱門和R&B榜單曲（大部份是自創或合寫），如 **Pain in My Heart**、**Mr. Pitiful**、**I've Been Loving You Too Long (To Stop Now)**、**Respect**等，但名次不突出。唱片公司為了幫Redding打開流行市場，要他翻唱一些名曲如 **Stand by Me**（見82頁）、**My Girl**（見154頁）、**Try a Little Tenderness**甚至**(I Can't Get No) Satisfaction**（英國滾石樂團，見134頁）。其中**<Try a>**是32年由Irving King等人所寫的老歌，Otis唱出名後陸續出現各種版本，從爵士（Ella Fitzgerald）、靈魂（Aretha Franklin）、藍調到流行搖滾（Three Dog Night）都有。筆者個人推薦的是1994年美國女白盲人爵士藍調歌手Diane Schuur與藍調吉他大師B.B. King（見226頁）合作專輯「Heart To Heart」裡的對唱曲。

Stax/Volt唱片公司安排一場歐洲巡迴演唱，讓Redding的歌聲與名望更遠播，特別是在英法。回美國繼續巡演，最後趕赴Monterey Pop Festival。週六深夜，節目單最後一位歌手登場，經過整天的「折騰」，群眾都快睡著了，Redding以一曲Sam Cooke的**Shake**喚醒大家，創造該次流行音樂季的高潮和傳奇。

隨後，Redding在加州Sausalito附近的平底船屋裡寫出**<The Dock>**，不知是否有感而發？歌詞描述一事無成的人自故鄉流落到千哩之外海灣碼頭，閒閒沒事坐著的心情透過Redding優美之靈魂唱腔更顯哀愁又無可奈何。這種富有感染力的嗓音充分表達內心微妙情感之歌詞創作，讓他博得「同情先生」雅號。

Otis Redding死時才二十六歲，約有四千人到故鄉Macon參加葬禮，六名抬柩者都是當時或後來知名的歌唱界友人。80年，Redding的兩位兒子Dexter和Otis III與

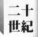

他們的表兄弟組了個樂團 The Reddings，翻唱父親遺作 <(Sittin' On) The Dock>
獲得熱門榜五十五名，這是排行榜史上首次有冠軍曲被原唱者的子嗣重唱並發行唱
片又打進熱門榜。

(Sittin' On) The Dock of the Bay

詞曲：Otis Redding、Steve Cropper

＞＞＞小段前奏（海潮聲）

主歌 A-1 段	G　　　　　　　B Sitting in the morning sun 　　　C　　　　　B B♭ A I'll be sitting when the evening comes G Watching the ships roll in 　　　C　　　　　B B♭ A And I watch 'em roll away again, yeah	坐在朝日下 我一直坐到夜晚來臨 看著船進 又看著它們出去
副歌	G　　　　　　　E Sitting on the dock of the bay 　　　　　　G　　E Watching the tide roll away 　　　　C　　　　　　　A　　G　　E Oh yes, sitting on the dock of the bay Wasting time…	坐在海灣的碼頭邊 看著潮來潮往 坐在海灣的碼頭邊 虛度光陰
主歌 A-2 段	G　　　　　　　B I left my home in Georgia 　　C　　　　B B♭ A Headed for the 'Frisco bay 　　G　　　　　　　B 'Cause I had nothing to live for 　　　C　　　　　B B♭ A And look like nothing's gonna come my way	我離開故鄉喬治亞 往菲斯科海灣出發 因為我不知為何過活 看來也沒啥事會依照我想的方式
	副歌重覆一次	
主歌 B 段	Cmaj7　　D　　　C　　　　Cmaj7 Looks like nothing's gonna change 　　D　　　C　　　　　　Cmaj7 Everything still remains the same 　　D　　　　C I can't do what ten people tell me to do 　　F　　　　　　D So I guess I'll remain the same, yes	看來沒什麼事會改變 世間事運作如常 我無法做到許多人告知該做的事 所以我想一動不如一靜
主歌 A-3 段	G　　　　　　B Sittin' here resting my bones 　　C　　　　　B B♭ A And this loneliness won't leave me alone 　G It's two thousand miles I roamed 　　C　　　　B B♭ A Just to make this dock my home	坐在這兒舒展筋骨 孤寂不會遠離我 流浪了兩千英哩 只好以此碼頭為家
	副歌重覆一次	

＞＞＞尾奏＋口哨聲…fading

註：黑人唱soul或R&B歌曲時特別會在副歌時即興加減詞，請查照。如本曲副歌的第一、第三句：So I'm
　　Just…，Now I'm gonna…，Oh yes,…，I'm sittin'…等。

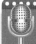

75 Whole Lotta Love

Led Zeppelin

名次	年份	歌　　　名	美國排行榜成就	親和指數
75	1969	**Whole Lotta Love**	#4,700131	★★★★
31	1971	**Stairway to Heaven**	X	★★★★★
320	1969	Heartbreaker	X	★★★
433	1969	Ramble On	X	★★★
294	1971	Black Dog	#15,7201	★★★
140	1975	Kashmir	X	★★★

開創某種樂派之領導角色並不單是被稱為「偉大」的原因，Led Zeppelin永遠向前、挑戰既定框架的突破性音樂，正是搖滾樂的精神和本質。

　　談到樂團起源，不能不提搖滾史上非常重要的英國樂團The Yardbirds，因為「庭院鳥」在63至68短短五年壽命間，有三位當世傑出的吉他手Eric Clapton（見229頁）、Jeff Beck、Jimmy Page先後加入。而且樂團後期以長篇吉他和鼓擊獨奏以及震耳欲聾之聲響聞名，這些都是未來「重搖滾」音樂的基本模式。

齊柏林飛船

　　James Patrick "Jimmy" Page（b. 1944年1月9日，英格蘭Middlesex）年少得名，曾做過知名樂團The Kinks、The Who的錄音樂師。1966年加入「庭院鳥」時，先頂替貝士，後來與Jeff Beck同時擔任主奏吉他。68年七月，在「庭院鳥」授權下，Page邀集來自伯明罕的歌手Robert Anthony Plant（b. 1948年8月20日）、鼓手John Henry Bonham（b. 1948年5月31日；d. 1980年9月25日）及之前合作過的鍵盤、貝士手John Paul Jones（本名John Baldwin；b. 1946年1月3日）組成新團隊，以The New Yardbirds替原樂團完成既定的演出。北歐巡演結束後，「庭院鳥」正式解散，他們想重新取個團名。The Who鼓手Keith Moon曾向Page開玩笑說：「你若組一個樂團，而我和Beck也參加的話，那將如lead zeppelin一樣很快就爆炸摔下來！」（筆者按：二十世紀初，由德國Zeppelin將軍發明的齊柏林飛船，曾在軍事和商業用途上主宰天空三十年，1937年在美國發生興登堡空難事件後迅速衰退）Page等人不信邪，與經紀人研究後將樂團正名為Led（Lead去掉a唸法Leed）Zeppelin。

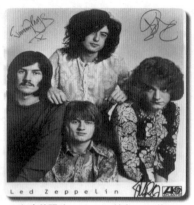

69年宣傳照 左一Bonham前中Jones後Page

演唱會相片 Page and Plant

遠征美國優先

60年代末期，以出版爵士、藍調、靈魂樂為主的Atlantic唱片公司開始轉向「投資」搖滾樂，特別是對英國樂團有興趣，以豐厚的二十萬美元簽約金將樂團網羅。68年底，結束美國丹佛市首次演唱會後，以花不到兩天時間將他們之前的作品灌錄完成。69年一月首張樂團同名專輯上市，一舉打進專輯榜Top 10和銷售八白金，讓Atlantic高層直呼沒看走眼。這張專輯大部份的歌依然帶有藍調風味，但Plant高亢陽剛又感性的嗓音，Page快速凌厲且變化萬千之吉他技法，加上Jones和Bonham沉穩密實又震撼的低音鼓擊（Bonham在 **Good Times Bad Times** 歌曲裡首次使用單踏板所擊的三連低音鼓已成為經典），清楚宣示了將有更強、更重的搖滾趨向。從下張專輯起，他們替硬式搖滾樹立了典範，被日後「重金屬」搖滾樂派視為開宗立派的領袖人物。

69年底，出自第二張專輯「Led Zeppelin II」（英美多國排行榜冠軍、美國銷售一千兩百萬張）的 **Whole Lotta Love** 獲得熱門榜殿軍，是他們首支也是唯一Top 10單曲。樂評曾指出，64年The Kinks在 **You Really Got Me** 首度出現的吉他節拍片段反覆（riff），而披頭四和滾石樂團也相繼使用後，Page於 **<Whole>** 裡所呈現的riff堪稱是經典之一。Led Zeppelin的歌曲大多是由Page和Plant共同創作（如專輯B面-3 **Ramble On**）或四人聯名（如專輯B面-1 **Heartbreaker**），很少有「外援」。62年，美國藍調大師Muddy Waters灌錄一首由Willie Dixon所寫的 **You Need Love**，66年英國樂團Small Faces改編成 **You Need Loving** 重唱。由於Plant很喜歡該曲部份歌詞，將之引用到 **<Whole>**，三者後來在法庭外和解之前，Dixon已分享 **<Whole>** 的著作權。

專輯唱片「Led Zeppelin II」　　　　單曲唱片

我需要全部的愛

　　專輯「Led Zeppelin II」主打歌即是5'30"的A面第一首 **<Whole>**，由四小節典型的Page式藍調riff前奏所導引，Plant將主歌、副歌（大家和聲）唱一遍。在1'20"時進入一個電吉他和錄音技術混雜的音效空間，您不得不佩服Page的吉他技藝，模擬警笛、鳥鳴（70年代美國南方搖滾天團Lynyrd Skynyrd的名曲 **Free Bird**仿效過）、機車發動聲等，穿插Plant放蕩不羈的吼唱。3'35" Bonham的鼓過門如當頭棒喝，把聽者拉回現實世界，接著，鼓重擊搭配Page的吉他solo和Plant歇斯底里、帶些挑逗、不可思議的噪音變化，讓人喘不過氣來，這是當時歌迷從未感受過的音樂衝擊。另外，西洋流行歌曲或歌名常出現、字典上查不到〝lotta〞一字，如Neil Young（見272頁）曾寫過 **Lotta Love** 給Nicolette Larson唱紅，根據口語習慣，lotta應是lot of的意思，類似want to等於wanna。

四個帶有神秘主義的符號自左起分別象徵Page、Jones、Bonham、Plant

31 Stairway to Heaven

Led Zeppelin

從69至79年，Led Zeppelin總共發行八張錄音室專輯（不含80年解散後的精選輯）、一張演唱會專輯和十張單曲唱片，知名暢銷曲不多，但每張專輯都賣得嚇嚇叫（七張在美國獲得冠軍，銷售從三白金到二十三白金）。

專輯不需團名和標題

1971年十一月出版的第四張專輯是為人津津樂道的「搖滾朝聖」唱片，有趣的是，這張受到專業樂評和歌迷一致推崇的曠世巨作卻沒有名字（untitled）。Page曾解釋，當時他們的聲望如日中天，樂團成員均不願被盛名所累而驕傲固執。於是想說一張唱片的封套及內頁皆無主題、也沒樂團或團員名字（只有四個帶有神秘主義的符號象徵），到底會不會有人買（不希望非搖滾迷盲從慕名而買）？結果光美國一地就賣出兩千三百萬張，證明他們的想法和嘗試是「失敗」的！實際上，您認為唱片公司或唱片行會不向人介紹這是「齊柏林飛船」的最新專輯嗎？

這張超級唱片曲目支支精彩，除了令人亢奮不已的重搖滾 **Rock and Roll**、**Black Dog**外，也保留一小部份清新、優美的原音樂趣如 **Going to California**（獻給影響他們很深的加拿大民謠創作女歌手 Joni Mitchell，見224頁）。當然，百聽不厭的搖滾史詩 **Stairway to Heaven** 也是造就這張不朽專輯的經典歌曲之一。

通往天堂之梯

用所有野心和企圖所構築的偉大傑作 **<Stairway>**，呈現他們對搖滾樂的渴望在此凝聚後宣洩，成為一股無法抵抗的洪流。正如 Page 所說：「為了這首完美無瑕的歌曲，我們努力到最後一刻。為了不破壞歌曲的完整性和專輯結構，我壓根不打算發行單曲。」我想大家都認同，如果隨隨便便就能從點唱機裡聽到，那真是玷辱了它。全曲長約八分鐘，Am 小調 line cliches（根音半音順降）貫穿整首歌。開頭以平和簡單的笛子與木吉他伴以沉厚有深度之歌聲，貝士和節奏鼓在中段加入，漸漸愈趨高昂，最後進入歌曲 B 段的激奮狀態時，四人各自之技藝發揮得淋漓盡致。末段約兩分鐘電吉他 solo 間奏和搖滾唱腔（Plant 假音，三人和聲），太精彩了！不愧是經典中的經典，讓人 play and play again, never gonna stop。

他們的創作大部份是由 Plant 負責填詞，而靈感則來自他多年對神秘傳說的研究。**<Stairway>** 之深奧詞意也給重金屬搖滾帶來智慧和沉穩形象，它不僅是「齊

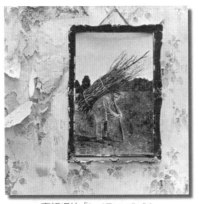

專輯唱片「Led Zeppelin IV」

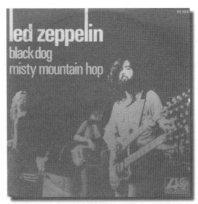

單曲唱片**Black Dog**

柏林飛船」的里程碑，也為搖滾樂之藝術化提供一個可遵循的模範。歷年來，翻唱此曲的藝人團體多如過江之鯽，形形色色從迪斯可到雷鬼版本都有。國內外許多專業吉他雜誌都會作一些吉他歌曲排行榜之類的東西，**<Stairway>**與Eagles老鷹樂團**Hotel California**（見296頁）大多是各種版本的冠亞軍。根據統計，**<Stairway>**還是歐美廣播電台有史以來air play次數最多的歌。

硬搖滾樂團鼓手很重要

第五張「Houses Of The Holy」、第六張雙LP「Physical Graffiti」同樣叫好又叫座，裡面包含團員們各自創作及發揮實力的歌曲，也加入許多神秘主義元素和東方旋律（由Plant主導）。如**Kashmir**就是一首中東色彩濃厚、略帶迷幻搖滾唱法、長達九分鐘的「搖滾交響曲」；**Trampled Under Foot**則是成熟的金屬放克樂，充分展現Jones的低音節奏功力。

1977年，Plant七歲的兒子不幸逝世，連帶影響樂團演出及錄音工作，最後一張專輯延至79年才發行。80年九月，Bonham因飲酒（或毒品？）過量而身亡，大家傷痛欲絕。十二月，Page正式對外宣佈解散，另覓鼓手頂替毫無意義，因為那就不叫作Led Zeppelin了！

2008年8月24日北京奧運閉幕典禮，一台倫敦雙層巴士開進表演會場，車體打開後搖滾樂響起，英國年輕女歌手Leona Lewis唱歌，當Jimmy Page也出現後才知道她在唱**Whole Lotta Love**。老而彌堅的Page「吉他身手」依然矯健，像國寶般為2012年倫敦奧運宣傳，令人欽佩。

Stairway to Heaven

詞曲：Jimmy Page、Robert Plant

LP version 8'02"

>>>前奏 慢板吉他

A-1 段

 Am Am/G# Am7 D
There's a lady who's sure, all that glitters is gold
有位女人她相信黃金都是閃亮的

 F Em Am
And she's buying a stairway to heaven
她想買一座通往天堂的梯子

 Am Am/G# Am7 D
When she gets there she know If the stores are all closed
當她到那兒她會明白商店都打烊

 F Em Am
With a word she can get what she came for
她用一個字眼來說明所為何來

C D Am C G D
Woh woh···, and she's buying a stairway to heaven
她想買一座天堂之梯

A-2 段

 C D F Am
There's a sign on the wall, but she wants to be sure
牆上有則告示，她想要確定

 C D F
'Cause you know sometimes words have two meanings
因為有時候話語會有正反涵義

 Am Am/G# Am7 D
In a tree by the brook There's a songbird who sings
小溪旁的樹上有隻鳥兒在唱歌

 F Em Am
Sometimes all of our thoughts are misgiven
有時我們的想法不免有疑慮

 Am7 D Am7 Em/D/C/D Am7 D
>>間奏 Ooh, it makes me wonder···間奏 Ooh, it makes
不禁令我懷疑

 Am7 Em/D/C/D
 me wonder···間奏

A-3 段

 C G/B Am
There's a feeling I get when I look to the west
向西方望去一種感覺油然而生

 C G/B F Am
And my spirit is crying for leaving
而我有哭喊著想要離去之意念

 C G/B Am
In my thought I have seen rings of smoke through the trees
我的思緒中看見樹林裡煙霧迷漫

 C G/B F Am
And the voices of those who stand looking
以及那些觀望者的聲音

 Am7 Em/D/C/D Am7 D
>>間奏 Ooh, it makes me wonder···間奏 Ooh, it really
我真的疑惑

 Am7 Em/D/C/D
 makes me wonder···間奏

A-4 段

 C G/B Am
And it's whispered that soon if we all call the tune
當我們呼喚那曲調時它低語著

 C G/B F Am
Then the piper will lead us to reason
吹笛者將帶我們回歸理性

 C G/B Am
And a new day will dawn for those who stand long
新的一天將為那些佇立的人開始

 C G/B F Am
And the forest will echo with laughter
而樹林裡將迴盪著笑聲

 C G/B Am7 D Am7 Em/D/C/D
>>間奏 Ooh, whoa···ooh, whoa, oh 間奏

B-1 段

C G/B Am
If there's a bustle in your hedgerow, don't be alarmed now
如果樹籬裡忙碌起來，別拉警報

C G/B F Am
It's just a spring clean for the May Queen
那是春神在為皇后清理

C G/B Am
Yes, there are two paths you can go by, but in the long run
是的，你有兩條路能走但都很長

C G/B F Am
There's still time to change the road you're on
你還有時間可換條路走

 C G/B Am7 D Am7 Em/D/C/D
>>間奏 Ooh, and it makes me wonder···間奏 Ooh···

```
              C            G              Am
B-2           Your head is humming and it won't go, in case you don't know
段            C            G              F    Am
              The piper's calling you to join him
              C            G              Am
              Dear lady, can you hear the wind blow and did you know
              C            G              F    Am      C  G  D
              Your stairway lies on the whispering wind, ooh…
```

＞＞長間奏 吉他solo

腦裡嗡嗡作響揮之不去 因為你不明白

那是吹笛者召喚你加入他的行列

親愛的女士你聽見風吹的聲音嗎

你可知道,天堂之梯架在低語的風中

```
              Am            G              F
              And as we wind on down the road
              Am            G              F
              Our shadows taller than our soul
              Am            G              F
              There walks a lady we all know
              Am            G              F
              Who shines white light and wants to show
尾            Am            G              F
段            How everything still turns to gold
              Am            G              F
              And if you listen very hard
              Am            G              F
              The tune will come to you at last
              Am            G              F
              When all are one and one is all
              Am            G              F
              To be a rock and not to roll
```

＞＞＞小段尾奏 And she's buying a stairway to heaven

當我們在路上迂迴前進

我們的影子高過靈魂

我們都認識的淑女也在走著

她綻放出白光並想讓大家知道

如何每樣東西仍會變成黃金

如果你很認真傾聽

最後那曲調會出現

當萬物合一,一為萬物

當一塊石頭但不要滾動

她想買一座天堂之梯

71年Jimmy Page

2008年北京奧運閉幕 Leona Lewis and Jimmy Page

145 Everyday People

Sly and The Family Stone

名次	年份	歌名	美國排行榜成就	親和指數
145	1968	**Everyday People**	1(4),690215	★★★★
402	1970	**Thank You (Falettin Me Be Mice Elf Agin)**	1(2),700214	★★★★★
223	1968	Dance to the Music	#8,6803	★★★
241	1969	Stand!	#22,6905	★★
247	1969	Hot Fun in the Summertime	#2,691018	★★★
138	1971	Family Affair	1(3),711204	★★★

迷 幻藥物、吸食者,其音樂和強調花、愛與和平的嬉痞運動盛行60年代末期,特別是在美國舊金山,太多藝人團體難以列舉(請查照本書前後文)如Jefferson Airplane、Grateful Dead、Jim Morrison、Janis Joplin…等,付予不僅是搖滾甚至流行音樂各式的色彩與面貌。做過DJ的Sylvester Stewart(b. 1943年3月15日)跑得比「同梯」快一點,67年,當他成立了Sly and The Family Stone站在舞台前時,舊金山這個「溫床」便埋下另一顆種籽──迷幻靈魂放克樂。

跨越種族性別的搖滾樂團

Sylvester(幼年玩伴叫他Sly「小滑頭」)生於一個虔誠奉主的黑人中產家庭,從小父母就鼓勵他和弟弟Frederick(b. 1946年)、兩個妹妹Rosie、Vaetta盡情發揮音樂天賦。大概在四歲時Sly就跟著家族福音合唱團Stewart Four進錄音室唱過歌,對音樂以及節奏相當敏銳,不輸給大人,小小年紀便誇口說道:「我不要玩具樂器!」在加州Vallejo唸高中,參加一個五重唱團,錄過單曲。大專時則學到編曲、作曲,後來擔任Autumn 公司寫歌及製作助理,表現不凡。幕後工作無法滿足Sly旺盛的企圖心,經過短期訓練後去廣播電台當DJ(至少面對了麥克風),在舊金山灣區頗受聽眾喜愛。Sly說:「我不停播放Bob Dylan、Jimi Hendrix、James Brown等人的歌,對這些音樂,我了然於胸。」

不停地「旋轉」唱片和「做」唱片又截然不同,1966年,與高中同學Cynthia Robinson(難得一見的黑人女小號手)等人組成The Stoners,同時候,弟弟Frederick(主奏吉他)也組了Freddie and The Stone Soul樂團。由於Sly不滿意樂團的「聲音」,加上不願見到兄弟鬩牆,白人薩克斯風手Jerry Martin順勢撮合大

Sly and The Family Stone樂團 前左二Sly　　　　　　　專輯唱片「Stand!」

家。成員還有貝士手Larry Graham、鼓手Gregg Errico，妹妹Rosie（電子鍵盤）、Vaetta及女同學則充當合音天使（Rosie兼任女主唱一年），由音樂奇才Sly Stone所領軍（創作主唱），史上第一個跨越種族性別的搖滾樂團誕生。

受到賞識大顯身手

Epic唱片公司總裁Clive Davis非常看好Sly的才華，67年首張專輯的處女單曲雖不成功，但第二首 **Dance to the Music** 則打進熱門榜Top 10，充滿了潛力。Davis不僅全力支持他朝最擅長的靈魂放克曲風發展並吸引「地下」迷幻歌迷，還教他如何製作唱片。只是在嬉痞流行穿牛仔褲、紮染衣的年代與地區，Sly及樂團成員的奇裝異服（亮片衣、大帽子）顯得相當不搭，讓Davis有點不習慣（但音樂好、唱片銷售佳最重要），他形容好像是Las Vegas二流的雜耍樂團。

67至76十年間，發行八張評價甚高的專輯，九成以上的歌曲（如生涯三首冠軍曲）都是由Sly個人寫製。出自「Stand!」的標題曲和 **Everyday People**、**Thank You**、唯一榜首專輯「There's A Riot Goin' On」之71年底冠軍 **Family Affair** 等多首放克經典，奠定Sly and The Family Stone在音樂史上迷幻放克的傳奇地位，當然進入搖滾名人堂。

Sly常將具有教化意義、強調人皆手足的福音歌詞透過放克舞曲來表達，更加容易傳播及提高他想追求的人氣。Sly說：「我想讓所有人甚至『啞巴』都聽得懂我在唱什麼，這是讓大家不再沉默的方法！」

402 Thank You (Falettin Me Be Mice Elf Agin)
Sly and The Family Stone

有位音樂作家曾說:「美國的黑人音樂只分兩種,一在 Sly Stone 之前,另外則是之後。」像 60 年代末期許多參加 Woodstock 音樂季的樂團一樣,Sly and The Family Stone 也被「政府」或衛道人士視為邪惡,Sly 的歌曲如 **You Can Make It If You Try**、**I Want to Take You Higher**、**Stand!** 等已變成反文化的「國歌」。他想傳遞這種的單純訊息得到了實證,吸引不分種族年輕搖滾迷的喜愛,頓時也讓 Sly Stone 迷失了自我。

Sly 剛開始非常專注於音樂與創作,一週待在錄音室七天,到處忙得不可開交。但他沒能力去應付成名的壓力及管理兩年來的巨額唱片收入,這些壓力包括團員內部的「茶壺風暴」、有人想暗殺他、被逼迫(想賺錢)創作的瓶頸、演唱會耍大牌遲到造成暴動及媒體前仆後繼的負面報導和評價等,開始花盡所有錢在名車、珠寶、私人飛機、幾棟豪宅、美女及律師費上。為了應付這些,Sly 身體出了異狀,經常吸食古柯鹼來麻痺自我。不過,排山倒海的「大混亂」激發 Sly 的本能創造力,招募所有「資源」寫作並錄製 **Hot Fun in the Summertime** 和 **Thank You / Everybody Is a Star** 雙單曲,只能推出一張新歌加精選的專輯「Greatest Hits」。69 年秋,**<Hot Fun>** 獲得熱門榜亞軍,**Thank You** 在 70 年初奪冠。

Thank You 其實有副歌名 **Falettin Me Be Mice Elf Agin**,一時之間讓人搞不清楚是什麼文?仔細推敲求證,只是黑人唱歌時的「口語」拼字而已,「翻譯」起來即是 "Thank you for letting me be myself again"。這首名曲 **Thank You** 受到好萊塢的青睞,97 年電影「不可能的拍檔」*Father's Day* 引用,並透過主角羅賓威廉斯說他年輕時喜歡迷幻放克音樂向他們致敬;2007 年「史瑞克三世」*Sherk The Third* 片尾字幕曲即是由配音演員艾迪墨菲(驢子)、安東尼班德拉斯(鞋貓)及眾人所唱的 **Thank You**。

上文提到 Sly 因自我膨脹及染上毒癮,樂團逐漸走下坡,於 76 年解散。79 年曾短暫重組,成員不盡相同,無論是「新」樂團還是 Sly Stone 個人,其音樂和唱片已無昔日光芒。Sly 真的有感謝歌迷讓他再次做以前那個自己嗎?

Thank You (Falettin Me Be Mice Elf Agin)

詞曲：Sylvester Stewart (Sly Stone本名)

＞＞＞前奏　　　　　　　　　　（全曲以 E chord Funk Riff 彈奏）

| 主 A-1 | Lookin' at the devil, grinnin' at his gun | 看那惡魔齜牙咧嘴拿著槍 |
| | Fingers start shakin', I begin to run | 手指顫抖,我開始逃跑 |

| 主 A-2 | Bullets start chasin', I begin to stop | 子彈追著我,只好停下來 |
| | We begin to wrestle, I was on the top | 我們開始搏鬥,我佔上風 |

| 副歌 | (I…) wanna thank you falettinme be mice elf agin | 我想感謝你再次做我自己 |
| | Thank you for letting me be myself again | |

＞＞間奏

| 主 A-3 | Stiff all in the collar, fluffy in the face | 衣領都僵直,面孔卻鬆垮 |
| | Chit chat chatter tryin', stuffy in the place | 試著與少女打屁,也搞得很悶 |

| 主 A-4 | Thank you for the party, but I could never stay | 謝謝你的派對,我可不能久留 |
| | Many thanks is on my mind, words in the way | 謝詞就像我心中對你的許多感激 |

副歌 重覆 一 次

＞＞間奏

| 主 A-5 | Dance to the music, all night long | 整夜隨音樂跳舞 |
| | Everyday people, sing a simple song | 每個人唱首簡單的歌 |

| 主 A-6 | Mama's so happy, mama start to cry | 媽媽一下快樂,一下又哭 |
| | Papa still singin', you can make it if you try | 爸爸仍在唱歌,試試看你也可以 |

副歌 重覆 一 次

| 主 B-1 | Flamin' eyes of peoples fear, burnin' into you | 人們恐懼的火怒眼光燒向你, |
| | Many men are missin' much, hatin' what they do | 許多人失去太多,恨自己在幹些什麼 |

| 主 B-2 | Youth and truth are makin' love, dig it for a starter | 年輕和真實在交融,挖掘它們 |
| | Dyin' young is hard to take, sellin' out is harder | 年輕早死難已接受,全部出清更加困難 |

尾段副歌	Thank you for letting me be myself again	感謝你讓我再次做我自己
	(I…) wanna thank you falettinme be mice elf agin	謝謝你我要再次做我自己
	Thank you for letting me be myself again × 2	
	(I…) wanna thank you falettinme be mice elf agin × 3…fading	

120 I Want You Back

The Jackson Five

名次	年份	歌　　　名	美國排行榜成就	親和指數
120	1969	**I Want You Back**	#1,700131	★★★

不 用等 Michael 長大後成為 King of Pop「流行天王」，這群 Jackson 兄弟早就被人譽為是西洋音樂史上最具天賦也最成功的黑人家族。但若無 Motown 公司前輩們之提攜與炒作，猶如雜耍團般的黑人小朋友可能不會發跡，引領 70 年代的 bubble gum music「泡泡糖音樂」，無論黑色或白色。

子償父願

六十多年前，美國印地安那州 Gary 小城有位十六歲的吉他玩家 Joseph（Joe）Jackson，懷抱夢想，與弟弟 Luther 組過一個藍調樂團，但沒有成功，只好去鋼鐵工廠上班，娶妻生子。老婆是位虔誠的耶和華信徒，盡責顧家之餘，常到教會幫忙、唱聖歌。夫妻倆前後生了六男三女共九名兄弟姊妹，家境並不富裕，老爸對子女的管教非常嚴厲，不外乎是希望他們將來能夠出人頭地。Michael 排行第七（兄弟中是老五），除了兩位姊姊外，家族中所有男生都先後加入過合唱團。Janet 因為年紀差距較大，沒有趕上，但後來也是走往音樂之路，個人成就非凡。

根據 Michael（見 356 頁）的回憶，小時候大哥 Jackie（b. 1951 年）、二哥 Tito（b. 1953 年）、三哥 Jermaine（b. 1954 年）常偷玩父親的樂器，聽著收音機，裝模作樣學唱歌，囑咐年僅三、四歲的 Michael 和 Marlon（b. 1957 年）不要只是呆呆坐著看，還要記得「把風」。有一回把吉他的弦弄斷了，老爸在盛怒之下打了他們一頓。氣消之後，不禁思索，這些小鬼這麼愛玩音樂，是否有機會把他們送上舞台？於是乎，老 Joe 在 62 年辭去工作，專心進行一系列「造星」工程。

最早是由 Jackie、Tito 和 Jermaine 組成三重唱，三兄弟中以 Tito 的吉他彈得最好，所以負責主奏吉他，Jermaine（兼彈貝士）和 Jackie 則是高音主唱。由於當時流行「五黑寶」，三個人的陣容太薄弱了，Joe 找來兩位年齡相仿的鄰家小朋友 Milford Hite、Reynaud Jones 暫時湊數，名為 The Jackson Brothers。隔年，五、六歲的 Michael、Marlon 正式加入，Hite 和 Jones 退居幕後專心打鼓、彈琴，台前則看五兄弟又跳又唱，主打 Michael 甜美純真的聲音和舞蹈天賦。

70年 左下Jackie右後Tito右下Jermaine

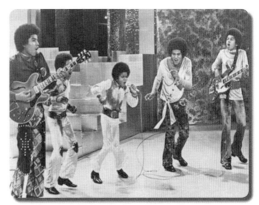

70年上電視唱歌 左二Marlon正中Michael

　　1963年起，他們開始在地方的小酒吧、俱樂部或宗教活動場合作業餘演出，據聞，團名The Jackson Five（或Jackson 5）是由一位鄰居歐巴桑所建議的。The Jackson Five首次登台亮相的地方叫Mr. Lucky's Nightclub，而Michael生平「職業」演唱第一首歌是當時的流行歌曲 **Climb Every Mountain**。辛苦一晚上，酬勞八美元（七名團員和經紀人老爸各分得一元）。或許是他們表演太精彩了，觀眾丟到台上的「小費」（銅板和紙鈔）前後加起來竟然有一百多塊。

摩城炒作一流

　　在印地安那州各大小城市密集演出，累積了不少歌迷和愛慕者，其中不乏成名歌手。這些前輩經常協助他們參加一些業餘歌唱大賽，小朋友們也不負眾望，屢屢獲獎。曝光機會多了，收入也增加，但他們還是決定把錢投資在購買專屬樂器及服裝造型上，但經費依然短缺。67年，徵召擁有一套完整爵士鼓的Johnny Jackson（此Jackson只是同姓，並無血緣關係）和鍵盤樂器的Ronnie Rancifer入團，取代Hite和Jones。一票人搭乘兩台老舊福斯廂型車，浩浩蕩蕩向鄰州大城市如芝加哥、底特律甚至紐約出發，展開巡迴賣唱之旅。

　　來到芝加哥，除了討生活的日常演出外，最重要是曾被Regal Club雇用，為當紅Motown團體如The Temptations「誘惑」、The Miracles「奇蹟」、Gladys Knight and The Pips等作暖場表演。就在此時，Gladys Knight（見282頁）向Motown大老闆Berry Gordy, Jr.推薦這群明日之星。但Gordy猶豫不決，理由是當時已有Little Stevie Wonder（見267頁），而且雇用「童工」teenager在工時和薪資上涉及的法律問題較惱人，但「說客」接二連三，並未死心。68年11月25日，Gordy在底特律舉辦一個盛大的「轟趴」，正式向所有員工和藝人介紹Jackson兄弟。四個月後，

用錢解決前公司Steeltown的合約，由Bobby Taylor擔任製作人，錄製多首黑人經典口水歌，結果不令人滿意。

69年初秋，Gordy叫老Joe和七位小朋友到加州（Motown已在好萊塢設立分公司）跟他一起住（Michael和Marlon則住在鄰近的Diana Ross家），由他親自接手第二波「造星」計畫。唱片企劃腦力激盪，開始竄改歷史編故事，以期達到宣傳效果。這些「高招」舉幾件說明：最重要是把「球」作給Ross和Gary市長Richard G. Hatcher，宣傳說Ross是Jackson家族的遠房表親（真是一表三千里）且一直關注小朋友們的星路。當69年Ross巡迴演唱來到Gary時，Jackson兄弟為美國第一位黑人市長獻唱，Hatcher順水推舟「拜託」Ross將他們帶進Motown，而一直擔任他們mentor「導師」的Ross「理所當然」答應。

另外，為了強化Jacksons的「純正性」，硬是把毫無關聯之樂師Johnny 和Ronnie 牽托成堂表兄弟。更有趣的是，69年Michael已經十一歲，因尚未「轉大人」，Motown向外謊報他只有八歲，以加深民眾對他可愛、甜心形象的憐愛。其實Gordy會下這招冒著謊言被戳破風險的險棋是有原因，在60年代即將結束之際，曾叱吒一時的Motown藝人如「頂尖」四人組、Diana Ross and The Supremes（見186頁）、「小史帝夫奇才」等有走下坡的趨勢。為保持執黑人音樂牛耳之地位，清新、脫俗的小朋友合唱團儼如一劑強心針，而The Jackson Five的表現也沒令人失望，Motown霸業得以延續，Gordy的荷包再滿五年。

大老闆欽點

69年春，詞曲作者Freddie Perren、Fonce Mizell被Motown的同仁Deke Richards介紹給大老闆Gordy。三人在Richards家用鋼琴、吉他、貝士寫了些旋律、節奏riff和簡單歌詞，暫時名為"I Wanna Be Free"，首先想到由Gladys Knight and The Pips來唱最合適。接在名製作人Hal Davis之後準備使用好萊塢知名錄音室，Davis提早一個半鐘頭收工，並把樂師團借給他們，十五分鐘就錄好全部的音軌，他們相信擁有了一首傑作。Richards建議說，我們想要一曲成名必須說服Gordy批准由天后Diana Ross錄唱，沒想到Gordy聽完demo後要他們改點歌詞並把歌名訂為**I Want You Back**，交給新簽下的小朋友團體來唱。

<I Want>收錄於首張專輯「Diana Ross Presents The Jackson 5」（由專輯名可看出Motown炒作話題一流），是唯一首主打歌，69年十一月入榜，70年一月底榮登王座。一鳴驚人後，上述的詞曲創作團隊開始為他們量身製作兩張專輯，

密集推出的三首代表單曲**ABC**、**The Love You Save**（專輯「ABC」）、**I'll Be There**（由Hal Davis領銜寫製）連續在一年內都拿到冠軍，創下至今仍懸掛牆上的告示牌排行榜紀錄——首支單曲即獲得冠軍，接連三首（共四首）也都封王的團體。這些歌透過少年Michael的童稚嗓音和靈魂唱腔更顯青春洋溢、活力十足，自此奠定了soul bubblegum「靈魂泡泡糖」小天王的地位，而**I Want You Back**正是樂評選出的代表作。

1970年爆紅後，成為炙手可熱的青少年偶像團體，「傑克森狂潮」襲捲英美兩地。Motown當然不會錯失良機，經授權所衍生的周邊商品如海報、貼紙、公仔、漫畫、雜誌甚至卡通影片等，海削了一番，正式登上Motown「搶錢一哥」。72至74年，電視台為他們製作許多歌唱特別節目，觸角也正式伸入大小螢幕。

由於所有兄弟中以Michael的歌聲最好、表演最具明星架式，Motown各組創作和製作人馬開始計畫「一魚兩吃」，以獨立歌手名義為他發行唱片。72年演唱電影 *Ben*「金鼠王」同名插曲**Ben**，充分展現完美的歌唱技巧，是Michael個人首支冠軍曲，也是早期最沒有「泡泡糖口味」的抒情佳作。Michael Jackson成年後的精彩歌曲詳見356頁。

170 Both Sides, Now

Joni Mitchell

名次	年份	歌　名	美國排行榜成就	親和指數
170	1969	**Both Sides, Now**	—	★★★★
470	1974	Free Man in Paris	#22,7403	★★
282	1974	Help Me	#7,7405	★★★

加拿大音樂史上有三位極具才氣的創作民歌手，其中唯一女性Joni Mitchell與美國的Joan Baez、Judy Collins齊名，人稱「3 J民謠歌后」。1968年寫給Judy Collins所唱的**Both Sides Now**為一首經典民謠，後來收錄在69年個人第二張專輯「Clouds」裡的自唱版**Both Sides, Now**，代表原唱及眾多翻唱版入選*滾石五百大*。相當優美有哲理的歌詞，常讓人一聽再聽，回味無窮。

　　本名Roberta Joan Anderson（b. 1943年11月7日，Alberta）。七歲學鋼琴，九歲罹患小兒麻痺，在住院期間發覺自己有歌唱天賦，但日後獨特之沙啞高音與從小就染上的煙癮有關。讀中學時，除了音樂和學吉他外，也專注於繪畫上，老師曾說：「妳若能用筆作畫，當然也可以用文字來『彩繪』人生。」對她啟發極大。

　　高中畢業後在「民歌西餐廳」演唱，也讀過一年大學，主修視覺藝術。這段期間，因未婚生子而把女兒送給別人領養，雖然不為人知，歌曲裡卻常有隱喻這件往事。65年，嫁給民歌手Chuck Mitchell，四處演唱民謠，一年後離婚，來到底特律、紐約，居無定所賣唱維生。60年代末，與CSN（參見273頁）的三位老兄交往甚密以及積極參與數場大型音樂季活動如Woodstock，為她在民歌界提升不少知名度。68年，由David Crosby擔任製作人的首張專輯，不算成功，但同時寫給Collins所唱的**<Both>**卻被唱成熱門榜Top 10暢銷曲。1969-74年發行六張商業和評價兼具的專輯，部份唱片封面還是自己設計（有些是畫作），增添不少藝術氣息。由於不著重單曲唱片，因此，受到樂評喜愛的**Help Me**、**River**、**Free Man in Paris**等都是較不知名的非暢銷曲。

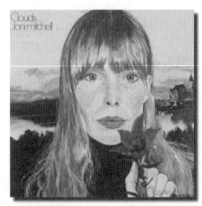

專輯唱片「Clouds」封面自畫像

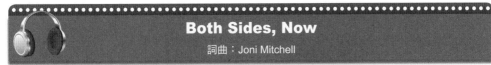

Both Sides, Now

詞曲：Joni Mitchell

>>>前奏 木吉他 G C × 4

主歌
A-1
段

G　　　　C　　G C　　G　　　Bm　C　　　G
Bows and flows of angel hair, and ice cream castles in the air 　天使髮未飄垂,冰淇淋城堡在空中
G　　　C　　　Am　　　C　　　　　　　　　　　D
And feather canyons everywhere I've looked at clouds that way 　羽毛峽谷到處是,我注視著雲
G　　　C　　G　　　C　　　G　　　　Bm　　C　　G
But now they only block the sun They rain and snow on everyone 　但它們遮住了雲,雨雪下在萬物上
G　　　C　　　Am　　　C　　　　　D7
So many things I would've done, but clouds got in my way 　許多事我打算去做,但都給雲壞了事

副歌
A

G　　　Am　　　　　C
I've looked at clouds from both sides now 　從正反兩面來看雲
G　　　Am　　　C　　　G
From up and down, and still somehow 　從上面和下面,那畢竟是
Bm　　　　C　　G　C　G
It's cloud illusions I recall I really don't know clouds at all 　我記得那是雲的幻影 我還真不了解雲

>>小段間奏 G C × 4

主歌
A-2
段

G　　　　C　　　G　　　C　　G　　Bm　　C　　　G
Moons and Junes and ferry wheels The dizzy dancing way you feel 月亮六月與摩天輪 讓你有舞到暈眩的感覺
G　　　C　Am　　　　　C　　　　　　　　　D
As every fairy tale comes real I've looked at love that way 　當每則童話成真 我曾那樣看待愛情
G　　　C　　　G　　　C　　　G　　　　Bm　　　　G
But now it's just another show You leave 'em laughing when you go 但如今這是另一場表演,你在眾人笑聲中離去
G　　　C　　　Am　　　C　　　　　　D7
And if you care, don't let them know Don't give yourself away 　若你在乎,別讓他們知道 別洩了底

副歌
B

G　　　　　　　　　　C
I've looked at love from both sides now 　從正反兩面來看愛情
G　　　C　　G
From give and take, and still somehow 　從施與受,那畢竟是
Bm　　　　C　　G C G　　C　　　　　　D
It's love's illusions I recall I really don't know love at all 　愛情幻影 我還真的不了解愛情

>>小段間奏 G C × 4

主歌
A-3
段

G　　　　C　　　G　　　C　　G　　Bm　　　　C　　　G
Tears and fears and feeling proud to say "I love you" right out loud 涙水,恐懼及感覺驕傲 大聲說出"我愛你"
G　　　C　　　Am　　　C　　　　　　　　　D
Dreams and schemes and circus crowds I've looked at life that way 夢想,時程表及馬戲團現象 我曾那樣看待人生
G　　　C　　G　　　C
But now old friends are acting strange 　如今老友們舉止怪異
G　　　Bm　　　C　　　G
They shake their heads, they say I've changed 　他們搖著頭,說我變了
G　　　C　　　Am　　　C　　　　　D7
Well, something's lost but something's gained in living every day 　日常生活中有失也有得

副歌
C

G　　　C　　　G　　　C
I've looked at life from both sides now 　從正反兩面來看生命
G　　　C　　　G
From win and lose, and still somehow 　從勝負間,那畢竟是
Bm　　　C　　G C G　　C　　　　D
It's life's illusions I recall I really don't know life at all 　生命幻影 我還真的不了解生命

>>小段間奏

尾
副
歌

G　　　C　　　G　　　　C
I've looked at life from both sides now 　我從正反兩面看著人生
G　　　C　　　G
From up and down, and still somehow 　從高潮和低落,那畢竟是
Bm　　　C　　G C G　　C　　　　D
It's life's illusions I recall I really don't know life at all 　生命幻影 我還真的不了解生命

>>>尾奏

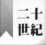

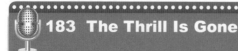

183 The Thrill Is Gone

B.B. King

名次	年份	歌　　　　名	美國排行榜成就	親和指數
183	1969	**The Thrill Is Gone**	#15,7002	★★★★★

搖滾樂rock 'n roll的起源部份來自美國草根音樂藍調blues，這是大家已有的共識。B.B. King（藝名其中一個B.即為blues縮寫）是少數受到主流音樂界認可的早期藍調人，「布魯士之王」美譽，實至名歸。King的吉他彈奏技法、演唱風格深深影響許多英美（特別是英國blues rock樂派）搖滾吉他手、歌手。

激情已逝

　　藍調鋼琴手、詞曲作家Roy Hawkins和Rick Darnell在1951年寫了**The Thrill Is Gone**，Hawkins自己灌錄過單曲，打進當時所謂的「黑人榜」（次級、並非全美性）。十八年後，B.B. King重新改編成電吉他自彈自唱版，收錄於專輯「Completely Well」，69年底發行單曲。**<The Thrill>**不僅是King商業成就最好（熱門榜Top 20、R&B榜季軍）的單曲、勇奪70年葛萊美最佳男性R&B演唱獎（筆者按：請注意是演唱而不是演奏），亦成為「金氏」招牌歌，日後的精選輯、Live專輯必定收錄，大小演唱會（個人及英美搖滾吉他手如Gary Moore、Eric Clapton、Jeff Beck相互邀約捧場）必唱曲目。

　　這些藍調搖滾藝人的吉他功力不在話下，但他們在「業界」是否赫赫有名？則可能與創作能力（樂評眼中）和歌藝（流行市場樂迷）也有很關係。King和另一位宗師級黑人爵士小號手Louis Armstrong一樣，有人（甚至樂評）對他們的演唱不敢恭維，其實還可以！對喜歡特定類型音樂的粉絲來說，並非完全不計較歌唱，只是我們明白這類樂派往往需透過無懈可擊的樂器演奏才能將曲風完全發揮，興致來了，唱上幾段（變成歌曲）亦可算是一種整體呈現。

　　幫King製作專輯唱片是錄音工程師Bill Szymczyk，這位仁兄後來成為Joe Walsh以及Eagles樂團（因Walsh的關係，見296頁）後期的製作人。

二十世紀藍調電吉他聖手

　　B.B. King（b. 1925年9月16日，密西西比州）的童年十分坎坷，四歲時生父拋棄、母親改嫁，被外祖母於貧困中帶大，因此他有好幾個姓名。從小在教堂唱歌和打工，十二歲那年用存很久的十五美元買了一把吉他，自修苦練。46年與表哥前

壯年B.B. King

常用的電吉他取名為Lucille

往田納西州Memphis，混了十個月沒什麼搞頭，回家等待下次機會。48年，King
來到阿肯色州West Memphis當電台DJ，後來在知名的廣播節目中唱歌彈吉他，漸
漸小有名氣，外號Beale Street Blues Boy（藝名B.B.的由來）。這段期間，透過吉
他手T-Bone Walker接觸第一代電吉他，開始專研如何將它發揮於藍調上。一年後
唱片公司看到了他，「未來王者」正式踏上職業之路。

　　老祖父B.B. King縱橫樂壇一甲子，從49年首支單曲（含與他人聯名，近
一百五十首）、56年首張專輯（含Live，約六十張）至今，共發行兩百張以上的各
式錄音作品，以及無法計算場次的大小型演唱會，其中當然以60、70年代正值壯
年時產量最豐、最活躍。較知名（筆者按：是以主流音樂或商業市場觀點界定，對
喜歡藍調搖滾的人如筆者來說大多是佳作，不勝枚舉）的歌曲有**Three O'clock
Blues**（51年）、**Please Love Me**（53年）、**You Upset Me Baby**（54年）、
Everyday I Have the Blues（55年）、**Someday Baby**（61年）、**Rock Me
Baby**（64年）、**How Blue Can You Get**（64年）、**Worried Life**（70年）、
I Like to Live the Love（74年）、**Let the Good Times Roll**（76年）、**Into
the Night**（85年）、**When Love Comes to Town**（88年，with U2樂團）、**Since
I Met You Baby**（92年，with Gary Moore）、**Riding with the King**（2000年，
with Eric Clapton）等，藍調迷們可查照。

　　B.B. King具有化腐朽為神奇的音樂感染力，在淺淺撥彈的幾個音符和即興段
中訴說許多心事及感情。他的自創曲不多，喜愛挑選句式簡單的歌，顯然更注重的
是對藍調樂之理解而不是技巧，看似複雜的彈奏卻能以流暢滑順呈現出世故的（憂
愁）藍調精髓。87年入選搖滾名人堂，2010年滾石雜誌選出有史以來最偉大的百

名吉他手第三人。像King這樣一位超級巨星還能經常保持創新學習的心以及對人和藹可親的態度，難怪音樂壽命如此的長，令人欽佩。

The Thrill Is Gone
single and LP version

詞曲：Rick Darnell、Roy Hawkins

> > > 前奏

A-1 段

Am
Thrill is gone The thrill is gone away　　　　興奮,激動 恐怖,顫抖

Dm　　　　　　　　　Am
The thrill is gone, baby The thrill is gone away　　激情已逝

F7　　　　　　　　　　E7
You know you done me wrong, baby　　　　妳知道妳對我不好,寶貝

　　　　　　　　Am
And you'll be sorry someday　　　　某天妳會後悔

A-2 段

Am
The thrill is gone It's gone away from me　　激情已自我身邊消失

Dm　　　　　　　Am
The thrill is gone, baby The thrill is gone away from me　　激情已遠離我

F7　　　　E7　　　Am
Although I'll still live on But so lonely I'll be　　雖然我還繼續過活 但好寂寞

> > 間奏

A-3 段

Am
The thrill is gone It's gone away for good　　激情已逝 遠離得好

Dm　　　　　　　Am
Oh, the thrill is gone, baby, it's gone away for good　　激情已逝 遠離得好

F7　　　　　　　　　　E7
Someday I know I'll be open-armed, baby　　我將再次展開雙臂

　　　　　　　　Am
Just like I know a good man should　　正如我知道一個好男人該怎麼做

B 段

Am　　　　　　　　　　　　Dm
You know I'm free, free now, baby　　寶貝,妳知道我已解脫 自由自在

Am
I'm free from your spell　　從妳的符咒中解脫

Dm　　　　　　　　Am
Oh, I'm free, free, free now I'm free from your spell　　不再為妳著魔

F7　　　　　E7　　　Am
And now that it's all over All I can do is wish you well　　現在一切都結束 我能做的只有

> > > 尾奏 現場版大多會在2分鐘尾奏中即興唱A-1段（歌詞差不多）　　祝妳幸福

27 Layla

Derek and The Dominos

名次	年份	歌　　　　名		美國排行榜成就	親和指數
27	1970	**Layla**		X	★★★★
353	1992	Tears in Heaven	Eric Clapton	#2,9205	★★★★

由史上唯一三次（The Yardbirds、Cream樂團成員及獨立歌手）入選搖滾名人堂的Eric Clapton所寫的「天下第一」情歌**Layla**，受到搖滾樂評喜愛不稀奇，諸多版本中Clapton「客座」的Derek and The Dominos樂團七分鐘專輯曲，卻享有滾石五百大經典歌曲前三十名的殊榮倒是有些許令人意外。

藍調搖滾吉他之神

　　1965年Eric Patrick Clapton（b. 1945年3月30日，英格蘭Surrey）認為The Yardbirds（209頁）已逐漸遠離藍調而退出。此時Clapton早已享有名氣，甚至有樂迷在倫敦街道牆壁寫上"Clapton is God"，「吉他之神」名號不脛而走。既然已「成仙」，怎會寂寞？接受名鼓手Ginger Baker之盛情邀約，與貝士手Jack Bruce共組Cream樂團。但69年錄完第三張專輯，因意見分歧導致「奶油化了」。Clapton、Baker加入歌手Steve Winwood團隊，共組Blind Faith。首次在倫敦海德公園的演唱會吸引近十萬人捧場，並以唯一張樂團同名專輯拿下英美兩地排行榜冠軍。

臨時雜牌軍

　　洛杉磯有對唱藍調靈魂的夫妻檔創作歌手Delaney and Bonnie Bramlett，67年時把幕後樂師及合作的圈內友人Duane and Gregg Allman（筆者按：兩兄弟後來成立美國南方布基搖滾樂派最具代表性的樂團The Allman Brothers Band）拉到幕前，成立Delaney & Bonnie and Friends。70年，Clapton隨著Blind Faith到美國巡迴宣傳時，嘗試發行個人首張專輯「Eric Clapton」，並客串參與Delaney & Bonnie and Friends樂團的演出，在美國的評價不惡。

　　70年初，樂團固定班底Bobby Whitlock（鍵盤、主唱）與Bramlett夫妻因人事問題不合，慫恿貝士手Carl Radle、鼓手Jim Gordon一起離團，沒有主奏吉他手怎麼辦？於是找上了Clapton，成立Derek and The Dominos。

史上第一八卦情歌

　　1964年，George Harrison於披頭四的電影*A Hard Day's Night*拍攝期間認

團員照後來作為單曲唱片封面 左—Gordon右—Clapton

專輯唱片「Layla And…」

識一位十九歲的模特兒歌迷Pattie Boyd，66年初結婚。60年代末，Clapton與披頭四等人特別是Harrison交好，兩人互相在對方樂團的專輯唱片如披頭四「White Album」、Cream「Goodbye」匿名幫忙部份曲目（創作或吉他彈奏）。然而問題發生在無法預期的時候，Clapton自己承認：「我愛上了朋友之妻！」

這種狀況與百年前日耳曼作曲家布拉姆斯暗戀良師、益友舒曼之妻有點像，只是一個把不能言語的苦思隱藏在音樂作品中，而另一位老兄則直截了當把它寫唱出來。舉世公認的搖滾情歌 **Layla**，歌名是受到十二世紀波斯詩篇 *The Story Of Layla*（英譯）的啟發，Clapton用女主角Layla暗指Pattie（Pattie與 Harrison離婚後，跟Clapton同居到79年結婚，維持九年，Clapton常以小名Layla稱呼她）。感情之事外人無法置喙，到底是誰勾引誰？八卦雜誌可能比較「清楚」。但從71年前後Clapton因多愁善感性格而染上毒癮這件事，可一究緋聞的端倪可能是單方苦戀。另外，Clapton曾在一個派對上親自獻唱給Pattie聽（原唱歌謠Clapton在69年有發行英國單曲，成績不好），當晚，Pattie回家立即向Harrison提到Clapton好像愛上她了？看來Harrison對這件「揭露」似乎不太在意，婚姻關係維持到74年，而兩位男士之友誼也沒有產生明顯或劇烈的傷害。

由於69年前後，改編翻錄的人不少，加上公眾對這段期間Clapton客座遊走於英美兩地樂團太頻繁及對歌曲本身有太多的正反評價，使得 **Layla** 一曲顯得撲朔迷離。有趣的是，Clapton與Derek and The Dominos合作期間，決定在專輯「Layla And Over Assorted Love Songs」中重錄 **Layla** 時。老友Duane Allman客串電吉他前奏，貢獻整曲一些較重的吉他riff，使原本描述「愛妳不著」的民謠變成搖滾情歌。而Clapton的歌聲與Whitlock有些類似但沒那麼沙啞，一度令人懷疑Clapton

Patti and George

Eric and Patti

是否自唱主音。加上 Clapton 覺得曲子末段太薄弱，於是把鼓手 Gordon 以前改編 **Layla** 的鍵盤彈奏片段加進去而成為七分鐘版本。專輯於 70 年十二月發行時並未推出單曲（太長了），反而唱片公司在他們解散之後於 71、72 年各重新發行一次完整版，72 年打入熱門榜 Top 10。

天堂之淚

　　1992 年，Clapton 受 MTV 之邀參與 unplugged（不插電）電視演唱會。他那一集不僅是該系列節目製播兩年來收視率和評價最高的，實況錄音 CD 在美國專輯排行榜停留將近二十五個月，總銷售量超過千萬張。這張膾炙人口的唱片在 92 年九月入榜後氣勢強勁，但碰到 Whitney Houston 霸佔榜首長達二十週的 *The Bodyguard* 「終極保鑣」電影原聲帶，直到 93 年才如願以償拿下睽違多年的三週冠軍。其中木吉他單曲 **Layla** 第三次進榜，獲得十二名。Clapton 並因這張唱片榮獲該年葛萊美年度最佳專輯、最佳搖滾男歌手和最佳搖滾歌曲 **Layla** 等大獎。

　　感嘆造化弄人，Clapton 四十三歲才得一愛子，年僅四歲的 Conor 不幸從五十三層高樓失足摔落，為紀念亡子寫下 **Tears in Heaven**。在「Unplugged」未發行前已獲得四週亞軍白金唱片，該專輯和電影 *Rush* 原聲帶均收錄。Clapton 雖以正面態度藉這首歌來脫離傷痛，但每次聆聽都能感受到他深沉的舐犢之情。

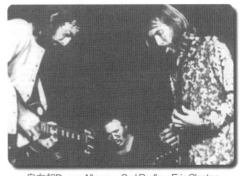

自左起 Duane Allman、Carl Radle、Eric Clapton

 226　Moondance

Van Morrison

名次	年份	歌　名	美國排行榜成就	親和指數
226	1970	**Moondance**	X	★★★★
109	1967	Brown Eyed Girl	#10,6708	★★★
480	1970	Into the Mystic	X	★★★★

同時代又名為Morrison且對搖滾樂頗有影響力的創作歌手，The Doors 樂團主唱Jim（見195頁）選擇瘋狂挑戰和自我毀滅之時，來自北愛爾蘭的Van則走出另一條完全不同、受人推崇的搖滾之路。

早期北愛傳奇歌手

Van Morrison本名是George Ivan Morrison（b. 1945年8月31日，北愛爾蘭Belfast），出道甚早，50年代末期就以學生身份參與表演型樂團作半職業演出，唱一些當時英美的流行歌曲。Morrison 會玩多種樂器，吉他、口琴、鍵盤甚至薩克斯風都精通。60年代中，Morrison因加入一個愛爾蘭R&B樂團Them成為主唱後愈來愈有名氣，65年Them灌錄了一首由Morrison寫唱的**Gloria**，打進英國榜Top 10。很有趣，**Gloria**竟被後人視為「車庫搖滾」的經典代表作，翻唱者也不少，從澳洲的AC/DC樂團、美國搖滾歌手Patti Smith到拉丁迪斯可團體Santa Esmeralda（見The Animals，128頁）都有。

67年，Morrison離開Them單飛，美商Bang唱片公司的老闆Bert Berns相當欣賞他，為之發行個人首張專輯「Blowin' Your Mind!」。主打單曲是具有民歌風味、以輕快俏皮方式演唱的**Brown Eyed Girl**，打進熱門榜Top 10。無論專輯還是單曲，該唱片是Morrison在美國排行榜上最好的商業成績。

不一樣的搖滾路

人有旦夕禍福，老闆Berns猝死，Morrison的合約被華納兄弟唱片公司買走。Morrison除了把之前未錄製的作品帶到新東家外，在搖滾樂最輝煌的年代，他選擇離開那令人目眩的聲光舞台（名聲、利益、毒品），融合R&B、福音、家鄉特有的Geltic tune、爵士、布魯士成新的音樂風格。往後的創作、錄音、演唱，善用貝士、薩克斯風、鋼琴及搖滾和聲，在他手上都可以化為十分確實的演繹情緒。

68年「Astral Weeks」（滾石五百大專輯第十九名）和70年「Moondance」

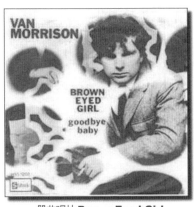

單曲唱片 **Brown Eyed Girl**　　　　　專輯唱片「Moondance」

是 Morrison 新搖滾樂的代表作。「Astral Weeks」之曲目有布魯士的抑鬱、美國爵士的自由即興（代表作反而以「Moondance」的標題曲 **Moondance** 為最）、節奏藍調的輕鬆奔放和民歌的沉穩矜持，將這些搖滾樂出現前的英美音樂風格，配合雋永流暢的歌詞寫作及對當代流行潮流的敏感度，自然且本能地結合在一起。

　　Morrison 這兩張專輯在英美排行榜人氣不高，銷售也平平（「Moondance」較好，三白金），但是從 The Doors 的「Waiting For The Sun」和 Bob Dylan（見 92 頁）的「Blonde On Blonde」都可以感受到 Morrison 所帶來之衝擊與影響。但另外還有更重大的意義。向來「唯利是圖」的美國大唱片公司，竟然會在十年間，讓 Morrison 擺脫一般為求電台播放而特別泡製 radio rock（即單曲唱片市場）的侷限和包袱，以極為隨心所欲的態度「解放」搖滾樂，使搖滾樂展現出另一個特色——坦誠，即使並不能被芸芸眾生所理解或接受。這種感覺就像好萊塢八大片商投資拍一些毫無票房價值的藝術電影一樣。

　　「吊車尾」入選滾石五百大歌曲的 **Into the Mystic**，基本上以獨特 Geltic tune 配合吉他刷法唱出美東的民謠風，又有藍調搖滾鋼琴和爵士薩克斯風，動人又好聽！

136 Your Song

Elton John

名次	年份	歌　　　名	美國排行榜成就	親和指數
136	1970	**Your Song**	#8,7101	★★★★
380	1973	**Goodbye Yellow Brick Road**	#2,7312	★★★★
387	1971	Tiny Dancer	#41,7203	★★★
242	1972	Rocket Man	#6,7207	★★★★
347	1973	Candle in the Wind	−	★★★

素有「鋼琴搖滾怪傑」稱號的英國創作歌手Elton John縱橫歌壇超越四個年代，出版過的唱片難以計數，單曲或專輯均為英美排行榜常客，但唱片銷售似乎以在美國較佳，冠軍曲共有八首。不過，這些都與「藝術成就」無關，樂評欣賞的大多是Elton John剛出道那幾年之優美歌謠。

現代莫札特

Elton John（本名Reginald Kenneth Dwight；b. 1947年3月25日，英格蘭Middlesex）成長於倫敦，四歲起就愛偷偷彈琴，但曾是軍樂隊小號手的父親卻反對他學習音樂。身材矮胖加上個性又「怪怪」的，讓Reggie（小名）渡過一個不愉快的童年。十歲時，父母離異，Reggie跟著一直支持他的母親，終於可以大方地學琴。57年，貓王也風靡英國，老媽買了**Heartbreak Hotel**唱片給他。從此，Reggie發現流行音樂已成為他生命的一部份，花盡所有零用錢買唱片，並經常摹擬彈唱時下的流行旋律。年僅十二歲，因不凡的鋼琴造詣獲得獎學金，進入皇家音樂學院就讀期間，擔任倫敦一個名為Bluesology「藍調學」樂團的鋼琴手，偶而也提供自己的作品給樂團在俱樂部或酒吧表演。邊讀書邊表演的日子過得很愉快，一惚眼五年，畢業後除了繼續待在樂團，也任職樂曲出版公司助理。65年Bluesology愈來愈紅，開始轉入「職業」，除了替英美歌手伴唱外也有機會灌錄自己的唱片。66年底，新成員Long John Baldry因強勢表現而成為領導，把團名改為John Baldry Show，並將原本四人擴編成九人。這個改變讓生性害羞內向的Reggie相形失色，更沒有唱歌機會，此時他還一度考慮是否改走作曲路線。

艾爾頓強誕生

67年中，Liberty唱片英國分公司替旗下新樂團徵求樂師，Reggie跑去應徵，

單曲唱片

單曲唱片**Tiny Dancer**

由於他沒有信心唱自己的創作,竟然選擇不痛不癢的流行鄉村歌曲,結果慘遭淘汰。不過,該公司有人建議他與同樣默默無聞但有潛力之填詞好手Bernie Taupin研究合作的可能性。就這樣,兩人透過通信譜寫歌曲(合寫了將近二十首歌後才終於見到面),西洋流行音樂史上超強曲詞創作搭檔誕生。68年,新成立的DJM唱片將他們網羅為專屬創作班底,為了慶祝「新生」,正式告別待了多年的樂團。

　　不知是惜舊還是其他原因？ Reggie選擇用了老隊友Elton Dean和Long John Baldry兩人各一個名字,以Elton John為藝名。在John與Taupin開始合作的68、69年,寫了不少佳作,雖然由John自己灌唱的歌曲如 **Empty Sky** 並未打響名號,但他們的音樂才華已引起注意。像是美國當紅樂團Three Dog Night、蘇格蘭女歌手Lulu就曾在唱片中選用他們的作品,而由The Hollies樂團演唱、紅遍寶島台灣的 **He Ain't Heavy, He's My Brother** 裡的鋼琴伴奏即是John所彈。

妳的歌朝美國進軍

　　經過兩年努力,這對最佳拍檔及John的歌唱事業因製作人Gus Dudgeon之出現而有了轉機。在Dudgeon的打理下,70年發行的第二張專輯「Elton John」獲得很高評價,單曲 **Your Song** 勇奪英國榜亞軍,71年在美國也拿到第八名。**<Your>** 充分表現詞曲創作功力和鋼琴抒情搖滾特色,可算是John傳唱至今的名曲之一,不少電影及廣告配樂喜歡選用。71年,出自第四張專輯的 **Tiny Dancer** 因曲長逾六分鐘而不暢銷,但也是屬於John和Taupin早期的經典鋼琴歌謠。

　　有了成名曲 **<Your>**,在MCA公司主導下積極拓展美國市場(早期少數主攻美國的英籍歌手),配合唱片宣傳到處演唱,他也愈唱愈有「心得」。樂評指出,John在演唱會上極盡荒誕誇張之打扮如麵包高跟靴、嘉年華般的服飾、怪異離譜的帽子

和眼鏡等，是為了掩飾他沒有自信的外型（頭髮已不多）和特別「性」向，躲在「面具」背後才能無所顧忌盡情彈唱。賣座的唱片和演唱會，讓Elton John於70年代中期就已成為國際巨星，有「鋼琴怪傑」及「搖滾莫札特」稱號。

Your Song

詞曲：Elton John、Bernie Taupin

> > > 小段前奏 鋼琴

主歌 A-1 段

```
C              F    G             Em
It's a little bit funny, this feeling inside
Am           Am7    F#m              F
I'm not one of those who can easily hide
C             G              E      Am
Don't have much money, but, boy, if I did
C         Dm          F              G
I'd buy a big house where we both could live
```

說來有些好笑，這內心的感覺
我不是那些善於隱藏情緒的人
我沒有很多錢，但真希望我有
我會買棟大房子供我們同住

主歌 A-2 段

```
C              F    G             Em
If I was a sculptor, but then again, no
        Am             Am7    F#m              F
Or a man who makes potions in a traveling show
C            G              E      Am
I know it's not much but it's the best I can do
C          Dm          F          C
My gift is my song and this one's for you
```

若我是雕刻家，但現在仍不是
或是位巡迴演出的魔法師
我知道這樣不夠但我已盡力
我的禮物就是這首獻給妳的歌

副歌

```
G              Am         Dm            F
And you can tell everybody this is your song
    G        Am        Dm           F
It may be quite simple, but now that it's done
Am                       Am7                 F#m                 F
I hope you don't mind, I hope you don't mind that I put down in words
       C             Dm          F          C
How wonderful life is while you're in the world
```

妳可以告訴所有人這是你的歌
它或許簡單，現終究完成
希望妳不介意我寫的詞字
生命多美好因為有妳在

> > 小段間奏

主歌 B-1 段

```
C              F    G             Em
I sat on the roof and kicked off the moss
Am           Am7    F#m                F
But a few of the verses, well, they've got me quite cross
C             G              E      Am
But the sun's been quite kind while I wrote this song
C          Dm          F          C
It's for people like you that keep it turned on
```

我坐在屋頂上，踢著青苔
為了些歌詞韻腳，我苦思瘋了
在寫歌時陽光和緩
這是因為妳才會發生

主歌 B-2 段

```
C              F    G             Em
So excuse me forgetting, but these things I do
Am           Am7    F#m                F
You see I've forgotten if they're green or they're blue
C             G              E      Am
Anyway, the thing is what I really mean
C          Dm          F          C
Yours are the sweetest eyes I've ever seen
```

請原諒我的記性及所做的事
妳看，我早忘記這些事是圓是扁
無論如何，我所做的都是真心
妳有雙我不曾見過的美麗眼睛

副歌重覆一次 ＋ 副歌後兩句

> > > 小段尾奏

380 Goodbye Yellow Brick Road

Elton John

有時我們從演唱會聽眾的年齡、穿著打扮或特定族群,可以看出台上表演的藝人團體屬於何種音樂風格,而這「定律」卻無法用在 Elton John 身上。John 的音樂不易界定、樂迷分佈廣泛之主因,在於他並不汲汲追尋音樂的「因」而是致力發揚「果」。憑藉天賦、古典鋼琴訓練及對搖滾的鍾愛,將各式樂風來個親和力十足、充滿智慧的大混血,反而自成一格,簡單說來就是 MOR「中路搖滾」代表。曾以奇裝異服、誇張怪誕舞台表演聞名到驚世言論(雖有些炒作話題之嫌)及公開承認是同性戀者,與 Michael Jackson 相比,Elton John 才算「流行一哥」。更甚是,大部份歌曲都出自 John 之手,他的名字早已和音樂品質及銷售保證劃上等號。

強哥一帆風順

70 年代早期,John 算是多產歌手。數名挖角而來的優秀樂師組成專屬 The Elton John Band,讓歌曲創作得以盡情發揮,曲風從抒情歌謠、藍調靈魂、流行鄉村甚至迷幻搖滾(有時同張專輯裡出現如此多元風格)都難不倒他們。而 John 獨特的演唱方式,往往把看似平淡無奇之歌詞詮釋出生命力。72 至 75 短短四年,從「Honky Chateau」(法式城堡)起留下連續七張冠軍專輯之傲人紀錄。

72 年初,在巴黎錄製「Honky Chateau」專輯,首支帶有迷幻色彩之歌曲 **Rocket Man** 獲得熱門榜第六名,而充滿布基爵士味道、輕快的 **Honky Cat**「白人的貓」也有 Top 10 好成績。兩首風格獨特的單曲,順勢將專輯推向五週冠軍。

1996 年電影 *The Rock*「絕地任務」裡,男主角尼古拉斯凱吉想用火箭解決敵人時說:「我們來聊聊搖滾樂,你聽過 Elton John 的 **Rocket Man** 嗎?」美國大聯盟名投手 Roger Clemens 的快速指叉球猶如火箭般那麼快速,因而有 The Rocket「火箭人」的外號,據聞與歌曲 **Rocket Man** 也有關。

真正商業藝術兩成功和首支冠軍曲則出現於下張專輯「Don't Shoot Me, I'm Only The Piano Player」(不要「槍」我,我只是個鋼琴手)。72 年 Don McLean 的 **American Pie** 紅透半邊天,或許是受到影響,John 在美國巡迴表演期間,寫下 **Crocodile Rock**,被形容是簡短「英國版美國派」。歌曲中唱出懷舊的搖滾歲月,許多地方反應出他所崇拜的偶像歌手。從歌詞內容來看,原本應是悲傷的抒情曲,哀念與前女友一同隨著搖滾樂像鱷魚踏著笨拙步伐跳舞的昔日情景,但 John

單曲唱片

專輯唱片「Goodbye Yellow Brick Road」

卻用快速鋼琴敲擊、復古華麗搖滾的方式來表現，令人驚喜也嘆為觀止。73年春，<Crocodile>蟬聯三週冠軍，狂賣百萬張，而專輯接著榮登榜首。

黃磚路通往財富憧憬

30年代改編自童話「綠野仙蹤」的好萊塢名片 *The Wizard Of Oz*，不僅票房賣座，對美國近代流行文化留下深遠影響。知道這個故事的人應該有印象，小女孩桃樂絲必須沿著一條由黃磚鋪成的道路，排除層層險阻才能到達Oz王國。後來許多人把「黃磚路」比喻成通往理想的憧憬，而1973年發行的雙LP專輯「Goodbye Yellow Brick Road」（以B面第一首歌為標題名）即是引用這個概念。

John和Taupin透過專輯展現他們豐富的想像力和掌控音樂的組織能力，將這些年來John所擅長的各式曲風「全員集合」，在商業（八週冠軍百萬專輯）和藝術（*滾石五百大經典專輯#91*）上取得重大成就。同名單曲 **Goodbye Yellow Brick Road** 唱出一位「小狼狗」到花花世界闖蕩，當他發現只是「許X美」的禁臠和理想破滅時，揮別黃磚路，回鄉下過樸實生活。這首扣人心弦的抒情經典，可惜只拿到熱門榜三週亞軍。帶有迷幻、R&B味道的 **Bennie and the Jets** 則順利奪下冠軍，曲中John真音假聲交替，是少數展現「歌藝」的傑作。專輯還出現第三首熱門榜 Top 20 **Saturday Night's Alright for Fighting**，是John少數快節奏、狂野的搖滾歌曲。

英國爵士向兩位女人致敬

「Goodbye…」專輯裡有首抒情佳作 **Candle in the Wind**，敬獻意味十足，但並未在美國發行單曲。1997年8月30日深夜，英國人所敬仰的黛安娜王妃在巴黎「意外」車禍身亡，王妃姊姊Lady Sarah請John於西敏寺的告別式上獻唱。早

單曲唱片**Rocket Man**

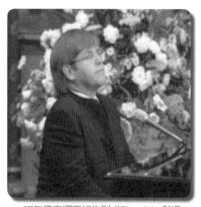

97年黛安娜王妃告別式Elton John獻唱

先的報導指出 John 可能會以70年成名曲 **Your Song** 向王妃致敬，但 John 傾向寫一首新歌。緊急聯絡 Taupin，告知他的想法並提到全英國電台都在播 **<Candle>** 來紀念王妃，Taupin 誤會他的意思，以不到兩個鐘頭時間改寫了原曲歌詞。由於時間緊迫，加上兩人對這個「誤打誤撞」的結果也很滿意。兩天後（9月6日），首次也是唯一公開自彈自唱向王妃表達永恆懷念的新版 **Candle in the Wind 1997**，感動了觀禮嘉賓及全球電視機前約兩億五千萬的民眾。

　　<Candle> 原曲是描述好萊塢巨星瑪麗蓮夢露不幸的一生，離奇死亡時年僅三十六歲（恰巧與黛安娜相同）。從第一句歌詞〝Goodbye, Norma Jean（瑪麗蓮夢露的本名）…〞被修改成〝Goodbye, England's rose（黛安娜生前非常喜愛白玫瑰）…〞冥冥之中注定要成為一首紀念「英國玫瑰」的歌曲。喪禮結束後，披頭四前製作人 George Martin 與 John 相約在錄音室灌錄 **<Candle 1997>**，單曲於9月13日英國上市，造成轟動，9月23日在美國發行，立刻得到五百萬張訂單。新版 **<Candle 1997>** 不僅在10月11日起蟬聯美國榜十四週冠軍（僅次於Mariah Carey 與 Boyz II Men 合唱的95年十六週冠軍曲 **One Sweet Day**），並改寫了懸掛多年由美國老牌巨星 Bing Crosby 之 **White Christmas** 所保持的單曲唱片銷售紀錄，共賣出超過一千六百萬張。在二十世紀即將結束的一片「嘻哈」聲中，拜「王妃」之賜，感人抒情曲讓 Elton John 第三次站上世界舞台的頂端。

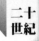

Goodbye Yellow Brick Road

詞曲：Elton John、Bernie Taupin

>>>小段前奏 鋼琴　　　　　　　　　　　　　　　　　直譯版

主歌A段

Dm　　　　　F　　　　　G
When are you gonna come down*　　　*你何時將會下來

C　　　　　　C/E　　　　F
When are you going to land*　　　*你何時才會降落到地上

B♭　　　　　　　　　　　G
I should have stayed on the farm　　　我應該留在故鄉農場

　　　　　　　　　C
I should have listened to my old man　　　我應該聽我老爸的話

主歌B-1段

Dm　　　　　　　　　　G
You know you can't hold me forever　　　妳知道妳無法永遠留住我

C　　　　　　C/E
I didn't sign up with you　　　我跟妳也沒有合約

B♭　　　　　　　　　　　G
I'm not a present for your friends to open*　　　*我不是妳向妳朋友炫耀的禮物

　　　　　　　　　　　Fm　　　B♭
This boy's too young to be singing the blues……　　　我還太年輕,不識憂愁滋味

副歌

E♭　　　　A♭　　　Fm　　　　　G
Aha, ha, ha, Aha… Aha, ha, ha…　　　啊…啊…

C　　　　　　　　E7
So goodbye yellow brick road　　　所以,再見了黃磚路

　　　　　　F　　　　C　　G/B
Where the dogs of society howl　　　這個有錢是老大的社會

　　　　　A7　　　　　　Dm
You can't plant me in your penthouse　　　妳無法一直把我關在閣樓裡

G　　　　C　　G/B
I'm going back to my plow　　　我要回家犁田

Am　　　　　　　　E
Back to the howling old owl in the woods*　　　*回到有老貓頭鷹夜啼的樹林

E　　　　　　　　E
Hunting the horny back toad*　　　*捕捉醜陋的蟾蜍

　　　　C　　Em/B　　　　　Am　C/G
Oh, I've finally decided my future lies　　　我已決定自己未來的棲息處

F　　　　　　　　　Fm　B♭
Beyond the yellow brick road　　　在那黃磚路之外

E♭　　　　A♭　　　Fm　　　　　G
Aha, ha, ha, Aha… Aha, ha, ha…

主歌C段

Dm　　　　　F　　　　G
What do you think you'll do then*　　　*妳認為妳將來能幹麼

C　　　　　　C/E　　　　F
I bet that'll shoot down the plane*　　　*我打賭妳就像飛機被擊落

　　　　　　B♭　　　　　G
It'll take you a couple of vodka and tonics*　　　*那必須藉由一些烈酒

　　　　　　C
To set you on your feet again*　　　*才能讓你重新好過一點

主歌B-2段

Dm　　　　　F　　　　G
Maybe you'll get a replacement*　　　*或許你可以找到替代品

C　　　　　　　C/E　　　　F
There's plenty like me to be found*　　　*像我這樣的角色多的是

　　　　B♭　　　　　　G
Mongrels who ain't got a penny*　　　*雜種狗不值一文

　　　　　C
Sniffing for tidbits like you on the ground*　　　*像我一樣嗅一嗅妳丟在地上珍饈

副歌 重 覆 一 次

註*：正文提過,Taupin在填詞時用了許多隱喻,參考「安德森之夢」網站做些說明如下：自問句,何時才會覺醒？；指有錢貴婦所養的小「狼狗」；指回去過困苦原始的生活；全是離開後的「酸葡萄」想法。

240

454 My Sweet Lord

George Harrison

名次	年份	歌　　　　名	美國排行榜成就	親和指數
454	1970	**My Sweet Lord**	1(4),701226	★★★★

身為全球最知名搖滾樂團的主奏吉他手，George Harrison（b. 1943年2月25日英格蘭Liverpool；d. 2001年11月29日）卻表現得靦腆、沉靜。相較於Paul McCartney和John Lennon，Harrison在披頭四期間也寫過不少歌以及偶而擔任主音，但才華與光芒老是被掩蓋，因此人們常稱他是「沉默的披頭」。

在披頭四最風光的歲月（63-69年），約翰藍儂和保羅麥卡尼雖為主要的詞曲創作者，但哈里森也寫了不少好歌，只是每張專輯被選用一、兩首並擔任主唱而已。更甚是，連吉他彈奏技法及歌曲詮釋都經常受到麥卡尼「指點」，強烈要求依照麥卡尼或樂團的意思處理。難怪哈里森回憶說：「大家對灌錄我的作品總是認為那裡不對勁？到後來連我自己都覺得怪怪的！」哈里森於披頭四時期較知名的作品和演唱可參見前文（117-119頁）介紹。

大家偷跑

從69年錄製「Get Back」（後來名為「Let It Be」）專輯時，四人就沒有公開露面過。經紀人暴斃、女人介入、藥物濫用及Apple唱片公司財務疑雲等問題，導致這個偉大樂團也終究走上分手之路，貌合神離的自行偷跑動作不斷。哈里森最早於68年底與「外人」合作電影原聲帶，再來藍儂和小野洋子私下組團、麥卡尼推出個

69年George Harrison

63年The Chiffons

3 LP專輯唱片「All Things Must Pass」

單曲唱片

人單曲等。70年正式宣告解散，團員紛紛出擊各自發展，原本大家最看好藍儂或麥卡尼，但哈里森率先在年底以雙單曲 **My Sweet Lord / Isn't It a Pity** 奪冠和三張一套冠軍專輯「All Things Must Pass」跌破大家的眼鏡。

哈里森是在69年底與Delaney and Bonnie（見229頁）一起於美國巡演期間寫好 **<My Sweet>**，交給「第五位披頭」美國黑人鍵盤歌手Billy Preston錄製，由Apple唱片公司發行專輯和單曲。原本預計70年九月上市的單曲唱片（連編號Apple 29都有了），但唱片公司倒閉停業，哈里森只好自己灌錄。

貪婪與嫉妒

不少冠軍曲都面臨涉嫌抄襲的訴訟問題，但沒有一件比 **<My Sweet>** 對上 **He's So Fine** 那麼受到公眾的注意。年輕的詞曲作者Ronnie Mack在「遺產」 **<He's So>** 被黑人女子合唱團The Chiffons於63年唱成冠軍後沒多久過逝，出版商聽到 **<My Sweet>** 後替作者向法院提出剽竊官司。纏訟多年，法官告知哈里森說：「你的 **<My Sweet>**『潛意識地』copy了 **<He's So>**！」

只有主旋律差不多的歌雙雙入選滾石五百大名曲（#454 vs #460），是否有替哈里森平反的味道？ **<My Sweet>** 雖然旋律與詞曲簡單且不斷重覆，但簡潔的吉他滑奏及和聲卻豐富了整首歌曲。仔細聆聽，兩曲只有副歌部份數小節旋律雷同，以現今對音樂著作權的觀念來看應不致於構成抄襲，但在當時，美國對智慧財產權的保障正值起步，筆者個人認為此判例之宣示意義大於實質意義。

根據哈里森的自傳 *I Me Mine* 所載，他承認會寫 **<My Sweet>** 的確是受到美國福音歌手Edwin Hawkins的一曲 **Oh, Happy Day** 啟發。也不只用在 **<My Sweet>** 上，這是在寫詞時一種整體的「傳教」救贖概念，但也擔心有人會對Lord這個字眼

「感冒」（對教友來說Lord等於是令人尊敬的God）。另外也提到，**<My Sweet>**大多是即興創作，我們玩了多年音樂，腦海裡必然塞滿過去一些老歌的片段旋律，就算是「有意識」也沒有針對特定那些歌。後來，披頭四的前經紀人竟然花錢買下**<He's So>** 所有版權，繼續與哈里森打官司。正如他在自傳所提到，這全是唱片業的貪婪和妒嫉，反正龐大的唱片版稅收益我一毛錢也沒動到。

官司打輸讓哈里森消沉了一陣子，後來在美國的音樂及電影圈還滿活躍。2001年11月29日，因腦部腫瘤轉移而英年早逝。2004年，哈里森這位「沉默的披頭」繼藍儂和麥卡尼之後，個人也被引荐進入搖滾名人堂。

My Sweet Lord

詞曲：George Harrison

>＞＞前奏

C　　　Gm　C　　　　Gm　C　　　　Gm 　　My sweet Lord, mmm…my Lord, mmm…my Lord	我親愛的主 嗯,我的上帝
A-1　C　　　　F　　Dm　　　　　F　　　Dm 段　I really want to see you, really want to be with you	我真的好想見祢,好想與祢同在
F 　　Really want to see you Lord	好想見到祢,上帝
D7　　　　Gm 　　But it takes so long, my Lord	但要花好長的時間,我的主啊

C　　　Gm　C　　　　Gm　C　　　　Gm 　　My sweet Lord, mmm…my Lord, mmm…my Lord	我親愛的主,嗯…我的上帝
A-2　C　　　　F　　Dm　　　　　F　　　Dm 段　I really want to know you, really want to go with you	我真的很想認識祢,想與祢同行
F 　　Really want to show you Lord	真的很想告訴祢,主啊
D7　　　Gm　　　　C 　　That it won't take long, my Lord (hallelujah)	花不了多少時間,主啊(哈利路亞)

Gm　　　C　　　　Gm　　C　　　　　Gm　　　C 　　My sweet Lord(hallelujah), my Lord(hallelujah), my sweet Lord(hallelujah)	
A-1　　　　　　F　　　　　　E7 段　I really want to see you, really want to see you	我真的很想認識祢
和 聲　　　　D　　　　　　　　　　G 　　Really want to see you Lord, really want to see you Lord	真的很想告訴祢
G 　　But it takes so long, my Lord(hallelujah)	花不了多少時間,主啊(哈利路亞)

Am　　　D　　　Am　　　D 　　My sweet Lord(hallelujah), my Lord(hallelujah), my my my sweet	
A-2　Am　　　　D 段　Lord (hallelujah)	
和　　　　　　G　　　　Em　　　　　G　　　Em 聲　I really want to know you(ha…), really want to go with you(ha…)	我真的很想認識祢
G　　　　　　Em 　　Really want to show you Lord(hallelujah)	真的很想告訴祢
G#dim　　　　Am　　　　C 　　That it won't take long, my Lord (hallelujah)	花不了多少時間,主啊(哈利路亞)

>＞間奏

A-1段 A-2段歌詞混搭重覆 ＋ My sweet lord(和),my lord(和), my sweet lord (和)⋯⋯後段和聲已不完全是(hallelujah)還有其他即興或祈禱語句

227 Fire and Rain
James Taylor

名次	年份	歌　　　名	美國排行榜成就	親和指數
227	1970	**Fire and Rain**	#3,701024	★★★

受到美國東岸民歌啟蒙的「療傷」歌手James Taylor，來到洛杉磯與前披頭四Apple唱片公司的製作人Peter Asher合作後，才在wave of singer-songwriter「創作歌手潮流」中佔有一席之地。

早年飽受憂鬱症所苦

全名James Vernon Taylor，1948年3月12日生於麻州波士頓市附近，因父親任教於名校北卡羅來納大學醫學院，James的童年是在Chapel Hill渡過。從小修習大提琴，十二歲後改練吉他，並對民謠前輩Woody Guthrie的敘事民歌風格產生興趣。夏天時，他們全家都會回到麻州外海Martha's Vineyard（瑪莎葡萄園島）過暑假，十五歲那年結識Danny Kortchmar，兩人以清新的木吉他和歌聲贏得才藝競賽。有了這次美好經驗，返回北卡，與哥哥Alex共組民歌樂團Fabulous Corsairs。高三時，因嚴重的憂鬱症住進精神療養院，在十個月治療期間，完成了高中學業，也開始學習寫歌。

1966年，前往紐約市，加入老友Kortchmar的樂團The Flying Machine，除了在俱樂部演唱外，也獲得唱片公司合約發行單曲。這段期間，不知是否受憂鬱症所苦，James沉迷於海洛因，搞到大家想把他踢出樂團。68年，為了徹底戒毒，離開熟悉的「環境」隻身前往倫敦。由於Kortchmar之前曾經與音樂人Peter Asher有過合作，特別拜託現任職披頭四Apple唱片的Asher照顧James，聽完demo後，Asher為Apple簽下一位新民歌手。隨即發行首張同名專輯，雖然部份歌曲有披頭四成員加持，但銷售成績不佳，加上毒癮又犯，只好黯然回到麻州再度接受治療。接下來兩年，痛定思痛努力戒毒，雖又因車禍摔斷雙手，但憑藉毅力和決心，逐漸在「創作歌手潮流」中嶄露頭角。

來到西岸民謠搖滾圈一展鴻圖

70年到洛杉磯發展，Asher也離開Apple唱片，擔任James的經紀人，在華納兄弟旗下發行第二張專輯「Sweet Baby James」。James以木吉他伴奏襯托溫和但帶點憂愁之嗓音來詮釋令人動容的故事，獲得AMG、滾石雜誌五星滿分好評和金氏

專輯唱片「Sweet Baby James」

74年與妻子Carly Simon在紐約麥迪遜花園廣場演唱

流行音樂百科選為「最佳療傷專輯」亞軍。單曲 **Fire and Rain** 敘述勒戒所一位好朋友因無法克服戒毒所面臨的身心痛苦而自殺，他當時心情的高低起伏分別以 fire 和 rain 隱喻，真誠感人，成為第一首排行榜暢銷曲。

此時，名詞曲作家 Carole King 正為歌唱事業打拼（見248頁），James 身為好朋友經常協助她、鼓勵她。King 以專輯「Tapestry」裡的一首歌 **You've Got a Friend** 送給他，由 James 唱成冠軍並因而榮獲71年最佳流行男歌手葛萊美獎及登上時代雜誌封面。

1972年底，與另一位民謠才女 Carly Simon（以73年冠軍曲 **You're So Vain** 聞名）傳出喜訊，在當時是轟動演藝圈的大事。婚後兩夫妻之歌唱和創作相得益彰，不過，有趣的是反而以翻唱曲較受歡迎，像 **Mockingbird**、**How Sweet It Is(To Be Loved by You)**、**Handy Man** 等。<Handy>歌曲中之 handy man 是指二十四小時全年無休、專替失戀女孩修補破碎心的「巧手男」，由「療傷歌手」以吉他民謠風格來詮釋，比1959年原唱 Jimmy Jones 的 Doo-wop 曲風更傳神，又為他拿下第二座最佳流行男歌手葛萊美獎。

無論流行音樂潮流如何演變，James Taylor 堅持一貫也擅長的民歌創作至今長達四十年，1990年相繼被引荐進入搖滾和創作名人堂。

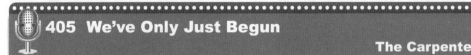

405 We've Only Just Begun

The Carpenters

名次	年份	歌　　　　名	美國排行榜成就	親和指數
405	1970	**We've Only Just Begun**	#2,1031	★★★★

卡本特小妹Karen（b. 1950年3月2日，康乃狄克州）甜美自然的歌聲，吸引了全球樂迷目光，使得大家忽略哥哥Richard（b. 1946年10月15日）在琴藝、編曲上的傑出表現。搖滾樂評向來吝嗇給咸少創作和翻唱的流行歌手或團體掌聲，一般說來，在The Carpenters眾多名聞遐邇又動聽的歌曲中，**We've Only Just Begun**不是最高明（摻雜個人喜好因素），但唯一代表入選*滾石*五百大名曲可能是著眼於Roger Nichols（譜曲）和Paul Williams（填詞）優美的創作。

70年代擁有最多暢銷單曲

1963年Carpenter全家搬到加州，Karen跟隨Richard的腳步加入學校樂隊及共組業餘爵士樂團。69年，由美國知名小號手、音樂人Herb Alpert創設的A&M唱片公司簽下他們，以首張專輯中翻唱披頭四的作品**Ticket to Ride**令披頭四迷驚訝也打開了知名度。隔年，出自第二張專輯「Close To You」的冠軍曲**(They Long to Be) Close to You**（名家Burt Bacharach的舊作）和亞軍曲**<We've>**，因超高的廣播電台點播率及唱片銷售，卡本特兄妹清新的歌聲和形象，很快地席捲了全世界。接著，以一連串美國熱門榜及成人抒情榜暢銷名曲如**For All We Know**、**Rainy Days and Mondays**、**Superstar**（翻唱）、**This Masquerade**（翻唱，

專輯唱片「Close To You」

72年受尼克森總統之邀到白宮演唱

未發行單曲）、**Please Mr. Postman**（翻唱，熱門榜冠軍）以及由 Richard 大學同窗 John Bettis 補足他文筆不夠洗鍊而合寫的 **Goodbye to Love**、**Yesterday Once More**、**Top of the World**（冠軍）… 等歌曲享譽國際。時間來到 70 年代後期，音樂大環境的改變、Karen 身體狀況不穩定和一段短暫的婚姻、Richard 面臨「江郎才盡」的壓力等因素，一對音樂才子佳人就此熄火。1981 年，歌迷殷切期盼他們「昨日重現」，可惜只有 **Touch Me When We're Dancing** 打入 Top 20，這是他們第十五首也是最後一首成人抒情榜冠軍曲。1983 年 2 月 4 日，Karen 因治療厭食症導致心臟衰竭而暴斃於洛杉磯家中，留給全世界歌迷的是不捨和噓唏。

We've Only Just Begun

詞曲：Roger Nichols、Paul Williams

> > > 前奏

主歌
A-1
段

E♭7　　Dm　Gm We've only just begun to live	我們才要開始新的生活
Cm　　　Gm White lace and promises	白色婚紗蕾絲與諾言
F A kiss for luck and we're on our way	和幸運之吻，而我們正要上路
B♭+ (Richard和聲: We've only begun)	我們正要開始

主歌
A-2
段

E♭7　　Dm　Gm Before the rising sun, we fly	在太陽升起前我們飛翔
Cm　　　Gm So many roads to choose	太多的路可以選擇
F We start our walking and learn to run	我們先步行再學習跑步
B♭+　　E♭ (Richard和聲: And yes, we've just begun…)	是的,我倆正要開始

> > 小段間奏

副歌

G　　　C7　　　G　　C7 Sharing horizons that are new to us	分享我們從未體驗的歷程
G　　　C7　　　G　　C7 Watching the signs along the way	留意沿路的標誌
B　　　E7　　B　　　E7 Talking it over just the two of us	只有我倆盡情暢談
B　　　E7　　Fsus4　　F7 Working together day to day Together (together)	日復一日共同打拼

主歌
A-3
段

B♭7　　　E♭7　　Dm　Gm And when the evening comes, we smile	當夜幕將垂,我們相視而笑
C7　　　Gm7 So much of life ahead	豐富的人生就在前方
Cm　　F We'll find a place where there's room to grow	我們將會找到一個有成長空間的地方
B♭7　　　E♭ (Richard和聲: And yes, we've just begun…)	是的,我倆才剛要開始

副歌重覆一次

主歌 A-3 段重覆一次

> > > 小段尾奏

469 It's Too Late

Carole King

名次	年份	歌　　　　名	美國排行榜成就	親和指數
469	1970	**It's Too Late**	1(5),710619	★★★★★

被譽為民謠皇后Joan Baez接班人的才女Carole King以寫歌見長，當她搬到西岸發展個人歌唱事業時，掀起一股70年代西洋樂壇相當重要的「創作歌手運動」風潮，就從一張被滾石雜誌評選為五百大經典專輯的「Tapestry」開始。

本名Carol Klein（b. 1942年2月9日），生長於紐約市布魯克林的猶太人。少女時代即展露出作曲方面的興趣和才華，與鄰居男友Neil Sedaka用寫歌來相互傳情應答（**Oh Neil** vs **Oh! Carol**）成為歌壇一段佳話。1958年進入紐約市皇后大學就讀，認識第一任丈夫Gerry Goffin，而Goffin優異的文學素養和填詞功力，讓他們成為一對默契十足的詞曲創作黃金拍檔。整個60年代，受到唱片大亨Don Kirshner的賞識，努力為人寫歌，成績相當不錯。舉個例子，*告示牌*排行榜統計至1974年五月，寫出最多（八首）冠軍單曲的女作者。

1968年結束與老東家的合作關係及第一段婚姻，前往洛杉磯發展。在好友James Taylor鼓勵下，於70年開始推出個人歌唱專輯。年底的「Tapestry」（織錦氈）震撼了歌壇，叫好又叫座，蟬聯專輯排行榜十五週冠軍，共停留將近六年，是搖滾史上至今最暢銷專輯第二名（全球賣出超過一千五百萬張）。雖然只推出一首雙單曲**It's Too Late / I Feel the Earth Move**打片，也輕鬆奪下五週冠軍。

在錄製「Tapestry」專輯時，發生一段小插曲，Goffin積極尋求復合，有人揣測她用這首歌告訴前夫：「一切都太遲，地球在我腳底下仍然轉動！」美國流行音樂葛萊美獎史上，Carole King留下唯一殊榮──同年度拿下最佳專輯、最佳歌曲（獎勵演唱者及詞曲作者）**It's Too Late**、最佳唱片（製作人、詞曲作者）**You've Got a Friend**、最佳女歌手四項大獎。

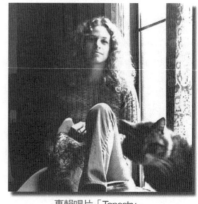

專輯唱片「Tapestry」

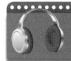

It's Too Late

詞曲：Toni Stern、Carole King

>>>前奏 鋼琴

| 主
A-1
段 | Am7　　　　　　　　　　D
Stayed in bed all morning just to pass the time
Am7　　　　　　　　　　D
There's something wrong here　There can be no denying
Am7　　　　　　Gm7　　　　　　　Fmaj7
One of us is changin' or maybe we just stopped trying | 整個早晨都窩在床上只是渡時間
現在有些不對勁 這是無法否認的
我們有人變了 或者只是我們不再努力 |

| 副
歌 | B♭maj7　　　　　　　Fmaj7
And it's too late, baby, now it's too late
B♭maj7　　　　　　Fmaj7
Though we really did try to make it
B♭maj7　　　　Fmaj7
Something inside has died and I can't hide
Dm7　　　　　　Fmaj7　　　E7
And I just can't fake it (Oh no no..no) | 太遲了,寶貝,現在真得太遲了
儘管我們真的嘗試過
我無法隱藏已死的心靈
我真的無法掩飾 |

>>小段間奏

| 主
A-2
段 | Am7　　　　　　　　D
It used to be so easy living here with you
Am7　　　　　　　　D
You were light and breeze　And I knew just what to do
Am7　　　　　　Gm7　　　　Fmaj7
Now you look so unhappy　And I feel like a fool | 與你共處曾是如此輕鬆寫意
你像陽光和微風 我明白該做什麼
現在你看起來很不快樂 我覺得自己
像傻瓜 |

| 副
歌 | B♭maj7　　　　　　　Fmaj7
And it's too late, baby, now it's too late
B♭maj7　　　　　　Fmaj7
Though we really did try to make it (we can't make it)
B♭maj7　　　　Fmaj7
Something inside has died and I can't hide
Dm7　　　　　　Fmaj7　　　E7
And I just can't fake it (Oh-o no no) | 太遲了,寶貝,現在真得太遲了
儘管我們真的嘗試過(我們做不到)
我無法隱藏已死的心靈
我真的無法掩飾 |

>>間奏（流行爵士味）

| 主歌
A-3
段 | Am7　　　　　　　　　　D
There'll be good times again for me and you
Am7　　　　　　　　D
But we just can't stay together　Don't you feel it too
Am7
Still I'm glad for what we had
Gm7　　　　　　Fmaj7
And how I once loved you | 我倆仍可再度擁有美好時光
但我倆就是無法在一起 你也有這種感覺嗎
我依然很高興我們擁有的
還有我曾經愛過你 |

| 副
歌 | B♭maj7　　　　　　Fmaj7
But it's too late, baby, now it's too late
B♭maj7　　　　　　Fmaj7
Though we really did try to make it (we can't make it)
B♭maj7　　　　Fmaj7
Something inside has died and I can't hide
Gm7
And I just can't fake it (Oh-o no no no no no…) | 但太遲了,寶貝,現在真的太遲了
儘管我們真的嘗試過 (我們做不到)
我無法隱藏已死的心靈
我真的無法掩飾 |

>>間奏

| 尾
段 | Fmaj7　　　　Cmaj7　　　　Fmaj7
It's too late, baby, it's too late, now darling,
Cmaj7
It's too late | 太遲了,寶貝,現在太遲了,達伶
太遲了 |

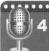

4 What's Going On

Marvin Gaye

名次	年份	歌　　名	美國排行榜成就	親和指數
4	1971	**What's Going On**	#2,710417	★★★★★
80	1968	I Heard It Through the Grapevine	1(7),681214	★★★★
167	1973	Let's Get It On	1(2),0908/22	★★★
231	1982	Sexual Healing	#3,830205	★★★

音樂奇才、摩城之音早期台柱Marvin Gaye，他的創作和悅耳嗓音可以撫平人們心中之傷痛，但在面對自己受傷的心靈時卻完全束手無策。縱橫美國歌壇的時間不算很長，自創、合寫、翻唱的歌曲數量不是頂多，但跨越三個年代共有四首商業藝術「兩相宜」的錄音作品，誠屬不易。

一步步從樂師到台柱

Marvin Pentz Gay, Jr.（b. 1939年4月2日，華盛頓特區；d. 1984年4月1日）的父親是位羅馬教皇牧師，三歲起在教堂唱歌，很快的又學會彈管風琴。1958年，Marvin先到底特律Motown唱片集團大老闆Berry Gordy, Jr.姊姊的Anna Records上班，雖然該公司沒為他發行唱片，但與Anna戀愛、結婚，成為摩城「皇族」。60年，Berry將姊夫「納為己有」，初期也是以鼓手身份簽下合約，在第一代Motown知名團體的唱片及演唱會中經常出現，例如1961年The Marvelettes的冠軍曲**Please Mr. Postman**。雖然Marvin歌唱的也不錯，但到了61年Berry才勉強同意為他出版個人具有爵士風味的流行唱片，同時也在磨練創作歌曲的能力。成為發片歌手後，Marvin把他的姓氏Gay字尾加個e當作藝名，這麼做主要有兩個原因：一與父姓做區隔並宣示他不是gay「男同性戀者」；其二，效法他的偶像Sam Cooke（本姓Cook，見56頁）。

1961年六月，首張個人專輯上市，成績不甚理想。與老闆爭論後得到一個共識──想要繼續出唱片，可以！但必須符合公司「宗旨」。經過一連串歌曲的考驗，直到64年第二首熱門榜Top 10單曲**How Sweet It Is (To Be Loved by You)**後以及七週冠軍曲**I Heard It Through the Grapevine**，終於奠定Marvin在摩城的地位。既然是「一哥」，就該配合公司策略與女歌手（Mary Wells、Tammy Terrell、Diana Ross等）一起合唱，樂迷反應相當熱烈。

單曲唱片**<I Heard>**

五百大經典專輯「What's Going On」

67年，製作人 Norman Whitfield 寫了 **<I Heard>**，找來四組不同歌路的藝人團體灌錄以供大老闆挑選。Gladys Knight and The Pips（見282頁）所唱的版本是唯一被排除在名單外，慶幸 Whitfield 有所堅持讓他們的版本先發行。在 Gladys 絕妙且充滿活力的靈魂唱腔及 The Pips 多重 Doo-wop 式和聲之下，不負「眾」望拿到 R&B 榜六週冠軍和熱門榜亞軍，唱片狂賣超過兩百萬張，是當時 Motown 的最佳紀錄。Marvin Gaye 同時錄唱的 **<I Heard>** 於一年後推出，又在68年底熱門榜取得七週冠軍好成績。筆者認為，Marvin Gaye 的版本代表美國60年代黑人流行音樂之總合，因此，指標性入選滾石五百大名曲。

五百大第六名專輯

1970是多事的一年，黑人民權運動領袖金恩博士遇刺、民運份子接連被捕、在美國及歐洲爆發軍隊鎮壓學生示威運動、越戰邊打邊談…等，整個世界正經歷一種痛苦，令人無法漠視。此時，弟弟 Frankie 剛從越南打仗受傷回來，告訴 Marvin 許多有關戰爭的殘酷和悲慘故事。Marvin 頓時受到啟發，決定拋開心中疙瘩，潛心創作一些不再探討男女情愛的作品。71年，商業藝術兩成功的專輯「What's Going On」就是在這種結合個人與對大環境省思下的巨作，雖然九首歌曲並非全親筆所作，但整張唱片之概念和主題都是他整合出來的。例如由 Renaldo Benson（The Four Tops 成員）與 Al Cleveland 所寫的 **What's Going On**，初次聽時不甚滿意，但經過修改、完成錄音以及先推出單曲在排行榜上獲得優異成績後打消了 Gaye 的疑慮，立刻召集「有志之士」，加速完成專輯所有曲目。

<What's> 以質疑「這個世界到底怎麼了？」的口氣為專輯做了提綱挈領，另外兩支排行榜 Top 10 曲 **Mercy Mercy Me**、**Inner City Blues** 則針對環保及宗教

救贖議題提出警告和反省。在專輯歌曲的音樂方面，Gaye的真假音唱腔，流暢但不誇張地駕馭著旋律，頗具氣勢之管弦樂編曲加上爵士樂的鬆散即興，融合沉痛且悲憫的福音本質，讓神聖嚴肅，探討政治、戰爭、生態、宗教之歌曲顯得沒有那麼大的壓力。這種音樂和詞意都契合交織在一起的唱片，不僅是Gaye本人大膽的突破，對Motown的「傳統」而言也是一項衝擊與挑戰，公司高層數度拒絕發行該專輯，Gaye不惜以決裂作為要脅。71年五月，滾石雜誌意外將他設為封面人物，並以極慎重的評論推薦這張專輯，Marvin Gaye的努力終於受到肯定。

「人在屋簷下不得不低頭」。73年為電影Trouble Man演唱的主題曲以及與Diana Ross合唱的兩首歌不怎麼樣，但由他所寫的靈魂情歌**Let's Get It On**卻在九月拿下熱門榜冠軍。從歌詞、歌名以及Gaye接受訪談內容可知，由他與Ed Townsend合寫的**<Let's>**也是芸芸眾生愛聽、具有性暗示之歌曲，「人類的生殖器和性行為除了有延續後代的基本使命外，兩情相悅下共同享受魚水之歡也是值得鼓舞歌頌的。」就在Gaye展現也會唱Memphis soul「曼菲斯靈魂樂」的歌聲下，告訴我們：「來吧！寶貝，我們上吧！一起達到高潮吧。」

抵抗壓力幾年後竟然也來首funk-disco舞曲**Got to Give It Up (Pt. 1)**，類似Michael Jackson般的假音和「鬼叫」，讓人很難想像他是唱**<What's>**的那個人。徹底與Motown所代表的商業音樂劃清界線後，Gaye的生活也好不到那裡去，離婚、吸毒、經濟危機和自殺未遂，悲劇性格注定讓他的命運走入不幸深淵。

1982年復出，發行熱門榜季軍單曲**Sexual Healing**時，有不少藝人打算利用創作來向他致敬。最特別是英國白人團體Spandau Ballet，他們83年的**True**即是向Gaye及「摩城之音」致意之歌。84年，在一場激烈爭吵中被父親槍殺，一代黑

單曲唱片**Let's Get It On**

單曲唱片**Sexual Healing**

人巨星就此隕落。Marvin Gaye死後，多年來紀念他的歌曲為數不少，早期以The Commodores海軍准將樂團的 **Nightshift**（也同時向黑人靈魂歌手Jackie Wilson 致敬）和Diana Ross的 **Missing You** 最為知名。

What's Going On

詞曲：Renaldo Benson、Al Cleveland、Marvin Gaye

＞＞＞前奏 黑人說話聲效＋黑管

主歌 A-1 段		
F　　　　　　　　　　　　Dm		
Mother, mother There's too many of you crying	母親們,太多的傷心流淚	
Brother, brother, brother There's far too many of you dying	手足們,太多的死亡太超過了	
Gm		
You know we've got to find a way	我們必須尋找解決之道	
C7		
To bring some lovin' here today, hey..ey	為今日的世界帶來些許愛	

主歌 A-1 段

F　　　　　　　　　　　　　　Dm
Mother, mother There's too many of you crying 母親們,太多的傷心流淚
　　　　　　　　　　　　　　　　　　Dm
Brother, brother, brother There's far too many of you dying 手足們,太多的死亡太超過了
　　Gm
You know we've got to find a way 我們必須尋找解決之道
　　C7
To bring some lovin' here today, hey..ey 為今日的世界帶來些許愛

主歌 A-2 段

F　　　　　　　　　　　Dm
Father, father We don't need to escalate 父親們,我們不需要逐步擴大戰爭
　　F　　　　　　　　　　　　　　　　Dm
(See) War is not the answer For only love can conquer hate 戰爭不是解答 唯愛才能克服恨
　　Gm
You know we've got to find a way 我們必須尋找解決之道
　　C7
To bring some lovin' here (yeah) today 為今日的世界帶來些許愛

副歌

　　Gm　　　　　　　　C7
Aow.. picket lines(sister), picket signs(sister) 圍起警界線,豎立糾察標誌
　　Gm　　　　　　　　C7
Don't punish me(sister) with brutality(sister) 不要用暴虐行為來懲罰我
　　　　Gm　　　　　　　　　　C7
(Com'on) Talk to me(sister), so you can see(sister) 告訴我你也看得出來
　　　　F　　　　　　　　　　　　　Dm
Oh…what's going on (what's going on), what's going on, (what's going on) 這是怎麼回事

(Tell me)Hey what's going on(what's going on),

＞＞間奏 黑人說話聲效＋模擬樂器吟唱

主歌 A-3 段

F　　　　　　　　　　　　　　Dm
Mother, mother Everybody thinks we're wrong 母親們,大家都認為我們錯了
F　　　　　　　　　　　　　　　　Dm
Aoh but who are they to judge us Since because our hair is long 但他們憑什麼批判我,因為頭髮太長
　　Gm
Aoh you know we've got to find a way 我們必須尋找解決之道
　　C7
To bring some understanding here today awo-woo 為今日的世界帶來些許體諒

副歌重覆一次 (brother) 這是怎麼回事,這個世界到底怎麼了

＞＞＞尾奏 黑人說話聲效＋吟唱

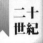

3 Imagine

John Lennon

名次	年份	歌　　　名	美國排行榜成就	親和指數
3	1971	**Imagine**	#3,711120	★★★★★

身為披頭四中最具才華的一員，約翰藍儂（詳見101頁）個人音樂之商業成就卻不如大家預期般輝煌。不過，短短六年的創作仍被視為藝術品，而這些都與二任妻Ono Yoko小野洋子有關。

日不落帝國敗在太陽旗裙下

藍儂於1966年說過一句話：「現在我們比耶穌還有名！」的確，經過一段萬人空巷的風光歲月，四個唱流行搖滾的年輕人組合已蛻變為著重創作內涵的偉大樂團。但成名後各種改變和壓力接踵而至，自68年起他們不得不面對內鬨及可能拆夥的問題。導致披頭四於70年中解散的前因後果有多種說法，大家比較認同的兩個主要原因：一是保羅麥卡尼想走歡愉、抒情、合乎潮流的路線，與藍儂堅持苦澀、內斂、反政治的曲風已格格不入；第二，藍儂太黏小野了，甚至影響到樂團正常運作。其他磨擦是否只是「枝節」？不太重要。

東方天雷勾動西方地火

小野洋子是旅居英國的日本前衛藝術家，1966年底某次巡迴演唱結束後，藍儂到小野開設的藝廊參觀而認識。68年五月，藍儂正式宣佈兩人交往，隨後，元配Cynthia Powell（57年與藍儂結識於藝術學院，62年秋奉子成婚）向法院訴請離婚。男女感情糾葛之事，旁人無權置喙。

小野與藍儂相遇，就像東方的祝英台天雷勾動西方的羅密歐地火。研讀資料，很難理解小野那來這麼大的魅力能讓藍儂「暈船」，甚至修正了他的大男人沙文主義，不僅在生活和心靈上形影不離，就連往後藍儂的音樂創作中處處有小野。所以，只能往是對藝術、音樂及生命價值有共通理念來解釋，但別忘記除了心靈契合外，「肉體關係」也很重要，據聞她們曾待在旅館連續瘋狂做愛三天不出門。

偉大傑作之母親叫痛苦

八卦講完了，該回歸正題。69年，在吵鬧聲中錄製披頭四最後一張專輯「Get Back」前（筆者按：該專輯於70年發行時改成「Let It Be」，是否意味樂團就隨他去吧？），藍儂便組了一個伴奏用的臨時小樂團（有鼓手林哥史達

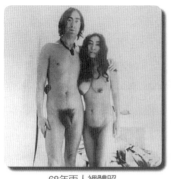

68年兩人裸體照

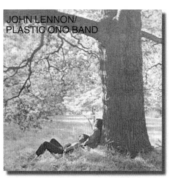

五百大經典專輯「John…/Plastic…」

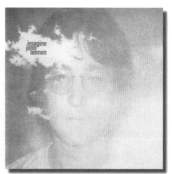

專輯唱片「Imagine」

幫忙和貝士手Klaus Voormann）名為Plastic Ono Band，以個人或和小野的名義發表實驗性作品。70年，披頭四解散前後，向來悲觀的藍儂正為治療精神疾病、毒癮以及世人對小野之指責所苦。「人在最痛苦時往往誕生傑作」，首張單飛專輯、被譽為跨越時空的搖滾聖品「John Lennon/Plastic Ono Band」上市。

懷著受困和沮喪的心情，用最簡單真實之音樂語言，平鋪直敘但深入主體來探討人生的悲歡離合與生老病死。雖然「John Lennon/Plastic Ono Band」是藍儂最誠實又激烈的個人感受，卻能引起芸芸眾生共鳴，發人深省。悲傷和低調是作品本質，但藍儂並非一味地沉溺於過往而缺乏向前看的信念。出版這張專輯另有一個重要的意涵——那就是它代替藍儂宣告接受披頭時代已結束的事實，藍儂也許將更孤獨，但卻不必再承受作為披頭所帶來的各種折磨，他終於可以重新開始。

烏托邦世界是幻想

披頭四解散後，藍儂和小野的生活主要在紐約。70年底，他們在麥迪遜花園廣場舉行個人的首次演唱會，吸引不少披頭四迷前來捧場。遷居美國後，或許是受到越戰影響，藍儂的作品帶有濃厚的反戰、鼓吹和平及打破階級之氣息。

真正驚天動地是年底的美國冠軍專輯「Imagine」和同名季軍曲 **Imagine**。一曲「幻想」挑戰宗教的天堂地獄輪迴觀、質疑政治與戰爭如何破壞和平、分享無產階級世界大同的理念，感人肺腑！真不愧是傳唱久遠的經典名曲。在音樂方面，名家Phil Spector幫忙製作唱片。Spector原本打算用比較華麗的管弦樂編曲，但兩人交換意見後，決定採用最簡單的形式（只有鋼琴和套鼓，弦樂部份輕柔小聲地猶如背景音樂）呈現。簡單的旋律和伴奏蘊藏發人省思之詞意，樸實慵懶唱法更顯得這個烏托邦理想難以實現。三段主歌最後一句…living for today、…living life in peace、…sharing all the world的真假音轉換，堪稱一絕。

分居低潮槍殺身亡

　　兩人自69年結婚後於73年暫時分居，藍儂陷入人生另一個低潮，雖然終日與酒瓶藥罐為伍，還是有寫歌、出唱片。這段時期出版的「Walls And Bridges」再度拿到美國專輯榜冠軍，主打歌**Whatever Gets You Thru the Night**終於攻頂。藍儂雖是最後一位有單曲獲得熱門榜冠軍的「披頭人」，但也完成了一項*告示牌*排行榜有史以來樂團解散後每位成員均有個人冠軍單曲的可貴紀錄。

　　藍儂和小野於75年和好如初，並生下一個男孩Sean（充滿喜悅氣氛的歌曲**Beautiful Boy**即是為子而寫），歡天喜地暫別歌壇，去當「家庭主夫」。80年中發行復出專輯，正當新單曲**(Just Like) Starting Over**將要爬上冠軍寶座時，12月8日晚上，藍儂和小野在紐約自家公寓門口被一位瘋狂歌迷Mark Chapman堵到，問藍儂何時要重組披頭四？他說不可能！隔日，藍儂中槍身亡的消息震驚了世界。聆聽**Imagine**，緬懷這位西洋流行音樂史上最偉大的天才。

Imagine
詞曲：John Lennon

＞＞＞前奏 鋼琴

主歌 A-1	C　　　　Cmaj7　　　F　C　　　Cmaj7 F Imagine there's no heaven It's easy if you try C　　Cmaj7　　F　C　　　Cmaj7　　F No hell below us Above us only sky F　　　Am7　　　Dm　C　G　　　　G7 Imagine all the people Living for today…Aha-i	想像沒有天堂 試試看,並不難 沒有地獄 頭上只有青天 想像一下世人都為今天而活
主歌 A-2	C　　　　Cmaj7　　　F　C　　　Cmaj7　　　F Imagine there's no countries It isn't hard to do C　　　　Cmaj7　　F　C　　　Cmaj7　　F Nothing to kill or die for And no religion too F　　　Am7　　　Dm　C　G　　　　　G7 Imagine all the people Living life in peace…Yu-hwo	想像一下無國界 並不難 沒有殺戮犧牲 沒有宗教之分 想像一下世人都為和平而努力
副歌	F　　　　G　　　　C　E　F　　　G　　　　C　E You may say I'm a dreamer But I'm not the only one F　　　　G　　　　C　E　F　　　G　　　C I hope someday you'll join us And the world will be as one	你或許認為癡人說夢 但我不是唯一 但願有天你能加入 世界就像一家人
主歌 A-1	C　　　　Cmaj7　　　F　C　　　　Cmaj7 F Imagine no possessions I wonder if you can C　　　　　Cmaj7　　F　C　　　　Cmaj7　　F No need for greed or hunger A brotherhood of man F　　　Am7　　　Dm　C　G Imagine all the people Sharing all the world…Yu-hwo	幻想一下世間無財產 我懷疑你能 不再貪婪,沒有飢餓 四海皆兄弟 想像全人類 共享這美麗世界

副歌 重覆 一 次

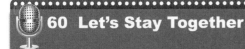

60 Let's Stay Together

Al Green

名次	年份	歌　　　名	美國排行榜成就	親和指數
60	1971	**Let's Stay Together**	#1,720212	★★★★★
293	1971	Tired of Being Alone	#12,7111	★★★★
98	1972	Love and Happiness	−	★★★
117	1974	Take Me to the River	−	★★★

如今Al Green是田納西州Memphis一所教堂的牧師，很難想像他曾被譽為美國最性感的靈魂歌手、70年代Memphis soul「曼菲斯靈魂樂」的創派人。

　　Al Green（本名Albert Greene；b. 1946年4月13日，阿肯色州）的父母是浸信會教友，他常說教堂和福音（gospel）是他的根，教堂的玉米麵包、福音詩歌、Sam Cooke（見56頁）的靈魂音樂把他養大。九歲時和三位哥哥組成The Green Brothers，在教會唱聖歌。1964年，與高中同學組了一個流行樂團，曾發行過地方單曲，在美國南部靈魂樂盛行的州郡小有名氣。

先靠翻唱打名號

　　歌唱事業的轉捩點發生在69年，Greene到德州表演時遇到了音樂人Willie Mitchell。Mitchell非常欣賞Greene的歌唱才華，力邀重返Memphis打拼，並誇口要在兩年內在Hi唱片公司旗下將他塑造成巨星。第一首入榜單曲是翻唱69年The Temptations的**I Can't Get Next to You**（見156頁）。由於反應不錯，加上

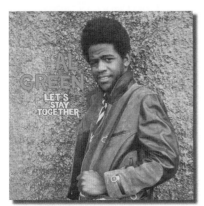

專輯唱片「Let's Stay Together」

專輯唱片「Al Green Get Next To You」

專輯唱片「I'm Still In Love With You」

專輯唱片「Al Green Explores Your Mind」

Mitchell 認為 Green 那種優異的顫音技巧、假音呻吟（moan）和幾乎可以把人帶到靈魂深處的福音式迴蕩吟唱法，用來詮釋當下的流行名曲應該會有賣點。接著推出靈魂版 **Light My Fire**（原唱 The Doors，見 195 頁）、**How Can You Mend a Broken Heart**（原唱 Bee Gees，見 326 頁），打響了知名度。接下來，Green 和 Mitchell 見時機成熟，不再翻唱別人的作品。

發揚曼菲斯靈魂樂

自 71 至 73 年所出版五張專輯裡的歌大多是自創或與名家合寫。每張專輯之主打歌都進入 Top 10，曲曲都是金唱片，其中以首支也是唯一的熱門榜冠軍 **Let's Stay Together**（專輯同名歌）最為經典。由 Green、Mitchell、Jackson 三人共同創作的情歌 **<Let's Stay>** 亦是 72 年告示牌年終靈魂榜單曲第一名，性感的節奏配合些許挑逗靈魂吟唱，為 94 年鬼才導演昆丁塔倫提諾所執導、震撼坎城影展的黑色喜劇 *Pulp Fiction*「黑色追緝令」加分不少。出自 71 年底專輯「Al Green Get Next To You」的 **Tired of Being Alone**（Green 自創）、72 年白金專輯「I'm Still In Love With You」的 **Love and Happiness**（由 Green、Mabon Hodges 合寫）以及 1974 年專輯「Al Green Explores Your Mind」的 **Take Me to the River**（Green、Hodges 合寫）都是 Memphis soul 的代表作。

看破俗世紅塵

74 年，推出新專輯「Al Green Explores Your Mind」和單曲 **Sha-la-la (Make Me Happy)** 的同時，發生了前女友「潑熱砂」事件，而該女子當場舉槍自盡。有人猜測這件感情意外所帶來的身心傷害（百分之四十體表肌膚二級灼傷）與震驚，是造成 Al Green 日後淡出歌壇去當牧師的原因之一。

奉上帝旨意傳教二十多年，在二十一世紀後「還俗」玩票，加入 Blue Note 唱片公司。老友 Mitchell 為他製作兩張新專輯，寶刀未生鏽的老派（old school）靈魂樂，讓六、七年級生知道什麼是 Memphis soul。

Let's Stay Together
詞曲：Al Green、Willie Mitchell、Al Jackson

＞＞＞前奏 (Let's stay together)

主歌 A 段

F　　　　　Am
I… I'm so in love with you　　　　　　　我是如此愛妳
　　　　　　　　　　　　B♭　　　　　B♭
Whatever you want to do　Is all right with me　不管妳想做什麼 跟我一起就對了
Am7　　Gm7　　Fmaj C/E　　　Am
'Cause you make me feel so brand new　　因為妳使我感覺有全新的生命
Am7　Gm7　Fmaj7　　Am7
And I want to spend my life with you　　　所以我想與妳共渡一生

主歌 B 段

　　　　　　F　　　　　　　　　　Am
Let me say since, baby, since we've been together　寶貝，讓我說，自我們在一起以來
　　　　　　B♭　　　　　　B♭
Woo, loving you forever　Is what I need　永遠愛妳是我想要的
Am7　　Gm7　　　Fmaj　C/E　　　Am
Let me be the one you come running to　讓我成為妳奔向的人
Am7 Gm7　Fmaj7 C/E Am
I'll never be untrue　　　　　　我將永遠真誠

副歌

　　　　　　Gm　　　　　　　Am7
Woh- baby, Let's, let's stay together (together)　嗚，寶貝，讓我們持續在一起
　　　　　　Gm
Lovin' you whether, whether　　　　不管是…不管如何 愛妳
　　　　　B♭　　　Am7　Dm7　　C
Times are good or bad, happy or sad　無論是好是壞,快樂或悲傷

靈魂吟唱 ＋ 小段間奏

　　　　B♭　　　　Am7　Dm7　　C
whether times are good or bad, happy or sad　不管是好是壞,快樂或悲傷

主歌 C 段

F　　　　　　　　Am
Why, somebody, why people break up　為何,為何有些人分手
　　　　　　B♭
Ooh and turn around and make up　一下又和好
　　　　B♭m
I just can't see　　　　　　我搞不懂
Am7 Gm7　Fmaj7 C/E　　Am
You'd never do that to me (would you, baby)　妳永遠不會這樣對我(會嗎,寶貝)
Am7　　Gm7　　Fmaj7　C/E　Am
Staying around you is all I see (It's what I want us to)　在妳身邊是我所知的(那是我希望的)

副歌

　Gm　　　　　　Am7
Let's…we ought to stay together　讓我們…我們應該在一起
　　　　　　Gm
Lovin' you whatever, whatever　不管是…不管如何 愛妳
　　　　B♭　　Am　Dm　　C
Times are good or bad, happy or sad　無論時光是好是壞,快樂或悲傷
　　　　　　Gm　　　Am7
Common (Let's… let's stay together…)
　　B♭
Lovin'you whatever, whatever
　　　　Gm　　Am　Gm　　C
Times are good or bad, happy or sad…fading

148 Me and Bobby McGee

Janis Joplin

名次	年份	歌　　　　名	美國排行榜成就	親和指數
148	1971	**Me and Bobby McGee**	1(2),710320	★★★
344	1968	Piece of My Heart	#12,68	★★

Don McLean 在他的冗長名曲 **American Pie** 裡提到:「我遇見一位唱著藍調的女孩,問她有沒有什麼愉快的事情?她笑一笑轉身就走!」對相貌平凡、個頭嬌小且內心深處充滿痛苦和迷惘的白人藍調歌手 Janis Joplin 來說,短短三年歌唱生涯的確沒有什麼好消息,但她卻是搖滾「樂評」眼中最耀眼醒目的一顆珍珠。為了彰顯 Joplin 在搖滾史上的「特殊」地位,於有限的作品中,*滾石雜誌*選來選去只挑出兩首翻唱的 **Me and Bobby McGee**、**Piece of My Heart** 以表敬意。

油盡燈枯活埋在藍調裡

有人說她是下流、嗜酒如命的德州村婦,卻像個粗魯的小男孩用原始、野蠻的白人聲腔唱藍調。當朋友勸 Janis 說她的身體禁不起那種無賴粗暴的生活方式時,她回答說:「或許我不一定像其他歌手活那麼久,但我不會像你們一樣毀掉你們現在所憂慮的明天。」真的,70 年 10 月 4 日 Janis 死在汽車旅館時不必再煩惱明天。當天早上,Janis 原本該出現於錄音室完成新專輯「Pearl」的最後一首歌,直到下午(向來有宿醉的習慣)大家才到下蹋的 Landmark Motor Hotel 找她,那台漆得超炫的保時捷 356 還停在門口,但主人已臉朝下癱在房間地板上多時。死因或許經過

70年Janis Joplin

單曲唱片封面與專輯「Pearl」相似

掩飾顯得撲朔迷離，一般相信（驗屍報告）是自己注射過量精純的海洛英而死。這張以她的暱稱Pearl「珍珠」為名之專輯最後一首歌曲 **Berried Alive in Blues**，就等補上唱聲即全數大功告成，最後只能以演奏曲型式呈現。樂評說：「沒人能像Janis把歌唱得那麼好、那麼有內心掙扎的動人味道。」

專輯主打歌 **Me and Bobby McGee** 是由鄉村民歌手Kris Kristofferson和Fred Foster所作、69年Roger Miller首唱，敘述兩個落魄的人結伴搭便車，相濡以沫，半途又各奔前程。鄉村藍調味道加搖滾鋼琴，更顯有滄桑吉普賽的感覺，沒人比她唱得好。Janis死後五個多月，單曲和專輯紛紛獲得美國排行榜冠軍。

大哥控股公司樂團經典專輯

Janis Lyn Joplin生於1943年1月19日，70年成為「藥物/搖滾」祭品的還有黑人吉他聖手Jimi Hendrix和The Doors樂團主唱Jim Morrison（見195頁），巧合的是「搖滾三J」都只活了二十七歲。

從小立志當歌星，幼年和青春期不愉快的生活經驗（外形及叛逆性格）深烙於心，影響後來的處事和歌唱風格甚巨。66年輟學到舊金山「朝聖」，經驗了迷幻搖滾（毒品、酗酒）、嬉痞運動和大型音樂季的洗禮。

不久，Janis加入一個名為Big Brother and The Holding Company的藍調搖滾樂團。該團粗糙、頹廢卻又活力充沛的音樂雖與市場主流格格不入，但她的演唱實力和獨特風格很快地成為樂團招牌及西岸音樂圈的焦點。因為從來沒有一個白人女主唱能把黑人的藍調歌曲透過樂團一起演繹得如此精彩，甚至超越了原唱，唯獨出自「Cheap Thrills」的 **Piece of My Heart** 例外。67年由Bert Berns與Jerry Ragovoy所作的 **<Piece>**，翻唱者眾，讓人聽了無法喘息的Janis版當然是一絕，只略遜（筆者個人感覺）原唱Erma Franklin。Erma是「靈魂皇后」Aretha（見192頁）的胞姊，要說兩姊妹都擁有精湛的唱功來詮釋靈魂藍調歌曲也不足為奇。Janis和大哥控股公司樂團初期出版的錄音室作品並未受到矚目，直到68年CBS簽下他們所發行的五百大經典專輯「Cheap Thrills」技驚四座後才改觀，「嗑藥怪胎、藍調女王」名聲不脛而走。由於Janis的名氣凌駕樂團之上太多，在商業現實考量下難免會單飛（另組伴奏用樂隊Full Tilt Boogie Band），只不過，後來的演唱沒有像她在樂團時期肆意將滿腔的熱情及滿腹的悲泣揮灑出來。

280 Ain't No Sunshine

Bill Withers

名次	年份	歌　　　　名	美國排行榜成就	親和指數
280	1971	**Ain't No Sunshine**	3(2),7109	★★★★
205	1972	Lean on Me	1(3),720708	★★★

憑藉對創作的堅持和熱誠，Bill Withers 超過三十歲才有機會踏入歌壇，但初登板專輯、單曲即在商業及藝術上獲得重大成就。哀怨動人的靈魂抒情歌 **Ain't No Sunshine** 成為傳唱經典，是他「半職業」歌手生涯所留下的最大資產。

自我認知不良

Bill Withers（b. 1938年7月4日，西維吉尼亞州）初中畢業即到海軍服役，九年期間曾矯正「口吃」，這或許對他日後成為職業歌手的「自我認知」造成不良影響。退伍後做過許多工作，閑暇之餘寫寫歌。一度為了證明有沒有當「方文山」的料而搬到洛杉磯試試看，努力工作存錢，將自己的歌灌錄成demo以便被「伯樂」賞識。只有小公司Sussex對Withers有興趣，但重點是由Memphis靈魂樂代表人物Booker T. Jones打理他的新作，錄製處女專輯「Just As I Am」時公司還找60年代末期「超級夢幻組合」CSN的Stephen Stills來幫忙彈主奏吉他。有如此堅強的製作班底，專輯和其主打歌 <Ain't No>（71年葛萊美獎最佳R&B歌曲）果然一炮而紅，但接下來只有72年的 **Lean on Me**、**Use Me** 兩首單曲較為優異。對Withers的歌唱事業來說，初步成功並未保證往後一帆風順，他除了像業餘歌手般繼續在工廠上班外，還因無法忍受迫於商業壓力下寫歌而與唱片公司對簿公堂。奇怪的是，當初汲汲營營想一圓創作歌手夢想，出名後反而退卻了！筆者認為可能與他的歌藝有關，在眾多黑人靈魂唱將中很難脫穎而出。

好歌人人愛唱

雖然如此，Withers的寫歌能力倒是不容置疑。或許是因教育程度不高，所以不耍噱頭，只稍微注意韻腳之淺顯用字（配合簡單且動聽的靈魂樂旋律）即能表達感人的詞意，乃樂評最欣賞之處。在波音飛機工廠服務期間，

單曲唱片

因與同事有良好友誼，激發他創作出 **<Lean>** 這首描述朋友應相互扶持的好歌，以福音靈魂編曲及唱腔來詮釋，更加動人。87年，黑人R&B團體Club Nouveau重唱 **<Lean>** 再拿冠軍，這是搖滾紀元來第五次一首歌由不同藝人團體演唱都獲得美國*告示牌*熱門榜冠軍。說到翻唱，歐美澳有超過百名（組）黑白男女藝人團體重新灌唱 **<Ain't No>** 且發片的紀錄，更遑論其他國家、地區或非正式的業餘演唱次數。

Ain't No Sunshine

詞曲：Bill Withers

A-1 段	Am Em G Ain't no sunshine when she's gone	她走了之後沒有陽光
	Am Em G It's not warm when she's away	她不在就沒有溫暖
	Em Ain't no sunshine when she's gone	她走了之後沒有陽光
	Dm And she's away gone too long	而且走了好久
	Am Em G Any time she goes away	她不在的時候
A-2 段	Am Am Em G Wonder This time where she's gone	不知道這次她去那裡
	Am Am Wonder if she's gone to stay	擔心如果走了不回來
	Em Ain't no sunshine when she's gone	她走了之後沒有陽光
	Dm And this house just ain't no home	而且這房子不像個家
	Am Em G Anytime she goes away	她不在的時候
B 段	Am ＞＞間奏吟唱段 And I know, I know…×14	我知道,我一直都知道
	Am Hey, I ought to leave the young thing alone	嘿,我真該讓年輕的她走
	Am Em G Am But ain't no sunshine when she's gone, woo-woo-woo	但她走了之後就沒有陽光
A-3 段	Am Em G Ain't no sunshine when she's gone	她走了之後沒有陽光
	Am Am Em G Only darkness everyday	日日陰暗
	Am Em Ain't no sunshine when she's gone	她走了之後沒有陽光
	Dm And this house just ain't no home	而且這房子不像個家
	Am Em G Am Anytime she goes away	她不在的時候
	Am Anytime she goes away ×3	她不在的任何時候

130 Maggie May

Rod Stewart

名次	年份	歌　名	美國排行榜成就	親和指數
130	1971	**Maggie May**	1(5),711002	★★★★★
301	1978	Da Ya Think I'm Sexy	1(4),790210	★★★★

特 別的敘事歌曲 **Maggie May** 和一張滾石五百大經典專輯，讓有「搖滾公雞」稱號的 Rod Stewart 成為搖滾樂史上重要的創作歌手之一，「三十而立」後隨波逐流以及走翻唱路線，頗令老樂迷失望。

音樂和足球兩樣最愛

洛史都華本名 Roderick David Stewart，有蘇格蘭血統，1945 年 1 月 10 日出生於倫敦。Stewart 從十四歲起學習吉他並參加樂隊，基於天生的破鑼嗓音，鞋匠父親希望他朝運動方面發展可能較有前途，想盡辦法進入某英超球隊工作但最後無緣成為職業球員。離開球隊後，帶著吉他到歐洲閒逛，音樂之路的轉捩點發生在 66 年回國結識了 The Yardbirds 的吉他手 Jeff Beck。67 年，Beck 離開庭院鳥樂團，找Stewart 等人組成 Jeff Beck Group，連續兩張專輯之優異表現，讓人見識到 Stewart 獨特嗓音的魅力，開始有唱片公司對他有興趣。

幾經人事易動，Stewart 被 The Faces 挖角當主唱。由於之前已與 Mercury 簽下歌手合約，而 The Faces 又隸屬不同公司，所有糾紛圍繞在他的「歌聲」打轉。協調有了共識，只要 Stewart 出一張專輯或單曲，同樣也要為 The Faces 發一張唱片，就在這種曖昧的情形下，他們一起唱到 75 年樂團真正解散為止。

爭議經典歌謠

1969、70 年頭兩張個人專輯，雖然市場反應不差，但還無法讓他成名，也沒任何暢銷曲。接下來幾年，獨立歌手與樂團主唱雙重身份並未影響他在歌唱及創作上的表現，71 年中，轟動大西洋兩岸、在商業（英美兩地專輯榜多週冠軍）和藝術（專業搖滾雜誌肯定）上都令人刮目相看，也讓他從老美都不認識的小樂團主唱晉身為唱作（詞曲）俱佳搖滾歌手的專輯「Every Picture Tells A Story」問世。

雖然專輯的歌曲並非全由 Stewart 獨立完成，但因身兼 The Faces 主唱，兩名吉他手 Ron Wood、Martin Quittenton 協助創作，配合團員們精彩的伴奏，用謙遜、自憐、親切之態度來呈現藍調與民謠的本質，真誠感人且不做作。

早期黑膠唱片精選輯

專輯唱片「Blondes Have More Fun」

英美冠軍曲 **Maggie May** 以簡單的 acoustic 樂器伴奏，Stewart 用接近破音之民謠唱腔、冷眼旁觀者說故事的聲調，唱出一位男學生因「性的初體驗」而迷戀中年「媚」大姊 Maggie 的悲哀情事。

叛逆和樸實盡失

名利雙收後 Stewart 與 The Faces 團員間磨擦加劇，想離開英國以拋棄舊有的一切並歸化美國籍來避稅。與 Mercury 唱片毀約，跳槽至華納兄弟公司，在新製作人 Tom Dowd 率領的班底下錄製第六張專輯「Atlantic Crossing」，開始專注於美國市場。話雖如此，專輯於 75 年秋上市時還是英國樂迷較捧場，拿到排行榜冠軍，在美國只獲得專輯榜第九名。

1976 年中第七張專輯「A Night On The Town」上市，終結掉帶有黑人靈魂、藍調的民謠搖滾，轉向通俗的中路流行搖滾（MOR）風格愈來愈明顯。除了因「誘拐女人」求愛詞意太過直接而與 **<Maggie>** 一樣引起話題的主打歌 **Tonight's the Night**（熱門榜八週冠軍，西洋流行音樂史最有名的「濫」情歌）外，壓死駱駝的最後一根稻草是 78 年底專輯「Blondes Have More Fun」和單曲 **Da Ya Think I'm Sexy?**，樂評對他竟然也跟著唱迪斯可舞曲感到灰心，指出沒有人像 Stewart 一樣如此背叛自己的才華。些許頑皮的腔調唱著與性有關之歌詞討好了老美，冠軍專輯、狂賣四白金、單曲四週冠軍，給樂評人一巴掌。

<Da Ya> 入選滾石五百大歌曲或許與它被視為「搖滾與迪斯可融合最完美的經典」之一有關，懷念「搖滾公雞」早期說故事曲風的老樂迷，您覺得呢？

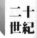

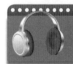

Maggie May

詞曲：Rod Stewart、Martin Quittenton

>＞＞前奏 吉他＋曼陀林

主歌 A-1		

A G D
Wake up, Maggie I think I got something to say to you 梅姬起床,我有事要告訴妳
A G D
It's late September and I really should be back at school 現在已是九月底我該回學校去了
G G D
I know I keep you amused but I feel I'm being used 我知道我供妳快樂但感覺一直被利用

副歌 A

Em F#m Em Asus4
Oh Maggie, I couldn't have tried any more 喔 梅姬,我不該再忍受
Em A Em A
You led me away from home just to save you from being alone 妳誘我離家只為了免於孤單
Em A D
You stole my heart and that's what really hurt 妳偷走我的心,那真是傷人

主歌 A-2

A G D
The morning sun when it's in your face really shows your age 喔 梅姬,我不該再忍受
A G D
But that don't worry me none in my eyes you're everything 妳誘我離家只為了免於孤單
G D G A
I laughed at all of your jokes my love you didn't need to coax 妳的戲謔我不在意 我的愛不需妳哄騙

副歌 B

Em F#m Em Asus4
Oh Maggie, I couldn't have tried any more 喔 梅姬,我不該再忍受
Em A Em A
You led me away from home just to save you from being alone 妳誘我離家只為了免於孤單
Em A D
You stole my soul and that's a pain I can do without 妳偷走我的靈魂,這苦痛我無計可施

主歌 B-1

A G D
All I needed was a friend to lend a guiding hand 我需要的是一個能指引我的知友
A G D
But you turned into a lover and mother what a lover, 但妳卻轉變為愛人媽媽桑
D
you wore me out 哇,一個耗損我的愛人
G D G
All you did was wreck my bed and in the morning 妳所作的只是摧殘我的床(隱喻掏空我)
A
kick me in the head 以及在早上踢我的頭(隱喻拒絕我)

副歌 C

Em F#m Em Asus4
Oh Maggie, I couldn't have tried any more 喔 梅姬,我不該再忍受
Em A Em A
You led me away from home 'cause you didn't want to be alone 妳誘我離家只因妳不想孤單
Em A D
You stole my heart, I couldn't leave you if I tried 妳偷走我的心,即使我嘗試也離不開你

>＞間奏 吉他

主歌 B-2

A G D
I suppose I could collect my books and get on back to school 我認為該收拾書包回到學校去
A G D
Or steal my daddy's cue and make a living out of playing pool 或拿走老爸的球桿去賭撞球謀生
G D G A
Or find myself a rock and roll band that needs a helpin' hand 或找一個搖滾樂團去當幫手

副歌 D段

Em F#m Em Asus4
Oh Maggie, I wish I'd never seen your face 喔 梅姬,我真希望從未見過妳
Em A Em A
You made a first-class fool out of me But I'm as blind as a fool can be 妳把我當傻瓜但我依然像笨蛋一樣瞎
Em A D
You stole my heart but I love you anyway 妳偷走我的心 總之我還是愛你

>＞間奏 吉他

>＞＞尾奏 曼陀林
D Em G D D Em G D
Maggie, I wish I'd never seen your face I'll get on back home one of these days…hey woh woh

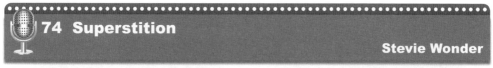

74 Superstition

Stevie Wonder

名次	年份	歌　　　　名	美國排行榜成就	親和指數
74	1972	**Superstition**	#1,730127	★★★★★
281	1972	**You Are the Sunshine of My Life**	#1,730519	★★★★
261	1973	Higher Ground	#4,731013	★★★★
104	1973	Living for the City	#8,7401	★★★

早就被譽為音樂神童的「小史帝夫奇才」Little Stevie Wonder自十二歲首支美國熱門榜冠軍曲 **Fingertips Pt. II**，已沉靜了（但非閒著）近一個年代。變聲、長大，成年後爭取財務和音樂自主權，不再以制式的Motown商業歌曲為滿足，蛻變成具有自覺的音樂家，創作出許多藝術成就極高的黑人歌曲和專輯唱片。

坎坷命運創造出音樂神童

Stevland Hardaway Judkins（b. 1950年5月13日，密西根州；後來姓氏改成Morris，而Judkins有可能是生父的姓）的身世頗為坎坷，是個早產私生子。當他「住」在保育箱時，因氧氣含量太高（醫院的疏失？）導致視網膜病變而永久失明。後來她們一家搬到底特律，在成長過程中，母親並未特別寵愛他（讓他獨立），但教導小孩們要尊重、扶持這位盲眼兄弟。上帝彌補他對於聲音超乎常人的敏銳力，五歲時，有位uncle送他一個六孔口琴，後來收到一套玩具鼓，鄰居搬走時留給他一台舊鋼琴，就這樣一路玩樂器長大，唸盲人小學曾接受正規的古典鋼琴訓練。至於從小在教堂唱歌以及每天聽收音機播出Ray Charles、Sam Cooke的藍調福音歌曲，則是大部份有音樂天賦黑人最後走上歌手之路的啟蒙。

九歲時，Stevie的好友John Glover曾向表哥Ronald White（Motown第一團The Miracles的元老）提及Stevie的音樂才華。61年，當White和製作人Brain Holland（見179頁）聽過Stevie的試唱和口琴吹奏後，立刻建議老闆Berry Gordy, Jr.與這位十一歲的神童簽約。Gordy不僅欣然同意且親任製作人，參酌多方意見為他取了個藝名Little Stevie Wonder「小史帝夫奇才」。

摩城前輩猶如父母

63年春，Stevie跟著Marvin Gaye（見250頁）、Diana Ross and The Supremes合唱團一起在底特律巡演，他演唱的歌曲加上錄音室現場收音之作品集結成專

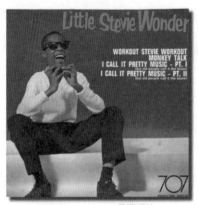

Little Stevie Wonder早期唱片

專輯唱片「Talking Book」

輯「Recorded Live: The 12 Years Old Genius」發行。其中重唱62年首張專輯的 **Fingertips** 以Pt. I和Pt. II推出單曲（A、B兩面），因精湛的口琴演奏和帶動現場熱鬧氣氛的說唱而創下*告示牌*排行榜兩項紀錄──首支獲得冠軍的Live單曲、首次有專輯和出自專輯的單曲同時拿下冠軍之最年輕演唱者。

　　正要走紅時面臨人生第一個瓶頸。小神童歌手也無可避免的「變聲」問題，讓他沉寂了兩年，連續六首單曲打不進熱門榜Top 20。在公司前輩們的協助下，順利渡過青春期，蛻變成男人後，首先是「正名運動」，拿掉Little，接著嘗試改變音樂風格（多些成熟的靈魂和R&B味）和作曲。65年底，以自創的 **Uptight (Everything's Alright)** 重新出發，拿到熱門榜季軍，未經修飾的靈魂樂活力充分展現，證明他還有另外一套吸引人的音樂魅力。「Up-Tight」專輯裡有首與好友兼製作人Henry Crosby合唱Bob Dylan的反戰名曲 **Blowin' in the Wind**，以藍調方式唱民謠，受到歌迷的喜愛。更重要的是透過這次翻唱機會，Stevie開始利用歌曲創作來表達對社會議題的關注。往後我們可以發現Stevie的音樂總是樂觀又正面，即使是批判不公義的種族、社會問題或寫失戀情歌，也可看到陽光般的人生態度直接反映在歌曲裡，激勵了上千萬失意人。

蛻變展翅成家立業

　　1970年Stevie首度全程掌控專輯「Signed, Sealed, And Delivered」的製作，當時Stevie正與公司的女秘書Syreeta Wright談戀愛，邀Syreeta合唱了一首季軍曲 **Singed, Sealed, Delivered (I'm Yours)**。二人隨後結為連理，不過，這段婚姻維繫不到兩年，但雙方仍保持良好友誼。

　　1972對Stevie來說是相當重要的一年。在未滿二十一歲前，他的唱片收益交

由信託公司掌管，每週只領些利息當零用錢。成人後，清算財產發現Motown靠他賺得三千萬美金以上而自己只有一百萬元身價。委託律師與唱片公司簽訂史無前例的合約，建立自己的班底、創設音樂出版公司（筆者按：Stevie很感激Gordy的支持，此後所有唱片都交給Motown集團發行並聲稱永世為摩城人），另外斥資二十五萬美元購買當時最先進的電子合成樂器以及建造自己專屬的錄音室。

三張專輯開啟黃金時期

1972至77年是Stevie Wonder音樂生涯的黃金時期，原因是新合約讓他可以自由發揮創意而不用顧慮唱片銷售數字，而有了giant Tonto這個「大型怪獸」的協助，曲風從著重口琴、單純的爵士藍調靈魂，逐漸轉為以繁複電子合成樂為基礎的放克靈魂、舞曲、雷鬼甚至搖滾樂。這可從三張獲得極高評價的專輯「Music Of My Mind」、「Talking Book」、「Innervisions」和冠軍曲 **Superstition** 看出來。從此，Stevie Wonder也成為葛萊美獎的「職業」得獎者。

「Talking Book」靠 **Superstition** 和 **You Are the Sunshine of My Life** 兩首冠軍曲打開了市場，因此，Stevie有了更大的企圖心嘗試一些屬於個人、「非主流」的唱片。在這個前提下，透過「Innervisions」（*滾石五百大專輯*）展現較多的內心思想和對話。具有實驗意味的電子放克靈魂歌曲仍是主要訴求，如 **Higher Ground**、**Too High**，當然也有反映社會、人性黑暗面（如政治、毒品）的作品 **Living for the City**、**Jesus Children of American**。不過，即使是批判，他那悲天憫人的情懷自然地流露，最後以堅定的宗教信仰和傳教士精神來做總結。

電子合成器的「冷峻」竟然能與Stevie之熱情作如此完美結合，搖滾鼓擊、模擬電吉他的鍵盤放克節奏，加上激昂的銅管樂，**Superstition** 是Stevie所有代表作中的經典。在「Talking Book」專輯發行前一年，Stevie與英國知名吉他手Jeff Beck短暫共事過，當時是依據Beck的搖滾唱腔特質而譜寫 **Superstition**，Beck於半年後灌錄。不過後來在專輯快完成之際，Motown堅持搶先發行Stevie版的 **Superstition** 做為主打歌。感謝Motown的固執舉動，讓這首原本可能沉潛的傑作因商業炒作而「活」了起來。

單曲唱片

單曲唱片<You Are>

Superstition

詞曲：Stevie Wonder

single version 4'10"

> > > 前奏

主歌 A-1 段		中文
E　　　　A　　　　E A Very superstitious, writings on the wall		牆上所寫之事,非常迷信的
E　　　　A　　　E A Very superstitious, ladders about to fall		有關墜落之梯,非常迷信的
E　　　A　　　　E　　A Thirteen month old baby, broke the lookin' glass		十三個月大寶貝,令人意外
E　　　　　E A Seven years of bad luck, the good things in your past		七年來惡運,好事在您的過往

副歌		
B7　　　C7　　　B　　　E When you believe in things that you don't understand		當您相信您不瞭解的事時
A　　　　　　　E　　A Then you suffer, superstition ain't the way…yeh, yeh		您會受苦,迷信不是解決之道

> > 小段 間奏

主歌 A-2 段		
E　　　　A　　　　E A Very superstitious, wash your face and hands		洗洗您的臉和手,非常迷信的
E　　　　　　E A Rid me of the problem, do all that you can		除去麻煩,做您能做的
E　　　A　　　　E　　A Keep me in a daydream, keep me goin' strong		讓我留在白日夢裡,讓我愈來愈堅強
E　　A　　E A You don't wanna save me, sad is my song		您不會想要救我,悲哀是我的歌

副 歌 重 覆 一 次

> > 間奏

主歌 A-3 段		
E A　　　　E A Very superstitious, nothin' more to say		非常迷信的,沒什麼還要說
E A　　　E A Very superstitious, the devil's on his way		非常迷信的,魔鬼來了
E A　　　　E　　A Thirteen month old baby, broke the lookin' glass		十三個月大寶貝,令人意外
E A　　　　　E A Seven years of bad luck, the good things in your past		七年來惡運,好事在您的過往

副 歌 重 覆 第 二 次

> > > 尾奏 (LP version尾奏多了50")

 281 You Are the Sunshine of My Life

Stevie Wonder

重 要的一年 1972，從 Stevie Wonder 為秘書妻子 Yolanda 所作的「獻愛國歌」 **You Are the Sunshine of My Life** 以及後來為女兒而寫、輕快動人的 **Isn't She Lovely** 可略知二度婚姻次似乎比較幸福美滿。

 <You Are> 是 Stevie 自 Motown 獨立、轉型後少數的抒情曲，不過，他曾說，不要把音樂強加分類，只要你喜歡，可以把這首「情歌」獻給任何妳所愛的人。如同他在接受 73 年葛萊美最佳流行演唱者獎（因 **<You Are>**）時的謝辭：「…感謝大家，讓今晚成為我生命中的陽光！」我們現在聽到的原曲，在 Stevie 獨特的歌聲尚未進來前的四句副歌分別是由 Jim Gilstrap 和 Gloria Bailey 所唱（還有和聲），另外，大部份的樂器演奏是 Stevie 一個人在錄音室完成。

 You Are the Sunshine of My Life

詞曲：Stevie Wonder

＞＞＞前奏

副歌	C Dm Em E♭m You are the sunshine of my life	妳是我生命的陽光
	Dm G C Dm G That's why I'll always be (stay) around	那是我為何一直陪在妳身邊
	C Dm Em E♭m You are the apple of my eye	妳是我眼中的蘋果
	Dm G C Dm Forever you'll stay in my heart	妳將永駐我心

主歌 A-1 段	C Dm C Dm I feel like this is the beginning	我感到好像這是剛開始
	C Dm Em Em7 Though I've loved you for a million years	雖然我已愛妳一百萬年
	A Bm A Bm And if I thought our love was ending	而如果我想我們的愛結束
	D7 G7 I'd find myself drowning in my own tears…Woh oh oh	我發現淹沒在自己的眼淚裡

副 歌 重 覆 一 次

主歌 A-2 段	C Dm C Dm You must have known that I was lonely	妳一定知道我是孤單的
	C Dm E7 Because you came to my rescue	因為妳前來救贖我
	A Bm A Bm And I know that this must be heaven	而我知道這肯定是天堂
	D7 G7 How could so much love be inside of you…Woh oh oh	怎麼可能在妳身上會有這麼多的愛

副 歌 重 覆 第 二 次

You are the sunshine of my life That's why I'll always be (stay) around…fading

297　Heart of Gold

Neil Young

名次	年份	歌　　　　名	美國排行榜成就	親和指數
297	1972	**Heart of Gold**	#1,720318	★★★★★
321	1975	Cortez the Killer	－	★★★
214	1989	Rockin' in the Free World	－	★★★★

能在「民謠」和「另類」兩大搖滾領域穿梭自如，啟發並見證接連不斷的世代交替，曾在歌曲 **Hey Hey, My My** 裡提到「寧可被烈火燒盡，也不要逐漸凋萎」的名人堂傳奇創作歌手 Neil Young，的確是熱情又執著的「搖滾老兵」。**Heart of Gold** 曾把 Young 推向康莊大道，他卻很不喜歡唱這首通俗動聽但自認無「詞以載道」的搖滾民歌，寧願選擇顛簸的溝渠路，永不 fade away。

加拿大的巴布迪倫

我們可以從搖滾樂史上最神秘也最令人讚嘆的歌手 Neil Percival Young（b. 1945 年 11 月 12 日，多倫多）身上，發現一種以音樂載道的高貴情操及源源不絕的創作慾望。在其漫長歌唱生涯中不斷求新求變且勇於面對實驗失敗，所以人稱他為加拿大的 Bob Dylan，既然與 Dylan 齊名，難免會被人拿來做比較。同樣發跡於民歌，擅長吹口琴和彈吉他（均曾創研獨特的吉他彈奏技巧）；比 Dylan 好一點的「破鑼」嗓音（帶鼻音的男中高音）加上所譜之曲調旋律性豐富，讓人較易接受 Young 的作品；同樣不輕易向商業流行低頭，著重整體專輯創作而少有打歌單曲；一樣細心觀察西方社會生活和文化的變遷，藉由音樂提出質疑與反省。Young 所寫的詞雖然真摯感人但被評為文學性不足且較灰暗，比不上 Dylan 及另一位加拿大民謠詩人 Leonard Cohen。

水牛與瘋馬

Young 從高中時期便組團玩音樂，畢業後回到多倫多，認識 Stephen Stills 等人，一起在民歌俱樂部唱歌。66 年，Young 和貝士手 Bruce Palmer 來到加州尋求進一步發展，與 Stills 喜重逢，共組 Buffalo Springfield，以融合民謠、鄉村及搖滾的新西岸曲風震驚了樂壇。分析他們迅速走紅的原因在於 Young 主導創作和演唱，以及五個人均有雄霸一方的音樂實力。但如同利刃有兩面，團員間經常意見相左，導致 Young 在 68 年中求去，而 Stills 接連離開，樂團正式解散。

CSN & Young聯名專輯「4 Way Street」

專輯唱片「Harvest」

「兄弟登山各自努力」，就在69年Young的頭兩張專輯獲得媒體及電台DJ一致好評時，Stills所組的Crosby, Stills and Nash（簡稱CSN，60年代美英三大樂團The Byrds、Buffalo Springfield、The Hollies的主角）也大放異彩。69年推出樂團同名專輯，精湛的吉他演奏與無懈可擊的和聲所呈現之民謠鄉村搖滾，一如預期拿下葛萊美最佳新人獎。接下來他們為使曲風有更強的搖滾節奏，由Stills出面邀請老友協助。四人在Woodstock音樂季之完美演出，聯名（CSN and Young）發行的兩張冠軍專輯「Deja Vu」、「4 Way Street」（歌曲 **Ohio**、**Suite: Judy Blue Eyes** 入選*滾石五百大*），讓這個超級組合更添精彩。

持續找尋十足真「金」的搖滾「心」靈

Young與CSN的合作關係其實很鬆散（大多只是聯名發表創作直到74年CSN非正式解散），遠不及和他的「幕後」樂團Crazy Horse（多年來團員來來去去）密切。在嬉痞的年代，Young沒走無政府、迷幻路線，實際上他還算是一位「外國」的創作抗議歌手，例如反戰歌曲 **Ohio**（主題圍繞70年肯特州立大學學生遭鎮暴衛隊槍殺事件）和批判美國南方種族主義的 **Souther Man**（註）。

70年代，Young的九張專輯和大部份歌曲（不管是個人或與他人聯名發行）都是對戰爭、民運、政治或社會議題提出強烈批判，而「瘋馬」樂團在音樂上則貢獻良多。72年底，當樂團吉他手Danny Whitten死於藥物濫用後，Young以極度沮喪之心情完成「Tonight's The Night」，這是一張探討搖滾樂與毒品關係、獲得極高評價（*滾石五百大經典*）的「輓歌式」概念專輯。由於風格太過陰沉、灰暗，沒有什麼商業價值，唱片公司壓了兩年才上市。同樣在75年發行的專輯「Zuma」則出現另一首佳作 **Cortez the Killer**。

專輯唱片「Tonight's The Night」

專輯唱片「Freedom」

Neil Young 早在71年的各式場合（如英國國家廣播公司BBC電視攝影棚）演唱過 **Heart of Gold**，72年才發行的單曲和收錄專輯「Harvest」都拿下冠軍，是他唯一次的「名利雙收」。不過，他懇求 Reprise 公司及製作人，儘量下不為例，因為他看到許多歌手為了追求暢銷單曲而將音樂才華和唱片的藝術性消磨殆盡。

總括來看，Young 的歌曲都相當簡易、旋律雋永，但他就是有把清水變雞湯的能力，簡單說「好聽」二字。以 **<Heart>** 的前奏為例，兩個簡單的和弦加一個搥弦就可以經得起時間考驗，也使他成為少數能讓木吉他「感覺」這麼搖滾的巨匠。然而 Young 的電吉他也是一絕，善用搥弦、切音和搖桿迴音技巧，形成獨特的搖滾味道，多數時候相當粗獷不羈，但也有令人驚喜的圓滑老練。

80、90年代，Young 亦參與龐克（punk）、另類（alternative）、垃圾（grunge）搖滾樂的實驗和發展，啟發也影響新生代樂團，如 The Sex Pistols（見318頁）、Devo、Nirvana（399頁）等。89、90年三張專輯「Eldorado」、「Freedom」、「Ragged Glory」及名曲 **Rockin' in the Free World**（現場木吉他版）標示著向「傳統」搖滾回歸的意圖，向世人宣告：「搖滾老兵不死，也不想漸漸凋零！」

最後利用剩餘篇幅，列出筆者個人較喜愛（就當作友情推薦吧）、Neil Young 在70年代的民謠搖滾佳作。收錄於「After The Gold Rush」的專輯同名曲和 **Only Love Can Break Your Heart**；專輯「Harvest」的 **Old Man**；專輯「On The Beach」的 **Walk On**；專輯「American Star 'N Bars」的 **Like a Hurricane**、現場專輯「Rust Never Sleeps」的 **Hey Hey, My My (Into the Sleeps)** 等。

筆者註：**Souther Man** 一曲引起美國南方搖滾樂團 Lynyrd Skynyrd 創作主唱

Ronnie Van Zant 的不滿，在寫 **Sweet Home Alabama**（見306頁）時指名道姓
回批了 Neil Young 一頓（參考梁東屏所著「搖滾-狂飆的年代」）。

Heart of Gold
詞曲：Neil Young

> > > 前奏 木吉他＋口琴

A段

```
Em        C   D      G
I wanna live, I wanna give                              我想活下去,我想付出
Em         C      D       G
I've been a miner for a heart of gold                  我是一個尋找金心的礦工
Em          C          D      G
It's these expressions I never give                    我從未如此表白
Em                       G              C
That keeps me searching for a heart of gold  and I'm getting old   讓我持續找金心 但我漸漸老了
Em                    G            C
Keep me searching for a heart of gold  and I'm getting old         持續找尋金心 但我漸老矣
```

> > 間奏 口琴

副歌

```
Em                 D            G
I've been to Hollywood, I've been to Redwood          我到過好萊塢,去過Redwood (押韻地名)
Em        C      D       G
I've crossed the ocean for a heart of gold            我橫越海洋尋找金心
Em           C        D      G
I've been in my mind, it's such a fine line           長久以來依我所見,這是好字句
Em                       G              C
That keeps me searching for a heart of gold  and I'm getting old   持續找尋金心 但我漸老矣
Em                    G            C
Keep me searching for a heart of gold  and I'm getting old         持續找尋金心 但我漸老矣
```

> > 間奏 口琴 (以下C段開始出現和聲*)

B段

```
Em                     D        Em
Keep me searching for a heart of gold                 持續找尋金心
Em                               Em
You keep me searching and I'm growing old             你讓我一直追尋 但我逐漸變老
Em                  D          Em
Keep me searching for a heart of gold                 最後兩句有時(如早期的Live版)
Em                 G
I've been a miner for a heart of gold                 會調換唱
```

註：*72年在Nashville錄製的單曲版（亦收於專輯）有Linda Ronstadt和James Taylor幫忙唱和聲。

319 School's Out

Alice Cooper

名次	年份	歌　　　名	美國排行榜成就	親和指數
319	1972	**School's Out**	#7,72	★★★
482	1971	I'm Eighteen	X	★★★

我們用耳朵聽音樂（廢話），但Alice Cooper的搖滾樂卻要用眼睛看比較過癮。當年只能聽唱片、憑想像，對喜歡另類搖滾的樂迷來說，慶幸現在已有DVD和影音網站，可供慰藉一番。

巫師 Alice Cooper

歌手Vincent Damon Furnier 生於1948年2月4日，密西根州，讀中學時開始寫歌、玩band，夢想成為像披頭四或滾石樂團一樣的搖滾巨星。65年與幾位朋友組了The Earwigs樂團，三年間雖然跌跌撞撞的（團員更動；團名先改成The Spiders，最後是Nazz，與Todd Rundgren未成名前所創的迷幻車庫樂團同名），但也累積了表演能力。

1968年Furnier不知中了什麼邪？認為自己是十七世紀歐州的名巫師Alice Cooper轉世，樂團再度改用這個名字，並確立以Furnier為主唱，率領三名吉他手Glen Buxton、Michael Bruce、Dennis Dunaway和鼓手Neal Smith前往加州發展。頭兩張專輯銷路不好，在製作人Bob Ezrin協助下，華納兄弟音樂公司接手樂團的培植工作。當時美國重金屬（heavy metal）或硬式搖滾（hard rock）的大本營仍在東岸，因此，Furnier向公司建議把樂團搬回到他的出生地底特律。

驚悚搖滾代表作

這個舉動事後印證是對的，接下來71至73年連續推出四張不錯的專輯（所有曲目大多是Cooper自創或與團員一起合寫），如「Love It To Death」的**I'm Eighteen**。另外，72年的專輯「School's Out」在商業（銷售超過百萬張）及藝術（四顆星評價）上有了重大突破，同名單曲**School's Out**也打進熱門榜Top 10。樂評認為這張專輯延續了樂團一貫的情緒化暴力曲風（Furnier在69年即喊出fun、sex、money和death是他的音樂訴求），將年輕叛逆者崇尚抗爭和渴望自由的心態表現得淋漓盡致，是更多內心情感的直接宣洩而非無病呻吟。這段時期，Furnier為表現重金屬搖滾的暴力美學和戲劇性，驚世駭俗地將音樂搞成了「恐怖歌劇」和「特

專輯唱片「Love It To Death」背面團員照

72年Alice Cooper

技雜耍」。除了怪異的化妝及服飾外，還配合演唱情節運用詭譎燈光、音效及駭人道具，像是電椅、斷頭台、假血、蟒蛇等。這種表演模式為他贏得了「驚悚搖滾」horror/shock rock 大師封號，深深影響後來的 Kiss 和 White Zombie 樂團。而 **I'm Eighteen**、**School's Out**（錄音室版本還有學校上課音效及學童和聲）是樂團每場駭人的「演」唱會必唱曲目，為青少年大聲喊出對不當管教的憤怒和抗議。

出人意外，1973年專輯「Muscle Of Love」賣得很差，導致團員分道揚鑣。Furnier 決定正式註冊繼承 Alice Cooper 為他個人的藝名，75年單飛的首張專輯，又將這位「視覺系藝人」鼻祖帶回排行榜和舞台前。之後仍陸續推出不少作品，只不過70年代結束前上榜的三首歌 **You and Me**、**I Never Cry**、**How You Gonna See Me Now** 都是純商業的「錄音室」抒情歌謠，對搖滾樂評來說，他已變質！只耳熟這三首歌的台灣樂迷大概很難想像是由驚悚搖滾大師所唱，愈吵鬧的搖滾樂團或歌手所錄唱之慢板抒情曲愈有親和力，這種例子俯拾皆是。

若您在好萊塢影視圈，看到一位高大挺拔、衣著光鮮、談吐有物、常打高爾夫球的時尚名人，不要懷疑，那是下了舞台的 Alice Cooper。

360 Killing Me Softly with His Song

Roberta Flack

名次	年份	歌 名	美國排行榜成就	親和指數
360	1973	**Killing Me Softly with His Song**	1(5),730224	★★★★

Don McLean 的史詩般歌謠 **American Pie** 沒有入選滾石五百大名曲，但是他的歌唱風采卻迷死許多女生，藉由兩個機緣我們聽到了排名不低的極品情歌 **Killing Me Softly with His Song**。

雖然中學老師 Roberta Flack（b. 1939年2月10日，北卡羅來納州）以三十歲高齡進入歌壇，但專業的古典鋼琴和聲樂訓練背景，使她成為美國70年代相當有份量的黑人女歌手。在商業上有成就的大多是慢板抒情曲或男女對唱情歌（很少自己寫歌），其中改編白人女歌手 Lori Lieberman 所唱的 **<Killing>**，於73年初美國熱門榜上三級跳，蟬聯五週冠軍，銷售金唱片。

72年初，女歌手 Lori Lieberman 在洛杉磯一家 nightclub 被 Don McLean 自彈自唱的神情和歌聲所「殺死」，當場寫下一些詞句，後來委託 Norman Gimble 和 Charles Fox 依照她的構想譜成歌曲，名為 **Killing Me Softly with His Blues**。Lieberman 自己有灌錄過這首歌，但並不出名。有次 Flack 搭飛機去紐約，看著航空公司準備的介紹刊物並聽歌曲，先是被歌手照片及「恐怖」的歌名所吸引，聽完後興奮異常，認為她有能力添加一點東西讓歌曲更完整。以接近「神經質」般要求完美，花了三個月時間修改（把副歌放在開頭以加強整首歌的重點，歌名最後一字改成 **Song**）及錄製（多種和聲、混音版本精挑細選），最終完成由她自己來唱的期望。

這首抒情經典除了翻唱版本（國內外都有）和電影引用之多外，被播放將近六百萬次，名列 BMI「二十世紀百大最受歡迎的歌曲」第十一名。至於以前有人問過到底是誰的歌殺死人？從上述故事即可知道 "his" 是指 Don McLean。

73年 Roberta Flack

Killing Me Softly with His Song

詞曲：Norman Gimble、Charles Fox

>>>直接下歌

副歌

```
Em                      Am
Strumming my pain with his fingers          他用手指輕撫我的傷痛
D                       G
Singing my life with his words              歌詞唱出了我的人生
Em              A            D        C
Killing me softly with his song, killing me softly with his song   他的歌溫柔地迷死人
          G           C
Telling my whole life with his words        歌詞道盡了我的一生
            F            E
Killing me softly with his song             他的歌溫柔地迷死人
```

>>間奏 + 吟唱 Ooo…nnn

主歌
A-1

```
Am           D
I heard he sang a good song                 我聽說他唱了一首好歌
G            C
I heard he had a style                      聽說他極具個人風格
Am                        Em
And so I came to see him, to listen for a while   於是我特地前來聆賞一下他的演唱
Am           D           G          B
And there he was, this young boy a stranger to my eyes   他在那裡,這位年輕男孩我眼中的陌生人
```

副 歌 重 覆 一 次

主歌
A-2

```
Am           D
I felt all flushed with fever               我感到臉紅發燙
G            C
Embarrassed by the crowd                    在群眾面前覺得不好意思
Am           D              Em
I felt he found my letters and read each one out loud   他看到我寫的紙條大聲讀著每一個字
Am           D          G          B
I prayed that he would finish but he just kept right on   我祈禱他能趕快唸完,但他卻一直唸著
```

副 歌 重 覆 第 二 次

主歌
A-3

```
Am           D
He sang as if he knew me                    他彷彿認識我般唱著
G            C
In all my dark despair                      在我最陰霾的時候
Am           D                  Em
And then he looked right through me, as if I wasn't there   他看向我這來,好像我不存在似的
Am           E          G          B
And he just kept on singing singing clear and strong   他繼續唱著,清晰有力地唱著
```

副 歌 重 覆 第 三 次

>>間奏 + 吟唱 Oh…La…oh…La…

副 歌 重 覆 第 四 次

尾段

```
Em                      Am
He was strumming my pain                    他輕撫我的傷痛
D                       G
Yah, he was singing my life                 唱出了我的人生
Em              A            D        C
Killing me softly with his song  killing me softly with his song   他的歌溫柔地迷死人
          G           C
Telling my whole life with his words        歌詞道盡了我的一生
            F            E
Killing me softly with his song             他的歌溫柔地迷死人
```

279

 426 Smoke on the Water

Deep Purple

名次	年份	歌　　　　名	美國排行榜成就	親和指數
426	1973	**Smoke on the Water**	#4, 73	★★★★

來自英國的 Deep Purple「深紫色」被譽為是西洋搖滾紀元（1955 年起）以來最具代表性的三大重金屬搖滾樂團，延續 Led Zeppelin「齊柏林飛船」（見 209 頁）的榮耀，與 Black Sabbath「黑色安息日」共創鏗鏘有力的搖滾樂。

初期沒有明確方向

1967 年，由鼓手 Ian Paice（b. 1948 年）、鋼琴手 John Lord（b. 1941 年）、吉他手 Ritchie Blackmore（b. 1945 年）等五人組成樂團。68 年春，經過短期的北歐巡迴演唱會回到英國 Hertford 籌備首張專輯唱片，此時 Blackmore 建議更改團名為 Deep Purple（Deep Purple 原是一首英國老民謠歌名）。

初期，他們以演唱一般流行搖滾歌曲為主，這與另外兩個超級樂團「齊柏林飛船」、「黑色安息日」從創團就確立走重搖滾路線有所不同。頭三張專輯有不少翻唱他人的歌曲，如美國歌手 Neil Diamond 的 **Kentucky Woman**；披頭四 **Help**、**We Can Work It Out** 甚至美國 Motown 黑人團體 The Four Tops 的 **River Deep Mountain High**），在美國有幾首打進熱門榜的單曲而專輯銷路也不錯，但故鄉英國卻潑他們冷水，理由是樂團毫無獨特風格可言。

黃金組合與蛻變

1969 年底，Ian Gillan（b. 1945 年）取代 Rod Evans 成為新主唱兼鍵盤手而貝士手 Roger Glover（b. 1945 年）入替 Nick Simper。兩位新同學和 Jon Lord（負責作曲）共同改造原本沒有特色的曲風，逐漸走向 heavy metal 路線（筆者按：當時「重金屬」一詞尚未成熟，可統稱為 heavy or hard rock「重搖滾、硬式搖滾」）。從此後樂團宛如脫胎換骨，原吉他手 Blackmore 和 Lord 的琴藝也得以充分發揮。對搖滾迷來說，這段時期的五人黃金組合最受懷念與推崇。

第二代陣容所推出之首張作品「Concerto For Group & Orchestra」是一張極具野心的專輯，把對搖滾的「看法」（出自曾受古典鋼琴訓練的 Lord 之意念），以重搖滾編制與英國皇家愛樂交響樂團做現場演出並錄音，成功地將重金屬的鏗鏘質感（電吉他和鍵盤模擬音效）及嘶吼叛逆與管弦樂的磅礴氣勢揉合在一起。這種把搖

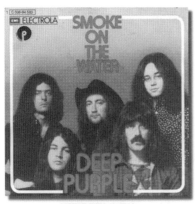
早期黑膠單曲唱片

吉他英雄Ritchie Blackmore

滾樂視為非街頭單純發洩而也可以登堂嚴肅的實驗手法,對當時剛興起的古典或藝術搖滾樂派(classic or art rock)有重大啟發效應。此專輯的成功讓他們不再走回頭路,持續給它「重重搖下去」。Gillan 中氣十足的高音吼唱、Lord 狂暴但高超的鍵盤彈奏(重搖滾樂團很少強調鍵盤表現)及 Blackmore 凌厲且乾脆的電吉他手法,透過 70 年底的經典專輯「In Rock」,充分展現出重金屬本色。

Deep Purple 的歌曲經常以較長的「過門音樂」讓團員們充分展現高超的樂器演奏技巧,令人如痴如狂,因此演唱會票房和現場收音專輯的銷路都一路長紅。

吵雜金屬聲中兩首經典之作

1972 年「Machine Head」專輯的 **Highway Star**、**Smoke on the Water** 是一片吵雜「金屬聲」中兩首經典之作,**<Smoke>** 的創作背景來自一場意外事件。71 年底他們到瑞士籌備新專輯,在所下榻的日內瓦湖畔飯店,濱湖的一個表演廳發生火災,風勢將蒼煙吹至已被火光照紅的湖面上,如此罕見景致激發他們的靈感。數月後,基本架構和混音軌已備,但總覺得欠缺「東風」。Blackmore 適時的即興吉他,點石成金,響起一段最令人津津樂道的電吉他彈奏,成就了樂迷心中重金屬搖滾的「國歌」,Blackmore 也因而被譽為搖滾樂史上的吉他英雄。

好景不常,73 年 Gillan、Glover 和 Blackmore(75 年)相繼離去(各自發芽的旁支樂團如 Whitesnake、Rainbow,表現也可圈可點),樂團名存實亡。雖然 74、75 年之專輯仍有不錯的銷路,樂團還是於 76 年宣告解散。84 至 89 年第二代的五人曾重組,但已時不我予,難敵新金屬流行偶像如 Bon Jovi 邦喬飛。

432 Midnight Tran to Georgia

Gladys Knight

名次	年份	歌　　名	美國排行榜成就	親和指數
432	1973	**Midnight Train to Georgia**	1(2),731027	★★★★★

Midnight Train to Georgia原名 **Midnight Plane to Houston**，是民謠歌手 Jim Weatherly與朋友在午夜討論到休士頓打拼的計畫時所寫，帶點流行鄉村味。歌曲講述一個懷有明星夢的女孩到洛杉磯闖蕩，沒有成功，黯然搭乘午夜的飛機回到休士頓，她的男友願意放棄手邊的一切，跟她回到她熟悉的世界陪她繼續作夢。Weatherly在亞特蘭大的友人聽到該曲後徵求同意修改歌名和部分歌詞，交給 Whitney Houston的母親Cissy Houston灌唱（慢板R&B），但未出名。

　　一年後，歌曲轉賣到Buddah公司手中，重新編曲（歌詞又恢復與原版相同，保留飛機改火車、休士頓變喬治亞、性別轉換等），才由真正來自喬治亞的Gladys Knight and The Pips（筆者按：因此過去有人誤解是專門為她們量身打造或修改）唱出這首具有懷舊Doo-wop味道的中板R&B經典情歌。

　　長相甜美討喜、靈魂唱腔充滿活力的Gladys Knight（b. 1944年5月28日，亞特蘭大市），與兄長和兩位表哥所組成Gladys Knight and The Pips，在60、70年代以具有地方特色的R&B靈魂樂及精彩的表演（fast-stepping舞步）風靡全美。66年，被黑人流行音樂大本營所收編，聲勢如日中天的Motown旗下擁有許多大牌藝人團體，處於相互競爭及利益心結糾葛下，他們在Motown時期的表現雖受到肯定但卻是不愉快的。日後Gladys接受訪問時曾酸溜溜地道出：「公司把我們定位成二線R&B藝人，交由副牌出版唱片。若有好的、可能會暢銷的歌，想到的大概都是

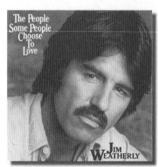

Jim Weatherly的唱片封面

單曲唱片

精選輯唱片

Diana Ross（見184頁）等人。」另外，67年灌錄製作人Norman Whitfield所寫的名曲**I Heard It Through the Grapevine**之過程，也可看出她們在大老闆Berry Gordy, Jr.心中的份量。

73年，轉投紐約Buddah唱片，立即發行一張R&B佳作「Imagination」，獲得專輯榜冠軍和百萬金唱片。專輯收錄三首成績不錯的單曲，其中**<Midnight>**名利雙收，為她們拿下嚮往已久的熱門榜冠軍及第二座葛萊美最佳R&B演唱團體獎。96年，光榮進入「搖滾名人堂」，98年，R&B基金會頒發終生成就獎。

Midnight Train to Gerogia

詞曲：Jim Weatherly

> > > 前奏

主歌A段	C Em Am G　　C　　　　　　Em7 Am L.A. proved too much for the man G　　　　　C　　　　　Am D　　G　　　　　G7　　C (He couldn't make it)* So he's leaving the life he's come to know, ooh 　　　　　　　　C　　Em　　Am G C Em7　　　　Am　　　G He said he's going back to find, ooh…what's left of his world C　　　　Em7　　　Am D　　G7 The world he left behind not so long ago	洛杉磯對這個男人來說太沉重了 他回到熟悉的生活圈 他說他將回來找尋原本的東西 不久之前才離開的世界(故鄉)
副歌	C　　Em Dm G　　　　　　C　　　　　Em7 Dm7 G He's leaving on that midnight train to Georgia, yeah 　　C　　　Em Am D　　　　G　　　　　　　　　G7 Said he's going back to a simpler place and time, oh yes he is 　　C　　Em7 Dm G　　　　　C　　　Am D And I'll be with him on that midnight train to Georgia, ooh ooh F　　　　　G　　　　　　　　　C　　Em7 Am G I'd rather live in his world, than live without him in mine	離開搭往喬治亞的夜火車 回到單純一點的地方和時光 我陪伴他搭往喬治亞的夜火車 我寧可去他的世界也不能沒有他
主歌B段	C　　Em7　　Am G　　　　C　　　　Em7 Am G He kept dreaming, ooh that some day he'd be a star 　　C　　Em　　Am G But he sure found out the hard way Am　　D　　　C　　　　　　　G7 That dreams don't always come true, ooh no 　　　　C　　　　Em7 Am G　　　Em7 Am G So he pawned all his hopes and even sold his old car 　　C　　　　Em Am　　D G　　　　G7 Bought a one way ticket back to the life he once knew, oh yes he did, he said he would	他仍在作夢,某天會成名 但他該了解星路是艱難的 喔,不,那個永遠不會的夢想 因此典當掉所有希望甚至賣了老車 他會買單程
	副歌重覆一次 (And I got to be with him)	車票回去熟悉的地方(我會和他一起)
尾段	C Em7　　　Am　　　　　G One love, gonna board the midnight train to Georgia x 3 C　　　Em7　　Am　　G My world, his world, our world is mine and his alone x 2 Em7 F G I got to go x 3	為了愛,我將要上車到喬治亞去 I've got to go x 5 I've got to go x 3…fading

註：*早期Doo-wop或R&B團體之和聲經常跟著主音旋律來上一段相同或應答式的歌詞，至於字數、句數多寡則視合唱團曲風或編曲製作而定。The Pips算是「過火」的，幾乎每句都和，有點喧賓奪主的味道，長篇大論又類似的歌詞不少於主旋律。

421 Piano Man

Billy Joel

名次	年份	歌　　　名	美國排行榜成就	親和指數
421	1973	**Piano Man**	#25,74	★★★★

大家公認搖滾紀元初期 Little Richard 是「鋼琴搖滾之父」，但發跡於70年代的 Billy Joel，以堅持深刻內涵之創作歌謠，贏得了 Piano Man 尊稱，與英國的「鋼琴搖滾怪傑」、「搖滾莫札特」Elton John 齊名。美國樂壇具有「地方特色」而走紅全球的代表性曲風或藝人團體並不多見，南加州衝浪活動孕育出 Beach Boys，而紐約長島住民則以聽具有猶太血統、法義後裔之 Billy Joel 的鋼琴搖滾為榮。

音樂與人生經歷充滿傳奇色彩

　　Billy Joel 本名 William Martin Joel，1949年5月9日生於紐約市、住在長島。父母具有猶太血統，是來自法國和義大利的移民。幸運地生長在一個熱愛音樂的家庭，四歲起接受古典鋼琴訓練。70年與幾位好友組了一個樂團，一年後樂團解散，主因是他與團員妻有染。後來該女子嫁給他，避走洛杉磯尋求發展，雖有小唱片公司支持發行一些作品，但始終不得志。為了生計，賣唱於各小酒吧，當個 piano 桑。一連串失敗曾讓他有輕生的念頭，並住院求助於心理治療。早期的歌唱事業並不順利，緋聞纏身、樂評曾對他極不友善、三次婚姻、成名後的酗酒問題等，都與他那不肯妥協但又隨性的藝術家特質有關。

　　1973年機會來了，大公司 Columbia 對他的才華頗為欣賞，主動找他簽下乙紙長年合約。推出首張自述性概念專輯「Piano Man」，同名單曲以類似 Bob Dylan

「Piano Man」專輯唱片

80年代 Billy Joel

的民謠傳唱風格，利用鋼琴及口琴交替伴奏，唱出一位鋼琴手在酒吧所看到的人生感觸，可視為這幾年在音樂圈奮鬥的縮影。**Piano Man**的商業成就差強人意（74年打入美國熱門榜Top 30），但因為有了 **<Piano>**，日後當我們聽到**New York State of Mine**、**Just the Way You Are**等佳作，也就不足為奇。

　　70年代末至80年代，獲得葛萊美及全美音樂大小獎項無數。92年獲頒「葛萊美傳奇獎」及光榮成為「歌曲創作名人堂」和「搖滾名人堂」的一員（99年）。從80年代中期以後到93年淡出流行樂壇，轉向幕後及古典音樂發展。

Piano Man

詞曲：Billy Joel

＞＞＞前奏 鋼琴/口琴/鋼琴

| 主歌 A-1 段 | C　　　　G/B　　　　F/A　G
It's nine o'clock on a Saturday
F　　　C/E　　　　D　G
The regular crowd shuffles in
C　　　　G/B　　　　F/A　G
There's an old man sittin' next to me
F　　　C/E
Makin' love to his tonic and gin | 現在是週末晚上九點
熟客們成群湧入
坐在我旁邊的是位老先生
正和他的通尼琴酒纏綿緋側 |

＞＞小段間奏 鋼琴＋口琴

| 主歌 B-1 段 | C　　　　G/B　　　　F/A　G
He says, "Son, can you play me a memory"
F　　　C/E
"I'm not really sure how it goes"
C　　　　G/B　　　　F/A　　　G
"But it's sad and it's sweet and I knew it complete"
F　　　G　　　C
"When I wore a younger man's clothes" | 他說:"孩子,能為我的回憶奏上一段嗎"
"我不確定該怎麼哼"
"但有些悲傷有些甜美,我深刻了解"
"當我年輕的時候" |

＞＞間奏 ＋ 吟唱 La la la, de de da-- la la, de de da-- da da

| 副歌 | C　　　G/B　　　F/A　　　G
Sing us a song, you're the piano man
F　　　C/E　　D　G
Sing us a song tonight
C　　　　G/B　　　　F/A　G
Well, we're all in the mood for a melody
F　　　G　　　C
And you've got us feeling alright | 為我們唱首歌吧,你是個(皮阿諾桑)
今晚為我們唱首歌
我們都沉浸在旋律裡
你讓我們感覺很好 |

＞＞間奏 鋼琴＋口琴

| 主歌 A-2 段 | C　　　　G/B　　F/A　　　　G
Now John at the bar is a friend of mine
F　　　C/E　　D　G
He gets me my drinks for free
C　　　　G/B　　　F/A　　　　　G
And he's quick with a joke or to light up your smoke
F　　　G　　　C
But there's some place that he'd rather be | 吧台的約翰是我朋友
他會供應我免費的飲料
他很擅長講笑話或是幫你點煙
但他寧可去別的地方工作 |

285

＞＞小段間奏　鋼琴

主歌
B-2
段

	C		G/B	F/A		G	
He says, "Bill, I believe this is killing me" | 他說:"比爾,我認為這真折磨我"

　　　F　　　　C/E　　　　G
As the smile ran away from his face | 笑容也從他臉上消失

　　　　　C　　　　G/B　　　F/A　　　　G
"Well I'm sure that I could be a movie star" | "我相信我會成為電影明星"

　　　F　　　　G　　　　C
"If I could get out of this place" | "只要我能離開這個地方"

＞＞間奏 ＋ 吟唱 Oh la la la, de de da-- x2

主歌
A-3
段

　　　　C　　　　　　G/B　　　　F/A G
Now Paul is a real estate novelist | 保羅是個寫房地產題材的小說家

　　　F　　　　　　C/E　　　D　G
Who never had time for a wife | 一直沒時間娶老婆

C　　　　　　　　G/B　　　　F/A　　　　　　G
And he's talking with Davy who's still in the navy | 他正和仍在海軍服役(可能會

F　　　　　G　　　　C
And probably will be for life | 當一輩子軍人)的戴維聊天

＞＞小段間奏　鋼琴＋口琴

主歌
B-3
段

　　　　C　　　　　G/B　　　　　F/A G
And the waitress is practicin' politics | 女服務生正在操弄手腕

　　　F　　　　　　C/E　　　　　D G
As the businessmen slowly get stoned | 那些生意人慢慢的都醉了

　　　C　　　　　G/B　　　　　F/A　　　　　G
Yes, they're sharin' a drink they call loneliness | 他們享用著被他們戲稱為"寂寞"的酒

　　　F　　　　　G　　　　C
But it's better than drinking alone | 那總比一個人喝悶酒要好得多

＞＞間奏　鋼琴/口琴

副歌 重 覆 一 次

＞＞間奏　口琴＋鋼琴

主歌
A-4
段

　　　　C　　　　　　G/B　　　　　F/A　G
It's a pretty good crowd for a Saturday | 週末裡這樣的顧客算相當多

　　F　　　　　　C/E　　　　D G
And the manager gives me a smile | 經理給了我一個微笑

　C　　　　　　　G/B　　　　　　F/A　　　　　　G
'Cause he knows that it's me they've been coming to see | 因為他知道客人是衝著我來的

　　F　　　　　G　　　　C
To forget about life for a while | 他們只想暫時忘掉人生

＞＞小段間奏　鋼琴

主歌
B-4
段

　　　　C　　　　G/B　　　　　F/A　　　G
And the piano, it sounds like a carnival | 鋼琴樂聲聽起來像嘉年華節慶

　　　F　　　　　C/E　　　　F/A
And the microphone smells like a beer | 麥克風聞起來有啤酒味

　　　　C　　　　G/B　　　　F/A　　　　　G
And they sit at the bar and put bread in my jar | 人們坐上吧台,把小費放到我的罐子裡

　　　F　　　　　G　　　　C
And say, "Man, what are you doing here?" | 說:"老兄,你何必屈就在這裡呢?"

＞＞間奏 ＋ 吟唱 Oh la la la, de de da-- × 2

副歌 重 覆 第 二 次

＞＞＞尾奏　鋼琴＋口琴

46 Heroes

David Bowie

名次	年份	歌　　　　　名	美國排行榜成就	親和指數
46	1977	**Heroes**	—	★★★★
127	1971	Changes	#41,72	★★★
277	1972	Ziggy Stardust	—	★★★
481	1975	Young Americans	#28,75	★★★★

有 人說David Bowie改變音樂風格的速度比換衣服還快。搖滾樂評指出Bowie是個流行音樂「男演員」，他構想出自己化身為「假巴布迪倫」、光鮮特異的搖滾怪客甚至黑人靈魂兄弟，這些都是有深謀遠慮的，以排除自我迷失在幻想世界中。他永遠領先變化不同的音樂或電影角色，對Bowie來說，搖滾樂是大量溝通交流的改革工具。David Bowie是終極流行搖滾變色龍，glam rock「魅力搖滾」宗師。

經歷各種不同表演藝術和幻想世界

　　素有搖滾、流行「變色龍」稱號的David Bowie（本名David Robert Jones；b. 1947年1月8日，倫敦）是位全才型藝人，唱歌、作曲不用說還精通各式樂器，從薩克斯風、吉他、鍵盤到鼓都玩得不錯。最重要的是他用音樂引領流行的敏銳度無人能及，全身上下「新鮮」玩意兒，環顧整個70、80年代絕對是讓您無法忽視的大明星。

　　David從64年開始他的演藝事業，初期是與幾個搖滾樂團合作過一些錄音作品。1966年改姓氏Bowie（因一種美製精鋼單刃獵刀Bowie knife）為藝名，以避

專輯唱片「Hunky Dory」

專輯唱片「…Ziggy Stardust…」

專輯唱片「Young Americans」

專輯唱片「Heroes」

免與 David Jones and The Lower Third 樂團相混淆。這些歷練過程，特別留意吸取不同搖滾之長處，69 年在倫敦已小有名氣，由飛利浦唱片公司合約計劃贊助，組織一個結合劇場和音樂的私人表演俱樂部 Beckenham Arts Lab，也開始創作歌曲及灌錄唱片，首支單曲 **Space Oddity** 即獲得不錯的評價和迴響。71 年所推出的專輯「Hunky Dory」，讓這位日後「魅力搖滾」大師之音樂逐漸顯露出華麗的端倪。出自專輯的單曲 **Changes** 用英式流行搖滾之編曲和腔調唱出美國「迪倫式」民歌，這種像 Bob Dylan（見 92 頁）用「高音」唱敘事歌謠是 Bowie 早期獨特（雖模仿但自成一格）的曲風，頗受好評。

星際怪客 Ziggy Stardust

1972 年，出版了一張極具爭議和戲劇性的概念專輯「The Rise And Fall Of Ziggy Stardust And The Spiders From Mars」，被滾石雜誌評選為二十世紀百大經典唱片。這是一張想像力豐富、具有科幻寓言意味的作品，但音樂本身依然流暢嚴謹，也同時達到彰顯詭異造型和舉止之目的。歌曲 **Ziggy Stardust**（彈著電吉他的星際搖滾怪客）為整張專輯故事先做提綱挈領的說明—在地球即將毀滅之前以搖滾樂來拯救孩子。一般樂評對此專輯的推崇不完全著眼於音樂，而是 Bowie 把搖滾樂舞台化、視覺化的創新作為，以各種不同形象、角色及包裝，來呈現放蕩不羈又叛逆的搖滾精神。專輯唱片的成功，雖確立了 Bowie 在大西洋兩岸魅力搖滾宗師之地位，但「變色龍」的血液不會讓他安於現狀。

來到美國大改變獲得名聲

到了 75 年，又有令人驚訝的一面出現在「Young Americans」專輯唱片封套內外，以乾淨整潔但帶有女妝之中性年輕人造型（見本頁左圖）玩起當時美國的市場

288

主流音樂。專輯同名單曲 **Young Americans** 被 Bowie 自稱為 plastic soul「型塑的靈魂樂」練習曲,有黑人靈魂放克及快速唸歌詞的 Rap 味道,打入美國熱門榜 Top 30。另一首歌 **Fame** 則意外成為他在美國排行榜的首支冠軍單曲。

從 77 年的專輯「Heroes」和經典歌曲 **Heroes**(結合傳統車庫搖滾與龐克新浪潮唱出不一樣詞意的情歌),到美國排行榜第二首冠軍曲 **Let's Dance** 及 **China Girl** 等,都可窺探出他在音樂風格上的多元性。往後二十年 David Bowie 的曲風涵蓋魅力搖滾、靈魂、新浪潮及電音搖滾,評論指出他也是浪漫電子樂的領航者之一。

Heroes
single version

詞曲:David Bowie、Brain Eno

> > >前奏 電子合成器

A 段

D　　　　G
I, I wish you could swim　　　　　　　　　　　我希望你能游泳

　D　　　　　　　　　　　　　G
Like the dolphins Like dolphins can swim　　　像隻海豚 那麼會游

　C　　　　　　　　　　　　　　D
Though nothing, nothing will keep us together　雖然我們沒有在一起的條件

　　Am　　　Em
We can beat them, forever and ever　　　　　　我們可以擊敗它們,永遠

　　　　　　　　　　C G　　　　　D
Oh, we can be heroes Just for one day　　　　喔,我們可以成為英雄 一天就好

> >間奏 電子合成器

B 段

D　　　　G
I, I will be King　　　　　　　　　　我會是國王

　D　　　　　　　　　　G
And you, you will be Queen　　　　　而妳,會是皇后

　C　　　　　　　　　　　D
Though nothing, will drive them away　因為沒有什麼可以驅走它們

　　　Am　　Em
We can be heroes Just for one day　　我們可以成為英雄 一天就好

　　　　　C　　　　　　D
We can be us Just for one day　　　　我們可做自己 一天就好

C 段

D　　　　G
I, I can remember (I remember)　　　　　　　　　　　　　　我記得

　D　　　　　　　G
Standing, by the wall (by the wall)　　　　　　　　　　　　靠牆站著

　　　　　　D
And the guards, shout above our heads (above our heads)　守衛在我們頭上大叫

　　　　　　D　　　　　　　　　　　　　　　G
And we kissed, as though nothing could fall (nothing could fall)　我們親吻,好像沒什麼會跌落

　　　C　　　　　　　　　　D
And the shame, was on the other side　　　　　　　　　　而羞恥在另外一邊

　　　　Am　Em　　　　　　　D
Oh we can beat them Forever and ever　　　　　　　　　我們可以擊敗它們,永遠

　　　　　　　C　　　　　　　　D
Then we can be heroes Just for one day　　　　　　　　我們可以成為英雄 一天就好

尾 段

D　　　　　　　　G
We can be heroes × 3　　　　　　　我們可以成為英雄

　D
Just for one day × 2 …fading　　　　一天就好

443 I Shot the Sheriff

Bob Marley

名次	年份	歌　　　名	美國排行榜成就	親和指數
443	1973	**I Shot the Sheriff**	X	★★★★
296	1975	Get Up, Stand Up	X,英國一	★★★
37	1975	No Woman, No Cry	X ,英國75#22	★★★
66	1980	Redemption Song	X,英國一	★★★

世界是透過Bob Marley和他的樂團The Wailers才認識Reggae「雷鬼」樂，Bob Marley在牙買加不僅是享譽國際的音樂家，同時也是一位先知和詩人。1981年Marley因癌症過世時舉國哀悼，90年牙買加政府把他的生日訂為紀念節日。

女王子民較愛新音樂？

　　牙買加隸屬於西印度群島，單就地理位置來看，這些中美州島國的特殊民族音樂往「大熔爐」美國發展似乎比橫越大西洋到英歐來得容易，但「雷鬼樂之父」Marley卻選擇到英國（因為他有一半血統）打天下後才流傳到新大陸。

　　英國「吉他之神」Eric Clapton（見229頁）辛苦戒毒兩年多，以Clapton's Come-back演唱會及74年「461 Ocean Boulevard」復出，專輯拿下四週冠軍，主打單曲即是翻唱Marley之作、歌名嗆辣的 **I Shot the Sheriff**，於74年九月榮登美國熱門榜首（唯一冠軍）。該曲收錄在73年Marley與The Wailers樂團合作的「Burnin'」專輯，屬於早期雷鬼風格。而歌詞內容所提到之「槍殺警長」，據聞是Marley年輕時的「犯罪告白」。

　　歌手Johnny Nash可算是引進雷鬼樂到美國的先驅。57年，Nash因參與電影演出而有機會前往牙買加，首度接觸這種具有特殊節奏的民族音樂。60年代末，「前雷鬼」音樂逐漸吸引部份西方音樂人的目光，於是Nash跑到牙買加首府京斯頓錄製一首 **Hold Me Tight**。68年推出單曲，獲得熱門榜Top 5，從此後他便熱衷這類帶有異國風情的歌曲。由於「女王子民」比「洋基仔」更愛新音樂，71年Nash到英國，雇用當時窮困潦倒的Marley和The Wailers為他寫歌及伴奏，出現不少佳作。72年，由Nash自己譜寫的 **I Can See Clearly Now**轟動了全美，於年底拿下四週冠軍。從此Nash以頹廢形象來演唱雷鬼歌曲，但不再獲得市場人氣，漸漸淡出歌壇。不過，他的「犧牲」——介紹雷鬼樂算是功不可沒！

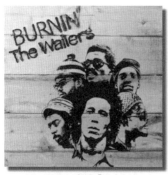

The Wailers專輯「Burnin'」

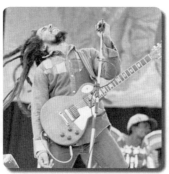

80年Bob Marley演唱會

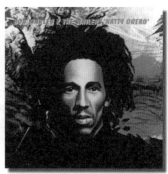

專輯唱片「Natty Dread」

雷鬼樂之父

　　Nesta Robert "Bob" Marley（b. 1945年2月6日；d. 1981年5月11日）出生於牙買加Saint Ann的小村鎮Nile Mile，父親是當地英國白人後裔、一艄商船船長及在海外經營殖民事業，雖不經常住在牙買加但一直有提供母子許多金錢資助。55年，七十歲的父親過世，Marley也因敏感的混血身份離家學藝，練就一身好吉他功夫和歌唱、創作能力。

　　1963年，Marley加入一個由Bunny Wailer所領導的ska/rocksteady五人團成為主唱吉他手，經過多次易名，最後叫做The Wailers。66年，三人離團，留下Marley、Wailer、Peter Tosh為核心，68-72年，補足人手後於牙買加首都Kingston和美英兩地遊唱。72年，透過Johnny Nash的協助，英國小唱片公司JAD與Marley簽約，以Bob Marley and The Wailers之名發行唱片。

　　雖然Marley、Wailer等人從65到71年就曾出版過三張專輯，一般認為只是單純「前雷鬼」異國風格，並未特別受到英美唱片市場的注意。但從73年起，Marley的詞曲創作顯然添加一些西方世界「喜愛」或較能「接受」的元素如Pop、Rock，整個70代，將成熟的Reggae透過美英流傳到全世界，對部份新浪潮樂團（音樂）如英國的Sting（見362頁）和美國Blondie樂團等有所啟發。

　　Marley自71年到死前共在英國發行了九張專輯，三張在美國終於賣出超過五十萬張。樂評眼中最具雷鬼代表性的是73年「Burnin'」（*滾石五百大專輯#319*，收錄<I Shot>、**Get Up, Stand Up**）、74年「Natty Dread」（**No Woman, No Cry**）和80年「Uprising」（**Redemption Song**）。

494　Desperado

Eagles

名次	年份	歌　　　　名	美國排行榜成就	親和指數
494	1973	**Desperado**	－	★★★★
49	1976	**Hotel California**	#1,770507	★★★★★

美國樂壇在60年代晚期開始盛行所謂的「鄉村搖滾」，這種搖滾樂派沒有明確定義，由鄉村歌手詮釋搖滾節奏編樂的歌曲，或搖滾藝人借用鄉村音樂的器聲和旋律表達「搖滾理念」均可。幾年後，一股新支流從洛杉磯散佈開來，將美國country和bluegrass音樂之樂器演奏與加州衝浪搖滾和聲編排巧妙結合，產生一種描述女孩、搖滾、汽車及西部沙漠，帶有柔和民謠風的抒情搖滾。而將「南加州鄉村搖滾」發揚光大並等同代名詞的偉大樂團即是Eagles，有趣的是，前後六名身負絕藝，能彈、能唱又會寫的音樂奇才，來自美國大江南北，沒有一位是加州本地人。

從伴奏唱和聲起家

1971年初，流行鄉村女歌手Linda Ronstadt的個人巡迴演唱會舉辦在即，經理人為她召募專屬伴奏合音樂隊，首先相中Glenn Frey（b. 1948年11月6日，底特律市；主唱、吉他、鍵盤、詞曲創作），並透過他的人脈關係找來Bernie Leadon（b. 1947年7月19日，明尼蘇達州；主奏吉他、主唱、詞曲創作）和Randy Meisner（本名Randall H. Meisner。b. 1947年3月8日，內布拉斯加州；貝士、和聲、第二主音）。Ronstadt團隊總覺得少一位好鼓手，這時Frey想起他曾在洛杉磯著名的牧場酒吧（筆者按：尚未有頭路的樂師或歌手聚會處）遇見某位仁兄，不僅鼓技精湛，歌聲和創作能力更是一流。

Don Henley本名Donald Hugh Henley（b. 1947年7月22日，德州；主唱、鼓手、詞曲創作）從小受到電台播出的鄉村及藍調搖滾音樂「洗腦」，由於熱愛語言和文字，大學後期改修英國文學（這個文學底子對將來Eagles歌曲的創作有關鍵性影響）。還在唸書即加入德州當地的搖滾樂團，過人之節奏感與歌喉，讓他成為少見的鼓手主唱。69年，隨著Felicity（後來改名Shiloh）樂團遷移到洛杉磯發展。根據Henley的訪談回憶：「我接到Frey的電話，二話不說就答應。因為我快破產，現在正有一個每週可賺兩百美元的機會！」

Glenn Frey早期是Longbranch Pennywhistle樂團的吉他手，灌錄過作品，

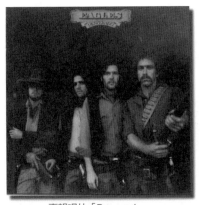

專輯唱片「Desperado」

Leadon離團後於76年發行的精選專輯

也曾參與Bob Seger所組的搖滾樂團，但似乎不甚得志。遠離密西根，前往加州找尋另一片鄉村天地，認識了洛杉磯音樂圈的創作才子J.D. Souther，兩人曾共組二重唱。鄉村音樂的愛好者、實踐者Bernie Leadon，擁有不凡琴藝，特別專精班卓（banjo）、曼陀鈴（mandolin）、木吉他等弦樂器（Eagles早期的歌如**Take It Easy**常有曼陀鈴或班卓琴聲，皆出自Leadon）。先後加入Hearts and Flowers、The Flying Burrito Brothers等搖滾樂團，受到樂評矚目。喜愛機車、跑車的Randy Meisner，彈得一手好貝士，曾是加州重要樂團Poco的原創團員。69年因意見分歧而離開，待在歌手Ricky Nelson的樂隊等待機會。

鄉村搖滾樂推手

跟著巡迴演出兩個月後，Frey和Henley決定自組樂團，「同班」的Leadon、Meisner當然是最佳夥伴。不過，話說回來，他們能獨立門戶自組樂團與Ronstadt的東家Asylum唱片公司老闆David Geffen很有關係。Geffen深知這四位有如此音樂才華的年輕人，只幫歌手伴奏和聲，還真是暴殄天物。71年秋，Geffen安排他們到科羅拉多州一家知名的俱樂部駐唱，磨練技巧和默契。

72年四月，Asylum公司正式與Eagles簽約。Geffen又把他們送到倫敦，並請託曾為齊柏林飛船、滾石等樂團製作唱片的王牌製作人Glyn Johns出馬，在著名的Olympic Studio錄製首張專輯「The Eagles」。處女作於英美兩地同時獲得好評，唱片銷售超過百萬張。專輯收錄十首歌，充分展現清新流暢旋律和演奏技巧，加上無懈可擊的民謠和聲，被認為承襲The Everly Brothers和Beach Boys優良傳統，延續CSN & Young的搖滾風格。少有樂團在首張作品即建立起指標性音樂特色，這些聽似輕鬆但味道十足的鄉村搖滾，影響了日後加州搖滾之發展。

73年第一代Eagles 左起Leadon、Henley、Meisner、Frey

　　同年秋天，自 **Take It Easy** 後的第二首單曲 **Witchy Woman** 擠進熱門榜 Top 10。這首由 Henley 與 Leadon 合寫的歌，借助濃厚印地安節奏及完美假音和聲，襯托出 Henley 獨特嗓音，讓世人驚覺這位鼓手竟然有如此不凡的歌藝。「The Eagles」雖然只有三首歌是團員們的創作，但透過 **<Witchy>**，日後負責填詞、演唱的靈魂人物 Henley 已嶄露頭角，只不過現階段是由 Frey 主導選歌。

亡命之徒有野心

　　接著於73年推出第二張專輯「Desperado」，這是以十九世紀末美國西部幾個 outlaws「不法之徒」故事為概念的作品，從唱片封面（前頁之左圖，牛仔、槍手打扮）和曲式內容處處呈現出大西部及中美州的荒涼及匪徒橫行之特色。僅管專輯和兩首單曲 **Tequila Sunrise**、**Outlaw Man** 在排行榜的成績不好，但卻得到四顆星評價，樂評並指出這是一張敘事清晰、極具野心之概念性作品，淋漓盡致地將鄉村搖滾精髓發揮出來，也強化了他們整體在詞曲創作上的表現。

　　這張專輯對樂團之發展有重大意義，由 Frey 和 Henley 所組的「雙塔代言」逐漸成形，首次由 Frey 寫曲、Henley 填詞並各自擔任主唱的 **Tequila Sunrise** 及 **Desperado**，是公認 Eagles 早期最受歡迎的佳作。令人意外，**Desperado** 並未發行單曲，但深受樂迷和許多成名歌手喜愛，Linda Ronstadt、Carpenter 兄妹（見246頁）、Kenny Rogers 都翻唱過，但沒人能唱出 Don Henley 的味道。專輯標題曲 **Desperado** 用少見的鋼琴前奏（改成吉他也不錯），導引出旋律優美、發人深省之抒情經典。專輯借用源自拉丁文 desperado（沒有明天的亡命之徒）為概念主題，但歌曲 **Desperado** 則是以懇求訴願、令人動容的唱法，奉勸人們不要作「感情」的亡命之徒。

　　由於 Leadon 於75年底離團，唱片公司為了怕影響他們如日中天的聲譽，推

出精選專輯「Eagles Their Greatest Hits 71-75」。特別挑選Leadon在前三張專輯被人忽略之作品以及這五年未發行單曲的好歌如 **Desperado**。這個商業策略相當正確,一上市便勇奪專輯榜五週冠軍。這張唱片持續熱賣,至今在美國本土之銷售量已達二千八百萬張,目前是美國史上最暢銷的專輯。

Desperado

詞曲:Glenn Frey、Don Henley　主音:Don Henley

>>>前奏 鋼琴

A-1 段
G　G7　　　C　　　　Cm
Desperado　Why don't you come to your senses 　　亡命之徒 為何你還不覺醒
　　　G　　　Em　　　　Am　　D
You've been out riding fences for so long now 　　築起城牆把自己隔絕已久
　　G　　G7　　　　　　　C　　　　Cm
Oh, you're a hard one　I know that you've got your reasons 　　你很鐵石心腸但我想事出有因
　　G　　　D/F#　　Em　　　A　　　D　　G　D/F#
These things that are pleasing you　Can hurt you somehow 　　令你欣喜之事 有一天會傷害你

B-1 段
Em　　　　　　　　　Bm
Don't you draw the Queen of diamonds, boy 　　你不拿走方塊皇后嗎
　　　　C　　　　　G
She'll beat you if she's able 　　她逮到機會就會把你擊垮
　Em　　　　　　C　　　　　　　G　D/F#
The Queen of hearts is always your best bet 　　紅心皇后一直是你的王牌
　　　Em　　　　　Bm　　　　　C　　　　　　G
And it seems to me some fine things have been laid upon your table 好牌都已攤在你的面前
　　Em　　　　　Am　　　　D7sus4　D
But you only want the ones you can't get 　　但你卻只要那些得不到的

A-2 段
　　　G　　　G7　　　　C　　　　Cm
Desperado　Oh, you ain't getting no younger 　　亡命之徒 你已不再年輕
　　　G　D/F#　Em　　　Am　　　　　D
Your pain and your hunger　They're driving you home 　　你的苦痛和飢渴驅使著你歸來
　G　　　　　G7　　　C　　　　Cm
Freedom, Oh freedom　That's just some people talking 　　自由,那只是一般人的說法
　　G　D/F#　Em　　　　　Am　　　　D　　　G
Your prison is walking through this world all alone 　　你的牢籠就是隻身走天涯

B-2 段
　　　Em　　　　　　　Bm
Don't your feet get cold in the winter time 　　寒冬裡你的雙腳不覺得冷嗎
C　　　　　　　　G　　　　D/F#
The sky won't snow and the sun won't shine 　　天空不飄雪太陽也不閃耀
　Em　　　　　　　　　　G
It's hard to tell the night time from the day 　　分辨不出白天或黑夜
Em　　　　Bm
You're losing all your highs and lows 　　你已一無所有
　C　　　　　G　　　　　Am　D
Ain't it funny how the feeling goes away… 　　這種感覺漸失 並不有趣

A-3 段
　　　G　G7　　　C　　　　Cm
Desperado　Why don't you come to your senses 　　亡命之徒 為何你還不覺醒
　　G　　　　　Em　Am　D
Come down from your fences open the gate 　　走出城牆打開心門
　G　　　　　G7　　　C　　　　Cm
It may be raining, but there's a rainbow above you 　　也許下雨,但總會有彩虹
　　G　　　　D　　Em　C　Em/B　Am
You better let somebody love you (let somebody love you) 　　你最好讓別人愛你
　　G　　D　　　Em　　　D　　　G
You better let somebody love you　Before it's too late 　　在為時已晚之前

295

49 Hotel California

Eagles

很難再找出一首歌像偉大的鼓手 Don Henley 所譜寫、演唱之「加州旅館」**Hotel California** 一樣，讓您每隔十年聽都有不同感受，這正是老鷹傳奇不朽之處。

縱觀搖滾紀元音樂史，曾陸續出現不少優秀的樂團。若論創作質量、排行榜商業成就、得獎紀錄及活躍時間，「老鷹」並不能稱為頂尖，但卻是全球眾多樂迷心目中最偉大的樂團。老美偏愛他們有其淵源，團名 Eagles 是美國國鳥，象徵冒險拓荒的立國精神，而將美國鄉村搖滾融合成獨特加州搖滾也是主因。在台灣，比起披頭四一點也不含糊，真正稱得上家喻戶曉，不論有沒有聽西洋歌曲，從三年級到七年級生很少沒聽過「老鷹」的。

搖滾老鷹之聲

73年底，籌備錄製第三張專輯「On The Border」時，倫敦、洛杉磯兩地奔波，老鷹們感到心力交瘁，一種奇怪的氣氛孕育而生。

由於前一張專輯商業成績較遜色，製作人 Glyn Johns 認為新唱片應回歸首張專輯的輕鬆自然，維持鄉村音樂本色。但隨著 Frey 和 Henley 的名氣愈來愈響，他們積極尋求音樂風格之突破，想的是加重搖滾成份。

之前，在一次巡迴演出結識了藍調搖滾吉他手 Joe Walsh，Walsh 彈了一首由錄音師 Bill Szymczyk（曾為 B.B. King、J. Geils Band 錄製唱片的老手）製作、即將出版的新歌給 Frey 兩人聽，他們深深被這種堅毅強悍的搖滾味所迷。在專輯完成約三分之二時，毅然帶著錄音素材回到洛城，尋求 Szymczyk 的奧援。為了增強新的「老鷹之聲」，Szymczyk 建議他們再找一位主奏吉他，Frey 屬意曾與他們一起巡演、有過短期合作的 Don Felder（本名 Donald Felder。b. 1947年9月21日，佛羅里達州；吉他、和聲、詞曲創作）。

Felder 在錄音室待了兩天，搖滾吉他神技令 Frey 和 Henley 大為折服，慫恿他離開 David Blue's 樂團，加入 Eagles。為了禮遇新團員，第三張專輯特別在唱片上加註 "Late Arrival"「新進貨」為他打廣告。

一波三折的「On The Border」終於上市，Henley 和 Frey 挑選 **Already Gone** 及 **James Dean**（對影壇慧星詹姆士迪恩短暫生命和叛逆形象表達感嘆）打頭陣。全新的搖滾風格同樣獲得好評，但熱門榜最高名次只有中後段班的結果頗令他們意

76年第二代Eagles 前中Walsh前右Felder

Felder和Walsh對奏加州旅館的尾奏

外。想改變聽眾的口味不是一蹴可及，為了商業考量，只好「屈就」推出由Johns製作、經Felder修改吉他節奏的中板抒情 **Best of My Love**。此曲在74年底時入榜，75年五月終於奪下成軍三年來首支熱門榜冠軍，洗刷前七首單曲只有一首Top 10的恥辱。

心結浮上檯面

Eagles早期的歌帶有濃厚鄉村色彩，主因是Leadon，曾被認為是最具才華的「領導」。當Henley和Frey詞曲搭擋搶盡鋒頭取得代表地位，並將樂團曲風逐步推向搖滾，以及同質性很高的Felder加入，Leadon感覺他愈來愈不受重視，許多自認不錯的作品沒被採用。例如第四張專輯中的 **I Wish You Peace** 不僅沒被選為單曲發行，更因為Henley曾毫不客氣向媒體指出這是一首無聊的歌（雷根總統的女兒與Leadon交往，掛名作者），老鷹們相互不爽的心結逐漸浮上檯面。

75年乘勝追擊，發行第四張專輯「One Of These Nights」。這張唱片的專業評價雖有小跌，但卻是他們首張冠軍雙金唱片專輯（蟬聯五週榜首），更重要的是九首歌全數由團員參與寫成。Frey和Henley的詞曲創作更加成熟，儼如披頭四的藍儂和麥卡尼。由他們所作、Henley演唱、Felder負責吉他設計的主打歌 **One of These Nights**，順利於75年暑假再度奪魁。接著推出專輯中唯一、也是他們最擅長的鄉村搖滾 **Lyin' Eyes**，只獲得亞軍，但是受到第十八屆(75年)葛萊美的青睞，頒給他們最佳流行演唱團體獎。

累積四張專輯的名氣，此時Eagles已真正成為國際級超級樂團，開始有全球性巡迴演唱的計畫。這是一條導火線，表面上大家看到「One Of These Nights」呈現曲風成熟、合作密切的音樂結晶，但底下卻是暗潮洶湧。歐亞澳三洲巡迴演唱

專輯唱片「Hotel California」

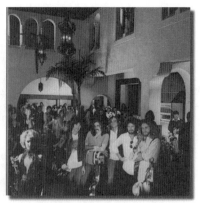
唱片套背面團員攝於飯店大廳

的操勞和疲憊（引發錄音室與現場演唱樂團路線之爭）、成名後調適壓力的問題、搖滾排擠鄉村、加上過去不愉快的心結，Leadon 於 75 年 12 月正式告別 Eagles。

離開後，Leadon 也自組樂團，可惜一代「弦樂怪傑」終究逃不過泡沫化的命運。同樣不得志的 Meisner 沒跟著 Leadon 出走，畢竟他的貝士和創作還有不少發揮空間。例如由 Meisner 與 Henley、Frey 合寫並且親自擔任主唱的 **Take It to the Limit**，於 76 年初獲得熱門榜 Top 5 佳績，是 Meisner 在 Eagles 的代表作。

搖滾吉他好手陸續加入

少了一把主要吉他，還是要補人，想來想去老友 Joe Walsh 最合適，緊急央請他先加入巡迴公演。根據 Frey 的訪談指出：「Leadon 離去，讓我和 Henley 必須分擔更重的演唱角色。Walsh 之遞補，適時解決了我無暇顧及的吉他工作。」

Joe Walsh（b. 1947 年 11 月 20 日，堪薩斯州；主奏吉他、鍵盤、和聲、第二主音）成名甚早，在藍調搖滾吉他領域名氣響亮。早期是 James Gang 樂團台柱，單飛後個人的表現也很耀眼。

由於 Leadon 離團，唱片公司為了怕影響他們如日中天的聲譽，推出精選輯「Eagles Their Greatest Hits 1971-1975」。特別挑選 Leadon 在前三張專輯被人忽略之作品，以及這五年未發行單曲的好歌如 **Desperado**。整個 76 年的老鷹「話題」圍繞在這張美國史上最暢銷的精選專輯上打轉，但並不表示他們閒著。Leadon 離去和 Walsh 入替，正式終結了蕭瑟的鄉村色彩，加強搖滾電吉他的比重，籌備多時之巔峰巨作「Hotel California」專輯趕在 76 年耶誕節上市。

加州旅館紙醉金迷

這是一張用比較粗獷但不失細膩的搖滾風格，唱出一系列帶有批判和自省意味

歌謠之專輯。此時團員們大多定居在好萊塢，有媒體指出他們成名後的私生活愈來愈不「單純」（迷爛、性愛、酗酒、毒品）。對此報導他們相當介意，於是遠離加州到邁阿密著名的 Criteria Studio 錄製唱片，在錄音室外搭棚紮營，過了一陣清苦生活。透過 Henley 擅長之自戀和尖酸筆觸，寫下專輯大部分曲目的歌詞，進行辯解和反擊。像是 **Wasted Time**、**New Kid in Town**、**Life in the Fast lane**、**The Last Resort**、**Hotel California** 等，都以類似冷嘲熱諷之方式批判美國人眼中的好萊塢生活，並對那些汲汲營營想到加州追名逐利的人提出建議和反省。不過，由 Eagles 來講這些「道理」有點半斤笑七兩半，八年前的他們不是也懷著淘金夢嗎？

大家公認「Hotel California」專輯是 Eagles 最傑出的作品，連一向對他們不友善的「純」搖滾樂評（不喜歡他們的原因主要是 Henley 我行我素之個性得罪不少媒體以及「假」搖滾風格不如鄉村搖滾來得親切自然）也承認，雖然不欣賞這張專輯所探討之主題，但他們在音樂上的表現的確夠資格被拿來「評頭論足」一番。

既然引起這麼多議論，專輯獲得排行榜八週冠軍是預料之中，沒想到銷售量也一路狂飆，光是 77 年就賣出將近九百萬張。專輯大賣要靠暢銷曲，這次他們記取「On The Border」和 **<Best of >** 之經驗，先推出由 Frey 主唱、較平穩的 **New Kid in Town**，在 77 年二月拿下冠軍後，才讓不朽名曲 **<Hotel>** 上陣。接著連莊不令人意外，至於只獲得一週冠軍則證明當初的疑慮（可能引發曲高和寡效應）是對的。第三支單曲是 Walsh 加入後所主導的 **<Life in>**，這首充分展現 Walsh 作曲、電吉他功力和 Henley 唱腔之搖滾經典只獲得十一名。媒體曾詢問 Henley，針對多年來繼 **James Dean**（#77）後又有單曲沒進入 Top 10 有何看法？性格的 Henley 回答得真妙：「第十名和十一名有什麼差別？」

過度解讀歌詞意涵

入選*滾石*五百大前五十名以及多年來受到世界各地各階層歌迷的喜愛不是簡單的，獨特曲調、深奧詞意、優質搖滾嗓音，加上精彩雙吉他前奏尾奏，四者缺一不可。而 Felder 原本只是錄在 demo 帶裡的吉他彈奏架構，為這首歌之誕生貢獻良多。年少時只覺得它好好聽，年輕時沈醉於精湛的演奏和歌唱技巧，中年後則被歌詞意境所打動。當髮禿齒搖之際又回歸到假裝搞不懂唱些什麼，讓雋永旋律、精彩演奏和唱腔重新觸動年少的搖滾心境。

既然著書立言，不能免俗，筆者只好轉載原文歌詞予以翻譯及加註（見下頁歌詞），並譖越說明填詞者的寫作企圖。有些是 Henley 本人明說過，有些是後人非必要的妄加猜測（如同 Don McLean 的 **American Pie**，網路上有不少對這些歌詞註

解的資料，可參考）。

　　Hotel California之歌詞經常引發討論，根據Henley當時的寫作心境，一般認為加州旅館指的是淘金夢及其背後所代表的奢華生活。就像歌曲所唱，加州隨時歡迎您來追名逐利（anytime of year, you can find it here），無論成功與否（this could be heaven or this could be hell）您都可再次上路（you can check out anytime you like），一旦身陷其中，不知自拔時將萬劫不復（but you can never leave）。而筆者個人則對1969年和那個用鋼刀也刺不死的野獸（they stab it with their steely knives, but they just can't kill the beast）有興趣。1969年是有意義，他們大約都在當年來到加州一圓音樂夢，不再供應烈酒可能宣示他們奮鬥時並未過著沉迷酒色的生活。當然，如果有影射的話，則可能與有酗酒、吸毒成癮的Janis Joplin（見260頁）有關。另外，我認為beast應是指每個人心中的魔獸（或是搖滾歌手面臨的共同問題──藥物濫用）。在追求成功的過程中，我們往往擁有可能來自親情、友情或愛情所形成之「心魔」，若不去坦然面對並加以化解（猶如刺不死的野獸），您可能真的無法離開「加州旅館」。

　　以日落時分從半空取景的建築物作為唱片封面，內頁或唱片套背面有團員在飯店大廳的合照，可確知這是一棟歷史悠久、位於比佛利山日落大道上著名的The Pink Palace（The Beverly Hill Hotel）。而這家旅館是不是Henley心目中最具代表性的「加州旅館」呢？也有不少人愛討論。另外，還有一段歌詞與藍調搖滾「嗑藥女王」Janis Joplin有關（見歌詞註解）。

　　由於「Hotel California」專輯叫好又叫座，77年葛萊美獎當然不會放過他們。除New Kid in Town拿下最佳和聲編排獎之外，年度最佳單曲唱片大獎則頒給了Hotel California。不過，他們並未出席頒獎晚會，理由是忙於巡迴公演，無法撥冗參加。實際上大家都知道他們不「甩」葛萊美獎，老鷹之才華是不需要「虛偽」的獎項來肯定。狂妄背後隱藏了不安，常年工作和征戰讓EQ變低，大家愈來愈愛吵架。77年底，巡迴演唱總算告一段落，Meisner說世界各地的旅館房間已被他看盡，想回家鄉Nebraska休息一陣子再出發。歡迎也曾是Poco樂團的優秀貝士手Timothy B. Schmit（b. 1947年10月30日，加州奧克蘭或沙加緬度；貝士、和聲、第二主音、詞曲創作）加入Eagles陣容。

各自萌芽

　　自79年最後一張錄音室專輯「The Long Run」後，連續兩年沒聽說要推出新唱片，兩張「撿現成」之作，讓失望但還帶一絲期盼的樂迷徹底接受他們「解散」

的事實（Henley和Frey曾說Eagles從未解散只是各自發芽）。當筆者得知Eagles拆夥時，雖不像Don McLean那樣認為「搖滾樂已死」，但也難過到不行！因為曾經發下豪語，如果他們能來台灣開演唱會，我不惜一切代價擠到最前排，這個夢想已破滅！2011年二月，快到不惑之年的「老」鷹終於看見了寶島，他們大概不知道這個陌生國度裡也有樂迷引頸期盼，可惜再也不可能看到Felder和Walsh兩人同台飆一下加州旅館的經典尾奏。

團員單飛各有一片天，延續至90年代，其中以Frey和Henley（見386頁）的表現最為優異。

1993年，當初極力提拔他們的老友David Geffen自組唱片公司，想到第一件事就是化解老鷹們的心結，積極佈局讓他們「重聚」。傳聞歷代七人全員到齊，可惜說不動仍心存芥蒂的Leadon和Meisner，最後只有81年「名存實亡」時的五人參與「復合」計劃。94年四月，在美國展開一連串小規模的室內演唱會（台灣有人稱這是「不插電」演唱會，其實不盡然），錄製頭幾場實況，發行影音商品（VHS、LD），並在MTV頻道主打 **Hotel California** MV。94年底，以演唱實況錄音為基礎（新版本老歌重唱）加上四首新歌，全球同步推出新專輯「Hell Freezes Over」（台灣翻成「永遠不可能的事」），成為市場上搶購的發燒CD，重新掀起一股老鷹旋風。原本以為復合是不可能的任務？果然95年後還是各忙各的，偶而聚聚才唱唱歌。真正「永遠不可能的事」發生在98年，他們被選入搖滾名人堂，不僅出席晚會（終生成就肯定非葛萊美獎可比）還破天荒七人同台獻唱 **Hotel California**，據聞現場有不少人感動的熱淚盈眶。近年來拜youtube影音網站風行之賜，終於有人把這段珍貴的MV po上網，讓我這位老鷹迷能好好回味一番。

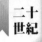

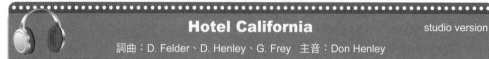

Hotel California
studio version

詞曲：D. Felder、D. Henley、G. Frey　主音：Don Henley

> > > 前奏⁴ 兩把電吉他琴

主歌
A-1
段

Bm　　　　　　　　　F#
On a dark desert highway Cool wind in my hair

黑暗的沙漠公路 冷風吹我頭髮

A　　　　　　　　　　　E
Warm **smell of colitas**¹ rising up through the air

空中飄來溫暖的大麻氣味

G　　　　　　　　　　　D
Up ahead in the distance I saw a shimmering light

望向遠方 我看到閃爍的燈光

Em　　　　　　　　　　　　F#
Head grew heavy and my sight grew dimmer I had to stop for the night

頭重,視眼模糊 過夜

主歌
A-2
段

Bm　　　　　　　　　F#
There she stood in the doorway I heard the mission bell

她站在門邊 我聽到教堂鐘聲

A　　　　　　　　　　　E
And I was thinking to myself "This could be heaven or this could be hell"

我想這是天堂還是地獄

G　　　　　　　　　　　D
Then **she**² lit up a candle and she showed me the way

然後她舉起舉起蠟燭為我帶路

Em　　　　　　　　　　　F#
There were voices down the corridor I thought I heard them say…

走廊傳來聲音 它們是說

副歌

G　　　　　　　　　D
Welcome to the **Hotel California**³

歡迎蒞臨加州旅館

Em　　　　　　　　　　Bm
Such a **lovely place (such a lovely face)** ³

多麼美麗的地方(和善的臉孔)

Plenty of room³ at the Hotel California

旅館房間充足

Em　　　　　　　　F#
Any time of year, you can **find it here**³

無論哪一天 隨時歡迎來此

主歌
B
段

Bm　　　　　　　　　　　F#
Her mind is Tiffany-twisted, She got the Mercedes Benz²

她崇尚名牌,時尚 擁有賓士

A　　　　　　　　　　　E
She got a lot of pretty, pretty boys, she calls fans²

她有很多小帥哥,那是粉絲

G　　　　　　　　　D
How they dance in the courtyard Sweet summer sweats

他們在庭院跳舞 汗水淋漓

Em
Some dance to remember Some dance to forget

有人狂舞喚起回憶,有人為了忘記

Bm　　　　　　　　　F#
So I called up the Captain"Please bring me my wine"

因此我叫領班 請拿酒來

A　　　　　　　　　　　E
He said,"We haven't had that spirit here since **nineteen sixty nine**²"

他說,自69年起不再供應烈酒

G　　　　　　　　　D
And still those voices are calling from far away

那些聲音依然在遠方召喚

Em　　　　　　　　　　F#
Wake you up in the middles of the night Just to hear them say

將你從午夜時分喚醒 只聽到

副歌

G　　　　　　　D
Welcome to the Hotel California

歡迎蒞臨加州旅館

Em　　　　　　　　　Bm
Such a lovely place (such a lovely face)

多麼美麗的地方(和善的臉孔)

G　　　　　　　　　　D
They living it up at the Hotel California

他們在加州旅館尋歡作樂

　　　Em　　　　　　　F#
What a nice surprise, bring you alibis

多棒的驚喜 帶給你逃避的藉口

主歌
C
段

Bm　　　　　　　　　F#
Mirrors on the ceiling The pink champagne on ice

天花板上倒懸鏡 冰鎮的粉紅香檳

　　　　A　　　　　　　　　E
And **she**² said"We are all just prisoners here of our own device"

她說我們都是自投羅網的囚犯

G　　　　　　　　D
And in the master's chambers They gathered for the feast

他們在加州旅館尋歡作樂

Em　　　　　　　　　F#
They stab it with their steely knives But they just can't kill the beast

多棒的驚喜 帶給妳逃避的藉口

302

主歌
D
段

Bm　　　　　　　　　　　　F#
Last thing I remember I was running for the door
A　　　　　　　　　　　E
I had to find the passage back To the place I was before
G　　　　　　　　　　　　D
"Relax", said the night man"We're programmed to receive"
Em　　　　　　　　　　　　F#
You can check out any time you like But you can never leave

我最後記得的是我奪門而出
找到未完的旅程 回到過去的地方
值夜者說,放輕鬆,我們收到指令
你可隨時買單 但永遠離不開

＞＞＞ 尾奏[4] Felder雙頸電吉他和Walsh電吉他對位演奏 ＋ Frey節奏木吉他

註：1.colatis是西班牙文「花蕾」,Henley用這個字暗指大麻。

2.如果she有特定指誰的話,很有可能是白人藍調歌手Janis Joplin。Joplin因68年的經典專輯「Cheap Thrills」和69年的大型音樂季而走紅於搖滾界和加州嬉痞圈,除了充滿感情且獨到的白人藍調唱腔外,也以酗酒(特別愛喝一種名為Southern Comfort的烈酒)、吸毒聞名。由她舉起蠟燭帶領這些後輩進入追名逐利、紙醉金迷的搖滾生活「加州旅館」是最佳人選。

另外,有人說接下來四句歌詞是指Joplin有兩點證據。一、70年10月4日Joplin因注射海洛英過量死在加州的汽車旅館。二、Joplin曾說過,在台上演唱像和十萬人做愛一樣,而她經常在演唱會結束後與不特定男歌迷(got a lots of pretty boys, fans or friends)上床。如果這樣還不夠,筆者(替Henley代言?)為錙銖必較的歌迷加上另一個線索如何?Joplin有寫(三人合作)唱過一首名為Mercedes Benz的歌,收錄在死後才發行的未完成專輯「Pearl」。

3.it等於lovely place,那裡的人當然很和善歡迎你,因為那是你自己想去的加州旅館——追名逐利,紙醉金迷,充滿性、毒的搖滾生活。

4.配合較重的四拍節奏鼓以及分解芭音式(#5與5音、自然與和聲小音階混合使用)

前奏吉他,將Bm小調旋律編寫成如此獨特的歌,不得不佩服他們的功力。尾奏使用兩把吉他(錄音室作品是Felder的雙頸電吉他和Walsh的電吉他)做對位彈奏,是整首歌的精華,搖滾吉他經典中之經典。「Hell Freezes Over」所收錄的木吉他版本也是一絕,帶有拉丁吉他味道之編奏,據聞是Felder當初所設計的雛稿。國內某些學生吉他社團,有個不成文的「社長遴選」辦法,大家來一段 **Hotel California**前奏或尾奏,誰彈得好誰當社長?

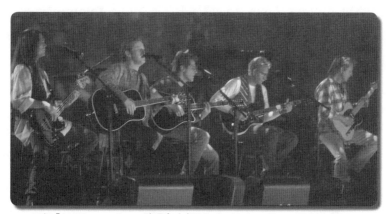

94年「Hell Freezes Over」演唱會 左起Schmit、Henley、Frey、Walsh、Felder

217 Jolene

Dolly Parton

名次	年份	歌　　　名	美國排行榜成就	親和指數
217	1974	**Jolene**	#60,74	★★★★★

6 0、70年代美國有五大最受歡迎鄉村女歌手，分別是Loretta Lynn、Tammy Wynette、Dolly Parton、Lynn Anderson和Donna Fargo。「波大無腦」這句玩笑話用在鄉村樂壇第一才女Dolly Parton身上似乎有些失禮，Parton不忌諱別人嘲諷她的「虛假」外型，「真實」反應人生之創作則是她自信的泉源。

縱橫歌壇四十載，約有百首自創鄉村歌曲（二十六首獲得冠軍）。Parton利用誇張庸俗的外型來突顯創作內涵，呈現之反差更形強烈。

Dolly Rebecca Parton（b. 1946年1月19日）生於田納西貧困山村，從小立志當歌星。高中畢業，在母舅的協助下向鄉村音樂重鎮Nashville進軍。初期因甜美高昂的「童音」，被唱片公司定位成演唱流行和搖滾的歌手。後來受到老牌鄉村藝人Porter Wagoner賞識，邀請她一起合作，並轉投效RCA公司，唱她最喜愛的鄉村歌曲。67至73年，多首自創鄉村榜暢銷曲及專輯，讓她成為鄉村樂界炙手可熱的紅星。74年後，Parton希望更上一層樓，脫離Wagoner。

成為獨立自主的創作女歌手後，集結70-73年未發表的個人錄音作品（大多是自創）成專輯「Jolene」發行，其中傳統鄉村味沒那麼濃的「鄉村榜」冠軍曲 **Jolene**、**I Will Always Love you**得到很高的評價。**Jolene**是以第一人稱方式懇求名為Jolene的女子不要奪走我的男人，女性悲傷詞意在輕快旋律和流暢吉他伴奏下被Parton獨特的嗓音唱得若隱若現。<I Will>於92年被電影「終極保鑣」

專輯唱片「Jolene」

Dolly Parton波大無腦？

Bodyguard 選為主題曲，而女主角 Whitney Houston 的 R&B 翻唱版蟬聯熱門榜十四週冠軍，大家才知道原來詞曲作者是 Dolly Parton。

70 年代末期，Parton 為貼近市場主流，亦有流行鄉村佳作 **Here You Come Again**、**Two Doors Down** 等打入熱門榜 Top 20。80 年代之後在電影音樂、戲劇及主持電視節目上都有不錯的成就，生平兩首熱門榜冠軍 **9 to 5**、**Islands in the Stream**（與鄉村天王 Kenny Rogers 合唱）分別出現於 81、83 年。

Jolene
詞曲：Dolly Parton

>>>前奏 木吉他

副歌	Jolene, × 4 I'm begging of you please don't take my man	裘琳…我求妳不要奪走我的男人
	Jolene, × 4 Please don't take him just because you can	裘琳…請不要奪走他,因為妳做得到
主歌 A-1	Your beauty is beyond compare	妳的美麗無與倫比
	With flaming locks of auburn hair	有火焰般赤褐色捲髮
	With ivory skin and eyes of emerald green	象牙白晰皮膚和翠綠的眼珠
主歌 A-2	Your smile is like a breath of spring	妳的笑容像春風
	Your voice is soft like summer rain	妳的聲音柔如細雨
	And I can not compete with you, Jolene	裘琳,我無法與妳競爭
主歌 A-3	He talks about you in his sleep	他說夢話的內容都是妳
	There's nothing I can do to keep	我除了哭泣外束手無策
	From crying when he calls your name, Jolene	當他叫著妳的名字裘琳時
主歌 A-4	And I can easily understand	我很容易理解
	How you could easily take my man	妳可以輕易地奪走我的男人
	But you don't know what he means to me, Jolene	裘琳,但妳不知道他對我意義重大
	副歌 重 覆 一 次	
主歌 A-5	You could have your choice of men	妳有許多男人可供選擇
	But I could never love again	我卻無法再愛一次
	He's the only one for me, Jolene	他是我的唯一, 裘琳
主歌 A-6	I had to have this talk with you	我必須跟妳講這些話
	My happiness depends on you	我的幸福要仰仗妳
	And whatever you decide to do, Jolene	裘琳,無論妳做出什麼樣的選擇
	副 歌 重 覆 第 二 次 Jolene (Jolene)	

398 Sweet Home Alabama

Lynyrd Skynyrd

名次	年份	歌　　　名	美國排行榜成就	親和指數
398	1974	**Sweet Home Alabama**	#8,7410	★★★★★
191	1973	Free Bird	#19,7412	★★★★

除非是專門研究搖滾樂的學者或老樂評，有關搖滾樂的形成、走向、發展以及錯綜複雜的流派、分類等，我們一般樂迷先聽歌，喜歡上哪種型式的音樂後再了解也不遲。美國的搖滾樂派有個自成一體且具代表性、影響力的支流是在60年代末期興起的「美國南方搖滾」，或被稱為「鄉村布基搖滾」bluegrass-boogie rock。

「藍調有個小孩後來被人叫作搖滾」

這是藍調大師Muddy Waters曾經說過的一句話。論及起源、地緣、淵源、音源，南方搖滾還真的是「嫡子」，與早些流落到英國的「庶長子」布魯士搖滾blues rock長得不太像。這個小「嫡子」的代表人物即是「怪咖」Johnny Winter（筆者按：Johnny和Edgar兩兄弟各以吉他、鍵盤及白化症聞名），代表樂團則是「大哥」The Allman Brothers Band和「二弟」Lynyrd Skynyrd。不過，南方搖滾樂團（特色）與藍調的「個人主義」又大相逕庭，團員動輒六、七人以上，有時三名吉他手（主音lead、滑奏slide）甚至兩位貝士手一起與大鋼琴（鍵盤）共飆琴藝。反而英國布魯士搖滾樂團（如The Yardbirds、Cream）的人員編制較精簡，只用一把搖滾吉他（如Eric Clapton、Jeff Beck）來展現藍調的精神。

若說宗師地位，The Allman Brothers Band當然是不二人選，但滾石五百大經典歌只選了69年的**Whipping Post**（#383）作為樣板，成名曲**Midnight**

專輯唱片「Pronounced…」

單曲唱片

專輯唱片「Street Survivors」

Rider、**Statesboro Blues**卻名落孫山。筆者認為或許是樂團活躍時間太短（弟弟Gregg Allman和一名團員前後死於車禍），加上沉溺於毒品（哥哥Duane與Cher雪兒）、性生活雜亂、行為不檢點（大多數搖滾樂團的通病）等因素而失去對音樂的專注，不值得為人表率？至於後起之秀Lynyrd Skynyrd有青出於藍的趨勢，是因為他們寫唱了一首被樂迷奉為南方搖滾「國歌」的**Free Bird**，還是那獨特又不知如何唸的團名由來以及受到憐憫的空難悲劇，我不知道？回歸歌曲本身吧！

經典國歌青出於藍

64年暑假，以Ronnie Van Zant（b. 1948年1月15日；d. 1977年10月20日。創作主唱）為首的五名青少年在家鄉佛州Jacksonville組了一個樂團（多次易名）。早期曲風以流行搖滾、鄉村為基礎，添加當時最熱的英式藍調搖滾（例如Free、The Yardbirds風格）。由於他們均蓄長髮且具放蕩不羈的叛逆形象，接受鼓手Bob Burns的建議，將團名改成Lynard Skynard以「吐槽」一位總是反對男生留長髮的高中體育老師Leonard Skinner。雖然如此，據聞他們與Skinner一直保持良好關係，2006年樂團被引荐入搖滾名人堂時老師還是座上賓。

68年，正式以Lynyrd Skynyrd（又改成-yrd字尾是為了向鄉村搖滾樂團The Byrds看齊）在美國東南各州打響名號。之後幾年，團員些許更動並擴編為七人，最重要的是多了第三把吉他和南方搖滾所不可或缺的鍵盤手，繁複厚重的音樂特色逐漸形成。72年，他們被亞特蘭大一家小唱片公司的老闆Al Kooper發掘，73年推出首張專輯「Pronounced Leh-Nerd Skin-Nerd 發音為林納史金納」，獲得極大迴響與高評價。其中一首在74年底才發行單曲（4'41"）、為了向Duane Allman致敬的**Free Bird**，因精湛之吉他演奏（專輯版9'06"中有主奏吉他手Allen Collins長達四分鐘的尾奏；Live版前奏則有模擬鳥叫的尖銳聲而顯得些許畫蛇添足）和唱腔而成為此樂派經典國歌，至於歌詞則是簡單且無意義的無病呻吟。

第二張專輯「Second Helping」中的**Sweet Home Alabama**也是一首南方搖滾代表作，在許多電影如「阿甘正傳」、「空中監獄」裡可聽到，甚至被洋基主場引用為「加油歌」。他們的曲大多是由團員（如Collins）共譜，最後再由Zant及老闆製作人Kooper填詞整合。77年第五張專輯（舊版唱片封面是團員們隱身於火海中，預言？）上市沒幾天，在巡迴演唱途中發生空難，Zant、Collins等多人喪生，其他團員身受重傷，康復後已無心再搞樂團。專輯中的單曲**What's Your Name**則是Zant所留下最後一首熱門榜佳作，不過，南方搖滾獨特的味道漸失。

Sweet Home Alabama

詞曲：Ed King、Gary Rossington、Ronnie Van Zant

＞＞＞前奏 電吉他 (1,2,3) (Turn it up)　　　　　　轉動它

主歌 A-1 段

```
   D        C            G
Big wheels keep on turning              大輪子持續轉動
   D          C              G
Carry me home to see my kin             帶我回家見親人
   D       C            G
Singing songs about the southland       唱著有關南方土地的歌
   D       C              G
I miss Alabamy(a) once again and I think it's a sin, yah   我再次想念阿拉巴馬,那是我的罪過
```

＞＞小段 間奏

主歌 A-2 段

```
   D              C        G
Well, I heard Mr. Young sing about her    我聽到楊先生唱談她
   D            C       G
Well, I heard ole Neil put her down       我聽到老尼爾輕蔑寫下她
   D             C        G
Well, I hope Neil Young will remember     我希望Neil Young尼爾楊要記得
   D         C          G
A southern man don't need him around anyhow   不管怎麼說美國南方人不需要他
```

副歌

```
   D             C          G            D      C       G
Sweet home Alabama  Where the skies are so blue   甜蜜家園阿拉巴馬的天空如此藍
   D     C       G       D    C        G   F  Em
Sweet home Alabama  Lord, I'm coming home to you   主啊!我要回到阿拉巴馬與祢同在
```

＞＞小段 間奏

主歌 A-3 段

```
   D            C          G          F    Em
In Birmingham they love the Governa(or) (boo, boo, boo)   伯明罕市的人們喜愛州長
   D      C          G
Now we all did what we could do           現在我們都做了我們能做的
   D       C             G
Now Watergate does not bother me          如今尼克森水門事件不再困擾我
   D        C          G
Does your conscience bother you, Tell the truth   你的良知困擾你嗎,說實話
```

副歌 重覆 一 次 (Here I come, Alabama) (我來了,阿拉巴馬)

＞＞間奏 電吉他 ＋ 女和聲

主歌 A-4 段

```
   D           C              G
Now Muscle Shoals has got the swampers      現今小城市Muscle Shoals有了船夫助手
   D          C           G
And they've been known to pick a song or two   因一兩首歌而被大家所認識
   D      C           G
Lord, they get me off so much             主啊!我急著動身
   D           C          G
They pick me up when I'm feeling blue  Now, how about you   當我憂鬱時他們令人振奮,你呢?
```

副歌 重覆 第 二 次

尾段 副歌

```
   D             C        G
Sweet home Alabama (Oh, sweet home baby)     甜蜜家園阿拉巴馬
   D       C          G
Where the skies are so blue (And the governor's true)   那裡的天空如此湛藍(政府很真誠)
   D        C        G
Sweet home Alabama (Lordy)                甜蜜家園阿拉巴馬我正要回來找你
   D       C          G
Lord, I'm coming home to you (Yah, yah, mam mam, Lordy=Lord上帝

Montgomery's got the answer)              蒙哥馬利市有解答
```

＞＞＞尾奏 鍵盤鋼琴

119 Go Your Own Way

Fleetwood Mac

名次	年份	歌　　　　名	美國排行榜成就	親和指數
119	1977	**Go Your Own Way**	#10,7704	★★★★
488	1975	Rhiannon (Will You Ever Win)	#11,76	★★★★

活躍於70年代的Fleetwood Mac也算是具有傳奇色彩的樂團，與大多數搖滾團體一樣，經歷過頻繁的人事異動，然而每次人員更迭卻能徹底轉型成功，誠屬少見。鼓手Mick Fleetwood與貝士手John McVie是唯二的不變成員，團名則取自他倆的姓氏（McVie簡稱Mac），有趣的是，這兩位「黨國元老」對樂團在音樂上的貢獻卻最不起眼。女主唱Christine McVie和一對美籍情侶擋加入，樂團起了革命性變化。70年代中期超級唱片「Rumours」，不僅在專輯排行榜、銷售量和專業評價上取得驚人成就，還一度被認為是牢不可破的標竿紀錄。

英國藍調搖滾樂界赫赫有名

1966年，英國藍調歌手John Mayall的Bluesbreakers樂團因Eric Clapton離去而找來吉他手Peter Green（b. 1946年，倫敦）頂替，Green把他的好友Mick Fleetwood（b. 1947年6月24日，Cornwall）也帶進來。在這段時光他們與貝士手John McVie（b. 1945年11月26日，倫敦）交好。不到一年，Green決定與Fleetwood同進退並自組樂團，用之前三人抽空灌錄的自創演奏曲Fleetwood Mac（因想不到什麼好標題暫時用兩人姓氏Fleetwood+Mac）為團名。由於兩人無法「成團」，一家小唱片公司Blue Horizon老闆積極為他們物色夥伴，第二位吉他手Jeremy Spencer加入，加上後來McVie也出走，「夢幻隊」正式成軍。67年創立到70年，樂團作品和演出風格是以Green充滿情感之歌唱及傑出的藍調吉他為主。在商業上仿傚披頭四以及滾石樂團的作法，採取先英歐再美國，單曲與專輯分離的策略，先推出單曲打入排行榜，配合巡迴演唱來賣專輯唱片。

此時「佛利伍麥克」不算是國際級藝人，不過他們在英國藍調搖滾界卻赫赫有名，許多其他領域的藝人團體紛紛爭邀同台演出以壯聲勢。其中最重要之「合作交流」是McVie與流行樂團Chicken Shack鍵盤女主唱Christine Perfect（b. 1943年7月12日，Greenodd）談戀愛，Christine私底下在他們不少錄音作品中客串。69年，她不僅離開Chicken Shack也嫁給John（冠夫姓McVie），Christine和第三位

第一代清一色男團員 最左Fleetwood最右Green

首張樂團同名專輯「Fleetwood Mac」

吉他手Danny Kirwan的加入，漸漸地改變了樂團。

吉他英雄難尋

由於音樂理念和人生價值觀與其他團員有些衝突，69年底Green離開樂團。71年初，Spencer因日益嚴重的毒品沉溺問題也不告而別。接下來，找美國人Bob Welch（b. 1946年，洛杉磯）替補。從71至74年間，在Welch領軍下推出五張專輯，雖然普遍的評價不高也沒有什麼暢銷曲，但由Welch引進的節奏藍調對正尋求風格突破的樂團來說仍有一定影響。72年，Kirwan遭到開除，新補進的兩位吉他手表現平平，不禁讓Fleetwood和McVie感嘆「Heroes Are Hard To Find」（筆者按：74年Welch堅持離開樂團前最後一張專輯名）。

英美聯軍大放異彩

1974年底，「佛利伍麥克」遷往美國發展，希望能在洛杉磯音樂圈找到真正的吉他英雄。75年初，籌備新專輯時，擅長吉他和創作的新人Lindsey Buckingham（b. 1949年10月3日，加州）與女友Stevie Nicks（b. 1948年5月26日，鳳凰城）一起加入樂團。Buckingham和Nicks二重唱的音樂相當明快、順暢，代表一種美國西岸流行搖滾風，這對正尋求轉型的樂團來說，起了催化作用，猶如老藍調「麵團」添加新的流行酵母粉一般，「英美聯製麵包」很快地膨脹起來。

Buckingham和Nicks原本就有些曲目，而Christine手邊也有新作，因此花不到十天時間錄好新專輯「Fleetwood Mac」。這雖是第十張，但再度使用樂團名作為專輯名（筆者按：原本的首張樂團同名專輯重新發行CD時改成「Peter Green's Fleetwood Mac」），表示他們對新組合的尊重和期許。75年八月上市，不算一炮而紅但佳評如潮。在單曲方面終於有了熱門榜Top 20，**Over My Head**、**Say You**

最後排McVie正中右Fleetwood 最前Christine

超級唱片「Rumours」

Love Me、**Rhiannon(Will You Ever Win)** 等三首。**Rhiannon** 由 Nicks 所作、性感深情演唱，樂團傾全力完美演出，Buckingham 電吉他間奏及 Christine 和聲有畫龍點睛之效。會被樂評選入*滾石五百大歌曲*，理由不外乎是樂團新組合、新曲風的紀念代表作，但筆者認為還不算完全轉型、留有些許 藍調「遺跡」，可能也是雀屏中選的原因之一。

若即若離的謠言

　　僅管他們已成名，生活變得富裕充實，但不甚愉快。首先是 Fleetwood 離婚（據八卦消息是 Welch 給了他一頂綠帽）、McVie 夫婦宣告分居，而如同瘟疫般也讓 Buckingham 和 Nicks 決定分手。整個 76 年就在這種怪異氣氛下渡過，甚至有流言傳出樂團即將拆夥。不過，他們都是有「三兩三」的稱職藝人，努力把私人感情挫折化為深刻創作，以絕佳默契呈現驚天動地的超級唱片「Rumours」（謠言，美式英文 rumors）給樂迷，「Rumours」專輯將他們的音樂才華發揮到極致。77 年初推出後造成空前轟動，迅速攻頂，蟬聯專輯榜冠軍三十一週，銷售超過一千八百萬張之紀錄直到 83 年 Michael Jackson 的「Thriller」（見 358 頁）出現才被改寫。一年中將近有八個月時間雄據榜首，當然獲得年度最佳專輯葛萊美獎，也被滾石雜誌評選為五百大專輯第二十五名、70 年代最經典的代表唱片。而同張專輯出現連續四首 Top 10 單曲，也是一項美國排行榜史紀錄。

　　驚人的商業成就和專輯所表達鮮明、真摯的情感論述，為唱片增色不少。正如 Buckingham 接受專訪時所說：「我們沒有刻意想把當時大家面臨的感情破裂情緒帶入歌曲中，它是這麼自然地發生。如果分手這個議題那麼貼近，無法漠視，那就讓痛處暴露給別人看吧！」舉例來說，**Go Your Own Way**（熱門榜#10）、**The**

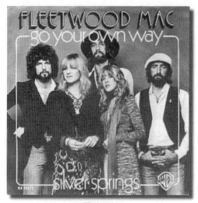

單曲唱片

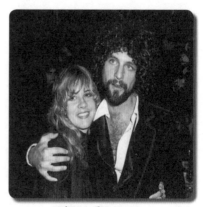

77年Nicks和Buckingham

Chain、**Dreams**（冠軍曲）等，以一種不尋常之「自傳式」文體來表現感情不睦的事實，極具說服力。**<Go Your>** 是由 Buckingham 執筆、主唱，在激昂的鼓奏和吉他聲（註）中，勇敢大聲唱出「各走各的路」。被樂評視為「佛利伍麥克」最具代表性的唯一搖滾佳作，入選滾石五百大歌曲前段班。

另外，「Rumours」非常巧妙地結合樂團中三位主要創作者不同的音樂風格和演藝能力。Buckingham 藉由 **Second Hand News**、**<Go Your>** 展現了他的才智和吉他技藝（註）；Christine 以沙啞厚實之女中音唱出自創的 **Don't Stop**（三週亞軍曲）、**You Make Loving Fun**（熱門榜#9），流露出對藍調搖滾仍有豐沛情感；透過 **Dreams**、**I Don't Want to Know** 的歌聲，反應出 Nicks 那童稚天真和成熟性感交雜所產生的矛盾與複雜情緒。相形之下，雖然 Fleetwood 和 McVie 在創作上比較沒有貢獻，但節奏組（貝士、鼓）的表現堪稱是整張專輯最精彩之處，對完美的五人聯手絕對有「提鮮」功效。

登峰造極後無以為繼，此宿命與 Eagles 發行了「Hotel California」一樣。79年底所推出的兩張一套專輯「Tusk」，雖被評為 Buckingham 個人色彩太濃，但勇於實驗之意味和兩首特別的單曲 **Tusk**（當時少見的非洲民族風）**Sara** 令人印象深刻。到了82年「Mirage」、87年「Tango In The Night」專輯，則再度出現「Rumours」時代的風格，也證明他們寶刀未老，數首 Top 20 單曲 **Hold Me**、**Gypsy**、**Seven Wonders**、**Big Love**、**Little Lies** 等，讓人回味不已。

Buckingham 於87年離團，鑽石陣容隨即瓦解，後補之人雖不乏名家，但已無昔日雄風。97年「謠言」五人組再度復合慶祝三十週年，仿傚老鷹樂團推出演唱會實況影音專輯「The Dance」（精選老歌重唱加新作，有 CD、DVD），直衝排行榜

榜首也轟動了歌壇。但我們相信這只是曇花一現的重聚，因為此種遊戲對這些老樂團來說，已不是頭一遭了！

筆者註：Buckingham 與後來英國險峻海峽樂團 Dire Straits（名曲 **Sultan of Swing**）的主唱吉他手 Mark Knopfler 一樣都是用指頭彈電吉他的高手。

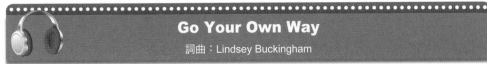

Go Your Own Way
詞曲：Lindsey Buckingham

＞＞＞小段前奏 電吉他

主歌 A-1 段	F　　　　　　　　　　　　C Loving you Is it the right thing to do	愛妳 是正確該做的事嗎
	Bb　　　　　　　　　　　　　　　F How can I ever change things, that I feel	我怎能改變什麼,這是我的感覺
	F If I could Maybe I had give you my world	如果我可以,或許我會給妳我的全部
	Bb　　　　　　　　　　　　　F How can I When you won't take it from me	我怎能 當妳不要我的這些東西
副歌	Dm　　　Bb　　　C You can go your own way, go your own way	妳可以走妳自己的路,按照妳的意願
	Dm　　　Bb　　　C You can call it under lonely day	妳可以叫它"寂寞日"
	Dm　　　Bb　　　C You can go your own way, go your own way	妳可以走妳自己的路,按照妳的意願
主歌 A-2 段	F　　　　　　　　　　　　C Tell me why Everything turned around	告訴我為何 所有事都變了
	Bb　　　　　　　　　　　　　　F Packing up Shacking up is all you wanna do	打包走人,同居,都是妳想要的
	F　　　　　　　　　　　　C If I could Baby I had give you my world	如果我可以,寶貝我會給妳我的全部
	Bb　　　　　　　　　　F Open up Everything's waiting for you	敞開心門吧 每件事都在等妳

副歌 重覆 一 次

＞＞間奏 電吉他

副歌 重覆 一 次 (Another lonely day) + (You can call it under lonely day)

＞＞間奏 電吉他

尾段	(和:You can go your own way)	妳可以做妳愛做的事
	(和:You can call it under lonely day)	妳可以叫它"寂寞日"
	(和:You can go your own way)…fading	

329　That's the Way of the World

Earth, Wind & Fire

名次	年份	歌　　　　名	美國排行榜成就	親和指數
329	1975	**That's the Way of the World**	#12,75	★★★★

人們對 Earth, Wind and Fire 樂團的觀感完全取決於團長 Maurice White 之信仰、創作和生活哲學。從銅管爵士、靈魂出發，雖跟隨音樂市場主流調整風格成節奏藍調、放克甚至迪斯可舞曲，但唯一不變的是充滿靈性和啟發性之歌詞。

　　陣容龐大、個個身負絕技的黑人團員，創立之初頗被看好，但直到第二代主唱 Philip Bailey 唱紅 **Shining Star** 和專輯「That's The Way Of The World」後才真正成為閃亮之星。精彩歌曲配合帶有神秘色彩的服飾、富麗的舞台設計及熱情奔放的音效，演唱會往往座無虛席，是 70 年代少數給人鮮明印象的黑人樂團。

崇信星相命理

　　Maurice White，1941 年 12 月 19 日生於田納西州曼菲斯，年僅十一歲即與同窗 Booker T. Jones 一起玩音樂，愛上了打擊樂器和爵士鼓。57 年，全家搬到芝加哥，進入音樂學院修習樂理及作曲，畢業後到 Chess 唱片公司上班，擔任錄音室樂師。多年來，不少芝加哥黑人歌手所灌錄唱片中可聽到他精湛的演奏。

　　1966 年，跟隨 Ramsey Lewis Trio 前往中東演出，在這段期間接觸古埃及文物學和神秘學，對所謂的天地人合一思想深深著迷。三年後 Maurice 回到洛杉磯，除了尋求以音樂作為抒發心靈願景管道的可能性外，並勾勒出心目中理想樂團之形象和藍圖。他審視自己射手座星相命盤，發現成功的秘訣要有 Earth（地球；大地）、Air（空氣；天空）及 Fire（火）。於是力邀弟弟 Verdine（貝士手）及六位黑人樂師和一位女主唱，正式組成經占星學加持的 Earth, Wind and Fire 樂團。

　　1971、1972 年在華納兄弟旗下發行頭兩張專輯，以銅管爵士、福音為基調，摻融拉丁及非洲民族風，雖然符合 Maurice 的博愛哲學，但並不被市場所接受。1972 年底，樂團乾脆來個大搬風，除了弟弟之外其他人全部撤換。第二代團員也是個個能彈能奏，擁有優異高音歌喉的男主唱 Philip Bailey 及新女主唱 Jessica Cleaves 之加入對樂團影響最大。轉投 CBS 公司，連續三張貼近流行靈魂和放克的專輯，以豐沛活力的舞曲編樂加上帶有黑人自覺精神內涵之歌詞，逐漸受到歌迷及樂評的喜愛。

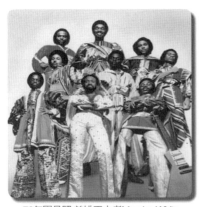

76年團員照 前排正中者Maurice White

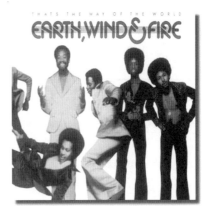

專輯「That's The Way Of The World」

與好萊塢電影圈結緣

　　1975年，好萊塢有人想拍一部描述靈魂搖滾樂團矢志上進故事的電影而找上「地風火」，畢竟他們是歌手而非演員，票房悽慘，但由他們全力譜寫所有歌曲及製作的「That's The Way Of The World」專輯（可視為該部電影「原聲帶」，專輯榜三週冠軍）卻大受歡迎。主打歌 **Shining Star** 攻下美國熱門和R&B榜雙料冠軍，一雪成軍五年來六首單曲都打不進 Top 20 之恥，第二支同名單曲 **That's the Way of the world** 也是一首感人的R&B經典。時至75年，美國*告示牌*排行榜歷史上從未有黑人團體專輯和出自專輯單曲同時奪下排行榜冠軍的紀錄，「地風火」是第一團。另外，專輯還有一首靈魂抒情佳作 **Reasons**，雖沒發行單曲，但卻是他們現場演唱和精選輯必選好歌，您可以仔細聆賞 Philip Bailey 那「花腔」男高音的功力。或許是與好萊塢有淵源，電影製作特別鍾愛引用他們的歌曲，如 **Reasons**（*Hitch*「全民情聖」）；The Emotions 友情回饋和聲、精彩又熱鬧的 **Boogie Wonderland**（*Happy Feet*「快樂腳」）；有節慶氣氛的 **September**（*Night At The Museum*「博物館驚魂夜」）。

　　接下來幾年，無論專輯或單曲都成為排行榜常客，更是葛萊美最佳R&B演唱或演奏團體之「職業」得獎者，分別在78、79、82年再拿下五座獎項。70年代結束前後，「地風火」的歌唱事業達到最高峰，多首歌曲如 **September**、**Boogie Wonderland**、**After the Love Has Gone**、**Let's Groove** 等都有不錯的成績。80年代音樂潮流起了變化，「地風火」也消聲匿跡一陣子。1987年曾復出，雖然風光不再，但仍有特定支持群，現場演唱會依然賣座。

479　Lady Marmalade

Labelle

名次	年份	歌　　名	美國排行榜成就	親和指數
479	1975	**Lady Marmalade**	#1,750329	★★★★

因 **Lady Marmalade** 的副歌有段法文，被修改部份歌詞以作為電影「紅磨坊」 *Moulin Rouge* 主題曲，經新一代藝人 Christina Aquilera, Pink, Mya and Lil' Kim 重唱後，塵封已久的經典歌曲和演唱者再度浮上檯面。

人稱70年代「最佳迪斯可作曲家」Kenny Nolan曾說，**Lady Marmalade** 「黑美人馬小姐」原本只有一段段的旋轉，經 The Four Seasons 和主唱 Frankie Valli 的製作人、詞曲作者 Bob Crewe 以法文 Voulez-vous coucher avec moi ce soir「今晚妳願意跟我做愛嗎？」為概念主軸後完成。74年，Nolan將它交給自己創設的錄音室樂團 The Eleventh Hour 灌錄。由於 <Lady> 提到的故事發生在紐奧良，而美國南方流行爵士大師 Allen Toussaint 正是紐奧良人，對該曲相當有興趣，並認為由他手下的黑人女子三人團 Labelle 來唱，要比 Nolan 合適。

1959年，Patti LaBelle（本名 Patricia Louise Holt；b. 1944年5月24日，費城）與高中同學 Cindy Birdsong 組了一個女子合唱團 Ordettes。剛開始只是玩票性質，直到某位經紀人從別的樂團帶來兩位女孩 Nona Hendryx、Sarah Dash，要求合併另組四人團後才算正式踏入歌壇。62年，與 Newtown 唱片分公司 Bluebelle 簽約，易名 Bluebelle，有了首支熱門榜 Top 20 單曲。接連幾年的歌唱成果平平，加上 Birdsong 於67年離開（加入 The Supremes，見186頁），讓她們消沉好一陣子。轉振點發生在71年到英國發展，新製作人改變她們原本「不文不武」的風格，以搖

單曲唱片

76年Labelle合唱團 最右者Patti LaBelle

滾唱腔詮釋 R&B 歌曲，將團名 Patti LaBelle and The Blue Belles 縮減為 Labelle 並平衡 Patti 的歌唱份量，用 Labelle 之名所出版的兩張專輯，評價甚高。也因此，她們才有機會跳槽到 Epic 公司，與製作人 Toussaint 聯手創造出名曲 **<Lady>**。之後因形象塑造錯誤（超過三十歲女人還以「可愛的」太空裝造型唱歌）而市場盡失，77 年解散。各自單飛只有 Patti LaBelle 的表現最好，擁有十二座與 R&B 演唱有關的葛萊美大獎和熱門榜冠軍曲。

Lady Marmalade

詞曲：Bob Crewe、Kenny Nolan

＞＞＞前奏 + Hey sister, go sister, soul sister, go sister ×2 　Gm　　C　　　Gm　　　C	姊妹們,走吧,唱吧

主歌 A
```
  Gm                           C
He met Marmalade down in old New Orleans        在老紐奧良市區他遇見馬小姐
  Gm                     C
Struttin' her stuff for the street              她在街上搔首弄姿
           Gm                   Dm
She said "Hello, hey Joe, you wanna give it a go?" 'Mmm hmmm   嘿,喬,要來一下嗎
```

副歌
```
  Gm            C       Gm            C
Gitchi gitchi ya ya da da  Gitchi gitchi ya ya here   來一炮吧 要不要啊
  Gm               C         Cm  Gm
Mocha chocolata ya ya  Creole lady Marmalade   黝黑的皮膚 克里奧爾混血的馬小姐
  Gm                     C
Voulez-vous coucher avec moi ce soir (法文)     今晚你要和我做愛嗎
  Gm                  C
Voulez-vous coucher avec moi (法文)             今晚你要來一下嗎
```

主歌 B
```
  Gm                       C
Sat in her boudoir while she freshed up         在她閨房裡等她回神
  Gm                           C
That boy drank all that night don't know why    不知為何他醉了一整夜
          Gm              Dm
On the black satin sheets where he started to freak   躺在黑色絲緞床單上他開始胡思亂想
```

副歌重覆一次＞＞間奏 + Heh, heh, hehhhh

主歌 C 段
```
  Gm                       C
Feel her skin, feeling silky smooth             觸摸她那如絲般光滑肌膚
  Gm                 C
Color of café au lait                           誘人的古銅膚色
                       Dm              D7
Made the savage beast inside roar until he cried, more more more   讓他心中野獸嘶吼直到哭出來
    Gm              C      Gm            C
Now he's back home doing 9 to 5  Living his grey flannel lies   現在他回歸工作過著灰暗的虛偽生活
         Gm                Dm              D7
But when he turns off to sleep, old memories keep, more more more   但他要睡覺時回憶揮之不去
```

副歌重覆第二次

尾段
```
  Gm                       C
Voulez-vous coucher avec moi ce soir  ×3
  Gm                       C
Voulez-vous coucher avec moi Mnn..nn
  Gm            C       Gm            C
Gitchi gitchi ya ya da da  Gitchi gitchi ya ya here
  Gm               C         Cm  Gm
Mocha chocolata ya ya  Creole lady Marmalade…fading
```

53 Anarchy in the U.K.

The Sex Pistols

名次	年份	歌　　　名	美國排行榜成就	親和指數
53	1976	**Anarchy in the U.K.**	英國#38,77	★★★
173	1977	God Save the Queen	英國#2	★★

在衛道人士眼裡，「邪惡」之音搖滾樂自50年代中期「跌跌撞撞」走了二十年之後，出現了龐克搖滾更令他們噴血。英國性手槍樂團The Sex Pistols的壽命短、作品很少，但他們開啟龐克音樂及運動的重要地位就像搖滾流星劃過天空。

龐克商店

倫敦市一位生意人Malcolm McLaren，對流行文化及藝術的觸覺也很敏銳，他開設了一家名為SEX的精品店，專門販售一些市面上看不到的怪誕衣物（如鑲上鐵釘的外套、破爛牛仔褲、圖案血腥暴力的T恤等）和奇異飾品，吸引了許多叛逆青年的注意。一群玩band（團名Pistols Swankers）年輕人是常客，McLaren認為他們大有前途，找來一位主唱Johnny Rotten（b. 1956年1月31日，倫敦市），與吉他手Steve Jones、鼓手Paul Cook、貝士手Glen Matlock重組樂團，75年The Sex Pistols正式成立。

基本上，自任經紀人的McLaren以嘩眾取寵、標新立異的方式來包裝他們，有別於70年代初期英美搖滾樂團的那種頹廢不修邊幅或複雜華麗，一開始就擺出強悍難馴、平民街頭戰士的味道來唱搖滾樂。一兩年來，「性手槍」激烈又冷峻的音樂

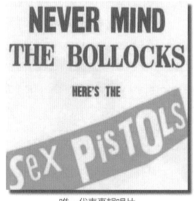

唯一代表專輯唱片

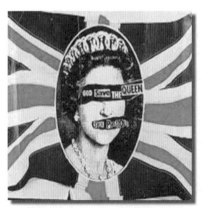

單曲唱片**God Save the Queen**

77年左自右Vicious、Rotten、Cook、Jones

及自行其道、視法律道德約束於無物的勇敢態度宛如魔力般,吸引許多年輕歌迷。在他們的帶動下,大西洋兩岸湧現出愈來愈多的地下樂團,逐漸形成燎原之勢。他們的公開亮相或演唱會常因不當、粗俗的言行舉止及挑撥煽動,不歡而散或引發暴動收場,因而被英國政府盯上,聯合媒體及有關單位極力打壓這個危險樂團。

無政府天祐女王

在商言商,雖然「性手槍」的發展受阻,大唱片公司EMI仍與他們簽約發行唱片。76年底推出首支單曲 **Anarchy in the U.K.**,歌名直接將矛頭指向英國政府,歌詞 "I am an anti-Christ. I am an anarchist. Don't know what I want, but I know how to get it. I wanna destroy it, push it, break it. I wanna be an anarchist" 則明白唱出他們的音樂態度。反耶穌、眼中無政府的唱片「嚇壞」了EMI,以成績不佳為理由將「燙手山芋」轉給Virgin和美國的華納兄弟公司。77年初,貝士手Glen Matlock離團,由Sid Vicious頂替。

「性手槍」的歌大多是由團員共同創作,但他們的音樂造詣並未達其他英國樂團如Yes、ELP、Genesis、Deep Purple(見280頁)等之職業水準。Rotten曾公開承認他們只懂一些基本的和弦、節奏和樂理,單純把他們心中所想的大聲唱出來。五月份推出 **God Save the Queen** 差一點拿到英國榜冠軍,年底,集結四首英國單曲和其他作品發行滾石五百大專輯第四十一名的「Never Mind the Bollocks, Here's The Sex Pistols」,進行一場短暫的巡迴演唱後即告解散。

每種音樂會造成流行,似乎有一套意識形態在支持其運作,如民歌渴求平等、尊重;迷幻搖滾逃避於愛、自由和平的烏托邦;藝術搖滾則嚮往澔瀚宇宙的天外之音,而龐克搖滾表面是暴力、破壞、無秩序,但背後又是什麼樣的想法與面貌呢?

171 Dancing Queen

ABBA

名次	年份	歌　　　名	美國排行榜成就	親和指數
171	1976	**Dancing Queen**	#1,770409	★★★★

雖然大家把目光聚焦在ABBA樂團兩位女主唱**A**gnetha Faltskog（b.1950年，金髮）和**A**nni-Frid Lyngstad（b.1945年）身上，但真正的靈魂人物應是那兩名男士**B**jörn Ulvaeus（b. 1945年，主唱、吉他）和**B**enny Andersson（b.1946年，鍵盤、身材高大留鬍子）。沒有雙B先生的詞曲創作和編曲才能，雙A美女猶如天籟般且默契十足的歌聲將無法盡情發揮。

　　崛起於74年「歐洲歌唱大賽」（Eurovision）冠軍，以一首接一首旋律優美、悅耳動聽的ABBA style流行歌曲（**Fernando**、**S.O.S.**、**Mamma Mia**、**Money Money Money**等）和一站又一站的巡迴演唱，虜獲全球歌迷的心，向世人宣告「ABBA狂熱」的時代已經來臨。除了在英國及歐洲的商業排行榜擁有傲人紀錄外，根據統計，ABBA是唱片工業有史以來全世界唱片銷售量最大的樂團，已超越了披頭四。相較於國際上的音樂成就，美國市場卻是唯一敗筆，至1982年解散前十年間，只有一首**Dancing Queen**獲得熱門榜冠軍。

　　1976年結束美國行程，返回瑞典，準備第四張專輯「Arrival」。六月，瑞典皇室大喜（國王迎取年輕貌美的Silvia），ABBA受邀在斯德哥爾摩皇家歌劇院的婚宴上獻唱新作（瑞典Polar唱片公司總裁Stig Anderson參與創作）**Dancing Queen**。這首歌與當時現場氣氛相稱極了，與會的各國貴賓、名流政要無一不是聽得如癡如醉、回味不已。除了主打單曲奪魁外，「Arrival」在美國專輯榜的成績也不

76年於斯德哥爾摩皇家歌劇院獻唱新作

專輯唱片「Arrival」

錯，出自專輯的 **Knowing Me, Knowing You** 亦是一首佳作。

依筆者個人拙見，搖滾樂評向來不喜歡迎合商業口味的流行歌曲，會選出一首來彰顯她們（名次還勝過許多搖滾巨作），應是敬重ABBA被視為「瑞典國寶」以及曾叱吒歌壇的傑出成就。而有美妙節奏和行雲流水旋律的 **<Dancing>**，則是ABBA眾多暢銷曲中最具代表性的作品。無論國內外，二十多年來許多重要場合或宴會經常引用，歌曲所營造出的高貴華麗氣氛，常令賓主盡歡。

Dancing Queen

詞曲：Benny Andersson、Stig Anderson、Björn Ulvaeus

>>>前奏

副 A	E C# F#m B Woo-ooo, You can dance, you can jive, having the time of your life	妳可以盡情舞動跳躍,享受人生
	D Bm A Woo-ooo, See that girl, watch that scene, dig in the dancing Queen	看那女孩和景象,天生的舞后

>>小段 間奏

主 歌 A-1 段	A D Friday night and the lights are low	週五夜幕低垂
	A F#m Looking out for the place to go	出門找個好玩的地方去
	E E Woo, Where they play the right music, getting in the swing	那兒有正點的音樂,讓人搖擺
	F#m E F#m You come in to look for a King	妳進來此地尋找舞王

主 歌 B 段	A D Anybody could be that guy	任何人都可能是"那位仁兄"
	A F#m Night is young and the music's high	夜未央而音樂正high
	E E With a bit of rock music, everything is fine	一點搖滾,一切都很棒
	F#m E F#m You're in the mood for a dance	妳已進入想跳舞的氣氛中

副 歌 B	Bm E7 A And when you get the chance You are the dancing Queen	而當妳掌握機會妳就是舞后
	D A E Young and sweet, only seventeen	年輕且甜美,妳才十七歲
	D A E A Dancing Queen, feel the beat from the tambourine (Aoh-yeah)	舞后,感受鈴鼓的節奏

副 歌 A 段 重 覆 一 次

>>小段 間奏

主 歌 A-2 段	A D You're a teaser, you turn'em on	妳善於嘲弄,逗得他們神魂顛倒
	A F#m Leave them burning and then you're gone	讓他們火上身而妳卻走了
	E E Looking out for another, anyone will do	尋找另一個目標,任何人都有可能
	F#m E F#m You're in the mood for a dance	妳跳舞的情緒正高張

副 歌 B段 A 段 重 覆 一 次

Dig in the dancing Queen	天生骨子裡就是舞后

>>>尾奏

330　We Will Rock You

Queen

名次	年份	歌　　　　名	美國排行榜成就	親和指數
330	1977	**We Will Rock You**	#4,780204	★★★★
163	1975	Bohemian Rhapsody	#9,76	★★★

四位高學歷、富才氣的Queen團員，堅持使用傳統搖滾樂器，致力於將古典音樂和歌劇理念融入華麗的重金屬搖滾中，呈現多元化前衛音樂，二十年如一日。

四個大男人所組樂團叫「皇后」

1968年，倫敦帝國大學天文系學生Brian May（b. 1947年7月19日，英國Middlesex）和貝士手Tim Staffell想要組樂團，於是在校園佈告欄公開徵尋鼓手，他們挑中一位金髮帥氣的牙醫系學弟Roger Taylor。初期，這個名為Smile的樂團是為其他知名藝人團體如Jimi Hendrix、Pink Floyd、Yes等伴奏，也獲得Mercury唱片公司合約，但發展一直不順遂。

Freddie Mercury 本名Farrokh "Frederick" Bulsara（b. 1946年9月5日，非洲Zanzibar；d. 1991年11月24日）的父母是波斯後裔，在英國殖民地政府上班。他從小被送到印度孟買的英國學校唸書，在這段人生啟蒙期，展露出異於常人的音樂天賦。由於他的身份特殊，花了一番功夫才如願以償進入藝術學院讀書（主修繪畫）。Staffell和Freddie原是同窗，後來Staffell把他介紹給Smile團員認識，大家成為好朋友，經常在一起交換彼此唱歌表演之心得，May對Freddie的獨特嗓音特別欣賞。

70年初，Staffell離團另謀發展，May希望Freddie離開原屬樂團加入他們，擔任主唱。將近一年，貝士手一直喬不攏，直到John Deacon加入才大致底定。四人團成型後，Freddie認為他那個回教姓名不適合在西方世界打滾，於是以Freddie Mercury為藝名，並建議那個「不好笑」的團名Smile也順便改改。有人問他們為何會用Queen？Mercury回答說：「沒有特別意義！只是Queen這個字簡潔有力、淺顯易懂，而且你不覺得有種尊貴的感覺嗎？」但某些人卻在背後想，那四個大男人所組的樂團叫King或Prince不是更好，似乎別有隱情，後來得知Mercury是同性戀者（筆者按：男同志與取名「皇后」又有何干？）。除了團名外，Mercury還發揮「本行」，依大家的星座設計了團徽（見下右圖）。中空Q字和雌性鳥（天鵝或鳳凰）

由左自右Deacon、Mercury、May

經典專輯「A Night At The Opera」

代表Queen，獅子座的Taylor和Deacon是兩邊獅子，下面兩個小仙女則是他自己（處女座），正中央有隻螃蟹（巨蟹座）象徵團長Brian May。

十年內轟動英美

由於他們都有大學學歷，成軍初期理想化鎖定大專校園演唱作為他們的舞台，但奮鬥兩年沒有起色，還是要到倫敦知名的Marquee Club表演才可能有更多的曝光機會。73年初，兩名製作人Roy T. Baker和John Anthony被他們那種兼具華麗（glam）及硬式（hard）搖滾的曲風所吸引，願意與他們合作，並謀得EMI唱片公司合約。73年7月，處女作同名專輯「Queen」和兩首單曲上市，成績差強人意。不過，第二張「Queen II」就好很多，除了獲得英國專輯榜第五名外，由Mercury所寫（他們的歌幾乎都是自創，以Mercury的數量最多，May次之）的重金屬搖滾曲 **Seven Seas of Rhye** 首度打進 Top 10。雖然英國某媒體票選Queen為「74年最佳樂團」，但老美似乎還不認識他們。直到年底的「Sheer Heart Attack」拿到專輯榜第十二（英國亞軍，銷售白金）以及成名曲 **Killer Queen** 打進熱門榜 Top 20（英國榜亞軍），加上正式的巡迴演唱，才算在美國市場搶下一席之地。

隨著創作經驗以及對流行搖滾走向之體認愈來愈有心得，在解決與經紀公司之間的紛爭和調適忙碌的演唱行程後，猶如脫韁野馬般盡情狂奔，於75年十一月發行了多元化的偉大作品「A Night At The Opera」。這張百大經典專輯之所以受到搖滾樂迷喜愛，歷久不衰，主要是因為 **Bohemian Rhapsody**「波希米亞人狂想曲」。69年中，Mercury曾與Taylor兩人合租小公寓，當時過著清苦藝術家生活之點滴宛如普契尼歌劇 *La Bohème*「波希米亞人」的故事翻版，因而激發他寫下這首 **<Bohemian>**。Mercury將別緻的歌劇概念，融入由May主導、極為罕見之華麗搖

單曲唱片 **Bohemian Rhapsody**

專輯唱片「News Of The World」

滾編曲與繁複和聲編排，透過鋼琴、May獨樹一格的吉他演奏、自己的花腔男高音吟唱以及發人省思的詞意，不僅使這首「狂想曲」成為Queen的招牌歌，更為前衛藝術搖滾樹立了指標。曲長六分鐘、實驗性很強的歌曲原本不被看好，但英國電台DJ卻愛死了，少數的「宣傳帶」一播再播。單曲唱片上市後立刻登上英國榜冠軍，蟬聯九週（91年Mercury過世，再度推出又拿五週冠軍），連帶讓專輯也封王。在美國則是專輯榜第四名，銷售三白金。

77年秋，結束北美和歐洲的巡迴演唱會後返回英國，籌備新唱片。他們破天荒邀請歌迷俱樂部成員，參與 **We Are the Champions** 音樂錄影帶在倫敦劇院的拍攝工作，接著一併推出少見的「單面雙主打」**We Are the Champions / We Will Rock You**。同時，採用一本暢銷科幻小說之機器人圖案做為封面的新專輯「News Of The World」也轟動上市。這兩首知名雙單曲流傳的程度，我不必多說，**<We Will >** 早已成為美國職業運動（如籃球、棒球）場場必播的「加油歌」，**<We Are>** 被2002年世界杯足球賽主辦國日韓選為主題曲，當時筆者八歲的小女兒也會哼唱。

在70年代即將結束之際，「The Game」專輯和其中兩首美國多週冠軍單曲 **Crazy Little Thing Called Love**、**Another One Bites the Dust**，將Queen的聲望再度推向另一個高峰。

80年代後英國新浪漫電子樂當道，但Queen堅持不在他們的搖滾樂中加入過多的合成電音，持續走紅十年。84年 **Radio Ga Ga**、86年 **A Kind of Magic** 是兩首值得推薦的好歌。Mercury於91年死於愛滋病，令人惋惜！2001年進入「搖滾名人堂」不稀奇，2003年以團體名義被引荐「創作名人堂」則是空前，或許絕後。

We Will Rock You

詞曲：Brain May

>>>前奏 ＋ 拍手/踏地/鼓擊

A-1
段

Em
Buddy, you're a boy make a big noise
　　　　　　　　　　　　　G　　　　D
Playin' in the street gonna be a big man some day
　　　　Em
You got mud on your face You big disgrace
D　　　　　　A　　　Em
Kickin' your can all over the place
　　　G　D　C　G　Em　　　　G　D　C　G　Em
Singin' (We will we will rock you, we will we will rock you)

老兄,你是個大聲嚷嚷的男孩
在街頭鬼混,希望有天成為大人物
你搞得灰頭土臉 大不光彩
踢著所有地上的空罐
唱著,我們將,我們會搖滾你

A-2
段

Em
Buddy you're a young man hard man
　　　　　　　　　　　　G　　　　　　D
Shoutin' in the street gonna take on the world some day
　　　　Em
You got blood on your face You big disgrace
D　　　　　　A　　　Em
Wavin' your banner all over the place
G　D　C　G　Em　　　　　　G　D　C　G　Em
(We will we will rock you), singin' (we will we will rock you)

老兄,你是個年輕又堅韌的人
在街上叫囂總有一天要接管這個世界
鮮血在你臉上 顏面盡失
到處揮動你的橫幅旗幟
我們將會搖滾你,讓你搖滾

A-3
段

Em
Buddy you're an old man poor man
　　　　　　　　　　　　　　　G　　　　D
Pleadin' with your eyes gonna make you some peace some day
　　　　Em
You got mud on your face You big disgrace
D　　　　　　　　A　　　　　Em
Somebody better put you back in your place

老兄你老了,窮光蛋一個
眼裡祈求寬恕,希望某天可以
得到平靜 你狼狽不堪
最好有人能把你趕回老家去

合
唱
尾
段

G　D　C　G　Em
(We will we will rock you) Singin'
G　D　C　G　Em
(We will we will rock you) Everybody

(和：We will we will rock you)

(和：We will we will rock you)

>>>尾奏 電吉他solo 接另一首歌 **We Are the Champions**

366 How Deep Is Your Love

Bee Gees

名次	年份	歌　　　名	美國排行榜成就	親和指數
366	1977	**How Deep Is Your Love**	1(3),771224	★★★★
189	1977	**Stayin' Alive**	1(4),780204	★★★★

江山代有才人出，搖滾紀元半世紀以來每個年代都會出現舉足輕重的藝人團體。西洋歌壇各類型音樂在70年代相互碰撞、交流，發跡於60年代中期、享譽國際三十載、獲獎無數的Bee Gees比吉斯樂團，絕對是70年代最具指標性的一員。

除了獨特的演唱風格之外，Gibb兄弟的創作能力也令人激賞。在眾多暢銷名曲中，滾石雜誌選了兩首70年代末期的代表作品，我相信與當時流行音樂的市場主流迪斯可舞曲有關。

英國兄弟檔發跡於澳洲

Gibb兄弟的老大Barry（b. 1946年9月1日）出生於英國愛爾蘭海的曼島（Isle of Man），和兩位雙胞胎兄弟Maurice、Robin（b. 1949年12月22日，Manchester）組了個小合唱團，57年起在曼徹斯特的戲院演唱時下流行歌曲。

1958年全家移民至澳洲布里斯本，在澳洲九年除了以青少年流行樂團之姿公開表演外，也灌錄唱片、發表單曲。為讓歌唱事業有更蓬勃的發展，舉家遷回倫敦，Robert Stigwood（已故披頭四經紀人Brian Epstein的夥伴）看上他們，出任經紀兼製作人。重返英國後將團名改為Bee Gees（**B**rothers **Gi**bb）的縮寫，正式展開輝煌燦爛的音樂旅程。第一代Bee Gees不完全是Gibb三兄弟，還有兩名澳洲籍鼓手和吉他手。此時樂團的風格已逐漸成型，Barry（和聲、主唱、吉他）和Robin（主唱、和聲）獨一無二嗓音及詞曲創作功力成為日後樂團的「註冊商標」，而Maurice則在樂器演奏（鍵盤、貝士）及編曲設計上鑽研。

三個時期歌曲各具特色

以71年**How Can You Mend a Broken Heart**拿下首座熱門榜冠軍作為分水嶺，Bee Gees的早期（66-71年）風格慣用優美旋律配以「描繪影像」的歌詞、如同呼吸般自然的和聲，由Robin那獨特嗓音（此時期假音較少）唱出一首首當代靈魂抒情歌曲。如**Massachusetts**、**Words**、**Holiday**、**I Started a Joke**等。72-77年在英美兩地的商業暢銷曲較少，表面原因是兄弟曾失和（Robin於69年底

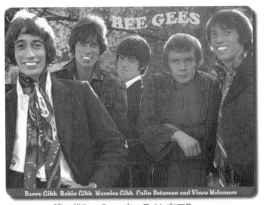

第一代Bee Gees 左一Robin左二Barry

單曲唱片 正中Maurice

宣布退出樂團單飛，71年懺悔歸隊）所導致的後遺症，但主要是光靠老式抒情民謠很容易在搖滾年代失去新鮮感。他們開始研究如何順應流行風潮，添加新的元素讓原有特色更突顯。相較之下，這時期的歌我個人認為是最具原創性、實驗性和獨特性。靈魂民謠的根加上流行搖滾及節奏藍調，如有抒情搖滾史詩架式的 **Nights on Broadway**；靈魂抒情的本開始以華麗編曲及優美假音呈現，代表作 **Love So Right**。另外還有嘗試舞曲風味的 **You Should Be Dancing**。

一部暢銷電影一張原聲帶

1977 年夏天他們在巴黎附近的錄音室籌備新專輯，Stigwood 緊急央求兄弟們暫時放下手邊的工作，因為有部電影的歌曲要他們負責。最早 Gibb 兄弟連電影的劇情、演員及風格等都不清楚，Stigwood 只說大概是紐約年輕人的生活故事。

此時，大哥 Barry 已為同門師妹 Yvonne Elliman 寫了首抒情曲 **How Deep Is Your Love**，Stigwood 一聽到 demo 帶馬上決定留在新片裡用，並要求他們自己唱。依據 Bee Gees 自傳，Maurice 回憶說：「當時我們只大略了解劇情是一個年輕人（約翰屈伏塔飾演）為了周六夜而活，每週花光全部薪水在跳舞上。而 <How> 也不是為了電影而寫，我們也沒想到歌曲與劇情中那幕愛情場景那麼搭配。」當電影 *Saturday Night Fever* 「週末的狂熱」在美國趕拍時，Bee Gees 仍留在巴黎，而 Stigwood 只帶走歌曲混音和其他需要用到的音樂素材。先推出選自電影原聲帶的單曲 <How> 打頭陣，77 年九月底入榜，電影上演後於十二月底登上冠軍寶座。<How> 從爬升到下退，連續十七週停留在 Top 10，這是自 1958 年 8 月 4 日開始有 Hot 100 熱門單曲排行榜以來的最新記錄。

How Deep Is Your Love

詞曲：Barry, Robin、Maurice Gibb

>>>前奏 + 和聲吟唱

主歌A段
 C Em Dm7
I know your eyes in the morning sun　　　　在朝陽中我了解你的眼神
A7　　　　Dm7　　　　E7　　　G
I feel you touch me in the pouring rain　　　在大雨中我體會到你的觸摸
 C Em Am7
And the moment that you wander far from me　當你在離我很遠的地方流浪時
Dm7　　　　　　　　G
I wanna feel you in my arms again　　　　　我想要再度感受你在我懷裡

主歌B-1段
 F Em
Then you come to me on a summer breeze　　你在夏日微風中向我走來
 Dm7 B♭
Keep me warm in your love then you softly leave　我在你的愛中感到溫暖但你又溫柔地離去
 Em Fmaj7
And it's me you need to show　How deep is your love　你必須讓我知道,你的愛有多深

副歌和聲
 C Cmaj7
How deep is your love × 2　　　　　　　你的愛有多深
F　　　　　　Fm
I really mean to learn (mean to learn)　　我真的很想明白
 C B♭6
'Cause we're living in a world of fools　　因為我們活在一個不明事理的世界
 A7 Dm7
Breaking us down when they all should let us be　凡夫俗子想做的,將是拆散我們
 Fm C
We belong to you and me　　　　　　　我們是屬於彼此的

主歌C段
Em　　　Dm7
I believe in you　　　　　　　　　　我相信你
A7　　　　Dm7　　　　E7　　　G
You know the door to my very soul　　　你知道通往我心靈的門
 C Em Am7
You're the light in my deepest darkest hour　在我最陰霾的時刻你是光明
 Dm7 C
You're my savior when I fall　　　　　當我墜落時你是救贖者

主歌B-2段
 F Em
And you may not think I care for you　　你也許不認為我在乎你
 Dm7
When you know down inside　　　　　　當你真正去了解時
 B♭
That I really do　　　　　　　　　　我真的在乎你
 Em Fmaj7
And it's me you need to show, How deep is your love　你必須讓我知道,你的愛有多深

副 歌 重 覆 第 一 次

>>間奏 + 吟唱(Na na na na na na, na na na na na na ……)

主歌B-1段
 F Em
Then you come to me on a summer breeze　　你在夏日微風中向我走來
 Dm7 B♭
Keep me warm in your love then you softly leave　我在你的愛中感到溫暖但你又溫柔的離去
 Em Fmaj7
And it's me you need to show　How deep is your love　你必須讓我知道,你的愛有多深

副 歌 重 覆 第 二 次

>>小段 間奏 (Na na na na …Na….) Awh…

副 歌 重 覆 第 三 次 (Na na na na …ah….) 副 歌 重 覆 第 四 次 …fading

328

189 Stayin' Alive

Bee Gees

迪斯可音樂或舞曲是在70年代初期源自法國的地下舞廳（參見340頁**Good Times**），於70年代中主宰西方流行歌曲市場近十年，*滾石五百大歌曲*中勢必要選出幾首來。Barry Gibb和經紀人Robert Stigwood憑藉多年的默契與商業嗅覺，Bee Gees轉型後寫唱了不少迪斯可舞曲，**Stayin' Alive**雀屏中選名次也不低，大概與它的歌詞略有內涵及暢銷電影「週末的狂熱」有關。

由於電影籌拍和所需音樂是分頭進行（見327頁），作為主軸精神的歌曲與製作人想要的有所出入，不足為奇。根據由他人代筆的比吉斯自傳和排行榜故事的書籍指出，Barry說：「Stigwood想像一個約八分鐘的場景，是男主角約翰屈伏塔與他心愛的女舞伴一起跳舞，因此需要歌曲有很棒的迪斯可節拍、浪漫的間奏以及精彩且變換旋律的結尾。他瘋了，我們做不到！」當Stigwood聽到**Stayin' Alive**的demo時相當意外而與兄弟們起了爭執，最後Stigwood屈服。理由是Barry認為八分鐘且轉變旋律的歌不適合發行單曲（單曲可促銷電影以及原聲帶專輯）；Maurice補充說：「我們從頭到尾都不清楚電影會演什麼，配合劇情引用歌曲是電影製作的事，**<Stayin'>**你們不要的話我們留下來單獨發行唱片。」

最後**<Stayin'>**放在電影片頭，屈伏塔大步走路去上班（紐約街景、人來人往）的場景。其實這是有依據歌詞精心設計的，歌詞提到：我正在走路沒空跟你閒聊；*New York Times*對紐約人的影響；時下紐約年輕人沒什麼生活目標、保持活力努力工作只為了跳舞、把馬子。首映前，這段帶歌曲的片段被製成預告片在全美各大戲院播放，效果奇佳，讓電影及原聲帶未上市先轟動，而單曲如預期中獲得冠軍。由於電影票房奇佳，原聲帶裡多首舞曲陸續被推入排行榜，除了前文的**<How>**和**<Stayin'>**外，在78年獲得冠軍的還有**Night Fever**及補償Yvonne Elliman所寫的**If I Can't Have You**，這四首歌總計霸佔榜首長達十六週。連同其他暢銷單曲，使得「週末的狂熱」電影原聲帶狂賣二千五百萬張，改寫了唱片銷售紀錄。

「週末的狂熱」原聲帶唱片封面

Stayin' Alive

詞曲：Barry、Robin、Maurice Gibb

＞＞＞前奏 電子樂

主歌A段

Em
Well, you can tell by the way I use my walk　　　我在走路時你順便告訴我
D
I'm a woman's man, no time to talk　　　我是為女人而生的男人,沒空閒聊
Em
Music loud and women warm　　　音樂正響,女人棒
D
I've been kicked around since I was born　　　從小我就被欺負
A
And now it's all right, that's ok　　　現在還好,沒什麼

And you may look the other way　　　而你要朝另一個方面看

We can try to understand, the New York Times' effect on man　　　我們試著去了解紐約時報的影響力

副歌A段

Em　　　　**G**　　**F**　　　**Em**
Whether you're a brother or whether you're a mother　　　不管您是一位手足或長輩
Em
You're stayin' alive, stayin' alive　　　您都要保持活力
Am　　**G**　　　　**F**　　　　**Em**
Feel the city breakin' and everybody shakin'　　　感受這個城市正在裂動搖晃
Em
And we're stayin' alive, stayin' alive　　　我們要有活力
　Em　　　　　　　　　　　　　　**Em**　　　　　　　　**B**
Ah, ha, ha, ha, stayin' alive, stayin' alive Ah, ha, ha, ha, stayin' alive…ah…　　　啊,保持活力

＞＞小段間奏 電子樂

主歌B段

Em
Well now, I get low and I get high　　　我現在起起落落
D
And if I can't get either, I really try　　　如果我不可能得到,我真的努力以赴
Em
Got the wings of heaven on my shoes　　　在我的鞋子裝上天堂之翼
D
I'm a dancin' man and I just can't lose　　　我是天生舞者,就是不可能輸
A
And now it's all right, it's ok I'll live to see another day　　　我將活著看看另一天

We can try to understand, the New York Times'effect on man　　　我們試著去了解紐約時報的影響力

副 歌 A 段 重 覆 一 次

＞＞小段間奏 電子樂 ＋ 吟唱 ＞＞變奏

副歌B

A　　　　　　　　　　　　　　　　　　　　　　　　　**Em**
Life goin' nowhere Somebody help meSomebody help me, yeah 生活沒有去路,誰來救我啊
A　　　　　　　　　　　　　　　　　　　　　　　**Em**
Life goin' nowhere Somebody help me, yeah('m stayin' alive)　　　生活沒有去路,誰來救我(我保持活力)

主 歌 A 段 ＋ 副 歌 A 段 重 覆 一 次

＞＞小段間奏 電子樂 ＞＞變奏

副歌B

A　　　　　　　　　　　　　　　　　　　　　　　　　**Em**
Life goin' nowhere Somebody help me Somebody help me, yeah
　　　　　　　　A　　　　　　　　　　　　**Em**
＞＞間奏 Life goin' nowhere Somebody help me, yeah

副 歌 B 段 重 覆 三 次 …fading

492 Running on Empty

Jackson Browne

名次	年份	歌　　　　名	美國排行榜成就	親和指數
492	1977	**Running on Empty**	#11,7803	★★★★

當民謠皇帝Bob Dylan、民謠皇后Joan Baez等人結束Woodstock搖滾音樂季而顯得有氣無力時，沒多久Simon and Garfunkel二重唱（見164頁）也解散了，這對60年代曾風光一時的民歌運動來說無疑是宣告進入尾聲。但南加州一派新秀適時跳出來，掀起另波鄉村搖滾風潮。事實上這是民謠搖滾的延續，畢竟曾深植人心、帶有關懷自省的民謠精神不會那麼容易消聲匿跡。

同樣寫而優則唱

Clyde Jackson Browne的父親是位駐德美軍軍官，他在德國海德堡出生，1948年10月9日，三歲時隨父母回國定居洛杉磯。Browne從小就流露出對音樂的喜愛，高中時受到兩位同學的引介迷上民謠搖滾，更醉心於詞曲創作。

66年，因在俱樂部之精彩演出而受邀加入Nitty Gritty Dirt Band，也獲得Elektra唱片子公司Nina Music的合約。此時除了Elektra旗下歌手Tom Rush、老同學Steve Noonan等灌錄過Browne的創作外，其他知名藝人團體如The Byrds、Johnny Rivers、Joan Baez也都曾爭相選用。翌年，跑去民歌發源地紐約格林威治村「朝聖」，與Tim Buckley和Velvet Underground女團員Nico有過短期合作。68年回到洛杉磯則和J.D. Souther、Warren Zevon、未成「巨鷹」的Glenn Frey等人鬼混，等待更好的機會。這段時間，筆未閒置，不少歌曲日後無論由自已或別人來唱，都擁有好聲譽，其中最著名的是老鷹樂團處女單曲**Take It Easy**（見293頁）。

加州鄉村搖滾桂冠詩人

加州鄉村搖滾的推行者、Asylum唱片公司老闆David Geffen在還沒打造老鷹樂團之前就先簽下Browne，72年初，發行首張同名專輯，其中大多數是他曾寫給別人唱的歌。首支單曲**Doctor My Eyes**，以動聽旋律和富饒隱喻歌詞順利打進熱門榜Top 10。從接下來三張專輯「For Everyman」、「Late For The Sky」、「The Pretender」可看出Jackson Browne逐漸成熟，唱片評價愈來愈高。

1976年，在老婆自殺後所推出的「The Pretender」，藉由更多的搖滾本質來呈現個人內心之苦悶與傷痛，是一張五顆星評價專輯。

331

78年Jackson Browne

專輯唱片「Running On Empty」

　　巔峰代表作則是78年的概念專輯「Running On Empty」（*滾石五百大專輯*）。
Browne以搖滾歌手四處旅行演唱的生活為題材，嘗試去描寫這些經歷，用一種異
想天開、稍嫌粗糙但相當誠懇真實的錄音方式（九首歌分別錄自演唱實況、破旅館
房間內、後台化妝間及大旅行車上）來傳遞他想表達之訊息。第一首 **Running on
Empty** 便直接了當點出主題，也就是他對搖滾歌手生活的基本感受，套鼓、鋼琴、
貝士、電吉他完美結合，導引了整張專輯的氣氛和情緒。最後以二連曲 **The Load
Out**、**Stay**（原是60年黑人歌手Maurice Williams譜寫演唱，Browne修改部份歌
詞）之深沉詞意，為這張至真至性的專輯劃下句點。

　　Browne在70、80年代的名曲經常被電影引用及翻唱，像是97年電影*Good
Will Hunting*「心靈捕手」裡的 **Somebody's Baby**；94年電影*Forrest Gump*「阿
甘正傳」中阿甘跑步時 **<Running>** 響起。台灣女歌手張清芳85年首張一鳴驚人的
專輯「激情過後」裡有首歌「這世界」，原曲即是 **Stay**。

　　昔日蘊藏濃厚人文氣息、些嫌犬儒的單純贖世創作，已淹沒於喧擾的現代流行
音樂靡靡塵囂中，鄉村搖滾桂冠詩人Jackson Browne為我們留下似乎再也遙不可
及的理想。

Running on Empty

詞曲：Jackson Browne

＞＞＞前奏 ＋ 聲效

主歌 A-1 段
```
C/G              G                        C/G G
Looking out at the road rushing under my wheels            看外面的路在我的輪下飛過
C/G              G                   G/C         G
Looking back at the years gone by like so many summer fields 回首過往歲月像許多夏日原野
C/G         G         C/G         G
In '65 I was seventeen and running up one on one            65年我十七歲,一對一跑
              G/B              D
I don't know where I'm running now, I'm just running on     現在不知跑到哪,我只是徒勞狂奔
```

副歌
```
      C/G            G              C/G             G
Running on (running on empty)  Running on (running blind)    跑啊,徒勞亂跑,瞎奔
      C/G              G                          Em
Running on (running into the sun)  But I'm running behind    跑啊,奔向太陽 但我毫無目標
```

主歌 A-2 段
```
C/G              G                   C/G         G
Gotta do what you can just to keep your love alive          只是盡其可能讓你的愛活著
C/G            G                  C/G         G
Trying not to confuse it with what you do to survive        試著不去與為存活而混淆
C/G         G         C/G         G
In '69 I was twenty-one and I called the road my own        69年我二十一歲我自己召喚路
C                 G/B            D
I don't know when that road turned onto the road I'm on     我不知道何時此路已轉為我要的路
```

副歌重覆一次

＞＞間奏

主歌 B 段
```
Em          C    D            G
Everyone I know, everywhere I go                            我到的每一個地方,認識的每一個人
Em            D              C    G
People need some reason to believe                          人們需要些理由來相信

(I don't know about anyone but me)                          我不知道別人除了我自己
Em            C    D          G
If it takes all night, that'll be all right                如果要花上整晚,那沒問題
C              G/B          D
If I can get you to smile before I leave                    如果在我離開前能讓你笑一笑
```

主歌 A-3 段
```
C/G              G                        C/G G
Looking out at the road rushing under my wheels            看外面的路在我的輪下飛過
C/G                    G               C/G              G
I don't know how to tell you all just how crazy this life feels 我不知要如何告訴你生命如何瘋狂
C/G
I look around for the friends                              環視那些我曾轉而協助我
              C/G                G
that I used to turn to to pull me through                 渡過難關的朋友們
C              G/B              D
Looking into their eyes I see them running too            深視他們的雙眼我看到他們也在跑
```

副歌重覆第二次

主歌 C 段
```
C/G                      G
Honey you really tempt me                                 愛人妳真的在誘惑我
     C/G                    G
You know the way you look so kind                         妳知道妳有溫柔眼神
C                             Em
I'd love to stick around but I'm running behind (running on) 我喜歡固定但不如跑動
C                  D
You know I don't even know                                妳明白我甚至不知道

what I'm hoping to find (running blind)                   我希望要找尋什麼
C               D              C G/B Am G
Running into the sun but I'm running behind               跑啊,奔向太陽 但我毫無目的
```

＞＞＞尾奏

489 I Will Survive

Gloria Gaynor

名次	年份	歌　　　　　名	美國排行榜成就	親和指數
489	1978	**I Will Survive**	1(3),790310	★★★★

難得一首帶有正面詞意、激勵人心的迪斯可「國歌」**I Will Survive**，在意外的情況下躍升為主打單曲，叫好又叫座，讓卸下75年「迪斯可皇后」尊名的Gloria Gaynor短暫重拾后冠（筆者按：76至78年都是Donna Summer的天下，見337頁 **Hot Stuff**）。

十年寒窗無人問一曲成名天下知

Gloria Gaynor（本姓為Fowles；b. 1949年9月7日，紐澤西人）天生一付金嗓，從小立志當歌星。由於音域寬廣，模擬爵士或流行男歌手如Frankie Lymon唱歌也維妙維肖，強而有力的歌聲穿透人心。十八歲時，Gloria雖有首次作為職業歌手的演出，但她自己也承認往後這六年，歌唱事業幾乎是停滯不前。

1971年，掛名在小樂團當主音歌手，後來自組City Life樂團，在美國東海岸沿岸的俱樂部作經常性演出。到紐約唱歌時，被經紀人Jay Ellis相中，很快幫她弄到一張Columbia公司的歌手合約。74年，推出個人首支單曲 **Honey Bee**，雖然受到美東地區迪斯可舞廳DJ的喜愛，但沒有成功打進熱門榜。

轉換到Polydor公司，於74年底發行首張專輯「Never Can Say Goodbye」（由藝名Meco的音樂人製作，77年Meco有一首冠軍迪斯可版「星際大戰」演奏主題曲）。除了重唱71年The Jackson Five（見220頁）的名曲 **Never Can Say Goodbye**打進熱門榜Top 10而一鳴驚人外，更因整張唱片A面是由<Honey>、<Never>及The Four Tops（見178頁）的 **Reach Out, I'll Be There**串成十九分鐘不間斷之舞曲（在75年算是創舉），受到「國際迪斯可舞廳DJ協會」肯定，封Gloria Gaynor為75年Disco Queen。

正面詞意迪斯可舞曲

在某次歐洲巡迴演唱時，Gloria不慎跌下舞台而傷到了脊椎，同時候母親也過世，歌唱事業受到重大影響。78年開刀，復原後加入製作二人組Dino Fekaris和Freddie Perren團隊，推出新作「Love Tracks」。

在黑膠唱片年代，美英各國的歌手或團體如有所謂LP（Long Play）Album「33

單曲唱片

混音版精選輯唱片封面為90年代Gaynor

轉12吋長時間播放專輯唱片」要上市時，唱片公司都會同時或先推出（有時還需要剪輯濃縮）Single「45轉7或10吋單曲唱片」作為主打歌來測試市場溫度。若在當地或美國的排行榜名列前茅，除了單曲唱片本身有利可圖外，亦可帶動專輯之買氣和打響藝人及唱片的名號。

由於首支主打歌 **Substitute** 選自專輯「Love Tracks」A面，叫好不叫座，而 Gloria 上廣播電台宣傳時經常推薦 B 面的 **I Will Survive**，沒想到聽眾反應奇佳。唱片公司緊急發行單曲唱片，最後在電台、舞廳 DJ 強力播放下，把 **<I Will>** 送上英美排行榜冠軍、雙白金以及唯一屆年度最佳迪斯可歌曲葛萊美獎（79年葛萊美新增獎項，後來廢止），可謂揚眉吐氣、名利雙收。

Gloria 曾說喜歡 **<I Will>**「我會活下去」有兩個理由：首先是歌名對她而言，有大手術後存活下來和重返歌壇之意；另外，很難想像 Fekaris 和 Perren 這兩位男士竟然會寫出如此激勵女人心的好歌。在鋼琴及近乎清唱的導引之下，隨著動感節拍，我們聽到一位受無情男友玩弄之女性，如何自感情創傷中堅強站起來的故事。這首迪斯可年代經典歌曲受到好萊塢製片群的青睞，太多電影正式或間接引用，如 2000 年的 *The Replacements*「十全大補男」、*Coyote Ugly*「女狼俱樂部」及 2002 年 *MIB II*「星際戰警 II」等。據 Gloria 表示，繼 **<I Will>** 之後再也碰不到類似好歌，加上迪斯可舞曲式微，80 年代後已不復見於排行榜。現今，Gloria Gaynor 算是秀場型藝人，她演唱的爵士、靈魂曲或「口水歌」如 Dionne Warwick 的 **Walk On By**（見126頁）等還不錯聽！

I Will Survive

single version

詞曲：Dino Fekaris、Freddie Parren

>>>鋼琴 前奏 ＋ 清唱(主歌A-1段)

主歌 A-1 段

Am ... **F** (At) first I was afraid I was petrified	起初我很害怕,目瞪口呆
G ... **C** Kept thinking I could never live without you by my side	一直在想你不在身邊我會活不下去
F But then I spent so many nights	但後來我渡過很多個夜晚
Bm7-5 Thinking how you did me wrong	思考你是如何辜負我
E And I grew strong And I learn how to get along	我變得堅強,學會了獨立

主歌 B-1 段

Am ... **F** And so you're back from outer space	然而你從外頭又回到了這裡
G ... **C** I just walked in to find you here with that sad look upon your face	我走進來,發現你滿臉愁容
F I should've changed that stupid lock	我早該換掉那爛鎖
Bm7-5 I shouldve made you leave your key	我早該叫你把鑰匙留下
E But I'd known for just one second you'd be back to bother me	但一念之間我預感你會回來騷擾我

副歌

Am ... **Dm** Go on now, go, walk out the door	現在給我走吧,滾到外面去
G Just turn around now	轉身離開
C ('Cause) You're not welcome anymore	你已經不受歡迎
F ... **Bm7-5** Weren't you the one who tried to hurt me with goodbye	你不就是那個用拋棄來傷我的傢伙
E You think I'd crumble, you think I'd lay down and die	你認為我會崩潰,以為我會坐以待斃
Am ... **Dm** Oh no, not I, I will survive	哦不,不是我,我會活下去
G ... **C** Oh as long as I know how to love I know I'll stay alive	一旦我學會如何去愛我就能活下去
F I've got all my life to live	我會用一生好好過日子
Bm7-5 ... **E** I've got all my love to give and I'll survive	我會用全部的愛去奉獻,我會活下去
I will survive (Hey-hey), (Oh-oh) >>間奏	我會活下去

主歌 A-2 段

Am ... **F** It took all the strength I had not to fall apart	我用盡全身的力氣不讓自己崩潰
G ... **C** And trying hard to mend the pieces of my broken heart	努力修補著我傷心的碎片
F ... **Bm7-5** And I spent oh so many nights, just feeling sorry for myself	而我花了多少個夜晚,為自己感到難過
E I used to cry but now I hold my head up high	我曾經哭泣,但現在的我昂首闊步

主歌 B-2 段

Am ... **F** And you see me somebody new	而你可以看到我已脫胎換骨
G ... **C** I'm not that chained up little person who's still in love with you	我不是那還愛你而被束縛之卑微人
F ... **Bm7-5** And so you feel like dropping in And just expect me to be free	所以你想過來探望我,希望我有空見你
E Now I'm saving all my loving for someone who's loving me	如今我已把全部的愛留給愛我的人

副 歌 重 覆 一 次 ＋ 副 歌 重 覆 第 二 次…fading

103 Hot Stuff

Donna Summer

名次	年份	歌　　　　名	美國排行榜成就	親和指數
103	1979	**Hot Stuff**	1(3),790602	★★★★
411	1977	I Feel Love	#6,7709	★★★★

歌 手若將某特定類型音樂詮釋的淋漓盡致而被貼上標籤，這是一種恭維但也限制了發展。一連串精彩過癮的長版舞曲讓Donna Summer冠上「迪斯可皇后」封號，大家反而不太留意她在節奏藍調、搖滾及福音領域的大獎肯定。她是少數受搖滾樂評認可，具有開創性或指標意義的迪斯可藝人。Summer曾說：「上帝必須創造迪斯可音樂，這樣我才會誕生，也因而成功，我是喜悅的、被神所祝福的！」

黑人女伶自歐洲紅回美國

Donna Summer本名LaDonna Andrea Gaines（b. 1948年12月31日，波士頓），還在讀高中即參加當地的白人迷幻搖滾樂團，模仿Janis Joplin（見260頁）之腔調唱歌。高三時前往紐約參加音樂劇Hair演員甄選，隨劇團到德國演出，往後幾年，她也因而留在德國表演歌舞劇，定居慕尼黑。73年與同劇團的維也納演員Helmut Sommer結婚，為了養家活口，Sommer在慕尼黑著名的迪斯可舞廳兼職服務生，這是他們首次接觸所謂的迪斯可音樂。這段婚姻只維持一年多，已冠夫姓的Donna將Sommer改成較英語化的Summer作為藝名，延用至今。

離婚後獨立扶養小女兒，同樣面臨經濟壓力，只好到錄音室唱合音，打工賺外快，此時認識了擅長製作舞曲及電子音樂的Giorgio Moroder和Pete Ballotte。這時候歐洲（特別是德國、法國）的跳舞音樂因廉價舞廳之索求無度而逐漸蓬勃，三人在74、75年合作灌錄的一些作品並未全面引爆，但其中有首只有三分多鐘的單曲**Love to Love You Baby**（後來美國發行時的歌名）在法國相當受到歡迎。Moroder是參考60年代一首非常前衛、遭禁播的法文歌曲，寫出**<Love to>**。Moroder深諳流行音樂炒作之道，重新讓Summer灌錄長版本舞曲，透過洛杉磯的圈內友人Neil Bogart（剛設立新唱片公司Casablanca）將Summer及由他製作的歌曲「引進」到美國市場。75年底，嗯嗯唉唉了十七分鐘，毫無意義的歌詞重複二十八次，**<Love to>**這首70年代最著名的淫歌在音樂界、輿論界、甚至文化宗教界聲聲撻伐下，唱片大賣，美國排行榜處女單曲於76年二月獲得亞軍。

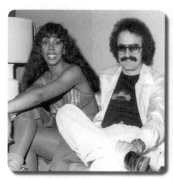

Donna Summer和Giorgio Moroder

單曲唱片 **I Feel Love**

專輯唱片「Bad Girls」

被包裝形象與自我認知差很大

因為這些「特殊」的舞曲搭上迪斯可熱潮，Summer被冠上「情色第一夫人」、「迪斯可愛與美之女神」等稱號，Summer本人對這些「標籤」相當在意。評論指出 **<Love to>** 的成功是用話題及歌曲精準炒作歌手「形象」所致，但部份樂評則認為大家卻刻意忽略若要傳神演唱這類歌曲所具備的技巧，而 Summer 也蒙上不白之冤。由於 Summer 無法與帶給她名利的形象共處，經常因胃潰瘍住院休養，她暫時回到歐洲，靜靜想想如何找回自我以及證明她也會唱不同風格的歌。的確，後來是在德國有灌錄一些非迪斯可的歌曲，可是沒有聽眾理會。她曾向媒體公開表示：「我會唱像 **<Love to>** 的歌，我也可以唱民謠、輕歌劇、音樂劇甚至教會讚美詩之類的東西。」

迪斯可年代單曲專輯化概念

Summer 和 Moroder 寫歌製作團隊因 **<Love to>** 的成功，建立起「合作勝利方程式」，從76到79年，除連續五張專輯和十首以上的迪斯可舞曲榜冠軍單曲，如 **I Feel Love**（熱門榜#6）、迪斯可歌舞片 *Thank God It's Friday* 主題曲 **Last Dance**（熱門榜季軍；78年最佳 R&B 女歌手、R&B 歌曲葛萊美獎以及奧斯卡最佳電影歌曲金像獎）、**MacArthur Park**（首支熱門榜冠軍）、**Heaven Knows**（79年熱門榜#4）、**Hot Stuff**（熱門榜三週冠軍）、**Bad Girls**（熱門榜五週冠軍）等在市場上獲得肯定外，他們的音樂還有幾點值得一書：一、原先只流傳於地下音樂圈的迪斯可舞曲，因 Summer 之崛起而正式躍上檯面，掀起全面流行。二、Moroder 以「單曲專輯化」的創新觀念來製作唱片。除了賣弄華麗管弦配樂及旋律外，並以各種不同編曲和節奏，將一首主軸音樂組合或剪輯成各式不同長度版本的歌曲或舞曲，由電台自行選擇想播哪一版，撩起聽眾購買專輯的難耐慾望。另外，也企圖媲美搖滾史

上的重要唱片，首推舞曲概念性專輯，獲得熱烈迴響。三、被選入*滾石五百大歌曲*的 **I Feel Love** 也有所突破，是有史以來第一首完全以電子合成樂器錄製伴奏音樂的流行舞曲。

同志們最愛熱物？

　　挾著連續幾年在迪斯可舞曲界掀起的旋風，Summer繼續以 Disco Queen 頭銜統治她的王國，但為展現她也有演唱其他歌曲的能力，與製作人 Moroder 和 Ballotte 商量希望在下一張專輯裡要有搖滾樂。從「Once Upon A Time」到「Bad Girls」連續三張雙LP舞曲「概念」專輯，為了符合慣有形象，以「Bad Girls」來說，無論專輯（封面將她塑造成巴黎妓女）或歌曲（又硬又燙的熱物、壞女孩）仍是情色導引，不過在音樂上則出現將迪斯可舞曲搖滾化的態度。79年春，新專輯「Bad Girls」上市，首支主打單曲 **<Hot>** 同樣一鳴驚人，第二波單曲 **Bad Girls** 也迅速攻頂拿下五週冠軍，而「Bad Girls」稱霸專輯榜首八週。

　　<Hot > 由 Ballotte、Harold Faltermeyer、Keith Forsey 三人合寫，原本老闆 Bogart 要給影歌雙棲紅星雪兒 Cher 來唱，但 Summer 是公司台柱又堅持要灌錄，只好犧牲 Cher 了。樂評曾指出，若不管 **<Hot>** 的歌詞內容，這是音樂史上最具搖滾本質和唱腔的迪斯可舞曲。據聞「斷背山」圈內喜歡 **<Hot>** 的人還不少，因為唱出同志的心聲──「想帶個狂野男人回家…今晚我需要你的熱物，寶貝…」。79年葛萊美新增一個「最佳迪斯可歌曲」獎項，不少人認定是為 Summer 量身訂作，但最後卻頒給她最佳搖滾女歌手獎。至於是否因 **<Hot>** 真正受到「搖滾」好評，還是評選委員刻意避嫌，換個獎項給她？沒有答案。

　　Donna Summer 在歌壇走紅之經歷可說是西方資本主義流行音樂的縮影，台上台下、人前人後之左右為難情境，已有專有詞彙〝Summer's dilemma〞來形容。70年代結束，隨著迪斯可熱潮消退和音樂環境改變，終於可以唱自己想唱的歌也朝創作路線發展。但畢竟被標籤化的形象讓她轉型不順，只有83年季軍曲 **She Work Hard for the Money** 和同名專輯給人較深刻的印象，好在坐擁十幾張白金、金唱片的鉅額收益，Summer 的確曾是為了錢而努力工作的「壞」女孩。

224 Good Times

Chic

名次	年份	歌　　　　名	美國排行榜成就	親和指數
224	1979	**Good Times**	1(1),790818	★★★★

由兩位黑人奇才Nile Rodgers和Bernard Edwards所組的Chic樂團，憑藉他們的音樂素養和寫歌、製作唱片的能力，讓迪斯可舞曲及個人的荷包更加燦爛飽滿，隨著他們逐漸歸於平淡，迪斯可音樂也正式走入歷史。

　　disco一詞源自法文discotheque，是指播放唱片供人跳舞的娛樂場所。Chic是典型的美國黑人迪斯可樂團，但團名和專輯名卻巧妙予以「法文化」。英文chic等於in vogue，有高度時尚、流行之意思，而他們的音樂、舞台魅力及穿著打扮的確是當代時髦的象徵。

時尚意味之音樂方向

　　樂團領導人Nile Rodgers（b. 1952年9月19日，紐約市）從小學習古典和爵士樂，中學時參加搖滾樂隊，擔任吉他手。70年高中畢業，與貝士手Bernard Edwards（b. 1952年10月31日，北卡羅萊納州；d. 1996年4月18日，東京）相遇於紐約，兩人決定攜手闖天下。最早是在爵士俱樂部或啤酒屋表演，兩年後，鼓手Tony Thompson加入，他們共組一個具有戲劇張力的搖滾樂團（如同Roxy Music），名為Big Apple Band。由於當時歌壇有不少團體的團名與「大蘋果」（紐約市的象徵）有關，為了避免困擾，主動改成另一個有龐克味道的名字。

　　從72到77年，他們一直想呈現具有〝chic〞（時尚）意味的現代感音樂，但始終找不到確切方向。一下子想搖滾，有時甚至想玩剛興起的龐克和新浪潮。根據Rodgers回憶，他搞音樂（自己或替人製作的唱片）的終極目標是為了「利」，希望能成為百萬富翁、擁有法拉利跑車和私人飛機。

迪斯可是天上掉下來的禮物

　　1976年，正式成立Chic樂團，找來女主唱，選擇市場主流音樂或許才有機會一展身手（雖然他們並不完全認同當下的迪斯可舞曲）。日後證明這個決定非常正確，Rodgers和Edwards善用他們編寫音樂和樂器演奏的天賦，讓迪斯可有了全新面貌，正如他們常說：「不管膚色或性別，迪斯可是上天給與藝人最好的禮物。」。變賣樂器和家當，將他們數首「一般陳腐」的自創迪斯可舞曲錄成demo帶，寄

79年Chic 左一Rodgers正中Edwards

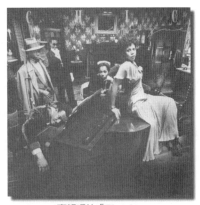

專輯唱片「Risqué」

給紐約各大唱片公司，但紛紛被「打槍」。Atlantic的總裁 Jerry Greenberg 在該公司拒絕他們兩次後，以個人名義與之簽約。1977年底首張樂團同名專輯上市，之前被拒絕的歌曲 **Dance, Dance, Dance(Yowsah, Yowsah, Yowsah)** 和新作 **Everybody Dance** 在78年排行榜有不錯的成績，震驚了樂壇。平心而論，初登板作品有點「趕鴨子上架」，樂團仍處於摸索期。例如時下迪斯可團體的主軸──黑人女聲（重唱或和聲）就還在調整，女主唱 Norma Jean Wright 於首張專輯有優異表現後卻離團單飛（Rodgers 仍為她製作個人專輯），留下配角 Luci Martin 和頂替的 Alfa Anderson。Rodgers 二人在創作及樂器演奏的優勢主導，加上欠缺強力主唱及和聲，兩相消長下，形成 Chic 樂團重旋律節奏、聲效編曲而輕歌唱的風格，讓迪斯可有了全新面貌，成為爭相仿效的標竿。

真正讓他們成為新興迪斯可勁旅是隨後的「C'est Chic」、「Risqué」兩張四星評價專輯，其中共有三首美國熱門榜佳作 **Le Freak**、**I Want Your Love**、**Good Times**（第二首冠軍曲），被譽為迪斯可年代經典舞曲。**Le Freak** 是熱門榜少見的三度回鍋冠軍曲，從78至79跨年期間，霸佔前三名十週（六週冠軍）之久，唱片大賣四百萬張，是 Atlantic 公司創立以來單曲唱片銷售的最佳紀錄。

Chic 的音樂除了迪斯可舞曲普遍使用之弦樂外，巧妙添加爵士鋼琴及加強貝士聲線才是獨到之處。重節奏的低音效果不僅僅來自鼓聲，而是擴大到管樂、弦樂及貝士吉他（Edwards 的貝士吉他編奏是樂團的招牌）。樂評指出，他們的低音節奏具有狂暴的原始感，讓人能夠將煩惱忘情地踩在舞池上。

抄襲疑雲

樂評曾說 **Good Times** 是一首影響深遠的歌，少數入選*滾石五百大*的迪斯可

舞曲，不僅當時有將近三十個藝人團體重複運用Chic的節奏旋律，連搖滾樂團也多所模擬。更重要的是，這種低音節奏變化啟發了後世的Rap和Hip-hop音樂，公認第一首在排行榜成名，79年由The Sugarhill Gang所唱的歌曲**Rapper's Delight**（見343頁），就是沿用**<Good>**的貝士節奏作為骨架。

有不理性的搖滾評論指出**<Good>**是剽竊Queen（見324頁）80年美國冠軍曲**Another One Bites the Dust**的idea，事實上皇后樂團的吉他手Brian May曾在錄音室聽過Chic錄製**<Good>**好幾次。Rodgers無耐地回應說：「**<Another>**比**<Good>**晚一年才發行，到底是誰抄誰？算了！無所謂，反正在搖滾樂評眼中，玩迪斯可音樂的黑人都是笨蛋。」慶幸，仍有不少音樂輿論給予他們崇高的評價。熟悉這兩曲的讀者，仔細聽聽**<Another>**的貝士節奏是否似曾相識？

靈魂人物轉行

在Chic紅透半邊天時，Rodgers和Edwards也一心兩用為人製作唱片。奇怪的是他們大小通吃，無論是一曲藝人或知名的非迪斯可歌手（如Carly Simon；新浪潮樂團Blondie的女主唱Debbie Harry，見348頁**Call Me**），都可看到Chic的影子，除了寫曲、製作外，傾全團之力為其幕後伴奏及和聲。同時期廣為流傳的是替Sister Sledge家族姊妹合唱團製作**We Are Family**、**He's the Greatest Dancer**（本來Chic要自己唱，後來與**I Want Your Love**交換）以及Diana Ross（見186頁）的「diana」專輯。

80年後，除了自己要出片也持續為人作嫁，搞得「蠟燭兩頭燒」！後三張專輯和單曲的成績一落千丈。83年樂團走上解散之路，Rodgers和Edwards各自改行，「專職」寫曲或製作。83年David Bowie（見287頁）的「Let's Dance」專輯、瑪丹娜（見392頁）84年「Like A Virgin」專輯、Duran Duran樂團84年冠軍曲**The Reflex**等都是Rodgers的傑作，而Edwards則對Power Station樂團及英國男歌手Robert Palmer的唱片有不少貢獻。

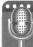

248 Rapper's Delight

The Sugarhill Gang

名次	年份	歌　　　名	美國排行榜成就	親和指數
248	1979	**Rapper's Delight**	#36,8001	★★★

因73年寫唱美國樂壇第一首淫歌 **Pillow Talk** 而聞名的黑人女歌手Sylvia，早在60年代嫁給Joe Robinson時夫妻倆便自設唱片公司並朝幕後製作發展。自歌壇「退休」後致力推廣新型態黑人音樂，79年，為子弟兵The Sugarhill Gang合唱團所製作的獨特說唱曲 **Rapper's Delight**，被樂評視為具有歷史地位的第一首入榜饒舌歌，Sylvia也因而被尊為現代饒舌和嘻哈音樂「教母」。

　　三位來自紐澤西州Englewood的黑人青年外號是Wonder Mike、Master Gee、Big Bank Tank，在老闆娘Sylvia的安排下，成立一個以迪斯可、放克舞曲為基礎演變而來的說唱Hip-hop合唱團，在他們走紅後，Sylvia還把唱片公司易名為Sugar Hill Records。78年底，新浪潮樂團Blondie（見348頁）的吉他手Chris Stein對一些黑人青年在街頭聽著舞曲而跟著隨興說唱的音樂有興趣，而女主唱Debbie Harry則建議Chic樂團（見340頁）的Nile Rodgers可與Stein接洽。因緣際會下，饒舌歌手Fab Five Freddy與新成立的The Sugarhill Gang利用Chic的 **Good Times** 低音節奏合作出一首 **<Rapper's>**，收錄在他們首張同名專輯裡。當時已有不少所謂的饒舌嘻哈音樂，然而 **<Rapper's>** 成為排行榜銷售超過百萬張的暢銷曲後，才真正讓這種地下黑人音樂浮上檯面。此曲共有十二吋 14'36" 單曲、十二吋 6'30" 濃縮和 4'55" 專輯收錄三種版本。

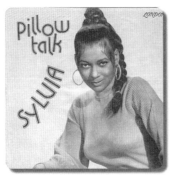

73年Sylvia　　　　　　　80年代團員照　　　　　　專輯唱片「Sugarhill Gang」

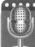 **375 Another Brick in the Wall (Pt. 2)**

Pink Floyd

名次	年份	歌 名	美國排行榜成就	親和指數
375	1979	**Another Brick in the Wall (Pt. 2)**	1(4),800322	★★★★
314	1979	Comfortably Numb	—	★★★
316	1975	Wish You Were Here	—	★★★★

據傳聞，有位「白目」的唱片公司執行長在招待英國超級樂團Pink Floyd時，見面就問：「請問哪位是Pink啊？」這裡沒有任何人叫Pink或Floyd，只有四名才華洋溢又專注的音樂家，他們的生活和音樂風格是當時任何傑出英國樂團交流下的總合及縮影。

　　Pink Floyd從迷幻、科幻搖滾出發，又有藍調、古典搖滾的作品，要明確定義其為「藝術搖滾」樂團還不如用「前衛」二字來說明。Pink Floyd就是一個不斷前進的（progressive）領航者，前後兩張風格不盡相同的經典大碟「The Dark Side Of The Moon」、「The Wall」以及美國熱門榜唯一冠軍曲**Another Brick in the Wall (Pt. 2)**奠定了他們在搖滾樂史上的地位。

兩位美國老藍調吉他歌手

　　1965年Roger Waters（b. 1943年9月6日，英國Surrey；貝士、主唱）決定輟學，與之前同是大學建築系的學生樂隊團員Richard Wright（b. 1943年，倫敦；鍵盤、主唱）、Nick Mason（b. 1944年，伯明罕；鼓手）重組樂團。當時Waters的劍橋高中學弟Syd Barrett（b. 1946年1月6日，劍橋；d. 2006年7月7日。吉他、主唱）也到倫敦唸大學，於是找Barrett及另外一位爵士吉他手Bob Close共同打拼。

　　Barrett極具才華又是藝術學院出身，很快就在這群工科大學生中脫穎而出，取得領導地位，而團名也是他決定的。Barrett收藏不少美國爵士藍調老唱片，他特別喜愛來自喬治亞的Pink Anderson和Floyd Council，因此各用他們一個名字做為團名The Pink Floyd Sound。天才都是孤傲的，不久，兩把吉他起了衝突，Close黯然離開，四人團正式以Pink Floyd之名上路。

崛起於倫敦地下音樂圈

　　回顧Pink Floyd的發展史，1965-68年是由Barrett領軍之開創期。由於成軍

左圖：70年代團員，左上Mason起逆時鐘依序是Wright、Waters和Gilmour　右圖：經典專輯「Dark Side Of The Moon」

於「迷幻」年代，初期在倫敦嬉痞常聚集的酒吧唱些靡靡之音，但他們結合舞台幻燈的效果和搖滾樂的創新嘗試，打響了名號，也吸引唱片公司的目光。在EMI發行的首支單曲 **Arnold Layne** 和由Barrett負責九成創作的處女專輯「Piper At The Gates Of Dawn」，大量使用高超鍵琴技巧、迷幻音效以及大膽歌曲主題和實驗性搖滾風格，獲得極大迴響，一舉躍升為檯面上主流搖滾樂團，但真正的考驗才要開始。到美國宣傳期間，在一次演唱會時Barrett可能事前服用過量的LSD藥物，演唱被迫終止，緊急調來老友David Gilmour（b. 1946年3月6日，劍橋；吉他、主唱）接替他的工作。幾個月後，Barrett因精神狀況持續不穩定而失蹤。

　　主將走了，由Waters扛下重責大任，率領二代團員繼續開創他們實驗性搖滾樂之路。70年出版的「Atom Heart Mother」雖然首次獲得英國專輯榜冠軍（美國第五十五名），基本上前後幾張作品還處於摸索階段。Waters為了掩飾他沒有像Barrett那麼高的填詞譜曲功力，以長篇帶有藍調風味的電子樂器（Wright 的鍵盤音效和Gilmour的電吉他技巧功不可沒）純演奏來取代。隨著日子一天天演進，Wright 和Gilmour的寫歌功力已漸趨成熟，宛如另一對藍儂和麥卡尼。

從月球陰暗面到畜牲專輯

　　73年初，他們發現音效可以強化歌曲想要表達的意念，於是請託美國西岸著名的錄音工程師Alan Parson協助。集結之前已在演唱會上發表過的一些曲目（大部份是由Waters所寫）和新作，進入倫敦Abbey Road錄音室錄製新專輯「The Dark Side Of The Moon」。此專輯以我們所看不到的「月亮陰暗面」，來影射現代人孤寂貧乏之心靈和面臨崩潰時充滿恐懼的精神狀態。頭幾首歌曲調雖然灰暗悲觀，但最後導引至憐憫與關懷，讓人感到還有一絲希望。這是一張少見、藝術和商業上都獲

專輯唱片「Wish You Were Here」

套裝專輯唱片「The Wall」

得極大成就的經典專輯，也是奠定他們成為超級樂團的曠世巨作。英美兩地排行榜都拿下冠軍不用說，在美國專輯榜上還創下一個未破的紀錄——停留在 Top 200 榜內 735 週（十四年多），全球總銷售至今超過一億三千萬張。

　　休息兩年後所推出之新作「Wish You Were Here」和「Animals」（77 年），雖不如「The Dark⋯」專輯來得震撼，基本上仍維持一定的風格與水準。專輯同名歌 **Wish You Were Here** 和 **Shine On You Crazy Diamond** 是為了追念老夥伴 Barrett 而寫，隱約中可「聽」出他們想要借助 Barrett 那種近乎瘋狂、像鑽石般珍貴之力量來提升樂團日益喪失的藝術靈感。話雖如此，「Wish⋯」專輯添加老藍調爵士和靈魂樂到原本的迷幻搖滾中，「Animals」則嘗試正興起的龐克音樂，同樣叫好又叫座。而「Animals」也是一張具有警世意味（用豬、羊、狗三種動物諷刺某些性格的人類）的概念專輯，為下張大碟「The Wall」及 Waters 主導的最後一張專輯「The Final Cut」鋪路。

推倒迷牆也就分崩離析

　　二代 Pink Floyd 經過十年的宣傳巡迴演唱，累積太多的城市、太少的睡眠、太多的諂媚，身心俱疲，但這反而成為他們創作下張專輯的素材。79 年推出雙 LP、總長九十分鐘的搖滾歌劇性質專輯「The Wall」，這張概念專輯以一位搖滾歌手為主角，藉由歌曲講述他從小到大的生活故事（筆者按：有人認為帶有 Waters 自傳的影子），延伸出現代社會諸多問題——文明進步和優渥物質條件並未帶來人類心靈上的滿足，人與人之間無法相互體諒和關懷，就像一道厚牆阻隔，唯有推倒這面牆才能解放我們的心靈。專輯蟬聯美國冠軍十五週，銷售量累計至今二千三百萬套。

　　專輯裡有一系列的歌 **Another Brick in the Wall**（Part 1 to Part 3，圍繞相

似主旋律但有不同的編曲、演奏、音響情境和歌詞），則是Waters回憶起他在劍橋高中所受到的「毒害」，不良教育制度像牆上的某塊磚，打破它後就容易推倒整面牆。除了對教育制度的批判外，Waters在 **<Another (Pt.2)>** 裡，也影射歌迷之盲從心理經常毀滅藝術家的創造力。但諷刺的是音樂性豐富又有兒童和聲（筆者按：原本他們請遠在倫敦的錄音工程師找十幾名五至九年級的小學童，大多是男生，依循概念自由發揮唱一段，打算當作背景音效。沒想到錄音師搞錯了，把所有混音軌都錄下和聲，後來他們一聽也覺得效果很棒，就這樣背景音效取代了他們自己要唱的主歌和聲）的Pt. 2單曲無論在英美均問鼎王座。80年1月19日打入美國熱門榜第七十九名，幾週後快速爬升奪魁，銷售白金單曲唱片。

出自「The Wall」專輯另一首入選*滾石五百大*的是 **Comfortably Numb**。曲長六分半，中慢板、平順中帶些迷幻味道的問答式搖滾歌謠，在頗為經典的電吉他間奏後、尾奏前，Waters無奈的唱出：「（面對人際間欠缺相互關懷以及許多社會問題）我已變得舒服地麻木不仁！」

之後幾年，專輯「The Wall」的成功連帶使 **<Another>** MTV大為流行、演唱會還特設有推倒一面高牆的效果道具、82年「The Wall」被改編搬上大螢幕等，當他們取得更大的商業成就時反而分崩離析。

回顧Waters之前歌曲裡所強調的精神（人該有相互體貼諒解而不要有貪婪之心），在他85年單飛後長期與Gilmour等三人訴訟（Pink Floyd團名使用權商業官司）下消失殆盡，也更形諷刺。

283 **Call Me**

Blondie

名次	年份	歌　　　　名	美國排行榜成就	親和指數
283	1980	**Call Me**	1(6),800419	★★★★
298	1978	One Way or Another	#24,7902	★★★★
255	1978	Heart of Glass	1(1),790428	★★★★

德 國音樂人 Giorgio Moroder（見337頁 **Hot Stuff**）為80年李察基爾主演的名片「美國舞男」*American Gigolo* 譜寫音樂，原本相中英美聯軍 Fleetwood Mac 樂團的玉女 Stevie Nicks（見310頁）來唱主題曲，沒想到被婉拒，轉而求助同樣具有中性慵懶歌聲的 Debbie Harry。

Debbie Harry 是70年代末期竄起的美國新浪潮樂團創作女主唱，她不僅答應唱主題曲，還願意幫 Moroder 填上合適的歌詞。由於德文和英文還是有語言上的思考模式差異，按照 Moroder 的想法該曲可能會名為 Machine Man 或 Metal Man（冷冰冰的機器人或金屬人）。當 Debbie 明白電影內容後，了解 Moroder 的意思是指 mechanical lover（機械愛人），在導演 Paul Schrader 和 Moroder 全然放任 Debbie 自由發揮下，成了現在 **Call Me** 的歌詞，雖看不出那裡與「不具感情的機械愛人」有關，卻是就有那個符合電影情節的味道。由於樂器音軌早已備妥，就等 Harry 的主音歌唱及 Blondie 男團員的和聲，Debbie 自己填的詞，錄起來相當順利輕鬆，幾個鐘頭搞定！ Debbie 對這樣的結果感到欣喜，因為 **Call Me** 與影片劇情是如此地搭配又切題。

超級新浪潮樂團成軍

不要被女主唱那美豔外貌及性感聲音所誤導，以為他們只是商業噱頭下五男拱一女的組合，搖滾樂評對 Blondie 的評價極高，又是擁有英美兩國排行榜最多冠軍曲的新浪潮指標樂團。

1974年八月，吉他手 Chris Stein（b. 1950年1月5日，紐約市）在紐約遇見了一位小樂團的女主唱 Deborah Ann Harry（暱稱 Debbie。b. 1945年7月1日，邁阿密市），兩人相識甚歡，決定招兵買馬共組樂團。74-76年，雖然更改兩次團名，團員也異動頻繁（最後維持五名男樂師一名女主唱），但在紐約的俱樂部及私人會所闖出了名號。76年以「金髮」的 Debbie 為樂團形象訴求，正名為 Blondie，並獲得

79年Chris Stein and Debbie Harry

專輯唱片「Parallel Lines」

PSR的乙紙合約,推出首張樂團同名專輯。77年,PSR被英資唱片公司Chrysalis所併購,發行第二張專輯「Plastic Letters」,轟動全英國。

金髮美女色藝兼具

此時,樂團的雛型和風格在製作人Richard Gottehrer之雕塑下已逐漸確立,雖然Debbie不能代表整個Blondie(其他男性成員的創作以及樂器演奏實力都十分出色),無法否認的,她的美豔外表和不羈個性是新樂團較容易受到注目的決定性因素。Blondie初期模仿Randy and The Rainbows的演唱方式,並加入60年代女子樂團特有的輕鬆搖滾調調,就如一位性感成熟卻天真的女人與一群不修邊幅的龐克男隊員混在一起,成功塑造出表面復古懷舊(服裝造型,搖滾)骨子裡卻新潮時髦(流行風格,龐克)的形象和音樂。為了將英國的成功經驗帶回美國,特別邀請有「暢銷曲製造機」稱號的商業炒手Mike Chapman擔任製作人,共同打造第三張專輯「Parallel Lines」。

「Parallel Lines」大部份的歌曲是由團員所創作(以Debbie和Chris為主),有不少新浪潮搖滾佳作。例如首支單曲**One Way or Another**(79年打進美國熱門榜Top 30)、英美兩地冠軍曲**Heart of Glass**等,媒體給與很高評價,並認為是展現Blondie新浪潮音樂運動最完美的指標唱片,十六年後被選入滾石五百大經典專輯。不過,有得必有失,**<Heart>**向流行低頭,在排行榜取得好成績以及促銷專輯的商業行為(如LP專輯附贈Debbie性感撩人的海報,據聞是當時英美男歌迷房間牆壁上的不二之選,筆者我也有乙張),雖然多了不少流行聽眾,但也引發龐克搖滾迷的撻伐和抵制。Debbie為了此事,還向堅持不走商業曲風的貝士手Nigel Harrison解釋並致歉。

單曲唱片

「美國舞男」電影原聲帶唱片

　　1980年4月19日，**Call me**在Blondie無心插柳但精彩的演唱下，稱霸六週冠軍並獲得80年*告示牌*年終熱門榜單曲第一名。美國排行榜歷史上，出自為電影原聲帶所作並獲得年度總冠軍的歌曲只有三首，最早是67年Lulu的**To Sir With Love**「吾愛吾師」；接下來74年Barbra Streisand的**The Way We Were**「往日情懷」；最後就是還有藝術成就光環的超級名曲**Call Me**。

　　在協助錄製「美國舞男」電影原聲帶的同時，Chapman也持續為Blondie製作第四、五張專輯。其中以「Autoamerican」的成績較好，嘗試新曲風的**The Tide Is High**和**Rapture**於81年初都拿下冠軍。**Rapture**有一段配合節拍半唸半唱的副歌，非常特別，類似Hip-hop或Rap，可算是「饒舌歌」的先趨。

　　在一個偶然機會，接觸John Holt所寫的**The Tide Is High**（這是Blondie四首冠軍曲中唯一非自創）。大家一致同意這是首非常獨特且動聽的歌曲，而製作人Chapman也認為如果由他們以新浪潮基調加上Debbie慵懶又挑逗的唱法來重新詮釋雷鬼樂（reggae），將會是另一首暢銷曲。

　　1982年Blondie推出第六張專輯後，因忙各自的事業而宣告解散。Debbie除了繼續在歌壇奮鬥外也朝電影圈發展，但都沒有突出的表現。99年，昔日酷似性感女神瑪麗蓮夢露的熟女雖已成為歐巴桑，但魅力不減當年。復出重組樂團，推出新專輯，並以單曲**Maria**獲得英國榜冠軍，幸運地完成一項難得的紀錄──唯一於70、80、90三個年代擁有英國冠軍曲的美國樂團。2005年底，Blondie被引荐進入「搖滾名人堂」。

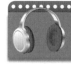

Call Me

詞曲：Giorgio Moroder、Deborah Harry

＞＞＞前奏

主歌 A-1

Dm　　　　　　　　　B♭
Colour me your colour, baby　Colour me your car　　　用你的色彩和汽車渲染我,寶貝
Colour me your colour, darling　I know who you are　　用你的色彩渲染我,達伶 我知道你
Gm　　　　　Am　　　Gm　　　　　　Am
Come up off your colour chart　I know where you're comin' from　來吧精彩圖表 我知你來自那裡

副歌 A-1 段

　　　Dm　　　　　　　F
Call me (call me) on the line　　　　打電話找我
　　　Gm　　　　　　B♭
Call me, call me any - anytime　　　任何時候都可找我
　　　Dm　　　　　F
Call me (call me) my love　　　　我的愛人找我
　　　　　　　　　　　　　B♭
You can call me any day or night　Call me　不分日夜你都可以找我
　　　　　　　　　　　　　Gm　　　　B♭　　　　　Dm
副歌A-1段重覆時改為 When you're ready we can share the wine　Call me

＞＞間奏

主歌 A-2

Dm　　　　　　　　　　B♭
Cover me with kisses, baby　Cover me with love　　寶貝,用親吻和愛情完全裏住我
Dm　　　　　　　　　　B♭
Roll me in designer sheets　I'll never get enough　　用名牌床單捲住我 我永不滿足
　　Gm　　　　　Am　　　　Gm　　　　Am
Emotions come, I don't know why　Cover up love's alibi　感情來時,我不知為何 用藉口掩飾

副 歌 A-1 段 重 覆 一 次　　　　當你準備好時我們一起喝酒

＞＞間奏 ＋ 變奏

變奏主歌 B

Em　　　　　　　　　Bm
Ooo-oo-oo-oo-oo-oo, he speaks the languages of love　他用各種語言談情說愛
Em　　　　　　　Bm
Ooo-oo-oo-oo-oo-oo, amore, chiamami, chiamami (義語)　找我 愛人
F　　　　　　　　　　　　　C
Ooo-oo-oo-oo-oo-oo, appelle-moi mon cherie, appelle-moi (法語)　找我 愛人
Dm　　　　　　　　　　　　B♭
Anytime, anyplace, anywhere, any way　　任何時間,地點,方式
　　Gm　　　　　　　　　Am
Anytime, anyplace, anywhere, any day -ay　任何一天

＞＞變間奏

副 A-2

Dm　　　　　　　F　　　　Gm　　B♭
Call me (call me) my love　Call me, call me any-anytime
Dm　　　　　　　F　　　　Gm　　　　B♭
Call me (call me) for a ride　Call me, call me for some overtime　找我兜風 找我, 超時找我

副 A-3

Dm　　　　　　　F　　　　Gm　　B♭
Call me (call me) my love　Call me, call me in a sweet design　愛人,找我,給我甜美的構思
Dm　　　　　　F　　　　Gm　　　　B♭
Call me (call me), call me for your lover's lover's alibi　用你愛人的託辭找我

尾段副歌

　　　Dm　　　　　　　F
Call me (call me) on the line
　　　Gm　　　　　　B♭
Call me, call me any-anytime
Dm　　　　　　F　　G　　B♭
Call me (call me)　Oh, call me, Ooo-hoo-hah

Call me (call me) my love …fading

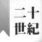

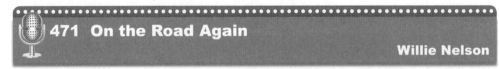

471 On the Road Again

Willie Nelson

名次	年份	歌　　名		美國排行榜成就	親和指數
471	1980	**On the Road Again**	鄉村榜冠軍	#20,8009	★★★★
302	1975	Blue Eyes Crying in the Rain	鄉村榜冠軍	#21,7509	★★

從寫傳統鄉村歌曲起家，Willie Nelson在美國娛樂圈打滾已超過半個世紀。擁有詞曲作者、歌手、作家、詩人、演員等多重身份，但最舉足輕重的還是他做為創作歌手時在改革鄉村音樂之貢獻與地位，生涯寫過、出過的歌曲和唱片也難以計數。

違反規則的鄉村音樂

Willie Hugh Nelson（b. 1933年4月30日，德州Abbott）的母親生下他沒多久就與丈夫離異，父親取了新歡後棄子離家，Willie和姊姊是被對音樂都很有興趣的祖父母帶大。除了帶姊弟倆唱聖歌外，Willie六歲時阿公教他彈吉他，沒想到七歲時竟會作曲，九歲即加入樂團。靠唱歌半工半讀唸完中學，十九歲先成家再立業，54至56年進入大學讀農藝，最後還是因無法忘情音樂而輟學。

從小Nelson的音樂風格明顯受到老牌鄉村歌手Hank Williams之影響，50年代在Nashville時先以寫歌為主，作品陸續被Patsy Cline、Roy Orbison（見84頁）等歌星唱紅。Nelson當然不會以此為滿足，經過努力，62年起終於成為發片歌手。轉換三家唱片公司共出版十六張錄音室專輯後，來到Atlantic公司，終於因73年專輯「Shotgun Willie」而有了大突破。

1975年「Red Headed Stranger」（筆者按：我個人聽不太懂、最沒outlaw精神的鄉村名曲 **Blue Eyes Crying in the Rain** 出於此）、78年「Strardust」兩張

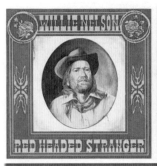
專輯「Red Headed Stranger」

80年Willie Nelson

原聲帶專輯「Honeysuckle Rose」

專輯叫好又叫座，原因是 Nelson 以「違反鄉村音樂規則」的創作和民謠唱腔（與 Bob Dylan 類似的濃濃鼻音），將鄉村與搖滾結合一起，成為 outlaw country music 的指標人物。73 年，與 Kris Kristofferson、Waylon Jennings、Johnny Cash（見 46 頁）等鄉村歌星所組的「鬆散」樂團 Highwaymen，則又再添加一些 blues 音樂元素。80 年 Nelson 參與一齣西部鄉村片 *Honeysuckle Rose* 的演出，並負責電影音樂，影片及原聲帶不怎麼樣，但裡面一首輕快動聽、平易近人又道盡巡迴樂團期盼四處旅行演唱增廣見聞之心境的 **On the Road Again**，是 Willie Nelson 最受人喜愛的「國際級」流行美式鄉村歌曲。

On the Road Again

詞曲：Willie Nelson

> > > 前奏

主歌 A-1 段

E
On the road again 　　　　　　　　　　　　　　　再次上路
　　　　　　　　　　　　　　G#m
Just can't wait to get on the road again 　　　　我等不及再次上路
　　　　　　　　　　　　　　　F#m
The life I love is makin' music with my friends 　我愛的生活是與好友一起玩音樂
A　　　　　B　　　　　　　　E
And I can't wait to get on the road again 　　　　而我等不及再次上路

主歌 A-2 段

E
On the road again 　　　　　　　　　　　　　　　再次上路
　　　　　　　　　　G#m
Goin' places that I've never been 　　　　　　　前往一個不曾去過的地方
　　　　　　　　　　　　　F#m
Seein' things that I may never see again 　　　　看一些或許我從未看過的事物
A　　　　　B　　　　　　　　E
And I can't wait to get on the road again 　　　　而我等不及再次上路

副歌

A
On the road again 　　　　　　　　　　　　　　　再次上路
　　　　　　　　　　　　　　　　　　　E
Like a band of gypsies we go down the highway 　像吉普賽人樂團沿著公路旅行
　　　　　A
We're the best of friends 　　　　　　　　　　　我們是最好的朋友
　　　　　　　　　　　　　　　　　　　　　　　E
Insisting that the world keep turnin' our way, and our way 　堅持照我們的步調運轉,自己的方式

主 歌 A-1 段 重 覆 一 次

> > 間奏 吉他 ＋ 口琴

副 歌 重 覆 一 次

主 歌 A-1 段 重 覆 一 次 ＋ I can't wait to get on the road again ＋ 小 段 尾 奏

484 I Love Rock 'n Roll

Joan Jett

名次	年份	歌　　　名	美國排行榜成就	親和指數
484	1982	I Love Rock 'n Roll	1(7),820320	★★★★

英歐美流傳多年、數次灌錄的 **I Love Rock 'n Roll**，終於在 Joan Jett 與幕後樂團 The Blackhearts 以巡迴走唱方式打歌（Jett 在美國音樂類型導向的廣播電台眼中為「三不管」藝人），才受到大家的矚目。傑出的演唱足以作為少數80年代女性搖滾表率，入選滾石五百大名曲應與創作無關（歌名或許有印象分數）。

1975年，有個英國樂團 The Arrows 的主唱 Alan Merrill 聽過 The Rolling Stones 的 **It's Only Rock 'n Roll (But I Like It)** 之後，直覺、沒有不敬地與隊友 Jake Hooker 合寫了「回應歌曲」**<I Love>**。他們自認是最佳作品，興沖沖拿給樂團製作人 Mickie Most 聽，沒想到 Most 反應冷淡。由於錄音品質不佳，Most 把它放在另一首主打單曲唱片的 B 面，樂團對這首歌仍不死心，另外於電視台又錄了另一版本並且經常在他們出現的節目中演唱。

Joan Marie Larkin（1958年9月22日，賓州）於75至78年擔任一個女子搖滾團體 The Runaways 的主唱吉他手，來到英國巡迴演出時，Joan 看到電視上 The Arrows 演唱 **<I Love>**，她很想翻唱（兩位作者樂觀其成），但其他團員興趣缺缺。The Runaways 解散後，以藝名 Joan Jett 單飛，並且組了 The Blackhearts 幕後樂團，在前 The Sex Pistols（見318頁）兩位團員的協助下灌錄 **<I Love>**，只發行於荷蘭（也是單曲唱片 B 面）。

Jett 回美國後，Hooker 帶一位音樂人去看她們在紐約史坦特島的演唱會，後來

80年代Joan Jett

專輯唱片「I Love Rock 'N Roll」

與 Joan 的經紀人達成協議，大家一同幫她製作單曲和新專輯。於是 Joan 又重新灌唱一遍，這次大家都很滿意特別是 Hooker，讚曰為他夢想中 **<I Love>** 應有的「模樣」。由於發行單曲和專輯的 Boardwalk 唱片公司規模不大，加上主要廣播電台認為歌手的曲風與電台屬性不合（筆者按：流行電台認為太龐克；新浪潮電台當它為流行音樂；抒情歌曲電台則嫌太吵）而很少主動介紹，逼不得已 Jett 和樂團只好全美走透透，以「苦行僧」方式宣傳「新」歌。辛苦終於有了回報，**<I Love>** 鹹魚大翻身，熱賣百萬張，同名專輯連帶也拿下美國排行榜亞軍。

I Love Rock 'n Roll

詞曲：Jake Hooker、Alan Merrill

>＞＞前奏 電吉他

主歌 A-1 段	Em I saw him dancin' there by the record machine	伴隨簡易唱盤音樂我見他在跳舞
	B I knew he must a been about seventeen	我知道他應有十七歲
	A B Em A The beat was goin' strong Playin' my favorite song	節奏愈來愈強 放著我最喜歡的歌
	And I could tell it wouldn't be long	而我應該告訴他不會太久後
	B A 'Till he was with me, yeah, me, I'd tell it wouldn't be long	他跟我在一起,告訴他不久後
	B 'Till he was with me, yeah, me	直到和我在一起
副歌	Em Singin' I love rock 'n roll	唱著 我愛搖滾樂
	A B So put another dime in the jukebox, baby	投個硬幣到點唱機裡,寶貝
	Em I love rock 'n roll	我愛搖滾樂
	A B Em So come and take your time and dance with me	所以花點時間來與我共舞
主歌 A-2 段	Em He smiled so I got up and asked for his name	他笑笑,於是我整裝一下並請教大名
	B That don't matter, he said, 'cause it's all the same	叫啥名字不重要,沒有差別
	A B Em A Said, can I take you home where we can be alone	他說 我能帶妳回家 只有我倆之處
	And next we were movin' on	接著我們動身
	B A B He was with me, yeah, me, next we're movin' on, he's with me, yeah, me	他和我一起,耶,動身了
	副歌 重覆 一 次	

>＞間奏 電吉他

主歌 B 段	B Em A Said, can I take you home where we can be alone	他說 我能帶妳回家 只有我倆之處
	And next we're movin' on, he was with me, yeah me	他和我一起,耶,動身走吧
	And we'll be movin' on and singin' that same old song, yeah, with me	與我一起唱那首老歌
	副歌 重覆 一 次 (和聲) 副歌 重覆 四 次 (合唱)	

58 Billie Jean

Michael Jackson

名次	年份	歌　　名	美國排行榜成就	親和指數
58	1983	**Billie Jean**	1(7),830305	★★★★★
337	1983	Beat It	1(3),830430	★★★★

簡 單說來，Michael Jackson（b. 1958年8月29日，印地安那州；d. 2009年6月25日）從小時候The Jackson Five開始到個人歌手，最後成為家喻戶曉的「流行天王」，除了靠自己外，一路走來都有貴人扶持。80年代初期雖然不完全算是他的巔峰，但「Thriller」專輯則是唯一可留芳千古的佳作。

成功踏出第一步

有人認為The Jackson Five（見220頁）自1971年後唱片賣不好，可能與兄弟相爭出個人單曲有關。不過就71至74年以團體名義發行的單曲成績來看，還算可以，真正導致「走下坡」或「鬧牆」的原因不是兄弟而是賓主關係。Jackson老爸覺得在Motown這幾年，小朋友們像是被嚴格操控的傀儡，現場表演時不准自行彈奏樂器；當他們學習創作也有作品時無法灌錄；孩子們漸漸長大後，公司卻沒能認真思考轉型或定位問題。75年，老爸帶領Jackson兄弟跳槽至CBS集團Epic唱片，豐厚的合約重點有：唱片銷售盈餘20%歸Jackson家族（Motown只給2.8%）、他們可以灌錄自己的創作、彈奏樂器以及擁有製作唱片之權限和空間。

與原東家打了幾個月的合約官司（真正結束是在80年），大老闆Berry Gordy, Jr.雖捨不得但還是放他們走，Gordy曾難過地回憶說：「Jackson兄弟是Motown最後一個大牌！」條件之一是The Jackson Five這個名字要永遠留在Motown，而Jermaine可能是要力挺泰山大人Gordy，沒有跟著出走。

遺缺由么弟Randy頂替，新的五人組名為The Jacksons。初期，CBS找來PIR「費城國際唱片」（後來併入Epic公司）的製作團隊為Jackson兄弟合唱團打造新唱片。首張同名專輯主打歌 **Enjoy Yourself**，以Michael一貫甜美優質歌聲來唱時下流行的迪斯可，獲得熱門榜第六名和白金唱片。78年底，由他們自行製作與部份創作的專輯「Destiny」大獲好評，從 **Blame It on the Boogie**、**Shake Your Body** 兩首歌，可嗅出Michael的歌唱風格逐漸成熟、多元。

專輯唱片「Off The World」

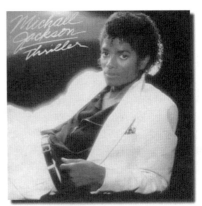

專輯唱片「Thriller」

第二位貴人

　　1978年，Michael因參與改編自黑人版音樂劇 *The Wiz* 電影「新綠野仙蹤」演出而結識該片音樂總監Quincy Jones，兩人一見如故。Quincy為Michael操刀Epic的首張個人專輯「Off The Wall」。該專輯於79年八月上市，佳評如潮，獲得滾石雜誌五星高評價，連一向吝嗇公開讚揚人的樂評Davis Marsh曾說：「Michael用充滿年輕氣息卻又熟練的聲音，為現代音樂作了最佳詮釋。超越一切文字和想像的空間限制，是張經典之作！」Michael正式脫離泡泡糖色彩，展開璀璨的巨星之路。於80年，Michael忙完個人專輯後，回去「幫」The Jacksons，推出專輯。接著五兄弟展開首次全美大型巡迴演唱，足跡遍及39個城市，每場平均吸引上萬名樂迷前來觀賞，81年集結現場演唱實況的專輯「The Jacksons Live」也順勢大賣。這是Michael與兄弟們最後一次合作。84年，Jermaine回鍋頂替Michael，The Jacksons再度推出新作品。不過，時代變了、潮流退了，只剩Michael持續發光發熱，只留下Jermaine偶而對Michael的牢騷。

鹿鼎記超越天龍八部

　　有時筆者會把「Off The Wall」想成是金庸的*天龍八部*，唯有精心籌劃兩年、唯有Michael和Quincy才能超越自我，83年「Thriller」專輯就像*鹿鼎記*，震撼了樂壇，為「流行天王」奠定二十年的基礎！Quincy曾說：「長久以來，黑人音樂被視為『次等』，但它的精神卻是流行音樂之全面原動力，Michael把我們帶到我們該屬於的境界，他連結了世界上所有的熱情心靈。」那有可能是全球多數的「熱情soul」都買了這專輯（筆者也有一張黑膠LP）。專輯和歌曲囊括八項葛萊美獎、超

招牌舞步Moonwalk

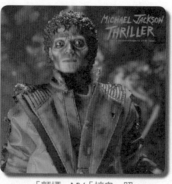
「顫慄」MV「搞鬼」照

單曲唱片

過四千萬張的銷售量和其他成就打破所有先例——如三十七週*告示牌*專輯榜冠軍，超越當代所有流行或搖滾唱片；一張專輯出現七首熱門榜 Top 10 單曲（雖然後來有人平此紀錄）。

如果不理會 Michael 的歌就不可能反應出 83 那年的流行音樂，Michael 幾乎主宰了當年的排行榜。首支單曲 **The Girl Is Mine** 與披頭天王保羅麥卡尼合唱，在一月份獲得亞軍，當第二首 **Billie Jean** 登上榜首蟬聯第六週時，Michael 創下排行榜史上紀錄——首次藝人團體的專輯及其單曲同時獲得流行及黑人榜雙料冠軍，專輯也拿到舞曲/迪斯可榜冠軍更不在話下。一週後，**Billie Jean** 和「Thriller」也同時登上英國榜首，Michael 的威力橫掃了全世界。

如果「Thriller」未上市前 Michael 擔心達不到已經很棒的「Off The Wall」之成就，那他是多慮了！「Off The Wall」專輯榜季軍，銷售八白金；只有四首 Top 10 曲，含兩首冠軍 **Don't Stop 'Til You Get Enough**（個人第一張白金唱片，首座葛萊美最佳 R&B 演唱男歌手獎）和 **Rock With You**（四週冠軍）。

自重人重之

從「Off The Wall」專輯裡的部份歌曲如 **<Don't Stop>**，Michael 就開始嘗試自己創作、編曲甚至練習製作，而 **<Billie>** 的基本節奏和鼓擊則完全是他的 idea。根據錄音鼓手接受訪談指出：「我被 Quincy 和 Michael 帶到一個空房間，裡面只有一套鼓，他們跟我談了兩、三個鐘頭大致的概念，我自行演練一番，真正進錄音室時我錄了大約八到十回。」**<Billie>** 的另一項特色是貝士聲線，這也是 Michael 個人的想法，他請 Brothers Johnson（*筆者按：77 年名曲* **Strawberry Letter 23**）樂團的 Louis Johnson 多帶三、四把貝士吉他，他想聽聽看不同廠牌樂器的音質，最

後選擇日本製Y牌，也告知Louis他想要的bass line。

　　Musician 雜誌對 **<Billie>** 的錄製過程有詳盡報導，除Quincy把這些「線」做最後完美的整合成「網」外，還提到幾位幕後英雄如混音工程師為了Michael努力以赴，而驚人的是Michael之唱聲只take一次Quincy就說OK。**<Billie>** 蟬聯七週熱門榜冠軍，打破自己小時候五週的 **I'll Be There**（見223頁）。至於Michael所寫的歌詞倒是很有趣，藉由回憶與「非愛人」Billie Jean共舞上床的過程，來提醒青少年做愛前要戴保險套，免得以後打小孩歸屬官司？

　　83年四月底，*Billboard* 雜誌有篇專欄提到，「Thriller」第三支單曲 **Beat It** 是在 **<Billie>** 蟬聯七週退下一週後奪冠三星期，這創下同位藝人團體兩首冠軍曲間隔最短的紀錄，除了64年2月1日到5月2日披頭四自己的「三連莊」外（見107頁）。兩週前，**Beat It** 進入Top 5，**<Billie>** 還是冠軍，一位藝人團體兩首單曲同時名列前五名在80年代就這麼一次，其餘四次全發生於70年代如Bee Gees（見327頁）等。

夢想思考與專注

　　以專輯為導向的搖滾廣播電台，很少將黑人的流行歌曲唱片排上節目單，即使是 **Beat It** 單曲發行之初，這要感謝重金屬搖滾樂團Van Halen的二弟 Eddie Van Halen之精彩又爆發力十足的電吉他前奏。這次與Michael的合作差點「流產」，頭兩次的電話斷斷續續又聽不清楚，第三通傳來說："This is Quincy Jones…"，Eddie還一度誤以為是什麼惡作劇電話。Eddie後來確認要在Michael的新歌彈上一段吉他solo，二話不說立刻答應且不收取任何報酬。

　　Michael從五歲開始表演，相信一、二十年來也學到不少歌唱技巧，但這次為了專輯和重搖滾唱腔的 **Beat It**，又去「拜師學藝」。根據身邊的人說，他幾乎每天早上八點半左右就會到老師家準備練唱。另外，為了增加 **Beat It** 的流通性，Michael自掏十六萬美元拍攝MV。短片故事內容與歌詞差不多，由一群舞者扮演兩個幫派準備「幹架」，最後Michael以調停人角色出現，勸大家「走開」及大夥兒都是兄弟要和平相處，一起跳舞。在編舞上，與Jackson兄弟小時候騎車玩耍的動作有關。*Time* 雜誌說：「Michael是位專注的藝人，他永遠在夢想及思考！」

Billie Jean

詞曲：Michael Jackson

>>>前奏

主歌
A-1
段

Em　F#m/E　　　G/D　　　　　F#m/E
She was more like a beauty Queen from a movie scene
　　　　　　　　　　　　　　　　　　　她像電影裡的皇后般那麼美
Em　　F#m/E　　　　　　　　　F#m/E　Am
I said don't mind, but what do you mean "I am The One"
　　　　　　　　　　　　　　　　　　　先不管,但妳說我是真命天子是何意義
　　　　　　　　　　　　　　　　Em　　F#m/E　G/D
Who will dance on the floor in the round
　　　　　　　　　　　　　　　　　　　那位一直跳舞旋轉不停的人
　　F#m/E　　　　Am　　　　　　　　　　　　　Em
She said I am The One who will dance on the floor in the round
　　　　　　　　　　　　　　　　　　　她說我就是那很會跳舞的"唯一"
Em　　F#m/E　　　　　G/D　　　　F#m/E
She told me her name was Billie Jean, as she caused a scene
　　　　　　　　　　　　　　　　　　　她叫比莉珍,總是引男人側目
Em　　F#m/E　　　　　G/D　　　　　F#m/E　　Am
Then every head turned with eyes that dreamed of being The One
　　　　　　　　　　　　　　　　　　　每個人都注視著她想成那"唯一"
　　　　　　　　　　　　　　Em
Who will dance on the floor in the round
　　　　　　　　　　　　　　　　　　　那位一直又很會跳舞的人

主歌
B-1
段

C
People always told me be careful of what you do
　　　　　　　　　Em　　　　　　　　　　人們告誡說要清楚自己在做什麼
　　　　C　　　　　　　　Em
And don't go around breaking young girl's hearts
　　　　　　　　　　　　　　　　　　　不要隨便傷了少女的心
　　　　C　　　　　　　　Em
And mother always told me be careful of who you love
　　　　　　　　　　　　　　　　　　　連母親也常說,小心你所愛上的人
　　　　　　　　　　　　　　　　B7
And be careful of what you do, 'cause he lie becomes the truth
　　　　　　　　　　　　　　　　　　　謹慎小心,有時會弄假成真

副歌

Em　F#m/E　　　G/D　　F#m/E
Billie Jean is not my lover
　　　　　　　　　　　　　　　　　　　比利珍不是我的情人
Em　　　　F#m/E　　　G/D　　F#m/E　　Am
She's just a girl who claims that I am The One
　　　　　　　　　　　　　　　　　　　她只是宣稱我是"唯一"的女孩
A　　　　　　　　Em　F#m/E　G/D
But the kid is not my son
　　　　　　　　　　　　　　　　　　　但那個小孩不是我的兒子
　　　　　F#m/E　　　Am　　　　　　　Em
She said that I am The One, but the kid is not my son
　　　　　　　　　　　　　　　　　　　她說我是"唯一",但小孩不是我的

主歌
A-2
段

Em　　F#m/E　　　G/D　　　　　F#m/E
For forty days and forty nights, the law was on her side
　　　　　　　　　　　　　　　　　　　四十晝夜下來,法律站在她那邊
Em　　F#m/E　　　　G/D　　　　　　　　　　Am
But who can stand when She's in demand, her schemes and plans
　　　　　　　　　　　　　　　　　　　誰能忍受她的頤指氣使,陰謀
　　　　　　　　　　　　　　　Em　　F#m/E　G/D
(Go dance on the floor in the round)
　　　　　　　　　　　　　　　　　　　詭計
F#m/E　　　Am　　　　　　　　　　　　　　　　F#m/E　G/D　F#m/E
So take my strong advice, just remember to always think twice
　　　　　　　　　　　　　　　　　　　聽我的勸告凡事三思後行
　　　　　　　　　　　　　Em　　F#m/E　G/D
'Cause we danced on the floor in the round
　　　　　　　　　　　　　　　　　　　因為我們一起跳舞,跳出是非來
F#m/E　　　Am　　　　　　　　　　　　　Em　　F#m/E　G/D　F#m/E
So take my strong advice, just remember to always think twice
　　　　　　　　　　　　　　　　　　　強烈建議,事前多想一想
　　F#m/E　　　　G/D　　　　　　F#m/E
She told my baby we danced 'till three and she looked at me
　　　　　　　　　　　　　　　　　　　她告訴小孩我們共舞到三點之事
　　　　　F#m/E　　　G/D　　　F#m/E　　　Am
Then showed a photo my baby cried his eyes were like mine
　　　　　　　　　　　　　　　　　　　拿出小孩照片說那哭紅的眼像我
　　　　　　　　　　　　　Em　　F#m/E　G/D　F#m/E
(Go dance on the floor in the round)

主歌
B-2
段

C
People always told me be careful of what you do
　　　　　　　　　　　　　　　　　　　人們告誡說要清楚自己在做什麼
　　　　C　　　　　　　　Em
And don't go around breaking young girl's hearts
　　　　　　　　　　　　　　　　　　　而且不要隨便傷了少女的心
　　　　C　　　　　　　Em
But she came and stood right by me Just a smell of sweet perfume
　　　　　　　　　　　　　　　　　　　但誰能忍受她在你面前的誘惑
　　　　C　　　　　　　　B7
This happened much too soon　She called me to her room
　　　　　　　　　　　　　　　　　　　這一切發生太快她帶我進她房間

尾副歌

| Em F#m/E G/D F#m/E |
Billie Jean is not my lover　　　　　　　　　　比利珍不是我的情人

Em　　　　　F#m/E　　G/D　　F#m/E　　Am
She's just a girl who claims that I am The One　　她只是宣稱我是真命天子的女孩

　　　　　　　　　　Em
But the kid is not my son No, no, no…　　　　那個小孩不是我的,不不不

副 歌 重 覆 一 次 ＞＞ 間奏

She said I am The One, but the kid is not my son ＋ 尾 副 歌 重 覆 一 次

She said I am The One, but the kid is not my son

She said I am The One × 3 ＋ Billie Jean is not my lover × 6 …fading

Beat It

詞曲：Michael Jackson

＞＞＞前奏　電吉他solo是由Eddie Van Halen客串

主歌A-1段

Em　　　　　　　　　　　　D
They told him don't you ever come around here　　他們叫他不准再到這裡閒晃

　　　Em　　　　　　　　　　　　D
Don't wanna see your face, you better disappear　　不想再看到你,最好消失

　C　　　　　　　　　　　　D
The fire's in their eyes and their words are really clear　　他們眼中有怒火,嗆聲很明確

　　　Em　　　　　D
So beat it, just beat it　　　　　　　　　　所以走開,滾就對了

主歌A-2段

Em　　　　　　　　　　　D
You better run, you better do what you can　　你最好逃走,盡你一切所能

　　　Em
Don't wanna see no blood, don't be a macho man　　不要有血光之災,別逞匹夫之勇

　C　　　　　　　D
You wanna be tough, better do what you can　　你要夠強悍,盡一切所能

　　　Em　　　　　　D
So beat it, but you wanna be bad　　　　　　所以避開,但你又想要狠

副歌

　　　　Em　D　　Em　　D
Just beat it, (beat it), beat it, (beat it)　　走開,滾就對了

　　Em　　　　　　D
No one wants to be defeated　　　　　　　沒人想被打敗

　　　　Em　　　　　　D
Showing how funky and strong is your fight　　你的戰鬥顯現出多驚恐又強烈

　　Em　　　　D
It doesn't matter who's wrong or right　　　　這非關誰對誰錯

　　　　Em　　　　D
Just beat it, (beat it) × 4　　　　　　　　　所以走開

主歌A-3段

Em　　　　　　　　　　　　D
They're out to get you, better leave while you can　　他們到處在堵你,能閃就閃

　　　Em　　　　　　　　　D
Don't wanna be a boy, you wanna be a man　　別當小鬼,當個男子漢

　C　　　　　　　　D
You wanna stay alive, better do what you can　　你想活命,最好盡其所能

　　　Em　　　　　D
So beat it, just beat it　　　　　　　　　　所以走開,躲開就對了

主歌A-4段

Em　　　　　　　　　　D
You have to show them that you're really not scared　　你必須讓他們知道你並不是真怕

　　　Em　　　　　　　　　　D
You're playing with your life, this ain't no truth or dare　　這是在玩命,無關真理或膽量

　　　Em　　　　　　　　　D
They'll kick you, then they beat you, then they'll tell you it's fair　　他們對你又踢又打 然後說扯平了

　　　Em　　　　　　D
So beat it, but you wanna be bad　　　　　　所以避開,但你又想要狠

副 歌 重 覆 二 次

＞＞間奏 Just beat it, (beat it) Just beat it, (beat it) 間奏　　副歌重覆四次…fading

84 Every Breath You Take

The Police

名次	年份	歌　　　　名	美國排行榜成就	親和指數
84	1983	**Every Breath You Take**	1(8),830709	★★★★★
388	1979	Roxanne	#32,7905	★★★

以簡單層面的意義來看，大多把70年代末崛起的The Police定位成「龐克」樂團，但嚴格來說他們帶有reggae雷鬼節奏之曲風又不屬於真正的「龐克樂」，較貼切一點應該歸為新浪潮流行搖滾。在名曲**Every Breath You Take**紅透半邊天後，鋒芒畢露的靈魂人物、創作主唱貝士手Sting積極尋求個人發展，常讓新樂迷誤以為Sting等於「警察」，事實上其他兩位團員也都有不凡的音樂素養和技藝。

蜜蜂螫刺

Gordon M. T. Sumner（b. 1951年10月2日，英格蘭Wallsend）年輕時做過許多工作（工人、兼任教師、政府文職）也經常參加一些爵士樂隊演出，由於酷愛穿著黑條紋黃毛衣，活像一隻會螫（sting）人的蜜蜂，大家叫他Sting。

鼓手Stewart Copeland（b. 1952年7月16日，維吉尼亞州；下頁左圖左者）的父親是美國CIA情報員，在埃及、中東長大，回到加州唸大學後移居英國，加入一個前衛樂隊Curved Air。76年，樂團解散，隔年Copeland和Sting相識，找吉他手Henri Padovani組成The Police。1977年五月，在Copeland與兄長創設的Illegal Records（I.R.S.公司前身）旗下發行首支單曲**Fall Out**，獲得不錯評價。此時，具有豐富樂團經驗的吉他手Andy Summers（b. 1942年12月31日，英格蘭Landshire；下頁左圖居中者）加入，沒多久Padovani離團另謀出路。

78年初，新的三人團和Illegal唱片加盟美國A&M公司，在預算有限下以不到四千英鎊錄好首張專輯「Outlandos d'Amour」。接著，他們不理會唱片公司的盤算，在美國展開小規模的巡迴演唱，迫使A&M於79年初發行處女專輯和單曲**Roxanne**（78年在英國推出時並未出名），打進熱門榜Top 40。根據雜誌訪談資料，Sting說**Roxanne**是他以前在巴黎邂逅一位「性工作者」有感而發所寫（筆者按：該名女子是否叫Roxanne不得而知？但可能性很高）。

警察樂團介於龐克和新浪潮的曲風在Sting之創作、高亢帶磁性唱腔和即興貝士；搭配Copeland變化多端的雷鬼節奏；最後由Summers擅長的厚實起伏搖滾

處女專輯「Outlandos d'Amour」最右Sting

專輯唱片「Synchronicity」

吉他作整合，逐漸闖出名號。79、80年兩張同樣以法文命名的專輯「Reggatta De Blanc」、「Zenyattà Mondatta」銷售均超過百萬張，故鄉樂迷特別捧場，專輯雙雙搞元，四首單曲 **Message in a Bottle**（英國冠軍）、**Walking on the Moon**（英國冠軍）、**Don't Stand So Close to Me**（英國冠軍、熱門榜 Top 10）、**De Do Do Do, De Da Da Da**（英美 Top 10）更加氣勢如虹。第四張專輯的季軍曲 **Every Little Thing She Dose Is Magic** 則把球帶到只剩十二碼。

佔有嫉妒監視

83年，近十白金大碟「Synchronicity」讓樂團的聲望達到巔峰（英美專輯榜冠軍，美國蟬聯十七週）。由Sting創作、主導（少見以貝士撐起整首歌曲架構）之 **<Every>**，明顯看出他們的雷鬼和爵士音樂背景。經過多次修改，刪除精心製作的電子合成樂，以最簡單的雷鬼貝士伴奏Sting獨特嗓音，成為叫好又叫座（83年美國熱門年終單曲榜總冠軍；勇奪葛萊美年度最佳歌曲、最佳流行和搖滾樂團大獎）的超級名曲。根據Sting接受媒體訪問時說，若把 **<Every>** 當作浪漫情歌，受美國民謠創作歌手James Taylor（見244頁）的影響很大。實際上Sting想表達一位愛吃醋的男子不惜代價想佔有、監控女友之情愫，而這部份則是受到虛構小說 *1984* 裡名為Big Brother獨裁者（也影射當時美蘇競相研發的間諜衛星讓人們的隱私無所遁形）的啟發。

「激情過後」，Sting卻對演戲和個人歌唱有興趣，樂團沒再發行新作，86年解散時Sting說：「我們沒如外傳那樣三頭馬車，時候到了，每人有不同的生涯規劃。」2003年，The Police被引荐進入「搖滾名人堂」。最後，推薦一首Sting出自87年專輯「…Nothing Like The Sun」的佳作 **Englishman in New York**。

Every Breath You Take

詞曲：Sting

> > > 前奏

主歌 A-1 段	Every breath you take Every move you make 　　　　　　G　　　　　　　　　　　Em Every bond you break Every step you take 　　　　　C　　　　　　　　　D I'll be watching you 　Em	妳的每次呼吸 一舉一動 妳掙脫的每個束縛,每一步 我都在注視著妳
主歌 A-2 段	Every single day Every word you say 　　　　　G　　　　　　　　Em Every game you play Every night you stay 　　　　　C　　　　　　　　　D I'll be watching you 　G	每一天 妳說的每個字 妳玩的每個遊戲 每一夜 我都在注視著妳
副歌	Oh, can't you see You belong to me 　　C　C/B♭　　　　　　G How my poor heart aches With every step you take 　　　A7　　　　　　　　　　　D	喔,難道妳不明白 妳是屬於我的 我可憐的心在痛 隨著妳的離去
主歌 A-3 段	Every move you make Every vow you break 　　　　　G　　　　　　　　Em Every smile you fake Every claim you stake 　　　　C　　　　　　　　　D I'll be watching you 　Em	妳的一舉一動 違背的誓言 妳偽裝的笑容 每件聲明 我都在注視著妳
主歌 B 段	Since you've gone I've been lost without a trace E♭ I dream at night, I can only see your face F I look around but it's you I can't replace E♭ I feel so cold and I long for your embrace F I keep crying baby, baby, please E♭　　　　　　　　　　G	自妳離去後我茫然無措 夜裡只夢見妳的容顏 環顧四週 全是無法取代的妳 我感到如此冰冷,渴望妳的擁抱 我一直哭泣,寶貝,求妳

> > 間奏 ＋ 吟唱

副 歌 ＋ 主 歌 A-3 段 重覆 一 次

Every move you make Every step you take I'll be watching you ＞＞小段 間奏
　　　　　　　　　C　　　　　　　　D　　　　　　　　　　　　Em
尾段	I'll be watching you (Every breath you take, every move you make, every bond you break) 　　　　　　　G　　　　　　　　　　　　　　　　Em　　　　　　　C　　D I'll be watching you (Every single day, every word you say, every game you play) 　　　　　　　G　　　　　　　　　　　　　　　Em　　　　　C　D I'll be watching you (Every move you make, every vow you break, every smile you fake) 　　　　　　　G　　　　　　　　　　　　　　　Em　　　　　C　D I'll be watching you (Every single day, every word you say, every game you play) 　　　　　　　G　　　　　　　　　　　　　　　Em　　　　　C　D I'll be watching you (Every breath you take, every move you make, every bond you break) 　　　　　　　G　　　　　　　　　　　　　　　Em　　　　　C　D I'll be watching you (Every single day, every word you say, every game you play) 　　　　　　　G　　　　　　　　　　　　　　　Em　　　　　C　D I'll be watching you (Every move you make, every vow you break, every smile you fake)

309 What's Love Got to Do With It

Tina Turner

名次	年份	歌　　　名	美國排行榜成就	親和指數
309	1984	**What's Love Got to Do With It**	1(3),840901	★★★★
33	1966	River Deep, Mountain High	#88,6609	★★★

搖滾母獅 Tina Turner（本名 Annie Mae Bullock；b. 1939 年 11 月 26 日，田納西州 Nutbush）與前夫 Ike Turner 所唱的歌在 60 年 8 月 29 日第一次入榜，84 年秋以 **What's Love Got to Do With It** 拿下冠軍。當時「從首支入榜單曲到擁有冠軍曲最長紀錄」二十四年，後來才陸續被 Aerosmith 樂團（見 382 頁）和拉丁搖滾「老」天團 Santana 所打破。

年少輕狂布魯士

Annie 的父親是大棉花農田管理員，從小與家人一邊撿拾棉花一邊唱藍調，作禮拜則唱福音聖歌。青春期時父母離異，56 年與老媽搬到 St. Louis 討生活，那裡有家 night club，St. Louis 最紅的樂團是由布魯士吉他手 Ike Turner 所領導，常在俱樂部表演。當時 Annie 的姊姊與樂團鼓手交往，某晚，Ike 拿著麥克風與觀眾互動、逗逗兩姊妹，Annie 奪下麥克風高歌一曲，驚豔全場。58 年加入 Ike 的樂團一起表演、出唱片，60 年未婚生女，62 年結婚，雖然婚姻關係不很融洽，但與老公所組的 Ike and Tina Turner 二重唱（筆者按：Tina 這個藝名是 Ike 所取，她並不喜歡，演唱會時經常向觀眾介紹我是 Annie Mae）到是還不錯。Tina 天生淳厚且張力十足的金嗓加上 Ike 頗有才氣的藍調搖滾創作，到 70 年代早期陸續在不同唱片公司出版了不少具有諷刺劇性的專輯和歌曲。

66 年初，他們參與一部 rock show 影片演出而認識音樂總監 Phil Spector，Spector 非常欣賞 Tina 的歌藝，將夫妻倆網羅到自設的唱片公司。立刻為他們籌錄新專輯，由 Spector 與 Jeff Berry、Ellie Greenwich 合寫的同名標題曲 **River Deep, Mountain High** 雖不賣座，卻被樂評認為是 Spector 與 Tina 合作最精華且最重要的歌曲，在樂史上留名。70 年代初期，轉投 Liberty Records，原本 Creedence Clearwater Revival 樂團輕鬆動聽的 **Proud Mary** 被 Tina 以粗獷豪邁翻唱成熱門榜 Top 5 暢銷曲（Ike and Tina Turner 至當時名次最高的單曲）。

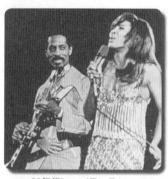
60年代Ike and Tina Turner

84年Tina Turner

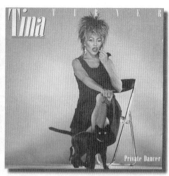
單曲唱片<What's>與專輯封面一樣

搖滾女歌手翻身還債

根據訪談，Tina和Ike的婚姻前七年就有問題，Ike與前妻藕斷絲連、把她只當作樂團的賺錢工具，後來更嚴重，稍不順其意就拳腳相向…等。74年起Tina離開二重唱團，發展個人歌唱事業，75年參與改編自The Who（見148頁）專輯「Tommy」搖滾歌劇的演出，飾演Acid Queen（也唱同名曲）的角色。與丈夫的關係在一次「家暴」後，身上只有三角六分和儲值加油卡也毅然逃離，好心的汽車旅館老闆先讓她過夜（兩年後親自登門道謝還錢）。Tina投靠在洛杉磯、曾一起演搖滾歌劇的女友人，雖然Ike瘋狂找她想復合，但還是於76年離婚。

往後幾年，Tina以十多場巡迴演出的收入清償所有債務。82年，一個英國樂團Heaven 17邀請她參與專輯的錄製，而和英國唱片圈的人往來密切。當Capitol公司給Tina乙紙合約，84年籌錄新專輯「Private Dancer」時，經紀人幫她找了好幾位製作人，她便以首支翻唱Al Green的Memphis靈魂樂經典 **Let's Stay Together**（見257頁）打進英國榜 Top 5（熱門榜二十六名）給新東家好彩頭。另外一曲由英國詞曲作家 Terry Britten 寫製的 **<What's>**，雖不是為她「量身打造」，但兩人在聽demo及討論時，Terry就是希望Tina以她擅長的粗獷搖滾唱腔來詮釋這首「與愛有何干」、歌詞頗有意思的曲子。在Tina接受訪問時表示：「我一聽到demo，就知道這會是改變一個藝人的歌曲！」果然，**<What's>** 拿下英國榜季軍，美澳加三國冠軍，專輯同名單曲 **Private Dancer**（由Dire Straits團長吉他手Mark Knopfler所作）也很暢銷，Tina Turner終於成為國際巨星。

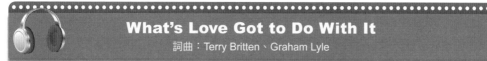

What's Love Got to Do With It

詞曲：Terry Britten、Graham Lyle

>>>前奏

主歌 A-1 段

　　　F#m　　　　　　　　　　　　　　　　　　　　Em
You must understand thought the touch of your hand　　　你必須懂得思索 觸摸手的意義
　　E
Makes my pulse react　　　讓我心跳加快
　　　F#m
That it's only the thrill, a boy meet a girl　　　那只是當男孩遇上女孩的一陣激動
　E　　　　　　　　D　　E　　　　D　　E
Opposites attract It's physical Only logical　　　異性相吸,生理上的,符合邏輯
　　　　D　　　　　　　　　E
You must try to ignore that it means more than that　　　你應該試著去忽視還有比這更深的含義

副歌

　　　F#m　　　　　E　　　　　　　E
Ooh…What's love got to do, got to do with it　　　喔,與愛有何干，有何干
F#m　　　E　　　　　D　　　E
What's love but a second-hand emotion　　　哪裡是愛? 那只是二手感情
F#m　　　E　　　　　　　E
What's love got to do, got to do with it　　　與愛有何干,有何干
F#m　　　　　E　　　　　D　　　E
Who needs a heart when a heart can be broken　　　誰需要一顆心 當它會被傷害

主歌 A-2 段

F#m
It may seem to you that I'm acting confused　　　可能在你看來 我顯現出迷惑
　　　　E
When you're close to me　　　當你靠近我
　　F#m
If I tend to look dazed I've read it someplace　　　如果我看來很茫然 是因為我曾碰過
　　　E
I've got cause to be　　　我知道原因
　　　　D　　　　　E　　　　　　　D　　　　E
There's a name for it, there's a phrase that fits　　　那有個名稱,也有合適的短句形容
　　　D　　　　　　　　E
But whatever the reason you do it for me　　　但無論是何原因你對我如此

副 歌 重 覆 一 次>>間奏

主歌 B 段

A/B　　　　　B　　　　　　　A/B　　　　　　B
I've been taking on a new direction but I have to say　　　我已經找到新方向 但我必須要說
G　　　　　　　A
I've been thinking about my own protection　　　我曾想過要保護自己
　　F#m　　　　　B
It scares me to feel this way　　　那種感覺讓我害怕

副 歌 重 覆 一 次

尾段副歌

G#m　　F#　　E　　　F#
What's love got to do, got to do with it　　　與愛有何干,有何干
F#m　　　F#　　　E　　　　F#
What's love but a sweet old fashioned notion　　　哪裡是愛? 那只是甜蜜老式的想法
F#m　　　F#　　　　E　　　F#
What's love got to do, got to do with it　　　與愛有何干,有何干
F#m　　　　F#　　　E　　　F#
Who needs a heart when a heart can be broken　　　誰會要一顆心 當它會被傷害
F#m　　　F#　　　E　　　F#
(What's love got to do) Ooh…got to do with it　　　喔, 與愛有何干,有何干
F#m　　　F#　　　　　F#
(What's love but a second-hand emotion)　　　哪裡是愛? 那只是二手感情
F#m　　　F#　　　E　　　F#
What's love got to do, got to do with it　　　與愛有何干,有何干
F#m　　　F#　　　E　　　F#
Who needs a heart when a heart can be broken　　　誰會要一顆心 當它會被傷害
F#m　　　F#　　　E　　　F#
(What's love got to do, got to do with it)…fading

356 Sweet Dreams (Are Made of This)

Eurythmics

名次	年份	歌　　名	美國排行榜成就	親和指數
356	1983	**Sweet Dreams (Are Made of This)**	#1,830903	★★★★★

如果要選一個英文單字來定義80年代英國復古浪漫電音樂團Eurythmics，那會是obsessions「著迷」最為恰當。靈魂人物Dave Stewart（本名David Allen Stewart；b. 1952年9月9日，英格蘭Sunderland）小時候對各種運動著迷，接著專注於音樂（吉他、電子合成器），最後則為政治狂熱份子。

1971年，Stewart組了Longdancer樂團，雖為Elton John（見237頁）自設Rocket唱片公司旗下第一個簽約團體，但沒什麼機會發行唱片，反而與其他不同曲風的樂團合作在歐洲巡迴演出才小有名氣。75年因一次嚴重車禍傷及心肺自德國返回英國住院休養，後來與同年故鄉吉他手Peet Coombes等人合組The Catch。某夜，Coombes帶Stewart去一家餐廳吃飯，認識嗓音獨特的女侍Ann（Annie）Lennox（b. 1954年12月25日，蘇格蘭Aberdeen），Stewart對Lennox一見鍾情，積極展開追求，並把她帶進這個龐克搖滾樂團。Lennox十七歲時先學長笛，後來到英國皇家音樂學院就讀，主修鋼琴和撥弦古鋼琴。77年The Catch易名為The Tourists，79年翻唱紅歌星Dusty Springfield的名曲**I Only Want to Be with You**（英國榜Top 10），逐漸在英國流行歌壇出頭。

不過，由於樂團風格不明確，在小公司Logo為他們發行兩張不成功的專輯和歐美澳亞巡迴演唱後，80年中，Stewart與Lennox決定結束羅曼史，致力投入以兩

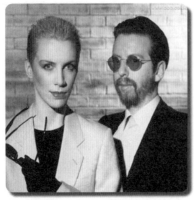

80年代Annie Lennox和Dave Stewart

同專輯標題名單曲唱片

人（二重唱）為核心、Coombes 等人為幕後樂師的新團體 Eurythmics。加盟美國大公司 RCA，81 年十月發行處女專輯「In the Garden」，雖無英美暢銷單曲卻獲得不錯的評價。但此時兩人受舊疾所苦（Lennox 是精神崩潰問題），沉澱休息一下，精心自製的專輯「Sweet Dream (Are Made Of This)」大受歡迎。同標題名單曲利用粗糙的八軌錄音設備錄製、簡單卻世故深邃之詞曲創作，在商業（83 年九月，美國熱門榜唯一冠軍）和藝術層面都獲得肯定，開啟了「韻律操」樂團的「甜美音樂之夢」。在冰冷的合成樂音中植入復古懷舊和溫馨人性，與同時期走紅之電音團體相比，更高上一層樓。隨著浪漫電子音樂式微，發行第八張專輯後，90 年 Stewart 與 Lennox 分道揚鑣，各奔不同的人生前程。

Sweet Dreams (Are Made of This)

詞曲：Annie Lennox、Dave Stewart

> > > 前奏

A段

Cm　　　　　Ab　　G
Sweet dreams are made of this　　由這些組成的甜美夢
Cm　　　　Ab　G
Who am I to disagree　　我是那根蔥敢有意見
Cm　　　　　　　　Ab　　　　G
I traveled the world and the seven seas　　環遊世界和七大洋
Cm　　　Ab　　　　G
Everybody's looking for something　　每個人都在找尋些什麼

B段

Cm　　　　　　　Ab　G
Some of them want to use you　　某些人想要利用你
Cm　　　　　　Ab　　G
Some of them want to get used by you　　從你身上得到利用
Cm　　　　　　　Ab　G
Some of them want to abuse you　　有些人想要虐待你
Cm　　　Ab　　　　G
Some of them want to be abused　　有些人想要被虐

小 段 吟 唱

A 段 重 覆 一 次

小 段 吟 唱

C段

Cm　　　　　　F
Hold your head up, keep your head up (Movin'on)　　抬起頭來 昂首往前走
Cm　　　　　　F
Hold your head up (Movin'on), keep your head up (Movin'on)
Cm　　　　　　F
Hold your head up (Movin'on), keep your head up (Movin'on)
Cm　　　　　　F
Hold your head up (Movin'on), keep your head up

> > 間奏

B 段 重 覆 一 次 + 小 段 吟 唱

A 段 重 覆 五 次…fading

275 Born in the U.S.A.

Bruce Springsteen

名次	年份	歌 名	美國排行榜成就	親和指數
275	1984	**Born in the U.S.A.**	#9,8412	★★★
21	1975	Born to Run	#32,7510	★★★
86	1975	Thunder Road	X	★★★

音 樂人、樂評 Jon Landau 說：「我看見搖滾樂的希望和未來，它的名字叫 Bruce Springsteen。」這句話改變了「工人皇帝」一生。結合美東民歌、南方草根藍調及節奏較重之搖滾而成的 heartland rock，是美國「心臟地區」中北東部特有的搖滾樂分支，代表人物或創作歌手除 Springsteen 外還有 Tom Petty（見 385 頁）、Bob Seger 和 John Cougar 等，為五大湖地區那幾州的工人唱歌。

替藍領階級發聲

外號叫做 The Boss 的 Bruce（Frederick Joseph）Springsteen（b. 1949 年 9 月 23 日，紐澤西州 Long Branch），父親是有愛爾蘭及荷蘭血統的巴士司機，母親為義大利人。小時候經常看貓王在電視節目 *Ed Sullivan Show* 上唱歌，十三歲擁有第一把吉他，十六歲那年母親向人借支六十美元買了一把 Kent 電吉他給 Bruce，成為歌手後寫過一首 **The Wish** 來紀念這件「願望」達成。

1965 年高中時，Bruce 加入一個在小酒吧表演的樂團 The Castiles，成為主唱吉他手。十七歲時因騎機車受過重傷，隔年「兵役體檢」沒過，慶幸不用到越南打仗，唸過兩學期大專，最後還是決定輟學朝職業歌手之路行進。

身處於搖滾樂世代交替期（60 年代末至 70 年代初），經過多年的奮鬥，73 年頭兩張專輯深受前輩 Chuck Berry、Bob Dylan、Roy Orbison 的影響，雖有搖滾精神及創作氣勢，音樂表現的方法與風格則不甚成熟，但唱片銷售量還可以，各有兩百萬張。直到 1974 年原本合作的一流樂師重組並定位成專屬樂團 E. Street Band 後，在音樂結構上有了強力支援，剎那間呈現宏偉面貌。從白人特有的民謠鄉村敘事般吟唱，融合黑人的藍調節奏，最後不失美式搖滾的粗獷豪邁。在歌曲創作上，透過敏銳觀察及深刻關懷，將街頭人物的生活悲喜和美國社會的價值觀念，一點一滴灌入於磅礡的搖滾張力中，這些在 75 年以後的所有專輯裡（84 年「Born In The U.S.A.」達到巔峰）都「看」得到。

經典專輯「Born To Run」　　　　　　　　同專輯標題名單曲唱片

美國搖滾救世主

　　因「伯樂」Jon Landau（74年以後成為經紀人、好友）以及75年一張在搖滾界相當重要的唱片「Born To Run」（*滾石五百大專輯第十八名*，但商業成就普通，專輯榜季軍、一白金），讓Springsteen被譽為美國搖滾樂的「救世主」。透過沒發行單曲、自寫自製的**Thunder Road**及熱門榜並不暢銷的**Born to Run**，可一窺Springsteen早期如何替藍領階級發聲和「心臟地區搖滾」的精髓，如何將搖滾樂在50年代的啟蒙、60年代的多樣融合到70、80年代的新模式中，以堅定不移的態度及Dylan式引人深省的歌詞引起巨大波浪。

　　總括來看，Springsteen有數不清的白金專輯唱片、場場爆滿的演唱會、多座音樂大獎還有一個奧斯卡小金人，不過，他的音樂也有些缺憾（筆者個人觀點）。欲成就國際級搖滾巨星之影響力，「大美國主義」局限了音樂的傳遞；重概念性專輯不重排行暢銷曲之市場定位，少掉了流行的親近；不特別隨音樂潮流改變而調整（有利有弊）。雖然70年代末期新興起的龐克和新浪潮搖滾，分散了美國歌迷對Springsteen的注意，這種情形到80年代早中期有所改善，84年底專輯「Born In The U.S.A.」及標準「史普林斯汀氏」歌曲**Born in the U.S.A.**叫好又叫座。專輯有首**Dancing in the Dark**反而讓Springsteen獲得葛萊美及MTV大獎。

　　對全球樂迷來說，至今依然活躍的Bruce Springsteen，無論您喜不喜歡或對他的歌熟不熟，都不會影響他是美國近代最重要的搖滾指標人物。

52 When Doves Cry

Prince

名次	年份	歌　　　　名	美國排行榜成就	親和指數
52	1984	**When Doves Cry**	1(5),840707	★★★★★
212	1982	1999	#12,8211	★★★
108	1983	Little Red Corvette	#6,8304	★★★
143	1984	Purple Rain	#2,841117	★★★
461	1986	Kiss	1(2),860419	★★★★
299	1987	Sign o' the Times	#3,870425	★★

除了歌手貓王（見34頁）外，筆者寫到80、90年代甚至本書即將完成，音樂怪才 Prince「王子」的歌大概是所謂最叫好又叫座（藝術商業兩成功），六首入選*滾石五百大經典*中有五首打進熱門榜Top 10，冠軍曲**When Doves Cry**、**Kiss**和亞軍**Purple Rain**都是大家耳熟能詳、80年代流行音樂的指標。

　　近代搖滾史上，很少藝人像Prince一樣有引起爭議、神秘、流行、普及等種種奇怪的混合聲望，他多次被人兩極化稱作是音樂怪傑、罪人、惡棍、聖徒、天才和左右時尚風俗的人。Prince的這些「迷團」起因於他幾乎不接受媒體訪問和特立獨行，大家只能從84年一部由他編寫劇本、半自傳式的電影*Purple Rain*「紫雨」中抽絲剝繭，自虛構故事裡了解Prince前半生的「真實」部份。

王子誕生

　　Prince（b. 1958或60年6月7日）出生於音樂家庭，父親是畫家、爵士三重奏Prince Rogers Trio團長，母親曾是該團的歌手，本名Prince Rogers Nelson由此而來。長大後卻很討厭Nelson和Rogers二字，直接以Prince做為藝名。十歲前在明尼蘇達州Minneapolis度過，從小就對音樂著迷，五歲那年父母離異，終於可以在父親留下的鋼琴上做音樂「實驗」。青春期叛逆加上與繼父感情不和睦，讓他經常離家過著像「候鳥」般的生活，去找生父時因父親固執難相處而沒待多久，在姑姨家住過一陣子。最後，朋友Andre Cymone（後來成團友）收留他，讓他住在地下室，溫暖又有鏡子且可埋首於音樂裡，讓他如魚得水完成中學學業。

　　這段期間Prince平均每天可寫三、四首歌，這些歌絕大部份與性有關，根據難得的訪談資料，Prince說：「這些都只是些性幻想！因為我在那裡周遭沒有什麼事

82年雙LP專輯唱片

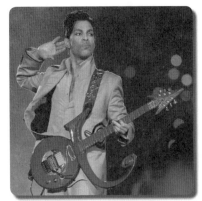

80年代Prince演唱會照片

也沒與什麼人接觸,當我開始寫歌時,我斷絕與任何女生之關係。」不凡的音樂天賦從小展露於樂器演奏,據聞在「地下室」那段時光他已會玩二十七種樂器(特別專精吉他、鍵盤和節奏鼓),後來常應用在作曲和音樂創新實驗上。

1978年,Minneapolis的地方製作人幫Prince租借錄音室,他立刻構思如何以「一人樂隊」來完成demo帶。只有華納兄弟公司唱片部門獨具慧眼,「乞求」給他們機會投資這位沒沒無聞的黑人青年,以自行製作及不限預算等優渥條件為Prince出唱片。首張花費十萬美金的專輯「For You」並不成功,但唱片公司到81年前還是無限制讓他再完成三張專輯,因為他們已看出Prince那種結合放克的「黑人龐克」音樂搭配「性」與「孤寂」之歌詞,逐漸吸引了許多崇拜者,而日後也有「情色教宗」之稱,但還不至於庸俗到難登大雅之堂。82年,Prince出版的第五張專輯「1999」是雙LP大碟,在藝術以及商業(銷售四白金,排行榜Top 10)上雙雙獲得重大突破。樂評對於Price勇敢嘗試和不斷創新之音樂風格讚譽有佳,入選滾石五百大經典專輯第一百六十三名,其中熱門榜Top 20 **1999**、Top 10 **Little Red Corvette**也名列滾石五百大歌曲。華納兄弟壓對寶了!

錄音方式與眾不同

1984年,華納兄弟公司為Prince(自編自演)拍攝一部電影 *Purple Rain*「紫雨」,以虛構的貧民區黑人小孩在歌壇奮鬥成名為故事主軸。同名電影原聲帶專輯「Purple Rain」當然由Prince自己負責,不過,自這張名列滾石五百大第七十二名專輯開始,Prince想找從78年就組成的巡演樂團The Revolution一起合作。專輯首支主打歌 **When Doves Cry** 是在影片拍完後所作,然後於洛城Sunset Sound錄音室錄製。工程師McCreary夫婦告訴媒體:「Prince跟其他人的錄音習慣與方式大有

Prince and The Revolution原聲帶專輯唱片

單曲唱片**When Doves Cry**

不同，他不需要暖身或事前準備好幾個鐘頭，他完全打破傳統的錄音方式，在我們眼裡沒有一件事是『正常』的。進到錄音室，我們完全照他腦海中對該首歌曲的意思來做，唱奏、錄製、混音、overdub 一氣呵成。」

　　Prince 以獨特的節奏和其醉意濃重的嗓音將 **<When>** 營造出一種全新的音樂風格（**Kiss** 也是如此），了解歌詞後才知道原來情侶吵架互相高聲大叫的聲音像鴿子在哭鳴，沒聽過的人還真難以體會。電影插曲 **<When>**（主題曲是同年亞軍的 **Purple Rain**）亦為他拿到葛萊美最佳搖滾演唱團體和奧斯卡最佳電影歌曲兩項大獎，以「王子和革命樂團」為名發行的單曲 **Let's Go Crazy** 和 **<When>** 在 84 年都是熱門、R&B、舞曲榜三冠王。自「紫雨」後王子已享譽國際，各式正反兩極封號和評價陸續被冠上，他可算是 80 年代的「流行天王」，紅到後來才交棒給 Michael Jackson。到 90 年代初 Prince 還有三首冠軍 **Kiss**、**Batdance**（89 年）、**Cream**（91 年），87 年季軍曲 **Sing o' the Times** 叫好又叫座。

唱到人們靈魂深處

　　Prince 是近代唯一可以橫跨黑白音樂領域，自由揮灑並隨意組合搖滾、節奏藍調、流行、靈魂放克、新浪漫電音、饒舌嘻哈等多種形式的奇才。他的創作力很驚人，靈感泉湧，任何表現形式信手拈來都趣味天成，是當今樂壇最令人興奮的創作家和現場演唱高手。Prince 也是完美主義者，並對自己的音樂嚴加保護，出道至今共發行了近三十張各式專輯，沒有發表的私藏錄音作品更多。Prince 低調到永遠神龍見首不見尾，您以為他退隱江湖，但每年都有新作發表。太多人關注 Prince 的「稱號」、新聞、音樂勝於他的歌藝，我以台灣女歌手蘇芮曾說：「他的高假音唱進人的靈魂深處。」這句話，來為「音樂怪才」Prince 作最後註腳。

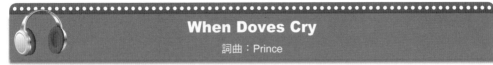

When Doves Cry

詞曲：Prince

＞＞＞前奏

主
A-1
段

Am G Am
Dig if U will the picture U and I engaged in a kiss 如果深深想像你和我忙於接吻的畫面

Am G
The sweat of your body covers me Can U my darling 達伶妳能讓身上的香汗覆蓋我嗎

 Am
Can U picture this 妳能想像這畫面嗎

主
A-2
段

Am G Am
Dream if U can a courtyard An ocean of violets in bloom 夢想妳的庭院開滿茂盛紫羅蘭花海

Am G
Animals strike curious poses They feel the heat 動物們都感受到那股熱而有奇怪動作

 Am
The heat between me and U 妳我之間的熱情

副
歌

Am G
How can U just leave me standing 妳怎能永遠的離開我

 Am
Alone in a world that's so cold (so cold) 獨自一人在這寒冷刺骨的世上

Am G
Maybe I'm just too demanding 或許是我要求太多

 Am
Maybe I'm just like my father too bold 也許像我的父親那樣太粗莽

Am G
Maybe you're just like my mother 或許妳就像我的母親

 Am
She's never satisfied (she's never satisfied) 她永遠不會滿足

Am G
Why do we scream at each other 為何我們要彼此大聲爭吵

 F
This is what it sounds like When doves cry 這聲音就像鴿子在哭泣

＞＞間奏 ＋ 吟唱

主
A-3
段

Am G Am
Touch if U will my stomach, feel how it trembles inside 若妳觸摸我的胸腹會感到那內在的顫抖

Am
You've got the butterflies all tied up Don't make me chase U 妳已打包好所有東西 別讓我追妳

 Am
Even doves have pride 就算是鴿子也有尊嚴

副 歌 重 覆 一 次

＞＞間奏 ＋ 吟唱

副 歌 重 覆 一 次 (加 入 較 多 和 聲)

尾
段

When doves cry (doves cry, doves cry) 鴿子在哭泣

When doves cry (doves cry, doves cry)

＞＞＞尾奏 ＋ Don't Cry (don't cry) When doves cry Don't cry…fading 鴿子別再哭了

416 The Boys of Summer
Don Henley

名次	年份	歌　　　名	美國排行榜成就	親和指數
416	1984	**The Boys of Summer**	#5,8501	★★★★

五十年來，英美搖滾樂團的靈魂人物大多是會唱又會寫的吉他手，相形之下，「節奏組」的貝士和鼓手顯得較為「次等」。不過，搖滾紀元也有不少傑出的鼓手，但會創作好歌、唱腔佳、現場表演一心兩用不出亂子的還真不多，Eagles老鷹樂團主唱鼓手Don Henley就是鳳毛麟角之一，筆者個人最欣賞的偉大鼓手。

命運大不同

老鷹樂團（見292頁）早期的歌帶有濃厚鄉村色彩，主因是「弦樂怪傑」Bernie Leadon，曾被認為是最具才華的領導。75年後，當Henley和Glenn Frey詞曲搭擋（儼如披頭四藍儂和麥卡尼）搶盡鋒頭取得代表地位，並將樂團曲風逐步推向搖滾，以及同質性很高的Joe Walsh、Don Felder加入，老鷹「心結」逐漸浮現，原創團員Leadon和Randy Meisner（在Eagles時期合寫主唱曲**Take It to the Limit**為代表作）相繼離團。Henley和Frey帶領其他人及新貝士手Timothy B. Schmit持續發光發熱，直到80年「解散」（Henley和Frey曾說Eagles從未解散，只是各自「發芽」）。

第三代四人各自發芽出版的唱片（大多只集中於80年代）都不多，質與量或成績還是以Henley、Frey最優。活躍年限與披頭四類似，但成軍及解散晚了整整一個年代，或許是音樂潮流改變，他們無法像披頭四創紀錄四人單飛都擁有熱門榜冠軍曲。雖然Henley在老鷹時期就不太甩媒體，80年代的作品還是在商業及藝術上獲得好評，如82年季軍**Dirty Laundry**、84年**The Boys of Summer**（Top 5）、85年**All She Wants to Do Is Dance**（Top 10）。

創作主唱鼓手

Donald Hugh "Don" Henley（b. 1947年7月22日，德州Gilmer）從小受到電台播出的鄉村及藍調搖滾音樂「洗腦」，由於熱愛語言和文字，大學後期改修英國文學（這個文學底子對將來Eagles歌曲的創作有關鍵性影響），後來因父親重病輟學。69年加入德州當地的搖滾樂團Felicity（後來改名Shiloh），70年，父親過逝，他隨著樂團遷移到洛杉磯發展，在德州歌手Kenny Rogers的製作下，樂團發

單曲唱片

90年代末Don Henley打鼓唱歌

行過一張專輯。在洛城音樂圈與Frey相識，Frey介紹他一起參加流行鄉村翻唱天后Linda Ronstadt的巡演幕後樂隊，兩個月結束後，在Asylum唱片公司老闆David Geffen支持下於71年秋成立Eagles。

1980年老鷹「解散」，82年出版個人處女專輯「I Can't Stand Still」，牛刀小試，專輯榜Top 30、銷售金唱片，季軍單曲 **<Dirty>**。到2009年，只發行了四張專輯、兩張精選輯，其中還是以第二張84年的「Building The Perfect Beast」最受歡迎，賣出三百萬張。

專輯主打單曲 **<The Boys>** 是由Henley以及Mike Campbell作曲、Henley填詞，美國知名搖滾吉他手Tom Petty（見385頁）負責主奏吉他。Henley延續過去一貫的寫詞的文學性，有些以自己從年少到老對愛情（或隱喻音樂？）的觀感，來描述男孩之夏日戀愛，隨著年歲增長對這份情感反而更強烈。歌曲在熱門榜成績不算頂尖，但MV卻獲得85年MTV年度最佳Music Video大獎及三座拍攝技術獎項。Henley在87年接受滾石雜誌訪問時提到：「當獨立歌手後我所寫的歌，與年齡增長並質疑過去年輕歲月有關。」

從90年代以後不知有多少人想撮合老鷹們重組演唱，確實也做到了，2004年他們計畫以一系列全球告別演唱會「Farewell I Tour」來「金盆洗手」，在演唱會中Henley和Walsh的個人作品也常被拿來作為曲目。2011年2月26日，老鷹們終於來到台灣（參見*六弦百貨店*六十六期專欄），各位讀者認為我會去看嗎？

 476 I Want to Know What Love Is

Foreigner

名次	年份	歌　　　名	美國排行榜成就	親和指數
476	1984	**I Want to Know What Love Is**	1(2),850202	★★★★

若 您透過抒情歌謠**Waiting For a Girl Like You**來認識70、80年代是最受歡迎的AOR樂團Foreigner，那是會被混淆的，相較於先前「口味」較重的美國熱門榜暢銷曲**Feels Like the First Time**、**Hot Blooded**、**Double Vision**，**<Waiting>**則是Foreigner「非典型」的歌曲。

成人導向中路搖滾

西洋樂壇經過一陣百家爭鳴和狂飆崩裂後，暫時渡過好幾年無主流的「後龐克」post punk時期，此時除了節奏獨特的放克和迪斯可舞曲外，其他大致都被歸類為middle of road（MOR）或new wave。所謂MOR「中路流行搖滾」有個類似稱號adult oriented rock（AOR），是指一種走商業中間路線、符合已有經濟基礎但仍渴望搖滾叛逆之成人需求的音樂類型。這個籠統的流行樂派不乏改變曲風的資深藝人如Rod Stewart、Elton John、Fleetwood Mac等（參見264、237、309頁），新興歌手或團體中則以Foreigner最具代表性。

悲情大老二

自76年組團至今唯一不變的創作吉他手Mick Jones得知**I Want to Know What Love Is**獲得熱門榜榜首後說：「真是可喜可賀！我們終於有了冠軍曲，十年來，大家似乎以為Foreigner有好幾首第一名，其實只有冠軍專輯和〝大支〞亞軍單曲。」「外國人」大概是美國排行榜史上擁有亞軍曲週數最長的藝人團體，除了78年底的**<Double>**外，光是81跨年的「大老二傳奇」**<Waiting>**就創下連續十週的紀錄，當時完全受制於Olivia Newton-John的超級冠軍曲**Physical**。

抒情搖滾迷死人

流行歌壇存在個有趣的現象，愈是「搖滾」的藝人團體唱起抒情歌謠來愈有味道。繼**<Waiting>**大受一般樂迷歡迎之後，84年底推出「Agent Provocateur」的**<I Want>**做為主打歌，同樣中慢板曲風不是創作者Jones考量的唯一因素。Jones告訴媒體說：「其實**<I Want>**還是有很強烈的搖滾味道，加上耶誕節將近所形成的氛圍絕佳。」不過，並非所有團員都看好，擔心空洞、軟調的流行情歌會模糊他們

80年代全體團員 右三Mick Jones

專輯唱片「Agent Provocateur」

長久以來建立起的「搖滾形象」。結果證明想太多，在Lou Gramm精彩的唱腔及氣勢磅礴的和聲下，不僅獲得四個冠軍（英國單曲榜；美國熱門榜、主流搖滾榜和成人抒情榜），樂團多首名曲中唯一代表入選*滾石五百大*（筆者按：歌詞愈簡單有時愈受樂評青睞）。

由於Foreigner之前的唱片就有找其他藝人或樂師客串合作的美好經驗，如Jr. Walker在81年**Urgent**裡的薩克斯風吹奏；Thomas Dolby帶來專輯「4」精湛的電子合成樂器伴奏。這次也不例外，Thompson Twins的Tom Bailey在整張「Agent Provocateur」專輯都有貢獻，而女歌手Jennifer Holiday在他們灌錄**<I Want>**時剛好來探班，啟發了他們對歌曲的詮釋並幫忙唱和聲（錄音唱片裡大合唱那段，但不容易聽出女聲）。

團名「外國人」由來

1976年，四處旅居、曾參與多個樂團的Mick Jones（b. 1944年12月27日，倫敦。非龐克樂團The Clash相同藝名的吉他手），遇見了與King Crimson合作過的同鄉管樂、吉他手Ian McDonald，決定組團。由於Jones當時已移居美國，在紐約市找來鍵盤手、貝士手以及歌聲高亢宏亮、未有名氣的美國歌手Lou Gramm，加上英籍鼓手Dennis Elliott共六人，取名Foreigner是因對各三名英美聯軍成員來說互為「外國人」。大唱片公司Atlantic看好他們的實力，簽下乙紙長年合約，而他們也沒讓東家失望，77年首張樂團同名專輯一鳴驚人，兩首自創曲**<Feels>**、**Cold As Ice**叫好又叫座。隔年，推出「Double Vision」和**<Hot>**、**<Double>**，延續一貫在搖滾吉他上添加精巧的鍵盤編樂，柔化剛強曲風，於遍野迪斯可樂聲中異軍突起，受到許多「中路」聽眾肯定。

美國專輯榜冠軍唱片「4」

專輯唱片「Double Vision」

79年專輯「Head Games」把風格作實驗性向純搖滾調整（當時貝士手已由 Roxy Music的 Rick Wills頂替），雖然銷路不差（與前兩張專輯一樣超過五白金），但卻被視為失敗作品（Jones自己也承認），更嚴重是引發了路線之爭和樂團分裂的危機。傾向前衛搖滾的McDonald（81-89年頂替相似職位者Mark Rivera）覺得才華受到擠壓，80年在籌錄第四張專輯前與鍵盤手AI Greenwood（80年代接任樂師 Bob Mayo）雙雙離團。由「4」獲得美國專輯榜十週冠軍（熱賣六百萬張）及享譽國際的 **\<Waiting\>** 來看，「瘦身」後的四人團（Rivera和Mayo不具名）也並未因此一蹶不振。

I Want to Know What Love Is
詞曲：Mick Jones　主音：Lou Gramm

\>\>\>小段 前奏

主 Dm C F B♭ Dm C
A-1 I've gotta take a little time A little time to think things over 我該花點時間 好好思考
 Dm C F Dm
 I better read between the lines In case I need it when I'm older 最好看出其中意涵 年紀漸長可用到

\>\>小段 間奏 ＋ 吟唱

 Dm C F
主 Now this mountain I must climb 這座山我必須爬越
歌 B♭ Dm
A-2 Feels like the world upon my shoulders 感覺全世界都壓在我肩上
段 Dm C F
 Through the clouds I see love shine 穿過雲霧我看到愛在閃耀
 B♭ Dm
 It keeps me warm as life grows colder 當生命變得冰冷愛使我暖活

主B段	Gm　　　　　C　　　　Gm In my life there's been heartache and pain Am　　　　　C　　　Gm I don't know if I can face it again Am　　　C　　　Gm　　B♭　F　B♭　　Gm Can't stop now I've traveled so far to change this lonely life	我的人生曾有傷心和痛苦 我不知道是否能再次面對 為了改變寂寞生命我已走了很遠無法停
副歌和	F　　　　　　Dm C Gm　　　Dm I want to know what love is I want you to show me F　　　　　　Dm C Gm　　Dm　　C　　Dm I want to feel what love is I know you can show me, aho-ha…	我想知道愛是什麼 我要妳告訴我 我想感受愛是什麼 我知道妳能告訴我
主A-3	Dm　　　　　C　　F I'm gonna take a little time A little time to look around me Dm　　　　C　F　　　B♭　　　　　Dm I've got nowhere left to hide It looks like love has finally found me	我要花點時間 省視自己 我已無處可藏 看來愛情終於找上我了

主B段重覆一次

副歌和聲段	F　　　　　　Dm C Gm　　　　　C I want to know what love is I want you to show me F　　　　　　Dm C Gm I want to feel what love is I know you can show me F　　　　　　Dm C Gm　　　　　C I want to know what love is I want you to show me 　　　　　　　　　F　　　Dm C (And I want to feel), I want to feel what love is 　Gm　　　　　　C (I know), I know you can show me	我想知道愛是什麼 我要妳告訴我 我想感受愛是什麼 我知道妳能告訴我 我想去感受 我知道妳可以讓我了解
副歌和聲	F　　　　　　　　　Dm C Let's talk about love (I want to know what love is) 　　　　　　Gm Love that you feel inside (I want you to show me) 　　　　　　　　　F　　　　　Dm C And I'm feeling so much love (I want to feel what love is) 　　　　　Gm No, you just can not hide (I know you can show me)	讓我們談論一下愛情吧 內心深處感受的愛 我感受到好多愛 妳不能躲起來
尾段副歌和聲	F　　　　　Dm C (I want to know what love is) (let's talk about love) Gm　　　　　　　　C (I know you can show me) I wanna feel it F　　　　　Dm C (I want to feel what love is) I wanna feel it too Gm　　　　　　　C And I know and I know (I know you can show me) Show me love is real, yeah… F　　　　　Dm C (I want to know what love is), I wanna know oh oh Gm　　　　C (I want you to show me) No, I know no, I know…fading	(我想知道愛是什麼)(我們來討論一下愛吧) 我想去感受 我想感受愛是什麼 我知道妳能告訴我 給我看愛是真實的

287 Walk This Way

Run-D.M.C.

名次	年份	歌　　　名	美國排行榜成就	親和指數
287	1986	**Walk This Way**	#4,8609	★★★★

成立於波士頓，結合硬式、華麗、帶有節奏藍調的搖滾樂團 Aerosmith 於 1975 年所發行的 **Walk This Way**，在十一年之後與饒舌、嘻哈先進團 Run–D.M.C. 合作重唱，雙雙入選《滾石五百大經典歌曲》，饒舌搖滾相結合版本名次還更前面。

史密斯飛船

　　Aerosmith 樂團驚豔於 70 年代、消沉於 80 年代、再現光芒於 90、2000 年代。縱橫搖滾樂界三十多年，獲得各年齡層樂迷喜愛的原因，不外乎靈魂人物 Steven Tyler（b. 1948 年 3 月 26 日，紐約州）那誇張大嘴、特有的雄渾滄涼唱腔及華麗（如 New York Dolls 樂團）迷人的舞台魅力（與滾石樂團主唱 Mick Jagger 齊名，見 135 頁）和源源不斷之創作能量。雖然歷經起落與團員離合，但五位主要原創團員倒是不輕言解散，最後熬到光榮入選「搖滾名人堂」。

　　70 年代出道時留下不少佳作，但在商業唱片市場上卻有個特色——專輯銷售優於打歌單曲，當專輯獲得口碑後，隔一兩年再重新發行的單曲才在熱門榜上有好名次。三首入選《滾石五百大名曲》的 **Dream On**（#172）、**Sweet Emotion**（#408）、**<Walk>**（#336）中，像是 75 年專輯「Toys In The Attic」在商業及藝術上有重大突破，Tyler 充滿感性的詞曲創作，發揮了強大傳播力，推出的單曲 **<Walk>** 最佳名次不在 75 年，而是在 77 年第十名及 86 年殿軍（合作翻唱版）。

Run-D.M.C.與Steven Tyler合唱MV照

左自右Run、Jam-Master Jay、D.M.C.

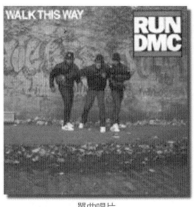

單曲唱片

77年有Aerosmith圖騰的單曲唱片封套

銜接饒舌與嘻哈

　　Run-D.M.C.三位成員都是出生及成長於紐約市皇后區的黑人。Joseph Ward Simmons（b. 1964年11月14日）年輕時加入老哥Russell的饒舌團體，後來由Russell安排與饒舌歌手Kurtis Blow合作，成立DJ Run, Son of Kurtis Blow，擔任"DJ手"（從此大家叫他DJ Run）。表演之餘，經常把音樂帶拿回家給鄰居Darryl Mathews "D.M.C." McDaniels（b. 1964年5月31日）聽，剛開始Darryl對運動的興趣大於音樂，後來被Run的DJ轉盤及饒舌音樂所改變。起初兩人在地方上表演時，Darryl不太善於面對群眾，因此專注於編寫一些很酷又迷人的節奏。如此一來陣容太過薄弱，再找一位饒舌愛好友人Jam-Master Jay（本名Jason William Mizell，b. 1965年1月21日；d. 2002年10月30日）成團。

　　80年代初期，三人逐漸克服表演障礙、愈來愈有經驗後於84年三月發行首張處女同團名專輯，評價不惡。大家認識這種新黑人音樂及團體後，猜測D.M.C.是否為Darryl McDaniels的縮寫。其實，在85年專輯「King Of Rock's」的標題曲中，D.M.C.所寫的歌詞做了以下幾點說明：Devastating Mic Control「辛辣又魅力的麥克風主導」；D是never dirty，MC是mostly clean（意指他們的歌乾淨不骯髒）。另外又說D是do it all of the time、M是rhymes that all are mine、C是cool-cool as can be。

　　在80年代，Run-D.M.C.被視為「新派」的饒舌團體，影響後來的嘻哈音樂。在那個年代，他們是第一個「新」黑人音樂團體獲得金唱片以及被提名角逐葛萊美音樂獎項。2004年，滾石雜誌將他們名列「有史以來最偉大的音樂藝人」第四十八名，2007年MTV和VH1同時稱他們為「有史以來最偉大的嘻哈團體」。2009年，

「世界末日」海報 右Liv Tyler

98年Aerosmith單曲唱片**<I Don't Want>**

饒舌歌手Eminem引荐他們，經過審核，Run-D.M.C.成為第二個進入搖滾名人堂的嘻哈團體，繼Grandmaster Flash and The Furious Five之後。

饒舌與搖滾完美結合

因緣際會，Run-D.M.C.第三張專輯「Raising Hell」竟然出現Aerosmith的老歌**<Walk>**，是與主唱Steven Tyler合唱的饒舌搖滾版，還拍了一部很有趣的MV。**<Walk>**是由Tyler和樂團吉他手Joe Perry共創，替青少年學生發聲，勇敢大步走出自己的路、用自己的方式講話，充滿了搖滾叛逆本質。

根據告示牌雜誌一項有趣的統計，「從第一首單曲入榜到首支冠軍曲出現所等待最長的時間」排名第二即是Aerosmith。從73年 **Dream On** 到98年九月四週冠軍曲**I Don't Want to Miss a Thing**（98年電影*Armageddon*「世界末日」的主題曲），總共等了二十四年十個月又兩週，真不愧是樂壇常青樹，大隻雞慢啼！「世界末日」美麗女主角Liv Tyler就是Steven的千金，看他們的嘴還真有點神似。

177 Free Fallin'

Tom Petty

名次	年份	歌　　　名	美國排行榜成就	親和指數
177	1989	**Free Fallin'**	#7,8912	★★★

出道三十年，讓人津津樂道的吉他手Tom Petty先組團The Heartbreakers，用美國特有的南方搖滾及迷幻樂巧妙融入新浪潮和龐克中之創新風格打響名號，個人雖非以顛覆傳統搖滾樂見長，但貫徹特立獨行的自我風格。70年代末，**Don't　Do Me Like That**、**Refugee**獲得商業成就，89年**Free Fallin'**叫好又叫座。

　　Thomas Earl "Tom" Petty（b. 1950年10月20日，佛州Gainesville）從小酷愛音樂，1962年貓王來佛州拍片，父親帶Tom去參觀，要到簽名並與貓王聊了幾句，對他而言這是極重要的啟蒙。高中時陸續加入過三個樂隊，在最後一個名叫Mudcrutch的樂團認識了吉他手Mike Campbell和鍵盤手Benmont Tench。70年隨Mudcrutch到洛杉磯發展，與Shelter唱片公司簽約，但還沒發片樂團卻因故解散。Shelter的創辦人Leon Russell對Petty模糊不清又帶有獨特鼻音的歌聲頗為欣賞，希望他能以獨立歌手進軍歌壇。由於Petty不願背棄樂友，對唱片公司的提議並未積極回應。75年，與Campbell、Tench及另外兩名貝士手、鼓手共組樂團，於76年首張同名專輯「Tom Petty and The Heartbreakers」中翻唱The Byrds（唱腔與Jim McGuinn相似，見158頁）**American Girl**受到樂迷喜愛。78年所推出的第二張專輯其實也不錯，但因為Shelter的母公司ABC被MCA集團併購，大家忙於合約問題而少了宣傳。問題解決後，隔年發行的「Damn The Torpedoes」是生涯最佳專輯，蟬聯美國排行榜七週亞軍。80年代後Petty與樂團一直合作至今，個人則在89、94、06年各發行一張專輯，出自「Full Moon Fever」與Jeff Lane合寫的**Free Fallin'**讓人在80年代還能重溫Bob Dylan式的民謠搖滾。

單曲唱片

131 With or Without You

U2

名次	年份	歌 名	美國排行榜成就	親和指數
131	1987	**With or Without You**	1(3),870516	★★★★★
427	1983	New Year's Day　　　　　　　英國榜#10	#53,8302	★★★
268	1983	Sunday Bloody Sunday	—	★★★
378	1984	Pride (In the Name of Love)　　英國榜#3	#33,8411	★★★
93	1987	I Still Haven't Found What I'm Looking For	1(2),870808	★★★★
36	1991	One	#10,9205	★★★

愛爾蘭原隸屬於大不列巔三大島之一，在英格蘭國王的統治下。數百年來因宗教派系差異和政治問題，愛爾蘭獨立戰爭及內戰頻繁，最後愛爾蘭成功獨立，所分割出來的北愛（Northern Ireland）仍歸女皇統治，不過，英國政府對「北愛爾蘭共和軍」的恐怖反抗行動依然頭痛。來自北愛及愛爾蘭聞名國際的流行、搖滾或民謠藝人團體也不少，早期如Gary Moore、U2後來如Westlife、Boy Zone、The Cranberries、Enya、Sinéad O'Connor（見396頁）等。愛爾蘭歌手或團體擁有共通之處在於他們特立獨行和經常帶有以戰爭、政治、民族情感為題材的創作，其中U2將政治激情與Post-punk「後龐克」時代的經驗主義加以結合。83年專輯「War」具有強烈政治氣息，讓樂團走進國際舞台，87年超級唱片「The Joshua Tree」，則是用無以倫比又堅毅的搖滾聲音豎立起不可憾動之巨星地位。

學校佈告欄

愛爾蘭都柏林有位十四歲的中學生Larry Mullen, Jr.（b. 1961年10月31日）從小愛玩樂器，九歲時父母買了玩具套鼓給他，打得有模有樣。後來父親建議他可以找同學組團，於是Larry在學校的佈告欄貼上「召募令」。「沒想到這件看似兒戲之事改變了Larry及我們的一生。」貝士手Adam Charles Clayton（b. 1960年3月13日，英格蘭Oxfordshire）如此告訴媒體。不到一個禮拜樂團竟然組成了，他們四人在Mullen家的車庫開始練唱滾石樂團（見134頁）的歌。

Mullen接受 *Time* 雜誌訪問說，在學校我看到不少人會彈唱，如本名David Howell Evans（b. 1961年8月8日，倫敦）的The Edge（此外號是後來主唱Bono幫他取的，意思是指他介於something和nothing的一線間、邊緣）好像還不錯，

專輯唱片「War」　　　　　　　　　單曲唱片**<Pride>** 左—Clayton右—Bono

而Clayton則是看起來很酷，自己又有貝士吉他和擴音器，「談」起貝士頭頭是道。至於本名Paul David Hewson（b. 1960年5月10日）的Bono（外號來自都柏林街上助聽器廣告招牌Bono Vox）一進來想當吉他手，但又彈得不好，唱歌好像也不怎麼樣。但Mullen說：「Bono有一種無法言喻吸引人的搖滾主唱魅力和領袖特質，我們組成不到『五分鐘』，我便把『團長』位置交給他！」

U2偵察機起飛不順

團名想取Feedback and the Hype，當地一位音樂人建議用美軍高空偵察機U2。他們請求一位廣告片導演兼樂團經理Paul McGuinness擔任經紀人，但Paul似乎興趣不高，只同意看過他們的表演再說。Paul告訴*Rolling Stone*記者：「Edge的表現獨特，而Bono演唱時看著觀眾的眼神太『殺』了！我從未看過一個歌手能散發出那麼具有幻想力的焦點，我完全無法拒絕他們的託付。」

U2花了不少時間在幫愛爾蘭樂團暖場（磨練的好機會），當他們贏得一項搖滾樂團競賽後，美國CBS公司給予發片合約，但只限定在愛爾蘭。首張只有三首歌的EP「U23」失敗，CBS把權利放給世界各地其他唱片公司。於是Bono把他們各場演唱會的帶子寄給「同情心」較高的音樂記者，英國兩份音樂週刊寫了不少好話介紹U2，但英美唱片公司還是對他們沒什麼概念。U2跑去倫敦亮亮相，四個未滿二十歲的青年仍然沒有引起「漣漪」，黯然回愛爾蘭繼續遊唱，最後在都柏林一個表演會上，Island公司有人在現場，80年Island簽下U2。

前三年兩張專輯和八首單曲沒有任何突破（但專輯在美國的銷售量還不錯），製作人Steve Lillywhite叫他們發揮愛爾蘭樂團的「專長」，以充滿悲鳴抗議的曲調表現對政治、戰爭不滿的歌詞。U2的音樂大多是由Edge、Clayton設計旋律，而與

專輯「The Joshua Tree」左一Mullen右二Edge　　　　單曲唱片

Bono各式的詩詞創作搭配。83年專輯「War」在英法美加等國共賣出超過一千萬張，終於出現英國榜 Top 10曲 **New Year's Day**（本來是Bono寫給老婆的情歌後來被改成紀念波蘭團結聯盟運動），影射愛爾蘭血腥獨立戰爭及內戰不斷的 **Sunday Bloody Sunday** 則受到搖滾樂評喜愛。84年，專輯「The Unforgettable Fire」裡的 **Pride (In the Name of Love)** 則是與美國黑人民權運動領袖金恩博士有關，首度打進美國熱門榜 Top 40。

宗教靈性與教義糾結

更換製作人為 Daniel Lanois 和 Brian Eno，籌備兩年（巡迴演唱沒停），推出奠定U2不朽傳奇的「The Joshua Tree」，藝術（名列滾石五百大專輯二十六名）商業超級成功。全球超過二十個國家排行榜冠軍，在美國因兩首熱門榜冠軍 **With or Without You**、**I Still Haven't Found What I'm Looking For** 讓專輯發燒，賣出超過一千萬張，同時勇奪最佳專輯和最佳搖滾團體葛萊美大獎。

<With or> 乍聽之下可視為情歌，其實Bono歌詞裡的you和she可以擴大解釋為祖國愛爾蘭，明顯表達他對宗教派系及獨立內戰的愛恨交織情緒。85年，U2美國丹佛市演唱會的「推手」告訴Bono說：「你們已經是知名的天團了，但請別忘記你還沒寫出 **Hey Jude**。」或許 **<With or>** 沒像披頭四的 **Hey Jude**（見116頁）那樣七週冠軍，但1987的確是U2在美國歌壇大爆發的一年。不知是沒「信心」或謙虛，Bono說我們這群年輕人從未想過U2會走到今天這種地位。

Joshua tree是美國沙漠地區特有一種多節瘤粗皮樹，摩門教徒依聖經教義付予「約書亞」意義，記者問Bono為何會以此為名，他說：「沒什麼，只是聽起來好像可以多賣幾張唱片。」其實沒那麼單純，四人中三人是虔誠的基督教徒（還並全

非祖籍愛爾蘭），從小看到國家只因天主舊教和基督新教之些微差異而與英格蘭拼得你死我活，非教徒的Clayton說過一句話可作為結論：「宗教是容易把許多人事物串在一起，但我們深信，一件相同的事每個人都有不同的表達方式！」

With or Without You

詞曲：U2全體團員

>>>前奏

主 A-1 段	D　　　D/A　　　　Bm See the stone set in your eyes 　　　　G　　　　　D See the thorn twist in your side 　　D/A　　Bm　G I wait for you	見到小石頭落在妳眼裡 看著尖刺在妳身邊扭曲 我在等妳
主 A-2 段	D　　　D/A　　　　Bm Sleight of hand and twist of fate 　　　　G　　　　　　D On a bed of nails she makes me wait 　　　D/A　　　Bm　G And I wait without you 　　　　D　　　D/A　　　　Bm　　G With or without you With or without you	耍些花招而扭轉命運 她讓我在釘床上等待 沒有你我也會等下去 不管有沒有妳 有妳或沒妳
主 A-3 段	D　　　　D/A　　　　Bm Through the storm we reach the shore 　　　　G　　　　　D You give it all but I want more 　　　D/A　Bm　G And I'm waitin' for you	穿越風暴我們抵達岸邊 妳給了我全部但我還要更多 而我一直在等妳
副 歌	D　　　　D/A　　　　Bm　　　　G With or without you With or without you ah-ha(oh-oh) 　　　D　D/A　　　Bm　　G I can't live, with or without you	無論有沒有妳 有妳或沒妳 有沒有妳我都活不下

>>小段 間奏

主 B 段	D　　　　　D/A And you give yourself away 　　　Bm　　　　G And you give yourself away 　　　D　　　　　D/A And you give, and you give 　　　Bm　　　　G And you give yourself away	而妳把自己交出來了 你把自己 交給了別人
主 C 段	D　　　　　D/A My hands are tied 　Bm　　　　　G My body bruised, she's got me with 　　　　D/A　　Bm　　　G nothing to win and nothing left to lose	我的雙手已疲累 身上滿是傷痕,她讓我 一無所獲更使我失去所有

主歌B段重覆一次

副歌重覆一次

>>間奏 + 吟唱

副歌重覆一次 + With or without you

>>>尾奏

196 Sweet Child o'Mine

Guns N' Roses

名次	年份	歌 名	美國排行榜成就	親和指數
196	1987	**Sweet Child o'Mine**	1(2),880910	★★★★
467	1987	Welcome to the Jungle	#7,8711	★★★
453	1987	Paradise City	#5,8901	★★

槍 和玫瑰是一個很特別的重金屬樂團，音樂表現手法傑出，沒什麼問題，但大家普遍認為創作主唱Axl Rose所寫的詞充斥著自我毀滅或毀滅一切的灰色龐克思想，還有許多骯髒、暴力及性暗示的內容，尤以87年初登板專輯「Appetite For Destruction」為最。搖滾樂評不管這些，三首入選歌曲均出自這張最具代表性的專輯。即將進入90年代，流行音樂已逐漸被黑人饒舌、嘻哈所攻佔，他們的歌也非全然「乾淨」到哪裡去，所以至少還有一些發洩情緒的吵鬧搖滾樂存在。

正面重搖滾情歌甜蜜女孩

　　Sweet Child o'Mine是Axl Rose為她的女友Erin Everly（知名二重唱The Everly Brothers大哥Don的女兒）所寫，歌詞完成後被擱置著。籌錄首張專輯的某天，兩位吉他手Slash和Izzy在工作時，Axl走進錄音室聽到Izzy所彈的吉他旋律和節奏，歌詞突然浮現腦海，於是大家一起完成 **<Sweet>**。Axl告訴記者：「大多數搖滾樂團的創作者是多愁善感，若沉浸在感情低潮時更會寫出好歌（筆者按：我相當同意此看法，古今中外許多藝術家的傑作大多誕生於身心痛苦時）。雖然任何人都可能寫出『正面』的情歌，但對我而言，這是我所作的唯一正經歌曲。」但Axl又提到，歌詞裡的 "blue sky" 是他小時候經常仰望天空，看到如此美麗藍天真想消失在裡面（仍有灰色思想）。

　　單曲版 **<Sweet>** 與專輯收錄的不太一樣，除了曲長外，廣播電台也認為Axl的歌聲尖銳到不利播放。使用錄音技術修改後的版本也沒短多少，因為Axl太喜歡Slash的電吉他獨奏，Axl曾向媒體抱怨：「電台的人跟我說，你們想賺錢，最好連其他單曲如 **Welcome to the Jungle**、**Paradise City** 都要改（因此，單曲發行都比專輯晚了半年甚至一年），這種感覺好像被人『幹』了一頓！」

　　正面情歌沒帶來好結果，Axl和Erin於90年四月在Las Vegas結婚，不到一個月Axl向法院舉證雙方極度不合，申請離婚，雖然兩人嘗試復合，但還是失敗。

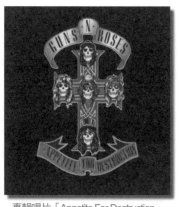
專輯唱片「Appetite For Destruction」

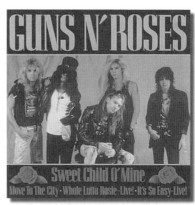
單曲唱片 正中坐者Axl Rose

玫瑰人生

　　Axl Rose（b. 1962年2月6日）在他的出生地印地安那州Lafayette，被叫做 William Bruce Bailey。五歲起在教堂唱聖歌，教父教母嚴禁他聽一些「邪惡」之音如搖滾樂，小六時擁有一台收音機，每天聽得愛不釋手。青春期他叛逆又犯罪，被逮捕過至少二十次。十七歲那年得知他真正的生父姓Rose，一起玩band的朋友建議他取名Axl，後來正式註冊改名為W. Axl Rose。Axl與最要好的朋友Jeff Isabell（即後來的吉他手Izzy Stradlin）組了一個龐克樂團，但當地酒吧只對鄉村或翻唱流行歌曲的樂團有興趣，Izzy遊走芝加哥、印地拿坡里最後到洛杉磯。

　　79年復活節那天，Axl到洛城找Izzy，一個月後終於組成Hollywood Rose樂團。在表演期間，另一個樂團的英籍主奏吉他手Slash（本名Saul Hudson，他的父母都在美國娛樂圈工作如藝人的服裝設計、唱片封面設計）想加入他們，但Izzy和Axl沒有同意。Izzy和Axl後來自己也鬧意見分手，Izzy加入L.A. Guns樂團，而Slash和鼓手Steven Adler在貝士手Duff McKagan的樂團，沒多久解散，Duff找Izzy重組樂團，Izzy則建議主唱還是非Axl不可。Axl接受訪問時說：「繞來繞去，最終我們五個原本就認識的人還是聚在一起！」

　　85年樂團成立，在定名Guns N' Roses（中文譯名「羅斯與槍」亦可）之前有想過要用AIDS或Heads of Amazon。Geffen唱片公司A&R部門的人發掘他們，簽約金七萬五千美元，重金屬龐克樂團Guns N' Roses終於踏入歌壇。在八年的風光歲月中，共發行Live、精選輯各一，五張錄音室專輯全是Top 5（兩張冠軍），光美國一地共賣出將近四千萬張。生涯共有六首熱門榜Top 10單曲，修改版 **<Sweet>** 是唯一冠軍。

300 Like a Prayer

Madonna

名次	年份	歌　　　名	美國排行榜成就	親和指數
300	1989	**Like a Prayer**	1(3),890422	★★★★

筆者大三時（84年）Madonna以**Like a Virgin**竄紅，我個人對她的喜好普通，覺得她只是經過包裝、賣弄性感、歌藝平平的流行女歌手，沒想到後來叱吒風雲紅遍全球近二十年，在美國熱門榜留下十二首冠軍。*滾石五百大歌曲*挑了一首有搖滾、福音味卻質疑宗教的**Like a Prayer**（Madonna本人為寫製者）作代表。

　　當Madonna發行「Like A Prayer」專輯標題曲**<Like a>**前已在熱門榜「缺席」將近一年半，**<Like a>**在89年3月18日以三十八名入榜，五個禮拜就攻頂，這是自87年Michael Jackson的**Bad**之後最快的晉升速度。

跨種族盲目愛情

　　Madonna與Patrick Leonard共同寫製**<Like a>**，在此之前，他們一起合作過還有兩首冠軍曲**Live to Tell**（86年中）、**Who's That Girl**（87年秋）。根據Leonard接受採訪的回憶：「**<Like a>**是整張專輯所寫的第一條歌，最早想以小對鼓（bongos）及其他拉丁打擊樂器所呈現的異國風情為架構，但立刻放棄這個作法。」「我們寫歌及她所唱的主音大概都在幾小時內完成，其他歌曲也大致如此。」後來他們決定用教堂管風琴，搭配Andrae Crouch的唱詩班，表現出快節奏福音味道，這也不難，幾個鐘頭就搞定。他們與Andrae Crouch碰面時，告知想法並播放demo給他聽，Crouch馬上進入狀況，並安排唱詩班唱好和聲音軌。

　　Madonna在接受訪談時提到：「我們寫好歌並錄完後，我一直反覆聽著，試圖在腦海裡想像一些能吸引人的畫面（為了拍攝打歌MV需求）。我幻想一個白人女子（她自己）瘋狂地愛上南方黑人，而這是一段被禁止的『黑白之戀』，看他在唱詩班唱歌的樣子而為他著迷，因此經常上教堂。」經過女導演的製作和拍攝後，出現許多宗教象徵事物及種族、盲目愛情等更大的戲劇效果（如我們現在看到的MV），瑪姊也說：「影片所呈現即是我當初寫歌、唱歌時所想的。」Madonna曾向記者透露她的宗教信仰養成（筆者按：對於公眾人物因爭議事件、歌曲或影片所接受的訪談或說明，不用太計較，沒有對錯，聽聽就好）：「我對天主教義裡的罪行、認罪有很好的觀念意識，不管我要不要它，都充滿在我每天的生活中。當我有錯誤的思想或行

單曲唱片

MV裡的Madonna

專輯唱片「Like A Prayer」

為時,我害怕受到懲罰,所以一定會『告解』,這就是天主教!」

音樂影帶百事可樂

在 <Like a> 發行前,Pepsi-Cola「百事可樂」與Madonna簽下一年五百萬美元的代言合約,包括一系列廣告片和世界巡演的贊助。瑪姊說:「我很樂見藝術與商業結合。」89年3月2日全美首播的廣告短片即是依據 <Like a> 的idea而拍,這是「前無古人後不知有無來者」、長達兩分鐘的廣告片,因為所有觀眾搞不清楚是打歌影片還是「賣」可樂。天主教基本教義派還沒看到歌曲MV就群起抵制,認為褻瀆了他們的宗教,後來MV上市時更是「抓狂」,攻擊火力全放在瑪姊上,因與唱詩班大小朋友一起合唱時依然搖首弄姿,賣弄「性暗示」。各位讀者,您認為唱片及百事可樂公司會管這些嗎? Madonna歌照唱、可樂照賣。

宛如處女傳奇

Madonna Louise Veronica Ciccone(b. 1958年8月16日)出生於密西根州Bay City(筆者按:70年代蘇格蘭「泡泡糖」樂團代表Bay City Rollers即是以此地方為名)一個首代義大利移民家庭(Ciccone為義大利姓氏),母親Madonna Louise有法裔加拿大血統。Veronica六歲時母親因乳癌過世,養成她從小獨立照顧自己的能力。77年高中畢業,她前往紐約市,在時代廣場附近的油炸圈餅店打工,後來獲得舞蹈獎學金回密西根大學唸書,但沒多久「逃」到巴黎去當法國歌手Patrick Hernandez(迪斯可名曲 **Born to Be Alive**)的合音天使。回到美國後,一位紐約DJ幫她的歌唱demo做remix,獲得小公司Sire的合約,以Madonna為藝名向歌壇叩關。

1982年底,先以單曲 **Everybody** 測試,市場溫度不高。不過,83年七月發行首張同名專輯「Madonna」則出現 **Holiday** 及兩首Top 10曲 **Lucky Star**、

專輯唱片「Like A Virgin」

專輯唱片「True Blue」

Borderline，使得專輯在美國一地就賣出五百萬張。真正讓「性感舞曲女王」之名轟動全世界是下張專輯「Like a Virgin」，裡面有兩首冠亞軍曲**Like a Virgin**、**Material Girl**。80年代中期，拜MTV風行之賜，不論是Madonna的舞曲或抒情歌搭配MV都造成廣大流行，「Vision Quest」專輯的**Crazy for You**和「True Blue」中**Live to Tell**、**Papa Don't Preach**、**Open Your Heart**都拿下熱門榜冠軍，世界各地的演唱會也場場爆滿，座無虛席。

　　Madonna從最初放縱大膽的性感女郎到如今為高舉反戰大旗的社會名流，二十幾年的音樂生涯創造了不少娛樂圈話題，也都能帶來讓人意外的新鮮感。她是少數後來有能力操控（如創作歌曲、製作唱片、演電影）自己娛樂事業及公眾形象的藝人之一，沒有表面那麼膚淺及我行我素的作風影響了無數年輕女孩。瑪丹娜之歌曲還不如她的生活態度或花邊新聞更引起人們的興趣，但這並不能完全否定她在音樂上的成就。90年代中期以後，Madonna變得更加成熟嫵媚，一首充滿迷幻舞曲風格的**Ray of Light**又博得了眾人好評。

Like a Prayer

詞曲：Madonna、Patrick Leonard

＞＞＞小段 前奏

主歌 A
Dm C Dm C Dm
Life is a mystery, everyone must stand alone 生命就像是團謎,每個人都需要獨立
 C Dm C Dm
I hear you call my name and it feels like home 我聽到祢呼喊我的名字感覺就像家

副歌
F C Bb
When you call my name it's like a little prayer 當祢喊我的名字那感覺就像我是小祈禱者
 A7
I'm down on my knees, I wanna take you there 我跪下雙膝,我想要帶祢去那
F C Bb
In the midnight hour I can feel your power 在午夜我可以感覺到祢的力量
 A7 F
Just like a prayer you know I'll take you there 宛如禱者祢知道我將會帶祢到那

主歌 B-1
Bb F C Bb
I hear your voice, it's like an angel sighing 我聽到祢的聲音,就像是天使的嘆息
 F C
I have no choice, I hear your voice 我別無選擇,我聽到祢的聲音

Feels like flying 感覺像飛翔

主歌 B-2
Bb F C Bb
I close my eyes, Oh God I think I'm falling 閉上雙眼, 喔 上帝 我想我正在墜落
Bb F C
Out of the sky, I close my eyes 自天空離開,我閉上雙眼

Heaven help me 老天幫我

副 歌 重 覆 一 次

主歌 B-3
Bb Dm C Dm
Like a child you whisper softly to me 在祢對我輕聲私語 我宛如小孩
Bb F C
You're in control just like a child 在祢控制下所像的小孩

Now I'm dancing 我開始起舞

主歌 B-4
Bb F C Dm
It's like a dream, no end and no beginning 就像夢一般,沒有結束沒有開始
Bb F C
You're here with me, it's like a dream 祢在這陪著我,就像夢一樣

Let the choir sing 讓唱詩班歌唱吧

副 歌 重 覆 二 次

＞＞和聲 ＋ 間奏

主 歌 A 段 重 覆 一 次

主歌 C 段
Dm C
Just like a prayer, your voice can take me there 宛如祈禱者,祢的聲音可以指引我去那
Dm C/D
Just like a muse to me, you are a mystery 對我而言就像是聖靈,祢是如此神秘
Dm C/E Bb
Just like a dream, you are not what you seem 就像夢,但祢不是如祢所見
 Bb C F
Just like a prayer, no choice your voice can take me there 宛如祈禱者,沒有選擇祢的聲音
F C
(Just like a prayer, I'll take you there) (It's like a dream to me) ✕ 4 會指引我去那

主 歌 C 段 重 覆 二 次 ＋ your voice can take me there

＞＞＞和聲 ＋ 尾奏…fading

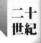

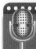

162　Nothing Compares 2 U

Sinéad O'Connor

名次	年份	歌　名	美國排行榜成就	親和指數
162	1990	**Nothing Compares 2 U**	1(4),900421	★★★★

特立獨行的愛爾蘭女歌手Sinéad O'Connor選唱了黑人龐克王子Prince（見372頁）所寫的舊作 **Nothing Compares 2 U**，讓人眼界大開，一寫一唱為西洋流行音樂史留下經典。可是，兩位「怪咖」的碰面最後卻落到不歡而散。

叛逆光頭美女

　　Sinéad Marie Bernadette O'Connor（b. 1966年12月12日，愛爾蘭都柏林）的童年十分坎坷，八歲時父母離異，而85年死於車禍的母親經常虐待她，從小因逃家和行為不良被送去由修女經營的「問題少年」收容所。十四歲時，一位Mayfield寄宿學校的老師請Sinéad在她的婚禮上唱歌（Barbra Streisand 70年代的名曲 **Evergreen**），新娘的兄弟Paul Byrne是In Tua Nua樂團鼓手，對Sinéad的表現留下深刻印象，後來，她們合寫了該團的首支單曲。

　　Sinéad逃離寄宿學校，跑到都柏林市唸大專（主修音樂），加入樂團 Ton Ton Macoute，在當地小酒吧唱歌。此時，她認識了Fachtna O'Ceallaigh，兩人成為好友，O'Ceallaigh也為Sinéad經理歌唱事業。Ensign唱片公司的人在看過他們的表演後說，這是什麼嚇人樂團、糟透了的演出。但是，穿著寬鬆針織衫、破洞牛仔褲、些許像學生般清純之女主唱竟有如此驚人的搖滾美聲，令人好奇！邀請Sinéad去倫敦，打算與她簽約，Sinéad也樂於前往，如此才能徹底遠離都柏林和那些不愉快的回憶。由World Party樂團成員Karl Wallinger擔任製作人，錄了四首歌後，Ensign決定正式向世人介紹新生代歌手Sinéad O'Connor。公司幫她設計的造型雖不是偶像玉女，但至少也要留長髮，穿緊身褲、高跟馬靴，叛逆的Sinéad認為如此乏味透了，索性把頭髮剃光，讓公司沒有進一步討論的空間。根據訪談資料，Sinéad說當她的頭髮漸長時有人會把她誤認為女歌手Enya，因此一剃再剃，唯有這樣才感覺比較像自己。

無法相比叫好叫座

　　Sinéad早期（86、87年）的演唱如處女專輯「The Lion And The Cobra」、單曲 **Heroine**、**Troy**、**Mandinka**，商業成績尚可，藝術評價則不太一致。籌備

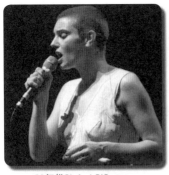

90年代Sinéad O'Connor

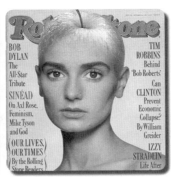

數次登上滾石雜誌封面

專輯「I Do…」CD唱片

兩年、與首任丈夫 John Reynolds 感情破裂而昇華、自行製作的錄音室專輯「I Do Not Want What I Haven't Got」驚天動地，在英美歐澳等多國專輯排行榜上名列首位，銷售均超過數百萬張，這與經紀人 O'Ceallaigh 建議她錄唱建立指標又雅俗共賞（單曲一樣是國際冠軍）的 **Nothing Compares 2 U** 有重大關聯。

就在拍攝 **<Nothing>** MV的前兩天，不知什麼原因，Sinéad 與 O'Ceallaigh 永遠分道揚鑣。Sinéad 說：「想起他的離開，鏡頭帶到我，眼淚自然地流下！」巧合的是，接替的經紀人以前的客戶之一即是 Prince。**<Nothing>** 原是1985年 Prince 為他的幕後放克樂團 The Family 所寫，收在樂團出版的唯一一張同名專輯裡，並未發行單曲，知道的人不多。O'Ceallaigh 能選上這首歌，真是慧眼獨具，加上 Sinéad 優美的 R&B 唱腔，成就二十世紀末少數的女性搖滾經典代表作。90年初，**<Nothing>** 先在英國榜登上王座，後於四月蟬聯美國熱門榜四週。

言行驚世駭俗

Sinéad 自出道以來就被傳媒視為爭議性人物（只是沒去刻意討好媒體），比起 90年代後的言行，其實還能接受。率性行為和勇敢顛覆傳統婦女的言論作風，受到不少樂迷推崇。但公開撕毀教宗照片及對美國音樂界的鄙視（如四次拒絕葛萊美獎提名；只因厭惡某主持人而拒上電視節目；被美國民眾看作是反社會的「怪胎」；與 Prince 一言不合等），多少影響了她的聲譽。不過，在音樂上 Sinéad 擅長營造歌曲空間感及獨特意境的詮釋特質，為他贏得流行樂界有史以來最美的聲音之一則毫無爭議。Sinéad O'Connor 說，她唱歌不是為了成為性感偶像，而只有以音樂藝術家自許，努力不懈！

二十世紀　百大經典歌曲

Nothing Compares 2 U

詞曲：Prince

>>>小段 前奏

A-1 段

```
      F                        C
  It's been seven hours and fifteen days           已經過了十五天又七小時
      Dm                        F  C7
  Since you took your love away                     自從你帶走你的愛
      F                        C
  I go out every night and sleep all day            我睡一整天且每晚出去
      Dm                        F  C7
  Since you took your love away                     自從你帶走你的愛
```

B 段

```
      F                             C
  Since you been gone I can do whatever I want      你走後我愛幹什麼都可以
      Dm                        F  C7
  I can see whomever I choose                       見任何我想見的人
      F                        C
  I can eat my dinner in a fancy restaurant         我可以在高級餐廳吃晚飯
      Dm                              A
  But nothing, I said nothing can take away blues   但我說沒有何事物可帶走憂鬱
     E♭      B♭      E♭          B♭         C
  'Cause nothing compares, nothing compares to you  因為沒有什麼事物比得上你
```

A-2 段

```
      F                        C
  It's been so lonely without you here              沒有你真是好寂寞
      Dm                        F  C
  Like a bird without a song                        像不唱歌的鳥
      F                             C
  Nothing can stop these lonely tears from falling  無法阻止孤寂之淚落下
      Dm                              B♭
  Tell me baby where did I go wrong                 告訴我寶貝我那裡不對
```

C 段

```
      F                              C
  I could put my arms around every boy I see        我可以用手摟著任何一位男孩
      Dm                        F  C
  But they'd only remind me of you                  這麼做只會讓我想到你
      F                              C
  I went to the doctor n'guess what he told me, guess what he  你猜,醫師告訴我什麼

  told me
                  Dm                              A
  He said girl you better try to have fun, no matter what you  不管做什麼只要快樂但他是傻瓜

  do, but he's a fool
     E♭         B♭   Dm         C
  'Cause nothing compares, nothing compares to you  不知道有什麼能比得上你
```

>>間奏 ＋ 和聲

D 段

```
      F                                    C
  All the flowers that you planted, mama, in the back yard  媽啊! 所有你在後院種的花
      Dm                        F  C7
  All died when you went away                       你走後都枯死了
      F                              C
  I know that living with you baby was sometimes hard  我知道與你一起生活有時會覺得艱苦
      Dm                              A
  But I'm willing to give it another try            但我很想再試一次
     E♭      B♭   Dm         C
  Nothing compares, nothing compares to you
```

尾段

```
     E♭      B♭   Dm         C
  Nothing compares, nothing compares to you         沒有什麼事物比得上你
     E♭      B♭   Dm         C
  Nothing compares, nothing compares to you
```

>>>小段 尾奏

398

9 Smells Like Teen Spirit

Nirvana

名次	年份	歌　　　名	美國排行榜成就	親和指數
9	1991	**Smells Like Teen Spirit**	#6,9111	★★★★
445	1991	Come As You Are	—	★★★★
407	1991	In Bloom	#32,9301	★★
455	1993	All Apologies	—	★★★

超脫樂團Nirvana在90年代的出現使alternative rock「另類搖滾」真正檯面化也走進音樂歷史舞台，他們始終堅守「地下音樂」的信條，但為了宣揚Grunge「頹廢吵雜」X世代音樂的理念，也不排除加入一些流行元素。91年名列滾石五百大專輯第十七名的「Nevermind」即是代表樂團風格的經典作品。

搖滾極樂世界

Kurt Cobain（b. 1967年2月20日，華盛頓州Aberdeen；d. 1994年4月5日）從小愛聽搖滾樂，吉他也玩得不錯。高中時，與有克羅埃西亞血統的Krist Novoselic（b. 1965年5月16日，加州Compton；貝士、吉他）相識，只在學校樂團練習時照過面，不是很熟。Cobain想找Novoselic組團朝歌壇發展，但可能是音樂理念沒有共識而未成。三年後，Novoselic注意到Cobain對音樂的執著和重新檢視Cobain給他的創作demo，於是兩人找了位鼓手，但一個月後計劃又流產。87年冬天，合適的鼓手出現，三人真的組成樂團，把過去之demo整理一番，加上一些新的創作。

草創時期，兩位核心人物為許多事傷腦筋。團名從Skid Row開始，換了好幾個，最後定為Nirvana。根據Cobain接受訪問時說：「當初我只想用一個美好、乾淨又亮麗的字眼（與佛教無關），跟一般邋遢的龐克樂團名如Angry Samoans『憤怒的薩摩牙人』有所區別而已。」另外一個頭痛問題是鼓手人選，登廣告徵才、透過朋友介紹、自當地熟悉的樂團挖角都不順利，加上Cobain和Novoselic因私事暫別各自前往華盛頓州Tacoma和Olympia等，88年一月錄完demo準備寄給各唱片公司前後幾個月換了三位鼓手。

88年十一月，西雅圖小公司Sub Pop為他們發行首支單曲**Love Buzz**，當地製作人也籌備出版樂團處女專輯「Bleach」。由「Bleach」內容來「看」，他們的音

90年代Nirvana 左起Grohl、Coban、Novoselic

90年代暢銷專輯左起Grohl、Coban、唱片Novoselic

樂明顯受到「軟歌搖滾」如The Melvins、80年代龐克樂及70年代重金屬搖滾如Black Sabbath之影響。這張低成本製作的CD唱片在全美各大學電台及地下音樂圈廣為流傳，最後打進專輯榜，名次不高，但在美國賣出一百七十萬張，全球超過四百萬張。

另類搖滾旗艦

Cobain說：「自90年代後我們的音樂和創作有了些許調整。」雖然沒有明講，但應與向商業市場稍微靠攏及傑出的鼓手Dave Grohl（b. 1969年1月14日，俄亥俄州Warren；貝士、吉他、打擊樂器、鋼琴）加入有關。91年，全國性唱片公司DGC買下樂團的合約，找對製作另類搖滾相當有經驗的Butch Vig打理新專輯。

果然不出所料，九月發行的超級CD「Nevermind」不僅有藝術代表價值，商業上也獲得極大成就。專輯榜冠軍（拉下Michael Jackson蟬聯多週的專輯「Dangerous」）、美國熱賣近一千兩百萬張（全球三千萬張），剎那間，Nirvana成為西方各種音樂刊物的熱門話題。由三人通力合作的首支主打單曲**Smells Like Teen Spirit**雖然不是什麼驚天動地的暢銷曲，但在樂評眼中，猶如歌詞內容所提——我們的歌有青少年的精神，令人回憶起美好的叛逆、純真歲月和不被大人接受之「地下」搖滾。入選滾石五百大歌曲前十名，與Bob Dylan、The Beatles、The Rolling Stones、Beach Boys、Chuck Berry等老前輩平起平坐。

專輯中另外兩首由Cobain自寫自唱的**Come As You Are**、**In Bloom**也是叫好代表曲，Nirvana也因此專輯唱片取得新搖滾世代「發言人」的歷史地位，被視為成功融合美國傳統民謠及重金屬搖滾之「旗艦」樂團。

1993年由DGC和Geffen唱片公司發行的第三張專輯「In Utero」同樣引起樂

92年Nirvana 演唱會

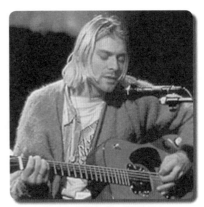

Cobain自彈自唱**In Bloom**

壇騷動，他們以強烈的吉他音牆構築了猛烈的重金屬風格，恣意妄為展現對人生、世事等不安的濃郁情緒。歌曲 **All Apologies** 沒那麼「吵重」，因為 Cobain 想表達像 Neil Young（見272頁）般的民謠搖滾，這類曲子在二十世紀即將結束時的西洋流行歌壇還真是「滄海一粟」！

　　近代搖滾樂天才 Cobain 不知為何在精神上陷入極大的迷茫？ 94 年錄製完影音專輯「MTV Unplugged In New York」後於4月5日舉槍自盡，引起媒體一陣嘩然。由遺孀 Courtney Love（為名）和兩位團員所繼續發行紀念 Cobain 的 Live 專輯，與「MTV Unplugged In New York」、「In Utero」、「Nevermind」一樣榮登專輯榜冠軍寶座，另類搖滾旗艦、超脫樂團傳奇從此劃下句點。

406 I Believe I Can Fly

R. Kelly

名次	年份	歌　　　名	美國排行榜成就	親和指數
406	1996	**I Believe I Can Fly**	#2,9701	★★★★

R.Kelly是近代美國歌壇相當傑出的創作歌手、編曲家、表演者及唱片製作人，在眾多身份中，還是以做為R&B歌手最受樂迷喜愛。搖滾樂評都已有些年紀，90年代還能聽到詞曲優美又簡單的old school「老派」黑人R&B歌曲（非如二十世紀結束前後Mariah Carey那種新派賣弄花腔R&B），難能可貴！

　　Robert Sylvester Kelly（b. 1967年1月8日，芝加哥）從小唱福音聖歌、聽黑人歌曲長大，中學時模仿Stevie Wonder（見267頁）唱歌維妙維肖，音樂老師鼓勵他朝歌壇發展，而Kelly自己也努力學習，做好萬全準備。89年以前，在芝加哥地方音樂圈漸漸有了名氣，92年加入Public Announcement合唱團發行首張專輯後才成為全國知名新秀，隔年，展翅單飛更受到矚目。自93年底出版個人處女CD「12 Play」和專輯中首支自寫自製熱門、R&B榜雙冠王**Bump n' Grind**至今，發行了超過十張白金專輯、精選輯，共有十九曲Top 20，第二也是最後一首熱門榜冠軍則是98年底與Céline Dion合唱的**I'm Your Angel**。不少大小牌藝人團體與Kelly合作過（寫歌、編曲或製作），黑白男女都有。

　　1996年，華納兄弟影業公司找「籃球大帝」麥可喬丹與卡通人物「兔寶寶」等合「演」一部*Space Jam*「怪物奇兵」，電影原聲帶有引用舊作（Seal重唱Steve Miller Band 70年代名曲**Fly Like an Eagle**），也有新作品如Kelly貢獻的**I Believe I Can Fly**。配合情節勵志味十足，只要有自信天下無難事，連飛行都能。

96年R. Kelly

電影原聲帶單曲唱片 右者籃球大帝喬丹

I Believe I Can Fly

詞曲：Robert Kelly

>>>前奏

主歌 A-1 段	C Fm I used to think that I could not go wrong	我曾認為自己不會犯錯
	C Fm And life was nothing but that an awful song	人生不過是一首糟透了的歌
	C Fm But now I know the meaning of true love	如今,我明白真愛的意義
	C Fm I'm leaning on the everlasting arms	我倚賴著永恆的臂膀
主 B-1	E7 Am Fm If I can see it, then I can do it	只要我了解,我就會去做
	C F G If I just believe it, there's nothing to it	只要我相信,什麼都不成問題
副歌	C Am I believe I can fly I believe I can touch the sky	我相信我會飛 我認為我能觸到天
	Dm I think about it every night and day	我日思夜想
	G Spread my wings and fly away	要展翅遠走高飛
	E Am I believe I can soar	我相信我能翱翔
	Fm I see me running through that open door	我看見自己穿過那扇敞開的門
	C (2 x Fm) Am I believe I can fly × 2 Oh, I believe I can fly	我相信我會飛

>>小段 間奏

主歌 A-2 段	C Fm See I was on the verge of breaking down	我曾瀕臨崩潰邊緣
	C Fm Sometimes inside us, it can seem so long	有時候在我們心裡,似乎蘊藏許久
	C Fm There are miracles in life I must achieve	生命中有許多奇蹟我必須完成
	C Fm But first I know it starts inside of me, oh..wo	但我知道要先從內心做起
主 B-2	E7 Am Fm If I can see it, then I can be it	如果我看得清,我就做得到
	C F G If I just believe it, there's nothing to it	若只要我相信,沒什麼事辦不到

副 歌 重 覆 一 次

	(Hey, could I believe in me, oh…)	嘿,我能相信自己

主B-1 段 重 覆 一 次

副 歌 重 覆 一 次

和聲尾段	C Fm (I can fly) Hey, if I just spread my wings	展開雙翅
	(I can fly) I can fly × 3	
	Hey, (I can fly) if I just spread my wings	展開雙翼
	(I can fly) I can fly Fly…y…y (I can fly) (I can fly), woo…hmm	飛吧
	(fly, fly, fly)	

參 考 資 料 及 網 站

01. Fred Bronson: The Billboard Book Of Number 1 Hits, Updated and Expended 5th Edition. Billboard Books, USA. 2003.

02. Colin Larkin: The Virgin Encyclopedia Of 70s Music, 3rd Edition. MUZE UK Ltd, UK. 2002.

03. 查爾斯：70年代流行音樂史記—排行金曲拾遺，初版。麥書國際文化事業有限公司，台灣。2008。

04. 潘尚文：名曲100（上），初版。麥書國際文化事業有限公司，台灣。2005。

05. 潘尚文：名曲100（下），初版。麥書國際文化事業有限公司，台灣。2009。

06. 吳正忠：搖滾經典百選，初版。瑪蒂雅企業股份有限公司，台灣。1998。

07. 吳正忠：冠軍經典五十年—本世紀最受歡迎的西洋流行金曲，初版二刷。迪茂國際出版（台灣）公司，台灣。1997。

08. 紫圖速查手冊編輯部：搖滾樂速查手冊，初版。南海出版公司，中國。1997。

09. 馬力翁度梭 著，鄭兆琪 譯：樂玩樂酷—就是搖滾1、2，初版。音樂向上股份有限公司，台灣。2006。

10. 梁東屏：搖滾—狂飆的年代，初版。INK印刻文學生活雜誌出版有限公司，台灣。2009。

11. 傑夫艾莫瑞克、霍華梅西 著，呂玉蟬 譯：披頭四艾比路三號的日子，初版。博雅書屋有限公司，台灣。2010。

12. www.1.iwant-pop.com.tw 銀河西洋音樂城網站

13. www.books.com.tw 博客來網路書店網站

14. www.taconet.com.tw 安德森之夢 西洋歌曲英漢對照

www.100xr.com
www.24sata.hr
www.45vinylvidivici.net.com
www.929dave.radio.com
www.991.com
www.academic.ru
www.albumart.obsession.wordpress.com
www.amazon.com
www.amichkev.blogspot.com
www.amoeba.com
www.anchitumblr.com
www.archive.ohword.com
www.arizonabeats.com
www.artinbase.com
www.awfolknet.com
www.awhitecarousel.com
www.bbc.co.uk
www.bcckingtracks.uk
www.beatlesbible.com
www.bekkoame.ne.jp
www.blog.chinatimes.com
www.blog.naver.com
www.blog.pixellogo.com
www.blog.roodo.com
www.blog.wfuv.org
www.blog.xuite.net
www.blog.yahoo.co.jp
www.blogs.centrictv.com
www.bopmyspace.com
www.boston.com
www.bradrants.com
www.broadwayworld.com
www.buzzworthy.mtv.com
www.carlysimontouchedbythesun.blogspot.com
www.cathedralstone.net
www.centrictv.com
www.chartstats.com

www.covagala.blogspot.com
www.coveralia.com
www.dailypress.com
www.danyso.blogspot.com
www.decembermoonlight.com
www.dedica.la
www.deep-purple.net
www.dgolriz.blogspot.com
www.druffmix.com
www.dublinbusdisco.blogspot.com
www.dustygroove.com
www.eil.com
www.en.academic.ru
www.en.wikipedia.org
www.english.tw.com
www.ent.qq.com
www.esquire.com
www.fanpop.com
www.fidicaro.net.com
www.findersrecords.com
www.flac.mar3z.org
www.flickr.com
www.fmanha.com.br
www.frankosonic.blogspot.com
www.freakingnews.com
www.free-cover.org
www.gabecarimis.blogspot.com
www.gettyimages.com
www.gibson.com
www.gisdk.blogspot.com
www.guitarnewsdaily.com
www.h33t.com
www.hfr.cz.com
www.hibaidu.com
www.hipstererite.blogspot.com
www.hubpages.com
www.idynamo.wordpress.com

www.ilovethatsong.com
www.ilxor.com
www.im.tv.com
www.ink19.com
www.israbox.com
www.itwillpass.com
www.jackson5abc.com
www.jameshel.com
www.jazzamatazz.wordpress.com
www.jie.pixnet.com
www.jimweatherly.com
www.jmeshel.com
www.kalamu.com
www.kimccd.tistory.com
www.kwnnz.wordpress.com
www.last.fm
www.layoutspark.com
www.led-zeppelin.org
www.licklibrary.com
www.listology.com
www.lostandsound.wordpress.com
www.lyricsdog.eu
www.lyricsfever.net
www.lyricspond.com
www.makesweet.com
www.maniadb.com
www.maxalbums.com
www.mediafreep.com
www.messandnoise.com
www.messyoptics.com
www.metalkingdom.net
www.michaeljackson.collector.blogspot.com
www.miyuh.blog87.fc2.com
www.mojo4music.com
www.movieposterdb.org
www.movies.rediff.com
www.musicdirect.com

www.musicfreetodownload.info
www.musicpriceguide.com
www.musicrooms.net
www.musicstack.com
www.muzieklijstjes.nl
www.nikonbuzz.tumblr.com
www.nnm.ru
www.nydailynews.com
www.odonellonline.ie
www.people.com
www.picturesleevegallery.com
www.playbill.com
www.pollsb.com
www.popdisco.com.br
www.popdose.com
www.pophistorydig.com
www.posterart.com
www.prestonandpreston.com
www.qblog.ws.com
www.qpicture.com
www.qpratools.com
www.quietstorm.blogspot.com
www.radioaktual.si
www.rateyourmusic.com
www.recmod.com
www.redroom.com
www.retromusicsnob.blogspot.com
www.reynaelena.com
www.rockiller-gabriel.blogspot.com
www.rock-ola.be.com
www.rodmanog.blogspot.com
www.rollingstone.com
www.rousefamily.com
www.royaltrilogy.blogspot.com
www.s185photobucket.com
www.serlesa.com.mx
www.shaolintiger.com

www.sidetwo.wordpress.com
www.smoothharold.com
www.snowrecords.blogspot.com
www.songpedia.wikia.com
www.soundonsound.com
www.spinningsoul.com
www.starpulse.com
www.streamingoldies.com
www.strictlymixes.blogspot.com
www.styleforum.net.com
www.sunlaushi.exblog.jp
www.taringa.net
www.theboot.com
www.thelakepoets.blogspot.com
www.thelovemanatee.com
www.theroyalforums.com
www.thisdayineagleshistory.blogspot.com
www.tvtropes.org
www.uncamarvy.com
www.uulyrics.com
www.verycd.com
www.vh1.com
www.viddug.com
www.viewimages.com
www.vimby.com
www.vizzed.com
www.vo2ov.com
www.wallpapers.free-review.net
www.wax.fm
www.wired.com
www.womc.radio.com
www.worlegig.com
www.writer-connection.noblog.org
www.wwd.com
www.wzlx.radio.com
www.youmix.co.uk
www.youtube.com

藝 人 團 體 與 人 名 索 引

二十世紀百大西洋經典歌曲

編著	查爾斯
美術設計	陳智祥、范韶芸
封面設計	范韶芸
文字校對	陳珈云

出版	麥書國際文化事業有限公司
登記證	行政院新聞局局版台業第6074號
廣告回函	台灣北區郵政管理局登記證第03866號
ISBN	978-986-5952-37-2
發行	麥書國際文化事業有限公司
	Vision Quest Media Publishing Inc.
地址	10647 台北市羅斯福路三段325號4F-2
	4F.-2, No.325, Sec. 3, Roosevelt Rd.,
	Da'an Dist., Taipei City 106, Taiwan (R.O.C.)
電話	886-2-23636166・886-2-23659859
傳真	886-2-23627353
郵政劃撥	17694713
戶名	麥書國際文化事業有限公司

http://www.musicmusic.com.tw

E-mail：vision.quest@msa.hinet.net

中華民國103年8月初版

國家圖書館出版品預行編目資料

二十世紀百大西洋經典歌曲 / 查爾斯編著 ― 初版―
臺北市 ： 麥書國際文化，民103.08
面； 公分

ISBN 978-986-5952-37-2（平裝）

1. 西洋歌曲

913.6 103010293